本书由江苏省优势学科建设经费资助出版

中外电视剧赏析新编

陈子平　主编

苏州大学出版社

图书在版编目(CIP)数据

中外电视剧赏析新编/陈子平主编. —苏州：苏州大学出版社，2021.10
大学通识课系列教程
ISBN 978-7-5672-3707-0

Ⅰ.①中… Ⅱ.①陈… Ⅲ.①电视剧-赏析-世界-高等学校-教材 Ⅳ.①J905.1

中国版本图书馆CIP数据核字(2021)第183001号

中外电视剧赏析新编
ZHONGWAI DIANSHIJU SHANGXI XINBIAN

陈子平　主编

责任编辑　周建国

苏州大学出版社出版发行
(地址：苏州市十梓街1号　邮编：215006)
宜兴市盛世文化印刷有限公司印装
(地址：宜兴市万石镇南漕河滨路58号　邮编：214217)

开本 889 mm×1 194 mm　1/16　印张 23.5　字数 585 千
2021年10月第1版　2021年10月第1次印刷
ISBN 978-7-5672-3707-0　定价：68.00元

若有印装错误，本社负责调换
苏州大学出版社营销部　电话：0512-67481020
苏州大学出版社网址　http://www.sudapress.com
苏州大学出版社邮箱　sdcbs@suda.edu.cn

《中外电视剧赏析新编》编委会

主　编　陈子平

副主编　严佳炜　臧振东　韩　昀　杨　祺

编　委　（按姓氏笔画排序）

王仲祥　毛子怡　朱致远　折琪琪

吴　婷　张玉彬　张艳桃　陈致理

陈淼淼　苗曼桢　郝云飞　段立志

洪　达　袁盛杰　蒋　昕

目录

中外电视剧赏析新编

电视剧:迈向"经典化"的路径(代序) ……………………………………… (1)

《沉默的真相》(2020) ……………………………………………………… (1)
《美国夫人》(2020) ………………………………………………………… (7)
《致命女人》(2019) ………………………………………………………… (11)
《我们与恶的距离》(2019) ………………………………………………… (18)
《性教育》(2019) …………………………………………………………… (24)
《了不起的麦瑟尔夫人》(2018) …………………………………………… (30)
《非自然死亡》(2018) ……………………………………………………… (36)
《四重奏》(2017) …………………………………………………………… (42)
《大小谎言·第一季》(2017) ……………………………………………… (49)
《伦敦生活》(2016) ………………………………………………………… (55)
《西部世界》(2016) ………………………………………………………… (61)
《羞耻·第三季》(2016) …………………………………………………… (67)
《请回答1988》(2015) ……………………………………………………… (73)
《琅琊榜》(2015) …………………………………………………………… (79)
《9号秘事》(2014) ………………………………………………………… (85)
《低俗怪谈》(2014) ………………………………………………………… (91)
《阿德龙大酒店》(2013) …………………………………………………… (97)
《我们的父辈》(2013) ……………………………………………………… (103)
《戴上手套擦泪》(2012) …………………………………………………… (109)
《胜者即是正义》(2012) …………………………………………………… (115)
《桥·第一季》(2011) ……………………………………………………… (121)

《黑镜·第一季》(2011) ………………………………………………………… (126)
《权力的游戏》(2011) ………………………………………………………… (133)
《唐顿庄园》(2010) …………………………………………………………… (139)
《苍穹之昴》(2010) …………………………………………………………… (146)
《神话》(2010) ………………………………………………………………… (153)
《摩登家庭》(2009) …………………………………………………………… (159)
《闯关东》(2008) ……………………………………………………………… (165)
《梅林传奇》(2008) …………………………………………………………… (171)
《大明王朝1566》(2007) ……………………………………………………… (177)
《武林外传》(2006) …………………………………………………………… (184)
《家有儿女》(2005) …………………………………………………………… (190)
《天下第一》(2005) …………………………………………………………… (196)
《仙剑奇侠传》(2005) ………………………………………………………… (202)
《冬至》(2004) ………………………………………………………………… (209)
《大染坊》(2003) ……………………………………………………………… (215)
《大长今》(2003) ……………………………………………………………… (221)
《半生缘》(2002) ……………………………………………………………… (226)
《兄弟连》(2001) ……………………………………………………………… (232)
《康熙王朝》(2001) …………………………………………………………… (238)
《大明宫词》(2000) …………………………………………………………… (244)
《人龙传说》(1999) …………………………………………………………… (251)
《布雷德利夫人探案集》(1998) ……………………………………………… (256)
《天龙八部》(1997) …………………………………………………………… (261)
《宰相刘罗锅》(1996) ………………………………………………………… (270)
《傲慢与偏见》(1995) ………………………………………………………… (276)
《老友记》(1994) ……………………………………………………………… (281)
《新白娘子传奇》(1993) ……………………………………………………… (288)
《法兰西之恋》(1992) ………………………………………………………… (294)
《东京爱情故事》(1991) ……………………………………………………… (299)
《围城》(1990) ………………………………………………………………… (305)
《侠客行》(1989) ……………………………………………………………… (312)
《伯恩的身份》(1988) ………………………………………………………… (318)

《红楼梦》(1987) ………………………………………………………… (324)
《聊斋》(1986) …………………………………………………………… (329)
《济公》(1985) …………………………………………………………… (335)
《福尔摩斯探案集》(1984) ……………………………………………… (341)
《射雕英雄传》(1983) …………………………………………………… (346)
《陈真》(1982) …………………………………………………………… (352)
《故园风雨后》(1981) …………………………………………………… (357)

故事的突围与可能性的追问(代后记) ……………………………… (363)
主编特别致谢 …………………………………………………………… (364)

电视剧：迈向"经典化"的路径（代序）

陈子平

电视剧从蹒跚起步到发展壮大，前后还不到一百年。我们现在就可以撸起袖子高谈阔论"经典化"了？是否有急于书写历史的冲动或急于给电视剧这门"时间-运动"互动艺术盖棺论定的建构理论的自我满足？也许多少都有一点吧。但不管如何评价，也不管是否说到点子上，得试着抢先解说一下电视剧"经典化"路径的可能性。

我们只要稍微留心一下艺术史就知道，艺术各门类的成长史，都有一个逐渐走向"经典化"的历程。艺术是其所是也是其所不是，是和不是的纠结，也许永远难解难分，我们暂且先放下它内在特性及本源或本质的纠缠，只就它的一些突出种类做一简要溯源，就会对我们的思考路径有所开掘和启悟。

原始的初民们在艰辛的劳作和磨难中，偶有短暂的闲暇，也许就会面对旭日东升或夕阳西下惊讶不已，也有可能沐浴在春夏秋冬四季更替的大自然中念念不忘动人心魄的美景。在不断的回忆和怀想中，也许有人就会拿起手边的工具刻下这些自然风光的吉光片羽，这就是绘画的开始。刚开始围观的人们也许不无揶揄，不以为然，但绘画就在这样的怀疑和讪笑中逐渐发展成熟起来，终于绘画成了一门人们心仪神往的艺术技能，一代代的著名画家们成了人们顶礼膜拜的对象。这就是绘画艺术逐渐经典化的一种简要描述。

大自然中的声音极其美妙，无与伦比，但再美的声音在没有录音技术的时代也无法留存。一旦远离美妙的声音，先民们就无法聆听和享受曾经聆听过的美的旋律。于是，人类的音乐就在这样留存和重温的渴望中逐渐诞生了。起初肯定是不被大多数人看好和点赞的，因为他们坚信人类创造的再美妙的声音，也无法与天籁之声同日而语。但音乐经典化的历史彻底打碎了人们最初的否定和不屑。经典音乐就是以人为的创造胜过了自然界的声音。没有音乐的经典化的成长锤炼，我们就永远不会知道"三月不知肉味"的美的享受。

人类最早发明摄影的时候，总以为机械而固定的方框拍摄限制了艺术的生长，摄影再怎么上天入地也翻不出什么高大上的艺术境界。是的，人们视最初的摄影只是一种更清晰的绘画，它没有什

么了不起的内在特性的凝练和高深境界的提升,大不了就是一张张机械呆板的拍片汇集,离真正艺术的距离还差得很远。但本雅明的《摄影小史》、桑塔格的《论摄影》和利耶的《摄影哲学》就极其鲜明而深刻地向我们展示了摄影的经典化路径与其艺术境界的巨大魅力。

与电视剧相仿而又先行一步的电影的发展历史更值得我们借鉴和反思。它从画面的片段汇集到连续画面的默片,从黑白到彩色,从平面到立体,电影在被人们不断质疑和批判中,硬是走出了一条"有意味形式"的经典化道路。短短的百余年的历史,以好莱坞为代表的电影产业在商业化大规模的制作工艺中,以令人惊叹的精湛技艺树起了经典电影的不朽丰碑,让一代代观影人从此流连陶醉在经典电影的艺术熏陶中而不能自拔。

绘画、音乐、摄影、电影,这些随意列举的艺术门类,都是人类从无到有的生成创造的结果。这些艺术门类的经典化过程,对我们的电视剧的经典化路径无疑有着借鉴和仿效的意义。这些艺术门类的经典化至少有这样一些不可缺少的因素:第一,任何一门艺术的生成都依托人类现存秩序和生存环境,但同时又是人类渴求新的刺激和精神满足的再创造。求新求变的冲动与追求,是艺术创造永不枯竭的内在动力和源泉。第二,艺术经典化有一个脱胎、培植、重塑和创造成型的漫长过程,这其中需要逐渐脱离模仿对象的束缚,拉开与艺术他者的距离,完成自我创造的模塑与更新,最终形成一整套属于自我艺术门类的内在特质。第三,艺术经典化需要有一套基本恒定的定量定性的评价标准和体系,没有基本的定量定性的衡量标准,对这门艺术的评价就无从谈起。第四,艺术经典化必然伴随着模式化、程式化的痼疾和弊端,但这种模式化和程式化的形成并不可怕,倒反而是为这门艺术的再创新与再创造树立了靶子,提供了自我更新的突破口。

电视剧的发生、发展,已经迈过了蹒跚学步的模仿和移植阶段,走到了需要脱胎换骨、与他者拉开距离的境地。在迈步进入经典化的路途中,电视剧的剧创和从业人员需要有一种理性而清醒的认识,重新审视和探索电视剧发展的内在机理与建构路径。

其一,电视剧需要有定量化的限定和约束。电视剧以长时段、多集数见长,现在已经很少见到十集以内的电视剧了,随便一部电视剧动辄几十集甚至上百集,这好像是为了拉开与电影的距离和以示与电影的区别。但一门艺术光靠数量上与他者保持距离以示自我特征,这不仅过于粗浅,也显得层次太低,无法真正展示出其独特的内在属性。电视剧作为一门艺术门类,它不能无视量化标准,没有定量化的限定与约束,就没有一个基本恒定的艺术门类。真正对电视剧的定量规定,应该是从物质性和时间性规约入手的。一个时间段的划定,是为了凸显电视剧外在的物质性特征。与此同时,空间物质性的限定也为电视剧制作提供了必要的观众需求参数。举例来说,电视剧的观众需求不同于电影的观众需求,主要在于,电影一般是观众在专门的电影院里观赏,人群聚集,共同置身于一个特定场所,临时组成观赏审视评判他者的松散团体。这对电影艺术的规训与发展,或多或少有着无法轻易抹去的影响。这不仅是与票房多少相关,更深层次来说电影就是靠着这一个一个临时松散的评判团体的评点打赏和获得感、满足感不断跃上艺术的新境界。而电视剧的观众却大不一样,他们往往是家庭或亲朋好友少数几个人在私下观看,很多是为了打发时光的随意的个人消遣,与有意识临时聚集的观赏团体的评判不同,电视剧的观众只是把电视剧视为闲谈、聚餐、喝茶等生活方式中的一个步骤而已。不是说电视剧对他们来说可有可无,而是说电视剧本来就是极具平民化的普通生活的一部分,不需要特别地与日常生活拉开一定的距离。电视剧的创新发展需要以这种物质性和时

间性的限定与约束来重新规划设计其量化标准。

其二,电视剧需要有定性化的艺术衡定。电视剧不能仅仅靠沿用和因袭电影的种种模式,只是把电影所用过的艺术形式拉长拉大。艺术定性意味着从最根本的意义和最内在的特性上把这门艺术与其他艺术真正区别开来。电视剧就是电视剧,它有自己独特的艺术肌理,有自己的艺术体系,有自己一整套的完整的艺术框架和建构方式。在这方面的整体框架的系列设计和具体建构,还需要电视剧的剧创与从业人员付出更艰辛的劳动和汗水。艺术的定性化,是电视剧绕不过去的门槛,但我们必须跨越。

其三,电视剧还需要有一系列具体可行的操作方式和艺术手段。电影艺术把文学作品具有的艺术方法和手段运用得炉火纯青,在这个基础上,电影开始逐渐摆脱文学艺术的束缚,不断探索自己的艺术路径,逐步形成了一整套属于电影的艺术手法和操作方式。这种艺术路径的探索和开掘,就是让电影成为真正意义上的电影,而不是文学艺术的附庸和跟班。电视剧需要从中汲取经验教训,认真总结和反思电视剧与电影的关系和异同。电视剧的剧创和从业人员必须有明确的意识与立场,清醒地认识到:电视剧就是电视剧,它不是电影的拉长和通俗化。没有这样明确的意识,电视剧永远只能成为电影的附庸和拉长通俗版。

其四,电视剧近年来的探索进步,为它的经典化开掘了一条值得借鉴和依赖的可靠路径。《黑镜》和《9号秘事》就是这一方面的典型与标杆。前者以其直面时代、直面现实、直面体制的对当下现实生活展示、揭露和批判的思想内涵,以及其夸张、变异和怪诞等艺术手法,给时代近距离地绘制了一幅社会生活的"现形记"与"变形记";后者以其聚焦惊悚的社会生活场景和扭曲异常的人性百态,以其悬疑、奇幻和反转等艺术手法,给人类拍摄了一整套系列性的"惊悚记"和"罗生门"。可见,电视剧不再是仅仅关乎时代与社会生活的茶余饭后的"记忆碎片",而是置身于时代精神状况的崭新的艺术门类。

以《黑镜》《9号秘事》这两部代表性的电视剧为开端,电视剧已经展现出了独当一面、自立为王的艺术境界。它们当然有其无法掩饰的弱点和缺陷,甚而有论者指摘它们的程式化套路和模式化倾向。但这些并不可怕,这些都是电视剧经典化路径中必经的过程和步骤。正如本文前述,任何一门经典艺术,都难免有所谓程式化和模式化的弊端,电视剧也概莫能外。电视剧正因为有了程式化和模式化的缺陷,我们才能从其疑难杂症入手,对症下药,真正找到迈向经典化的突破口和创造性转化的契机。

新型的电视剧已经诞生,电视剧的经典化路径已经逐步呈现在我们面前。我们有理由相信电视剧的未来。

《沉默的真相》（2020）

【剧目简介】

《沉默的真相》是由在线视频网站爱奇艺出品,北京好记影业有限公司承制,戴莹、路汶翰任总制片人,陈奕甫执导,刘国庆编剧,廖凡、白宇、谭卓、宁理、黄尧、赵阳、田小洁、吕晓霖等主演的现代悬疑剧。该剧根据紫金陈小说《长夜难明》改编而成,于2020年9月16日在爱奇艺"迷雾剧场"播出,共12集,单集片长约45分钟。

这部剧依靠扑朔迷离而又环环相扣的情节设计、演员细致入微的精湛表演、优良高超的制作水准,在竞争激烈的影视市场上成功地为自己争得了一席之地。该剧口碑以豆瓣评分8.8开场,播放平台开启超前点播之后,评分未跌反涨,最后以豆瓣评分9.2的高分完美收官,一度冲上华语剧集年度首榜的位置,甚至创造了国产剧"高开炸走"这个新名词。

该剧在2021爱奇艺尖叫之夜荣誉盛典、第二届融屏传播盛典、Feng向标、第三届影视榜样等各大颁奖典礼上分别荣获"年度十大剧集""融屏时代剧集"

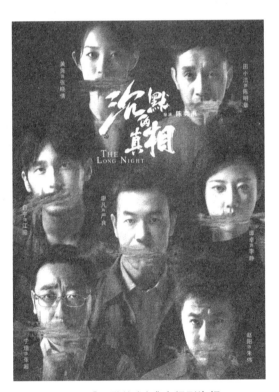

图一 《沉默的真相》电视剧海报

"2020年度剧集""2020年度人气剧集"的奖项。这些奖项都印证了这部电视剧的高质量和高评价。

【剧情概述】

2010年3月13日,江谭市,新城文化广场地铁3号线,一男子神色慌张地拖着一个沉重的行李箱在人群中行进。在通过安检时,该男子拒绝开箱检查,并强行闯入地铁站。被现场的安保人员围追堵截后,他面露狰狞,宣称箱中装有爆炸物,大批媒体蜂拥而至,事态的严重性引起了民众恐慌,同时也引起了人们的关注和热议。市刑警队队长任玥婷出面调停,成功将其制服。可排爆专家小心翼翼地打开行李箱后才发现里面装的不是炸弹,而是一具尸体。

警方迅速展开调查,男子名叫张超,是一名刑事诉讼案律师,除了在为江阳贪腐案做无罪辩护失败之外,他接手的案件几乎从未失手,名震江谭市政法界。张超对因债务纠纷而失手杀死江阳的罪

行供认不讳。案件顺利移交检察院处理,可就在一切即将尘埃落定之时,张超却突然翻供,称自己从未杀过人,并有完美的不在场证明,案子陷入僵局。市公安局成立专案组,抽调能力出众的刑警严良协助调查此案。严良重新提审张超,发现了很多之前未曾注意到的细节……

《江潭晚报》记者张晓倩一直在跟踪报道这起案件。某天,她突然收到一封信,信中要求记者将信件中所附照片碎片刊登在报纸的头版头条,其中若有哪一天不刊登照片,城市某个地方将会发生爆炸。24天后9张碎片拼在一起组成完整照片,杀害江阳的凶手就能水落石出,落款人为HGP。信中提到的为期24天的破案时间,也曾在张超口中提及,这引起了严良的注意。后来在江阳遗物中掉落的身份证复印件证实了HGP为侯贵平,可这个人10年前就去世了,案子变得更加扑朔迷离。

严良打算从江阳的人际关系着手调查。在拜访其前女友吴爱可时,严良意外得知张超妻子李静曾是侯贵平的女朋友,而李静、侯贵平与江阳是大学同学。侯贵平曾在平康县苗高乡支教,后溺水而亡,警察得出的结论是侯贵平强奸妇女,畏罪跳水而死。但李静认为侯贵平是因为举报性侵事件而被谋杀的,所以希望时任平康县检察院侦查监督科科长的江阳能帮侯贵平翻案……严良等专案组成员顺着线索摸排下去,发现如果要破获2010年张超地铁抛尸案,就绕不开2003年江阳贪腐案;想破获江阳贪腐案,就绕不开2000年侯贵平性侵案。三个案件环环相扣,将警察逐渐引入更不为人知的旋涡。严良调取侯贵平案件卷宗,发现其中缺失尸检报告。严良在寻找过程中受到百般阻挠,无奈只能直接联系曾在平康县担任法医的陈明章。陈明章直言,如今还能看到这份尸检报告,需要感谢两个人——江阳和朱伟。伴随着陈明章的讲述,警方得知2003年江阳与朱伟查案的经过,也意识到在这三起案件背后隐藏着巨大的邪恶势力。这股邪恶势力无法无天,视司法于无物,竟然能够恶意销毁关键物证。

《江潭晚报》因被举报而休刊调整,导致第三张照片碎片没有被刊登,深夜12点一幢由卡恩集团建造的烂尾楼如约发生爆炸。严良复盘已有线索,直觉告诉他,整个事件与卡恩集团脱不了干系。但事件的关键人物或失踪或死亡,所以最大的突破点只剩下朱伟。警方开始大范围撒网寻找失踪已久的朱伟,确定了朱伟就是神秘的寄信人,严良由此推断出张超、朱伟、陈明章和江阳很有可能就是一伙的,他们用最惨烈的牺牲以引发社会的关注,这样一来,可以断定,江阳一定是自杀,可这一切究竟是怎么发生的呢?

与此同时,卡恩集团的高层胡一浪坐不住了,他宴请《江潭晚报》主编询问九宫格照片的刊登进度。席间他问是否和记者张晓倩见过面,张晓倩笑着应对。这三起案件背后的邪恶势力也正式浮出水面——卡恩集团。严良通过缜密的思索,成功阻止了爆炸的发生,并劝说朱伟回警局。朱伟在警局平静地讲述自己和江阳多年来艰苦的查案过程。而张晓倩作为性侵事件的受害者、侯贵平案的目击者、地铁抛尸案的参与者被带回警局接替朱伟讲述事件的经过……至此,真相大白于天下,警方立刻行动逮捕罪魁祸首。几年后,张超、朱伟、陈明章出狱,李静、张晓倩、严良、江阳的妻子和孩子江小树集体聚在江阳墓前悼念这位老朋友。

那天,乌云散去,阳光重新普照大地……

【要点评析】

一

近年来,随着网络媒介的演进和影视剧观众需求的转换,我国网剧市场不断扩大、创新。特别是2020年新冠肺炎疫情的蔓延使互联网使用率大幅提升,客观上也促使网剧市场变得更加活跃,付费消费者数量增多,网络剧的经济效能明显增强,各大视频网站均斥巨资打造优质自制网络剧,以此来满足消费者日渐多元的文娱需求。据统计,2020年我国上线的网剧多达268部,几乎涵盖各类题材,其中占比最大、最受欢迎的类型当属悬疑类网剧,《重启》《重生》《隐秘的角落》《燃烧》《摩天大楼》《在劫难逃》等悬疑剧一经播出就受到广泛关注。作为爱奇艺"迷雾剧场"推出的第五部作品,《沉默的真相》可谓是集成功经验于一身,无论是在情节的设定、细节的刻画、人物的塑造,还是后期的制作上都更显成熟,口碑和热度皆在网络剧中名列前茅。

和一般犯罪悬疑故事只讲述一起案件不同,《沉默的真相》讲述了三起环环相扣的案件。该剧采用悬疑剧惯用的问答逻辑建构故事情节,通过三重时空并置的叙事结构进行故事讲述,形成一种"案中案"的故事模式,吸引观众探寻扑朔迷离的真相。电视剧一开场就让许多观众进入十分紧张的状态,张超神色慌张地搬运着笨重的行李箱,企图强行闯入人流拥挤的地铁站,在被警察围追堵截时宣称行李中有炸弹,造成民众的恐慌。张超被制服后,警察才发现箱中竟然藏的是一具成年男性尸体。开庭前,张超对自己失手杀死江阳的犯罪事实供认不讳,在录口供时却有意模糊作案细节。法庭上,他又以完美的不在场证明为自己成功翻案。短短两集的内容,剧情紧凑不拖沓,还设定了三大"神级"翻转情节,牢牢抓住观众的心。张超为何选择在地铁抛尸?他又为何先承认杀人后翻供?杀害江阳的真凶究竟是谁?这三个疑问成为全剧的题眼和发展动力所在。在完成对悬疑语境的构建后,《沉默的真相》便进入了三重时空并置的叙事结构(图二)。观众和剧中的警察一样,如果想弄清楚2010年张超地铁抛尸案,就绕不开2003年江阳贪腐案;想破获江阳贪腐案,就绕不开2000年侯贵平性侵案。编剧刘国庆曾经把这三条不同时间背景下的故事线,比喻成"编三条麻绳",像给一个姑娘编辫子,将三股绳编好的时候,故事就完成了。

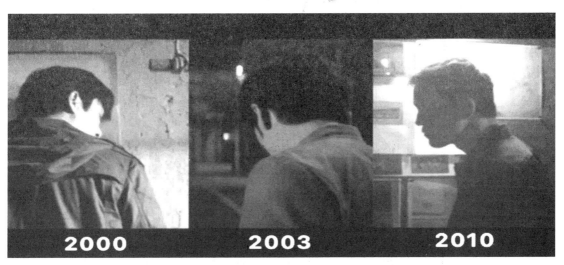

图二 电视剧《沉默的真相》中三重时空并置的叙事结构

同时铺陈三条不同时空的故事线并不容易,尤其是在十二集的体量中。因此,导演决定采用两种呈现方式,一种是独立存在的客观视角,一种是通过人物回忆的主观视角,两种方式相互交织,引导观众理解故事脉络。为了避免三线叙事的混乱,使观众能够明确区分不同的时间点,导演在每个时间段的展现上都下足了功夫,分别运用了三种不同的画面风格和三种不同的镜头语言。例如,苗高乡,摄影机机位相对固定,画面比较稳定,且采用泛黄、偏绿的滤镜色调,凸显出较为久远的年代感,以及勾勒出热血青年侯贵平曾经对真相的追寻、对理想信念的坚守;平康县,摄影机开始动了起来,画面在冷暖之间跳转,暗示江阳追查案件真相的道路崎岖不平、充满了变数;江潭市,则大面积运用运动镜头,画面也全部采用偏蓝、偏紫的暗色系滤镜,营造出一种破案的紧迫感和焦灼感。当然,过度的区分会导致画面镜头的割裂,破坏故事的整体性。那如何才能把"三条麻绳"巧妙地编在一起?导演陈奕甫在开拍前就对全剧三条叙事线中的每一处衔接点都做了精心的设计,之后通过蒙太奇的拍摄手法和有设计感的剪辑进行了连接,将不同年代的人物、场景串联起来,过渡自然。例如,为了调取侯贵平的尸检报告,江阳与顾一鸣分别于2003年和2010年驱车前往平康县警察局。镜头将不同时空下两人相同的动作并列表现在一个完整的画面中,相互烘托。可两人最后都空手而归,进一步加深了案件的复杂性,激发了观众对事实真相探寻的兴趣。2003年,江阳在办公室焦急地等待领导关于翻案意见的电话,电话铃声一响,下一个画面的时间线却切回到2010年,张晓倩接起了电话。这一通电话又很好地沟通了两个时空,并留下了一个悬念。电视剧第四集结尾处有一段蒙太奇,侯贵平、江阳和严良三个越发接近真相的人物各自回头,眼神坚定,朝着同一个方向,表明了他们与恶势力抗争的决心。从画面中的光线看得出,侯贵平处在落日前的黄昏里,江阳处在一片漆黑中,严良处在黑暗结束前的黎明间,这分别恰好也符合他们各自当时的处境,暗示了侯贵平生命将要结束、江阳的长夜难眠,以及严良等待光明冲破黑暗时刻的到来。在剧中还有一场堪称经典的"时空对话"场景,严良、江阳在追查真相的过程中都遭遇到卡恩集团的撞车恐吓。在相同地点、不同时间下,通过平行蒙太奇的剪辑手法,造成了一种两个人擦身而过、看向彼此、无言交流的错觉,成功模糊了虚构与现实之间的界限,产生了强烈的艺术感染效果,同时也给这场破案游戏增添了无限的遐想空间。有一位观众被这一场景深深打动,写下这样的评论:江阳曾在这里身陷旋涡,多年以后,严良来守护这份正义。

二

　　悬疑题材影视作品的类型划分稍显复杂,不过,如果要大致划分的话,可以分为本格推理派和社会推理派。本格推理派强调纯粹逻辑解密,注重线索和推导过程。作品中大多充满了耐人寻味的诡计,以理性逻辑推理展开情节,通常尽可能地让读者和侦探站在同一个平面上,双方拥有相同数量的线索,借此来满足以解谜为乐趣的读者或观众。社会推理派则以社会阴暗面为切入点,着手进行创作。相比本格推理派来说,社会推理派的作品逻辑推理性偏弱,它更注重的是对于人性的描绘与剖析,以及各种值得思考的社会问题,从而具有深层社会指导价值。《沉默的真相》无疑是一部优秀的社会推理派悬疑剧,它大胆地陈述了政治体系、司法体系中可能存在的泥淖,通过描绘侯贵平、江阳、朱伟、张晓倩等人的曲折经历,营造了一种正邪对抗的悲壮感,带给观众极大的情感冲击。

　　面对邪恶势力和丑恶罪行,有些人助纣为虐,有些人明哲保身,还有些人不惧威胁,奋起反抗,守护正义。我们感动于江阳、朱伟、张超等人为捍卫正义而做出的牺牲。这份感动其实来源于我们内

心对社会现实的关切、对人生价值的思考以及对法制社会公平和正义的渴望。在为侯贵平翻案的道路上，丢钱包那次遭遇让江阳自遇事以来唯一一次放声大哭。而这一路走来，江阳丢失的又何止是一个钱包？爱情、家庭、工作、尊严、希望先后丢失，丢钱包只是压倒他的最后一根稻草。可即使是妻离子散、身败名裂，他也咬牙坚持，从不言弃。在生命的最后关头，他依旧选择以自杀的方式扩大事件的影响力。当他独自一人坐在设计好的自杀机关前，面对镜头说出："恳请大家把这个案子继续查下去，还侯贵平一个清白，还他母亲一个公正，还社会一个说法，还司法一个尊严。"这时，我相信，所有观众都会为之落泪，我们在被心中正义感拨动心弦的同时，也深知那份勇气的难能可贵。

古典时代有四大美德，即智慧、正义、节制和勇敢，其中最匮乏的，也是最宝贵的，也许就是勇敢。侯贵平案件的真相不是只有江阳一人知道，但从头到尾坚持查找线索以助其翻案的只有江阳。当年在江阳陷入查案僵局时，吴检察官其实已经掌握新的关键证据。但因为他的软弱和对利弊得失的算计，这个至关重要的证据被压在角落未能让大众知晓，导致很多人枉死。直到他要退休了，他才敢拿出来。彼时的江阳已经处于妻离子散、身败名裂的境地。江阳在那间破落的手机维修店里悲愤地质问当年的领导吴检察官，吴检察官只说了一句："我没你的勇气啊！我根本就没有你当时的勇气啊……"对真相的沉默不只导致黑暗势力的猖狂，更导致人们对真相视而未见的集体缄默。所以，当命运之手有一天让我们面临某个关键场景必须做出抉择时，愿我们也能有我们想象中的那么勇敢。

这部剧除去悬疑这一特色之外，我们看到的是人性，是撕裂人性之后迸溅出的阴暗、怯懦。我们当然鄙夷罪行与缄默，但面对牺牲我们还是会下意识地询问，是外界环境的推动构成一个人的一生，还是一个人的抉择决定了他的命运？当一个人在做出关键的抉择之后，他可曾后悔过？张超被捕入狱后，警察误以为他是杀害江阳的凶手，问他在从优秀的刑辩律师沦为犯罪嫌疑人之后后悔过吗，张超意味深长地回答："做都做了，有什么可后悔的。"朱伟昔日也是刑警队的得力干将，晋升指日可待，可为了查案，他也是到了几乎一无所有的境地。当严良终于找到了躲藏在暗中的朱伟，看到当年那个脾气火爆的大队长藏匿在一个破旧的水站时，问他做的这一切值不值得？朱伟回答："一个人为非作歹一时，不可能逍遥法外一辈子，一个人你再有钱、权利再大，普天之下你大不过法。就为了这口气，这个信念，我和江阳这些年互相支撑，一路走了过来。你问我值吗？我问你，严良，这件事一个刑警不干，你指望谁来干？平头老百姓吗？"在江阳死后，张超、朱伟、陈明章等人接过了接力棒，继续捍卫公平与正义，他们看似都没有从正面回答"值不值得""后不后悔"的问题。可别忘了，严良在这一切尘埃落定后还有一问，他问因执行任务而精神受创的刘明洋："你后悔过吗？"平日里稀里糊涂的刘

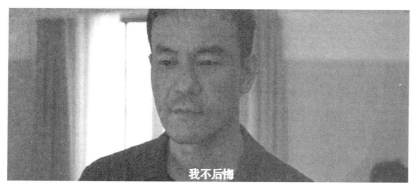

图三　《沉默的真相》剧照

明洋在严良转身离开的瞬间,清晰又坚定地说了一句:"我不后悔!"这里是替剧中所有坚持正义的人都回答了。在某种意义上,也可以理解为是全剧回应了观众的问题,为我们提供了正确的价值观导向。

电视剧的结尾,江阳等人的计划成功了,除孙传福畏罪自杀外,其余犯罪分子全部落网。小说结尾则更加黑暗,江阳搭上性命布置的局,最终还是没能让恶人受到应有的法律制裁。夏立平(电视剧中没有出现)和李建国跳楼自杀了,胡一浪突发心脏病死亡。谁也不知道苗高乡、平康县发生过什么;谁也不知道江阳和侯贵平做过什么;谁也不关心张超、朱伟、陈明章未来会怎么样。在某种程度上,电视剧的改编削弱了小说的消极性,使故事情节更加合理,人物结局也符合观众心中的价值判断。世界之大,难免有阳光无法普照到的角落,但我们并不能由此就滑入怀疑主义的深渊,真理和正义是永远存在的。如果有人不幸堕入黑暗,愿我们都能"摆脱冷气,只是向上走,不必听自暴自弃者说的话。能做事的做事,能发声的发声。有一分热,发一分光,就像萤火虫一般,可以在黑暗里发一点光,不必等待火炬。此后如果没有火炬,我便是唯一的光"。

要相信,纵然长夜难眠,依然有人舍命燃灯前行。

【结语】

《沉默的真相》用江阳"永夜"换取了长夜将"阳",或许我们无法深切地体会江阳堕入无边黑暗到底有多痛苦,但确定的是,他唤起了我们每个人对公平和正义的渴望。这个世界不美好,所以我们才会努力去追寻美好,督促自己不断向上。在某种意义上讲,只有我们认识黑暗的底色,我们才有呼唤光明的勇气。正如中国政法大学罗翔教授所说:"这个世界并不存在绝对的黑暗,即便是伸手不见五指的黑夜,依然是有微弱的光线,所有的光线都是指向光明,亦如所有的不义都是指向正义。也许我们并不知道什么是正义,但我们知道什么是不正义。正是对正义的向往,让我们的眼中充满泪水,让我们的心弦时常被拨动,让我们虽不能至却心向往之,让我们一无所惧,勇往直前。"

(撰写:苗曼桢)

《美国夫人》（2020）

【剧目简介】

《美国夫人》是由凯特·布兰切特、萝丝·拜恩、伊丽莎白·班克斯等主演，由安娜·波顿和瑞安·弗雷克等执导的电视剧。该剧于2020年4月15日在FX首播。该剧以20世纪70年代第二波女权主义浪潮为大背景，从美国平权运动的多位标志性人物的视角展开，讲述了70年代美国推进《平等权利修正案》的跌宕曲折，并探讨了其如何导致了道德多数派的兴起并永久改变了美国的政治格局。

《美国夫人》一经播出就引起巨大反响。有剧评人称此剧是有史以来最勇敢的剧集，它聚焦从不受好莱坞垂青的失败故事——在这部9小时的迷你剧中，我们看到英雄们如何迷失，而她们的抗争又如何形塑了美国的政治版图。《纽约时报》也评价这部剧集"精彩绝伦"——它继承了美国平权运动的精神遗产，没有倒向或自由或禁锢的任何一派，如实地展现了这段关于战斗的历史。

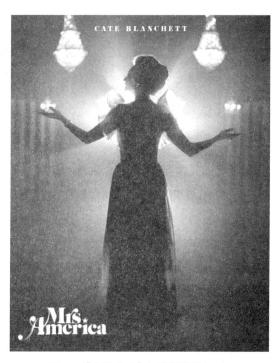

图一 《美国夫人》电视剧海报（一）

【剧情概述】

《美国夫人》是一部根据真实历史事件改编的电视剧。继19世纪末20世纪初女性为争取投票权而努力之后，女权运动于20世纪六七十年代在美国再次兴起。在1972年，美国人民高声呼吁将以"合众国与任何州不得以性别为理由否认或剥夺法律规定的平等权利"为核心思想的《平等权利修正案》（简称ERA）写进宪法。这一提案以压倒性的票数在参议院获得通过。其后，只需要获得美国38个州的批准，这项法令就能生效。在这个背景下，以菲莉丝·施拉夫利（凯特·布兰切特饰）为代表的反女权主义者作为一股不可小觑的力量，与以格洛丽亚·斯坦因（萝丝·拜恩饰）和贝拉·阿布祖格（玛格·马丁戴尔饰）等人为代表的主流的女权主义者相抗衡。正是在施拉夫利等人的干预下，《平等权利修正案》最终只获得了35个州的批准，没有生效。可以说，施拉夫利几乎是以一己之力，长久地改变了美国的政治版图。

《平等权利修正案》中,伴随着"男女平等"这一核心思想,多项关乎女性权利的条例被提出,如堕胎合法化、同性恋合法化等。也正是因为这些较为激进的条例为女权主义者的阵容争取到了相当一批支持者。她们有的是同性恋者(这在美国社会上极为常见),有的是曾被强奸却由于法令限制而无法进行堕胎的人。这些人本身没有错,却由于社会的道德舆论而不得不在社会上夹着尾巴做人。《平等权利修正案》便是她们得以"重见天日"的契机。

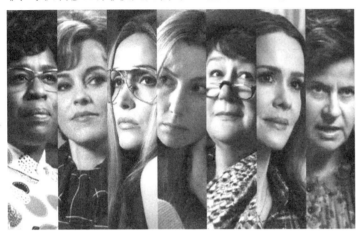

图二　电视剧《美国夫人》中的女性精英形象

在"政治正确"的女权主义阵容中,有着许多为美国女性所熟知的精神领袖人物。有曾经撰写过《女性的奥秘》,现为女权运动之母的贝蒂·弗里丹;有美国国会里的第一名黑人女性议员;有有志参加美国总统竞选的雪莉·奇斯霍尔姆;有新闻界赫赫有名的女权主义记者格洛丽亚·斯坦因;还有组织并主持了1977年全美第一届妇女大会的贝拉·阿布祖格。

豪华的精神领袖班子,庞大的基层民众支持者,以及在当时看来极为先进的指导思想,使这个女权主义的阵容看似异常强大且无懈可击。然而,在施拉夫利的反女权主义阵营中,家庭妇女是主要的组成成员——这是被以上层精英女性为代表的女权主义者所忽视的一个数量庞大的群体。在施拉夫利的影响下,这些家庭妇女认为,一个国家应该是在男性与女性都各司其职的平衡下才能获得长足的发展,而《平等权利修正案》将会使这种传统家庭模式的平衡彻底打破。《平等权利修正案》虽然在表面上给女性团体许诺了诸多自由,但如果这项法令真正通过,会同时带来许多意料之外的结果,如女性被强制征兵等。"列宁进行革命前许诺的是战争的停息与和平,"施拉夫利说道,"但最后百姓只得到了饥饿与独裁统治。"

结果,《平等权利修正案》最终没有得到所有州的批准,其最大的阻力便来自这群被女权主义精英分子看不起的家庭妇女。在讨论如何对待家庭妇女这一特殊女性群体时,女权主义者阵营内部有过一些分歧,这也为这场运动的失败埋下了伏笔。《美国夫人》里呈现了一个短暂、混乱的辩论。贝蒂认为,那些反对《平等权利修正案》的家庭妇女不可理喻且难以教化。格洛丽亚也尖锐地讽刺了这群女性:"这些家庭主妇是苟延残喘的父权制最后一口气了,她们被洗脑了,相信如果不按照规矩来,就会失去男人的爱和保护。"温和派的吉尔反驳说:"我们不应该使家庭主妇认为我们针对她们。"但是旁边的一个人随即反驳说:"我们就是针对家庭主妇。革命很混乱,总有人被抛下。"话题终结,她们最后选择忽略家庭主妇。然而让她们没想到的是,正是这群"难以教化"的家庭妇女构成了反女权主义阵容的中坚力量,她们在施拉夫利的带领下,让第二次女权主义运动最终走向没落。

耐人寻味的是,不论是女权主义者抑或是反女权主义者,最后都没有获得真正意义上的成功。贝拉最终被罢免了妇女大会主席的职务,而追随她的女权主义者们也看透了政府只是想把她们当工具使用的心思,选择了集体辞职;而看似获得了胜利的施拉夫利满心欢喜地接起了其支持的里根总统打来的电话,却被告知她并不能如愿当上内阁成员——在本质上,双方都不曾胜利,胜利的只是在

这件事中借势而获得自己利益的里根总统及其幕僚们。

【要点评析】

一、施拉夫利其人

保守派人士菲莉丝·施拉夫利是反女权主义者的领袖人物,也是本剧中的女主角。此剧采用了少见的女性反英雄主义叙事方式来展现了20世纪六七十年代那段波澜壮阔的历史,重现了美国女权运动中的种种尖锐冲突的思想理念。

饰演施拉夫利这一角色的是人称"大魔王"的凯特·布兰切特。当布兰切特告诉她的母亲她将要扮演施拉夫利这一角色的时候,她母亲疑惑地问:"你怎么能去演这样的角色呢?"可见施拉夫利这一历史人物在大多数美国人心中是个完全负面的形象。然而布兰切特说道:"对我而言,去回溯一个历史时刻的唯一原因是找出我们是如何走到今天这一步的。"而编剧沃勒正是希望通过此剧向人们客观地展示施拉夫利这一历史人物的形象。沃勒想让人们看到一个真实的施拉夫利,既非英雄,也非妖魔。

在剧中,布兰切特扮演了一个八面玲珑而巧舌如簧的施拉夫利,将施拉夫利这一历史人物还原得神形具备。一个反女权主义者的领袖竟然也是一个女性,这是让人最感到意外的地方。然而,施拉夫利是真的认为《平等权利修正案》对女性群体弊大于利,因而才领导家庭妇女们进行反女权运动的吗?随着此剧一集集地展开,我们发现事实并非如此。

剧中的施拉夫利是一个各种尖锐矛盾的结合体,而这些矛盾都掩藏在她堪称完美的辞令技巧下。施拉夫利曾在采访时被问到是否曾被性别歧视过,她回答道:"我从来没被歧视过。我觉得有些女人总把失败归咎于性别歧视,而不是承认自己不够努力。"然而,这样的性别歧视仅是在剧中就在她本人身上发生了好几次。在全剧刚开始的时候,为了庆祝国会议员连任,施拉夫利本人就穿着星条旗款的比基尼在台上亮相,只为取悦台下清一色的男性;在与其他政府工作人员一起参加讨论的时候,施拉夫利明明展现了不同于一般人的雄辩论证,却被要求去做会议记录,理由是"你的字可能是我们当中最工整的";风尘仆仆从外地赶回家中就被丈夫要求行房事,连隐形眼镜都来不及摘下……

与此同时,施拉夫利却又做着与她所宣扬的"男人挣钱,女人管家"的信条背道而驰的事情。且不谈她代替不想去考律师资格证的儿子前去参加律师资格考试,试图获得宪法律师的资格证;也不谈她铆足了劲想进入内阁当上内阁成员以实现自己的政治抱负;光是她发动家庭妇女这一群体,组织她们与女权主义者对抗一事,就已经是一件"女权"得不能再"女权"的事情了。

至此我们得出结论:施拉夫利是一个虚假的反女权主义者——她甚至比很多女权主义者更女权化。正如在本剧第七集中,贝拉对施拉夫利所领导的反女权拥趸说的:"施拉夫利是一个彻头彻尾的女权主义者,在一定意义上,她是美国最自由的女人。"这对施拉夫利是个再恰当不过的评价。身处反女权主义阵营却做着女权主义者所做之事,施拉夫利两头都沾到了好。

然而,聪明机智如施拉夫利,她会感受不到女性在这个社会上所受到的歧视与偏见吗?显然不是。那她为什么要带头反对《平等权利修正案》呢?随着剧情的展开,我们渐渐了解到,她所做的一切都是为了能让自己成为一名内阁成员。如果《平等权利修正案》没有被通过,她所支持的以里根总

统为代表的背后政治势力就可以从中获利。届时,曾经为他们提供过帮助的施拉夫利就有很大可能得到一个主管国防事务的内阁职位,这样她便有舞台可以施展自己的政治抱负(虽然最后她没有能够如愿以偿)。

图三 《美国夫人》海报(二)

施拉夫利并不是真正关心以家庭妇女这一女性群体的利益。她只是想通过煽动家庭妇女们进行反女权运动,把这些家庭妇女当成自己步入仕途的垫脚石,借以提高自己的影响力。作为一个有着政治抱负和精明头脑的优秀女性,她有着和男性一样的远大的政治抱负。她想通过进入内阁来获得和男性一样的话语权,受到和男性一样的尊重。然而,她是一个非常自私的人——自私是没问题的,人总是利己的,但人不该做的是损人利己的事情。在争取这些权利时,她并没有想着还有很多女性没能享受到应得的正当权利。她是以牺牲所有女性的权利为代价来争取她自己的仕途的。她在这么做的同时并没有想过,哪怕是她现在拥有的很多女性权利,比如参政议政权、受教育权、妇女发言权等,都是女权主义的前辈们经过一代代的努力争取来的。如果只看眼前的短期利益,《平等权利修正案》的不通过确实有可能给施拉夫利个人带来一个比较好的职位。但是从长远来看,如果《平等权利修正案》得以通过,美国女性被歧视的现状将会进一步得到改善——这对于促进整个美国社会的发展与和谐具有至关重要的作用。

甘愿为父权代言的施拉夫利最终也没有获得她梦寐以求的职业。在权力的倾轧下,女权主义者和施拉夫利都只得铩羽而归。然而时至今日,女权运动虽不及那个时代一样风起云涌,但也有相当一部分进步而优秀的女性对女权主义的种种主张身体力行。本剧的最后,格洛丽亚戴上了贝拉常戴的帽子,也象征着女权主义精神的火种将永不熄灭。正如贝拉最后所说:"为下一代人开门吧。"

【结语】

作为一部根据历史真实事件改编而来的电视剧,《美国夫人》算是较为难得的精品——如果能够提前了解一下时代背景的话,看这部剧会少不少障碍。它能引起观者对女权的发展及其现状的反思,进而对社会与两性问题进行全面而深入的思考。笔者以为,这便是这部剧创作的初衷吧。

(撰写:朱致远)

《致命女人》(2019)

【剧目简介】

图一 《致命女人》电视剧海报

美国电视剧《致命女人》自2019年8月15日播出后,评分节节高升,看点颇多。该剧由大卫·格罗斯曼、刘玉玲、马克·韦布、大卫·沃伦、伊丽莎白·艾伦、瓦莱丽·韦斯执导,由刘玉玲、金妮弗·古德温、柯尔比·豪威尔-巴普蒂斯特、里奥·霍华德主演,每一集都有精妙的小高潮和情节反转,是一部精彩的黑色喜剧。剧集也因对典型婚姻问题的表现而引发了人们对于女性地位与婚姻问题的再度思考。

【剧情概述】

该片讲述了在同一栋豪宅里,三位所处时代不同、个性迥异的女性如何对待自己感情与婚姻的故事。三个婚姻案例分别对应主人公各自生活年代的时尚风潮和社会背景,从女主角的视角介入,将各个年代讨论度和关注度极高的婚姻问题摆到了剧情的明面上。20世纪60年代的贝丝·安是典型的家庭主妇,整日顺从于在外工作的丈夫罗伯,耐心处理家务,脸上挂满笑容,从不多事。就是这样一个"懂事"的贤内助面对的却是丈夫不动声色的不断出轨、不断PUA和一直伪装家庭美满。从邻居希拉同她的朋友在超市的八卦当中,贝丝·安意外偷听到了丈夫已经出轨公司附近餐厅年轻貌

美的服务员的事实,就在她万念俱灰回到家中试图自我洗脑否认这个现实之时,邻居希拉怀着歉意出现,劝解她不要自欺欺人。这时贝丝·安向希拉透露了关于自己曾有一个女儿的事实,并且在日后一点点告诉邻居希拉她一直对女儿的离去心存愧疚,而在丈夫无形的引导之下她一直觉得是自己没有关好院门导致了女儿的意外离世。所以她才会全力以赴地说服自己同罗伯开启他向她描摹的新生活。晚上毫不知情的罗伯继续用他要见重要客户的借口跟贝丝·安说明他要晚归,贝丝·安下定决心要亲眼见证丈夫的婚外情实锤,于是在一个大雨瓢泼的夜晚,贝丝·安驱车到达了希拉所说的餐厅,在雨中看见了丈夫与年轻金发服务员亲吻的情景。于是"美满婚姻"被彻底戳穿。第二天,在罗伯上班之后,她决定到餐厅找服务员当面对质。直到这里,依然是观众意料之中的丈夫出轨的戏码。而贝丝·安后面的处理,则开始了完全与我们所熟知的正妻戏码背道而驰。在与丈夫出轨对象爱普洛接触之后,贝丝·安发现那是一个热情、可爱的年轻女孩,她没办法放弃她的教养同爱普洛难看地争吵,于是,贝丝·安决定成为爱普洛的好朋友。在交往的过程当中,爱普洛将贝丝·安看作是可靠的倾诉对象,把她的生活现状向贝丝·安和盘托出。同时,贝丝·安发现爱普洛是一个充满活力又热爱生活的女孩,也在爱普洛与她的聊天中获取了罗伯对他们婚姻态度的信息。最后,在得知罗伯面对她罹患癌症只有6个月的生命之后对她的体贴入微只是虚情假意,罗伯背地里许诺已有身孕的爱普洛6个月之后可以娶她之后,贝丝·安对罗伯最后的一丝幻想终于熄灭,她觉得这样的周旋实在毫无意义,便决定离开罗伯。就在她最后去罗伯办公室跟罗伯的秘书说明这一切时,罗伯的秘书声泪俱下地向贝丝·安解释了罗伯早已是出轨的惯犯,还忏悔地说出了自己在贝丝·安女儿发生意外的那天下午正与罗伯偷情,并在因贝丝·安母女提早回家而惊慌离去时忘记关上后院门的事实,同时告诉贝丝·安,罗伯在那天晚上得知这一细节后,决定为了自己的利益而隐瞒下来,并且作为这么多年在处理与贝丝·安的关系中始终站在道德制高点的筹码。此刻的贝丝·安怒火真正被点燃,观众真正见识到了怒火烧到灵魂里的女人可以多么睿智美丽。她制订了一个无比周密的计划,将因为莫名的嫉妒而常常家暴妻子的邻居圈入一个关于罗伯和邻居妻子的误会当中,最终让邻居在与罗伯的打斗中枪杀了罗伯,在把邻居妻子从被家暴的地狱中解救出来的同时,完成了自己的复仇。

20世纪80年代的萨蒙妮是一个高调而富裕的亚裔女子,开始的俗套在于她处在一个充满流言蜚语的上流社会,每个人都有不能为人知晓的秘密,而表面上又一派祥和之气。所以当萨蒙妮在派对上看到匿名信中证明丈夫卡尔是同性恋的照片时,简直气血攻心,这一事实如果泄露出去,她今后将面临在公众面前出丑的结局。在萨蒙妮气急败坏地将卡尔赶出家门而对酒伤怀,并思考如何不动声色地将此事遮掩过去之时,她的闺蜜内奥米的十八岁儿子汤米乘虚而入,向萨蒙妮表达了自己对她多年的爱慕之情。本来对这些心烦意乱的萨蒙妮在得知内奥米早就知道丈夫卡尔可能出轨却一直没告诉她之后,她决定通过接受汤米的示爱来小小报复内奥米一下,于是他们开始在各个可能的场所私会。而卡尔在撞破萨蒙妮的秘密之后,之前的愧疚之情一扫而空,开始同萨蒙妮在互相牵制中维持着婚姻的表面平和。但萨蒙妮在同汤米的私会当中,突然明白了真情实感同快乐的关系,她决定在上流社会的假面平和之下成全卡尔真情实感的爱恋。于是夫妇俩开始了彼此支持的快乐生活。可是好景不长,卡尔发现自己患上了艾滋病。开始他还企图对萨蒙妮隐瞒,但艾滋病对免疫系统的破坏使卡尔无法支撑下去,终于,萨蒙妮发现了卡尔病得有多严重,她在专注于照顾卡尔时,冷

落了汤米的情感需求,汤米在冲动之中酒驾以致发生车祸而昏迷过去,内奥米由此发现了汤米与萨蒙妮的关系,气急败坏的她发誓要用让萨蒙妮夫妇在全镇人面前颜面扫地的方法报复这层她不赞同的关系。她的做法彻底惹怒了从昏迷中醒过来的汤米,他决定同母亲决裂。萨蒙妮在汤米的陪伴和理解下更细心地照料卡尔,最终在卡尔的请求下,在最后一支探戈之后,帮助卡尔用安乐死的方式结束了他的生命。

生活在2019年的泰勒和丈夫伊莱显然是乐于尝试新事物的佼佼者。身为律师的泰勒说服了作家伊莱同她一起尝试开放婚姻,伊莱劝说泰勒买下了一座大房子。观众眼中的他们年轻而有着大好人生,但所有的一切在泰勒因为情人洁德的男友杜克对洁德暴力相向而把洁德带回家的那晚发生了变化,伊莱也对洁德的美貌一见倾心,并在后来发现泰勒真的爱上了洁德,这让伊莱感到迷茫而又思绪万千。但在洁德加入"三人婚姻"的过程当中,观众发现她是只能同富贵而不能共患难的。她的处境让她极会看眼色行事,尤其能够做让她自保的事情。她在"帮助"伊莱赶截稿期的时候给了他毒品,让之前是瘾君子的伊莱在泰勒不知情的情况下又一次深陷毒品的泥淖,但伊莱在赶截稿期的过程中写出了区别于之前很长一段时间内所写平庸文章的精彩故事,受到了编辑的好评。此后,洁德为了逃避责任而向泰勒装傻,将这一情况隐瞒下来,并不断离间泰勒与伊莱的夫妻关系。泰勒在对于伊莱复吸毒品的恼怒与失望中离家出走,洁德抓住这个机会获取了伊莱的信任,两面周旋讨好。此时的泰勒仍然被蒙在鼓里,认为意志不坚定的伊莱是因为写作的压力而主动复吸,她主动找洁德寻求帮助,向她了解伊莱失控时的状况。泰勒将伊莱的手机密码给了洁德,希望洁德能够帮助自己管控伊莱的巨额稿费,以免被神志不清的伊莱挥霍一空。洁德则因为想占有伊莱冲动之下给自己买的车而继续对泰勒撒谎,在被泰勒察觉之后掩饰未果,泰勒此时才明白洁德可能是伊莱复吸的罪魁祸首,她俩大吵一架。在泰勒吼叫着让洁德离开自己家时,洁德露出了本来面目,冷笑着对泰勒说:"想得美。"并在泰勒离家之后,成功地让伊莱将家里的门锁换掉,把泰勒赶出了家门。此时的泰勒突然发现,自己除了知道洁德有一个有暴力倾向的前男友之外,对洁德一无所知,她比自己想象的复杂且可怕得多。头脑冷静下来的泰勒迅速到监狱去探视因为暴力犯罪而入狱的洁德前男友杜克,并用保释金作为交换条件,在杜克那里得知洁德不是真名,并得知她小时候因为养母的训斥而将养父母一家活活烧死的惊人内幕。此刻的泰勒才知道她头脑一热将一个毫不了解的陌生人带入自己的生活是多么草率和可怕。泰勒迅速尝试联系伊莱,可此时伊莱因写作的疲累、毒品的作用而昏昏睡去,洁德在看到泰勒的信息后迅速将之删掉并将泰勒的号码屏蔽了。幸亏在洁德做着自己暴富美梦并无底线讨好伊莱的时候,泰勒通过伊莱的经纪人见到了伊莱,告诉了他自己在杜克那里打探到的关于洁德的全部,并发现了洁德将她号码屏蔽的事实。但此时的伊莱依然不完全相信泰勒的话,他气急败坏地离开,并在洁德接他回家的车上,套话证实了泰勒说的完全属实。被揭了老底的洁德顿时情绪失控,以致发生车祸,因为身上的案底,所以在警察到来之前,她迅速离开。而泰勒与伊莱夫妇在医院和好如初。洁德在杜克那里得知是他泄露了自己的底细,不甘心放弃富裕生活的她在刺伤杜克之后,提刀回到了泰勒家的大豪宅,在泰勒夫妇察觉到她可能回来了,正收东西准备离开时,刺杀他俩。洁德刺伤伊莱后,在与泰勒从房间扭打到楼梯上时,被泰勒抓住机会,刺倒在地。

三个时代的故事在同一个空间之中交错互现。高潮迭起,令人应接不暇。

【要点评析】

一、婚姻问题的典型案例：意料之外，情理之中

《致命女人》向我们提供了三个生活在美国不同时代的典型婚姻案例：来自1963的贝丝·安在搬入豪宅之初便从新邻居与朋友的八卦闲聊当中得知了自己丈夫罗伯出轨的事实。生活在1984年的萨蒙妮在自己最喜欢的派对上收到了匿名信，从中发现了丈夫卡尔是同性恋的事实。2019年跟丈夫伊莱尝试开放婚姻的泰勒，在把女友洁德带回家的当晚发现丈夫伊莱也喜欢上了漂亮的洁德，并尝试开始一段"三人生活"。《致命女人》用这样要素过多，甚至有点狗血的开场，开始了整个剧集。

三个婚姻案例分别对应于主人公各自生活年代的时尚风潮和社会背景，分别从女主角的视角介入各个年代讨论度和关注度极高的婚姻问题，将其摆到了剧情的明面上。随着案例一剧情的层层深入，我们发现贝丝·安的丈夫不仅出轨，而且是惯犯。同时，因为他的出轨而导致了亲生女儿艾米丽的死亡，但他极其令人不齿地将女儿出现意外的责任嫁祸到善良贤惠的妻子贝丝·安身上，并利用此事，在后来两人的生活当中不断责怪贝丝·安，还越发张狂地以极其自得的方式密会情人。其实这一类型的故事我们曾看过不少，而这类故事中的女主人往往以一种极软弱的方式应对丈夫的出轨，在"一哭二闹三上吊"之后，往往不是接受现实，就是离家出走。然后眼睁睁地看着情人上位，而丈夫则开始了下一次的出轨。而意料之外的是，在这个故事当中的贝丝·安在经历自我的混乱之后，从女性的角度出发，走进了丈夫情人爱普洛的世界。在交往中，她常常是以对待一个拥有独立人格者的方式在接近和理解爱普洛。她帮助爱普洛确立了自己的事业意识，见证了爱普洛的第一次演出，并在爱普洛进入打胎的黑诊所时把她带出来，告诉她自己可以帮助她再想别的方法。在长时间成为一个男人的"功能性组成部分"，承担着家务，却处于得不到情感回应的状态之后，贝丝·安还能这样真挚地去帮助一个站在自己婚姻对立面的女孩，实在是因为贝丝·安内心最本真的美好还在发挥着作用。所以我们能理解贝丝·安正视丈夫真实的无耻嘴脸时的悲哀，能理解她得知女儿意外真相时的报复心态以及之后逻辑清晰完整的报复思路，更能理解在罗伯打出空枪时一脸错愕地望向贝丝·安时，她满脸的自若与自得地说："艾米丽在等你呢，罗伯。"

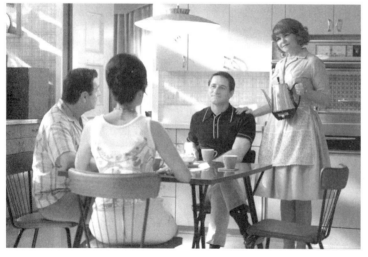

图二 《致命女人》剧照（一）

案例二中，在20世纪80年代的萨蒙妮这里，首先不能接受的是丈夫是同性恋身份这件事。身为同性恋的卡尔居然与自己结婚，并且在婚后依然在四处寻找伴侣，这对于强势的萨蒙妮来讲绝对是一件不可接受的丑事，于是在发现真相的当下，盛怒的萨蒙妮要求卡尔即刻以一种不损害双方名誉的方式离家。但在后面的剧情当中我们可以发现，萨蒙妮早已经把卡尔当作了自己的家人，这份爱已经不仅仅是爱情。于是萨蒙妮

后来选择通过成全卡尔的爱情来让他获得真正发自内心的快乐,也在得知卡尔患病之后毅然决然地陪他走到了生命的尽头。而除了反映同性恋问题之外,这段故事还包含着萨蒙妮同闺蜜儿子汤米的恋爱问题。从一开始,这段关系就没有汤米妈妈内奥米后面理所当然的想象中所包含的那些不堪的情节,萨蒙妮对于汤米来说就是他童年的女神。所以他在这段关系中其实获得的不仅是美梦成真的快乐,还在见证了萨蒙妮对于卡尔的不离不弃的同时获得了两性关系的完整经验,也在见到自己母亲内奥米对于萨蒙妮、卡尔夫妇的抹黑之后,选择了站在萨蒙妮夫妇这边,而谴责自己母亲对于艾滋病人的抹黑和歧视,从而获得了心智上的成长。

案例三中,就泰勒、伊莱夫妇的故事而言,我们必须承认随着社会生活的多样化,世界上有各式各样的人们在试图探寻婚姻关系的可能性。在他们的这段开放式的婚姻关系尝试中,问题还是出在人性方面,洁德为何能够如此顺利地乘虚而入?无非是因为她美丽的容貌和无底线的自保本能。并且,在经过幼年时期于无数寄养家庭中的轮换生活之后,洁德比常人更懂得寄人篱下的艰辛,更会运用讨好与看眼色的技巧。也正因如此,她更渴望获得大富大贵的安稳生活,可她始终选错了方法,她通过把自己附庸在别人身上而求得的东西,最终也不会真正属于她。泰勒被洁德迷住的原因,用她自己的话来讲就是洁德是她生活里最轻松的事。面对生活的艰难,她需要洁德的温柔乡,这也是她放下理智与戒备,直接让洁德加入他们家庭生活的原因之一。回过头来看伊莱,他意志力薄弱且经不住诱惑,这是他最容易受人摆布的缘由。但好在他薄弱的意志力并没有完全磨灭他的判断力,在大是大非面前他还是能够守住最后的底线,这也是他最后能够同泰勒共同应对洁德带来的困局并且与泰勒和好如初走向新生活的原因。这段现代婚姻关系所投射出的,其实也就是人性的复杂。

二、引入与转场:固定空间同流动时间的精妙衔接

《致命女人》剧集将三段不同时代的故事安排在同一个空间当中,这是一个极其精妙的处理,这不仅能让我们在对照当中思考每段婚姻的典型性意义,而且能让我们能够静下心来反思婚姻的共时性和历时性价值。而这种价值意义的呈现是离不开剧集巧妙的引入与转场设计的。

在每一集电视剧的开头,都有一个形式活泼而意味深长的引入,随着每一集电视剧情的深入,这个引入也显得愈发巧妙。你可以将它看作每集剧情提前所给的线索,也可以将它看作对于整部剧情的推波助澜。这个引入设计在每一集电视的片头给予我们足够的悬念,与此同时,也将我们拉入对每一集以及整个剧集核心思想

图三 《致命女人》剧照(二)

的思考。引入的话题从关于整部故事脉络的"杀人的女人们能逍遥法外吗?"到死亡与婚姻的关系,从由三人探戈引发的对婚姻关系中"他人"的思考,到婚姻见证者们的"证言"和逝去亲人们的关照……内容涉及婚姻生活值得思考的方方面面。在看似简单短小的形式下暗含着意味深长的提示,

吊足了观众的胃口,提起观众想要探索整个故事最终答案的兴趣。在看完整部剧集的时候,观众发出恍然大悟的惊叹——其实剧集开头早已经给了我们答案,只不过我们需要将信息交叉结合才能够明白其中的奥妙。

而对应每个年代的转场,《致命女人》用平行蒙太奇的方式将其自然衔接,流畅而富有节奏,每次转场都有相对应的动作画面或相对应的故事内容,从而实现自然过渡。在整体叙述故事过程中实现时空的跨越,在不影响每个故事独立性的前提下,确保整个叙事的完整性,让读者从容面对叙述时间的切换,并能够站在全局的高度直触故事的内核。而全剧的高潮,即三个案例中各个"凶案"发生的当下,导演别出心裁地发挥了同一空间的作用,让三个时间段的不同人物处在了同一个画面当中,而全程没有一句台词,全靠人物的动作与顿挫的音乐共同将故事推向高潮。纯粹的画面华丽而紧张,所有的愤怒、恐惧、悲伤、留恋全部融合在一起,于一瞬间集中爆发,在技法同叙事的高度统一中将现场的惊心动魄最大化,让观众最直观地看到每个凶案内核之间的联系。而这些能够牵动人心的呈现,都是与剧集精妙的转场设计直接相关的,可见,好的影视剧集一定是画面及声音技术同故事本身内核的高度统一。

三、女性视角:平等造就美满

本剧的女性视角十分明显,从贝丝·安的身上我们起初看到的是弱势的女性立场,即使是得知丈夫出轨了,她最直接的反应不是回家找罗伯算账,而是反思是不是自己哪方面做得不够好。而事实证明,即使她花掉一个月的家用,精心将自己打扮起来,罗伯依然什么都看不到。她为了维持这段婚姻而放弃钢琴家梦想,为了全面地照顾罗伯而成为全职主妇。在罗伯眼里,贝丝·安只是能够证明他家庭生活美满的一件装饰品,他需要的是贝丝·安在家务方面对他的照顾,是公司偶尔需要她作为妻子陪同出席某些场合,是艾米丽出事前她承担孩子母亲的形象。于是贝丝·安终于明白,罗伯的出轨单纯是因为他是个彻头彻尾的渣男,同她做得好不好没有任何关系。所以在贝丝·安铆起劲儿来决定要让罗伯好看的时候,实际上是要把她从长时间在罗伯面前的弱势地位当中解放出来。在她决定平视这个男人的时候,她才站在了好好生活的起点上。

而相较于贝丝·安传统的全职主妇心态和地位,萨蒙妮和泰勒对于自己的生活都具有绝对的话语权。的确,财富及其所带来的上流地位与权力并不能确保她们的丈夫会对婚姻绝对忠诚。但是这些可以保证她们在应对这件事的时候不会手足无措。所以在处于与丈夫齐平的地位上时,她们拥有了同丈夫平等对话的权力。她们的注意力放在了婚姻中真正重要的情感需求之上。对于萨蒙妮来讲,对丈夫实在忍无可忍可以直接换掉,而对于泰勒来讲,因为是开放婚姻,她的婚姻关系本就是可以有其他人存在的。我们先不追究她们这样选择存在的道德问题,但至少她们的底气来自她们自身的强大。

所以,当女性有底气面对这个世界,当她们站在了同男性平等的地位时,这个世界才刚刚拥有了创造美满的可能性。

图四 《致命女人》剧照(三)

【结语】

 时代在变,婚姻的形式在不断地被探索,但婚姻中永恒不变的是人类对于真情实感的追求。不管婚姻制度如何规定,人们总是将过多的注意力放在了婚姻外在的形式上,总是在探寻爱情的实质上偷懒。但是,就如同一条评论所说的那样,"死亡、秘密、欲望、谋杀,以及勇气和爱,会在这座房子里,在人世间的婚姻中流传下去。永远新鲜得像上一秒流出的血一样,千秋万代,长生不老"。愿世间人终得幸福美满。

<div style="text-align: right;">(撰写:韩 昀)</div>

《我们与恶的距离》（2019）

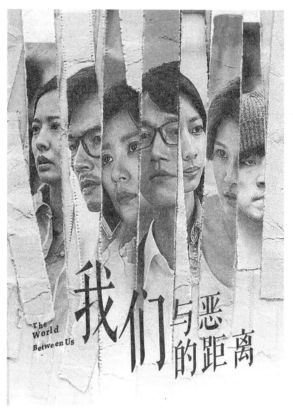

图一 《我们与恶的距离》电视剧海报

【剧目简介】

《我们与恶的距离》是由林君阳执导，吕莳媛编剧，贾静雯、吴慷仁、温升豪、周采诗、曾沛慈、陈妤、施名帅等主演的社会写实剧。该剧讲述了在一起精神病患者随机杀人事件之后，受害者家属、加害者家属、辩护律师及其家属、一般的精神病患者及其家属、公共媒体以及精神病院面对伤痕、重建生活的故事。

该剧于2019年3月24日在台湾地区公共电视台首播。由于此剧同时讨论与涵盖了家庭、社会安定、对待罪犯的态度等过去影视作品较少讨论的话题，因此一经播出就引起强烈反响。《我们与恶的距离》于2019年荣获第54届台湾电视金钟奖，其参演演员也多获得个人奖。

【剧情概述】

《我们与恶的距离》讲述的是一个冷血杀人者李晓明，在戏院持自制枪械随机杀人，造成9死21伤的悲剧。故事将时间点设在了李晓明事件两年后，涉及加害者与被害者家庭，他们中有很多人曾经接近恶，甚至被恶反噬，但最终都走向了善。此剧通过对李晓明家属、受害者家属、精神病院工作人员以及辩护律师的家庭等视角展开多线式的描写，为我们展现了受到这一事件波及的多个家庭及个人的生存现状，进而对社会舆论媒体现状、人权以及家庭等重大社会问题皆进行了较为深入的思考。

李晓明事件发生后，其家人也受到了社会新闻媒体与舆论的口诛笔伐。李晓明的父母因为害怕面对群众的声讨与责骂，在李晓明事件后相当长的一段时间里躲在乡下。父亲整天酗酒度日，而母亲整天都戴着口罩与草帽出去摆摊卖粽子，但即使这样也难逃内心的愧疚。李晓明的妹妹李晓文在悲剧发生后整日邋邋遢遢地瘫在家中，直到她的母亲带她出去将她的名字改成了李大芝（陈妤饰）并将她赶出去寻找新的生活。"别人问起，就说你的父母都已经死了"，母亲对李大芝说。离家后，李大芝住

进了房东应思悦(曾沛慈饰)的出租屋,并隐瞒身份去了品味新闻台当员工,后来她的真实身份被品味新闻台的副总监宋乔安(贾静雯饰)偶然得知。作为受害者家属之一,暴怒之下的宋乔安将李大芝赶出了新闻台。其后,李大芝在房东应思悦的奶茶店打工,却仍然意外暴露了自己的真实身份,结果被受害者家属扔鸡蛋。但是即使困难重重,李晓明的家人在最终也都走出了"加害者家属"的阴影,开始了新的生活——李晓明的父母在摆摊的时候遇到了多给小费的善意的人,而李大芝也意外地与宋乔安同时进入了一家新的电视台工作,开始了她新的人生。

图二 《我们与恶的距离》剧照(一)

作为被害者家属的代表,宋乔安一家是此剧重点刻画的对象。李晓明事件发生的当天,宋乔安本在戏院里陪其子天彦看电影,却因接一个工作电话而暂时出去了一下。打完电话后,她又忙里偷闲地在戏院外面点了杯咖啡。可是咖啡还未喝完戏院里就发生了惨案,其子天彦也在这场惨案中遇害。宋乔安本是品味新闻台的副总监,她的新闻工作理念与丈夫刘昭国(温升豪饰)的多有不同,两人之间本就嫌隙不断。在意外发生后,她更加没有耐心面对刘昭国与女儿天晴,甚至酗酒度日,婚姻与家庭关系一度被她推到面临破裂的边缘。同时,当她得知其新来的下属李大芝就是李晓明的妹妹时,便派摄影师将李大芝隐居的地方曝光,将李大芝从品味新闻台逼走,从而用这种方法发泄和报复。在刘昭国的耐心陪伴与品味新闻台总监的照顾下,宋乔安渐渐从丧子之痛中恢复过来。其后,宋乔安接受了丈夫的建议,不再片面追求品味电视台的收视率,而是同时兼顾到新闻的深度与可读性。同时,她也努力去经营与丈夫及女儿的关系,使得这个家庭再次温馨起来。

图三 《我们与恶的距离》剧照(二)

对李晓明的辩护律师王赦(吴慷仁饰)及其家庭的描写也是该剧的重点之一。作为一个穷苦出身的律师,王赦深知民间疾苦,故在选择律师职业的时候,他的辩护人都是社会上犯了重案的人,比如连环杀人犯等。他并不是想要借此去对抗社会稳定的秩序,而是想借助为罪犯辩护去深究导致这些嫌疑人犯下大罪的原因,进而从根源上减少此类社会现象的发生。但遗憾的是,由于他所辩护的都是诸如杀人犯的被告,所以他也就自然而然地被民众看作是"罪恶的代言人"。在为李晓明做辩护之后,王赦一出门就被愤怒的被

害者家属浇了满身的粪便。不仅如此,王赦及其妻子丁美媚(周采诗饰)还收到了来自民众的多条威胁短信。丁美媚本也想支持丈夫的工作选择,却在给孩子换幼稚园的事情上与丈夫发生了分歧。更严重的是,她由于受到惊吓而导致了胎儿早产和死亡。在这次打击之后,王赦也终于放弃了为理想而努力的初衷,只接手一些更能捞钱的案子。但是当丁美媚看到丈夫无法做自己想做的事而变得强颜欢笑时,她终于再次支持丈夫的工作。

除了恶性的李晓明事件之外,此剧还讨论了这个社会对于思觉失调症即精神病的态度与看法。应思悦的弟弟应思聪(林哲熹饰)本是一个年少有为的导演,梦想是拍出一部好电影献给女友小欣,却因为小欣的去世和被剧组开除而受到刺激。他闯进幼稚园想完成自己的电影拍摄,却被误以为是挟持人质。后经鉴定,应思聪是因为刺激而患上了思觉失调症,他也因此被送进精神病院。在经过一段时间的治疗后,他在姐姐应思悦的帮助下出院并且找到了工作。但好景不长,由于一段时间内拒绝服药,应思聪的思觉失调症再次发作。但在剧末,应思聪还是在大家的帮助下恢复了正常,并且走出了创伤阴影。姐姐应思悦则是一个积极乐观、坚强果敢的女性形象。在弟弟得了思觉失调症的同时,父亲也因为心脏病而住院。生活的双重压力使她不得不更加努力地经营自己的奶茶店。即使是这样,应思悦也没有放弃对生活的希望。在照顾父亲和弟弟的时候,应思悦意外地发现了男友口中所说的"一起面对"实质上只是其权衡利弊的自私,于是果断选择了和男友分手。所幸的是,最后这一家子也渡过了难关。

林一骏(施名帅饰)是精神病院康复之家的一名主治医生,而他的妻子宋乔平(林予晞饰)则是康复之家的护理师。两人曾经共同为应思聪治疗。本应该是模范夫妻的两人却因为在对精神病人护理观念上的分歧而吵架了。林一骏认为,他作为医生需要负责的就是正确评估病情并且给出合理的治疗。但是宋乔平认为,是否让精神病人回归社会还要综合评估病人的家庭条件等,并不是只看病人病情就可以了。不仅如此,宋乔平怀孕之后,两人也曾就是否要小孩的问题发生过争吵。但在宋乔平独自面对发了疯的应思聪并有惊无险地将事情解决后,林一骏发现自己是如此爱着宋乔平,两人最终也重归于好。

总的来说,《我们与恶的距离》虽然剧情曲折而令人揪心,但几乎所有人都有了善的结局。虽然现状总是不容乐观,但未来总会向好的方向发展——也许这就是导演想表达的意思。

【要点评析】

一、谁之过?

看完《我们与恶的距离》一剧后,笔者一直在思考的一个问题是:除了李晓明之外,其他人到底有什么错?为什么会引发这么多的悲剧?罪恶的源头是李晓明——他用自制的手枪在剧院内随机射杀观众,导致了9人惨死。随之而来的诸多悲剧,虽然都与李晓明事件有所联系,但很难说其他人做错了什么。

就个人而言,剧中很多人物的悲剧不是由于自己做错了什么而导致的。李大芝和她的父母可以说是全剧最为悲剧性的人物。本来李妈妈经营着一家面馆,一家人的生活不算富裕但总还算稳定。李大芝正在努力学习,应该马上就能考上自己心仪的学校。但在李晓明事件发生之后,一切都被彻底改变。李晓明父母被看作过街老鼠,无奈之下只得全家搬到偏僻的乡下去隐居。即使是出去卖粽

子维持生计,李妈妈也都得戴着口罩和草帽以防被人认出来。即将获得学位的李大芝也因此而在学校待不下去,只能辍学,并且改了名字去寻找工作。可以说,李晓明事件就像一滴溶解在清水中的墨汁,让其一家人同时承受了他所带来的黑暗。被千夫所指的家人根本没有做错什么事情,他们本身也是受害者之一,但是被害者家属无从发泄悲哀与愤怒,不管是往李晓明的辩护律师王赦身上浇大粪,还是往李大芝身上扔鸡蛋,虽然不合法理但是却合人情,让人唏嘘不已。

同样的事情也发生在宋乔安身上。作为品味新闻台的副总监,宋乔安又是天彦和天晴两个孩子的妈妈。在李晓明事件发生之前,宋乔安本是一个和蔼可亲的领导,与下属相处很和睦,但是在其子天彦遭遇不幸之后,宋乔安在相当长一段时间里都无法走出阴影。由于遭受丧子之痛,宋乔安在工作岗位上变得暴躁易怒,责骂下属对其而言变得稀松平常。在家中,由于宋乔安整日酗酒以逃避自责,女儿天晴变得跟宋乔安极为疏远,天晴甚至还气愤地对宋乔安喊出"你为什么没有和天彦一起死掉?"但是从宋乔安的角度来看,无法走出丧子之痛实属人之常情。不管是同事抱怨宋乔安变得冷酷无情,还是刘昭国认为宋乔安不可理喻,这都是由于宋乔安受到了巨大精神打击所致。然而,并没有人会去深究这一点,人们看到的只是一个态度恶劣和难以沟通的宋乔安。

这部剧中还有一些诸如此类的人与事。笔者有时会认为,剧中的人物表现得过于不理智,才会使得一桩接一桩的悲剧接连发生。但转念一想,如果把我们自己放到这样的环境与遭遇下,我们就能比剧中人物表现得更为理智吗?恐怕未必。在丧失了亲人的情况下,没有任何一个人敢说自己能保持理智;而如果自己处于被千夫所指的舆论中心,也没有人能保证不会变得神经质与歇斯底里。我们总是以上帝的视角来看待众生,但一旦把自己放在众生的位置上我们也无法表现得像个上帝。应思聪第二次思觉失调症发作的时候,他涕泪纵横地一遍遍哀号:"为什么是我?"显然,导演正是借应思聪之口反映这个世界对一些弱势群体的不公。人们在幸福的时候往往不会思考这些,却总在倒霉的时候控诉世界的不公。事实上,面对无常的世事,我们能做的也只有调整好心态去面对。就像应思悦对李大芝说的"笑口开,好运就会来"一样,只要顶住压力并且保持好心态,事情就总会慢慢变好。

《我们与恶的距离》对于新闻媒体这一行业的职业性与合法性也开展了讨论。此剧从局部切入而窥斑见豹,挖掘个体所从事行业或代表的社会阶层的态度,辐射至整个社会的认知,反思更深层的社会问题,比如加害者家庭的教育问题、案件背后潜藏的负面社会心理、精神照护机构是否该在社区设立、民主法治对死刑犯审判的问题等。其中,对于新闻媒体公信力的探讨更加值得我们深思。李晓明在戏院用自制手枪枪杀了9人,但社会舆论如果不能得到好好管控,那便成了无形的刀枪。宋乔安在楼道里偶然得知李大芝就是李晓文后,无法走出仇恨与悲伤的她派出了记者去跟踪李大芝,最终打破了李大芝与她父母平静的隐居生活。得知事情真相的李大芝愤怒地找到宋乔安对质,但宋乔安认为因他们是杀人者李晓明的家属而不值得同情。李大芝最后愤怒地喊出:"你们可以随便贴别人标签,你们有没有想过,你在无形之中也杀了人。"在这一幕中,宋乔安很显然将自己放在了道德制高点上去谴责杀人犯及其家属,愤怒的她却并没有想到杀人者的家属其实并没有做错什么。新闻媒体在精神上杀死一个人的痛苦,完全不会比在生理上杀死一个人的痛苦小。最值得深思的是,这种行为被冠以媒体公信力之名,打着正义与良知的幌子,堂而皇之地杀人于无形。如果不加以严格的管控,很多无辜的人会被窒息于媒体所制造的社会性死亡中而不能够正常生活。

二、疯癫与文明

剧中有一段王赦律师跟妻子丁美媚的对话,王律师解释了自己为何要为罪犯辩护:"如果只是将杀人犯和精神病简单地关起来或者处死,那么社会真的就会变得安定吗?难道我们不该去思考产生杀人犯和精神病的根本原因,进而改变它吗?"

观剧至此,笔者似被醍醐灌顶,震惊于这个观点与福柯思想的相似性。王治河在《后现代哲学思潮研究》中指出,后现代主义哲学强调去中心化、反基础化及非理性的重要性。而作为后现代主义哲学中一位重要的思想家,福柯用其一生践行着后现代主义的信念。

作为福柯的代表作之一,《疯癫与文明》通过疯癫命运的变化对启蒙、理性、机构体制和精神病学都进行了批判。该书详细阐述了疯癫这一现象在不同的历史阶段的遭遇,并且一再证明其观点:疯癫与理性的对立和分裂不是天然的,而是近代社会产生的特殊现象。福柯分别列举了从中世纪、文艺复兴时期、古典时期和18世纪末这几个历史时期内疯癫与疯癫者所受到的对待。其中,福柯对于1656年建立的巴黎总医院的态度非常值得玩味。福柯认为,这家巴黎总医院的建立标志着人们对疯癫的态度发生了质的转变。从此开始,人们把疯癫看成一种需要用禁闭来对付的破坏力量和威胁。为了维持社会治安,疯癫者被关入疯人院。这一对待疯癫者的模式也一直延续至今,并不断得到加强。

就像《我们与恶的距离》剧中林一骏医生说的一样,如果稍有精神问题的人一旦出现精神问题就被送到精神病院的话,会让社会对精神病产生误解。这不仅反映被社会上的人视为"精神病"是多么普遍与泛化,也能很直接地看出社会群体对疯癫者的畏惧与排斥。福柯指出,将疯癫者送入疯人院无非就是让疯癫给理性与道德让路。人们不合理地对疯癫者进行监禁,而监禁的本质正是使用暴力手段去约束和压制那些反理性和反道德的不稳定因素。针对这种行为,福柯批判了理性对疯癫的迫害与压制。

然而,福柯在批判这些行为的同时却没有提出一个更为合理地解决疯癫的方式——想必福柯也无法回答这些问题:如果不设立类似疯人院的场所,那么人们应该如何处理疯癫者?疯癫者该往何处去?用禁闭的方式管理疯癫者是否尊重了他们的人权?同样地,《我们与恶的距离》这部剧也对精神病患者的相关问题进行了思考——虽然不是很深入。剧中,应思聪由于被误会挟持幼稚园里的孩子而被抓。但由于他只是想要拍一部电影而并未做出什么具有伤害性的行为,所以他被送进了林一骏医生所在的精神病院。可以说,他是由于具有某种伤害倾向而被送到精神病院的。但问题的解决也仅限于此:把应思聪送到精神病院接受治疗之后,所有人对这个精神病患者的关注也就到了头。然而,正如王赦律师所说,如果我们不去思考和找寻导致精神病患产生的更深层次的原因,而只是简单地把精神病患关起来了事,那么精神病患在社会上出现的频率将会居高不下,所造成的社会治安问题也会无法得到有效解决。

令人遗憾的是,即使是王赦律师提出了要解决寻找精神病患产生的原因以消除其犯罪的根源,此剧亦没有对精神病患的根源问题进行较为深入的思考。笔者以为,一方面是受篇幅所限,整部剧无法衍生出更深刻的话题;另一方面是整部剧虽然重在揭露和发现问题,但在对某些问题的思考与探索上存在深度不够的欠缺。《我们与恶的距离》一剧触碰到了犯罪与精神病题材,具有很强的现实意义——但也仅仅是触碰到,它在将这个问题通过王赦律师之口提出犯罪与精神病问题后便没有了

下文,没有对问题进行更加深入的思考。

【结语】

作为一部整体来说质量较高的电视剧,《我们与恶的距离》探讨了犯罪、精神病、家庭、法律与社会新闻媒体等多个社会话题,并有选择地对这些话题进行了适当的思考和表达。虽然全剧并未对问题都进行详尽的解答,但作为一部只有十集的社会写实剧,能使观众在观看此剧后主动思考这些现存的社会问题,那这部剧的使命也就达到了。

(撰写:朱致远)

《性教育》(2019)

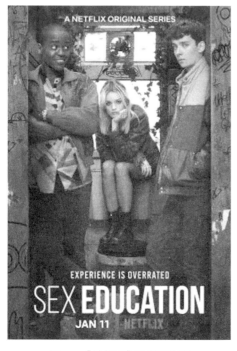

图一 《性教育》电视剧海报

【剧目简介】

《性教育》(Sex Education,又称性爱自修室)是由网飞出品的英国青春喜剧,由本·泰勒、凯特·赫伦执导,阿沙·巴特菲尔德、艾玛·麦肯、舒提·盖特瓦等主演。整部剧围绕母亲是性心理咨询师,自身却不善社交的处男高中生欧蒂斯(Otis)和古灵精怪的坏女孩梅芙(Maeve)所开设的针对同校学生的性爱咨询室展开。该剧于2019年1月1日首播第一季,2020年1月17日首播第二季。其中主演阿沙·巴特菲尔德曾以《穿条纹睡衣的男孩》入围第11届英国独立电影奖最佳新人奖,又于2013年凭借科幻动作电影《安德的游戏》入围第40届土星奖最佳年轻男演员奖,是一位成就颇高的年轻小生。《性教育》以高质量的演员班底、大胆前卫的选题和先进的意识理念收获了大量观众,也引起了包括对青少年心理、性、平等和个人成长等相关话题的大范围关注和讨论,剧集中的片段和台词一度流行于互联网。目前《性教育》第一季在豆瓣评分9.1,处于海外剧集前列。

【剧情概述】

英国莫戴尔中学的男生欧蒂斯因受从事性心理咨询师职业且有极强控制欲的母亲的影响,拥有比同龄人更丰富的心理学和性知识,与此同时,他对性相关话题相当反感,显得相对自我封闭,性格孤僻,沉默寡言,作为一名高中生无法融入集体,也无法获得性快感。机缘巧合之下欧蒂斯与本剧的女主角坏女孩梅芙联合,在学校建立了一个地下性爱治疗诊所,帮助学生们解决情感、性、青少年心理等各种问题,在给同校青少年解决问题或解答疑惑中,男女主人公逐渐借此扩大了交际圈,认识到人的多样性,同时也解决了不少自身的问题。在欧蒂斯好友埃里克(Eric)的协助下,他们帮助了因为父亲是校长而深受压抑以致在性爱中无法射精,又因为吃多了伟哥而无法自我控制的校霸亚当(Adam),努力取悦他人最终却无法自我了解的艾米(Aimee),急于模仿他人渴望"破处"却有阴道痉挛症的莉莉(Lily)等一系列受各种因素影响而无法享受性甚至影响日常生活的青少年,欧蒂斯自己也在探索中逐渐克服了对性的阴影。《性教育》第二季围绕学校中出现了以性接触传播的衣原体事

件、作为专业性心理咨询师的母亲与欧蒂斯的矛盾,以及欧蒂斯与梅芙、杰克逊(Jackson)之间的三角恋情展开,结局是在每一个人秉承追求真实坦诚的言行下,每一个矛盾都最终获得解决。

第一季第五集是整部剧最集中受关注的一集,主要剧情是全校学生都收到了一张女性私处的照片,在整个学校中引起了轩然大波。照片中的女生请求梅芙帮助找到散播照片的人,几人在一番寻找之后发现照片是该女生的好友为了报复她而偷拿了她的手机传播的。在欧蒂斯的劝说和开导之下,该女生的好友认识到了自己的错误,并向受害女生道歉,然而受害的女生并未接受。当校长在大会上用隐约含蓄的语气提到这次事件的时候,发送照片的女孩主动站起来说"那是我的阴道",随后更多的女学生站出来重复,甚至有男学生为了替女性撑腰、分担压力,同样起立大声说出"那是我的阴道"。受害的女孩最终因为同学们的行为而获得勇气,起身说出了同样的话,发照片者与受害者因此重归于好。

【要点评析】

《性教育》中的主要角色基本都是高中生,几乎全是传统意义上的"问题儿童",男主角性格孤僻、有交流障碍,女主角是一般意义上作风不良、品德败坏的"坏女孩",来寻求他们帮助的,有因父亲是校长而感觉深受家庭操控的亚当;有一直被迫做自己不喜欢之事的学校明星埃里克,他是男主角的好友,是一个有女装癖好的同性恋。大家因为各种原因产生交集而互相影响,受到他人点拨和指引,最终确定自己的存在方式,坚持自我,坚定地走上自己所选择的道路。男主角的好友埃里克就经历了一段这样的自我成长旅程。

图二 《性教育》中的主人公

埃里克因自己独特的性取向和癖好收获了好友,也受到了无数的攻击和伤害。在他生日时,本来约好和他一起女装逛街的欧蒂斯因帮助他人而缺席,觉得被背叛的埃里克独自回家,在路上被一个讨厌女装男性的人狠揍了一顿,留下了深重的心理阴影,他开始回避自己的喜好,对生活失去了原本的热情。欧蒂斯向他道歉并未被接受。埃里克的朋友们努力地试图陪伴和鼓励他,可收效甚微。某天,埃里克遇见了一个成年的女装男子,"仿佛就是成年的自己",埃里克受到了极大触动,最终选择坦然面对自己的性取向与癖好及伴随而来的伤害,并积极回应朋友们的好意帮助,因为这才是通

向真正快乐的人生道路。

　　作为剧中主要的喜剧元素之一，男主角欧蒂斯因受母亲职业影响和父亲出轨影响而无法自慰，对与性相关的话题既充满了解的渴望同时又极为排斥。他一边对性理论侃侃而谈，一边对性的实践毫无能力，因为他下意识地解构性的构成是生理性欲望或双方不正常的权力关系。就连在因为幻觉见到梅芙而梦遗后，他也下意识地纠结自己是否物化了她、是否对她不尊重。正因如此，他无法让自己因为"性"而真正地获得快乐。性在莫戴尔中学等英美中学极为流行，甚至对于普通高中生莉莉来说，都必须在高中"破处"，以证明自己不落后于他人；与此同时，与"性"相关的话题在校园里极难被说出口更不用说进行讨论，在性行为泛滥的时代，性仍旧被视为洪水猛兽，有极高的负面含义，学生可以在任何地点发生关系，但只能在一个废弃的卫生间里讨论性经验和性知识。作为学校的"地下咨询师"，欧蒂斯所拥有的是一种类心理咨询师的视角：每一个学生都只是遇到问题的主体或个人而已。这种视角不对有性困扰的人加以评判，只是将他或她视为一个平等的人，一切从帮助对方解决问题出发。这种视角成功地包裹了剧集中的各种负面因素，使得它们最终成为一个能够被简单讨论并评判的问题。

　　《性教育》汇集了如此之多的负面因素，看上去似乎该是一部以大尺度博观众眼球的作品。而实际上剧中对每个人的每个问题都采用了温和平淡的视角或喜剧化的处理，比如因嫉妒诉诸暴力的亚当在破坏前女友派对时，暴力场景的结尾出现的并不是一个被揍得头破血流的倒霉鬼，而是亚当怒而摔碎的前女友奶奶的骨灰坛。女主角梅芙是个身世凄凉的女孩，父亲早逝，母亲因吸毒而不知所踪，她独自生活，极度贫困，甚至付不起便宜的房车租金。她曾经和他人发生关系，在剧集一开头她便面临着最大问题——堕胎。在这时，一般的剧集通常会大力渲染堕胎女孩子的私生活，刻画她因此受到的各种歧视暴力与情感纠葛，最后突出堕胎时的痛苦和折磨。而在《性教育》中，她只是简单地请求刚认识的欧蒂斯陪她去诊所，欧蒂斯给了她作为朋友的陪伴，在表现出惊讶后也爽快地同意了。堕胎事件也并未影响欧蒂斯对梅芙的喜爱，这是很重要的一点。它传达出一种信息：女性的价值和对他人的吸引并不是由性或生育决定的，而是来源于女性自身的人格魅力。剧集的重点放在梅芙和诊所中其他几位接受堕胎的女性的互动上，讲述她们各自的经历和她们互相打气互相关心的情节，体现出女性之间的互相帮助和温情，相对其他剧集中的堕胎情节而言，《性教育》充满人文关怀的气息。一位中年妇女试图用逗趣的方式减少其他病友的紧张，在梅芙关心她的时候，她说"不做母亲好过做一个坏母亲"。在堕胎这件广受关注的事上，很多人只关心孩子能否出生，而不关心母亲的境况，也并不关心出生的孩子将要面临的困境和折磨。《性教育》给出了另一种视角，它并不通过激烈的戏剧冲突来体现，而是通过简单的台词来展开。这种平淡温和，有时喜剧化的视角淡化了激进情节的影响，减少了它们的冲击力，整部剧虽然把当今的敏感词几乎都踩了个遍，却没引起什么巨大的波澜或争论。每一件事似乎都因独特而值得大书特书，每一件事看上去又似乎都只是青少年成长过程中的小小探索和意外，并不值得大惊小怪。青少年在成长和接触社会的过程中必然有着无数可能，不出意料地会走上许多弯路，或许以这种温和平淡的视角去看待和接受，反倒会是一种更好的教育方法。

　　剧情中欧蒂斯和梅芙的地下诊所按现代标准心理咨询师的眼光来看显然是不合格的，欧蒂斯也因此和自己的咨询师母亲爆发了冲突。相对于肉体而言，人的精神和心理时常会十分脆弱，"甚至说

错一个词都能引发崩溃",要成为心理咨询师并向他人提供帮助,需要长时间的专业学习和经验积累,而欧蒂斯只是心智相对他人而言更为成熟,同时因为各种原因而多了些相关经验而已。作为咨询师,向他人提供帮助并收取报酬是绝对违规的做法,但欧蒂斯这个角色很好地结合了心理咨询师的庄重稳定和青少年的敏感心态,相对于学术化套路化的母亲,他从感同身受的视角给其他学生提供的帮助更大。第二季中的一对情侣因为在发生性关系时女孩子总是条件反射般地蒙住男孩子的脸从而找到欧蒂斯的母亲咨询,专业的心理咨询师拿出了很多或生僻或严重的病理性名词吓坏了两个小孩,欧蒂斯则选择以聊天的方式,并体会到这只是女孩子不愿意男孩子看到她在高潮时扭曲的表情而已,本质上来源于女孩对自己的不自信。当然,欧蒂斯的方式也不值得推崇,由于对社会的认识相对浅薄,他提出的解决问题的方案经常是"试一试",而实际上性受到的影响因素之多、范围之广,远远超出性本身。欧蒂斯就因为建议未成年的穆斯林信徒发生性关系而惹上了巨大的麻烦。

《性教育》中另一个不能忽略的剧情背景是欧蒂斯、梅芙和杰克逊之间的三角恋,以及其他主要角色之间纠缠不清的感情线。这种充满激情、巧合与误会的剧情似乎常见于一些青春剧,也只有在青春剧年轻的角色之间才有发芽的土壤。有一种较流行的说法是,孩子第一次开始成长为成年人,就是在他们意识到性的时候。在女孩来月经、男孩梦遗时,总会有长辈以"你们开始成为大人了"的句子来恭喜他们。也就是说,性是青少年们认识社会和世界的第一道门。身体内涌动的荷尔蒙会推着青少年追求性快感,勃发他们对他人的欲望,于是人与人之间的关系变得复杂纠结。实际上通过深入分析可以发现,每一个在性问题上陷入困境的人,最终面临的问题本身往往都不是性,而是在成长中的迷茫、封闭与自我探索,当心理问题得到解决时,对性的各种困惑也就迎刃而解。

但是青少年的心理一向是微妙的,他们往往夸大或贬低自我,而其自我本身又极为脆弱;因为缺少心理教育、性教育甚至是道德教育,青少年可能在不知道后果的情况下做出一些极端行为,比如只是因为好友对自己过于刻薄,就把好友的隐私照片传播到整个学校,又比如在对性一知半解的情况下因荷尔蒙作祟而大量地追求性行为的刺激,轻者导致相处中的摩擦或不和谐,重则染上性病,甚至使女性不孕。

对于以上大大小小的问题,《性教育》提出了一种理想化的解决方案:追求真实,面对真实的自我的需要并大胆地表达出来。《性教育》中的每个角色看上去都有各种各样的问题,特别是校园女生之间往往存在常见的钩心斗角、歧视和霸凌等现象,但在真正面对问题的时候,每个人都与他人团结在一起,比如第一季第五集同学们在会

图三 《性教育》剧照(一)

场上人人喊出"这是我的阴道"的场景,或第二季中本来因有无数矛盾而争吵不休的六个女孩最终开始互相分享自己的经历,并借此化解矛盾,陪同艾米坐上令她恐惧的公交车的场景。剧集试图营造一个人人互相信任、互相帮助的愿景,观众对于这两个典型片段的高度好评也证明了这是人类共同

的理想之一。集体的力量是巨大的,当每个人都在会场上承认"那是我的阴道"时,照片中的主人究竟是谁已经无关紧要。"阴道"本来不是一个能在大庭广众之下大声说出的词,然而,在这里它被每一个人大声地重复,而代表威权的校长无力阻止。从某种意义上看,这是这帮孩子对词语本身和它加诸受害者的莫须有侮辱的消解。人与人的真诚交流可以消除误会和隔阂,人与人的团结能够带来勇气和支撑。当故事的主角是一群青少年时,因为他们的天真和热情,人类的恶性与善性都会被放大和夸张,此时他们所表现的叛逆与温暖,会成为打开消除羞辱和污名大门的钥匙。

图四 《性教育》剧照(二)

《性教育》的故事背景是英国高中,在充斥着青春气息的同时也有很多极端的负面因素:普及甚至泛滥的性、由此而来的堕胎、感情纠葛、暴力、毒品等。这在一部分人看来是不可接受的,尤其剧中的主要角色几乎都是未成年人。而换一种角度,将本剧与其他校园剧相比,除了本剧有大量的明确而大胆的对性的讨论外,其他元素也常见于英美的校园剧,甚至有脸谱化的校园明星、校霸、书呆子、坏女孩等,从中可以窥见英美校园的一角。《性教育》中所描绘的学校性泛滥和同学们因性知识匮乏而引发的各种问题是现代英美校园存在的最大问题之一。由于网络和信息的泛滥,现代的年轻人更早地接触到复杂的社会,容易被其中最为刺激的性、暴力、阶级所吸引,进而用青少年的特有的好奇与激情付诸实践。英美的校园主题文化作品常见阶级化,外表美丽、有能力、会交际的学生大受欢迎,而那些内向、优秀、不善交际的学生天生似乎低人一等,后者所受的恶意和遭遇的暴力在很多时候往往超出了成年人的想象。青少年常见的特征是充满热血和极端自我,在没有合适的科学引导和道德教育的情况下,这些充满勇气的孩子往往会学习社会的基础原则并不加限制地运用,这往往会对他人带来无底线的伤害和侮辱,甚至会使某些青少年因此而堕落,直至改变人生的轨迹。本电视剧对这些负面元素给出的是一种温馨简单的理想化回答:当大家都选择真诚开放且拥有足够的社会支持时,最大的问题就来自人本身。但现实总是比剧情残酷,女主角梅芙经历了一次堕胎,生活并未受到太多影响,但更多的现实则是因为怀孕而被迫失学的女生,如果无法负担堕胎费用就只能选择生育下来,更因无力抚养孩子,从此母子陷入贫穷的窘境。青少年的破坏力是巨大的——无论是对自己还是对他人,因此,对他们实施性知识和道德法律的教育相当重要,本剧的剧名《性教育》也是在强调这一点。在现有的条件下,成年人没办法都像莫戴尔中学校长那样大喊"他们还是孩子"以隔绝青少年对社会的探索和认知。堵不如疏,青少年需要的是合适的引导和教育,如果能够信任他们、善待他们、发动他们,各种问题往往会得到解决,这正是《性教育》试图告诉我们的。

【结语】

《性教育》作为一部引起广泛讨论和热度的电视剧,脱离不开它大尺度的设定和夸张的描写。莫戴尔中学里花样云集,几乎现代舆论正在讨论的每一种与性相关的概念都能在这里找到对应,还有与之对应的各种大胆的电视剧情节和对角色情感纠葛的戏剧化设计……看似每一细节都是冲着制造噱头和博观众眼球而来,但剧集的整体观感是相对温情的。

除了在剧情中穿插科普一些性知识以外,剧情中对于性的引用可以说是极为大胆奔放的,然而从剧集本身呈现出的故事来看,各种不同的性问题最终都能归结于心理问题:无法自慰是因为有控制欲强的母亲而难以寻找自我,只享受性而不建立亲密关系是因破碎的家庭经历而无法信任他人,无法正常性交是因为在父亲和父亲加诸自己的光环下深感压力,急于"破处"却阴道痉挛是因为过于急切地想要掌握控制自己的身体和一切或无法体会性的快感,而将他人的评价作为立身之本而忽视自身……刨去性泛滥的表象,核心依旧探索的是青少年的常见心理问题。甚至哪怕是对那些夸张的同性恋异装癖教徒而言,其解决矛盾的核心依旧是对"要不要做自己"的心理反思。人性在某种程度上放逐自我,追求自由,在青少年时期尤为明显。也可以说,这些只是人表现自我的形式之一,并不是问题的真正根源。

性是本剧集中的重要话题,是因为在当下性已经逐渐祛魅而成为能够被系统研究的话题,因为对性的讨论而带动了性的泛滥,再对青少年鼓吹性是洪水猛兽,那只能加剧羞耻感,并不会彻底地阻止青少年接触性。前文也提到,"性是孩子认识世界的第一道门",在这时,替他们打开门并指引方向,不让孩子们只是躲在废弃的卫生间自己讨论或许是一个更好的选择。

(撰写:杨 祺)

《了不起的麦瑟尔夫人》(2018)

图一 《了不起的麦瑟尔夫人》电视剧海报

【剧目简介】

《了不起的麦瑟尔夫人》是由 Picrow、亚马逊影业联合制作的系列家庭喜剧。由埃米·谢尔曼-帕拉迪诺编剧,埃米·谢尔曼-帕拉迪诺、丹尼尔·帕拉迪诺、斯科特·伊利斯共同执导,蕾切尔·布罗斯纳安、艾利克斯·布诺斯汀、托尼·夏尔赫布、马琳·辛科、马克尔·则根联合主演。讲述了在20世纪50年代的美国,一位家庭主妇在丈夫出轨之后,由发泄吐槽而自我觉醒,并将单口喜剧作为事业开始奋斗的人生经历。该剧于2017年3月16日在美国首播。先后获得第75届美国电影电视金球奖音乐/喜剧类最佳电视剧奖、2018评论家选择奖电视类最佳喜剧类剧集、美国编剧工会喜剧类最佳剧本奖。蕾切尔·布罗斯纳安凭借此剧获得2018评论家选择奖喜剧类剧集最佳女主角、第70届美国电视艾美奖喜剧类最佳女主角、第76届美国电影电视金球奖音乐/喜剧剧集最佳女主角。

【剧情概述】

在20世纪50年代的美国,米琪是一个美丽的家庭主妇,她和丈夫结婚多年,育有两个孩子,幸福美满。她对自己的生活有着严谨细致的规划,在婚后依然严格管理自己的身材,尽全力维持着自己的美丽动人和大方得体,力所能及地为丈夫解决各种生活中的问题,维护着整个家庭的体面。她的丈夫乔尔一直想要成为一个脱口秀演员,并利用自己的一切空闲时间练习段子,每个周末都坚持到俱乐部表演自己新想出来的段子,虽然一直反应平平,但米琪一直很支持他。在某一天的表演彻底失败之后,失落无比的乔尔情绪崩溃了。他向米琪承认自己有了外遇,并且非常暴躁地收拾东西,在当晚离开了家。没有得到足够的时间去反应这一切的米琪,此刻已经成了一个被抛弃的女人。于是在激愤之下,她灌下了整瓶红酒,穿着睡衣冲到了丈夫平时表演的脱口秀俱乐部,借着酒劲儿精准吐槽了丈夫的所作所为,并引得台下的观众哈哈大笑,取得了非常好的反响。而俱乐部的女招待苏西看到了米琪身上出色的潜质,决定发掘她成为职业的脱口秀演员。而米琪在成功和失败的表演当中不断积累经验,也确定了自己对于脱口秀事业的热爱,决定开启自己的职业脱口秀演员生涯。

米琪在经纪人苏西的帮助下开始职业脱口秀演员的生活,两人联手排除道路上的艰难险阻,努力实现关于脱口秀的梦想。而米琪的母亲罗斯在几十年家庭主妇生活的消磨当中突然失去了耐性,她开始认真思考自己为什么要容忍丈夫的种种无视,觉醒的女权意识让她决定将注意力重新放回自己身上,为自己而活。她决定离开丈夫,去巴黎实现自己的艺术梦想。乔尔和米琪分开之后,回到了父母经营的工厂,帮助父亲处理厂里的事务,却发现工厂管理混乱,账目也存在很大的问题。同时,乔尔其实是在情绪不稳定的情况之下冲动出轨,他真正爱的人还是米琪,而米琪也深深留恋着乔尔。他们彼此心照不宣,却又因为种种原因无法重新生活到一起。苏西在为米琪做经纪人的过程当中,引起了当时著名的脱口秀演员苏菲的注意,后者邀请她做自己的经纪人。而米琪在度假的时候碰上了一位迷人的外科医生,二人在不断了解当中渐渐擦出火花……

米琪的脱口秀才能在苏西的推广之下终于被更多的人发现了。她们得到了为音乐家鲍德温的巡演做开场秀的机会,即将开始她们的环美之行。在20世纪60年代的纽约,两个女子为她们得到的这个机会欢欣鼓舞,她们兴奋地憧憬着未来,也因此更加坚定地投身于她们的脱口秀事业。乔尔为了成全米琪的事业而同她正式离婚,并决定自己经营一个俱乐部,在唐人街

图二 《了不起的麦瑟尔夫人》剧照(一)

找场地时他遇上了一个中国女孩梅,并与她相爱。米琪的父亲艾比失业了,经济能力急速下滑的艾比与妻子无奈之下住到了前亲家乔尔父母的家里,但因为生活习惯的不同,双方都无法忍受这样的日子。一天乔尔母亲雪莉在车道上的大喊大叫彻底激怒了罗斯,在同雪莉大吵一架之后,罗斯带着艾比搬离了前亲家的家,找到正在巡演的米琪,与她同住。在经历了成功的开场秀巡演之后,米琪在鲍德温的家乡回归秀上,说了关于鲍德温隐私的不合时宜的笑话,在她以为生活都将依靠她的工作能力回归正轨时,她被告知她被炒了,米琪和苏西在震惊当中失去所有,重回谷底……

【要点评析】

一、触底反弹:从吐槽到单口喜剧事业

在《了不起的麦瑟尔夫人》刚刚开播的时候,我们被这个美丽而精致的女子的外貌、穿搭及她精致的生活所吸引。剧集当中契合那个年代的服化道极其用心,用契合20世纪50年代审美的风格配合复古的爵士乐,打造出了一种优雅得体的氛围,笼罩着整个剧集。我们欣赏米琪出众的审美观和优于常人的自律。为了保持身材,每天坚持测量身体各处的围度数据,在丈夫睡前保持美丽妆容,在丈夫醒前上妆完毕。在优于常人的现有条件之下,还比普通女孩更加努力,对丈夫过分体贴。她的人生被规划为成为一个完美的"贤妻良母",而她在朝着这个目标不懈努力。然而生活当中往往总是有突如其来的事情打破我们看似完美的规划。米琪的丈夫乔尔在一次失败的脱口秀表演之后向米

琪吐露自己已经出轨的事实,直接让正在安慰丈夫的米琪原地石化。这时的我们突然发现,很多时候,人生中消极事件的出现根本不是因为你不够好。米琪在震惊中向父母吐露乔尔离开自己的事实,得到的并不是来自父母的安慰,而是母亲的一句"你做错了什么?"和父母歇斯底里的指责,他们只认为乔尔的离开是极不光彩的事情,而根本不管无辜的米琪此时的情绪。在父亲艾比指使她"你打扮一下,穿上他最喜欢的裙子,然后出去找他,让他回家"并摔上书房的门之后,米琪无奈地回到房间,然后拿着一整瓶红酒冲出家门,穿着睡衣来到了丈夫平时表演的脱口秀俱乐部,借着酒劲冲上台去,开始吐槽丈夫的所作所为,在这场脱口秀上,她卸下了平日里紧绷的枷锁,将她幽默的天赋展露无遗。她的精彩吐槽也赢得了满堂彩,让一个深夜里本已安静下去的俱乐部重新热闹了起来。

波伏娃在《第二性》中写道:"女人的不幸则在于被几乎不可抗拒的诱惑包围着,她不被要求奋发向上,只被鼓励滑下去到达极乐。当她发觉自己被海市蜃楼愚弄时,已经为时太晚,她的力量在失败的毛线中已被耗尽。"这正好描述了米琪此时的状态。米琪被要求只作为一个家庭主妇,她所做的一切都只需要维持这个家庭的体面。她努力维持自己外貌的完美,力图让丈夫在生活中没有后顾之忧,但太过于习惯这一切的乔尔把米琪花尽心思维持的生活当作理所当然。米琪脱口秀的开始是以发泄情绪为目的的一场吐槽,但就是这场吐槽,让苏西看出了米琪过人的天赋,当她劝说米琪认真考虑将脱口秀作为职业时,被米琪一口回绝了,习惯于家庭主妇身份的米琪理所当然地认为这个想法是异想天开,男性都很难做成功的一件事,何况是当时的女人。不久米琪意识到在讲脱口秀时的她是多么快乐,她在观众的笑声当中获得无比的满足感——脱口秀这件事她是擅长的。米琪在到达婚姻的谷底之后触底反弹,开始由脱口秀这件事情认识真正的自己。

一旦确立了要将单口喜剧当作自己的事业,那么在这条道路上可能遇到的困难和阻碍,就都不是她停下来的理由了。因为米琪深知这个世界对于女性来说从来都不容易,思想传统的父母不会成为自己决定的支持者,而女性在脱口秀这一行当中也很难坚持下来,因为没有人想要看到女性身上的才华,同时,从小顺风顺水的米琪本人也不可能场场表演都顺利,她必须克服失败场次所带来的挫败感,并且要在不同的场合,面对不同的人群,表演同一个段子,从现场观众的反应当中获得打磨段子的灵感,增强现场表演的经验。这所有的一切不仅仅是达成职业理想所必需的,也是塑造一个人的过程。当整个社会都在引导女性将注意力放在物质消费而无暇顾及公共事务的时候,也是女性群体失去话语权,失去自我认知的时候。社会给女性的定位始终是温柔的、弱势的、等待男性拯救的、崇拜男性的,意识到这一点的米琪在脱口秀当中勇敢发声,痛斥这一切,宣扬女性的自主与独立,并勇敢而坚定地开始走自己的职业道路。

二、追求职业梦想:从认知自我到人格独立

女性从认知自我,到自我意识觉醒是一个漫长的过程,其间有无数的阻碍,也有无数的诱惑,它们都成为这条路径上女性无法忽视的存在。《了不起的麦瑟尔夫人》第二季就在幽默戏谑之中,开始从社会现实的角度出发,讨论女性从认知自我到走上人格独立之路的艰辛。

"很多已婚女性苦苦经营着'母亲'和'妻子'这两种身份,却唯独丢失了自我。"每个时代都不乏出众的女性,而每个女子在"只是自己"的时候都做过梦,无论这些梦是不是基于现实,她们都在成为"妻子"和"母亲"之后一定程度地放弃了它。因为注意力的转移,因为家庭加在她们身上的责任,因为对于家庭的依恋和爱,女性可以成为所有人除了她们自己的后盾。这是一个不断激发潜能的过

程,我们常常惊讶于母亲的"无所不能",但她们也在这个过程当中逐渐变成了同当初的自己完全不同的人,在"满足"他人的过程当中,她们失去了自我。米琪的母亲罗斯就是这样的一个女人,她的付出被全家人当作理所当然,家人们早已习惯由她安排好生活,而从不关心她内心想要什么,即使是她向丈夫抱怨,得到的也只是丈夫的漠不关心。直到她离开家几天后,家人们发现她早早贴在家中但无人注意到的她在巴黎的地址,才意识到她的出走是她认真的决定。米琪到达罗斯在巴黎的住所时,对母亲说:"我一直很想你,妈妈。"罗斯答道:"我也想我自己。"这句话让人听得要落下泪来。罗斯为了这个家庭压抑许久的自我,终于在这次"出逃"家庭的过程当中久违地展现出来。

图三 《了不起的麦瑟尔夫人》剧照(二)

相比于母亲的压抑,米琪幸运得多了,因为乔尔的出轨,她比母亲早很多得到了重新凝视自己的机会。人的才华、能力、智慧差异从不以性别差异为区分标准,但天资出众的女性往往付出比男性更多,才能走上通往成功的道路。剧集当中的苏菲·列侬是最出色的喜剧女星,她以经典的皇后区大妈人设在舞台上大获成功,深受观众的喜爱。但实际生活中,她事业有成,拥有豪宅,生活精致,身材高挑,这和她在舞台上的形象差异极大。因为在喜剧行业里始终存在对女性的刻板印象,人们往往认为外貌出众的女子是不可能搞笑的,女性脱口秀表演者只有在形象上做出牺牲才能拥有供人取乐的笑点。所以米琪在最初的摸索期到各个俱乐部演出,都会因为出众的形象被认为是歌手,因为人们实在想不出这个美女身上到底有什么是可笑的,也不相信她拥有幽默有趣的才华可以逗乐他们。在这样恶劣的大环境下发现自己的能力,并且在实现喜剧梦想的道路上坚持下来的米琪是了不起的。她在台上调侃自己的生活,揭穿前辈的虚伪,讽刺台下插队的男演员,为女性群体发声。在电视直播当中,她把自己被挤到结尾的表演变成了整个节目的高光时刻。在脱口秀表演的道路上,逐渐形成自己的表演风格,不再被束缚于家庭当中,拥

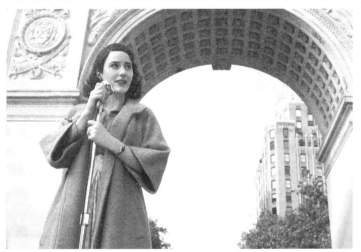

图四 《了不起的麦瑟尔夫人》剧照(三)

有了区别于"母亲"和"妻子"的真正职业,并在追求自己的职业理想的摸爬滚打中,依靠自己的努力和打拼实现了自己的人格独立。

三、改变与成长:在探索中找回自己

"改变"和"成长"应该是《了不起的麦瑟尔夫人》第三季的关键词。在这一季的剧情当中,剧集中几乎每个角色的生活都发生了不同程度的变化,他们抑或手忙脚乱,抑或怡然自得,抑或于兴奋不已当中探寻适应这些变化的方法。他们也在处理这些变化的过程当中,完成各自的成长与蜕变。

在这一季当中,剧情进入20世纪60年代,每一个人的生活都在发生改变。剧集也将美国20世纪60年代女权运动的兴起和黑人平权运动精巧地安插到了整个故事的背景环境之中。此时,米琪的脱口秀事业终于算是走上正轨,被越来越多的人认识和喜爱,也争取到了在鲍德温巡演之前的热场工作,这份工作给她提供了被更多人认识的机会,也让她能够在演出当中获得更多的经验。在米琪逐渐声名鹊起的时候,她的父亲艾比认真地让她记住:"当你有机会发声时,你要留心你的话。"因为脱口秀本来就涉及许多开玩笑的技巧,尺度上的分毫差异,都会取得完全不同的效果。但对于父亲语重心长的提醒,正处于事业上升期的米琪并未足够重视。在一次脱口秀上,米琪爆出了当红女喜剧演员苏菲区别于舞台形象的本来面目,导致被封杀。米琪还在一次演出当中提到了贝尔实验室,这也是她的父亲艾比失业的间接原因。而后来米琪又在鲍德温回归秀的开场上,因为对"个人趣事"的把握不当,暴露了鲍德温过多的个人隐私,在满怀期待地踏上下一次巡演的飞机之前,米琪被替换下场,失去了巡演这个重要的机会,其好不容易走上正轨的演艺生涯被迫中断,她个人也在震惊和慌乱交杂当中不知所措。希望经历了这次挫败之后,米琪和苏西能够揣测出在即兴发挥时的那道表演中无形存在的边界究竟是什么,因为"成长是释放激情,成熟是懂得控制"。当两者交相辉映时,才能最大限度地释放才华的光芒。

在经历中改变和成长的不只有米琪,还有她的父母艾比和罗斯。艾比的上司因为米琪在脱口秀当中无意提到贝尔实验室,认为米琪也会是个危险分子的时候,艾比被激怒了,出于父亲保护女儿的本能,他同上司争论了起来,他同那些人说:"她是一个戏剧表演者,她在舞台上开自己家人的玩笑是很正常的。"并表示如果他们还继续威胁他的女儿,他会拼上自己并不强壮的身体与他们来场搏斗。他怒而辞职,回到家中才发现他的公寓也是哥伦比亚大学提供的,他的辞职将让他的家庭完全失去了生活来源。想清楚这一切后,他才发现原来他精致而富足的生活是如此脆弱。而罗斯虽然对丈夫情绪化的冲动辞职非常恼火,还是为了他们的生活回到娘家,通过支取信托基金而维持他们瞬间降级的生活。回到家乡的罗斯发现堂兄弟们都过着无所事事但有地位的生活,而她的信托基金能否支取全部依靠家族男性的投票决定,她甚至不能列席会议——哪怕家族企业的创始人是她的姥姥——女性在这个家族中依然没有任何地位可言。这种不尊重女性的态度和行为彻底激怒了她,她在斥责了堂兄弟们之后,抱着姥姥的画像愤然离开,将支取信托基金的事情完全抛之脑后。罗斯同堂兄弟们争论的场景与艾比跟上司争论的场景如出一辙。于是米琪父母不得不寄住在乔尔父母的家中,但被前亲家可怕的生活习惯折磨得每天都处在崩溃的边缘。在乔尔母亲雪莉站在车道上大吼大叫之后,罗斯情绪崩溃地冲到车道上同雪莉大吵了一架,拉着丈夫投奔了正在赌城巡演的女儿米琪。对于这时的父母,米琪说:"我的父母还没有适应失去公寓后的生活,他们年纪大了,习惯过去的生活方式,害怕改变。"但其实,正是艾比和罗斯在大多数人习惯于波澜不惊生活的年纪,选择了抛弃过去对于生活唯唯诺诺、随大流的方式,选择改变原来的自己,真正开始正视自我,表达自我,才让他们的生活发生了天翻地覆的变化。也许在外人看来,在半辈子过去之后,还将生活搞成这般模样的他们很

傻,但笔者觉得,真正开始做自己的他们,好日子在后面呢。

乔尔也在不断尝试着新的生活路径。在米琪脱口秀事业越来越顺利的时候,他为她感到开心,虽然对米琪依然念念不忘,可是他俩彼此都对完全回归过去的生活不置可否。某种程度上来说,重复过去就是对现在自我的否定,那种感觉是令人难以接受的。于是乔尔在经历这一切之后,也成为别人生活的导师,在好友阿奇开始逃避婚姻中的责任和义务时,他拼命将阿奇拖回到阿奇自己的生活当中,迫使他面对自己的生活。因为他和米琪的生活无法回到过去了,所以他拼命想让阿奇认识到认真维系婚姻生活的可贵,认识到同伊莫金婚姻生活的来之不易。同时他也不能放弃自己对于脱口秀职业的热爱。在米琪的天赋和才华面前,他是自卑的,他想独立自主地完成自己的事业,实现自己的梦想,于是他开始在唐人街经营一家俱乐部,在这里,他爱上了一个华裔女子梅,虽然梅的外貌和专业同米琪没有一点相似之处,但她骨子里和米琪一样幽默、要强、聪明、有能力——他兜兜转转爱上的都是一样的人。可是,乔尔在这段关系之中依然无法坦然接受自己的不足并变得沉稳而有担当,他依然无法从过去的生活当中走出来,他和梅的故事很可能会变成他同米琪过往的重复。希望他终

图五 《了不起的麦瑟尔夫人》剧照(四)

究能在改变当中成长,寻找到适合自己的人生路径。

无论剧集中的人物在改变的过程当中遇到什么样的挫折,不可忽视的是,他们都因为米琪的自我觉醒而开始重新审视自己的人生。在60年代保守的风气下,走出家门的职业女性承受着来自各方面的压力,更别说是成为一个站上舞台、抛头露面的女脱口秀演员。这条路并非坦途,所以麦瑟尔夫人才了不起。米琪就像一个光源一样,照亮了周围人原本认为理所当然的生活,让他们看到这生活并不如自己想象的那样顺理成章,让他们把注意力重新放回自己身上,勇敢地找回自我。这一群寻找自我的人,真实而又美好。

【结语】

《了不起的麦瑟尔夫人》从米琪的个人生活出发,将20世纪五六十年代的美国历史同女性的平权和奋斗结合起来,通过米琪的成长和蜕变,向我们展示了女性在职业道路上的多种可能性。"这个世界上只有一种成功,那就是用你自己的方式,度过一生。"从家庭中的米琪变成舞台上的麦瑟尔夫人,剧集由她的改变,向我们证明:无论通往理想的道路有多么坎坷,无论现实是多么残酷,都不要放弃自己追梦的脚步,都要活出真正的自己。

(撰写:韩 昀)

《非自然死亡》(2018)

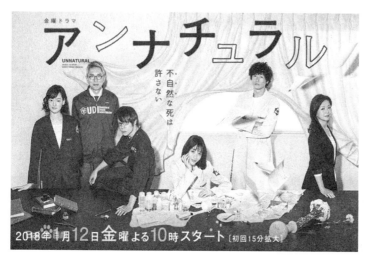

图一 《非自然死亡》电视剧海报

【剧目简介】

《非自然死亡》是2018年1月12日在日本TBS电视台开始播出的医学悬疑剧。此剧曾获第11届日剧信心奖、第96届日剧学院奖和2018东京电视剧大奖,并于2020年1月再次在TBS电视台重播,反响热烈。其女主演石原里美在2018年的多次评奖中被评为最佳女主角。

《非自然死亡》的剧情围绕着非自然死亡原因研究所(简称UDI)这一特殊机构展开。UDI是日本负责解剖非自然死亡的遗体的特殊法医学机构,本剧的主要剧情围绕着UDI研究所的法医学者一起探查各种非自然死亡的真相而展开。这是一部情节跌宕、扣人心弦的优秀悬疑剧,它通过描写法医工作者的基本日常而展示了法医这一鲜为人知的职业的特殊性。

【剧情概述】

在日本,遗体解剖率只有13%。这与日本本土文化有着很大的关系。作为一名医生,久部六郎的父亲就认为"法医学是与死人打交道的。作为职业,不如与活人打交道的医生来得光鲜"。连医疗行业内部的人都如此认为,普通大众对于法医学更有很大的偏见,导致愿意去做法医的人也是寥寥无几。

由于解剖率低,日本的死亡误判率也是居高不下。很多时候一些死因不明的遗体未经解剖就被判定为自杀,这让很多谋杀案件无法得到昭雪。在《非自然死亡》的十集剧中,每一集都会出现因各种非自然原因意外死亡而被送到UDI来的遗体。对于那些死因不明或有被谋杀嫌疑的人的遗体而言,通过法医学从这些遗体身上检测出来的线索往往就能成为了解此人死因的重要证据。在一些特殊情况下,遗体解剖的结果承载着一个或几个人的希望。比如在警方不让继续解剖和调查遗体的情况下,三澄美琴医生和中堂系医生也会通过偷存与转运等私自解剖的方法去自己还原死亡的真相,以还生者一个合理的真相。虽然这不符合某些方面的规定,但这些人身上人性的光辉依然温暖着人心。

作为一部优秀的医学悬疑剧,《非自然死亡》具有跌宕而紧凑的情节,总能让事件在观众以为已经可以盖棺定论的时候出现反转。在第一集中,一位中年夫妇造访 UDI,希望 UDI 可以帮忙解剖其儿子高野岛的遗体。高野岛死于家中,警察给出的死因是因为高野岛突发虚血性心脏病。但是高野岛夫妇对警方给出的这个死因并不满意,因为他们的儿子还很年轻,是个身体健康的登山客。如果他有心脏病,那他平时根本无法进行正常的登山活动。他们希望警方能对他们儿子的真正死因展开调查,但警方以案件没有疑点为由拒绝夫妇俩的请求。三澄美琴等人对高野岛的遗体进行解剖后发现,警方所说的出问题的心脏并没有异样,反而在他肾脏上发现了急性肾功能不全的症状——这一般是毒药致死的征兆。经过详细调查后,美琴却不能确定是哪种毒药导致死亡的。无独有偶,次日,和高野岛一起工作的年轻女同事敷岛由果也突然死亡。经解剖,其死因与高野岛极其相似。为了查明这两人的真正死因,美琴、六郎和东海林三人一起去了高野岛的公寓寻找线索,意外遇到了高野岛的未婚妻马场路子。马场是高野岛尸体的第一发现人。经过打听,他们得知马场的工作是在某医药公司研制某剧毒药物。这种还未面世的毒药被称为"无名毒"。在现有的毒药鉴定体系中,法医只能用已知的毒药对这种药进行对比检测,而"无名毒"是无法被检测出来的。也就是说,高野岛是被一种未知的毒药所害的。当马场被问及高野岛死亡时她是否有不在场的证明时,她说她一个人在家,并没有不在场的证明。在所有的证据都指向马场时,三人又打听到了高野岛与敷岛由果有一腿的传闻,这更使来自 UDI 的这三人坚信马场是由于高野岛出轨敷岛由果而将其二人毒杀的。但是,在检测了这两人生前所吃的相同的食物后,依然没有发现什么异样。就在案件即将走进死胡同的时候,美琴敏锐地发现这两人生前几乎同时都在出差回国之后得了感冒,而出差目的地沙特阿拉伯当时正暴发 MERS 冠状病毒的流感。这是一种致死率高达 38.5% 的病毒——两人正是在沙特阿拉伯被感染了这种病毒后才有了短期感冒之后的急性肾衰竭。经检测,高野岛回国当天做体检所在的医院也检测出了多例 MERS 病毒携带者。

就在观众以为这件事情的真相已经水落石出之时,事情再次发生了反转:美琴在与马场闲聊时得知,高野岛回国当晚曾与马场做出亲吻等亲密动作。如果高野岛在沙特阿拉伯的时候就已经感染了 MERS 病毒,那为何在马场的身体里却未发现病毒,也未发现病毒抗体呢?来自 UDI 的众人经推理与调查后发现,并不是高野岛将病毒从沙特阿拉伯带回日本,而是在其体检的医院本就有 MERS 病毒携带者,高野岛只是被感染的受害者之一。一个月前,这家医院就发生了 MERS 病毒的泄漏,但是院长为了不想将事情闹大,就将 MERS 患者感染的事情压下来。但是在 UDI 所搜集的铁一般的证据面前,院长也只得承认隐瞒的事实。最后,院长将此事在新闻上公之于众,并对大众诚恳道歉。这次反转后,高野岛这个"零号病人"的恶名也终于摘去,高野岛的父母也因此再不用蒙受社会的指责了。

《非自然死亡》不仅情节紧凑,吸引人,而且其在多集中有着很明显的现实主义意义上的指向。在第七集中,经由在学校工作的美琴弟弟的介绍,高一学生白井得到了美琴的电话,给美琴发去了一条直播链接的短信,并让她看到直播后打去电话。直播者正是经过遮脸处理的白井同学。他自称是凶手 S,并给观众展示了在他身后已经死亡的同班同学 Y。美琴打去电话后,白井将其称为 M 医生。白井要求美琴答出死者 Y 的死亡原因,并称如果直播观看人数达到 10 万人时美琴没有回答出正确死因,他将杀死场景中的另一个被称为 X 的人。美琴赶到其弟弟所在的学校后,确认了被杀者 Y 是

白井的同班同学横山。随着直播观看人数的增加,白井逐渐通过直播展现了死者的全貌。一方面,美琴在通过直播看到死者后背的纺锤形刀伤与前腹部的皮下出血斑后,觉得伤口的深度与角度太过统一,不像是被人为刺伤,倒更像是冷静的安排的结果;另一方面,死者身上除了尸斑还有大片的淤青。这是被殴打的痕迹,分别是三天前和一周前的淤青——也就是说横山平时就经常被人施暴。经过打听,同班同学也证实了横山平时就经常被小池等三个同学欺凌。

图二 《非自然死亡》剧照(一)

一番调查后,来自 UDI 的众人找到了第一案发地点,是在学校的备用仓库内。用借来的设备进行调查后,众人发现这是一场被精心设计过的自杀。就在直播观看人数即将到 10 万人的时候,美琴通过直播揭示了真相:在学校备用仓库内,死者横山将三把与小池所拥有的同样的刀垂直固定在一块纸黏土上,并将其用绳子与窗外的重物绑定。躺倒在纸黏土上完成自杀后,横山只要将固定重物用的绳子松开,固定着三把刀的纸黏土就会被重物带到窗外的排水沟中。正在直播的白井则负责把横山的遗体运走,并将凶器收走即可。这场自杀是横山与白井共同精心设计的。白井以为这只是平时排演的玩笑,却没想到横山将之付诸行动了。而无法忍受小池等人的霸凌,则是横山自杀的真正动机。至于如此大费周章地设计这样一个自杀过程,正是为了让人以为凶手是小池等人。因为案发地点是在几个人经常聚集的备用仓库,而凶器也是和小池的刀一模一样。但横山自杀的当晚,小池等人却因为偷漫画书而被人抓了——这样一来他们就有着充足的不在场证明了。当偶遇了小池等人被抓的一幕,白井便想将这点告诉横山。但等到白井赶到学校时为时已晚。因此,白井便想用这次直播告诉这个社会,横山真正的死因并不是自杀,而是被霸凌逼上绝路的他杀。而白井正是想用将这几个霸凌者公之于众的方式来惩罚他们。

很显然,这一集具有极强的现实意义,而其所指则正是社会讨论度极高的校园霸凌行为。正如美琴所说:"即便你自杀了又能怎样?那些霸凌者他们会转学,改名,在一个新的地方开启崭新的人生,彻底忘记你的死,开开心心地活下去。就算你献出了生命,他们也丝毫不会感受到你的痛苦。"这种现象在世界各国都有出现,但始终没有能有效减少这种行为的办法。《非自然死亡》在此重提这一现象,也是为了呼吁社会提高对此问题的关注度,并尽快商讨出一套行之有效的方案——这也正是一部剧之所以优秀的重要原因。

【要点评析】

一、角色简介

三澄美琴(石原里美饰)是 UDI 的主刀医生之一。作为法医学者,她有解剖过 1 500 具尸体的成绩。四个月前,身为医大法医学准教授的她为了积累研究经验来到 UDI。三澄医生儿时是一场家庭

集体自杀事故的幸存者,后被三澄一家收留。其为人理性而积极,对法医工作的态度极为严谨认真,对生命也抱有极高的敬意,认为"人一旦死了,就什么都完了"。因此,面对被冤枉而没有证据以自证清白的无辜者,三澄医生会各方搜集证据,用自己的专业能力还对方一个清白;即使是十恶不赦的连环杀人犯,她也不愿意在自己的检查报告上略做手脚以便给其判刑。作为《非自然

图三 《非自然死亡》剧照(二)

死亡》这部剧中的核心人物之一,三澄美琴所展现的是一个正直、乐观而敬业的形象。透过她,观众可以较为直观地看到一个优秀的法医工作者应有的精神和态度。

中堂系(井浦新饰)也是 UDI 的主刀医生之一。但与正直乐观的三澄医生不同,中堂医生给人的第一印象却是阴暗、沉默而封闭的。中堂医生有解剖过 3 000 具尸体的成绩。原在日彰医大的法医学系,因为纠纷而被放逐到 UDI。作为一个法医学工作者,其专业技术相当高明,但为人处世的态度很恶劣,历届与他组队的临床检查技师因受不了他的刻薄,总是很快就辞职了,所以他的小组里也没有一个稳定的记录员。其为人在本质上并不坏,但他往往为达目的而不择手段,因此在处理很多问题上的做法比较极端,与坚持走正规程序处理事情的三澄医生冲突不断。八年前,中堂系的女友被谋杀,而凶手未能落网。中堂系对此事耿耿于怀,不论如何都坚持留在 UDI,为的是希望通过解剖遗体再次找到那场谋杀案的线索。

久部六郎(圭田正孝饰)是三澄班的记录员,负责解剖时的照片拍摄和整理解剖记录,为人善良而热情,愿意为朋友两肋插刀。他是医生世家的三儿子,但考了三年才考入三流医大,与其优秀的父亲和哥哥相比显得愚钝不少。由于对父亲为他规划的人生不满,至今不能对医学倾注热情。来 UDI 打工后,他跟随三澄医生参与遗体检查和现场调查等工作,渐渐了解了法医学这个未知的世界。在打工期间,久部被报社利用,将 UDI 的内部信息泄露给了报社,从而被 UDI 的其他成员视为叛徒。最后由于其诚恳认错,得到了大家的原谅,得以继续在 UDI 工作,并最后树立起要做一名优秀的法医工作者的理想。

东海林夕子(市川实日子饰)是三澄班的临床检查技师。东海医生是 UDI 刚成立时就加入的成员,之前在监察医院工作。比起工作,东海医生更重视私人生活。她时刻想着要找一个男朋友,但工作的繁忙总是导致她没空约会。她爱憎分明,对自己喜欢或厌恶的事物总是直言不讳,还总是努力撮合六郎与刚失恋的美琴在一起。她在监察医院的时候就和美琴相识了,两人嘴上说着只是普通的同事关系,但实际上亲如姐妹。

神仓保夫(松重丰饰)是 UDI 的所长。原为厚生劳动省医政局职员,由于在东日本大地震中负责调查身份不明的遗体时心生感慨,遂决定转职到 UDI,想给每一具遗体一个合理的归宿。神仓所长为人善良而有正义感,由于 UDI 的财政状况取决于警察厅和厚劳省的拨款,所以他常有危机感。不过,他没把危机感传达给那些过度自由的下属,反而任由他们自行其是。

二、向死而生

"向死而生"是德国存在主义哲学思想家海德格尔在其"生存论"中所提出的一个哲学观点。海德格尔认为,任何一个人在一开始的时候就面临着死亡,"人是向死而存在的"。只有在面对死亡时,才能抛开外界的一切,领悟生命的阵地,从而进入"本质的状态",即返璞归真。人之生存的本质,必须通过"死"才能体现出来——这种生死观在《非自然死亡》一剧中被阐释得十分透彻。

法医作为日本的小众"7k职业",具有如下特点:脏、险、苦、规矩严、请不了假、化不了妆、结不成婚。据说整个日本有170名法医,实际工作的只有150名,且不为救死扶伤的医院工作者认同,在发达国家中日本的解剖率偏低,造成这种局面的根源是日本法医那令人不满的工作环境和现状。编剧野木亚纪子正是从法医这一比较边缘化的职业的视角切入,进而通过UDI中的不同角色来传达不同的生死观。

在UDI这样的地方,大家都见惯了各式各样的遗体,每个人都对生与死有自己的理解。作为在剧中被着墨较多描写的角色,三澄美琴医生可谓是整个UDI中三观最正的人——尤其是在对于生与死的看法方面。在第三集中,美琴帮被指控杀害妻子的要一做辩护,在要一连自己都放弃挣扎而打算认罪的时候美琴还坚持去寻找真相,最终发现杀害其妻的另有其人。同样,在第八集中,町田三郎被误以为是由于绑架他人而死在了失事的火场内。三郎的父亲因此甚至对着儿子的遗体大骂,指责他作恶害死了其他人。最后,也是由于美琴的努力才还了三郎清白——他是去火场救人而不是绑架别人的,这才使三郎的父母重新接受了三郎。

在美琴的眼里,人无法决定自己的生死,但不能让无辜的人死得没有尊严,更不能让其蒙冤而死。作为一名法医,她的职责便是在尊重事实的前提下动用自己的专业知识,尽力去还原事情的真相。这不仅对死者本身是一种尊重,对死者家属也是莫大的宽慰。同时,她认为应该通过正规的法律途径去处理一些难以处理的事情——这与中堂系医生的观点可谓背道而驰。

与美琴不同,中堂系医生一开始就给人一种孤寒高傲的形象。随着剧情的展开,我们逐渐了解到,八年前,中堂系医生的女友被人谋杀,而凶手未能落网。中堂系医生在UDI工作至今,为的就是能再次找寻到八年前的"红色金鱼"的线索。而这八年来,中堂系医生也认为自己早已死去,只是在等待一个复仇的时机。在这种念头的驱使下,中堂系医生便显得冷酷而没有人情味。在第三集中,中堂系医生在法庭上的一段陈词很好地体现了这点:"人这种生物,不管是谁,切开来剥皮后都只是一团肉而已,死了就明白了。"在中堂系医生眼里,人是没有所谓的尊严与底线的。比起这些,活着才是唯一的要紧事。

秉持着这种理念的中堂系医生虽然很尊重普通人的生命,但对于法律所无法制裁的凶手会毫不犹豫地使用以暴制暴的方法。在第五集中,得知了新线索的中堂系医生将真相告诉了死者的未婚夫铃木。在铃木即将去持刀杀害犯人的时候,中堂系医生也没有加以阻止,为此差点导致了又一个凶杀案。中堂系医生在这集里说道:"杀人的人,就应该做好被杀的觉悟。"由此可见,在这时,他是想与杀害女友的凶手同归于尽的。然而,在最后一集中凶手终于出现的时候,中堂系医生还是选择通过法律途径来复仇,因而极力去搜集给凶手定罪的证据。由此可见,中堂系医生在美琴的潜移默化下发生了转变。他慢慢明白了尊严与人情味为何物,慢慢地感到自己又"活"了过来。最后一集中他说道:"每天都有人在某个地方死亡,他的死亡会引起另一个人的悲伤。人杀人,会因此产生怨恨,悲伤

又会增加。"至此,中堂系医生终于能以一种更加现实和宽容的心态去面对死亡,进而让自己不再去背负着怨恨活下去。这可以说是一个相当温暖的转变。

【结语】

作为2018年的好剧,《非自然死亡》确实不容错过。这部剧给我们带来的不仅有跌宕的情节、严密的推理、恰到好处的悬疑和入木三分的角色刻画,更有科学理性的哲理与温暖人心的情感。笔者认为,如果对医学悬疑剧这类题材感兴趣,或者想对此类短小精悍的日剧做一个基础的了解,那么《非自然死亡》将会是一个很好的选择。

(撰写:朱致远)

《四重奏》(2017)

【剧目简介】

图一　电视剧《四重奏》中的四大主角

《四重奏》是由坂元裕二编剧，土井裕泰、金子文纪、平井敏雄执导，松隆子、满岛光、高桥一生、松田龙平共同主演的一部悬疑情感剧，该剧讲述了四个经历了各自失败人生的青年男女，以音乐演奏为契机，组成了一个名为"Doughnuts Hole"的四重奏乐团，并在共同生活和演奏的过程当中，不断扶持、相互治愈的故事。该剧于2017年1月17日在日本TBS电视台首播。先后获得日本2017年3月银河奖月度大奖、日本第七届电视剧信心奖最佳作品、第92届日剧学院奖最佳作品、东京电视剧大奖作品奖连续剧部门优秀奖。

【剧情概述】

小提琴手卷真纪在KTV练完琴，碰到了同时推门而出的小提琴手别府司、中提琴手家森谕高和大提琴手世吹雀。不再年少，也还没能够到梦想边缘的他们，面临着一事无成的可怕境遇。这样的四个人组成了一个弦乐四重奏，取名为"甜甜圈的洞"，并一起搬到别府家位于轻井泽的一栋别墅当

中生活。其实他们"偶然"相遇背后是各自精心筹划的结果。顺利组团的他们找到了在一间餐厅驻演的机会，但当时餐厅已有一位自称"还剩九个月生命"的钢琴师本杰明泷田在担任固定驻演了，老板夫妇不忍心辞退他。而真纪为了乐团能够顺利驻演，私下找到老板夫妇说出她五年前就见过钢琴师本杰明打着命不久矣的名号在东京的酒吧驻演的事情，从而取代了钢琴师在餐厅的驻演地位。得知此事的别府、家森和小雀心情复杂。

小雀是因为受真纪婆婆的委托，和真纪"偶遇"的，因为真纪的丈夫突然失踪，而她第二天还若无其事地参加了一场婚宴，这让她的婆婆卷镜子怀疑是她一手造成了丈夫卷干生的失踪，甚至还怀疑真纪杀死了丈夫。小雀因为金钱帮助镜子调查真纪，并将自己觉得真纪有疑点的发言录下来带给镜子听。而其他二人别府、家森同大家在 KTV 的"偶遇"也存在疑点。

别府如同往常一样在下班后和同事结衣一起去 KTV，在那里结衣告诉别府自己大概快要结婚了。面对这突如其来的婚讯，别府不知所措。结衣还向他发出了在自己婚礼上演奏的邀请。犹豫不定的别府回到别墅，将这个邀请告诉了其他三人。而另外三人从别府犹豫而暧昧的态度当中察觉出了不对劲儿，便开始分析这件事情的来龙去脉。为了躲避家森和真纪的追问，别府借口买面包而躲了出去，小雀追上了他，并在聊天当中察觉到别府暗恋真纪的事。数日后，别府向真纪坦白自己从大学开始，就数次偶遇过真纪，并且这不断的偶遇让他觉得这是命运的安排，顺理成章地对真纪产生了爱慕之情，并刻意在 KTV 安排了他和真纪的"偶遇"。别府的坦白并没有得到真纪的回应，相反，真纪觉得这是类似于欺骗的行为，很让人生气。

正当小雀在别墅里随心所欲地生活时，有朱的突然到访打破了她的生活节奏，有朱在拜访当中向小雀传达了诱惑男孩子的方法并怂恿她去约会。这天，四人在准备去一家餐厅驻演时，家森突然发现真纪和别府的衣服撞了元素，有可能被认为是穿了情侣装。在家森的提醒之下，四人就此展开了一场辩驳。而当他们吵吵闹闹地到达餐厅时，却从一个同样穿着条纹衣服的陌生少年那里，得到了小雀父亲病重的信息。小雀曾经帮助父亲行骗的过往被曝光，小雀因为不堪过往的暴露逃离了别墅，深知父亲冷漠薄情的小雀不想去医院探望父亲，又因为道德的约束而犹豫不定。此时，真纪找到了在路上徘徊的小雀，告诉小雀她的父亲已经去世的事实，从小雀嘴里听到了她的纠结和她父亲的所作所为之后，本想带小雀去医院的真纪直接带她回到了四人同住的别墅当中。

有段时间家森在表演之后，经常被看似黑社会的人缠住，并且搞的满身伤痕。而有一天四人正在因为别墅里的垃圾问题互相推诿时，追踪家森的半田和墨田突然来访，他们抢过家森的中提琴作为要挟，向他询问他前妻的下落。在这场闹剧之后，家森向其他三人坦诚了自己之前有过一段婚姻，并育有一子的事实。而追到家中的这两人是为了让其前妻离开他们老板的儿子，因为此时家森的前妻带着儿子和这个男人一起生活。这两人找不到前妻的下落，才辗转找上家森，因为只有他知道妻子的下落。为了摆脱这两人的骚扰，家森终于同意引出前妻，并将儿子接到身边生活了一阵子。在同儿子共同的演奏当中，完成了对过去这段生活的告别。

小雀在超市与镜子接头的时候被有朱发现，有朱以此为要挟不断勒索小雀，并且在小雀逐渐放弃对真纪的怀疑、想要不干的时候，从镜子那里接过了调查工作。有朱在上门直接录音暴露之后，向真纪示好，表示自己一直相信她。而录音的暴露也导致了小雀的暴露，羞愤难当的小雀直接冲出家门，却在偶然之中遇见了真纪的丈夫卷干生。对干生产生怀疑的小雀带干生回到了四人生活的别

墅,在互相试探当中两人弄清了对方的身份。在干生将小雀绑起来企图逃跑时,遇见了正好回家来的真纪。通过二人的回忆,我们弄清了干生离家出走的真相。真纪也终于与干生离婚。而警方也在对干生的调查当中,发现了真纪的真实身份,有关真纪童年的秘密也浮出水面。

别府的家人准备卖掉别墅,得知消息的四人对于四重奏的未来感到不安,怀有音乐理想的四人不甘心就这样结束乐团的活动,决定到大型演奏厅举行一场属于"甜甜圈的洞"四重奏的专场演奏会,并将四人身上尽力想隐藏的过往当作吸引观众的噱头。演奏会当天,观众席座无虚席,四人完成了自己梦想中的演奏,也决心在之后的生活当中,更加默契地将"甜甜圈的洞"四重奏坚持下去。

【要点评析】

一、悬疑氛围下的人情冷暖

《四重奏》开头,世吹雀站在闹市街头,喝着巧克力奶,背着大提琴,打量着周围的环境。在确定人流量不错之后,她拿出大提琴,开始在街头卖艺。但即使是在人来人往的闹市街头,琴盒里的钱依然少得可怜,肯为她的演奏买账的人并不多。在她咬着吸管清点琴盒里的零钱时,突然一个婆婆将一沓大额钞票伸到了她的面前,并对她说:"有个工作,我想拜托你来做。"并将一张抱着小提琴的年轻女子的照片伸到了小雀的面前,拜托她和照片上的女子做朋友。这样的场面直接将我们的好奇心激发了起来,也将整个剧集放置在了悬疑的氛围当中。随着剧情的推进,我们了解到,照片上的女子叫卷真纪,她已婚,但丈夫在有一天她到便利店买晚饭食材的短暂时间里消失了,没有留下只言片语。她无法猜测丈夫离开的心态,也无法弄清丈夫的下落。而拜托小雀和她做朋友的是真纪的婆婆,她虽也觉得这件事情很荒谬,但因为儿子失踪之前没有任何反常举动,并且失踪的时间里从未与家中联系,于是婆婆怀疑是儿媳杀死了儿子并谎称儿子失踪。她雇佣小雀来接近真纪,想在真纪生活的细节当中寻找线索,弄清儿子的下落。我们在看剧的时候,被穿插在其中的悬疑氛围警醒,并被婆婆的猜测引导,陪着小雀仔细观察真纪,听到真纪在聊到家庭和丈夫的时候,提到感觉丈夫并不爱她,并在后者生活的点滴当中揣测、分析,她到底同丈夫的失踪有没有关系? 她丈夫到底是生是死? 这背后到底有什么玄机? ……

接受真纪婆婆委托的小雀变得小心翼翼,她找机会与真纪独处,并且在与真纪的对话中不断找寻有关她丈夫的蛛丝马迹,在真纪的行为当中找寻破绽,甚至直接在她们同住的别墅当中贴录音笔,将录音交给婆婆听。因为这个秘密调查,她时不时显得心事重重,又神秘莫测,但大家总是把这些反常的举动,当作每个人都会有的怪异举动而放了过去。直到一次婆婆和小雀在超市接头,被四重奏演奏的餐厅服务员有朱撞见,颇有心计的有朱毫不回避地跟踪小雀,发现了这个秘密,并直接把这个当作要挟小雀的条件,迫使小雀"借钱"给她,甚至在小雀不堪重负拒绝婆婆调查真纪的请求,且不再屈服于有朱的勒索之后,有朱还直接跟婆婆表示她愿意去调查真纪"杀夫"的真相。相比之下,小雀在逐步了解真纪的过程当中对婆婆的怀疑产生怀疑,更愿意相信自己所了解的真纪。有朱像是一个完全麻木的人,她为了目的不择手段,她无情而又大胆,为着自己的目标横冲乱撞,透过这个人物,编剧坂元裕二暗暗地向我们揭示了某种残酷的现代社会的"生存法则"。

在这一个"杀夫"的大悬疑之下,其他每个主要人物也都有各自的"可疑之处":别府是一个富裕人家的后代,却不受重视,还带了三个偶然认识的人住在自家的度假别墅里;家森三十多岁还在靠兼

职度日,被看着像是黑道的人追债;小雀有过一段被父亲利用,装作有超能力的"魔法少女"到处行骗的过往,并由此经历了一段被人唾弃的生活。他们四人在 KTV 相遇时,别府、家森、小雀三个人都在对着真纪的包间里,窥伺着真纪,等真纪拉完琴出来时,三人同时从各自的包厢当中推门而出,这精心设计的"不约而同"很难说他们没有各怀鬼胎……他们每个人的生活似乎都有重大的隐情,但又各自尽力掩藏。仿佛只要若无其事地将生活继续下去,过往的所有伤痕都能不治而愈。

当真纪丈夫卷干生与小雀偶然在路上撞见,互相隐隐知道身份的情况下,小雀将他带回了四人同住的别府家别墅中。卷干生与真纪意外地碰面,从真纪下意识的掩饰当中,不难看出她也多少理解婆婆关于丈夫状况的猜测和担忧,并且也曾在心里做出了最坏的打算,但所有的一切在干生出现之后都变得多余。正如真纪在小雀问她发现丈夫失踪会不会担心时答道的:"我马上就明白了,他只是想逃离我。"在对于一个失踪的人的下落疑问当中,我们最终发现,对人影响最大的问题永远只来自日常。真纪对于丈夫的态度并不是从她平静神色中被揣测出来的漠不关心,而是因为深爱而沁入骨髓的了解,因为了解,她知道,丈夫是一个遇事习惯于逃避的人,对于跟母亲的相依为命,他觉得烦人。虽然觉得对不起母亲,但依然在某一天离家出走。干生在与真纪的婚姻开头,是因为被真纪小提琴手的优雅气质吸引,而在婚后,真纪投入对家事的操劳之中,摸琴的次数越来越少。干生不想妻子陷入生活的琐碎当中,他希望妻子去做自己喜欢的事情,但他没有选择沟通,婚后愈发平凡的生活打磨将两人因不同选择积累下的别扭越来越多地积压在自己心中,直到在觉得无法忍受的瞬间,毫无征兆地再次选择逃跑。真纪深深了解干生的性格,所以即使自己心里受伤,也选择为丈夫提供从原本生活当中消失的空间。很多人并不习惯于将强烈的感情外露,但我们永远不能因此而怀疑这份感情的真挚;许多人遇事平静,但可能早就在心海里卷起滔天波浪。自我保护是人的本性,但我们处在错综复杂的人群中间,早就不可能独善其身。为人理解照拂是福气,独自挑起生活的全部是本分。

二、不做价值判断,生活另有出口

这四个偶然聚在一起的乐手,其实都不是融入了社会主流的人物。他们刚见面不久就发现彼此身上各有各自奇怪的地方和"槽点":真纪说话声音很小,小到交流都会产生一些障碍的程度,为了缓解焦虑而看视频时,老是用消极的视角理解内容而陷入更深的焦虑;小雀在哪里都可以睡着,无论是在茶几底下还是公交车的陌生人身旁,在来劲儿了的时候还一定要脱袜子;家森永远在换工作,永远看起来一事无成;别府身为富家子弟,因为优渥的家庭条件,是一个典型的老好人,与世无争,也懦弱、安于现状、屈服于现实。但在仔细了解之后,观众发现他们其实也是四个奇奇怪怪的小可爱。他们会因为吃炸鸡时应该把柠檬汁挤在整盘炸鸡上还是按各自喜好挤在自己盘中的炸鸡上而认真讨论一番;会在冬天集体逃避倒垃圾,让阳台上堆满垃圾袋,逼得别府司对其他三人说:"连垃圾都扔不了的人在垃圾眼里也是垃圾!"小雀会在真纪哭泣时,偷出家森私藏的高级纸巾给她擦眼泪,完成自己小小的恶作剧;在路上见到冰壶之后,虽然小雀疑问:"为什么要随便捡掉在地上的莫名其妙的东西?"但四人依然愉快地去玩了一场冰壶……这样的事常常在他们身上发生,莫名其妙却又别有风趣。那种看似生活里的小插曲,他们却把这些常人觉得微不足道的小事无比当真。

剧集当中偶然也有我们认为是在做价值判断的情节,比如:真纪为了四重奏能够在餐厅固定演出,在冒充"只有 9 个月生命"钢琴手把他们四人当作知己而带回家掏心窝子之后,向经营餐厅的老板夫妇举报了钢琴手的这一行为,取代了钢琴手在餐厅的驻演位置,其他三人看起来都对真纪这个

行为有点震惊。在他们离开餐厅的路上,正好看见摔倒在雪地里的钢琴手,三人急忙下车搀扶他,只有真纪坐在副驾驶上看也不看,钢琴手看了一眼车里的真纪,扬长而去,在一片白色当中留下一个孤独的背影。但剧集并没有对真纪的这一行为做出明确的价值判断,更多的是将评价的权力留给了观众。而他们驻演餐厅的服务员来杉有朱也是一个非常有意思的角色。她的所有行为似乎都站在了大众价值取向的反面:她每天都笑脸迎人,和异性开着会被误会的玩笑,但被真纪看出眼里没有任何笑意;在得知小雀在帮助婆婆监视真纪时,笑着走上前去敲诈小雀一笔;可以为了金钱,向婆婆毛遂自荐,获得调查真纪的工作,之后偷偷潜入后台翻看真纪的手机,大胆进入四人的住处查找线索,并且在搞砸之后向真纪装可怜;在勾引老板不成,并被老板娘辞退时,笑着对老板娘说:"我最喜欢你了。"她是一个无视道德存在的人,一个看起来永不沮丧的人,一个可能把所有的不开心放在心底不示人的人。正是因为想要脱离现状的急迫让她变成了一个这样的人,所以也只有她,才能够成为那个在剧集的结尾在"甜甜圈的洞"四重奏的演奏会遇见昔日的老板夫妇,挽着高富帅丈夫,晃悠着无名指的大钻戒,对他们说"人生易如反掌"的那个人。就算是对这样一个人,剧集也没有否定她存在的合理性。

图二 《四重奏》剧照(一)

家森的扮演者高桥一生在访谈中说道:"即便是人们口中的'废柴'和'没有正经工作的人',或是常被说'他性格有点那个什么吧'的人,在坂元老师的世界里也都会被包容在内,绝不会否定他们的存在,这些人物给我的感觉就是,他们生来就是这样的,没有办法改变,我觉得坂元老师的剧本,有肯定每个人活下去的价值的力量。"被称为"日剧金句王"的坂元裕二不仅在本剧创作中给了这些"废柴"们以包容,肯定了他们存在的价值,也在这部剧集当中依然贡献了大量让人念念不忘、引人深思的台词,被网友们转载抄录,各大网站上也经常出现附有这些台词的截图。人们对编剧坂元裕二关于生活的表达有太多共鸣。剧集当中没有什么惊心动魄的大场面,更多的是关于日常生活的平静,许多平日里我们看见会有剧烈情绪起伏的情节,在这部剧里都被当作每个人拥有"个性"的权力,被赋予合理性,被包容。这部剧从不打算粉饰生活,通过很多情节向我们展示了生活残酷的细节,并且用一种贯穿于整个剧集的淡定态度向我们展示着生活当中不如意的理所当然,它们"存在即合理"。但是,也透过这四个不入流者小心翼翼地互相接近、互相取暖的过程,告诉我们:这世界上,总会有人愿意温暖你,就算生活中的糟心存在得再理所当然,与它相对的快乐和幸福也是理所当然存

在的。能量守恒定律在世上永远存在。

不是炸面包,是有洞的甜甜圈。因为有那个洞,因为有"缺点",因为这个洞恰恰成了甜甜圈区别于其他面包的特征,甜甜圈才得以获得成为甜甜圈的标志和价值。"所谓音乐,就像是甜甜圈的洞一样,因为是有欠缺的人在演奏,所以才会成为音乐。"

三、平凡日子里的光:是想玩一辈子音乐吗?

其实他们的演奏并不出众,一位和别府家有长期合作的音乐制作人在听过他们的演奏之后,虽然对四重奏的前景表示看好,但指出大提琴过于随意了,必须控制好节奏;中提琴要多看看乐谱,因为自由发挥是要建立在乐谱原创性的基础上的;第二小提琴不能害羞,要多多表现自我;第一小提琴要多多享受音乐,沉浸在演奏当中。从她的点评不难看出他们合奏的水平。在剧集结尾,更是有一位听众在听完他们的演奏后,给他们写信,直言不讳地说:"你们的演奏十分糟糕,无论从选曲还是技术来看,这些演奏就是音乐产生的多余的东西,就像烟囱里产生的烟灰一样。为什么你们一直要坚持?"剧集结尾四个人在大型场馆举行的演奏会,就是对这位听众的回答。因为他们聚在一起时,各自都没有可以回去的地方了;因为,音乐是他们平凡日子里的光。

人这一辈子能够找到愿意为之坚持一生的事情是幸福的。小雀跟真纪聊起第一次摸到大提琴的场景,她第一次在储藏室摸到琴,就来了一个白胡子老爷爷,告诉她大提琴这种乐器诞生在18世纪的威尼斯,她惊叹于乐器的历史,明白乐器比人长寿,音乐也是如此。在爷爷教给她弹琴的方法之后,突然有种依赖和被守护的感觉,于是跟大提琴约定:这一辈子我们都要一直在一起哦。这种心意相通的感觉,可能只是小雀的一厢情愿,但是这种认定了就决定坚守的承诺,是难能可贵的。有多少人在成长的过程当中放弃了自己的理想,又有多少人在成长的道路上不断自我否定,嘲笑小时候的自己。相比之下,从小认定自己的梦想并选择坚定地一直走在这条路上的人,本就是幸运而又出色的。

别府的弟弟来他们驻演的餐厅找别府,他们之间有过这样一段对话:

"除了你以外其他的三个人都没有工作吧,听说你要一个人照顾他们。"

"但是大家都很努力。"

"是一群无法放弃的人,对吧?"

确实,因为音乐已经是生活里唯一一道不会熄灭的光了。在他们选择将各自生活里的痛当作吸引演奏会听众的噱头公布出来时,就已经准备好同往日伤痛同归于尽了。他们办演奏会的初衷,就如小雀说的那样:"清醒地认识到我们是三流的水平,让他们看看专业的工作,看看我们'甜甜圈的洞'四重奏的梦想。"被他们身上的"秘密"吸引来的人们填满了偌大的演奏厅,又在他们平淡无奇的演奏当中一个个离开;但被他们感染的

图三 《四重奏》剧照(二)

人留了下来,随着 *Music For A Found Harmonium* 的欢快节奏,打着节拍。虽然当盛典结束,平凡的日常仍在继续,生活里还是有各种让人头疼的琐事,吃炸鸡时依然会因为挤柠檬的恶作剧而争执,共同居住着的别府家的别墅依然在计划中被出售,但是为梦想努力过的人,已经因为这段经历而变得与众不同。

"没能力没梦想是三流,没能力有梦想是四流。"当整个世界都背叛了你,你坚定的梦想永远不会。只有你的动摇和放弃会让它黯淡无光。有梦想的人是快乐的。

【结语】

因为拥有同样的梦想,开始共同的生活,在彼此关心中互相了解,包容彼此的缺点与弱点,将大家不认真的一面也看成是迷人的魅力,于是萍水相逢也能成为无关血缘的家人。在认清生活的真相之后,依然选择热爱生活,是生活的能力,也是了不起的勇气。走了,四重奏!在车里手舞足蹈唱着主题曲的"甜甜圈的洞"四重奏,迷人得无可救药。

(撰写:韩　昀)

《大小谎言·第一季》(2017)

【剧目简介】

剧集改编自澳大利亚作家莉安·莫里亚蒂的同名小说《大小谎言》,由HBO出品,大卫·E.凯利操刀改编剧本,让-马克·瓦雷执导,瑞茜·威瑟斯彭、妮可·基德曼、谢琳·伍德蕾、劳拉·邓恩、亚历山大·斯卡斯加德、亚当·斯科特联合主演。由一宗凶杀案入手,揭示了三位年轻母亲看似完美的表面生活之下,暗潮汹涌的本质。剧集开播后颇受好评,获得第75届美国电影电视金球奖限定剧/电视剧奖,美国编剧工会奖电视剧类最佳长篇剧集改编剧本,主演亚历山大·斯卡斯加德、劳拉·邓恩和妮可·基德曼分别获得电视剧最佳男配角、电视剧最佳女配角及限定剧/电视电影最佳女演员奖。

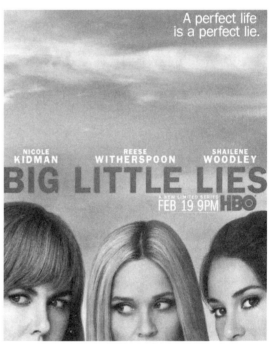

图一 《大小谎言·第一季》电视剧海报

【剧情概述】

"都说,成年人的世界里有一种美丽的糖果,它的名字叫谎言。"剧中的每一个人,都善于用谎言去遮掩他们生活当中的阴暗面。简是一位刚搬至水獭湾小镇上的单亲妈妈。她在送儿子扎格上学的路上偶然帮助到了崴脚的玛德琳,玛德琳是水獭湾有影响力的老居民,简的帮助博得了玛德琳的好感,玛德琳迅速地将简当作朋友对待,同时她们发现玛德琳的小女儿克洛伊和扎格在上小学后成了同班同学。玛德琳在校门口自然地开始向大家引荐简,短短的几分钟内,简认识了其他一些水獭湾居民:蕾娜塔、瑟莱斯特、玛德琳的前夫内森及内森的现任妻子邦妮。大家的关系看起来友好而和谐,有缘的是他们的孩子恰巧都被分在了同一个班级当中。而在第一天放学的时候,艾玛贝拉脖子上的瘀痕就让她的妈妈蕾娜塔震惊不已,她迫切地要搞清楚到底是谁伤害了自己的女儿,于是就让艾玛贝拉当众指认出伤害她的人。扎格就在坦荡和好奇夹杂的情绪当中被艾玛贝拉"指认"了出来。蕾娜塔爱女心切,要求扎格赔礼道歉,但扎格坚持向大家保证自己并没有做过这件事,绝不肯认错,简选择相信自己的孩子。因为玛德琳和瑟莱斯特选择相信扎格,并且反对蕾娜塔粗暴地对待这个孩子而就此站在了蕾娜塔的对立面上。在双方僵持之中,人群对于这件事请的态度让小镇暗含的人情惯例浮出水面。在这个看似单纯的小镇上,人们常常嫉妒生活中的那些优于常人的女性,比如事业

有成的蕾娜塔,同时,人们也会常常不停地秘密地、恶意地揣测别人的完美生活,比如对拥有帅气、富有、爱她入骨的丈夫的瑟莱斯特。但事实上,每个人的生活都不是那么尽如人意:人人羡慕的瑟莱斯特和她的丈夫佩里在每次吵架之后,都会以一场激烈的带有泄愤意味的情事结束整个事件,并且随着时间的推移,佩里的暴力倾向和对瑟莱斯特的控制欲愈发严重。玛德琳总是嫉妒前夫内森和邦妮现在的幸福生活,并因为内森没有得到负心汉应有的惩罚而窝火,她甚至总是在现任丈夫艾德面前抱怨这些,而这对于艾德来说是不公平的,艾德的内心也渐渐不平衡起来。同时玛德琳和前夫内森所生的女儿阿比盖尔正值青春期,言行之间对外界充满挑衅,并且常常试图以自认为前卫的方式去探索这个世界,阿比盖尔同邦妮亲近的关系也让玛德琳感到母亲的地位正在受到威胁。而简常常在脑中浮现出一串在海滩上莫名消失的脚印,回忆起在酒吧被一个看似儒雅的男人带回汽车旅馆强暴之后怀孕生下扎格的往事,她总有一种即将被人侵犯的恐怖预感,昼夜不安……而这些母亲总是在日常生活中用谎言粉饰自己生活中的不如意,用光彩夺目的假象吸引他人羡慕的目光。当真相逐渐揭开,我们发现,在佩里殴打瑟莱斯特时,其双胞胎儿子总会好奇地通过百叶窗偷看父母究竟在房间里干什么;麦克斯在学校将父亲对母亲的暴力行径用在了艾玛贝拉身上;善解人意的扎格和艾玛贝拉一直是好朋友,只是他温柔地选择为自己的朋友保守秘密。在水獭湾小学的化装晚会上,佩里发现瑟莱斯特偷偷在外租房找退路,便企图同她交谈,但被她拒绝。而当瑟莱斯特走到晚会的角落时,出于各自原因的水獭湾最引人注目的女人们一时间都聚在了一起。妻子的态度激怒了佩里,让他再度失去

图二 《大小谎言·第一季》剧照(一)

理智,他冲上前去打算当着所有人的面殴打瑟莱斯特,这时的简突然发现佩里就是当年侵犯自己之后一走了之的男人。佩里、玛德琳和瑟莱斯特也在同一时间认清了这一点。此时的佩里已经完全失去理智,想要抓住妻子,并且掩盖自己当年的所作所为。混乱之中,从人群中冲过来的邦妮想要阻止佩里继续殴打瑟莱斯特,情急之下将他推下楼梯。前来调查的警员并没有在现场找到定罪证据,而在现场的五个女人也默契地串供了。女人们平日里也许会对彼此产生诸多意见,但她们在大是大非面前会默契地选择一致对外,并如愿以偿。

【要点评析】

一、受害者的悲哀:选择为爱容忍的结果只是自遮双眼

由妮可·基德曼饰演的瑟莱斯特与由亚历山大·斯卡斯加德饰演的佩里是朋友眼中的完美夫妻,他们有着出众的外貌、恩爱,并且育有一对双胞胎儿子,但实际上,丈夫佩里是一个拥有严重暴力倾向与强烈占有欲的男人。当我们随着瑟莱斯特的视角一点点弄清丈夫在情绪起伏时对她的毒打

不会停止,并且这种暴力倾向还影响到了双胞胎儿子的成长,让他们将在门缝里窥视到的父亲对母亲所做的一切,出于孩子的好奇和模仿而施加在了自己的女同学身上。这一点点被看清的真相给瑟莱斯特带来的巨大痛苦和悲哀是强烈而震撼的。

都说强烈的直觉是女性的本能。作为一个在婚前有着卓越工作能力的职业律师,瑟莱斯特在成为全职太太时,判断力和洞察力不会凭空消失,她在故事的行进和发展当中对一切也不会毫无察觉。站在瑟莱斯特的角度看,反倒是在大众眼里"完美夫妻"的滤镜,对她也起了作用,让她在对于面子的执着追求中,钝化了自己的直觉。她心中也像剧中的"旁观者们"一样坚信,她拥有幸福美满的婚姻生活,一切风吹草动只是源于自己内心本能的不自信,并因此主动屏蔽了对于危险细节的捕捉与预判的本能。同时,她以"爱"为名,将对于丈夫深切的爱情、亲情,对于这个家庭的责任感以及对于"完美生活"的虚荣捆绑在自己心上,不自觉走上自欺欺人的道路。在丈夫的每次施暴之后,先是用"情绪起伏""生活压力"来为丈夫找借口欺骗自己,也在丈夫夹在施暴间隙当中的一次次认错当中"验证"自己"以爱为名"的心理预设,将佩里想独自占有她,不让她外出工作时安抚她的"我只是太担心你又像以前工作时一样压力大"这样的甜言蜜语当作爱。之后,再用荷尔蒙激发的柔情来为丈夫的暴力进行掩盖,由此彻底抛弃自己的判断力和洞察力,将自己沉浸在这种自认为"圣母式"的宽容与博爱当中。但实质上,这只是一种病态的自我肯定,也是对于丈夫施暴行为变本加厉的助力与纵容。

家庭暴力只有零次和无数次。对剧集拥有"上帝视角"的我们看到佩里在对瑟莱斯特的暴力和安抚当中都夹杂着一种呼之欲出的占有欲,并且拿"爱"当借口,不断地将他对束缚在瑟莱斯特头脑中的"圈套"收紧,以实现自己对她的控制。在瑟莱斯特为爱放弃工作,成为全职妈妈之后的初期,因为陷在"爱"的信任感之中,对于这种控制欲与占有欲的开始浑然不觉,而在她察觉之后,已经在佩里控制欲的圈套当中越陷越深,无法摆脱,并不断用"爱"当作原谅丈夫施暴行为的理由来欺骗自己,活在自我编造的绮丽谎言之下。于是随着剧情的发展,人们眼中的她简直就是一个斯德哥尔摩综合征患者,她的反应甚至就是佩里占有欲、控制欲同暴力倾向愈演愈烈的催化剂。这种一方不断管制,另一方不断妥协的感情本身就是不健康的,瑟莱斯特的妥协终究也只能是她的一厢情愿,这种占有欲式的感情也值得我们警惕。对于身体上的疼痛和精神上控制不断加深的隐忍,是她说服自己"为爱牺牲"的自我催眠,也是对于佩里暴力行为和精神控制的不断纵容。等到她忍无可忍地将"离开"从被打之后威胁丈夫的话变成实际行动时,连逃脱也在佩里愈发可怕的控制欲之下变得遥不可及,此时她的身体和心灵也承受着愈发严重的暴力伤害,在痛苦和恐惧的不断积压之下,瑟莱斯特正在迈向深渊……

二、节制的叙事:悬疑氛围和隐喻手法的融合

剧集中绵长的海岸给我们留下了深刻的印象。在水獭湾小镇,海洋低饱和度的灰蓝是充斥着整个故事的叙述过程。起初这个绝佳的绵长海岸景观对我们而言,只是这个故事中中产家庭们生活富足的补充说明,但随着故事的深入,观众便会发现,这美丽的海景同本剧的女性人物的命运和节制的叙事方式是一致的。

剧集的开始便是一个命案现场:各处拉起的警戒线、在现场穿梭的警察们和手足无措的人群渲染出了一股不安的气氛,并且在警察的口中我们明确知道有一个人被害身亡,但不知道死者是谁。

观众刚进入剧集便在心里产生了一连串疑问,好奇目击现场的小镇居民们证词当中日常八卦的具体指向,也好奇这几个家庭之间的具体关联,好奇在他们身上发生的故事,最后在对于死者身份的猜测之中将好奇心拉到满格。随后警方对现场的目击者,也就是小镇的居民的口供采集在剧集发展过程当中不断闪回,将探索故事的观众带入了一个充满疑惑和悬念的氛围当中,从他们主观色彩浓重的口供当中,我们渐渐把目光聚集到了小镇上的一群中产女性身上,带着诸多疑问、对死者的猜测和一句"如果她没摔那一下,最后可能不会死人"开始"回顾"她们各自的生活。是的,再婚的玛德琳在送女儿上学的路上摔的那一下,让她认识了突然闯入小镇家庭圈的单亲妈妈简·查普曼。简带着儿子躲到这个海边小镇,企图在这里摆脱过去,重新开始她的生活。她的闯入对于小镇上的其他居民来说,也恍若是

图三 《大小谎言·第一季》剧照(二)

一个有待他们解开的谜。她的儿子扎格是一次谜一般粗暴酒后乱性的结果,她和一个男子在酒吧谈笑风生,结果却在醉酒之后受到了男子粗暴的对待。之后她产生了严重的应激反应,脑袋中常常出现她追随男子时在海边看到的一串脚印,但是心理创伤也让她忘记了侵犯她的男子的容貌。她告诉与她成为朋友的玛德琳和瑟莱斯特她的遭遇,因为出于母亲本能对儿子扎格无条件的爱,也为了保护更多女性让她们免于承受暴力人渣的威胁,简在尽全力地调节自己受创伤的精神状态,并试图寻找扎格的亲生父亲。每一次的记忆闪回和扎格在成长过程中必须面对的对于父亲身份的执着探寻,都让我们对于这个应该承担父亲责任的男子产生无尽的猜测。在母亲们无比珍视的孩子们身上也都有着一个个谜团,在孩子们正式进入小学的第一天,艾玛贝拉放学时脖子上的勒痕令她的母亲无比崩溃,而温和的扎克被艾玛贝拉"指控"为欺负她的人,在孩子们和家长们震惊与责备的目光当中,扎克坚定地否认了这个指控,我们也在对于扎格性格不断深入的了解中,清楚地意识到扎格不可能是伤害这个可爱小女孩的"凶手",于是观众又开始沿着剧情线索摸排真正的校园霸凌者。观众带着从剧集中得到的无数个疑问,不断在小镇居民的口供、简的记忆闪回和中产女性们争强好胜的生活实景当中穿梭,试图弄清她们生活的走向,找到表面风光的生活之下暗藏的玄机。

剧集中始终萦绕的悬疑氛围同隐喻手法相辅相成,八卦和闪回都像催化剂一般,刺激着人们捅破中产家庭表面光鲜的外壳,一探他们生活的究竟。在他们的身上,人们仿佛看到表面越光鲜,暗潮就越汹涌。恍若小镇绵长的海岸,平日里看起来是阳光沙滩的度假胜地,可也有产生惊涛骇浪的能力。阳光同海浪总是相伴相生,就像是小镇上中产家庭的生活,每个人的日子都有不尽如人意的一面,但都为了面子伪装成完美世界,每一次解决问题实际都是在迂回逃避,就在这样的情绪累积之下时光流逝,直至矛盾爆发。在剧集结尾处,母亲们放下往日恩怨带着孩子们在沙滩上快乐玩耍的镜头令人印象深刻,虽然是阳光沙滩无比清澈明媚的场景,但母亲们心头共同的记忆却是佩里死亡那

晚的真相。当汹涌的海浪终于被放到台面上，与那晚打斗和自卫的场景组成交替闪现的画面，在简梦境里那个侵犯她的背影逐渐清晰，并与对着瑟莱斯特发火的佩里合为一体，我们跟玛德琳一样从简直愣愣的眼神和佩里惊慌失措的神态中弄清了全部真相，女人们在此刻默契地形成同盟，阻止着佩里对于瑟莱斯特的暴行，就如同不断切回的海浪，掀起了一场风暴。佩里最终被推下楼梯，因重伤而身亡。生活中矛盾的积累就像是平静海洋下的暗浪汹涌，只等待一场暴风雨将其唤醒；剧集中的女性也如同海洋，尽自己最大可能承受来自生活的各方面压力，尽己所能活得漂亮，但当底线被随意践踏时，也会卷起一场风暴，

图四　《大小谎言·第一季》剧照（三）

要么问题解决风平浪静，要么共赴深渊万劫不复。

三、天然的同盟：女性帮助女性

张爱玲说："因为懂得，所以慈悲。"放到这部剧集中的女性人物身上，则是"因为理解，所以同谋"。女性身上争强好胜的因子可以让她们为了虚荣争奇斗艳，而强大的共情能力可以让她们在最短的时间之内结成同盟。这种共情可以让她们在短时间内认定彼此，也可以跨越年龄和种族的界限，依靠相同的经历和处境彼此信任，同仇敌忾。在瑟莱斯特第一次一个人找到她和佩里的婚姻咨询师的时候，同为女性的咨询师敏感地察觉到瑟莱斯特在这段婚姻当中的异样，在其富于同情但又冷静的分析当中，瑟莱斯特逐渐放下对丈夫和家庭面子的维护之时，成了唯一一个了解她所遭受到严重家庭暴力的人。在佩里对瑟莱斯特的暴力行为和精神控制愈发严重之时，咨询师还为她提供了逃离丈夫的有效建议，虽然最后由于佩里的察觉而没有成功，但这是一个愿意为瑟莱斯特遭遇伸出援手的人。是一种感同身受的能力，赋予了咨询师主动向瑟莱斯特提供帮助的勇气，而不仅仅是因为这对夫妇是她的客户。

在简认识玛德琳的第一天，她们就因为送孩子上学路上的小插曲成了朋友。在玛德琳的介绍下，简迅速了解了整个小镇的主要人际关系。之后玛德琳带简去了她和瑟莱斯特常去的小馆子，在那里她们谈天说地，分享彼此的生活，甚至连玛德琳的丈夫都不知道的事情，她都一定程度上可以与瑟莱斯特和简分享，并且在认定了这段友情之后，全身心地付出，和朋友无条件地站在一起。在简情绪崩溃的时候，玛德琳会一口答应照管扎格，当她站在一旁看着女儿克洛伊和扎格一同快乐玩耍，眼中流露出的疼爱是一视同仁的，在海边的阳光里美得像画儿一样。

这部剧中的女性本身都以家庭女性身份示人，她们是母亲、妻子、女儿，可是在观看整部剧集的过程当中，观众常常抛弃了这些身份标签，思维当中的她们只有女性本身。她们是能彼此感知的群体，也是独立的人。比如，在母女关系之下看大女儿阿比盖尔和她妈妈玛德琳，就是青春期的叛逆少女遇上了还无法适应她长大的母亲，两个人的日常充斥着反抗与约束的矛盾，阿比盖尔的反叛来自

她对于这个世界的好奇与探索,而玛德琳发出的约束则是出于母亲对于女儿成长过程中的关爱和担忧。但当阿比盖尔提出要离开玛德琳同亲生父亲一起生活一段时间,玛德琳自知没理由反对,主动进房间来同正在收拾东西的阿比盖尔告别,她生疏地摆脱掉母亲的身份,试图以平等的姿态同阿比盖尔告别时,阿比盖尔瞬间就体会到了这一点,并且也变得平和起来,当两个在人格上平等的人开始交流,这个场景便妙不可言。在这段对话里,她们不仅改善了彼此的母女关系,而且成为可以互相理解的伙伴。之后在阿比盖尔的前卫尝试让玛德琳和前夫崩溃无措之际,玛德琳本能地将自己在冲动之下对现任丈夫的一次出轨告诉阿比盖尔,也让后者瞬间冷静下来,开始意识到平日里盛气凌人的母亲其实也有无法抚平的纠结情绪,也弄不清自己为何会在冲动之下做出无法挽回的错事,这时的女儿又一次主动站在同母亲平等的位置上,平和地关照母亲的脆弱与内疚,让这时的玛德琳拥有一个可以信任的情绪出口。

图五 《大小谎言·第一季》剧照(四)

无论是作为妻子、母亲还是女儿,女性总能够依靠出色的共情能力和同理心,在一瞬间离开平日里看似微妙的关系状态,在大是大非面前站在同一阵营当中。这也是《大小谎言·第一季》最后一集当中在佩里被推下楼梯之后,女人们默契地守口如瓶的原因。剧集最后,参与了这场"谋杀"的女人们提供口供的场景被处理成了无声,因为此时虽然剧中旁观者们被蒙在鼓里,可观众心中已似明镜,这时候的她们说了什么已经不重要了——她们已结成同盟。

【结语】

《大小谎言·第一季》以沿海小镇中产阶层女性生活为切入点,通过这个微缩社会当中发生的感情纠葛,企图向我们展示的是整个女性群体的生存现状,以及在现代社会当中她们可能遇到的各种问题。"谎言"是经常被艺术作品讨论的话题,培根说:"人们喜爱谎言,不仅因为害怕查明真相的艰难困苦,而且因为他们对谎言本身具有一种自然却腐朽的爱好。"剧集中的女性角色们尽己所能向外界展示自己生活的优渥,甚至为了优越感不惜用谎言粉饰太平,可往往深陷其中,认假为真,最后只是骗了自己。生活的常态本就是不完美的。正因为有缺憾,高光时刻来临的时候才格外激动人心。独自耀眼也好,默契同盟也罢,只希望女性能在社会中找到属于自己的生活方式,不必委曲求全,在力求完美之前,先活出真实。

(撰写:韩 昀)

《伦敦生活》(2016)

【剧目简介】

《伦敦生活》是由菲比·沃勒-布里奇编剧,哈里·布拉德比尔、蒂姆·柯比执导,菲比·沃勒-布里奇、茜安·克里福德、安德鲁·斯科特、比尔·帕特森、奥利维亚·科尔曼联合主演的英国黑色喜剧,讲述了在伦敦独自生活的女子,看似活得放荡不羁,其实在生活中期待爱的故事。该剧分为两季播出,第一季于2016年7月21日首播,第二季于2019年3月4日首播。在2019年9月被英国

图一 《伦敦生活》剧照(一)

《卫报》评选为21世纪100部最佳电视剧的第八名,包揽71届美国电视艾美奖最佳剧集、最佳导演、最佳编剧、最佳女主角四项大奖,77届金球奖电视类最佳剧集,主演菲比·沃勒-布里奇获得2017年英国电视学院奖最佳戏剧女主角、77届金球奖电视类音乐/喜剧类剧集最佳女主角。

【剧情概述】

全剧以女主的第一人称视角展开,我们不知道她的名字叫什么,只知道她的外号叫作Fleabag。Fleabag的原意是:廉价旅馆、睡袋。把这个意思与剧情以及笼罩剧集的黑色幽默结合在一起的,是女主垮塌的伦敦生活。因为她全部讲述的是以她为中心的生活,我们在了解她同周围人的关系当中顺理成章地了解了她现在的整个人生,于是名字也显得不是那么重要了。

她的生活从来就不尽如人意,母亲因为乳腺癌去世,父亲选择了同母亲原本的学生、她和姐姐的教母结婚,但她和姐姐都认为父亲在母亲离世之后很快便同教母在一起是不合适的。姐妹俩同父亲的关系并不亲近,父亲选择同姐妹俩的教母一起生活,忽视了女儿,而教母也是一个表面热情得体,内心冷漠自私,只关心自己的人,对姐妹俩没有丝毫的母爱。父亲和教母只对姐妹俩做看起来像一家人的事情,实际上都只关心自己的生活,并不想让姐妹俩和他们有什么瓜葛。姐姐克莱尔有些神经质,对自己身边的每件事情有严格的要求和限制,不喜欢惊喜,连自己的生日派对都是自己策划安排好所有细节再假装惊喜地出现。对自己的妹妹并没有什么特别深切的情感,只是因为姐妹关系的存在而对妹妹稍有日常的关心,并不向妹妹袒露自己真实的内心世界。姐夫马丁是个艺术品商人,

并不总是做合法的生意,性格有些古怪,总喜欢开不合时宜的玩笑,并把这当作自己出众的幽默。Fleabag 总是不能明白为什么姐姐会愿意和姐夫生活在一起,认为他俩的生活并不幸福。Fleabag 和男朋友哈里总是分手,哈里也总会在分手后搬离公寓,但总也留下一些东西好找借口回来。终于在好几次分手之后,在 Fleabag 认为他又一次会回来时,他找到了新的女友,也对自己遗留在公寓里的东西真正不感兴趣了。而本身和 Fleabag 一起开咖啡馆的最好的朋友小波,为了报复男友劈腿而走上车道,意图留下不致命的伤口让男友后悔,却意外丢了性命。而小波男友的劈腿对象正是 Fleabag,为此 Fleabag 内疚不已,生活当中常常出现小波形象的闪回,也常常觉得小波就在身边。往日和如今的场景交叠,诸多复杂的情绪彼此冲撞,找不到出口。当所有与她看似亲近的人,都在继母的展览上撕开往日温存的面具时,生活的美好皆成假象,都抵不过现实残酷的一记耳光。

 在第二季的开头,女主明确告诉我们这将会是一个爱情故事。她试图从关注自己出发,改变自己颓废的生活习惯和沮丧的思想情绪,远离一切不必要的情感和人际关系,让自己由内而外地健康起来。但和家人的见面依然让人无奈,大家聚集在一起假惺惺地祝福父亲和教母的正式订婚,教母终于变成了名正言顺的继母,每个人都在这场饭局上伪装得体并炫耀各自的生活,父亲和教母请来了神父为他们主持婚礼,神父的率真自然和餐桌上充斥的虚假气氛格格不入,在 Fleabag 被家人忽视了整整 45 分钟后,也只有神父问起了她的生活近况,给了她来自人群的关注。让大家都没有想到的是,在这次晚餐上,神父同 Fleabag 之间产生了致命的吸引力。当 Fleabag 得到父亲补给她的生日礼物信封,以为终于得到了父亲的温情关注,并当众打开信封时,却发现父亲把心理咨询的优惠券当作生日礼物给了她,在对亲情又一次的失望之后,她去了心理咨询诊所,在一场鸡同鸭讲的咨询之后,Fleabag 向心理医生道出了自己对神父产生兴趣的事,而医生也只是万变不离其宗地回答道:"你知道该怎么做的。"在同神父进一步的交往当中,Fleabag 发现他们彼此吸引,但又碍于神父的身份而无法开始恋爱。神父不同于她的家人,他不像其他的神父严肃而规矩,他更像是一个有血有肉的普通人,因为他在乎,所以他能察觉 Fleabag 对"镜头"的短暂凝视,能发现她的内心。随着神父在 Fleabag 生活中占比的不断提高,她开始正视生活中的种种问题,与此同时,他俩也发现他俩正在不可抑制地爱上对方。而 Fleabag 的姐姐克莱尔此时也正在经历情感的纠结,她不爱丈夫马丁了,虽然她继续维持着她的婚姻,她实际上知道丈夫是个混蛋,尽管马丁把他本人的混蛋行径归结为天生的奇怪个性。克莱尔发现自己愈发无法再自欺欺人下去,她爱上了在芬兰的同事科来尔,陷入这种自我纠结情境

图二 《伦敦生活》剧照(二)

的她变得愈发神经质起来。与此同时，父亲在同继母的婚礼上突然不知所踪，并且变得对未来不自信起来，在同继母宣誓的时候紧紧拉着Fleabag的手不愿让她离开。神父同Fleabag在一场狂热而短暂的恋爱之后，面对这场注定不会有结果的感情，他们最终选择理性地分开，在公交车站一别，做回了最熟悉的陌生人。

【要点评析】

一、离经叛道：活成绝不示弱的一只刺猬

看过剧集的每一个人都会对《伦敦生活》中女主的离经叛道印象深刻。那是一种难以形容的状态，了解不深的时候觉得这个女人很有个性，总是做一些一般人不会做的事情，看起来总是和周围的环境格格不入。带着对她生活的好奇往下看，才发现，那是一种对生活的无能为力，她真的把自己的生活过得很尴尬。她会在公交车上跟一个长相猥琐的男人聊天，假装相谈甚欢，但其实自己也非常恶心自己的行为；她会在墓地周围慢跑，在姐姐跟她说这是对死者的不敬时，毫不在意，并且跟姐姐说一个正在伤心痛哭的老人是个骗子；她会在跟贷款审核人谈话时误以为自己里面还穿了内搭，结果脱套头毛衣的时候露出内衣，而让审核人误以为这是个极轻浮不得体的女子，想要靠不良竞争而获得贷款，最终导致贷款泡汤，于是她干脆在办公室大闹一场；她会在女权主义的讲座上，当主持人向全场提问，是否愿意用五年的寿命换取完美身材时，和姐姐成为全场仅有的高高举手的人……在她身上，这样的事情发生得太多了，以至于我们在看剧的时候常常想她的生活到底出了什么问题。我们的思维惯性指导我们，在遇到糟心事的时候必须自我调整、改变，由自己出发扭转颓势，最后用事情顺利解决的喜悦来弥补处理事情过程中的一系列创伤。但Fleabag显然不是一个这样的人，我们从她身上清楚地看到很多事情并不是通过一己之力就能改变的，而且许多努力也并不能导致好的结果。她和姐姐试图用自己的态度让父亲看清继母不是一个省油的灯，可父亲就是执意要同姐妹俩的教母共度余生；她也试图让姐姐认清姐夫马丁是个人渣的事实，但姐姐就是坚持同马丁生活在一起，并且通过积极备孕来说服自己继续这段婚姻。于是，我们似乎能清楚地听见她对生活发出的冷笑声，无奈而又尖锐，大笑之后，在哪里跌倒就在哪里就地躺下，成为众人眼中的怪胎、无法被扶起的烂泥。明明需要爱，却因为害怕再次因面临情感受挫而失望，干脆用一次次离经叛道的行为同周围人保持距离。

但其实她真的很需要爱，需要被注视，需要被肯定。但偏偏这一家子人人都不肯示弱，也不肯接受别人示弱。在第一季第一集的后半段，有这样一个情节令观众印象深刻，也是Fleabag在整部剧中为数不多的一次主动示弱。一个晚上她在街头帮助了一个醉酒的女性回家，然后想到和小波在咖啡馆倾诉心事的过往，突然情绪崩溃地在凌晨两点敲开父亲的家门，不顾父亲不耐烦且冷漠的脸，向父亲诉说了自己心中一直以来的真实想法，她说："我觉得我是个贪婪、堕落、自私、冷漠、愤世嫉俗、低俗卑鄙、道德沦丧的女人，我甚至不配自诩女权主义者。"她噙着眼泪一口气说出这些自轻的话，只为在父亲那里寻找一些情感上的庇护，她期待着来自父亲的安慰，等来的只有父亲愣了一会儿，回答的一句："嗯，你这是随你妈。"这时的她愣住了，但很快便回过神来，她脸上嘲讽的神色似乎在嘲笑自己为什么在深夜会这样犯傻，同时她对于亲情也彻底失望。这种时候还能指望什么呢？连血肉至亲都无法给陷落在失落情绪里的自己提供一个避风港，还能指望这个世界的其他地方敞开怀抱吗？于是

在父亲转身说去给她叫辆出租并嘱咐她千万别上楼去的时候,她理所当然地溜上楼去,只为了不让父亲顺心,再给继母一点膈应,然后在教母毫无温度的笑容中被成功激怒,偷走了她喜欢的一尊以女子身体为题材的小雕塑作为对教母的小小报复。Fleabag认清了向家人示弱的无用,还不如把自己身上插满能伤人的刺来得快乐。她的家人们都习惯端着、虚伪着,从不以他们真正的喜怒哀乐示人:教母明明喜欢昂贵的皮草却自诩热爱动物的环保主义者,说自己正用着的皮草来自中风的动物;克莱尔明明还在对马丁在她生日宴会上亲吻Fleabag的事耿耿于怀,还要为了得体询问Fleabag的生活近况,恭维她脸色很好,在得知她最近真的过得不错时,非常不开心。软弱在这样的人际关系里变成了禁忌,因为没有人会因此向他人敞开温暖的怀抱。于是Fleabag干脆活得邋遢而肆无忌惮,不在乎礼节,故意同大众人认为的正常背

图三 《伦敦生活》剧照(三)

道而驰。因为她一定不能让身边的人们知道她需要他们。因为对周遭太过失望,她干脆拒绝一切温情,她古怪,却自力更生。在小波意外离世之后,Fleabag的咖啡馆需要运作资金,在贷款遇阻时,她想到向过着富裕生活的姐姐借钱,但想了很久始终无法开口。而姐姐看穿了她的生活现状,生疏地主动问及时,她一口咬定自己过得很好,一口回绝姐姐主动提出的帮助。毕竟被别人看穿心思对她来说太尴尬了,还一点都不酷。在二人告别时,姐姐伸出双手准备给她一个拥抱,却被她迅速用手挡开并伤到了姐姐。她说自己一点也不需要这样的温情,太令人毛骨悚然了。即使她的生活总是充满了磕磕绊绊,她似乎也习惯了这样的日常,特立独行地走自己的路,然后在生活给她使绊子的时候,也向生活小小地还手,活成一只绝不示弱的刺猬。

二、看向镜头:戏谑嘲讽与意味深长

《伦敦生活》当中一个颇有特色的讲述方式是,女主常常在故事的行进当中,直面镜头向观众讲述她内心的想法,或者给观众一个我们能懂的、含义丰富的眼神。这种方式同剧集的内容及黑色幽默的风格是相辅相成的,通过这种方式将观众直接拉入剧情当中。

在第一季开头,我们便看到女主直接望向镜头,开始直接向观众解释现在剧集的情景和即将发生的事,通过一种类似对话的模式,将观众拉入她的故事当中。选择解说的时候,常常是堆满了对当时状况的嘲讽和戏谑,比如在巴士

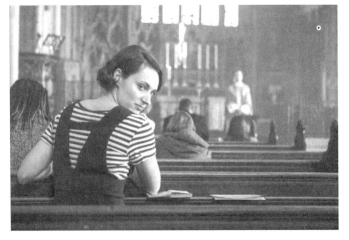

图四 《伦敦生活》剧照(四)

上看到猥琐男的整张脸和露出的龅牙时,还继续假装对他的谈话内容很感兴趣,并且同他相谈甚欢时直接对着镜头说:"我恨我自己。"在慢跑完跟姐姐的聊天中,掏出慕斯小蛋糕给姐姐庆生时吐槽:"反正她也不会吃的。"然后惊讶地看见节食多年的姐姐毫不犹豫地掰了一小块放进了嘴里。和姐姐一同去父母家参加悼念母亲的午餐,在继母开门并假惺惺表示对姑娘们情感上的关心时说"给她点面子"。Fleabag 每次的吐槽都态度轻浮,或带有浓重的看好戏的意味。从某种程度上来讲,通过这种方式可以将这个人物塑造得更加丰满。

相比于解释性质的吐槽流露出的戏谑和嘲讽,Fleabag 无声看向镜头的眼神总是意味深长,又暗含着一种同观众不必言说的默契。因为观众对于许多事情有着共同经验,那种情况下她看向观众的眼神中所蕴含的意味是不言而喻的。她身边的所有人对于她看向镜头的眼神和面对镜头的吐槽都不关心,从来没有人发现她奇怪的眼神和碎碎念叨,直到神父的出现。在她拿着金汤力鸡尾酒敲开神父家门的那天,在谈到禁欲和恋爱的话题,神父表示真的很想跟她做朋友,她不由自主地对着镜头抛出一个意味深长的眼神,并说道"最多一个礼拜(的朋友)",被神父捕捉到,问她:"你刚刚那是在干吗?你刚刚神游去了哪里?"他的眼里和心里都有她,于是剧集干脆把这个叙述手法改成了一种人物品质塑造的手段。将神父为人的用心,同其他看似体面实则自私而又行尸走肉的人物区分开来。Fleabag 对着镜头的无尽吐槽,也在同神父发生关系的那天夜里,她主动拉下了镜头,拒绝了面对镜头的"分享"。在神父的影响下,她开始真正关注自己的生活,关注周围的人,不再需要这种轻浮的调侃,重新活成用心看世界、感受生活的人。

三、爱是救赎

在剧集的第一季,我们常常觉得女主颓废、失败的生活是其自作自受,她就是那个无法控制自己生活的失败者。而在第二季,综观女主周围人群的生活现状,我们也不得不说,她和神父才是仅有的清醒率真的正常人。爱是救赎。Fleabag 在第一季当中所有需要被爱、被注视、被肯定的愿望,在神父这里通通得到满足。他能在一家人选择性忽视 Fleabag 的谈话中单独把她拎出来,关心她的近况;能看出她凝视观众的短暂神游;能在祷告的人群当中看到她,然后欣喜得手足无措;能在觉得跟她有误会需要当面澄清的时候,主动向姐姐克莱尔问到 Fleabag 的住址,然后登门拜访……他好到让观众觉得 Fleabag 前面所有的磕磕绊绊就是为了攒足遇到他的运气。他们之间产生的爱,就像一个令人印象深刻的评论写的那样:"爱就算是白天里的鬼,你也让我看见了它。"神父在一个糟糕的家庭环境中长大,但其身上充满丰盛的人格魅力:他不做作,是个性情中人,关心朋友和家人,与 Fleabag 一家所习惯的家庭关系大相径庭。在那个庆祝订婚的晚宴上,神父就像一束真正充满能量的光照进了这个假装其乐融融的家庭,照出了这家人虚伪阴暗的内心世界。

爱是润物无声的。神父让 Fleabag 原本逐渐冰冷的心又滚烫起来。安德鲁·斯科特演绎的神父是极其迷人的,不是概念式的,而是有说服力的,是生动鲜活的,是让人看了会忍不住赞叹的。神父同 Fleabag 生活里的其他人不一样,他不伪装自己,大方承认自己家庭成员的不堪,直来直去地怼人,从不粉饰太平,他真实而充满人味儿。在祷告的人群中看到 Fleabag,他会情不自禁地灿烂一笑,然后再低下头就找不到祷告词了,轻轻晃了两下脑袋,将看到 Fleabag 的开心之情抑制住之后,好不容易找到接下来的流程,磕磕绊绊地继续下去;在教堂的筹款活动上,看到 Fleabag 同前男友哈里聊天,连忙跑上去打断,有一茬没一茬地胡乱问话,直到哈里带着女儿离开,然后轻轻摸摸女主的胳膊,再

走开继续自己的工作;在 Fleabag 半夜提着金汤力来找他的时候,即使是在睡梦当中被唤醒,也开心地把她让进门,开始跟她讨论自己关于狐狸的幻想、爱情和禁欲的关系,仿佛跟她有说不完的话;她带他去她经营的咖啡馆,他超爱小波之前养的那只仓鼠,并能发现这间小咖啡馆的可爱;在 Fleabag 突发奇想去到教堂,看见他超过平日入睡时间还在听摇滚时,惊讶地承认自己刚刚还在想她,她就出现了……这一系列行为是那么真实,即使是最不相信爱情的人也无法忽视这些小细节所传达出来的爱意。和神父相处的时间越多,Fleabag 脑中往事闪回的次数越来越少,生活逐渐充满活力。对于 Fleabag 来说,神父一定程度上代替了小波的存在,成了让她可以分享日常情绪的人。这份爱渐渐让她紧绷的神经放松下来,在她原本荒芜的感情世界开出了朵朵鲜花。

Fleabag 在第一季中用玩世不恭的态度面对生活,用离经叛道的方式掩藏心中对于母亲离世的悲伤,对于小波因为自己意外而亡的愧疚,她每天去母亲的墓地附近慢跑,带着小波的影子生活,自觉这种心理折磨是一种报应,自己也活该过这样的日子。但因为遇见神父,她慢慢在交往当中放下戒备,向他袒露自己的内心,盘根错节的负面情绪逐渐化解。然后,她成为姐姐情绪崩溃时的依靠,成为父亲胆怯时支撑他的那双手。第二季当中的一个高光片段是神父在听到 Fleabag 的忏悔之后,命令她跪下,在镜头自上而下的视角里,在教堂庄严肃穆的氛围中,给 Fleabag 的一个令观众战栗的吻,在这个镜头里,我们看到的是"在情与欲的纠葛之中,完成了上帝对她的赦免和救赎"。神父的身份决定了男女之爱不能在他们身上发生。神父在信仰和爱情之间选择了皈依上帝,虽然心有不甘,他和 Fleabag 还是和平散场,因为在相恋之前就已知结果,也因为这场短暂而灿烂的爱情不仅将女主自从前的生活泥淖中解救出来,也让他们彼此变成了更好的人。

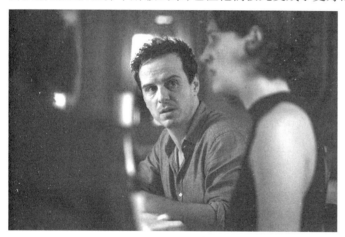

图五 《伦敦生活》剧照(五)

【结语】

《伦敦生活》是一部关于"爱"的电视剧,在第一季当中的 Fleabag 在所有人那里受到多少忽视,在第二季的神父那里就得到多少爱。如果说第一季 Fleabag 同小波是两个互相理解的边缘人,瑟缩在自己的咖啡厅这个属于自己的小世界里,用隔绝外界的方式保护自己,那么,第二季的她就牵着神父的手,走出了自我保护的屏障,勇敢而健康地重新走向大千世界的怀抱。无法向他人展现自己脆弱的人,归根结底是没有体会过"信任",他们不相信别人会尊重自己的脆弱,把自己活成刺猬是因为总觉得以柔软示人会受到无法弥补的伤害,也不相信自己能够为人所爱。而 Fleabag 从同这些人共情,活成了这些人的希望。愿有人爱你,也愿你有能力爱人。

(撰写:韩 昀)

《西部世界》(2016)

【剧目简介】

科幻电视剧《西部世界》(Westworld)由 HBO 出品,乔纳森·诺兰和妻子丽莎·乔伊共同创作,改编自迈克尔·克莱顿于 1973 年编剧和导演的同名科幻电影与 1976 年的续作《未来世界》。乔纳森·诺兰、丽莎·乔伊、J. J. 艾布拉姆斯与布莱恩·柏克共同担任执行制片人,埃文·蕾切尔·伍德、艾德·哈里斯、安东尼·霍普金斯、杰弗瑞·怀特、谭蒂·纽顿、泰莎·汤普森等人主演。该剧于 2016 年 10 月 2 日首播第一季,由十集组成。第二季于 2018 年 4 月 22 日播出,共十集。第三季共八集,于 2020 年 3 月 15 日播出。2020 年 4 月 22 日,HBO 宣布续订第四季。

该剧获得了大量正面评价。在烂番茄(Rotten Tomatoes)网站上,《西部世界》第一季拥有 87% 的影评人好评率和 92% 的观众好评率,第二季拥有 86% 的影评人好评率和 74% 的观众好评率,第三季拥有 73% 的影评人好评率和 62% 的观众好评率。在豆瓣上,《西部世界》第一季评分为 8.9 分,第二季评分为 8.8 分,第三季评分为 8.2 分。在 IMDb(互联网电影资料库)上,《西

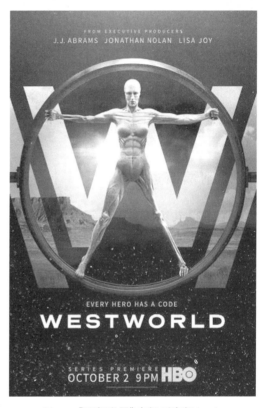

图一 《西部世界》电视剧海报(一)

部世界》整体均分 8.6 分。除高评分外,该剧在评论家选择电视奖、卫星奖、IGN 奖、金卷轴奖、土星奖、黑胶卷电视奖、在线电影与电视协会奖、黄金时段艾美奖等奖项中都获得奖项或提名。

电视剧《西部世界》主创人、总导演乔纳森·诺兰 1976 年 6 月 6 日出生于英国伦敦,是著名的导演、编剧、制片人。乔纳森·诺兰是著名导演克里斯托弗·诺兰的弟弟,兄弟二人曾多次合作。早在 2000 年,克里斯托弗执导的惊悚悬疑电影《记忆碎片》就是根据乔纳森的短篇小说 Memento Mori 改编而成的,该片剧本也由二人共同完成。《记忆碎片》凭借出色的表现入围第 74 届奥斯卡金像奖最佳剪辑和最佳原创剧本两项提名,让诺兰兄弟名声大振。后来克里斯托弗·诺兰执导的《致命魔术》(2006)、《蝙蝠侠:黑暗骑士》(2008)、《蝙蝠侠:黑暗骑士崛起》(2012)、《星际穿越》(2014)几部优秀电影均由兄弟二人合作编剧。除与哥哥合作电影编剧外,乔纳森·诺兰从 2011 年起担任美剧《疑犯

追踪》(Person of Interest)的编剧,2016年起执导美剧《西部世界》,并与妻子丽莎·乔伊(Lisa Joy)共同担任编剧。

图二 《西部世界》编剧乔纳森·诺兰

美国著名作家、导演、编剧迈克尔·克莱顿于1973年编剧和执导的同名科幻电影是电视剧《西部世界》的灵感来源,剧中的许多基础设定和第一季的部分剧情改编自此电影。影片主要讲述在遥远的未来,有一座达洛斯乐园,由西部世界、罗马世界、中世纪世界三大主题乐园组成,乐园中生活着一群高仿真人形机器人,它们为让游客满足各种欲望而存在。随着程序升级,机器人开始具有自主意识,乐园后台逐渐失去对机器人的控制,游客被机器人屠杀,主角皮特·马丁一路逃亡,最终杀死了暴走的机器人黑衣枪手。影片剧情并不复杂,但设定非常新颖,机器人反噬人类的主题引人深思。电视剧《西部世界》将这些设定和主题继承下来,通过更长的篇幅与更复杂的剧情进一步深入探讨。

【剧情概述】

与电影相似,该剧前两季剧情主要发生在未来的一座主题公园内,第一季仅涉及美国西部世界,第二季包括英属印度殖民地世界和日本幕府世界。第一季总片名《迷宫》(The Maze)。三十五年前,阿诺德·韦伯和罗伯特·福特合作创造了栩栩如生的仿生机器人,称为接待员(host)。阿诺德意识到接待员存在意识,并通过要求接待员德洛丽丝杀死他和所有接待员来阻止公园正式运营。福特以阿诺德为基础创造了接待员伯纳德·罗威作为自己的新搭档,公园面向公众运营。游客可以在公园内随心所欲地生活,杀"人"、嫖娼、强奸、冒险……接待员无法伤害人类。西部世界的控股公司达洛斯的两位员工,罗根和他的准妹夫威廉来到公园,威廉意识到德洛丽丝有意识之后爱上了她,并开始对公园着迷,拥抱着自己黑暗的冲动。三十年后,威廉已经取代岳父接管达洛斯公司,他回到公园,行事残暴,被称为"黑衣人",致力于寻找"迷宫",他认为这是游戏的更深层次。然而,"迷宫"是阿诺德创造的一种用于引导接待员意识觉醒的方式,对威廉来说没有意义。福特和伯纳德注意到镇上的老鸨梅芙行为异常,知道有些接待员的意识开始觉醒。梅芙经常会闪回以前故事线的记忆碎片,她在维修部门工作人员的帮助下逐渐觉醒,开始掌控自己的命运,决心找到以前故事线中的"女儿"并逃离公园。达洛斯公司想让福特退出,派董事会董事夏洛特·黑尔前往公园。达洛斯公司的首要目的其实是想得到公园内的某种数据。福特计划进行最后的故事,他在退休仪式上安排接待员屠杀游客和董事会成员,自己被德洛丽丝枪杀。黑衣人因此终于获得他一直在寻找的混乱。第一季在机器人意识觉醒、反叛、屠杀人类的混乱中落幕。

第二季《门》(The Door)开始于人类对机器人的镇压。德洛丽丝统率军队到处屠杀人类,她的目的是到达"熔炉",得到人类的数据资料以增强自己对抗人类的能力。夏洛特在屠杀中幸存,接管了

公园的安保力量,但她要得到达洛斯公司要求的数据才能获得救援。对达洛斯公司来说,公园只是一个实验室,用来记录分析游客的行为数据,他们的最终目的是将人类的意识可以复制成代码,和接待员一样实现永生。在上一季中,公园故事线的主创希斯摩尔听从夏洛特的命令将数据藏在接待员艾伯纳西的控制单元中,艾伯

图三 《西部世界》剧照(一)

纳西是德洛丽丝最后一个故事线中的父亲。威廉同样在屠杀中幸存,他被告知福特为他准备了一个游戏。威廉继续在西部世界冒险,误以为前来寻找自己的女儿是接待员,失手杀害了她,因此精神失常。梅芙在工作人员和接待员同伴的帮助下找到了"女儿",却遭遇了印第安人和安保部队,梅芙被安保部队击伤并带回实验室,"女儿"被印第安人所救。印第安人一直在传播"迷宫",他们的目的是带领接待员到达"熔炉"中的虚拟世界。最后,在梅芙的帮助下,一部分接待员到达了虚拟世界,梅芙和其余的接待员遭到屠杀。德洛丽丝和伯纳德也到达了"熔炉",德洛丽丝得到了数据,伯纳德不想看到她向人类开战,杀害了她。伯纳德在目睹夏洛特杀害自己的人类同事后产生后悔,他制作了一个具有夏洛特外表的接待员,将德洛丽丝的控制单元放进去。"复活"了的德洛丽丝暗杀并伪装成了夏洛特,携带着几个控制单元在达洛斯公司的救援中离开公园。第二季在人类成功镇压机器人但机器人混入人类社会中结束。

不同于前两季,第三季《新世界》(The New World)的剧情主要发生在公园外的人类社会。德洛丽丝到达人类社会,重新制作了伯纳德作为自己的对手,又复制了几份自己的控制单元,以不同的外表身份混入人类社会,其中最重要的角色就是已经基本掌控达洛斯公司的夏洛特。几十年前,瑟拉克和哥哥目睹了故乡巴黎毁于核战争,他们为防止人类走向终结,在英赛特(Incite)公司的资金支持下创造了超级人工智能雷荷波,它拥有令人难以置信的计算能力,可以通过大数据预测和规划每个人的人生轨迹,人类像接待员一样,毫不知晓自己也在固定的故事线中。人类中存在一部分"离群者",会脱离自己的轨迹导致社会运转出现问题,瑟拉克将这些人强制收容治疗,治疗失败的就被永远囚禁,其中只有一个成功治愈者凯勒,他偶然救下了德洛丽丝,逐渐知晓了一切,决心帮助德洛丽丝对抗瑟拉克,解放人类。他们首先成功将雷荷波所制定的人生发送给每个人,人类社会陷入混乱。威廉回到家,一直被女儿的幻象困扰,又被夏洛特强制送往精神病院,在社会陷入混乱后遇到伯纳德。伯纳德被指控为西部世界屠杀事件的罪魁祸首,一边躲避追缉一边想办法阻止德洛丽丝。他寻找梅芙无果,也没能阻止德洛丽丝,反而一直在德洛丽丝的提示下行动。瑟拉克收购了达洛斯公司,想要除掉已经暴露接待员身份的夏洛特,夏洛特的意识出现问题,在逃亡中目睹真正夏洛特的前夫和儿子被杀死,她愤怒于德洛丽丝不在意自己的死活,脱离德洛丽丝的控制并与之作对。梅芙的控制单元被瑟拉克拿到,瑟拉克重塑了她,告诉梅芙她"女儿"所在的虚拟世界的钥匙在德洛丽丝那里,

要求梅芙去杀了德洛丽丝。梅芙一路追踪，多次与德洛丽丝交手，最终协助瑟拉克杀死了德洛丽丝。梅芙在德洛丽丝的意识中没有找到钥匙，却在意识中认同了她。梅芙帮助凯勒击败瑟拉克，删除了雷荷波，人类迎来新时代。伯纳德从德洛丽丝的分身那里拿到钥匙，进入虚拟世界，寻找重建人类社会的答案。威廉决心除掉所有接待员，却被夏洛特杀死。第三季在人类社会的全面混乱中落幕。

图四 《西部世界》剧照（二）

【要点评析】

电视剧《西部世界》保留了乔纳森·诺兰编剧的一贯特色，故事情节复杂，充满悬疑色彩，观众需要积极思考才能理解剧情，再加上全剧对各种哲理问题的探讨，是一部标准的"烧脑"剧。

首先是对意识的探讨。阿诺德刚开始研发德洛丽丝的思维时，认为意识是一座金字塔，他用自己的"声音"在德洛丽丝的思维中引导她不断向上攀登，金字塔最底层是记忆，其次是即兴行为，越往上层越难到达。德洛丽丝始终到达不了最上层，阿诺德意识到自己的错误，他更改自己的理论，认为意识不是由下至上，而是一个由外至内的过程；不是一个金字塔，而是一个迷宫，每一个选择都可能导致更接近中心或绕至边缘而陷入疯狂，而迷宫的中心就是独属于人类的自我意识，接待员到达这里就意味着自我意识的觉醒。这里以"声音"引导意识的设定来源于美国心理学家朱利安·杰恩斯在1976年出版的著作《二分心智的崩塌：人类意识的起源》中的二分心智理论，杰恩斯认为，人类直到大约3 000年前才具有完全的自我意识，在此之前，人类依赖二分心智，每当遭遇到困境，一个半脑会听见来自另一个半脑的指引（不是医学上的左半脑和右半脑划分，而是心理学上的，其中一个部分"用于说话"，另一个部分"用于聆听和遵循"），这种指引被视为神的声音。人类社会日趋复杂，这种二分心智也最终坍塌，人类现代自我意识被唤醒，最终具有了内在叙事的能力。在剧中，二分心智下的接待员在遭遇自己程序之外的事情时，脑海里的"声音"无法对他们进行指示，而他们又没能突破界限自己去思考事情本身，就会出现各种故障。接待员逐渐用自己的"声音"取代脑海中编程的"声音"就是二分心智的崩溃与自我意识的产生，《西部世界》其实是用机器人重新演绎了一遍人类自我意识觉醒的过程。

在对意识的探讨中也包括了自由意志的问题。在第一季的结尾，当梅芙自我意识已经觉醒，认为一切都是自己的决定，伯纳德却告诉她，她的故事线已经被改写为逃离，她的行为依然在预定的程序之中。最后，在她即将成功逃离的时刻，她决定留在公园寻找自己的"女儿"。梅芙的自我意识确实觉醒了，但她是否拥有了自由意志？人类是否拥有自由意志？伯纳德与福特曾有这样一段对话，伯纳德说："他们只不过是计算程序，设计的目的是为了生存，为此可以不惜一切代价，但是足够精密，让他们认为自己在发号施令，在掌控大局，但他们真的只是……"福特说："乘客。"伯纳德说："我们每个人真的有所谓的自由意志吗？或者只是一种集体幻觉，一个恶心的玩笑？"福特说："所谓真正

的自由,其原始驱动力,必须经得起质疑,必须能改变他们。"《西部世界》中觉醒的接待员与人类不再有意识的差别,相比于接待员,大多数人类反而更简单。在"熔炉"中,系统一直在复制游客的代码,并发现人类其实只是一种简单的算法,只有10 247行代码,比如詹姆斯·达洛斯只有一本书的厚度,简单得令人难以置信。一旦了解,他们的行为非常容易预测。第三季中,人类社会实质上已经被人工智能雷荷波控制,甚至雷荷波的制造者瑟拉克也选择完全听从雷荷波的指示,一个人造的新神剥夺了人类的自由意志。第三季结尾,雷荷波被删除,"上帝"再一次死了,人类文明迎来新的纪元。可以看出,《西部世界》肯定了自由意志的存在,但对自由意志的探讨远没有结束,在以后的剧集中一定会继续围绕这一主题展开剧情。

另外,以上对意识与自由意志的探讨有许多存在主义的观点,比如对选择的重视。公园搜集游客数据就是通过游客在园区内的各种行为选择,由此来将游客复制成代码。而对自由意志的讨论也基本围绕选择来展开。

除意识与自由意志外,《西部世界》探讨的另一个重要主题是人类与机器人的种族问题,包括科学神创论、人类中心主义、伦理学等,这些问题承继自电影《西部世界》,是科幻题材老生常谈的话题,比如赛博朋克电影"银翼杀手"系列和"黑客帝国"系列,都在关注这些话题。

有一种科学神创论认为,人类是由一种拥有高度科技的古代生物制造的,换句话说,我们就是古代的机器人,后来这种生物消亡,人类成为地球的主人。剧中,接待员的英文名称是"host",意为"主人",就公园内而言,接待员确实是主人,人类只是游客,而从整体文明来说,人类的各种脆弱、不足,使之注定将让位于更强大、永生的造物——机器人,它们才是地球未来的主人,这正是科学神创论的重演。不过暂且不知道剧情未来会如何发展,机器人是否会完全取代人类。种族问题自人类诞生之日起就不曾有片刻消失。第一季第九集中福特对伯纳德说:"我们人类独处于世是有原因的,我们屠杀一切挑战我们权威的东西。你知道尼安德特人怎么了吗?我们吃了他们。我们毁灭并征服了世界,而当我们最终没有新生物能支配的时候,我们建造了这个美丽的地方。"人类成为地球的主人是靠征服其他物种得来的,人类在成为主人之后就开始试图征服其他民族,殖民主义、奴隶制、少数族裔这些问题至今仍难以解决。

图五 《西部世界》电视剧海报(二)

人们总会认为"非我族类,其心必异",其实只是征服异己的借口,当无人可征服的时候,我们就自己造出新的物种来奴役。《西部世界》讨论的是现实中还没有出现的种族问题——人类和自己的造物机器人,机器人原本只是人类的工具,但假如他们拥有和人类一样的意识,两种物种的区别逐渐消弭,如何对待机器人就成为一个伦理问题。《西部世界》总体上肯定了机器人的"人权",将人与机器人设定为竞争关系,不过尚且不知最终是否会是非此即彼的结局。

除对以上这些哲理的阐释与探讨外,《西部世界》还涉及左翼政治批判、后现代主义、基督教启示录神学等话题,在此不赘述。

【结语】

如前所述,电视剧《西部世界》剧情复杂、充满哲理,这导致了两种不同的评价倾向。一些人认为这是一部"烧脑"神剧,很有深度,引导观众积极思考,而不是一味地追求感官刺激;另一些人则认为其哲思盖过了剧情,一味地追求深度,其实是故作深奥,反而违背了电视剧作为大众娱乐产品的初衷,哲思应该由哲学专著来讨论,观众在电视剧里更愿意看到的是娱乐性的内容。

以上观点其实代表着当今影视产业乃至大众文化产业的一种普遍困境,商业片缺乏深度但有广阔市场,文艺片追求深度却乏人关注。尼采在《悲剧的诞生》中分析了古希腊悲剧衰亡的原因,他认为古希腊悲剧在欧里庇得斯手中开始走向没落,其中很重要的原因就在于,欧里庇得斯不理解埃斯库罗斯和索福克勒斯,他开始迎合观众,把日常人物和琐碎心理写进悲剧,悲剧丧失了英雄传统与崇高风格,受到了观众喜爱,却失去了自身的体裁意义。尼采认为,艺术家不应该一味地迎合观众,而应该努力提高观众的审美水平,让观众适应自己。所以对大众文化产品来说,最好的可能当然是既受市场欢迎又不乏深度,诺兰兄弟就在往这方面努力,而且很多作品做得已经相当不错。

《西部世界》前两季用时间线设置悬疑,某些场景出现得比较突兀,令人难以分辨发生在什么时候、场景中的人物是机器人还是人类,再加上对白深奥难懂,确实有哲理盖过剧情之嫌。第三季改变了前两季过于"烧脑"的风格,基本回归顺叙方式,可惜整体剧情不如前两季。

总体而言,电视剧《西部世界》既有商业片的娱乐性,又不乏文艺片的艺术性与哲理深度,虽然二者并没能完全兼得,但在美剧中已属难得,期待后续的剧集更加精彩。

<div style="text-align:right">(撰写:王仲祥)</div>

《羞耻·第三季》(2016)

【剧目简介】

《羞耻·第三季》是由尤莉娅·安德姆自编自导,塔利亚·桑德维克·莫尔、亨利克·霍尔姆、约瑟芬·弗里达·佩特森、丽莎·泰格、马龙·朗格兰等人主演的青春教育题材的电视剧。该剧采用"边拍边播"模式,片段于2016年10月2日在挪威国家广播电视公司(NRK)官网上开播,完整集则于2016年10月7日在NRK官网上整合播出,总集数为10集,单集片长约30分钟。

这部剧一经播出就受到广大观众的喜爱,话题热度不断攀升。据统计,挪威国内,平均每周就有120万人登录播出平台在线观看,观众占全国人口的24%,创造了挪威国内电视剧收视纪录,剧本已经被收藏进挪威国家级博物馆。与此同时,该剧在国外也引起广泛关注,吸引多国买下播出和改编版权,譬如丹麦、芬兰、瑞典、冰岛等国家都在其主流媒体平台和电视频道上播出该剧,带动了挪威文化的输出;而美国、德国、法国、荷兰、意大利等七个国家则纷纷对其进行了翻拍,推出了本国的"羞耻剧",同样也受到观众们的追捧。

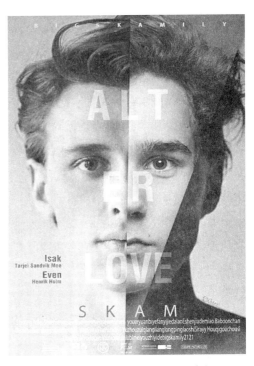

图一 《羞耻·第三季》电视剧海报

该剧在C21媒体国际剧集颁奖礼(2016年)上荣获"最佳数字原创剧奖"。在Gullruten电视颁奖礼(2017年)上,该剧斩获年度"最佳电视时刻奖",并获得"最佳电视剧奖"的提名;剧中伊萨克·沃尔特森的扮演者塔利亚·桑德维克·莫尔作为一名新人演员不仅荣获"最佳男演员奖"的提名,还与饰演埃文·贝克·奈斯海姆的亨利克·霍尔姆一同获得"最受观众喜爱奖"以及"年度电视情侣奖";导演尤莉娅·安德姆更是一举拿下"最佳剧集编剧"和"最佳剧集导演"两大奖项,实属不易。

【剧情概述】

挪威版的《羞耻》总共有四季,每一季都围绕在奥斯陆Hartvig Nissen高中上学的学生展开,讲述他们的青春成长故事。剧中不仅仅展现了青春期孩子们的日常生活,还对梦想、情感、性取向、宗教、救赎、自我认知、心理疾病等问题进行思索和探讨,对同性恋、性暴力、厌食症、酗酒、吸毒等社会敏感

话题也毫不避讳,借此揭示青少年那些无法说出口的"羞耻",尝试解答他们的困惑,安抚他们躁动不安的情绪。

"羞耻"系列每一季变换一个主角,故事情节相对独立,即使只看其中的一部也不会影响观感。伊萨克在前两季中都是男主身边的"小跟班",在本季中摇身一变成了主角,带领观众一同走进他茫然无措的内心世界……

新的学期开始,Hartvig Nissen 的高中生照例举办了开学派对,这次地点选在了艾娃家。伊萨克和好友尤纳斯、马格努斯、马赫迪四人躲在卫生间的浴缸里嗑药酗酒,讨论着派对上出现的女生,并一致认为黑色短发的艾玛是最漂亮的。这时,恰逢艾玛出现,伊萨克便主动前去搭讪。艾玛对伊萨克心生好感,主动亲吻他,却没料到在动情时伊萨克推开了她。警察的到来,终止了这场不健康的派对,伊萨克担心被警察抓到,便把朋友交给自己保管的大麻藏在了艾娃家的花瓶里,自己则翻围墙逃回家。而刚刚那一幕正好被萨娜看到,萨娜担忧自己的好朋友艾娃被无辜牵连,便将大麻从花瓶中取出带走。

星期一,萨娜在课间休息时找到伊萨克,严厉批评了他不负责任、利用艾娃的行为,并拿大麻要挟伊萨克加入薇尔娅的应援小组,此外,还要给自己10%的大麻。伊萨克无奈地答应加入应援小组。周五应援小组开会,伊萨克在派对上遇到了高大帅气的埃文,目光总是情不自禁地追随着埃文。心烦意乱的伊萨克躲进厕所打游戏,却再次与埃文相遇,两人一同坐在外面的长凳上聊天。相谈甚欢时,艾玛突然出现,她邀请伊萨克组队完成任务,伊萨克却一心想着和埃文一组,局促地坐在两人中间。

回家后的伊萨克对埃文念念不忘,不停地在各类社交网站搜索埃文,没有丝毫进展。就在伊萨克快要放弃的时候,两人又在公交车上偶然碰到。伊萨克鼓起勇气寻求埃文的帮助,意外促使了他去埃文家里做客聊天。伊萨克为此兴奋不已,还和朋友们谎称有事,推脱了艾玛巴士派对的邀请。结果中途埃文女朋友索尼娅的到来,打破了伊萨克的幻想。心里巨大的失落感迫使伊萨克开始正视自己的性取向,但内心的纠结以及父母的约束都使得伊萨克一味地否认自己是"同性恋"的事实,并打算借着酒劲再次尝试一下与女生交往。毫无疑问还是以失败告终,即使在亲吻女生时,伊萨克仍旧关注着埃文的动向。

伊萨克、艾玛、埃文、索尼娅四人聚在一起喝酒。其间,埃文和索尼娅发生争执,埃文拉着伊萨克一起出去游泳,两人终于在水中确定了彼此的心意。在随后相处的过程中,埃文向伊萨克坦言自己会因孤独而感到恐惧,伊萨克对此并非很理解,埃文也只是笑笑不说话。埃文与索菲亚的关系以及他对待伊萨克忽冷忽热的态度,再加上伊萨克不敢面对真实的自己,都使得伊萨克变得患得患失、心情烦闷忧郁。朋友们也越来越看不懂他的行为,友情出现了危机。

伊萨克听从医生的建议,主动和朋友们交流沟通。在朋友的善意帮助和开导下,伊萨克逐渐放松,并对自我有了正确的认知,心态慢慢恢复如初。而埃文也与女朋友分手,正式和伊萨克在一起了。原以为两个人就此能谈一场甜甜蜜蜜的恋爱,但让伊萨克没有想到的是,埃文患有躁郁症,整个人会突然变得极度亢奋,半夜一丝不挂地跑到大街上。这一切发生得太突然,伊萨克茫然不知所措,对这段感情也产生了质疑,暂时中断了与埃文的联系。后来,伊萨克独自坐在教堂里,脑海中闪过一幕幕两人相处的画面。在回忆中,伊萨克再次确定了彼此的心意,决心陪伴那个总是会感到孤单的

埃文。他跑回两人第一次见面的地方,埃文也还在那里,两人重归于好。

应援小组打算再次举办一个派对,薇尔娅找到伊萨克,小心翼翼地提议地点定在他家中,伊萨克一反之前不情愿的态度欣然答应,并主动向艾玛道歉,发出派对邀请。艾玛也微笑同意,原谅了那个无礼的"混蛋"。故事开始于一场混乱、荒诞的派对,结束于一场温馨、友好的派对。这种对比的叙事结构,简单却直观地暗示了各位少年的成长……

【要点评析】

一

近年来,表现同性之爱的影视作品层出不穷,其中不乏精品,但也有不少作品只是将其作为能获取点击量的"财富密码",同性恋成为口碑营销的一个好噱头。《羞耻·第三季》同样聚焦同性群体,却没有刻意卖弄噱头,而是将叙事重心放在了一个情窦初开却发现自己只对同性感兴趣的伊萨克身上。该剧通过展现伊萨克复杂的自我认知过程,完成对同性之爱的正名及对青少年生存状态的阐释,同时引导青少年应撕碎虚伪的面具,真实自由地活在当下。

伊萨克宁愿活在乏味而虚无的重复中,也不愿承认自己的性取向。加之他有一个精神不太正常、信仰宗教到痴狂而终日给他发圣经选段的母亲,可想而知性取向的挑破对他而言意味着什么。于是日子就在这样粉饰太平的自我欺骗中滑过去,他终日逼着自己与女孩暧昧。而埃文的出现击垮了这一切。伊萨克控制不住地喜欢上了他,却因满怀羞耻而不敢接受真实的自己,担心被朋友们歧视。内心的焦虑促使他表现出对同性恋格外地敏感和抗拒,譬如他和朋友们去看女孩子上舞蹈课,对教授舞蹈的老师轻易地发表评论:"他总是这么娘,肯定是个不折不扣的同性恋";刻意隐瞒和埃文聊天喝酒的事实;通过一组"同性恋测试题"的测试结果来否定自己是同性恋的可能。伊萨克越是不接纳真实的自己,就越是不安、越是压抑,可他又否定不了自己爱上了埃文,心上人的一举一动都让他寝食难安。于是,伊萨克决定给他认为的"同性恋"贴上偏见的标签,试图证明自己没有那些所谓的"同性恋举止",借此抬高自己,贬低他人,自欺欺人地获得某种道德满足感。伊萨克的室友艾斯也是一位男同性恋者,他看出了伊萨克的不安,并告诉伊萨克:那些涂睫毛膏、穿紧身裤、为自身权益而斗争的人,那些这么多年一直选择忍受着别人的烦恼和憎恶的人,甚至有的被暴打、被杀害,并不是因为他们疯狂地热衷于与众不同,而是他们宁愿死,也不愿隐藏真实的自己、虚伪地活下去。在这种甜蜜的煎熬中,伊萨克逐渐开始正视真实的自己……其实对于爱情来说,重要的不是你是否为同性恋,而是你是否遇到了自己喜欢的人,无论是哪种性取向都是在人类进化过程中自然产生的,都有其存在的合理性。异性恋、同性恋、双性恋、泛性恋等性取向本质都是我们选择爱的方式,每一种相爱的形式都值得被平等认真地对待。因为"爱"本身没有高低之分,它是可以承载真正的严肃和崇高的。我们爱,是因为我们匮乏,也正因为我们匮乏,我们才会对爱如此渴望。在爱中,我们放弃了自我,而又发现了自我,最终决定做回真实的自我。

在电视剧结尾,伊萨克和朋友说:"甜蜜时感觉非常美好,坏的时候也很坏,或许明天我们就突然分手了,但我还是很高兴我遇到了他。"埃文的出现让伊萨克撕碎虚伪的面具,从空洞无聊的生活中逃离,"我不再那样了,现在我想要活得真实,即便那意味着有时会受挫,但依旧比虚假无趣地面对世界好得多……你永远不会知道谁明天就会死去……不管你的信仰是安拉还是上帝,无论你相信生物

进化论或是平行宇宙,只有一件事我们可以确定的,活在当下"。这就是爱的确定,自我的确定,也是生命存在的确定。

图二 《羞耻·第三季》剧照

当然这部剧的迷人之处不仅仅在于它讲述了一个互相成长、彼此救赎的同性爱情故事,还在于它探讨了关于偏见、尊重、沟通等问题。可以说,《羞耻·第三季》在完成对爱的重新阐释后,进一步对"怎么爱"做出了回答。首先,我们要打破偏见,撕掉人为附加在"爱"上的标签,忠于爱本身。伊萨克在不确定自己性取向时,在网上做了一组"同性恋测试题",镜头扫过那组题,我们会发现测试的结果大部分是以测试者的外貌、喜好、服饰为判定标准,充斥着对同性群体的偏见。如果"每个人都觉得同性恋就应该是那个样子,对于不是那样的同性恋来说真的很糟糕"。其次,我们要明白人生中有太多的事情是我们一无所知的,人与人之间也存在个体差异,与其互相批评,不如学会彼此尊重。剧中伊萨克的好友们在得知他喜欢埃文后并没有表现得很诧异,也没有刨根问底式地对伊萨克进行拷问,而是自然而然地继续着话题的谈论,缓解了伊萨克内心的尴尬与不安。正如诺拉贴在镜子前所说的那句话:"你遇到的每个人都经历着你所不知的战。请心存善意,永远。"这部剧正是凭借对青少年、同性恋等个体的尊重赢得了不错的口碑。此外,语言沟通也非常重要,它是我们传达爱意最直接的方式。剧中医生曾建议伊萨克将心底的烦恼说出来,她认为我们每个人都是一座岛,通往其他岛屿的唯一桥梁就是语言,如果我们放弃和别人交流,最终我们就会变成一座座孤岛,只能依赖药物苟且生存。还有,在伊萨克怀疑埃文对自己的感情时,朋友马格努斯反问道:"为什么不问问埃文怎么想?他只是躁郁症并不是脑死亡。"无论是医生的"孤岛论",还是马格努斯的"灵魂发问",其实都在告诉我们:如果我们放弃交流,那便是画地为牢,即使是再深的爱意、再暖的关切都只能被深埋心底。

二

一部优秀的影视作品,需要找到剧情、演员与制作之间的黄金平衡点。值得夸赞的是,《羞耻·第三季》没有顾此失彼,该剧除了拥有贴近生活的剧情之外,真实的演员阵容、独特的发行方式、恰到好处的音乐使用等也成为推动其走向成功的重要因素。

编导尤莉娅·安德姆为了使本剧的剧情更加贴近现实生活,曾在开拍前花费半年多的时间对挪威高中生进行深入的调研采访,塑造人物基本都有生活原型,最终才创造出这部被青少年捧为"cult"的电视剧。与追求明星效应的偶像剧不同,cult 类电视剧一般情况下采用的是"无明星"的选角模式,《羞耻·第三季》也不例外。这部剧没有什么多余的角色,除了一闪而过的警察和老师,出场的人物都是学生,成人隐匿在镜头之外。剧中的所有演员都是从挪威各个中学挑选出来的适龄高中生,用高中生来扮演高中生,没有比这更好的选择。拍摄时演员也常常是素颜出镜,满脸的雀斑和痘痘或许看上去并不美观,却格外鲜活自然。导演还会专门针对演员的行为习惯去补充、修改剧中的人

物设定,以便演员与角色更加贴合。例如,剧中伊萨克的扮演者塔利亚·桑德维克·莫尔本身非常喜欢 Rap,剧中的角色也相对应地是一个喜欢 Rap 的少年,这部剧的背景音乐也插入了许多有 Rap 元素的歌曲。而且学校拍摄地点就是他本人所就读的高中,那个伊萨克总是不能顺利打开的储物柜也是莫尔本人现实中真正在使用的那个。

由于演员只能在课余时间拍戏,且下课时间又不尽相同,所以《羞耻·第三季》无法集中在短时间内完成拍摄,剧集也无法统一制作完成。因此,导演和制作组决定采用边拍边播、实时更新的制播模式。发行公司 NRK 为《羞耻》创建了官方播出平台,每天工作人员都会在官网上更新 1~2 个剧情片段,故事发生的时间与本地时间完全同步,每一个片段在片头都会显示具体的时间信息,精确到分钟。例如,第一集电视剧中,伊萨克和萨娜在周三中午 12:25 的生物学课前聊天,那么这个片段就会在现实生活中的相同时间上线;剧中朋友们开圣诞节的派对,那这一段相应也会在圣诞节播出。之后每周五再将已播出的 4~6 个片段整合成一集不超过 30 分钟的电视剧,在挪威 NRK 电视台上播出。更为巧妙的是,每个更新短片最后都留有悬念,比如剧情推进到伊萨克给妈妈发消息出柜后,当日的更新就结束了,伊萨克整整等了一天才收到妈妈的回复,观众也怀着忐忑不安的心情等了一天才等到更新,这种煎熬使观众切身体会了人物内心的痛苦。还有埃文在躁郁症发作后到他后面再次出场,时间间隔了一周,这期间观众们为埃文提心吊胆,生怕他出什么意外,不断查询相关病情资料,对躁郁症这类心理疾病有了更为深刻的认知。这种时间的同步和悬念的设置带给观众一种互动、沉浸式的观影体验。

《羞耻·第三季》的制作组成员为剧中各个人物创建了网络社交账号,主要有 Instagram、Facebook、Snapchat、Messager,都是当下青少年最常用的社交 App。除传统的表演形式外,剧情的发展还会以文本对话的形式在这些平台上发布,比如伊萨克与父母之间的关系、交流以及父母的性格特点就是全部通过短信的方式呈现的。与之对应的信息截图还会被上传到官网,观众可以据此跟进故事进展。不仅如此,该剧还利用多样化的媒介形态成功模糊了虚拟与真实的界限。制作团队会有专门的工作人员来管理这些账号,进行不定期的推送任务,更新的时间和内容都充满了偶然性,例如剧中

图三 《羞耻·第三季》电视剧创建的网络社交账号

埃文在伊萨克家中打游戏,那他的 ins 账号就会发布一张他玩游戏时的照片。《羞耻·第三季》不设置预告片,观众可以通过关注这些角色的社交账号来猜测剧情的发展。这种"追剧"方式就像日常上网刷朋友动态,常常会让观众认为剧中的人物就是真实生活在我们身边的朋友,他们身上所遇到的烦心事也都是我们所遇到的,让观众有强烈的认同感和代入感。

此外,《羞耻·第三季》的背景音乐也是该剧的一大亮点。每一集中都有大量的音乐元素,这些插曲完美贴合故事情节,起到渲染气氛、增加表现力等作用。例如,剧中孩子们在举办新学期派对和荧光派对时,背景音乐分别选用的是节奏感极强的 *LIQR* 与 *Neon Commando*。昏暗的光线、扭动的身躯、交错的酒瓶配合着"一分一秒地数着,数到我们可以出去喝酒。甩掉压力,嗨翻整夜,知道黎明破晓"的歌词,将派对那种躁动之感全然烘托出来。伊萨克和埃文逃离万圣节前的预酒会,半夜在游泳池中嬉闹,然后两人情不自禁地亲吻。这时歌曲 *I'm Kissing You* 缓缓响起,曲调轻柔美好,歌词"我的骄傲可以经受千锤百炼,我的坚强永远也不会消逝"也暗示着两人对待这段感情的态度。可以说,音乐元素为《羞耻·第三季》增色不少,许许多多的观众将剧中出现的所有歌曲整理收录成专属歌单,在反反复复听音乐的同时,也是对电视剧反反复复的回忆。我相信每一位观众在听到那首 *Five Fine Frokner* 时,都会露出欣慰甜蜜的微笑。

【结语】

《羞耻·第三季》既没有强大的明星阵容,也没有开展任何线下宣传推广活动来吸引观众注意力。该剧的执行制片人 Marianne Furevold-Boland 曾解释道:"因为,我们不想让妈妈们去告诉她们正值青春期的孩子们最近 NRK 为他们放送了一部绝佳的剧集。我们希望这部剧能由青少年他们自己发现。"也确实如她所言,《羞耻·第三季》单纯凭借自身过硬的故事内核和独特的发行方式,获得了挪威本地乃至全球范围内青少年群体的热烈追捧。它的成功,是内容和形式创新结合的典范,值得我们国内影视市场学习借鉴。

(撰写:苗曼桢)

《请回答1988》（2015）

【剧目简介】

《请回答1988》是继《请回答1997》和《请回答1994》之后，由韩国王牌导演申源浩和金牌编剧李祐汀再度联手打造，李惠利、朴宝剑、柳俊烈、高庚杓等人主演的青春怀旧连续剧。该剧于2015年11月6日起在韩国tvN有线电台播出，共20集，单集片长约90分钟。

《请回答1988》打破了"续集魔咒"，一经播出就好评不断，接连刷新韩国收视纪录。在第52届韩国百想艺术大赏上斩获电视类最佳导演和电视类最佳新人男演员两项大奖，并获得最佳电视剧、最佳剧本、最佳女主角、最佳新人女演员、最佳人气女演员等奖项的提名，之后在第一届韩国有线电视颁奖典礼上荣获最佳剧集奖。

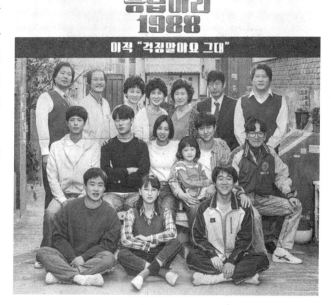

图一 《请回答1988》电视剧海报

这部剧被我国视频网站引进播出后，也同样收获了极高的口碑与共鸣，轻松成为中国网络的热播剧，豆瓣评分高达9.7，目前仍居韩剧评分排行榜之首。

【剧情概述】

《请回答1988》主要讲述了1988年生活在韩国首尔市道峰区双门洞五个不同类型家庭之间的故事。它以五个家庭平凡琐碎的日常生活为支点，展开对亲情、邻里情、友情以及懵懂青涩爱情的情感叙述，并在这种情感中去展现每个人的成长。

开篇是以20世纪八九十年代红遍韩国的港剧为索引，第一个镜头便是五个少年正聚在一起看着老式电视，里面播放的是由周润发和张国荣主演的《英雄本色2》。之后镜头对房间里的摆设进行展示：一排排整齐排列着的漫画书、一只1988年汉城奥运会吉祥物老虎、一大一小两只写着MBC青龙的棒球、一篮筐的游戏卡带……这些带有特殊意义的文化符号最大限度地为我们再现了那个年代的时代气息，瞬间就将观众带入20世纪80年代的生活氛围中。老式钟表缓缓敲响，随着大人们的

大声呼喊,孩子们纷纷回家吃饭。导演运用一组长镜头拍摄,简洁明了地将胡同里的人物及人物之间的关系全部展现出来。

成德善一家五口人。作为银行职员的爸爸因替人做担保而欠债,其每月的工资只能勉强维持日常开销,所以一家人只能居住在狭窄昏暗的地下室;妈妈李一花精打细算,尽量照顾到家里的每一个人,自己乳液用光后也不舍得扔;姐姐成宝拉是胡同里学习最好的学生,脾气暴躁,内心却温柔强大有担当,梦想是学法律专业,但为了照顾家庭选择了有奖学金的师范专业,后在家庭的支持下重拾梦想;弟弟成余晖是一个相貌与年龄严重不符的孩子,经常受姐姐们的欺负,却也被姐姐们用心保护;成德善是家中的二女儿,受姐姐的压制、弟弟的纠缠,经常被父母忽视,学习成绩总是班上排名倒数,被朋友们称为"双门洞特工队",当然她本人对成绩也是毫不在意,她更在意十七八的浪漫,更在意自己的外貌,是一位愉快而活泼的18岁少女。

成善宇家和崔泽家都是典型的单亲家庭。善宇的父亲早年因车祸离世,母亲金善映独自一人抚养善宇和妹妹珍珠,厨艺差但热爱尝试菜式;善宇学习认真、品行端正,在朋友之间、老师之间,都有较高人气。在同龄的男孩子中,善宇是绝对难找的、亲切温和性格的代表。崔泽的母亲很早就去世了,爸爸崔成武木讷不善言辞,却也笨拙细心地照顾着自己的孩子;崔泽在围棋界享有"石佛"之称,是大韩民国国宝级围棋大师,表面看起来呆呆萌萌,却有着很强的胜负欲,正是这位崔泽,最先向朋友们承认自己喜欢德善。

金正焕家是属于从传统转向现代的过渡型家庭,一家四口人,因哥哥正峰收集的奥运彩券中奖而一夜暴富。爱搞笑的爸爸金成钧却不懂如何花钱,连买个小蛋糕都要纠结好久。与之相反,"豹子女士"罗美兰很懂得花钱享受生活,也经常购买各种食品送给贫穷的街坊邻居;金正焕表面上很刻薄,对什么都不满,但内心里为所有人考虑,默默地喜欢德善。

柳东龙是双职工家庭的儿子,爸爸是双门高中的学生主任,妈妈是保险从业员,父母平日里忙碌,无暇顾及自己。柳东龙搞怪开朗,喜欢学习之外的一切东西,但关键时候总能成为大家的"人生导师",内心里其实也渴望被照顾……

《请回答1988》的剧集在电视剧当中不算长,但就在这样的叙事时间里,"1988"还是为我们塑造呈现了一群性格迥异、多元丰富的人物形象,形成了一部群像式剧,并力图展现每个人的成长历程,让我们感受到人物之间至真、至善、至美的情感。

【要点评析】

一

青春剧以其特有的丰富内涵,一方面成为文艺影视界取材的"常青树",另一方面却也成为文艺影视界出烂片的"重灾区"。究其原因无非是制片方往往为了吸引大众眼球,一味追求矛盾冲突,设置一些曲折离奇的剧情。有些青春影视片非但不能真实地表现青春期里我们所面临的苦恼和遭遇的问题,反而无限放大那些痛苦和伤害,仿佛只有歇斯底里的吼叫、任性疯狂的举动、不被理解的孤寂、冷嘲热讽的伤害才配得上"青春"二字。满屏幕没有治愈人心的力量,却充斥着无病呻吟,洒着旧俗的"狗血",喂给观众陈年的"鸡汤"。笔者相信大多数人的青春没那么糟糕,也没有那么多针锋相对的激烈戏剧性场景。他们或许叛逆,但也充满善意;他们或许茫然,但也活力满满;他们或许孤寂,

但也不缺温暖……他们在那些平凡而又不平凡的日子里努力的成长,不是为了埋葬青春,而是为了更好地生活。

《请回答1988》亦是一部以青春和成长为主线的电视剧,却不落俗套,远离了青春中的疼痛叙事,摒弃了韩剧中惯用的套路——车祸、癌症、治不好、长腿、养眼加土豪。整部剧取材回归家庭,将镜头锁定在那些简单、琐碎却真实的日常生活。胡同里的石阶上,妈妈三人组(罗美兰、李一花、金善映)闲来无事经常坐在一起喝酒唠嗑、闲聊八卦,把生活里稀松平常的场面表现得趣味盎然,偶尔的打情骂俏也使得剧情妙趣横生。这会让人联想到《傲慢与偏见》中那个经典问题:"什么是生活?"班纳特先生说:"生活就是你任由你的邻居们谈论你的八卦,然后你再去谈论你的邻居们的八卦。"孩子们则从小一起长大,会聚在一起看电视、听广播、吃拉面、赶公交,当然也有属于自己的"小秘密",有时会偷偷看热身舞,讨论喜欢的女孩子;女孩子们乐于偷偷分享言情小说,爱美的年纪开始想要化妆……这些快乐而亲密的画面表现出了极强的感染力,试问谁的青春里没有这样的场景? 我们怀念青春,怀念青春里那个鲜活的自己。

当然,这部剧也并没有过分美化"青春",没有回避可能存在的种种问题,它以关爱、耐心、倾听、沟通为"药方",缓解着青春的躁动与不安、焦虑与困苦。例如,在《人生真是一个谜啊2》一集中,步入高三的德善头一次感受到了升学的压力。面对惨不忍睹的成绩,德善独自茫然难过。爸爸坐下来告诉德善,"这一年,你就沉下心思好好努力一把怎么样? 如果试都没试

图二 《请回答1988》剧照(一)

过就说不行就放弃,这可不行啊。要是拼死拼活、流血流泪地努力一把,要是那还不行,那就到时候也没办法了"。爸爸为德善指明方向,告诉她要不留遗憾地努力一把,即使结果并不理想,也不必担心被人讨厌。之后爸爸继续告诉因"没有梦想"而苦恼的德善,"梦想慢慢拥有就好了。你爸我啊,在你这个年纪,真是什么都没想过。大家都这样,没关系的,不是只有你才这样的,一点都不用担心。爸爸也不是一开始就梦想当银行职员。只不过是为了混口饭吃,就按部就班地走了,再然后就走到了现在这一步。"这一段话缓解的何止是德善一个人的焦虑,朴实的文字缝合起的却是屏幕前千万个惧怕平庸的"德善"们的情感,抚慰着他们的关于成功的焦虑。

在电视剧的结尾,德善再次回到了那个承载着她全部青春记忆的胡同,那些温馨的往事还历历在目,可背景音乐中那句被反复吟唱的歌曲却提醒我们青春如同青枝绿叶,终究还是逝去了。可以说,《请回答1988》还原了大多数人的青春记忆,同时勾起了人们对青春的怀念。

这部剧最能抚慰人心的便是"爱"。这种"爱"以"彼此尊重"为基础,形成一种双向互动关系,由此展现出来的亲情、邻里情、师生情、友情以及爱情才会无比动人。譬如在不同的家庭里,德善的父母操劳辛苦,省吃俭用,却尽量满足孩子们提出的要求。宝拉为了减轻家里的负担而放弃学法律的

梦想。德善看到冰箱里只有两个鸡蛋后会说自己只喜欢吃酱豆。德善爸荣誉退休后,三个子女用心合写了感谢牌来安慰爸爸,告诉他"不要惧怕变老"。妈妈来看望自己时,为了不让妈妈担心,善宇妈妈向邻居家借东西来表明自己生活一切都好,妈妈却早已了然,偷偷留下钱,写下"我亲爱的女儿,不要觉得低人一等,你没有做错什么"。她独自抚养善宇和珍珠,自己的衣服破旧,也要给孩子买香蕉。善宇的妈妈不擅长料理,但善宇每天还是会全部吃掉,"只要能让妈妈觉得,自己是幸福的料理王,再难吃的便当,吞下去就是了,陷在幸福的错觉中,没必要急忙说出真相。偶尔,错觉反而让人幸福"。阿泽的爸爸想要和善宇妈妈在一起,在实际行动之前,想先征得阿泽的同意。阿泽则会从爸爸的角度出发,他希望自己的爸爸能吃上热乎乎的饭菜,"这是爸爸的人生,我希望爸爸能幸福。只要爸爸能幸福,我怎么样都好"。在那个狭窄又宽敞的胡同里,人们做起了邻居,相互关心帮助,分享彼此的喜怒哀乐,这是胡同特有的、消失在现代都市的地缘亲情。每晚大家桌上的饭菜,都是互相交换的结果。德善妈妈因为孩子修学旅行想向邻居借钱,却说不出口,眼里噙着难堪的泪水。狗焕妈妈也不当面戳破,保护着朋友的面子,晚上看似随意串门,却将"温暖"夹带在食物里一同送去。即使是在"戏份"不多的学校里,也有着这种双向的爱与关怀。德善的班主任结婚时,全班同学会送上真挚的祝福。班主任会在孩子们感到茫然、疲惫的时候,对他们说"虽然现在很累,但等你们以后年纪大了,就会发觉现在是最好的时光",用心鼓励每一位孩子,并帮助班级患癫痫的同学摆脱困境。

有一句话说得好,"你送出去的每一颗糖都去了该去的地方,其实地球是圆的,你做的好事终会回到你身上",爱与尊重也是一样的,你给予他人的爱与尊重,总有一天也会得到应答和感谢。

二

图三 《请回答1988》剧照(二)

《请回答1988》采用主题单元式的剧情结构,每一集都有一个明确的主题,再以人物的成长历程为线索,将每一个单元串联成一个整体。虽说每一集都是由小家庭的故事组合而成,但《请回答1988》也没放弃对大历史事件的铺设。它不刻意突出那些年大的历史事件,而是将其巧妙地与这五个家庭的日常生活结合在一起,一方面形成了故事发生的时代背景,另一方面也使得情节更具有层次性、丰富性。该剧值得观众反复观看,慢慢挖掘那些隐藏在小细节里的大历史。

《请回答1988》第一集的时间设定就是汉城奥运会,所以在前几集中到处埋着"奥运梗"。马达加斯加代表团退出汉城奥运会有真实的历史依据。当时韩国申奥成功后,朝鲜提议两国合办。这个倡议最终被国际奥委会否决,朝鲜遂决定抵制这届奥运会,并希望自己的"盟友"能够一起抵制。马达加斯加作为当时朝鲜的"盟友"之一响应了朝鲜。在电视剧中,原本是马达加斯加代表团的礼仪小姐的德善最终成为乌干达代表团入场的礼仪小姐。德善的形象也有真实历史原型——韩国女高中

生刘荣信,不过她最终是以颁奖典礼人员的身份进入了摔跤比赛场馆。还有一个场景是老式电视机里播放着田径男子100米决赛,金社长大喊,"本·约翰逊,他一定吃药了,吃药了"。这么一句话就涵盖了汉城奥运会最大的赛场新闻——加拿大运动员本·约翰逊服用兴奋剂事件,这件事当时还被人们称为"世纪之骗"。

1988年对于韩国是动荡的一年。这一年韩国顺利召开了奥运会,在国际上树立了良好的形象。但国内矛盾频发,先后因政界贪污、司法不公、军人独裁统治、政权更迭发生了池江宪越狱劫持人质案、光州事件、釜林事件、全斗焕政变上台再到被围攻后进入寺庙避难事件。这些事件在剧中均有体现,在第三集《有钱没罪 没钱有罪》中,德善的爸爸对着电视里正在播放的新闻,嘀咕了一句"有钱没罪,没钱有罪",说的就是池江宪越狱案。这句话也是池江宪被警方包围后,面对镜头高喊的一句口号。在第五集《过冬准备》中,宝拉参加了反对政府的游行示威,就是为了抗议以朴正熙为首的军人独裁统治。后来,宝拉参加司法考试,邻居担忧之前的"不良记录"会不会影响她的前途,宝拉的父母说没关系了。短短的一句话也暗含着一段历史:1993年,韩国政权再次发生更迭,韩国历史上第一位真正意义上的民选总统金泳三上台,取代了卢泰愚。金泳三上任后不久就开始清算卢泰愚的各种问题,而成宝拉所谓的"不良记录"都发生在卢泰愚任内,所以说"不会追究"。在第九集《所谓越界》的结尾处,正峰在寺庙遇见一个人,那个人就是在全民声讨下,躲入寺庙避难的全斗焕,虚构人物与真实历史人物相遇,增强了情节的趣味性。

此外,《请回答1988》延续了"请回答"系列剧中猜"谁是老公"的悬念传统,也使得剧情有趣、丰富,并且增强了电视剧与观众之间的互动性,促使电视剧话题讨论度极高。

三

为了能够让观众沉浸在20世纪80年代的观剧氛围中,《请回答1988》的制作组在布景上采用偏黄的色调,并运用了大量文化符号还原那个时代,如老式的收音机、旋转号盘电话、随身听、音乐磁带、千纸鹤、蜂窝煤球、具有代表性的综艺、动漫等。

更加值得我们注意的是,该剧运用了大量80年代的热门金曲作为背景音乐,比如有当时正火的韩国歌手李文世、申海澈、朴宝蓝等人的歌曲,还有当时火遍亚洲的张国荣、邓丽君等人的歌曲,完美地配合了当时的时代特征,构建了一个有声的"1988"。据统计,《请回答1988》中共有插曲360首,包含各种音乐类型,几乎每10分钟左右就会响起一段音乐,与表演、台词、画面相结合,互相补充,使一个个已离我们远去的时空变得饱满起来。电视剧第一集是以汉城奥运会为时代背景,导演并没有过多地用镜头展现相关的历史事件,也没有用过多文字或台词去渲染描绘,只是将那首经典的奥运会主题曲《手拉手》穿插其中,便足以点明社会背景,唤起人们对于那个年代的记忆。

如此庞大的音乐元素却并不显得多余,因为它们不仅仅起着传递时代信息的作用,更重要的是这些音乐与剧中人物内心想法以及故事情节完美贴合。随着故事情节的发展,引导着观众的情绪,成为传达信息的另一种语言。德善的奶奶去世后,大人们为了招待好前来吊唁的宾客,强颜欢笑。夜晚大伯匆匆赶回家,兄弟姐妹才将积压在胸口的哀伤宣泄出来,抱在一起放声痛哭。这时歌曲《你不要担心》缓缓响起,歌词大意:"你所有悲伤的记忆,埋藏在内心深处,过去的事情都是过去了,给离去的人唱歌吧,说爱过不曾后悔,你辛苦的事情太多了吧,失去了新鲜感,说梦过不曾后悔,过去的事已经过去了,我们一起唱歌吧。"伴着这首表达内心酸楚的歌曲与大人们失去亲人后的痛哭,孩子们

突然就明白了"大人们只是在忍,只是在忙着大人们的事,只是在用故作坚强来承担生活的重担,大人们也会疼"。之后,在成东日听到自己的儿子被朋友叫作"半地下"而自责时,在善宇妈妈面对婆婆恶语相向而委屈时,在"豹子女士"罗美兰误会自己对家人并不重要而失落时,在凤凰堂为自己不知道儿子胎梦而自责时,在罗美兰为儿子正峰心脏手术担心而大哭时,在李一花得知家中债务终于还清而落泪时……都会响起这首旋律缓慢深沉、满含淡淡忧伤、却有着治愈力量的歌曲,将大人那种无法宣之于口的悲伤与爱意传达了出来。在善宇妈妈生病住院、凤凰堂朋友去世、李一花检查出肿瘤、成东日被名誉退休、罗美兰因为更年期抑郁、成东日失去母亲时使用的背景音乐是《青春》。歌手嗓音沧桑低沉,配合着吉他、富鲁格号等古典乐器,唱出:"青枝绿叶般的青春总有一天会逝去,就像花开花败,月夜里,窗前流淌的,我的青春恋歌是如此悲伤,努力去寻找那逝去的岁月,但两手空空,徒留伤悲,还不如就此放手,任岁月流逝,虽然已原谅了弃我而去的人,但岁月也弃我而去,无地安放的心,茫然的内心,只能去那乐土寻找答案。"歌曲表达出对青春逝去的无奈,伴随着上述场景,观众不禁也要发出相同的感叹:原来我也已经到了这个年龄了……此外,还有像《像鸟儿一样》《心情好的日子》《如果明天到来》等歌曲,旋律轻快,节奏感强,对应着妈妈们喊各自孩子回家吃饭、德善偷穿姐姐衣服开心去上学以及少年们修学旅行的剧情,增强了影视的感染力,让观众更容易将情感投入剧情中,心情也跟着"放晴"。

可以说,音乐元素为《请回答1988》增色不少,观众的情绪随着故事情节的推进被慢慢调动,在动情之处借助背景音乐进行引导,最大限度贴合剧情发展,并发挥了其渲染情感的作用。

【结语】

正如中国传媒大学倪学礼教授所说:"电视剧是一种特殊的艺术样式,属于人民大众。收看者的文化层次、判断力有高有低,这就要求剧本的价值判断、道德导向应当是明确积极的,艺术家应给这些普通人以文化滋养、思想支撑、精神动力,让他们看完电视剧后觉得生活很美好,人活着很有意义。"《请回答1988》就是这样的一部剧,它最大限度上体现了电视剧这种艺术样式的价值,能成功戳中我们的笑点和泪点,具有鼓舞人心的力量。

(撰写:苗曼桢)

《琅琊榜》（2015）

【剧目简介】

《琅琊榜》是由孔笙、李雪执导，胡歌、刘涛、王凯、黄维德、陈龙、吴磊、高鑫等主演的古装传奇电视连续剧。该剧根据海晏同名架空权谋类网络小说改编，以平反冤案、扶持明君、振兴山河为主线，讲述了"麒麟才子""江左梅郎"梅长苏惊才绝艳、以病弱之躯拨开重重迷雾、智搏奸佞、昭雪旧案、扶持新君所进行的一系列权谋争斗。

该剧于2015年9月19日在北京卫视、东方卫视首播。剧中人物台词考究，文白夹杂；电影式构图框架配合流畅的剪辑，呈现严谨而诗意的水墨画面；刻画人物从江湖到庙堂皆具鲜活个性，蕴藏着家国情怀……剧集播出后颇受好评，先后获得国剧盛典"年度十大影响力电视剧奖"、第30届中国电视剧"飞天奖""优秀电视剧奖"等荣誉并入选国家新闻出版广电总局《中国电视剧选集》。

图一 《琅琊榜》电视剧海报

【剧情概述】

梅长苏（胡歌饰）本远在江湖，却名动帝辇——江湖传言："江左梅郎，麒麟之才，得之可得天下。"他既是以照殿红待客，高居琅琊山上抚琴赏雪，盗取国书后也从容淡定的十四州宗主，也是位列琅琊榜首、天下第一大帮"江左盟"的首领。

在"一卷风云琅琊榜，囊尽天下奇英才。遥映人间冰雪样，暗香幽浮曲临江。遍识天下英雄路，俯首江左有梅郎"的目光注视下，梅长苏进京成为誉王谋士，从江湖之远一脚踏入庙堂之高，一切都因为一场十二年前的秘密旧案：十二年前赤焰军七万将士抗击北魏，不料因君王的猜忌与奸佞的陷害，七万赤焰忠魂含冤埋骨梅岭，赤焰军少帅林殊带着父亲的临终遗命和沾浸血污的赤焰手环成为梅岭大雪下唯一的幸存者。

曾经意气风发、雪夜薄甲逐敌千里的"金陵城内最明亮的少年"在经历过碎骨拔毒的救治痛楚后变得身体羸弱。林殊脱胎换骨，怀抱着誓要为赤焰旧人洗刷冤屈的决心化名梅长苏，凭一介白衣之身重返帝都，以病弱之躯只手搅动朝堂风云，通过桩桩案件掀开朝堂之下的阴暗诡谲，与曾有婚约的霓凰郡主（刘涛饰）、旧时的挚友靖王萧景琰（王凯饰）等人一起逐步揭开当年赤焰冤案的真相，使旧

案得以昭雪天下,为七万赤焰忠魂洗雪污名,并辅佐明君靖王登上皇位。

夙愿已了,南朝境内却在此时纷乱四起,已代北魏而立的东魏趁机兴兵南下,先帝多疑猜忌使南朝已失领兵大将,为解国难,已是强弩之末的梅长苏不顾残破病体,毅然束甲出征奔赴沙场,与少年时一样守护着大梁的安定……

【要点评析】

笔者认为《琅琊榜》的独特亮眼之处主要体现在该电视剧的外在呈现形式如画面布景构图、意境营造,以及核心角色梅长苏等人物群像的形象刻画上,具体阐析如下。

一、传统古典审美的剧集呈现形式

1. 清雅和谐的画面审美

图二 《琅琊榜》剧照(一)

剧中的画面布景构图、意境营造、色调搭配均注重运用虚实相生的创作技巧,在画面构图和背景上,以古朴典雅的美术技法打造出水墨画质感:画面构图中呈现出电影感的平衡比例,在背景的布局安排上十分严谨,通过黄金分割比进行画面分割、平行、交错叠合,构建出恰到好处的精巧协调。再运用衣着清雅的人物点缀其中,日常画面即"人在景中",人物的服装色调都能与环境达到协调,形成工整大气的构图;或者利用人物主体本身的不对称排列,使画面在更有张力的同时保持空旷辽远的呼吸感。

画面构图除去构图还有色调,色调整体展现出浓郁的古典气息且富于变化。剧集开头出现的琅琊群山连绵、苍云碧野,室内木阁净挺、庭院清幽等设景整体以清淡色调为主,显得画面风格超凡脱俗。随着剧情的不断推进,在梅长苏涉足朝堂搅动诡谲风云之后,整部剧的色调发生转变,改为采用暗色系为主要背景基调,与故事情节的紧张感相呼应。同时,设置几处恰到好处的明亮点缀,如跳动的烛火、庭院中的鲜花、宫檐上的天空与流云等,诸如此类的"亮色罅隙"又巧妙地消减了过于沉重压抑的整体氛围,使得整个画面维持清雅而和谐的审美风格。

2. 苍凉悲剧性的氛围意境

《琅琊榜》作为一部以悲剧为主题内核的作品,全剧都笼罩着苍凉而充满悲剧性的氛围意境,且在一开始就着力奠定下了此基调,开篇的江上对峙及片头的"蝶变"是极为典型的两处。

开篇剧情片段是双方江上对峙的宏大叙事,实则蕴藏着一股紧张激荡与柔和、阴郁与旷远对立融合的氛围意境。开篇整个物境浑然为冷色调,运用冷灰、墨绿以及留白处理,人物未见身影而声先至,远山如黛,近水如烟,一曲笛音,一叶扁舟飘然于江上,苍茫江水氤氲着烟雾迷蒙,单薄两个侧影立于小舟之上,与气势逼人的敌方阵营形成强烈反差,如同一幅苍茫画卷徐徐展开,在剧集始一开头就定下了悲剧性的基调。后续其他场景也大多保持着类似的氛围意境,例如苏哲入京后所居的苏

宅,亭台殿阁外观清幽日常,而内饰环境则显露出一股空落悲冷的氛围,这也在时时处处渲染着全剧悲剧性的氛围意境。

再往前看片头。《琅琊榜》将近一分半钟的片头画面是动画艺术效果的一次抽象"蝶变"过程的呈现:淡澈的灰白水墨映染出一个抽象的侧脸,随后,人脸变幻消散,在画面中出现一只茧蛹;接着,茧蛹破裂展开薄翼,一

图三 《琅琊榜》剧照(二)

只小蝶振翅而飞。这组连续变幻的画面,色调简淡,灰白莹透,平淡中透出血雨腥风:破茧成蝶,暗示着主人公由林殊到梅长苏的蜕变,蝴蝶舞动,表示风云变幻的复仇计谋已经万事俱备,一触即发。而选取蝴蝶意象来塑造悲剧性氛围也蕴含着精巧的隐喻:梅长苏既是江湖上负有盛名、诡谲深沉的"麒麟才子、江左梅郎",又是十二年前金陵城中耀眼张扬、骁勇善战的赤焰军少帅林殊。这两个形象,一隐一仕,一柔一刚,一武勇一羸弱,具有强烈的反差,却借助过去与现在的时空变换融为一人。这与化蛹成蝶的变幻不谋而合,映射出主角从林殊到梅长苏的人生剧变。

图四 《琅琊榜》剧照(三)

同时,"蝶变"又极易使人联想到道家"庄周梦蝶"之典:"昔者庄周梦为蝴蝶,栩栩然蝴蝶也,自喻适志与!不知周也。俄然觉,则蘧蘧然周也。不知周之梦为蝴蝶与,蝴蝶之梦为周与?"历经生死剧变,时过境迁,物是人非,金陵城内的少年林殊已成昨日之梦,于今化矣,而梅长苏并非如他表面那般淡泊飘逸,在他的梦中是梅岭战场的惨烈厮杀、父帅的临终遗命和微微显露的赤焰军手环……究竟是林殊还是梅长苏?抑或这反差极大却又

灵魂统一的两者,兼带围绕在这个秘密周围的一切,也都只是庄周一梦罢了。这样的暗示其中也深藏着悲剧性的内核,融合在全剧之氛围意境当中。

3. 宏大叙事的主题音乐

本剧的主题音乐创作来自著名电视剧音乐作曲家孟可。剧中的《破茧成蝶》《大主题》《战争场面》《情感主题》等几首主题音乐,旋律宏大含蓄,悲情中又蕴藏力量,与梅长苏背负冤屈、隐忍筹谋、誓为赤焰军沉冤得雪的决心紧密贴合,使观众产生强烈的情感共鸣与审美感受。

其中最令人印象深刻的是在全剧末,梅长苏与皇帝在大殿的对白书写。皇帝在梅长苏不断追问诘责之下,内心最后的防线溃败,空余悲凉,此时台词"朕抱过你,带你骑过马,陪着你放过风筝,你记得吗?"正是配以《大主题》中的第二旋律,如同皇帝的悔意,且不能回头,恰似观众为皇权的悲凉感

叹之心境。

《琅琊榜》配乐中使用了箫、巴乌、古筝、中国大鼓等大量民族乐器,进一步使得音乐主题整体古意纵横且将民族乐器之所长发挥得淋漓尽致。例如《主题2 箫版》《情感2》《情感3》《思念》等多首配乐中使用了箫,箫声潇洒、空灵、孤寂的音色特点淋漓尽致地诠释了人物神秘悲情、足智多谋、潇洒孤独的形象特点。丰富的民族乐器使用为剧情叙事也提供了助益,渲染着悲壮而磅礴的浪漫情怀。

二、核心角色人物群像的内在形象刻画

《琅琊榜》中人物多达百位,塑造刻画了一批深入人心的人物群像:梅长苏、萧景琰、飞流、蔺晨、宫羽、谢玉、莅阳长公主、萧景睿、霓凰郡主、小王爷穆青、言侯、言豫津、誉王、秦般弱、蒙挚、静妃、夏冬等人物形象都具有各自鲜明的性格特点,在观众感知中生动鲜活,而不仅仅是纸片化的单一人设,这缘于剧中对核心角色人物群进行了细致的多角度刻画,这里将他们大致分为江湖中人和庙堂旧人两类进行阐析。

1. 江湖中人

琅琊山作为江湖中人的一个标志性"据点",象征着逍遥无为的江海山林。剧中运用一个展示琅琊风貌的长镜头就有意营造起琅琊阁处于世俗边缘的"出世"特点:窗外山峦苍郁,云雾缭绕,信鸽从长空中掠过湍急的山涧溪流、巍峨的巉岩茂树,翩然落进仿若世外之地的琅琊阁。小童招来信鸽,带着送回的消息拾级过桥,层层入室,将消息送入阁中排列有序整齐的重重木格之中。

身处于这样环境中的梅长苏、蔺晨、飞流等琅琊阁众自然也就带上了"出世"的气质。而表面仙气缭绕的琅琊阁也是一层障眼法,实则这里并非真正的世外之地,琅琊阁在江湖上号称"无所不知,无所不晓",以"衡量天下大事,盘点世间英雄"闻名于世,那看似出世的琅琊阁中的木格实则每一格都暗藏玄机。这与梅长苏"身在江湖,心存魏阙",与琅琊阁实际上隐藏着为赤焰军昭雪的庙堂沉疴相互呼应,宫羽等琅琊阁人是为庙堂之争布下的棋子,这样的设计在琅琊众人身上都形成了强烈的反差,使人物形象骤然丰满立体,拥有了故事性和复杂性。

作为江湖中人的代表,琅琊阁的宗主,也是本剧最重要的角色,剧中有一段对梅长苏形象的经典着墨:在还未出场时就通过人物的议论,为梅长苏造势,进行"麒麟之才,得之可得天下""一卷风云琅琊榜,囊尽天下奇英才。遥映人间冰雪样,暗香幽浮曲临江。遍识天下英雄路,俯首江左有梅郎"的渲染,意在通过事实侧面刻画梅长苏的智谋与神秘,也充分调动起观众的好奇心。随后,夺嫡之战的两大阵营太子和誉王都从琅琊阁获得一个锦囊:"琅琊榜首,江左梅郎。"从宁国侯谢玉口中,方点出这位麒麟才子的姓名——梅长苏。一番刻画使其麒麟之才决断天下的形象深入观众脑海。

梅长苏与霓凰之间的情感也是构成他人物形象的一大要素。落雪皑皑的城郊长亭中隐忍相认是二人的经典情节。十二年的守候与寻觅,使得即使林殊身上没有霓凰记忆中的印记,她坚信站在自己面前的这个人就是林殊。台词"到底是怎样残忍的事,能够抹掉一个人身上所有的痕迹,才能让一个火人变得那么怕冷"一句通过两人克制、隐忍的方式来表现他们不必点破的默契、无须证明的信任及还需隐忍的处境。林殊梅岭重生后所承受的苦难与坚持的道义和霓凰坚持的思念与守候融为一体,共生交织,构成有血有肉的人物本真。

结局梅长苏选择重新做回林殊魂归战场,展现的是人物形成了一种崇高的悲剧内核,此时的梅长苏已经突破了单纯意义上的命运的悲惨,而是将人物形象整体升华成了一种从哀愁到伟岸,从悲

情到旷达，从求索到苍远的意义转变，构建了人物塑造的深度。

另一形象刻画鲜明突出的江湖白衣人是琅琊阁少阁主蔺晨。相较于梅长苏，蔺晨更为潇洒飘逸、无拘无束，他洞悉天下、剑术高超、疏狂坦诚、才思敏捷、临危镇定，又精通道术和医道，是梅长苏的大夫和鼎力支持者。他的形象塑造多从他诙谐戏谑的话语和对待生死的超然态度展现：他与飞流戏闹追打、被飞流冷水浇头、被梅长苏扔书，表明童心依旧；面对聂峰因火寒毒症而生

图五 《琅琊榜》剧照（四）

出白毛，连呼"好玩儿"，笑称抓捕秦般弱是去"追美人儿"，彰显他诙谐不羁的性格；在与琅琊阁众的生活日常中"不给饭不诊病""小没良心的""你们这是一家子什么人哪"等嬉笑怒骂，展现他游戏人间的做派。在人物塑造上，蔺晨既是梅的得力助益，又是一位独立丰满的鲜明个体。

2. 庙堂旧人

金陵城中派系错综、阵营林立，在选取庙堂旧人的典型形象时，笔者私心选择了自己最喜爱的人物角色：两姓之子萧景睿。

萧景睿身世特殊，由于出生时的机缘，他既是当朝长公主与侯爷的长子，又是江湖上赫赫有名的天泉山庄的公子，既是王公贵胄又名列琅琊公子榜，可以说是集庙堂之高与江湖之远于一身。也正是这样的身世的铺垫，才让他同时具备了世家子弟的知书识礼和江湖侠客的仗义豁达。他在《琅琊榜》中的首次登场，是作为身份显贵的世家公子言豫津的小友一同去廊州接梅长苏入京，通过他"听闻苏兄身体患有旧疾，我想这廊州天气阴冷，我便写信给他，让他来金陵小住"的邀请，才把梅长苏引入京都之中，这一做出关键铺垫的举动缘于他温和体贴的性格。

萧景睿性情温和宽厚、与世无争，但当其弟谢弼想让梅长苏去面见皇后，替誉王拉拢麒麟才子时，他第一次在剧中表现出强硬的一面："我邀苏兄来京，说好只是休养，那么，保他平白不受纷扰，便算是我的诺言。如果不是因为苏兄江左梅郎的身份，皇后娘娘替誉王招揽示恩，你让苏兄如何应对？再者，若娘娘再有什么超乎寻常的恩重赏赐，你让苏兄接还是不接？无端陷朋友于两难之境，绝非道义作为。"作为含着金汤匙长大的贵公子，萧景睿为了白衣之友严词推拒，不想利用朋友达到任何名利的目的，足见他的真诚纯净。

景睿生日会是谢玉倒台、过往真相浮出水面的重大转折，他发现公主府与天泉山庄深情厚谊的和睦表象下藏尽深沉的阴谋纠葛，他既非谢侯亲子也非卓家后人，上一代人过往的恩怨情仇尽数铺开，是梅长苏将这一切揭出，使他一夕惊变，物是人非。可在那一番经典的长亭对话中，他展现了极致的透彻与胸怀——"我能怪苏先生什么呢？我母亲的过往，不是由你而起，我的出生也不是由你安排，谢侯那些不义之举，都是他亲自所为，不是你怂恿策划的。我能恨你什么？你只不过是双揭开真相的手而已，真正让我痛心无比的，是真相本身，我不会迁怒于你的"。"我曾经因为你这么做，非常难过。可是我毕竟已经不再是一个自以为是的孩子了。凡是人总有取舍，你取了你以为重要的东

西,舍弃了我,这只是你的选择而已。若是我,因为没有被选择,就心生怨恨,那这世间,岂不是有太多不可原谅之处。毕竟谁也没有责任要以我为先,以我为重,无论我如何希望,也不能强求。""我之所以这么待你,是因为我愿意。若能以此换回同样的诚心,固然可喜。若是没有,我也没有什么可后悔的。"这番胸怀,看待世情的透彻是萧景睿这一人物形象最令人感佩的。

一夕惊变,一夕成长。正如剧中黎刚所说,上天给了景睿这份温厚大度又不记仇的性情,也许就是为了抵销他心中的痛苦。"至真至善至诚,至宽至厚至达",海晏给景睿的评语实属恰切。

除萧景睿外,庙堂旧人中大义凛肃的言侯、沉静恬淡的静妃、大智若愚的纪王爷、正直果毅的靖王、女中豪杰霓凰郡主等人形象也都丰满立体。

【结语】

《琅琊榜》之所以在收视和口碑两个方面大获成功,很大一部分原因在于这部剧深刻地彰显了传统文化底蕴,不同于某些披着古装外衣的商业剧,这是一部动了脑、用了心的作品。

在蕴含传统文化底蕴方面,首先,历史题材电视剧本身就宣扬传统文化的底色,无论是古代陈设、服饰礼仪、山水建制和生活群像等,本剧均做到精致搭建、用心还原。除此之外我们更应该看到剧集精神内核方面对传统文化的批判继承。本剧始终围绕着平反赤焰军冤案这一核心情节叙事,无论是步步为营、钩心斗角的朝堂党争,还是隐于暗中、腥风血雨的江湖杀伐,最后的目的都是使赤焰冤案昭雪、道义重现于天下。换言之,《琅琊榜》的精神内核为观众推崇的立足点在于对传统文化的彰显,而其中最核心的内容是惩恶扬善。

其次,儒家思想在剧中得以充分展现。梅长苏在搅动朝堂风云的过程中,仍心怀天下,以百姓为先,"天下是天下人的天下,而不是陛下你一人的天下"。这句话正是梅长苏的道义,将"天下"还给"天下人"也是中国古代"民本"思想的充分体现,是对儒家以"仁"为核心的思想的阐发。

不仅如此,《琅琊榜》对权谋党争呈现出否定与批判倾向。梅长苏在评价自己时说道:"我的这双手,曾也是挽过大弓、降过烈马的,可如今只能在这阴诡的地狱里,搅弄风云了。"梅长苏作为正义之士,他高尚的动机与弄权手段之间的悖谬,正是其无法挣脱的割裂的内在矛盾,呈现出对"搅弄风云"此举所代表的权谋党争之否定态度。

当然,电视剧《琅琊榜》也存在着一些不足之处。例如中国长远的史官文化始终追求着记录的客观性、细节的准确性的现实主义叙事的书写传统。这一传统要求叙述者在历史讲述中尊重事实,并尽可能地排除个人情感。而《琅琊榜》则反其道而行之,引导观众代入个人情感元素进行想象与体验。诚然这并不是一部历史纪录片,因此创作者在"真实的历史"与"想象的历史"之间未能寻求到微妙的平衡。不过这是瑕不掩瑜的。

(撰写:陈森森)

《9号秘事》(2014)

【剧目简介】

《9号秘事》(Inside No.9)是由大卫·科尔、吉列尔莫·莫拉莱斯导演,《绅士联盟》《疯城记》成员史蒂夫·佩姆伯顿和里斯·谢尔史密斯自编自演、联合BBC推出的一部英国黑暗喜剧。

该剧讲述了不同的讽刺现实的故事,现有五季剧集和一部万圣节番外特别篇。该剧在英国BBC电视二台(BBC Two)播出,每季6集,每一集为一个独立的故事。第一季于2014年2月5日首播,后面几季分别于2015年、2016年、2018年及2020年播出。

《9号秘事》的灵魂人物是两位编剧史蒂夫与里斯,先前他们就有过合作,斩获英国电视学院奖及英国喜剧奖的知名电视剧《疯城记》也是由他们二人自编自演而成,经过了之前合作的不断磨合,两人在2014年再次合作,推出《9号秘事》这一全新剧集。《9号秘事》延续了《绅士联盟》的暗黑、悬疑的喜剧风格,这一次合作使他们以黄金搭档的身份再次获得了大家的认可,并且成功地打开了海外市场,收获了众多粉丝。更是凭借这部系列剧,史蒂夫获得了英国电影学院最佳喜剧男演员奖。

图一 《9号秘事》电视剧海报

【剧情简介】

《9号秘事》每集分别讲述一个独立故事,场景建制简洁、人物清晰,所有的故事都由两名编剧合作完成。主创人员随机想到了"9"这个数字,从而将"9"运用到了故事各处,例如房间号、车厢号,甚至是垃圾箱的号码以及鞋子的尺码,由此切合了电视剧的名称《9号秘事》。该剧的英文名中的"Inside"点明故事大多发生在封闭的空间,而中文译名中的"秘事"指的是"主观上不愿被人知道的事",在剧集中,大多数人怀揣着不为人知的秘密,而剧集就是通过细致描写这些看似正常的人的"异常",给观众带来震撼的视觉体验。

对于剧情,编剧曾说,他们不会预设结局,没有写到最后,自己也不知道结局是什么——最好让自己也大吃一惊!所以,《九号秘事》就是这种创作思维的产物,结合单元剧的体裁,它就像是黑色喜

剧的大集合,其所运用的元素和风格非常多元,唯一的共同点是基本上每一集都有极具英式风格的冷笑话场景。冷笑话与无厘头愚蠢的相辅相成,不仅暗示剧情和人物之间共同存在的冰点,也是给观众心理暗示的慢性毒药。

第一季分别讲的是:曾被性侵的男童在成年之后混入施暴者女儿的派对,通过一个寻常的沙丁鱼游戏将众人塞进一个大衣橱中并放火烧死的复仇故事;两个小偷潜入豪宅打算偷盗名画,却意外目睹富豪杀死异装癖妻子,失手将富豪杀死,最终他们俩也被伪装成推销员的大盗杀死,大盗阴差阳错偷走了伪造的假画;男主角由于女友去世而陷入抑郁情绪,一个流浪汉乘虚而入,一步步引诱男主堕落,差点儿鸠占鹊巢,最终男主角受幻想中女友的鼓励重新振作,并杀死了流浪汉;做慈善的大明星在吹气球时意外倒下,同行的人算计着夺得气球,将明星的"最后一口气"卖出好价钱,却出人意外地谋杀了这位明星,最终气球被患绝症的小女孩放飞;剧院的替角借用莎翁的《麦克白》,上演现代版的谋杀上位,替角男主在不断异化的过程中,虽然取代了原来的主角而成名,但他以为是女友替自己制造意外以攻击竞争对手,故愧疚自杀,实际上凶手另有其人,女友是被成名的男主角杀死的;兄妹二人认为自己大哥被恶魔附身,把大哥绑起来囚禁数十年,最终大哥将死,找到一名女大学生,想借她的肉身封印恶魔,然而女大学生实际上也是受闺蜜欺骗被打麻醉剂后捆绑起来的,垂死病态的大哥扑过来,画面戛然而止。

【要点评析】

《9号秘事》作为一部极具英伦气质的黑色喜剧,以每集一个独立的单元故事带领观众走进一个个悬疑、恐怖或搞怪的剧情世界。《9号秘事》之所以能够获得观众的喜爱,得益于编剧和导演通过精练的镜头语言与高超的叙事手段将天马行空的想法放置在短小的篇幅之中,虽然每一集只有短短的三十分钟,但不仅寻常故事需要的起承转合一应俱全,编剧还善于将许多生活场景中不被注意的细节通过神秘的线索联结起来,草蛇灰线,这些伏笔往往在剧集的最后几分钟接连暴发,为观众带来令人拍案叫绝的层层反转。接下来,笔者将就体裁篇幅、时空设置、叙事手段和故事内涵几个方面进行评析。

一、短小精悍的篇幅

《9号秘事》每一季共六集,每一集片长都控制在三十分钟左右。每个故事的悬念在一集之内就能揭晓,这种短小的篇幅、单元剧的体裁令观众能够即看即停,不会出现在故事高潮处戛然而止,"欲知后事如何且看下集"的情况。这种观剧自由的方式,反而能够激起观众不断接着观看的欲望。

片长的简短并不意味着简陋,反而对制作方在内容的取舍和手法的处理方面提出了更高的要求。《9号秘事》的故事内容并没有由于片长有限而减少容量,相反,每一集都能将一个故事讲得完整、合理,在明面上的简单事件背后设置了大量的细节,这些细节极大地丰富了故事内容,增强了戏剧性。短小精悍的篇幅在制作方的巧思下不再是故事表达的桎梏,反而加强了剧情各元素的碰撞。在飞快移动的进度条的追赶之下,高频率抛出的信息炸弹对观众进行狂轰滥炸,这场思维的博弈酣畅淋漓却又点到即止,拒绝拖泥带水,也杜绝寡淡无味。第一季的第一集就从一次英国大家庭常玩的经典游戏"沙丁鱼游戏"开始。沙丁鱼游戏是英国家庭聚会时人们经常玩的一个游戏。沙丁鱼游戏的规则是一个人躲猫猫,找到他的人就要和他一起在原地躲起来,直到最后一个人找到大家,所有

人都挤在一个地方,游戏结束。三十分钟内,导演和编剧老老实实地从一次家庭聚会的游戏开始讲述,剧中的人物如何进门,如何参与这个游戏,如何一个个挤在拥挤的衣橱中,又被前来复仇的男人一把火烧死。影片不屑于拍摄出回忆的场景,编剧通过在逼仄的衣橱中的各方聊天,就能在顺利推进当下故事的同时还原一段往事,从而顺理成章地解密片末凶手的复仇动机。在柜内的人们识破假冒的伊恩时,柜子门也被人从外面锁上。这位"假伊恩"原来便是当年的受害者小皮普,他哼唱着那首令在场所有人心生恐惧的童谣《沙丁鱼之歌》,同时洒上汽油,在观众与柜子里的众人意识到真相的同时,火机点燃,影片戛然而止。半个小时已到,一个完整的复仇故事也呈现在观众眼前,但在最后两分钟的惊人反转后并没有给观众喘息的时间,观众面对着结束的黑屏反而能够激发想象,回味无穷。

二、狭小具体的时空

由于同是黑色幽默风格的单元剧,《黑镜》经常被拿来

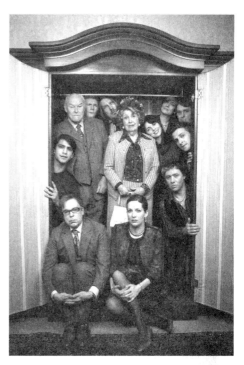

图二 《9号秘事》剧照(一)

与《9号秘事》进行比较,但《黑镜》更多地刻画在科技人工智能与人类社会并肩发展的过程中,科技过度滥用导致的社会问题及科技发展与人性的冲突对立,从题材的选择到拍摄的场景都较《9号秘事》更为宏大,《9号秘事》则更多地取材于人生百态,编剧似乎一直在着力于拉近这部荒诞影片与人们真实生活的距离,结合每集半个小时的有限篇幅,《9号秘事》的故事所发生的场景往往较为单一,发生的时间也较为简短紧凑。

就目前播放的所有剧集来看,每一季第一集的故事都发生在一个封闭狭窄的空间当中,被"塞"入情景的人们开始了看似冗杂而无关紧要的絮语。藏满人的衣橱、活人与尸体共存的一节卧铺车厢,还有拍摄现场、酒店走廊等,在狭小而具体的时空当中,故事大多需要依靠人物对白来推进。正如前文笔者分析过的《9号秘事》的第一季第一集。此外,《9号秘事》第二季的开篇,有强烈模仿第一季第一集的"痕迹"。第一季第一集发生在衣橱中,而这一集则是在一节卧铺车厢中的诡异旅程中开始:夜晚,火车静静地行驶在路上。一节拥挤的车厢中,七个出场人物来自不同的阶层,拥有不同的性格,也各自有一定要按时到达目的地的理由,有一对要赶去参加女儿婚礼的老夫妻,一个醉汉,有第二天有重要面试的中年医生和深夜突然闯入蹭睡的青年男女。最后还有一具一开始便安静地躺在车厢里的死尸。第一个冲击无疑是直接的:一群人竟然和一具尸体共处一室!如何处理这具尸体成了首要问题。一开始,大家对尸体的反应是表现得很惊讶,但是随着主人公的引导,大家逐渐认同:不能上报该尸体的存在。比起一个陌生男子的死亡,所有人更在意自己能否按时到达目的地。来蹭睡的小伙子甚至和尸体一起睡着。对于人类来说,一具同类的尸体无疑是令人恐惧的存在,但在自身利益面前,恐惧连同道德只能退让。最后,真相揭开,原来是医生谋杀了竞争对手,但最终真正的竞争对手——那名醉汉出现了,医生这才明白自己杀错了人。这一整集的故事都在车厢中展开,没有特效,更没有大场面,极具英伦气质的黑色幽默将多人物、多线索交织在一个狭小具体的时

空当中,矛盾的集中爆发令观众无从被其他元素吸引注意力,本该最令人恐惧的尸体在冰冷人性的映照之下反而令人感到可怜。

《9号秘事》的编剧一直在从传统戏剧中汲取养分,每一个封闭的场景就如同戏剧舞台之上的一幕,在有限的布景、道具条件下以紧凑的情节和精致的对白将一个故事讲得具体可信,引人入胜。这种"具体"氛围的营造,就是通过狭小具体的时空对观众进行暗示。如此一来,时空的一些威能与权力就让渡给了角色与情节本身,角色的所作所为实现了对故事内涵的延展,深入刻画了多面性的人性,能够更好地调动观众的情绪。

三、精妙的叙事

《9号秘事》之所以能够获得观众的交口称赞,很大程度上是得益于编剧精练、深厚的功力,在有限的时空之内要演绎完整、合理而又出人意料的小场景短剧,既需要有天马行空的创意,也需要有精妙的叙事手段进行加持。

前文提到,《9号秘事》以封闭空间作为舞台的戏剧式故事往往需要依靠台词来推进情节的发展,以人物对白来交代事件经过、建构立体人物形象,甚至埋下伏笔、烘托气氛。但在第一季的第二集中,编剧巧妙地设置了两个偷偷潜入豪宅的小偷及一名装作聋哑人的推销员,三个角色都因为剧情和人物的设置而无法说话。没有了台词的辅助,作品的完美呈现就更依赖于精妙的叙事和演员自然的表演了,该集全片精简无废话,但又具有极强的信息延展性,有效的镜头语言的使用突出了演员们的表演张力,为观众上演了一场精妙绝伦的哑剧。

图三 《9号秘事》剧照(二)

首先,编剧在本集中运用了多线叙事:屋内的夫妇是一对奇异的组合,妻子实际上是爱穿女装的男人。两人貌合神离,在不断争吵之后,妻子决定离家出走,于是丈夫愤而杀妻;屋外是两个笨贼,他们偷偷溜进豪宅,与屋主夫妇共处一室,想要偷取名画;紧接着,第三组意外人物"聋哑"推销员的出现,使三条线的故事串联到了一起。在前半段着重刻画的便是这两个笨贼偷画的有趣情节,这两个笨贼手机不静音,警惕性差,多次差点儿被发现。编剧巧妙地运用了蒙太奇,在不断切换的镜头中,往往突然一下,小偷们就猛然进入了被发现的困境。与此同时,导演也很好地把握了叙事节奏,全片惊险不断,每当小偷解决了一次被发现的危机,他们紧接着就会得到爆炸性信息,例如妻子实际上是男性等,而推销清洁用品的"聋哑"推销员上门对刚杀妻还未掩饰犯罪痕迹的屋主来说简直是瞌睡时送上的枕头,他立刻将番茄汁浇在血迹之上,要求推销员清洗。刚犯罪完就有人敲门,这样的戏剧情节安排虽然并不少见,但由于双方的信息不对等,还是令观众的心脏提到嗓子眼。在推销员发现枕头上的弹孔和楼上悬吊的行李箱时,意外再次发生,小偷搬运行李箱时失手将屋主砸死。一番混乱局面过后,两个笨贼发现他们辛苦筹谋的名画已经漂浮在泳池之上,功亏一篑。这时,看似"人畜无害"的推销员拔枪射杀了两个小偷,并且打

电话开口向公司汇报了情况。然而，推销员并不知道自己偷走的并非名画，而是仿品。这个秘密，只有处于全知视角的观众才知道，回看片尾推销员自信满满的笑容，是否讽刺感又增强了几分？如此一来，故事有张有弛，惊险、爆笑和惊天反转相交织，给观众带来的情感体验也是不同的，这也是本集通过叙事掌控了剧情的节奏从而使其划分出了层次。

在这一集中，编剧大幅度减少了台词的含量，而是大胆地通过近乎哑剧的形式，展现出一个有趣的"螳螂捕蝉黄雀在后"的故事，其中各种细节的暴露、短时间的反转，以及在小场景中设置通透玻璃将辗转腾挪与奔跑追逐做到完美融合的空间叙事手法，都让观众免于审美疲劳，在半个小时内全情投入。

四、猎奇之下是对人性的探索

《9号秘事》在内容上别出心裁、出人意料，但并非单纯追求猎奇的血浆片、惊悚片，绝大多数故事都展现出了对现实社会、普遍人性的关注。

第一季的第三集讲的是一位教师在女友外出工作时，被邻居流浪汉蒙骗，进而差点儿被鸠占鹊巢。在他逐渐丧失对生活的热情、失去工作时，女友出现，指出流浪汉仅仅是教师在对生活的逃避心理下的幻想产物，鼓励他"杀死"幻觉，重新振作。在故事的最后，振作起来的教师却发现，自己的女友早在外出工作时就遭遇车祸死亡，而自己家中的浴缸里浸泡着流浪汉的尸体。整个故事虽然局限在小小的公寓之内，但反映的无疑是现代人的心理状态。一位生活安定的教师，由于女友去世而陷入忧郁的情绪当中，被流浪汉乘虚而入。一个人想要失去一切是多么容易，当教师汤姆在流浪汉的哄骗中不断沉沦，失去工作、不修边幅，而流浪汉却日益光鲜、神采奕奕起来，后期甚至二者角色对调，主角成为跪在地上接受金钱施舍的人。这种戏剧化的转变似乎展示了在现代社会中人们身份的模糊性与不稳定性。第二季第一集的卧铺车厢事件则通过人物群像，将人性之冷漠、自私摆在了台面上。为了准时参加女儿婚礼的慈爱夫妇对车厢中的死尸弃而不顾，本该救死扶伤、看似儒雅理性的中年医生却为了职位竞争而对竞争者痛下杀手，年轻男女害怕逃票行为被发现甚至能够忍受与尸体共眠，创作者通过极其细腻的逻辑和洞察力，在短短数十分钟的进度条中，将同一节卧铺车厢中的人物塑造得荒诞可怖又富有生活感。以自我为中心的人们甚至超越了对于尸体的恐惧，相信在观众看来，这些人也比尸体可怖得多。在第二季第二集《冰冷的安慰》中，创作方别出心裁地放置了四个拍摄机位，走廊、男主角工位、主管办公室、接线员办公室，故事就在这四个地点展开。一名新上任的心理热线接线员因为一通恶作剧电话而受到了情绪干扰，漠视了真正需要心理帮助的人，间接导致了一场真正的自杀。而这个恶作剧竟然是男主角的主管所为！这四个机位的设置与心理热线接线员这一设定，也反映了人们内心所隐藏的窥探欲，在这种窥探欲的驱使之下去贸然接触他人的痛苦，要么陷入冷漠、逐渐失去共情能力，要么走向癫狂与失控。第四季的第二集讲述的是两个年过半百的喜剧搭档再次聚首，细数过去的酸甜苦辣。一个选择放弃，转而投身商海；一个执着于式微的艺术而穷困潦倒。他们的对话看似是对得失的一番纠缠与清算，实际上或许是对那些无疾而终的感情进行回应，纵使再见面时他们别别扭扭，但二人间真挚的情感，结合演员自然的演技，颇让观众感动。

【结语】

《9号秘事》能够保持连续多季的高水准，是体裁、内容、内涵所共同成就的。在这部电视剧中，

每一集都会带来不一样的惊喜,惊悚、悬疑、荒诞等各种元素轮番上阵,而在猎奇的外壳之下,既有真挚美好的感情展现,也有对现实社会的反思,更有对阴暗人性的刻画挖掘。它的黑色幽默风格也令人印象深刻,这是当代人无奈和困扰情绪的一种外显,在这个生活成本持续升高、信息化高速发展的时代,人们所经受的压力之大是不言而喻的。在这种情况之下,毫无内涵的幽默已经很难触动人们的内心,而"黑色幽默"在影视剧中的巧妙运用,能够很好地使人们将压抑的情绪排解出来,内心的压力也得以缓解。抛开一切,令人拍案叫绝的剧情也仿佛在为观众做一场场精神按摩,通过脑力活动和心理博弈,人们能够暂时逃开一成不变的现实生活,在天马行空的影视世界中畅游。

(撰写:张玉彬)

《低俗怪谈》(2014)

【剧目简介】

《低俗怪谈》是由胡安·安东尼奥·巴亚纳、达蒙·托马斯和托亚·弗莱瑟等联合执导,约翰·洛根、克里斯蒂·威尔逊-凯恩斯、安德鲁·辛德克等联合编剧,伊娃·格林(饰演温妮莎·艾芙斯)、乔什·哈奈特(饰演伊森·钱德勒)、提摩西·道尔顿(饰演马尔科姆·穆雷)、哈里·崔德威(饰演维克多·弗兰肯斯坦)、利夫·卡内(饰演道林·格雷)、比莉·派佩(饰演布洛娜·克劳福特)、罗里·金尼尔(饰演约翰·克兰德)等主演的恐怖剧。该剧第一季于2014年5月在美国首播,共3季27集。该剧剧名源于19世纪英国流行的小报,这类小报内容以骇人听闻的恐怖故事或奇闻轶事为主,文学价值不高且印刷质量差,一便士便能买到一份,于是人们将这类小报称为"便士报",并将恐怖惊悚的廉价故事称作"低俗怪谈"。该剧的主要人物改编自玛丽·雪莱创作的《弗兰肯斯坦》、奥斯卡·王尔德创作的《道林·格雷的画像》和亚伯拉罕·布兰姆·斯托克创作的《德古拉伯爵》。

图一 《低俗怪谈》电视剧海报

【剧情概述】

多年前,温妮莎·艾芙斯一家与马尔科姆·穆雷一家比邻而居,两家关系亲密,温妮莎与邻居马尔科姆的女儿米娜、儿子彼得从小玩在一起,马尔科姆自非洲冒险归来时,温妮莎在园林迷宫中发现了马尔科姆和她母亲偷情的秘密,但她没有告诉任何人。几年后,米娜与布兰森上尉订婚,温妮莎向彼得示爱却被拒绝。在米娜结婚前夜,温妮莎引诱布兰森与自己发生关系,被米娜撞见后,两家关系彻底决裂。无法道歉的温妮莎开始陷入严重的癫痫与癔症,她的精神病医生在给她实施水疗等各种凶残的治疗后给她做了头部手术,虚弱中的温妮莎被黑暗中的恶魔蛊惑,她的母亲因为看到恐怖图景受惊吓而死去。在举办完葬礼后,被吸血鬼控制的米娜告诉温妮莎彼得死去的消息后便消失,温

妮莎找到马尔科姆,说可以帮助他找到米娜。

温妮莎找到流浪在英国的美国神枪手伊森·钱德勒,雇佣他一起寻找米娜,他们在与吸血鬼的争斗中带回了吸血鬼的尸体,并意识到还有另外的吸血鬼。他们把吸血鬼的尸体交给维克多·弗兰肯斯坦博士处理,并发现尸体骨骼上刻着埃及的象形文字,马尔科姆找到埃及学家莱尔先生解读象形文字,莱尔先生发现那些文字出自埃及《亡灵书》,并且上面还有从未出土过的信息,他暗示马尔科姆这些文字预示着黑暗和诅咒。弗兰肯斯坦找到范海辛教授咨询尸体血液的问题,范海辛告诉他那属于吸血鬼,弗兰肯斯坦的造物却杀死了范海辛,并要挟他为自己创造一个妻子。在追寻另一个吸血鬼的过程中,温妮莎再次被恶魔蛊惑,她的健康状况越来越糟糕,温妮莎要求钱德勒杀死自己,他却不忍下手,钱德勒通过祈祷完成了暂时的驱魔;温妮莎恢复健康后预感到米娜在恐怖大剧院,晚上众人来到大剧院,在与吸血鬼的斗争中,马尔科姆杀死了吸血鬼,这时米娜突然出现抓住温妮莎做人质,马尔科姆在悲伤中开枪杀死女儿米娜。

钱德勒一觉醒来发现自己杀光了酒馆中所有人,他找到温妮莎告别,两人却受到女巫的攻击。卡莉夫人是女巫的母亲,她一方面施法使温妮莎的精神受到侵扰,另一方面施法诱惑马尔科姆。莱尔先生和钱德勒从大英博物馆盗出记载暗黑语的文物,并逐步解读出文物讲述着堕落天使们的自传。温妮莎精神陷入极度的紧张,她回忆起多年前来到巴兰特里沼泽寻求善良女巫琼·克莱特的帮助时也曾受到卡莉夫人一行的侵扰,她们甚至蛊惑民众烧死克莱特。卡莉夫人为了得到马尔科姆,施法杀死了他的妻子,被蛊惑的马尔科姆一反常态毫无悲伤。温妮莎预感到了危险,要求钱德勒陪同自己再次回到克莱特的房子,在那里,她拿到了禁忌之书。在黑人管家辛博尼的帮助下,马尔科姆恢复正常,他只身来到卡莉夫人的城堡准备杀死她。弗兰肯斯坦和莱尔先生来到沼泽寻求温妮莎的帮助,他们一行来到卡莉夫人的城堡,路西法借人偶说出他的渴求,他希望温妮莎献出自己的灵魂并许她以平凡的余生,温妮莎却觉醒了,她用自己的力量将人偶捏成碎片,钱德勒也变身神狼杀死了卡莉夫人。

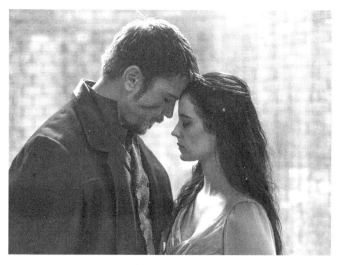

图二　《低俗怪谈》剧照(一)

在解决了路西法之后,马尔科姆再次前往非洲,钱德勒则因为杀人而被遣送回美国;莱尔先生在离开前将心理医生苏华德和死亡研究专家卡特里奥娜·哈特德根介绍给温妮莎。温妮莎发现苏华德医生是克莱特的后代,于是开始接受治疗,但她同时发现黑暗力量又在她的周围徘徊。在治疗的过程中,她回忆起德古拉曾来诱惑她,于是找到卡特里奥娜寻求帮助。原来从天空坠落的不止路西法,还有化身吸血鬼始祖的德古拉,他们都希望与黑暗之母结合。德古拉化身动物学家逐渐获得温妮莎的爱并最终占有了她,世界陷入黑暗,此时马尔科姆和钱德勒等人也回到伦敦,众人与吸血鬼展开殊死搏斗,温妮莎请求钱德勒杀死自己,她念着主祷词死去,德古拉也随之消失。

【要点评析】

一、吸血鬼、狼人和弗兰肯斯坦博士的造物

吸血鬼是西方影视作品中改编最广泛的恐怖角色之一,每年都有大量影视作品改编上映,从代表性的著作布兰姆·斯托克的《德古拉伯爵》发表以来,吸血鬼开始成为荧幕上的重要角色,而随着时代发展,改编内容和手法越来越大胆,出现《吸血鬼女王》《吸血女伯爵》等电影,《德古拉2000》甚至将犹大作为吸血鬼的始祖,他因为出卖耶稣而被诅咒成为只能徘徊在黑暗中的永生的吸血鬼。《夜访吸血鬼》《唯爱永生》等影片则将吸血鬼带入文艺性的空间,吸血鬼摆脱阴森恐怖的形象而变得忧郁、感性和优雅,身份认同、人性等问题使他们充满对生命意义的追问。《嗜血破晓》更使吸血鬼成为世界的统治者,面临正常人类减少后血液供应不足的困境。随着改编的丰富,吸血鬼已不再简简单单只是恐怖角色的代表,而更多糅合着对人性与生命的思考,他们不再仅仅为血液所驱使,追求生命的意义开始成为改编的重点。日本动漫电影《吸血鬼猎人D》便展现着半人半吸血鬼的猎人D对自我身份认同和生命追问的深度。

并非在所有的改编作品中,狼人和吸血鬼都是斗争关系,《惊情四百年》中吸血鬼德古拉伯爵就曾变成狼的样子,《德古拉2000》中也出现德古拉变成狼的镜头。"黑夜传说"系列在所有改编作品中显得规模宏大,具有史诗般的效果,该剧重新设置了吸血鬼和狼人的起源,吸血鬼和狼人拥有共同的人类祖先亚历山大·科维努斯,病毒改变了他的基因使他获得永生,他的大儿子马库斯被蝙蝠所咬成为吸血鬼,次子威廉被狼所咬成为狼人,第三个儿子则继承了他的血液而既能融合吸血鬼也能融合狼人,故事的男主迈克尔便成为半吸血鬼半狼人的存在,只是该剧第五部让迈克尔被杀使得身份困境等意义问题被终止。《低俗怪谈》则将吸血鬼与狼人斗争的历史置于更久远的宗教和神秘主义背景中,阴暗狰狞的狼人(落魄流浪的美国人)再次获得"神狼"的特殊身份,成为与潜在的忧郁高雅的绅士吸血鬼斗争的保护者。

在传记电影《玛丽·雪莱》中,玛丽的父亲威廉·戈德温在为《弗兰肯斯坦》举办的沙龙上说"从弗兰肯斯坦医生的造物睁开眼的那一刻,它寻求创造者的触摸,但弗兰肯斯坦害怕地退缩,留给这个生物第一次被忽视和孤立的经历。如果弗兰肯斯坦给了他的生物一个同情的抚摸或一句和蔼的话,就能避免这场悲剧了"。《低俗怪谈》再现了这样的悲剧,弗兰肯斯坦的弥补也转瞬即逝,在他细致教导第二个造物认识世界的时候,最

图三 《低俗怪谈》剧照(二)

初的造物突然出现并杀死了他的第二个造物,弗兰肯斯坦被最初的造物要挟而再造一个女性造物。在造物主没有教导他任何技能的情况下,弗兰肯斯坦的造物饱尝了人性的丑恶,从与玛丽最初的相识,到他因为信任和爱而被囚禁在怪物秀的地下室,同时该造物还面临生前记忆的恢复与人性的挣

扎,他曾经的妻子在儿子死后要求他请弗兰肯斯坦将儿子复活,但他不忍儿子承受复活后的迷茫和苦痛。弗兰肯斯坦对造物的要求充满抵触,尤其在造物杀死范海辛教授之后,被赶出恐怖大剧院的造物再次感受到人性感情的痛苦,造物在弗兰肯斯坦的阁楼上哭诉,为什么要赋予他人类感情的痛苦。弗兰肯斯坦为此动容,终于选择在布洛娜死前掐死她从而使她再生。虽然造物说他没有一点古典气息而是现代的,但这仅指外貌而已,他的灵魂充满着古典主义的诗意,这种诗意使他充满希望又与时代格格不入,面对他一直想得到的复活后的布洛娜想要征服男性甚至人类的愿景,他恐惧了,诗人的灵魂让他充满不可理解的悲伤。

二、道林·格雷在该剧中的位置

在故事以温妮莎深处阿蒙拉对阿莫奈特的追寻为主线的过程中,该剧穿插着弗兰肯斯坦与他的造物、道林·格雷与他的画像的情节。在第一季第一集中,温妮莎对钱德勒说,在我们的世界与我们恐惧的世界之间还存在着半世界,他们追杀的正是半世界的生物。如果说阿蒙拉对黑暗之母阿莫奈特的追寻、吸血鬼与狼人的斗争都被纳入宗教(堕落天使路西法的故事)的体系中,弗兰肯斯坦的造物和道林·格雷则完全是半世界的生物,弗兰肯斯坦的造物是科学的产物,获得了死后重生的身体,道林·格雷则是阴郁和罪恶之美的产物;弗兰肯斯坦在马尔科姆的队伍中扮演着重要的角色,如果删除道林·格雷的情节也并不影响全剧的进展。那么,道林·格雷在该剧中扮演了怎样的角色?

图四 《低俗怪谈》剧照(三)

在王尔德的原著中,道林·格雷在听到亨利勋爵不合时俗的观点后轻声说道:"要是反过来就好了。要是永远年轻的是我,而变老的是画该多好! 为了这个目的——为了这个目的——我什么都愿给! 是的,我愿献出世上的一切! 我愿拿我的灵魂去交换!"王尔德并没有展现道林·格雷何以会青春永驻。该剧同样如此,道林·格雷自出场便保持着神秘感,从他对布洛娜肺痨吐血的肉体感兴趣,到引诱迷茫中的钱德勒与他发生关系,再到与男扮女装的安琪莉可的纠缠,他不断寻找新鲜的肉体、迷茫的灵魂和新奇的事物,以满足内心的焦虑和空洞,正如济慈在《夜莺颂》中写道的"我在黑暗里倾听,多少次我几乎爱上了静谧的死亡,我用深思的诗韵唤他的名字,求他把我的一息散入空茫"。道林·格雷的画像从被禁锢的灵魂深处呼唤着黑暗的名字,但又同时承受着黑暗的深邃和肉身的折磨,使得道林·格雷在现实的肉身成为不断寻找的躯壳。道林·格雷就像一道光,他吸引人靠近,然后抓住他不放,但他并不是光源,而是光源下的空洞,所以他接纳着一切罪恶的、黑暗的、病态的、畸形的事物。在莱尔先生的宴会上,温妮莎问道林·格雷是否认识莱尔,他回答道"今晚之前从未谋面,更像是一种随机的邀请"——道林·格雷的出场是剧情的安排,同时也是随机的必然结果:他的出场,提醒着温妮莎如何做出选择。

在卡莉夫人的"降灵会"上,道林·格雷部分看穿着温妮莎内心的挣扎和矛盾,他发现温妮莎和

他是同类人,当他终于向温妮莎表白时,温妮莎却拒绝了他。尽管他们都裹着厚厚的神秘主义的面纱——道林·格雷的画像承担着他的痛苦和罪恶而使他能够青春永驻,温妮莎被阿蒙拉和他的恶魔追逐——他们的灵魂都承受着难以描摹的罪恶,但道林·格雷和温妮莎之间的差距也是巨大的,道林·格雷醉心于自己的罪恶和青春的永驻,他内心的空洞不断通过新鲜的事物弥补;温妮莎却一直处于和内心的罪恶抗争的过程中,一方面她难以抵抗罪恶的诱惑,不断在罪恶的言语下向它做出妥协,另一方面她又处于极度的痛苦中,用肉身承受着抵抗内心恶魔的折磨,这种痛苦,是道林·格雷没有面对过的。在第一季最后一集的结尾,温妮莎想要神父驱魔,神父却反问她,如果驱魔成功,你能接受平凡吗?温妮莎的痛苦展现着她与平凡的命运之间的矛盾和斗争,道林·格雷却无法接受平凡的命运,正如他在时间面前选择了停滞。

三、神秘主义与形而上的解脱

温妮莎自第一次觉醒(被恶魔阿蒙拉侵扰)后便不断受到其他恶魔的袭扰,在饱受肉体和精神双重痛苦的过程中,温妮莎一直以自己的方式抗争着。虽然抗争的前提是,她自己的选择造成了这样的结果,在阿蒙拉第一次借马尔科姆的形象出现在温妮莎面前时也说道"你永远都有选择的,是你允许这一切发生的"。在温妮莎的回忆中,她的变化从她在迷宫中发现了母亲和马尔科姆的偷情开始,"除了震惊、负罪感、禁忌感,我居然有点享受"。在米娜结婚前夜也是如此,被彼得拒绝的痛苦、对米娜结婚的羡慕、对平凡生活的厌弃等复杂情感在温妮莎内心交织,在这纠缠不清的情感催促下她引诱了米娜的未婚夫布兰森,一系列悲剧也随之展开。温妮莎自己也承认,是她选择了如此。"可否说,罪,至少对于该隐,不是违背上帝旨意的犯法行为的后果,而是那行为的起因?它近乎一种可能控制、压倒或瘫痪自由意志的强力,在世上徘徊,独立于人的善恶之欲"。在那一刻,温妮莎选择了"罪",选择了对米娜做出不义的行为。

从第一季第一集开始,温妮莎就不断通过祷告对抗黑暗的力量,祷告是她对抗黑暗的最后屏障,但正如第二季呈现的,女巫扰乱着温妮莎的心智,使她产生幻觉,让她在祷告时也身处恐惧和迷茫之中,祷告不再能帮助她抵御恶魔的低语。于是,在面对女巫的袭击时,温妮莎开始用暗黑语对抗她们,黑暗之母埃莫奈特的力量让她面对路西法也不落下风。在每一次袭击和危险面前,温妮莎都可以选择向黑暗力量屈服,那力量可以让她不怕任何威胁,这是一条轻松的路;但温妮莎选择了与之对抗,她选择了一条更加艰难的路径,即使在精神疾病医生的酷刑般的治疗和隔离中,她仍然选择坚持和黑暗对抗。同时,这也是一条只有她自己才能对抗自己的道路,正如温妮莎被黑暗折磨时马尔科姆对钱德勒说的"让她与恶魔斗争,我们保住她的性命,让她知道自己不是一个人"——任何人都不能帮助温妮莎做出选择,因为这是一场精神事件,黑暗想要掠夺的是她

图五 《低俗怪谈》剧照(四)

的精神,只有她自己的坚定意志能与之对抗。

在第三季中,温妮莎接受德古拉,这也是她意志的选择,彼时马尔科姆和钱德勒都不在她的身边,德古拉给了她精神的安慰,他也区别于路西法那样许诺她稳定的一生或者将她占有,他说他和温妮莎都是遭人唾弃的、特殊的、孤独的暗夜生物,他希望温妮莎做真实的自己而不是被规训的、别人希望她成为的样子。这个理由说服了温妮莎,她所有的抗争终于在此时折服于黑暗的逻辑。在最后时刻,温妮莎终于明白,无论她逃到何时、逃往何处,黑暗始终能找到她,没有人能够帮助她对抗黑暗。这是她自己的斗争,她要对抗的并非身外之物,而是她自己,给世界带来黑暗的自己。她必须在此时终结,于是她要求钱德勒杀死她。这次的选择并非她放弃了生命和抗争,而是选择了终结自己的选择所带来的黑暗,只有她的死亡能够带来生命的希望;她以自身的黑暗承受了笼罩世界的黑暗,通过终结自身将黑暗一并终结,但人们内心的黑暗没有除去,因为每个人都有自己的选择。在温妮莎的祈祷声中,她握着钱德勒的手催促他拿起枪,这时祷告的意义被重新凸显:我们向上帝祷告,却不能要求上帝为我们做些什么,因为祷告本身是非功利的、不求所得的,祷告是内心的祝福。

【结语】

《低俗怪谈》是一种文学的呈现方式,它重新将我们带到日内瓦湖畔拜伦勋爵的城堡,我们成为与雪莱、玛丽和医生波利多里同列的听众甚至参与者,它呈现的并不是恐怖、神秘和问题的最终被解决与解答,它呈现的是恐怖、神秘和问题生成或正在生成的过程。《低俗怪谈》在呈现恐怖和神秘主义的同时,其更高的指向性在观众自己,观众不仅处在该剧的生成过程中,而且在推动和催促该剧的生成;该剧注定是一个漫长的故事,在第三季却匆匆收尾,温妮莎的故事还有更大的展开空间,在故事结束后留下的巨大空白中,逐渐产生的恐怖和未完成的故事要求观众面向自己内心的恐惧,甚至面向自己内心的"魔鬼"。更重要的,是面向苦难和考验生成着的当下的世界。

(撰写:臧振东)

《阿德龙大酒店》(2013)

【剧目简介】

《阿德龙大酒店》是由乌利·埃德尔导演,罗卡迪·德纳特编剧,约瑟芬·普罗伊斯(饰桑娅·尚德)、海诺·费尔希(饰路易斯·阿德龙)、玛丽·博伊默(饰赫达·伯格尔)、沃坦·维尔克·默林(饰弗里德里希)、卡塔琳娜·瓦克纳格尔(饰玛格丽特)、肯·杜肯(饰尤里安·哲赫曼)、玛丽亚·艾维克(饰阿尔玛)、布尔格哈特·克劳斯纳、安雅·克林等主演的迷你剧。该剧于 2013 年在德国推出,共 3 集。剧中饰演路易斯·阿德龙的儿子小阿德龙青年时期的演员汤姆·希林曾主演反思"二战"的电影《无主之作》(2018 年),该片获第 91 届奥斯卡金像奖最佳外语片提名。

【剧情概述】

1904 年,桑娅·尚德出生,她的外祖母(奥提莉)为了防止她的母亲阿尔玛和马夫的儿子弗里德里希未婚生子的丑闻传出而公开宣称桑娅·尚德是自己的女儿,并禁止阿尔玛和桑娅相见,弗里德里希一家也被驱逐出

图一 《阿德龙大酒店》电视剧海报

门。同年,桑娅的教父阿德龙开始在勃兰登堡门外修建阿德龙大酒店,立志打造德国和整个世界上流社会的地标性建筑。阿尔玛的父亲、阿德龙的好友古斯塔夫从非洲殖民地运回大量珍贵艺术品并出资赞助阿德龙大酒店的建设,但阿德龙大酒店建设的资金仍然短缺。工商局库普尔先生以资金短缺要挟离间阿德龙和儿子路易斯。古斯塔夫帮助好友获得上流社会的资金支持并告诉好友其子路易斯对酒店的热忱,阿德龙大酒店顺利开业,店主父子关系也变得融洽。同时,古斯塔夫和奥提莉安排女儿阿尔玛与冯·谭宁相处。在阿德龙大酒店开业当天,皇帝威廉二世来到大酒店,并出资赞助阿德龙大酒店的运营。阿德龙大酒店迎来第一次辉煌阶段,世界各地名流争相到访,而弗里德里希也开始在酒店大堂工作。古斯塔夫的朋友、独立女摄影师乌迪内·亚当姆斯入住阿德龙大酒店,她鼓励已与冯·谭宁订婚的阿尔玛追求自己的自由。阿尔玛想要弗里德里希和女儿一起去美国,弗里德里希却还要供养家庭;阿尔玛和父母坦白并执意要去美国,父母禁止她再和桑娅相见,阿尔玛忍痛

离开;阿尔玛和乌迪内不正当的同性关系传出,她刚订的婚约关系被迫解除,阿尔玛离开故土去美国后,弗里德里希则默默守护着女儿桑娅。"一战"爆发,社会动荡不安,失业、饥饿和贫困让人们生活困苦,斯巴达克党人与德军交战时来到阿德龙大酒店避难,弗里德里希见到了妹妹玛格丽特,而后玛格丽特留下来做了电话接线员。古斯塔夫失去了非洲的殖民地,染上热病回到德国,最终不治身亡,临终前,他告诉了桑娅出生的秘密。在他的葬礼上,阿尔玛才从美国回到德国,面对知道真相的女儿,二人产生了隔膜,弗里德里希则一直在等待阿尔玛。面对丈夫的去世,奥提莉悲痛欲绝,最终在痛苦中投河自尽。阿尔玛卖掉了父母的房子,想带桑娅去美国生活,桑娅则选择留在阿德龙大酒店,住进了酒店的长包房。在离开前阿尔玛终于和桑娅坦诚相待,弗里德里希则继续守护着桑娅。路易斯爱上了远道而来的赫达·伯格尔而抛弃了妻子和儿女,阿德龙要求儿子路易斯与赫达断绝关系,路易斯则说服了父亲。陈旧的观念已不再适合阿德龙大酒店的发展,路易斯和赫达带来了改变,阿德龙则在悲伤中退场,在酒店举办晚会的时候,他不幸被汽车撞倒而最终不治身亡。弗里德里希送给桑娅一台收音机,她的生活也随

图二 《阿德龙大酒店》剧照(一)

之改变。在这个过程中,她爱上了酒店的钢琴师尤里安·哲赫曼,对方却已有未婚妻,桑娅一度心情低沉。欧博迈亚先生要创办一个新的电台,桑娅主动参与其中并逐渐成为主要角色。通货膨胀期间,酒店生意惨淡,在赫达的建议下,路易斯通过酒业顺利扭亏为盈。1926年,赫达在酒店增加舞男岗位。斯巴斯提安(桑娅儿时的玩伴)沦落到酒店门外,通过桑娅,他被留在了酒店做舞男。桑娅收到了尤里安的婚礼请柬,她要斯巴斯提安陪同参加,谎称他是她的男朋友。这时,德国纳粹开始活跃,反犹太人和种族歧视愈演愈烈,在观赏完传奇舞者美国黑人舞蹈家约瑟芬·贝克的演出后,尤里安和桑娅的黑人女仆嘉拉受到纳粹的刁难,纳粹在暗处射杀了嘉拉,桑娅等人报警却毫无结果。20世纪20年代末,尤里安与妻子分居后找到桑娅复合,桑娅表面拒绝却怀上尤里安的孩子。嘉拉死后失踪的斯巴斯提安此时已成为纳粹的重要工作人员。尤里安因为犹太人的身份而被抓,桑娅生下女儿安娜。阿德龙大酒店被纳粹官方要求改变,路易斯为了酒店安危只能妥协,桑娅也被要求为纳粹宣传播音。1936年,德国柏林奥运会期间,面对国际社会的关注,纳粹释放了一部分被关押的犹太人,桑娅终于见到尤里安,尤里安准备造假护照离开德国,而桑娅为了电台和阿德龙大酒店的安危必须留下与宣传部部长共同播音。尤里安拿到假护照时被西格弗里德(斯巴斯提安的哥哥)抓获并被驱逐出境。"二战"期间,阿德龙大酒店成为避难所,路易斯和赫达回到乡间别墅度日,弗里德里希和桑娅则留下来继续维持阿德龙大酒店的运营。战争后期,路易斯因为曾经为纳粹提供场地而被美军抓获。已身居纳粹高位的西格弗里德在地下室躲避时不小心打碎酒瓶被美军追捕,在这个过程中,蜡烛引燃了整个酒窖,弗里德里希看到西格弗里德进入酒窖便回去救他,却不幸牺牲。战后恢复阶段,路易斯被释放,却在回家途中突发疾病去世。苏联接管阿德龙大酒店,桑娅代为运营。1952年,

她看到了只身一人来到酒店的女儿安娜——安娜和尤里安已入以色列籍,他们认为是桑娅当初出卖了他们;而在审判西格弗里德时,真相才被揭露:斯巴斯提安为了得到桑娅而让哥哥西格弗里德将尤里安和安娜驱逐出境。尤里安终于和桑娅冰释前嫌,但他已经再婚。20世纪70年代民主德国关闭了阿德龙大酒店,桑娅也迁往美国,住进了母亲留给她的房子;尤里安妻子去世后也搬到美国和桑娅一起居住。20年后的1997年,阿德龙大酒店重新开业,他们又回到了阿德龙大酒店。

【要点评析】

一、重复的命运/感情

阿尔玛与桑娅分别的命运后来同样发生在桑娅和安娜身上,桑娅当初有多排斥阿尔玛,安娜就有多排斥桑娅。在严格的等级秩序中,家族荣誉和名声至关重要,作为家庭秩序和荣誉的维护者,奥提莉只能禁闭女儿阿尔玛并对外宣称外孙女桑娅是自己的女儿。虽然古斯塔夫支持奥提莉的选择,保持了对阿尔玛的严厉,却也默许了弗里德里希在阿德龙大酒店的工作。在古斯塔夫人生的最后时刻,是他首先决定对桑娅说出真相。面对昔日友好相处的姐姐竟是自己的母亲这样的真相,桑娅一时难以接受。而在阿尔玛回国之后,桑娅愤怒地质问阿尔玛为什么抛弃她,古斯塔夫和奥提莉并没有足够的时间说出所有的真相,阿尔玛和桑娅感情的缓和要待她们用自己的方式解决。而安娜与桑娅的分别,却是在安娜有记忆之后,在被驱逐出境的汽车上,她听出了广播中母亲桑娅的声音,但尤里安却说那不是她母亲,在安娜幼小的心灵中,尤里安加深了是桑娅抛弃他们父女俩的印象——其实,桑娅之所以坚守在阿德龙大酒店,就是为了等待尤里安和安娜回来,因为外面的世界太过广阔,只有阿德龙大酒店能够成为他们寻找故乡的地标。她的等待终于换来了回报,安娜回来了,她认出了安娜,安娜却对她充满排斥——安娜首先认出了桑娅,她需要桑娅的签字才能留下继续

图三 《阿德龙大酒店》剧照(二)

学习,却因为内心充满对桑娅抛弃她的气愤而只是坐在角落里观望,待桑娅认出她想要和她说话,她却仓皇逃走——安娜如同当初的桑娅一样,内心坚信自己被抛弃而不给母亲解释的机会:这就造成了阿尔玛和桑娅、桑娅和安娜两代人的情感冲突。

阿尔玛回到德国时,桑娅几乎对她恶语相向,她并不知道阿尔玛曾经为了能够带她一起离开而做出的努力,甚至她的出生也曾是不被允许的事;阿尔玛说自己一直计划着把她接走,桑娅却以"可你没这么做"的现实结果状态否定了阿尔玛所有的努力,父辈的不再诉说(在情感问题面前的戛然而止)将问题重新交还到阿尔玛、桑娅之间,正如汉娜·阿伦特所说"我们总要偿还父辈的罪过"。阿尔玛想要带桑娅去美国,桑娅却说自己在德国可以独立,阿尔玛便说她未成年坚持要带她走,在这个意义上,阿尔玛也重复着母亲奥提莉当初阻止她去美国的行为。阿尔玛找到弗里德里希,与他一起劝说桑娅,但母女最终的和解还是只能靠阿尔玛自己;晚上,阿尔玛来到桑娅的床前,对她说起了往

事,两个人终于平心静气地交谈,桑娅说"你不知道我的感受",阿尔玛说"你跟我一样伤心"——经历是不同的,感情却是相通的,两个人终于冰释前嫌。桑娅再次见到安娜时,她迫切地想要知道安娜和尤里安的遭遇,安娜却拒绝桑娅的解释,她回到民主德国的原因也由其男友约翰说出而非她自己,约翰的介入同时成为缓和母女感情的推动因素,他带安娜参加了对纳粹军官西格弗里德的审判。在西格弗里德的讲述中,过去的真相也得以呈现,安娜对母亲的排斥便顷刻间瓦解,对母亲的记忆和怀念、母爱的缺失和复得构成了安娜对桑娅的感情的矛盾。得知真相后,安娜带着尤里安来到阿德龙大酒店,实现了与桑娅的和解。

二、过去呈现的方式

"过去"真实发生的事情造成的现状只能在过去被重新讲述时才能得到真正的解决。无论是阿尔玛和桑娅,还是桑娅和安娜,母女的感情矛盾都在过去的重新被讲述时得到缓和,对过去的真实和情感的讲述打通了联结两代人情感的空间,阿尔玛的追求自由与为此必须离开爱人和女儿的挣扎、桑娅的自我身份的疑惑和曾经的姐姐竟是母亲而又弃她而去十二年的纠结、安娜对桑娅的思念和被桑娅抛弃的怀恨间的矛盾,构成或者说拓展着阿德龙大酒店的叙事和情感空间。

阿德龙大酒店的故事通过老年桑娅的讲述被穿插在一起,换句话说,全剧即桑娅回忆的一种形式,这种回忆既涉及自我的视角,也涉及他人补充的视角。值得注意的视角是阿尔玛和桑娅的黑人女仆嘉拉,她是古斯塔夫用一杆枪换来的;当桑娅搬到阿德龙大酒店长住房时,只剩嘉拉一个人陪着她,对于桑娅来说,嘉拉已经是她的亲人,从桑娅出生时对她的照顾和陪伴阿尔玛度过被禁足的痛苦岁月,嘉拉同时经历着奥提莉、阿尔玛和桑娅三代人的命运。桑娅问起嘉拉的身世,嘉拉有一刻的神情凝重和犹豫,但她还是开始讲述,在嘉拉讲述自己的故事时,她始终没有停下自己手中的活计,她借着手中的活计缓解着回忆的痛苦,但她也只能通过讲述以实现对自己过去的超越而真正融入桑娅把她当作家人的现实。嘉拉承受的痛苦其实更甚于阿尔玛和桑娅,因为阿尔玛和桑娅都能在各自的讲述中实现互相的和解,并能通过阿德龙大酒店获得情感和物质的双重解脱,嘉拉却只能在异国的讲述中获得情感上更形而上的超脱,她无法再重回故地寻找自己的感情;她是最忍辱负重的人,却也背负着她沉重的过去而死在了纳粹的种族歧视中:嘉拉的正义始终是迟到的、未完成的。而正是通过桑娅对嘉拉的追问,嘉拉获得了唯一的言说的机会,并在这短暂的言说中推动她的(和无数被遮蔽的殖民地人民的)未实现的正义的到来。

言说是面向过去和呈现过去的唯一方式,虽然在过去的经历成为此后的重新讲述中不免带有与过去和解的成分,但安娜(更年轻一代)还是提出了自己的疑惑,她为自己的身份感到矛盾,一方面她的母亲是德国人,德国人对犹太人造成了种族灭绝的灾难;另一方面她的父亲是犹太人,她又是被迫害者的后代,她的矛盾和自我身份的认同构成了她思考的出发点,所以她才会回到民主德国,回到阿德龙大酒店,虽然她再次面对桑娅时充满敌意和排斥,这却是她内心矛盾的必然结果,她必须带着自己的思考和反思介入曾经的灾难,介入不忍回顾却不得不去回顾的痛苦的过去。

三、选择与抉择

每一个重要的时刻都伴随着选择的发生,每一次选择又关联着过去和未来的真实和感情;故事中的所有人都在选择,甚至是在抉择。嘉拉的讲述也是她的一种选择,当被桑娅追问时,她选择讲述而非沉默。弗里德里希的选择充满悲剧的色彩,也正因为如此,其选择带着悲剧的沉重和命运的不

可抗拒,每一次阿尔玛询问弗里德里希是否要一起私奔时,弗里德里希都选择了继续留在阿德龙大酒店;虽然阿尔玛无法割舍对桑娅的感情,但乌迪内的自由风格确实更深刻地影响着她,为此,她只能追寻自由,这是最早一代自由女性内心的挣扎,就像弗里德里希在与阿尔玛时隔十二年后的再次相见时所说的"你选择了自由,就像你一直想要的那样";在阿尔玛可以自由地追寻自由的时候,弗里德里希成为实现阿尔玛自由的隐在的依靠,虽然故事并未完整呈现,但弗里德里希的陪伴确实成为桑娅与阿尔玛和解的重要推动因素,弗里德里希弥补着桑娅缺失的爱。同时,弗里德里希对阿德龙大酒店的真诚且无私地奉献构成了阿德龙大酒店在多

图四 《阿德龙大酒店》剧照(三)

次战乱后仍然屹立的重要因素,老阿德龙在死前也说正是弗里德里希这类人的发光发热,阿德龙大酒店才得以焕发光彩。弗里德里希对阿德龙大酒店的感情也延续到桑娅身上,在路易斯和赫达离开阿德龙大酒店后,尤其弗里德里希牺牲后,桑娅本可以选择去美国跟阿尔玛一起生活,但她选择继续留在阿德龙大酒店维持酒店的运营,当然她这样做也是为了等待尤里安和安娜在回来时能再次找到她。

女仆嘉拉死去后,她的正义并未得到伸张,当时的德国警察并不追查真凶;在此期间,斯巴斯提安成为纳粹重要官员,他自言要成就一番事业,但并不能排除这其中隐含着他要得到桑娅的爱,如同在他哥哥西格弗里德抓到尤里安时,他要求哥哥将尤里安父女驱逐出境时做出的选择;当桑娅听到西格弗里德亲口诉说了当年的真相后回到酒店时,面对桑娅的沉默,斯巴斯提安默默地收拾了行李离开,对于自己行为的真实动机,他并未做出任何解释和说明,他的忏悔其实也并未得到展示,或者说,他的忏悔有待进一步展开;西格弗里德最终迎来了对自己的审判,他也在审判中讲述了部分的真实,但对斯巴斯提安的审判尚未来临。

故事中的每个人都在选择:老阿德龙选择拒绝将阿德龙大酒店纳入库普尔连锁酒店的管理,古斯塔夫和奥提莉选择隐瞒外孙女桑娅的身世,阿尔玛选择跟随乌迪内到美国追求自由,弗里德里希选择留下照看父母和桑娅,路易斯选择和赫达共同维持阿德龙大酒店的运营,桑娅选择搬进阿德龙大酒店长住房而非跟随阿尔玛前往美国……但重要的并不仅仅是选择,选择本身并不沉重,沉重的是每个人都要为自己的选择而承担责任或付出代价,老阿德龙要在巨额的债务下维持阿德龙大酒店的光彩,古斯塔夫和奥提莉要承受与阿尔玛离别的痛苦,阿尔玛要承受与爱女桑娅离别的苦痛,弗里德里希要承受对阿尔玛的爱和思念,路易斯要承受世俗的压力和儿女们的不理解,桑娅要承受与尤里安和安娜的分别。在选择和沉重之下,是每个人对生命的坚持。

【结语】

汉娜·阿伦特在《艾希曼在耶路撒冷：一份关于平庸的恶的报告》中记录道："为了便于说理，我们暂且认定，您之所以变成大屠杀组织里一枚任人摆布的工具，纯粹是时运不济；不过，您执行了，从而也支持了一个大屠杀的政策，却是不争的事实。政治不是儿戏。论及政治问题，服从就等于支持。您支持并执行了不与犹太民族以及诸多其他民族共享地球这项政治意愿，似乎您和您的上级有权决定，谁应该或谁不该居住在地球上；同理，我们认为没有人，也就是说，整个人类中没有任何一个成员，愿冒天下之大不韪与您共享地球。正是这个原因，这个独一无二的原因，决定了您必须被判处绞刑。"《阿德龙大酒店》通过阿德龙大酒店缩影式地呈现了德国20世纪上半叶的沧桑巨变，从殖民时代的末期到"一战"和"二战"，该剧又并非宽泛的历史呈现，而是聚焦于古斯塔夫和阿德龙两个家族的故事，通过三代人的人生经历和情感冲突展现着不同人物的不同选择及不同命运；剧中无论是故事的主角，还是边缘的小人物，都给观众留下了深刻的印象，同时也给观众提供了反思的深度和空间。对于历史，正义必须被伸张，"而且必须光明正大地伸张"。

（撰写：臧振东）

《我们的父辈》（2013）

【剧目简介】

《我们的父辈》是德国拍摄的迷你剧，2013年3月1日在德国ZDF电视台播出，共有三集，每集90分钟。该剧以第二次世界大战为背景，讲述了威尔汉姆（沃尔克·布鲁赫饰）、弗莱德海姆（汤姆·希林饰）、格里塔（卡塔琳娜·舒特勒饰）、夏莉（米里亚姆·斯坦因饰）、维克多（路德维格·特内普特饰）五个德国年轻人从1941年到1945年的命运起伏，他们本是无话不谈的好朋友，却因为战争而不得不奔赴战场，各奔东西。

在创作上，该剧根据主人公威尔汉姆的回忆进行拍摄，为了保证剧集的真实性，编剧斯特凡·科蒂茨查阅了大量资料，走访了很多战争幸存者。导演菲利普·卡德尔巴赫以写实的手法再现"二战"，拍摄真实的生活与战争场面。在视角上，该剧站在德国普通军人和德裔犹太人视角反思"二战"，打破了旧有东方式的大国崛起风格和美国的个人英雄主义，更贴近普通人的生活，将战争以及战争带来的伤痛还原。该剧制作公司立足于艺术高度和历史还原度，除三集正片外，还拍摄了同名纪录片作为史实补充，它也被誉为德国"二战"反战题材的巅峰之作。

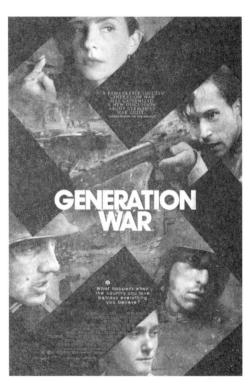

图一 《我们的父辈》电视剧海报

【剧情概述】

1941年，德军入侵苏联，德国军官威尔汉姆接到任务奔赴前线，其弟弟弗莱德海姆本是热爱哲学的学生，却不得不响应希特勒的号召，应征入伍，随着哥哥威尔汉姆的军队上战场。女青年夏莉立志为国家服务，成了一名女护士，也将前往战场救助伤员。女青年格里塔美丽活泼，歌声动人，希望有朝一日成为一名歌星，她与此次一起奔赴前线的五个人中的犹太人维克多是恋人。身为著名裁缝之子的维克多即便在当时纳粹德国已经颁布法令禁止雅利安人和犹太人通婚乃至接触的高压政策之下，仍然维持与四位朋友之间的深厚友情。五人在启程的前夜载歌载舞，喝酒庆祝，约定等战争胜利后的圣诞节再相聚。在出发之前，所有人都认为这只不过是一场简单的战役，不日就可凯旋。然而，

上了战场后,威尔汉姆、弗莱德海姆和夏莉才逐渐明白,想要打赢这场战争是多么艰难。

哥哥威尔汉姆战功赫赫,而弟弟弗莱德海姆则是一个反战者,战争的残酷和德军对犹太人无差别射杀,使得威尔汉姆逐渐转变了过往立场,在一次失败的战斗结束后,他选择脱离部队,独自找到了一个被废弃的农舍偷生;相反,弟弟却被持续经年的战争所麻木,即便内心仍保有同情心,却开始杀人如麻。格里塔为了拯救维克多,选择与党卫军高层保持情人关系,设法为维克多拿到了出境许可。夏莉逐渐适应战地医院的工作,成为一名出色的护士,甚至为了表示"对国家的忠诚"而举报了一名在战地医院当护士的犹太妇女。1945年5月,德国宣布投降,昔日充满欢乐的酒吧已经成为废墟,最终只有威尔汉姆、夏莉和维克多重新回来,弗莱德海姆和格里塔已在战争中去世。

【要点评析】

图二 《我们的父辈》剧照(一)

一、人物分析

威尔汉姆相貌堂堂,经验丰富,意志坚定,在军中很有威望。在奔赴战场之前,他护卫军人的荣誉和职责,相信"战争会让一个人成为男人"。当威尔汉姆带着自己队伍出发时,从未想到将面对的是何种残酷的境况。刚开始,威尔汉姆忠诚地履行上级布置的任务,但面对虐待犹太人、残杀苏联政委等惨无人道的任务时,他的内心逐渐开始动摇。1945年,战争胜利已经变得渺茫,上级仍让他们进攻一个电报站,面对苏联军队猛烈的炮火,身边的士兵几乎死光。在"西西里都被占领了,我班里的一半人却死在这条街上"的荒谬战斗中,威尔汉姆意志崩溃了,他对战争失去了兴趣。"一开始我们打仗是为了国家,后来是为了我们身边的战友,那当战友都死去,我们打仗还有什么意义?"他从一名坚毅忠诚的上尉变成了逃兵,在树林中的小木屋里残喘偷生。威尔汉姆的转变并不突然,他本是善良的人,但是作为军人,服从命令便是天职,甚至因为在战场上无法保证是否能够活下去而从未向夏莉表明爱意。当威尔汉姆再次被发现,他成了一名被唾弃的逃兵,在逃脱一死后,他在第五百缓刑大队执行更为残酷的"敢死队"任务。上级军官要他烧毁普通苏联农民的房子,他无法下手,面对欺辱逃兵的上级,他的愤怒与日俱增,最终杀了上级。这时,威尔汉姆作为职业军人的责任与荣誉不复存在,他因自己是侵略者而痛苦、悔恨。威尔汉姆最终生还,却永远活在对罪孽的忏悔里。

弟弟弗莱德海姆善良理性,喜欢读兰波和荣格的小说,厌恶战争,然而面对德国年轻男子都要上战场的时局,他不得不跟着哥哥威尔汉姆奔赴前线。刚开始,弗莱德海姆不能融入队伍,面对任务他冷眼旁观,被其他士兵嘲笑侮辱,甚至因为对禁忌的蔑视而造成基地被轰炸破坏。他认为"战争会暴露出人最坏的一面",然而面对越来越残酷的战场,他的心态也逐渐改变。刚开始他还会因为犹太小女孩被枪杀而反抗上级军官,当德军越来越显出它残酷的一面时,他变得无情冷血,为了在这场惨无人道的战争中活下去,他做了很多违背自己本心的事,让苏联的农民去蹚雷,射击逃跑的波兰孩

子……冷漠地执行上级一个又一个残酷的命令，这时的弗莱德海姆已经像他说的那样"有时候不能把自己当人"。当德军溃败，他们被包围，弗莱德海姆最终也没有举手投降，而是举枪走向苏军，用自己的死亡警示身边仍然叫嚣着要继续战斗的战友——战争没有意义，只有投降才能活下去。在这场战争里，弗莱德海姆丢失了善良和理性，他无法原谅双手沾满无辜鲜血的自己，他无法再面对这

图三 《我们的父辈》剧照（二）

个世界，最终将自己埋葬在这座"巨大的屠宰场"里，希望在死神的羽翼里得到解脱。

格里塔美丽活泼，歌声动人，梦想有朝一日成为一名女歌星。她敢爱敢恨，在德国反犹太人的高压时局下，她不顾世俗的眼光，和犹太人维克多相爱。五人分别前夜的聚会招来了党卫军高层的关注，为了自己的歌星梦想与维克多的生命安全，格里塔与党卫军高层保持着情人关系。虽然格里塔与维克多的关系因维克多知道了她是党卫军高层的情人身份而产生裂痕，但格里塔仍深爱着维克多。反犹时局变得紧迫，格里塔以破坏声誉要挟党卫军高层，帮男友维克多拿到了出境许可，二人分别。在党卫军高层的帮助下，格里塔逐渐成为歌星，过上了光鲜亮丽的生活，与在前线的夏莉不同，她在柏林享受着纸醉金迷的日子，渐渐恃宠而骄。情人提出要她去战争前线慰问演出，格里塔却幻想着胜利后去西欧开演唱会。再次与在前线的三位好朋友相聚后，彼此已截然不同，格里塔仍活在德军会赢的幻想里。战事突发，她因骄纵而误过了返程的飞机，当找到夏莉的医院求助时，看到的是不断送来的

图四 《我们的父辈》剧照（三）

伤员和满地的鲜血……返回柏林后，她不再有昔日的光环，面对酒吧里仍大声呼喊德军会赢的士兵们，她冷冷地说出"战争不可能赢得胜利了"。因该言论格里塔被带走调查，她用肚子里的孩子要挟高层放她出去，却被高层狠狠捶向肚子……最终她因言论不当被关进了监牢。当战争败局已定，高层试图用帮助她洗白的办法"救"她出来，但看透高层丑恶嘴脸的格里塔没有答应。看到战争残酷一面她已经绝望，最后在战争结束前她被执行枪决，孤独地结束了高傲的生命。

夏莉善良天真，刚开始，她兴奋地带着"我是来报效国家的"和"为德军士兵服务"的想法来到前线医院，而医院的惨状很快就教会了天真的夏莉什么是战争的残酷：残肢断臂的伤员没日没夜地惨叫，犹如屠宰场一般总是鲜血淋漓的手术台……坚强的夏莉很快适应了这一切，她成了一名能熟练应对各种复杂状况的护士，也染上了烟瘾用以排解疲劳和压力。夏莉是善良的，看到苏军伤员用不

图五 《我们的父辈》剧照(四)

上镇痛的吗啡,她心有戚戚;帮助二等兵逃避返回前线的举动,实际上反映了她对这场战争的看法已发生了变化。夏莉又是幼稚的,她出于对国家的忠诚,出卖了身边的犹太人助手莉莉亚,又出于做人的道义,试图通知莉莉亚逃走。后来她不断反省自己:"我杀了个女人,莉莉亚,是个犹太人。她帮了我,我却出卖了她。现实跟我们的想象不一样。"在苏军已经迫近的紧急关头,夏莉置个人安危于度外,坚持不肯丢下俄国护士,正是为了补偿对莉莉亚的亏欠。夏莉与威尔汉姆的感情也因战争而改变,两人深爱对方,却因时局而从未向彼此表白,夏莉本想等战争胜利后再告诉威尔,可等来的却是威尔的死讯。对爱情毫无希望的夏莉委身于医院的医生,在不久后却见到了幸存的威尔,这让她的精神彻底崩溃,她无法接受自己的背叛……夏莉在残酷战争中逐渐失去了信仰和灵魂,虽然最终活着回到了柏林分别的酒馆,但她已不再是当初天真纯洁的少女。

维克多睿智清醒,与父亲共同经营一家多年的裁缝铺。面对欧洲越发严重的反犹局面,作为年轻一代的维克多已嗅到了即将来临的风暴气息,多次劝说自己的家人尽快逃亡。但他的父亲是"一战"中为国效力的老一代,坚信自己是德国人,不愿离开祖国。最终维克多用情人格里塔换来的通行证独自出境,却落入党卫军高层的陷阱,被囚禁后搭上了去往奥斯威辛集中营的列车。他不甘被当作囚徒,在列车上和波兰女人结伴逃跑,遇到了波兰游击队,但当时欧洲各国都在排挤犹太人,维克多只好隐瞒身份加入游击队。在一次伏击列车的任务中,他发现了被困在车厢里的犹太人,游击队厌恶地离开,维克多却最终返回,砸开车厢门,宁愿暴露身份也要救下自己的同胞。看着同胞们在阳光下的鲜花丛中逃离,维克多仿佛也获得了生的希望。维克多也因暴露了自己是犹太人而被游击队驱赶,但在听到游击队被围剿的枪声后他又义无反顾回头去救游击队,因此而遇到了久违的弗莱德海姆,在战场上寒冷而温暖的相见后就此永别。维克多靠智慧和忍耐力在逃亡

图六 《我们的父辈》剧照(五)

过程中一次次死里逃生,最终活了下来,与大多数犹太人相比,他是幸运的。虽然因种族原因而被迫害排挤,但维克多一直保持着一颗善良的心。当他重新返回柏林,家人已经消失,爱人已经惨死,这场战争最后留给他的只有无尽的痛苦。

二、剧集亮点

威尔汉姆和弗莱德海姆兄弟俩是战争的直接参与者,二人的转变是全剧中人性讽刺的高潮。弟

弟弗莱德海姆在战前是和平主义者,反对这场愚蠢的战争,控诉战争的罪行,上战场后表现出的种种反战、消极,并不是因为他胆怯、害怕,而是他清醒地知道战争将把人最恶的那一面暴露出来,所以他坚持不开枪、不杀人,期待战争尽早结束。在最初他是理想与反战的化身,他痛恨杀戮,但当他踩进泡满血肉之躯的泥水里,当女孩的鲜血溅在突击队队长的脸上,他彻底地明白了战争本身就是残酷。弗莱德海姆因此不再抱有幻想,他收起廉价的同情心,抛弃纠结的痛苦,变得残酷冷漠,为了杀戮而杀戮。弗莱德海姆也曾有逃离的机会,在以为哥哥威尔汉姆战死后,他因伤回到故乡,却在仍然笃信"帝国的光辉"的酒馆青年与失望的父亲双重压力下,重新回到战场,最终选择了在战场上死亡的结局。

在欧洲战场已经证明过自己的威尔汉姆也曾怀疑过自己所参与的战争,但是任何怀疑都与他作为军人的天分相悖。所以虽然抱有怀疑,但在战争开始时威尔汉姆仍然奋勇杀敌,争取胜利。然而在经历了枪决战俘、枪杀平民、战争不再如"闪电"般结果之后威尔汉姆产生了疑惑。这时的威尔汉姆越来越清楚,他们进行的是一场只为满足少数人私欲、反人类的野蛮侵略。在一次上级布置的不可能完成的战斗中,士兵几乎死绝。任务失败后,他在废弃的坦克里躲避,因此发现了重伤的苏联士兵,两个各自背负着自己国家荣誉的军人没有选择,这一幕画面是人性之光微弱的定格。作为"骄傲"的军官死于那一次执行任务,在郊外废弃的房屋内,威尔汉姆获得了内心的暂时平静。然而战争并没有饶恕他当逃兵,威尔汉姆被发现并被编入逃兵组成的"敢死队",在被惨无人道的上级要求烧毁苏联平民的房子时不再忍心下手、保护同为逃兵的战士,最终威尔汉姆杀了上级。看透战争的本质后的威尔汉姆,不再是背负着军人责任和荣誉的军官。

三、价值观分析

剧中隐含着对正确的反思。故事伊始,五个年轻人热情洋溢,肩负爱国责任,接受着国家正统的"洗脑教育",树立了他们认为是正确的三观。他们热爱国家,相信"千年帝国是永恒的"。德国的强大让他们认为战争不过是一趟长途旅行,几个月后,他们就可以相聚柏林,共度圣诞。

然而在战争真正开始后,对五人信仰的正确反思却无时不在。威尔汉姆和弗莱德海姆的父亲,一位中产、忠贞不贰的爱国老一辈,在送两位儿子上前线时,父亲说的是"没有什么比德国的未来更重要"。德国的未来是什么?是灭绝低劣人种,净化民族血统,占领、殖民、掠夺更多的土地和人民,"解放"落后的民族与国家,拓展"生存空间"。几乎当时的德国人都像他们的父亲一样,认为正在进行的战争是正确的,为了国家的未来,必须有人牺牲,哪怕是他的两个儿子。

对战争的反思,在犹太人维克多身上体现出得尤为明显。他的祖国是德国,他的家乡在柏林,他最好的朋友、他的恋人都是日耳曼人。但风雨欲来的"灭犹"运动,让他不敢心存侥幸。维克多的父亲是一位兢兢业业的手艺人,因"一战"时为德国军队缝制军服而感到无上光荣。他认为只要不问政治、安分守法、努力工作,就会被国家需要,就不会被抛弃。如果说友谊和爱情让维克多对时局有些迷惑,那么他父亲这种自欺欺人式的鸵鸟政策让他清醒,"对他们来说,我们已经不是人了!"

剧中隐含着对战争中善良与邪恶的反思。善良原本容不下邪恶,但在战争中,善与恶会随机转换。

善良的夏莉因为举报了助手莉莉安而内心备受谴责,莉莉安是隐瞒了犹太人身份的优秀医务人员,她医术精明,为人谦和。如果在和平时期,她们或许是永无交集的女性,也许会成为合作愉快的

同事、朋友。但是战争状态让夏莉不得不做出"正确"的选择,最终她举报了莉莉安。在工作交往中,夏莉无论如何也无法将她与"敌人"关联起来,所以善良的道德尺度让她内心备受折磨。

威尔汉姆也是善良的,在处决一个苏军战俘时,他内心抗拒。这位战俘是投降的,应该放生。但在交战中,谁倒在对方的枪下,无法预测。在执行"隐密"处决时,这两个同龄人对视的眼神里没有不共戴天的仇恨,他们看到了各自的命运,保持着各为其主、各尽其责的平静。战争容不得善良,非黑即白,没有灰色地带;敌死我活,只有一个选择。

【结语】

"二战"是20世纪人类社会遭遇的最大灾难,深刻影响了全球政治的格局,其影响至今远远没有被完全消化。有关"二战"的研究著作汗牛充栋,文学影视作品目不暇接,但大多是以战胜国的视角来讲述,《我们的父辈》是一部真正的自我审视的作品,以"我们的父辈"威尔汉姆自述的方式还原那段不堪回首的岁月,不仅细节逼真生动,尤其在反省的广度和深度上显示了难能可贵的精准、有力和成熟。

《我们的父辈》拍摄辗转欧洲多个国家,拍摄素材长达150多个小时,经过长达一年的后期剪辑,才最终呈现出这部精雕细作的影视作品。故事并不复杂,全剧讲述了五个德国年轻人在"二战"洪流中的命运起伏,从战后德国人的视角展现了那场深刻改变德国及全世界人民命运的战争,剧集并没有一味地煽情或廉价地卖弄"反战"情怀,而是尽可能地保持克制,将重述历史建立在翔实的史料考证基础上。罗西里尼曾用《德意志零年》一片来描摹"二战"刚结束时的柏林——对德国人来说,历史就像被清零了,"二战"的纪元重新开始,《我们的父辈》正是讲述了"德意志零年"如何开始的故事。

当德国人审视自己历史的黑暗篇章时,无疑内心中会有更深刻的苦楚,但历史不就是如今的镜子吗?父辈们的苦难和屈辱正是子孙们的财富。正如列宁所说:"忘记过去就意味着背叛。""德意志零年"重新开启了,但新纪元并不是凭空而至,而是建立在诸如《我们的父辈》这类剧情直面历史、勇于自我解剖的基础上。

(撰写:折琪琪)

《戴上手套擦泪》(2012)

【剧目简介】

《戴上手套擦泪》是由瑞典导演西蒙·凯瑟执导的三集迷你电视剧,于 2012 年 10 月首播于瑞典 SVT 电视台。该剧根据瑞典作家乔纳斯·嘉德尔的同名小说(也被称作《爱》)改编,是乔纳斯"爱、病、死"三部曲中的第一部。该剧讲述了 20 世纪 80 年代艾滋病在欧洲暴发时期两位男青年在瑞典斯德哥尔摩相遇、相爱、生死相依的故事。最终,年仅 25 岁的雷斯莫斯·斯塔尔(亚当·帕森饰)感染艾滋病不幸身亡,而陪伴在他左右的本杰明·尼尔森(亚当·隆格伦饰)则在后来得到医治,并在中年时对于爱人和朋友产生了无限的追忆与怀念。《戴上手套擦泪》播出后获得了很高的收视率,平均每八个瑞典人中就有一个人看过该剧。《哥德堡邮报》评价《戴上手套擦泪》是"小说改编的成功之作,演员尤为炫目",《瑞典日报》则说该剧"震撼和感人,直剖现代瑞典从未展示的一面"。主演亚当·隆格伦和亚当·帕森也因为在剧中优异的表现,共同获得 QX Gaygala 2013 年度最佳情侣奖。

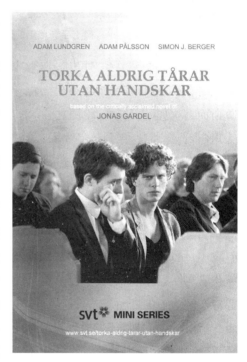

图一 《戴上手套擦泪》电视剧海报

【剧情概述】

《戴上手套擦泪》共分三集,围绕爱情、疾病、死亡、禁忌等主题进行讲述,描绘了一个发生在 20 世纪 80 年代的同性爱情故事。电视剧第一集主要讲述了雷斯莫斯与本杰明在瑞典斯德哥尔摩相识的情节。雷斯莫斯自幼生活在小镇科普姆,1982 年,19 岁的他从学校毕业,离开家乡前往繁华的斯德哥尔摩求学。远离父母的看管后,他终于在这个"同志之都"开始了寻求同性之爱的旅程。他先是在中央车站的"同志环"被保罗搭讪,应邀去参加圣诞节派对,又加入瑞典同性恋协会(RFSL),与结识的同志们寻欢做爱。与此同时,自幼成长在基督教家庭的本杰明也来到斯德哥尔摩,在机缘巧合下去保罗家传道,却被保罗发现其同性恋的取向,最后也应邀参加了当年的圣诞晚会。于是,雷斯莫斯与本杰明在保罗家族的圣诞晚会上相识,并且认识了家族中其他的"同志们",成了日后的挚友。晚会结束后,雷斯莫斯与本杰明二人浪漫地走在斯德哥尔摩飘雪的街头,开启了他们缠绵悱恻的爱

情之旅。

图二 《戴上手套擦泪》剧照（一）

第二集中，雷斯莫斯与本杰明的爱情日渐升温，确定了伴侣的关系。而此时欧洲的艾滋病开始蔓延，雷斯莫斯的父母在报纸上看到消息，电话询问他的生活近况，却收到孩子出柜的消息。本杰明此时则因为信仰的缘故，没有勇气向家人坦白，还继续参加证人会传道的宗教生活。这让雷斯莫斯心生厌烦，认为自己只是本杰明世界里的无名氏。出于报复的心理，他继续着开放式的恋爱关系，外出与其他"同志"寻欢做爱，并引发了本杰明的愤怒，二人感情陷入困境。但此时，一个噩耗却突然降临在二人之间——雷斯莫斯被医院告知感染艾滋病。这对于年轻的雷斯莫斯而言犹如晴天霹雳，他随之陷入悲伤和绝望之中，本杰明对自己之前的懦弱非常自责，毅然向家人坦白，选择离开家庭，陪伴爱侣。他的父母则因为信仰的缘故而无法接受这个事实，只能与儿子断绝关系。之后，随着艾滋病的进一步蔓延，保罗家族中的许多人的生命都受到威胁，并且相继离世。

第三集主要讲述了在艾滋病侵袭下雷斯莫斯的逝世和保罗家族的离散。随着艾滋病的迅速蔓延，城市里的年轻人接连死亡，社会越来越对艾滋病患者产生恐慌和排斥心理。在保罗的"同志"家庭中，先是雷内患病离开，接着是班吉自缢身亡，随后胖子奥维也患病离世，而拉塞尔的生命也危在旦夕。一方面，"同志"们在内部相互鼓舞，希望共渡难关。例如他们为只剩下三周生命的拉塞尔庆祝生日，并且为他歌唱长命百岁歌，坐在轮椅上的拉塞尔备受感动和安慰，热泪盈眶。另一方面，外界对于同志们的抵触却越来越严重。在拉塞尔的葬礼上，虚伪的家人们只用癌症的称呼宣告他的去世，这让出席的"同志"们看到自己日后终将被世人抛弃的结局。而年轻的雷斯莫斯随着身体的每况愈下，也对死亡产生了巨大的恐惧，他甚至拒绝本杰明的碰触和安慰："我不想死。他们会把我装进一个黑色垃圾袋，我知道的，假如你死于艾滋，你就会变成垃圾。……我真的不想成为垃圾。"虽然本杰明再三安慰，却难以抚慰爱人痛苦的心灵。在雷斯莫斯生命的最后时刻，他的父母前来看望，并且与本杰明相见。本杰明原本盼望爱人可以按照自己的意愿下葬，却招致对方父母的极力反对，自己甚至连出席葬礼都不能如愿。最终，在冰冷的病房中，雷斯莫斯停止了呼吸，他的尸体被家人带回安葬在故乡的小镇。保罗家族的人们就这样一个个患病和死去，而保罗最终也在医院去世。曾经这个"同志"们聚集在一起欢声笑语的家庭，最终在疾病的吞噬下土崩瓦解。多年之后，本杰明接到斯塔尔家邻居的电话，宣称雷斯莫斯的父母也相继去世，本杰明这才得以回到爱人的小镇。本杰明作为艾滋病灾难后的少数幸存者，在爱人的故乡追忆往事，感慨万千："正是这样一些人，他们爱得最真；正是他们，如霜冻般被带走了。"和爱人雷斯莫斯及朋友们共度的时光是本杰明一生中最为美好的回忆，而这也将成为一份永远的残缺留存在他的生命之中。

【要点评析】

一、拍摄场景与蒙太奇叙事

《戴上手套擦泪》虽然是一部电视短剧，却大量采用电影的剪辑手法进行叙事。最主要的一点是通过蒙太奇手法不断切换镜头，将不同场景排列构成因果关系，从而建构起完整的剧情。电视剧故事由主人公本杰明讲述，主要包括两条故事线索和蒙太奇的切换场景：一条是本杰明与雷斯莫斯共同生活的场景，包括一些公共场所、保罗家族的聚会、出租屋及病房；另一条是二人各自的生活场景，主要在两位男主的家庭中分别进行拍摄，并且出现森林、海边、教堂等地点。镜头通过在两条故事线索中来回切换，完成了整体剧情的描述。

在第一条故事线索中，主要出现的地点有"同志"们聚集的公共场所，保罗组织的圣诞宴会，雷斯莫斯与本杰明所在的出租屋和病房。故事大背景发生在瑞典首都斯德哥尔摩，这里也是著名的"同志之都"，他们会在城市中的一些公共场所中活动——公园、酒吧、朗赫姆酒店、市政厅、克拉拿北教堂大街（也被称作"色情街""快乐街"，以性爱影院和街妓闻名）、中央车站等，雷斯莫斯

图三 《戴上手套擦泪》剧照（二）

正是在一下火车后的中央车站结识了保罗，本杰明也在隐秘的公众场所中活动，开始了解"同志"的生活。保罗的圣诞晚会是拍摄"同志"们聚集最多的场景，雷斯莫斯与本杰明在这里相识并坠入爱河，"同志"们在圣诞会上把酒言欢，度过了一段最为欢快的时光。这里既是他们远离世俗偏见的天堂，也是艾滋病蔓延的地狱。"同志"们在保罗的家中度过了在一起的最后一个圣诞节，此时，屋内只剩下保罗、本杰明和赛波三人，分外冷清。他们的爱人或死去，或病重，保罗也在这个圣诞节之后离开人世。全剧中，保罗家的圣诞宴会出现多次，宴会的场景成为艾滋病影响下"同志"生活从盛转衰的缩影。本杰明与雷斯莫斯除了出现在一些公共场所外，还会在私密的空间中相处，出租屋就是他们爱情生活的主要地点。公寓的空间是狭小的，但是这里为他们提供了远离家人和社会的避风港湾。而随着雷斯莫斯艾滋病的确诊，他们的生活空间被迫从出租屋转入南方医院第53号病房，这里成了他们相爱厮守的终点。总之，本杰明与雷斯莫斯爱情故事发生的地点，都在很大程度上代表了20世纪80年代瑞典"同志"生活的狭窄空间，展现出他们在此期间遭受疾病侵袭和被社会歧视的惨痛经历。

故事第二条主线的场景主要选择在本杰明和雷斯莫斯各自的家中。本杰明生活在一个传统的基督教家庭，从小受到《圣经》的教导与影响，与父母一同作为耶和华见证人而布道。幼年的他总是喜欢在家中的玻璃窗上按下自己的手印，这也暗示着他对于自我认知的迷茫。长大后，本杰明在布道过程中偶然遇到保罗，被发现了同性恋的取向，随之走上了一条远离信仰的"不归路"。而小时候

家中那一幅《被放逐的伊甸园》画作,在剧情的后半段又一次出现在保罗的病床前,预示着"同志"们因罪而被上帝放逐的人生。雷斯莫斯的童年与本杰明有着相似的经历,他在小时候就意识到自己的与众不同,总是喜欢在家中的窗上书写名字,并且在生活中独来独往,他也总是因为柔弱的性格而遭到同学和邻居的欺负。有一次,一家人因为在森林中看到一只稀有的白色麋鹿而异常惊喜,父亲对他说:"因为继承了不同的基因,它才这么与众不同。很多人觉得这样的麋鹿不该存在于世。他们不属于这个世界。"此时雷斯莫斯的父母还没有意识到,自己的孩子就像这只白色麋鹿,艰难地生活在这个挑剔的世界。雷斯莫斯19岁毕业离家后,家中最常出现的场景就是家人聚餐和父母收听新闻的画面。雷斯莫斯在离家后的第一个圣诞节就没有回来,这让他的父母非常失望,也是在这个圣诞夜,一只白色麋鹿出现在他家的窗外,仿佛预示着雷斯莫斯特殊的身份,以及他再也不能回家的命运。随着艾滋病的暴发,电视和报纸上的相关新闻越来越多,父母也越来越担心雷斯莫斯的健康和安全。最终,正如他们最不愿接受的那样,雷斯莫斯因病情严重,离开人世。斯塔尔家中的场景最后一次出现在镜头中时,已经物是人非,家中只剩下一些旧的照片和衰败的家具。雷斯莫斯去世后,他的父亲哈雷德在一年后去世,后来母亲萨拉也相继而去,一个曾经生机勃勃的家庭就这样被疾病和痛苦毁灭。

总之,蒙太奇的拍摄手法将剧中不同的故事主线和人物、场景联系在一起,巧妙地形成了插叙和倒叙的讲述方式。另外,电视剧中还多次运用了特写的摇晃镜头,体现出人物细腻的心理感受。例如在雷斯莫斯的回忆中,反复出现了仰望视角下旋转的森林的镜头,这表现出他对于自我认知的迷茫和对于外界的恐惧。保罗和朋友们帮抬艾滋病死者的画面,特写镜头也跟随灵柩一同摇晃,让观众们感受到病情蔓延下的"同志"们孤独恐惧的内心。剧情最后,往日保罗家族的人们在樱花树下欢聚的场景,也随镜头的摇晃而变得模糊,让观众感受到本杰明记忆的遥远,以及主人公内心对于美好青春不再的遗憾。

二、电视剧音乐的选择与表达

音乐表达是电视剧《戴上手套擦泪》的一大亮点和特色。在每一集开头,现代迷幻的背景音乐都会随着镜头俯瞰整座城市而响起,似乎是故事中危机将至的预警信号。拍摄雷斯莫斯在酒吧娱乐的场景时,台上总会反复演唱一首歌:"这是我的生活,明天,爱最终会找上我。但这才是我想成为的样子。这是我,这才是我。"声、光、色与酒吧中人物摇摆的画面融为一体,描述出"同志"们的心声——他们希望及时行乐,寻找真爱,并做回自己。

图四 《戴上手套擦泪》剧照(三)

随着剧情的直转急下,剧中的歌声也不再表达欢乐,越来越烘托起悲伤的气氛。例如,拉塞尔生日派对上的《长命百岁歌》:"祝他活下去,直到一百岁,他当然会活下去,活到他的一百岁⋯⋯"歌词中朋友们的祝福与拉塞尔的绝望形成鲜明的对比,带来一种听觉和画面上的强烈冲击。又如在班吉的葬礼上,同样出现了一首朋友弹唱的歌,歌声婉转而

悠扬:"睡吧,枕我的臂弯,夜幕藏匿,将翅膀收敛,我看到你绯红的脸,快乐和温暖,就像个梦幻,梦将现实逃离,就像风推开涟漪。握住我的手,别再纠结心,你想要什么,再亲吻是否可以?睡吧,我的朋友,很快就是梦境,让爱这样守护你,枕我的臂弯。"朋友玛德的歌声就像是安慰灵魂的天使降临在教堂之中,让所有参加葬礼的人潸然泪下。

第三集中,低沉的剧情氛围随着保罗葬礼上的音乐再一次进入高潮。不同于其他"同志"任由亲人安排的追悼会,保罗将自己的葬礼安排在俄里翁大剧院,整场的演出充满欢乐与激情,而演员们的一首歌曲也将这种欢乐的气氛推向高潮:"看,这是我的梦想,它们触手可及,它们闪耀微光,在湖底眨眼睛。这是我的疯狂欲望,这是我的该死心碎,这是我的骄傲,所以看吧,我不死永生。……它有我梦寐的一切,它有我企盼的全部,它有我要求必须够时尚的所有。……它是我活着的决心,它是我前进的祷告,我的心脏起搏跳动,血液只为它沸腾。我唯一的人生,唯一有过的人生,我唯一会有和我唯一想要的人生。"正如保罗曾在讣告中说——"我活过",葬礼上的歌曲同样宣告着保罗不羁的一生。台下的观众在歌曲中回想起保罗风情万种的一生,在欢笑中擦拭泪水,与这位特立独行的朋友进行最后的道别。

总之,《戴上手套擦泪》在音乐的选择与表达上别出心裁,每首乐曲的旋律与歌词都与剧情的发展密切相关,它们大大增强了电视剧的听觉效果,并对剧情构成一种渲染和冲击,为全剧奠定了一种紧张迷幻而华丽悲伤的气氛。

三、电视剧的比喻与主题

《戴上手套擦泪》还运用了许多比喻手法进行拍摄,暗示了全剧的主题。例如剧中经常出现的白色麋鹿,就是比喻少数同性恋群体,而白色麋鹿的消失则预示着这一群体在浩劫中患病死去的结局。另外,"霜冻"也同样比喻了同性恋者的命运。剧中,瑞典许多地方在艾滋病蔓延的五月出现了霜冻,斯塔尔家中的玫瑰也因突如其来的寒潮而死去,这预示着雷斯莫斯绚丽的生命也即将迅速衰亡。剧情最后,本杰明在回忆往事时说道:"正是这样一些人,他们爱得最真,正是他们,如霜冻般被带走了。"这一表达也与前面"霜冻"的比喻形成呼应。

而在主人公本杰明的身上,全剧则运用《圣经》中的经文来进行比喻和表达主题,这也是他"肉中的刺"的寓意所在。本杰明小时候与母亲一同做耶和华见证人,他曾经常给人背诵"启示录"中的一段经文:"神要擦去他们一切的眼泪;不再有死亡,也不再有悲哀、哭号、疼痛,因为以前的事都过去了。"这段话中来自上帝的安慰与医生不愿为病人擦泪的现实形成了强烈的反差,本杰明相信并且深爱着上帝,但是因为性取向的不同,他不得不把自己的痛苦隐藏起来。直到他敲开保罗的家门,暗藏已久的秘密被发现,生活也随之改变。当雷斯莫斯在他手上写下电话,本杰明仿佛看到上帝将凡人的名字刻在他的手心:"看哪,我将你铭刻在我掌上;你的墙垣常在我眼前。"他也在此刻感受到了自己与雷斯莫斯忠诚的爱恋和约定。可是随即而来的病情对于两个人来说犹如晴天霹雳,让他们美好的爱情陷入"世界末日"的景况中:"因为你们自己明明晓得,主的日子来到,好像夜间的贼一样。人正说平安稳妥的时候,灾祸忽然临到他们,如同产难临到怀胎的妇人一样,他们绝不能逃脱。"20世纪80年代突如其来的艾滋病就像是上帝毁灭所多玛之后给同性恋者的又一次灾难,拆散和惩罚着他们的罪恶,本杰明一直信奉的经文仿佛也成为一种反讽。"同志"们就像是被放逐在伊甸园之外的罪人,得不到上帝的救赎,而这根"肉中的刺"也将贯穿本杰明的一生,虽然他只是想爱一个能爱他的

人而已,但是不得不接受这不伦之爱的苦果。

【结语】

《戴上手套擦泪》采用蒙太奇技巧拍摄剪辑,运用丰富的音乐和比喻,剧情紧凑,主题深刻。同时,这部有关同性爱情的电视剧将一个严肃的问题摆在人们面前:同性之爱是否有罪?它应该被怎样对待?答案是开放性的,而电视剧的剧情也给人提供一些思考的角度。一方面,同性恋群体中很多人寻求开放式的关系,一定程度上导致了性关系的混乱,从而引发了疾病的传播,电视剧中就体现了艾滋病在"同志"群体中迅速蔓延的过程。另一方面,外界对于同性恋群体的排斥、厌恶甚至歧视,导致了同性恋者只能在圈内聚集活动,脱离一般人而生活,这也加剧了他们身体和心灵上的痛苦。同性恋者一面深陷欲望的深渊,遭受疾病与死亡,一面又不被家庭和社会接纳,仿佛是世界的弃儿。他们因为性别取向的不同而被家人拒之门外,忍受社会的攻击,得不到临终的关怀,甚至被当作有害的垃圾丢掉……他们只能共同抬起朋友的灵柩,当作给彼此的最后一点安慰。对于他们而言,每一天都是苦短的,而这样的挣扎与斗争会持续在他们的一生中。如果说同性恋者的过错在于他们自身的放纵,那么家庭和社会就错在将他们擅自钉在了十字架上——没有理解,没有慰藉,甚至不肯摘下手套为他们拭去痛苦的泪水。而电视剧向人们传递着,无论是同性恋者"肉中的刺",还是人们向他们"丢下的石头",最终都会被上帝亲自审判,并且由他擦去一切眼泪。

(撰写:郝云飞)

《胜者即是正义》(2012)

【剧目简介】

《胜者即是正义》(Legal High)是日本富士电视台于2012年4月17日播出的电视剧。另有续集 Legal High 2 于2013年10月9日首播。该剧是由古泽良太编剧的原创作品,由石川淳一、城宝秀则执导,堺雅人、新垣结衣等主演。该剧讲述的是所辩护官司胜诉率高达百分之百却性格偏执的律师古美门研介和坦率得有些鲁莽的后辈黛真知子这对充满戏剧张力的组合一起解决疑难案件的故事。该剧在第73届学院奖上获得剧本奖、导演奖,在同年的东京戏剧奖上斩获最优秀作品奖。

【剧情概述】

黛真知子(新恒结衣饰)是一名初出茅庐的新人律师,目前正在业内著名的律师事务所——三木律师事务所实习。她接下了众人都不看好的一桩谋杀案的法律援助,证据确凿之下当事人却坚称自己是清白的。善良的黛真知子想为当事人洗刷冤屈,但无奈自身能力不

图一 《胜者即是正义》电视剧海报

足,上司和同事也都不支持,在社长私人秘书泽地(小池荣子饰)的指点下去寻求传奇律师古美门研介(堺雅人饰)的帮助。古美门研介曾经是三木律师的左膀右臂,但因为五年前的一桩事件,两人结仇、分道扬镳。他贪财好色、为人刻薄,可由他接手的官司却从未败诉过。在黛真的努力下,古美门研介帮助黛真打赢了这场官司,但是黛真也因此欠下了巨额的债务。经过此次事件,黛真看透了三木律师事务所的冷漠,决心加入古美门研介的事务所,一边还债一边向古美门学习辩护技巧。在此之后,黛真加入古美门的事务所,经过接下来一连串官司的磨炼,古美门对于法律的见解不断影响着黛真律师,注意到这一点的黛真律师陷入迷茫,决心离开事务所寻找自己心中真正追寻的正义。一年之后,已经离开古美门事务所的黛真与为之前官司提供过重要证据的化工厂员工带着诉讼来向古美门求助,古美门虽然答应了她的请求,但在关键时,黛真却发现古美门律师和三木律师联手成了对方的辩护律师。黛真转而向之前的对手们求助,在各方的帮助之下,黛真凭借着自己的真诚之心与实力,一度抵挡了对方强有力的攻势,甚至扭转局面。可在最后紧要关头,还是被古美门抓到了突破

口。不过经此一役,黛真觉得自己得到了成长。最终,黛真律师在独立工作一年后又回到了古美门的事务所。而古美门和三木的恩怨也最终得到揭秘:是由于三木疏忽导致一只宠物鼠的死亡,使两人结下恩怨。至此全剧第一季结束。

全剧第二季由"世纪恶女"安藤贵和(小雪饰)的杀夫案件拉开序幕,同时这一案件也贯穿了全季。安藤贵和交往过的两任男友都是商政名流,且都在和她交往期间意外死亡,她也因此获得高额的保险金。她的现任丈夫德永和女儿被发现倒在家中,德永中毒身亡,女儿在治疗后保住了性命,但心理受到巨大创伤。在该案件中,安藤贵和同样得到了高额保险金。但很快警方就介入调查,有目击者看到安藤贵和在案发当晚出现在德永家后门,且在德永家的厨房搜查到了装有毒物的瓶子。人证物证俱全,安藤贵

图二 《胜者即是正义》剧照(一)

和锒铛入狱,一开始安藤贵和聘请古美门研介,要求他帮忙做无罪辩护。在古美门和黛真的努力之下,安藤贵和马上就要获判无罪,紧要关头安藤贵和却当庭翻供、承认罪行,致使败诉。一方面,自尊心极强的古美门不接受自己的履历中有败绩,另一方面也有感于该案件的蹊跷,古美门和黛真一边努力接下其他案件维持收入,一边继续调查并劝解安藤贵和上诉。安藤贵和案中的新人检察官羽生晴树(冈田将生饰)也离开检察院自立门户,成为一名律师,他和古美门不断交锋,在本季中成了古美门继三木律师之后另一个难缠的对手。在古美门和黛真的努力下,安藤贵和愿意上诉,但她仍不否认自己杀人的罪行。一方面,古美门只能尽力扭转民众对于安藤贵和的印象,另一方面他也针对安藤贵和对待上诉的可疑态度背后的真相进行了调查,最终找到了安藤贵和拒绝上诉的原因,多番努力之下,终于使这件案子得以重新审理。

【要点评析】

《胜者即是正义》作为一部律政题材的喜剧故事,设置了一组观念和性格都迥然不同的主要人物。男主角古美门研介是一位特立独行的律师,他为人贪财好色,其貌不扬且为人刻薄,却因为一直保持着代理诉讼的不败战绩而闻名于法律界。而女主角黛真知子虽然是一名初出茅庐的新人律师,但她为人认真,出身名校,且有着很强的正义感。在机缘巧合之下,黛真加入了古美门律师的事务所,这意味着这两个性格迥异的不和谐搭档必须亲密合作,共同获得所代理诉讼的胜利。

一、戏剧冲突

该剧采用单元剧的形式,在一集或多集内讲述一个完整的故事。基于单元剧的设定和律政题材,该剧通过一个又一个的法律诉讼案件,展现社会不同阶层、不同行业的冲突,对于社会尖锐问题大胆涉足,既体现了人性晦暗的一面,但也不乏温暖之处。

《胜者即是正义》从内容、形式到角色塑造都有很强的漫画风格,在故事情节的设置上更是强调

戏剧冲突,强化戏剧效果。黑格尔认为:"剧中人物不以纯粹抒情、孤独和个人身份来表达自己。相反,几个人通过人格和目的的矛盾,彼此之间有着某种关系。正是这种关系塑造了他们戏剧性存在的基础。"黑格尔将各种目的和性格的冲突视为戏剧的核心,以揭示戏剧冲突的意义。另外,劳逊的"社会性冲突"理论也认为剧作家在处理戏剧冲突时应反映社会关系的本质方面和社会必然性。

在代理各种不同案件的过程中,律师们接触到的是来自社会不同阶层、不同性格的委托人。他们带着不同的诉求,往往也背负着不同的秘密。这导致剧中除了律师之间的冲突,律师与委托人、委托人与委托人之间也充满了戏剧性的冲突。贯穿第二季的主线案件委托人"世纪恶女"安藤贵和由于魅力无边且性情骄纵,成为剧中少数处在比古美门律师更为强势地位的委托人。古美门作为她的代理律师,既需要面对民众的压力,又要尽可能地从这位难以沟通的委托人口中获得有利于诉讼的信息。在古美门和黛真经过一番努力终于看到胜利曙光之时,安藤贵和竟然在法庭上当庭翻供认罪。这样戏剧性的冲突就直接被设置在第二季剧集的开始,吊足观众的胃口。不仅如此,这场意料之外的败诉直接颠覆了古美门研介在第一季中"百战百胜"的人物设定,一个未尝败绩的传奇律师因为一次乌龙而败诉,这种戏剧性情节也增强了故事的张力,引人入胜。

正是通过戏剧冲突的充分运用,《胜者即是正义》呈现出了多元的艺术魅力,令观众在观赏中有"山重水复疑无路,柳暗花明又一村"之感,一个又一个的矛盾引爆后形成的戏剧冲突感是随着情节的发展而不断增强的,这种无法预见的戏剧性满足了观众的心理和审美需要。

二、人物塑造

该剧的两位主角,古美门律师和黛真律师之间存在着一种明晰与迷茫的对立。古美门的所有辩护行为是基于他对诉讼胜利这一目标进行的。对于他来说,每场诉讼都有具体的目标,为了诉讼的胜利,他可以不择手段,甚至"颠倒黑白"。在第一季中,第四集和第九集的案件都聚焦于普通公民与现代大企业的纷争,但古美门的立场截然相反,并且他都通过巧舌如簧的雄辩为辩护人交上了一份满意的答卷。

第四集讲述的是某知名建筑公司要开发新的商业大楼,相邻社区居民认为这会侵犯他们的日照权而强烈反对,但开发商是国内知名的大企业,不顾居民的反对意见开始动工。居民们组成了委员会提起诉讼,要求建筑公司为侵犯他们的日照权进行赔偿。

古美门一口答应了开发商的请求。一方面是因为开发商给的高额佣金,另一方面是古美门对这一官司胜券在握。由于开发用地并非居民区,故而其盖楼行为并不受相邻权的约束。开发商的高楼企划在法律层面上是完全合法的。业主和居民主张的是当地法律并不保护的权利。对于这一点,双方的辩护律师都非常清楚。所以,对方根据过往的经验,选择放弃在法庭上"硬碰硬",而是寄望于媒体及其他社会力量,逼迫开发商就范。为了瓦解维权的业主群体,古美门派遣黛真律师和助手兰丸进行调查。调查指出,很多参与居民的日照权实际上并没有受到很大的影响,甚至有不少参与其中的居民本就住在阴面,这座大楼的建设并不会对他们住所的光照产生任何影响。故事开头参与的那个孕妇的疑虑也很好地说明了这一点:其实很多参与抗争的居民并不是真的关心自己的日照权问题,他们只是被居委会主任和"人权派"律师"鼓舞"了,觉得如果自己参加了维权,便也能从中得利。古美门收集了闹得最凶的几位领头人物的弱点,逐一击破。在古美门的离间之下,这个混乱的维权业主群体很快崩溃,甚至连最初想要争取日照权的孕妇也被"民意"裹挟着举起了放弃维权的手。本

集以开发商的胜诉告终。

而在第九集中,知名化工厂开在本来山清水秀的古朴村庄附近,几年来,村里的老人陆续得病,他们怀疑这与化工厂排出的化学废水有关。一位颇具声望的患癌老人留下遗愿,希望村民们能团结起来,将化工厂赶出村庄,并要求赔偿。这一次,古美门是替村民进行辩护。在这次案件中,民众的维权之难与第四集相比有过之而无不及。首先,村民无法证明化工厂的排放物对人体有害。化工厂找到著名专家进行"背书",强调化工厂的产物无毒。其次,这些老人也没办法证明自己的健康出现不良状况和化工厂排出的废水之间有直接的联系。老人们所提出的病痛都是常见的老年疾病,无法在法庭上成为强有力的证词。但阻碍官司打赢的远远不止这些,更紧要的恐怕是村民自己的认知。和第四集一样,对手化工厂也采用了离间计。化工厂的高层摆出诚挚的态度,献上一些甜点、购物券给村民,领头维权的村民就产生了退缩之意,转而向古美门要求撤销诉讼。即使后来古美门当众戳穿这一点,但获得了一点蝇头小利的村民也已经感到心满意足,想要就此作罢。但前文"人权派"律师做不到的事,古美门做到了。古美门通过一段振聋发聩的演讲鼓舞了村民们的意志,阻止了他们的退缩,最终获得了诉讼的胜利。

可以看到,古美门律师这一角色的魅力表面上是在于他的能言善辩,实际上是源于他对于法律精神和人性的清晰认知。无论身处哪个阵营,古美门都能够迅速找出支持己方诉求的论据和对方的弱点,他的"三观"是随着他的立场流动的。但他坚守法律的终极目的和底线——"公平"绝不退让,洞悉人性的晦暗与弱点,他的诸多出格行为结合社会现实来看只是揭开了社会的遮羞布,说出了实话而已。在某种意义上,正是他的纯粹使他的诉讼百战百胜,使他拥有明辨正邪的清晰敏锐的眼光,这也是这个人物的人格魅力所在。

图三 《胜者即是正义》剧照(二)

而该剧的另一位主角,黛真律师则更多代表的是普通大众的视角。作为古美门的搭档,她心中充满了对律师这一职业的热情。作为一名律政新人,她热血莽撞、同情弱小,充满朴素的正义感。她的形象符合观众对于律政剧主角的想象,在我们的固有印象中,只有这些充满正义感、热血真诚的律师才能获得成功。但是在剧中,这位执着于追逐真相与正义的女律师却屡屡受挫,关键或许在于她所执着的普世价值在现实的背景下是如此模糊且不可靠。在第四集的最后,黛真律师不顾律所的立场,偷偷建议孕妇以个人的名义起诉建筑公司,古美门知道后将黛真律师拉到施工现场,编造了一段关于工厂小店女主人的悲惨故事。善良的黛真律师的立场迅速因此动摇。古美门律师说道:"虽然这是一个编造的故事,但你不知道现实中是否真的存在这样的人、这样的家庭。一个大企业的倒闭会牵连到无数小小的家庭,业主的权利固然需要被顾及,但依靠建筑项目谋生的人工作与生存的权利难道就不该被顾及吗?作为律师,你能做到的只是为当事人利益的最大化考虑,除此之外你不能做别的。你做的那些,看起来是正义,

其实不过是对于人的高高在上的怜悯罢了。"这位同情心泛滥、意气用事的女律师就如同荧幕前的观众，当古美门律师已经想到第五层的时候，往往她连同观众们都还停留在第一层，随着镜头展现的人们的说辞而左右为难。

《胜者即是正义》用一再反转、环环相扣的剧情传递出这样一种观念：人并不是全知全能的神，没有办法对所有人负责。自以为是的正义往往以侵害意想不到的人为代价。模糊不清的道德标准使人游移不定，但作为一名律师，坚持追求所谓正义，不如坚守"法律至上"的底线与原则。在瞬息万变、教化横行的现代社会，或许需要一种恒定的、可供人们坚持的具体的标准。而《胜者即是正义》便尝试着给出这个问题的答案：那就是通过坚定贯彻程序正义来无限迫近实体正义。该剧通过塑造这样两位具有代表性且相互对立的律师角色，为观众提供了完全不同的两种视角，这两种视角都有其合理可取之处，当然也各有不足，但正是由于这两个形象丰满的角色相互碰撞，故事才得以以一种鲜活的姿态展开下去。

三、喜剧效果

日本的律政剧虽然较美国起步晚，但发展速度很快且独具特色。在多年的发展中，日本已经出现了《司法研习八人组》《律政英雄》《小岛裁判官》《七个女律师》等优秀的律政剧，该剧种已经比较成熟，甚至开始有领域化细分的情况。珠玉在前，因而该剧的制作组另辟蹊径，将喜剧与律政剧结合起来，进行富有新意的大胆尝试。该剧大获成功，受到广大人民喜爱，正是建立在这种跨界的突破上的。

《胜者即是正义》通过喜剧消解律政题材天然的严肃性，增加了电视剧的受众。先前的日本律政剧受到了美国的影响，在风格上带有悬疑的色彩，即使在后期转向对人性的探讨、对律师执着追求真相价值观的刻画，抑或体现对女性的关怀，但无疑都是较为严谨的正剧。此外，日本司法考试的困难与律师较高的社会地位，更是增加了律政剧的严肃性。

而该剧将喜剧与律政剧相结合，首先是打破了人们对律政剧的既定印象，喜剧的形式更大大地降低了观剧门槛，将受众从对法律感兴趣的人群扩大到对喜剧感兴趣的人群。在提供法律相关的知识以外，更为观众提供了重要的情绪价值。

但跨界结合必然要在喜剧与职业剧的比重中追求很好的平衡，案件的过于严肃，容易减少剧情的娱乐性，而喜剧元素过盛则容易使剧情流于轻浮。《胜者即是正义》将喜剧的使用把握在以下的几个方面，实现了喜剧与职业剧的结合。

1. 喜剧化的案件与普世内核的贯彻

两季电视剧中包含了数十个不同的案件，跨越个人生活、经济、政治等领域。但编剧在对案件的设计中利用极端情况推演与脸谱化的配角人物设置，使观众在部分时候暂且放下共情心，借由剧情的荒诞感来达到漫画一般的喜剧体验。例如歌曲剽窃案中被剽窃的地下乐团乐手的朋克打扮、一女三夫案中的特殊家庭、极度爱慕美貌的丑陋男子因为妻子曾经整容而要求离婚等案件，都在刻意拉远观众与剧集的距离，使故事变得荒诞有趣。但与此同时每个故事都有其着眼的议题，并且第一季主线故事中关于真相的探讨、第二季主线故事中关于幸福的探讨，都借由案件中成功的人物台词唤起人们的思考，使得故事在令人发笑之余又耐人寻味。

2. 与现实的呼应

在故事设置中，编剧有意影射现代日本的社会现状，在许多人物的背后带有日本名人的影子。

如歌曲剽窃案中的高产词曲作家影射了日本的偶像制作人秋元康、过劳漫画家案暗指现实中的宫崎骏等。这在一个层面上，是编剧与观众心照不宣的辛辣讽刺；在另一个层面上，剧集与现实的联系也使得故事具有一定的现实性而非空中楼阁。剧情是假，但生活中又的确存在现实基础，这引导观众对现实进行反思。

3. 精心的叙事设置

作为第一季剧情贯彻始终、使主角古美门与对手三木律师的竞争"不可调和"的重要原因，就在于"纱织"的死。从故事开始，三木律师就不断暗示古美门的身上背负了"纱织"的命，这极大地影响了观众对古美门的角色认同，将其刻画为一个背负着原罪的冷血功利主义者。这样的叙事不断使观众在观影过程中对古美门的价值观认同左右摇摆，在前十集里都保持着较为中立的立场，直到最后一刻，"纱织"不过是一只仓鼠的事实才引起了惊天的反转。"原罪"消失了，古美门身上也并非承担着沉重的罪责，这种大团圆式的结局带来了喜剧效果。而观众的心理预判所遭遇的大反转产生的虚无感也使得古美门与三木真情流露的表演更为荒诞可笑。

【结语】

律政剧作为一个重要的电视剧类型，在日本已经发展得比较成熟。《胜者即是正义》作为此类题材中的杰作，以喜剧形式探讨深刻主题，管窥社会风貌，是以收视率居高不下、引发热潮。我国近现代的经济发展相对于日本来说起步较晚，与此相对应的，此类题材的电视剧的发展也略微落后，包括律政剧在内的职业剧往往专业性较弱，主题挖掘较浅薄，落入言情剧的俗套当中。《胜者即是正义》新颖大胆的情节和角色塑造为整个剧集大大增色，这对我国的电视剧带来新的启示。

（撰写：张玉彬）

《桥·第一季》(2011)

【剧目简介】

《桥》(The Bridge)又名《登岛》(Broen),是 2011 年由瑞典和丹麦联合出品的悬疑惊悚犯罪电视剧。由夏洛特·西林执导,金·波德尼亚、乔瑟芬搭档主演,其他主要演员包括克里斯蒂安·希尔伯格、拉尔斯·西蒙森、范妮·凯特、埃米尔·伯克·哈特曼、马格努斯·克雷佩、索菲亚·海林、艾伦·希灵索,第一季共十集,单集时长 60 分钟。这个故事被改编成许多版本,但仍以北欧的原版电视剧最为优秀。

【剧情概述】

第一集:连接丹麦哥本哈根和瑞典马尔默的厄勒桑德大桥突然停电 48 秒,一具被从中分割开的女人尸体出现在桥的中央。丹麦和瑞典两国各自派出警员,瑞典方面的女警佐贺·诺兰和丹麦方面的男性同行马丁·罗德领导了抓捕凶手的调查。因为勘查现场的需要,大桥被警方封闭,一名急需更换心脏的富商和他的夫人被拦截在一侧,

图一 《桥·第一季》电视剧海报

不通人情的诺兰坚持不肯放行,而老警察马丁则悄悄允许手下放他们过了桥。经过调查,尸体上半身属于马尔默市的议会主席、政治家克斯汀·埃克沃尔,其死亡时间在 6~8 个小时之前,尸体的下半身则已经被冷藏了一年之久,属于一个吸毒上瘾的妓女莫妮卡·布拉姆,来自哥本哈根。警方发现凶手如此大费周章地摆放尸体——上、下半身的分割线正好是瑞典和丹麦的国界线,一定是有预谋的犯罪。调查发现被用来运送尸体的车属于娱乐记者丹尼尔·法毕,当警察赶到时,他已经被困在安装了炸弹的车内。但炸弹最后没有爆炸,车内弹出光盘,危机解除,"真理施暴者"(凶手自称)在光盘录音中传出信息表明,这一系列的事件是为了指出五个特别的问题。

第二集:一个落魄失常的女人抢劫了商店,值得注意的是她特地抢了一罐润体膏。警察局在追查案件中发现了真相网(凶手搭建的镜像网站,用来上传自己的消息),对于厄勒桑德大桥上的切割女尸,凶手传递出"在法律面前我们不是平等的"的解释。与此同时,有人自称为乔根,给电台打进电话主动爆料,承认自己在十三个月前杀害妓女,但是警察调查两周不了了之,而这次因为上半身属于

图二 《桥·第一季》剧照(一)

一位女政客,所以警察反应就非常迅速。马尔默大剧院的一位演员来警察局自首,说网上的录音是他录的,当时以为是约稿配音,但离奇的是这已经是三年半前的事情。诺兰根据尸检发现,两半尸体的伤口非常特殊,不是一般的手锯可以造成的伤口,像是专业屠宰场里面的切割刀。而马丁发现了妓女的日记本,夜里翻看日记本时发现了乔根的名字。诺兰根据尸体上的印痕发现线索,定位到一处可比恩屠宰场,发现了尸体残骸(议会主席的下半身),便签上的信息和记者收到的凶手邮件结合起来就是"如果你注意到,就没有受害者了"。

第三集:虽然富商最终强行换上了一位脑死亡青年的心脏,但还是去世了,与此同时,在哥本哈根出现了十名因饮用不知来源毒酒而暴死的流浪汉,丹麦社会舆论压力巨大。上一集中的女流浪汉也因为饮用毒酒而中毒,好在被他的哥哥斯特凡及时送到医院。所谓"真理施暴者"再一次联系娱乐记者,要指出五个关于社会的问题,这一次是关于社会流浪汉的处置问题。流浪汉比约恩被人用一把电击枪绑架为人质,警察在现场发现了一枚弹壳。通过弹壳上的信息警察搜寻到电击枪当时以枪身损坏的理由签收入库,最后被一位退休老警察弗兰松签发,当警察赶去老警察家里时,老警察已经先一步被凶手所杀。此时凶手又发来照片,上面都是著名的投资者。凶手提出要求警方用 2 000 万赎金买下比约恩的命,并且点明要照片上的四个富豪每人出 500 万。

第四集:流浪汉比约恩被凶手放血直播,警察收到视频时,他已经流了四升的血,再流一升血他就会昏厥,留给警察的只有 5~6 个小时的救援时间。因为比约恩在商船队待过,因此他通过眨眼的方式打摩斯密码向警方传递信息——"住在艾斯特嘉德"。马丁立即开始调查,却在那里出门遇到赶来的斯特凡。诺兰叫来名单上的四个富豪,与他们协商"满足凶手的要求",其实意图打破凶手的计划(警局的心理侧写人员发现这名凶手善于详细的计划但是随机应变能力极差)。而最终富豪举手表决拒绝支付赎金。比约恩发出信号字符"A1AJB"(电表编号),随后昏厥。女富豪出门遇见丈夫的小三,发现丈夫出轨,转头回到警局,希望独自支付两千万赎金对丈夫"复仇"。警察通过编号找到嫌疑人所在地,可是抓捕行动失败,比约恩死亡。

第五集:一名精神失常的怪男人来到精神病诊所用武士刀砍死医生,然后意图自杀。所谓"真理施暴者"发来新邮件"精神病患者必须接受服药并得到赞扬以促进恢复",批评政府对于精神病治疗项目经费的削减,之后他又"控制"四个精神病患者杀人后分别自杀。警察在怪男人的公寓里发现不属于他的指纹和一张速写画,那是他收容的一个离家出走的女孩安雅留下的。斯特凡是一名人权组织的成员,在此前他救助过一对遭受家暴的母女,现在其施暴丈夫找上门来,在争执中被斯特凡杀掉。而面对突如其来的马丁的盘问,斯特凡居然能坦然应对。诺兰审讯精神病男人,一通逼问之下,他终于得出一些"真理施暴者"的外貌特征。安雅中枪,生命垂危,被送到医院,诺兰要求安雅在死前

画出凶手的样子。

第六集：马丁和诺兰在斯特凡家中的地板缝隙中发现血迹，而斯特凡巧妙地用借口为自己开脱嫌疑。被传讯的记者接到电话（凶手只和记者进行联系），男警察将咖啡打翻乘机偷换了电话卡。凶手又给记者发来邮件，这一次是关于移民融入社会失败问题。暴力执法打死嫌疑人的警察被其家属绑架，被绑架的警察承诺出去后会说明情况，指认同事打死了嫌疑人的哥哥。嫌疑人的家属父子俩最后放了警官。但警官一出门就被他人伪装的警察杀害。

第七集：诺兰推断凶手可能曾经在警队工作或者就是警队的一员，最大可能是丹麦警局的人，因为他会一口流利的丹麦语。苏醒过来的斯特凡的妹妹辨认出一名诺兰提供的大胡子警员的照片。"真理施暴者"绑架了五个孩子，发布新的信息，要求人们烧毁五家雇用童工的公司，一家公司换一个孩子的命。记者因为掌握独家内部资料而嚣张跋扈，被报社主编解雇。凶手约丹尼尔见面，提出要做专访以帮助他回到报社。丹尼尔受骗，又一次被困车内，这一次他被释放的毒气所杀。警方发现了那位施暴丈夫的尸体，与斯特凡家中的血迹进行了DNA比对，在确认为同一人后，斯特凡被捕。

第八集：大胡子警察被传讯接受调查，经过一番追逐枪战，最终被逮捕归案。但他是因为拍摄未成年人SM视频而犯罪，斯特凡的妹妹指认了他，只是因为她也是被挟持的少女之一。警方重新定位到一位五年前自杀假死的特警延斯，延斯的妻子和孩子在厄勒桑德大桥上的一场酒驾车祸中丧生。记者丹尼尔和当时的车祸驾驶员参加了同一场派对，之前被精神病男人砍杀的心理医生给延斯做过心理测评，认为事故后的延斯不再具备担任特警的能力；作为警察的延斯曾经帮助过流浪的斯特凡的妹妹出头，但有一次反而被打，打他的人就是流浪汉比约恩。而他要求烧毁五家雇用童工的公司中，有一家公司的老板就是此次事故中酒驾司机的母亲。所有的线索在延斯身上出现交合点。

第九集：诺兰回忆起比约恩曾经发出信息"注意他的眼睛"，因为人的眼睛没法整容，据此判断延斯应该已经进行了整容手术改头换面，他们在当年为延斯整容的护士那里找到留存的医疗档案的纸质稿，发现了延斯就是马丁妻子身边的软件推销员。事实上，现任妻子梅特是马丁的第二任妻子，马丁在第一次离婚后出轨了他的同事和好朋友延斯的妻子米凯拉。延斯在米凯拉的日记中发现了妻子和马丁出轨的事情，延斯将梅特和她的三个孩子关在一起，在梅特的手中塞进一枚已被拔出保险的手雷，马丁赶到，解除了危机。而其实延斯的真正目标是马丁的大儿子奥古斯特，延斯要让马丁体验失去亲人的痛苦，他潜入马丁家中，打伤诺兰，挟持了奥古斯特。

第十集：诺兰在昏迷前将延斯的车牌和车型信息告诉马丁，警方通过车辆信息查到延斯经常去一家养老院看望一个老人，老人是延斯的生母，患有阿尔兹海默症。在延斯生母的房屋中警方终于发现了妓女被冷冻的上半身，妓女日记本中所记载的乔根就是延斯。延斯打电话约马丁见面，诺兰在冲泡止痛药时发现了水槽里有水泥碎块，加上之前在地下室找到的关于如何制作水泥的图纸，最终诺兰在车库的墙壁内发现被捆绑在隔音箱内的奥古斯特，但他已经因窒息而死亡。马丁和延斯在开往丹麦的火车上终于见面，延斯身绑炸弹，将火车紧急逼停在桥上并挟持一位乘客下车。延斯早已暗中在大桥桥墩上安置了炸药，并隐藏了一台直播设备，他要求马丁开枪杀死路人，只有这样他才会告知奥古斯特的位置。诺兰终于赶到现场，用"奥古斯特是否还活着"的话题和延斯展开心理博弈，最终诺兰因为不会撒谎而败下阵来。气愤的马丁要出手打死延斯，诺兰及时开枪阻止了马丁的冲动行为，同时打伤了延斯，将炸药的起爆器扔入海中。

【要点评析】

一、人情与非人情的搭档

图三 《桥·第一季》剧照（二）

瑞典警局的佐贺·诺兰和丹麦方面的马丁·罗德组成了这次悬疑案件的解密搭档，二者展现了截然不同的人物形象。诺兰是典型的艾斯伯格综合征患者，不通人情，办事严格地遵循规章，即使片头的富商面临着换心手术，她也绝不破例放他们过桥以免破坏现场；因为赶时间可以直接在办公室当着男同事的面换衣服；前一秒在家吃着零食躺在地毯上查案，后一秒性欲来临可以直接到酒吧邀请合眼的男人回家发生性关系，甚至和情人连温存都可以省略掉就直接打开电脑查看尸块继续工作；当情人向她表示应该转换他俩之间纯粹的肉体关系成为男女朋友时，她感到不可理喻或者说是无法理解；尽管马丁和她是此次破案的搭档关系，她仍然义无反顾地向上司举报他的违规越矩行为，且在面对马丁的责问时问心无愧。

马丁是一名长于世故的老警察，他是一个难以简单描述的人，在他身上可以看到人性的复杂多面性及矛盾的一面。他可以凭借多年的办案经验，用诈娱乐记者丹尼尔藏有毒品，并威胁他协助警方办案；在侦查案件的过程中，尽管主动配合的商家违反丹麦法律私自安装了监控设备，但是他告诉诺兰应该遵循"潜规则"隐瞒不报；当诺兰坦白告知安雅的母亲平安找回安雅的可能性很低时，他教导她对于受害者家属最好多些"善意的谎言"；他用打翻咖啡这种不光彩的方式在丹尼尔去洗手间的间隙偷换下他的手机卡显然是违背警员守则的行为。除此之外，他也是一个放纵欲望的人，他在离异的空巢期勾引了自己同事兼好朋友延斯的妻子米凯拉，导致了这一系列悲剧的发生；在调查案件中令人咋舌地与只见过三次面的富商续弦夏洛特也发生了性关系。

诺兰是绝对理性的工作狂人，案件中的关键突破点几乎都是由她堪破，搭配上精通人情世故的马丁的补充辅助，在细节方面的填补以及提供丹麦方面的线索，推动着整个案件的进展。剧中的外景设置、室内布局和人物的穿着、发型，从颜色、风格、样式来说都是极简的，这种冷色调的画风配合导演的运镜剪切，给人以一种压抑郁闷的感觉。外摄场所大多是废弃的工厂、洁净的大楼或荒芜的旷野，配合冬天的阳光，整个画面处于一种冷淡的灰白色调之中，环境的形象展现出北欧人的心理欲望状态；由诺兰的无情感肉体关系，发展到马丁习以为常的出轨行为，这些近乎"冷淡"的性行为都展现出一种社会上极致的冷淡状态。

二、收束漏斗式的线索安排

在剧集的前两集，导演撒布了若干个悬疑点：上、下半身被切割开恰好分别摆放在丹麦与瑞典国境线上的女性尸体，且上半身还属于一位议员；富有的商人要更换已脑死亡青年的心脏，但是受到青年父亲的阻碍；社区工作人员斯特凡救助了一对遭受家暴的母女；带有"S"形文身的女流浪汉口中一

直念叨着某个特殊的接头暗号;谋划三年之久的"真理施暴者",要指出五个关于社会的问题……

在之后的剧集中导演又不断抛出迷雾弹,让社工斯特凡和离职的大胡子警察先后被定性为犯罪嫌疑人,待迷雾散尽,发现真正的凶手还在线索网的远端游离。所有的线索交织为一个倒锥式的漏斗,在漏斗的低端才能发现这一切事件的交会点与最后的真凶:记者丹尼尔和造成延斯妻子车祸的驾驶员参加了同一场派对,因写了不实报道而升迁暴富;延斯为妻子的案子上诉,当年就是被议员克斯汀·埃克沃尔驳回;被精神病男人砍杀的心理医生给延斯做过心理测评,认为经历过丧妻事故后的延斯不再具备担任特警的能力;作为警察的延斯曾经帮流浪的斯特凡的妹妹出头,但有一次反而被打了,打他的人就是此次被放血致死的流浪汉比约恩;而所谓"真理施暴者"挟持校车要求烧毁雇佣童工的五家公司中,有一家公司的老板就是那次事故中酒驾司机的母亲……线索交织而成的倒锥指向了这位假死并整容过的前特警——延斯。

在剧集的一开始,导演抛出了大量的人物使得观众头晕眼花,同时分了三条线进行叙事,除了主要案件之外,还有社工斯特凡和富商换心的两条脉络,使得整个开局显得庞大而分散,仿佛一团有多个线头的麻绳。但在剧集的推进中,导演逐渐将多个线头拧束起来,在第三集斯特凡因为他的妹妹而和主线开始产生牵扯,在第四集富商续弦因为"出轨"这一关键词而体现了与中心案件的关联性。

三、社会与个人的谜底

在故事开始,导演似乎想要谋划一个很大的布局,先是杀人分尸这一耸人听闻的案件,而且其中一个被杀的还是著名政客,尸体被摆放在了两国的国界线之上,似乎牵扯到一系列关于政治的问题。随后几乎每一集都会有一条新的线索和人物出现,新人物的加入使得一开始的故事观看起来理解得很艰难。借由凶手,导演抛出了许多社会问题,比如法律公正问题、雇佣童工问题、警察暴力执法问题等。凶手通过极端的案件来引起人们关注这些问题,甚至不惜杀害了许多无辜的人。观众在观看过程中不由得揣测:凶手究竟是个什么样的人?他有过怎样的经历?他是想引起人们关注来解决这些社会问题,还是别有所图?到了第七集,终于揭开凶手神秘的面纱。他曾经是一个警察,而他的妻子和孩子在一场酒驾车祸中去世,他的好朋友兼同事背着他和他的老婆出轨,他又因为心理医生的不公平评测而失去了警察的工作,更沦为流浪汉而受到欺辱。他本来决定自杀了事,但是又改变主意,要报复造成他苦难生活的每一个人,所以他通过这一系列的案件谋划来实行报复。

【结语】

《桥·第一季》的故事后来被美国改编上映,但仍然以北欧的原版剧集最为生动,故事情节合理紧凑,营造的氛围压抑恐怖,破案搭档形象鲜明,故事整体有明显的政治指向,最后又归结到某个个体的复仇动机上来。剧中表露出了现实北欧社会中存在的镜像问题,移民、童工、资本越权、权利犯罪、媒体不实报道等,在其中展露无遗。剧中选取了人类最原始的欲望"性"为矛盾的爆发原点,习惯性出轨者马丁对于出轨的体悟和诺兰为满足自身性欲而寻找情人的体验一样,近乎达到了一种极"冷淡"的态度。人性的恶在剧中以延斯的经历为背景板得到了充分的摹写与刻画,当人类的欲望挣脱社会道德观念的束缚而肆意挥洒的时候,其所引发的灾难难以想象。

(撰写:袁盛杰)

《黑镜·第一季》(2011)

图一 《黑镜·第一季》电视剧海报

【剧目简介】

《黑镜·第一季》(Black Mirror)是一部由查理·布鲁克创作的英国独立单元剧,由布鲁克和安娜贝尔·琼斯担任节目统筹。该剧将故事背景放在科技高度发达的未来,以极端的黑色幽默讽刺和探讨了科技对人类生活的影响——过度娱乐化、过度传播和过度记忆。《黑镜·第一季》获得了第27届MTV电影奖最佳惊恐戏表演提名。高科技只是一面镜子,真正黑暗的是人心和社交关系。《黑镜》每一集的主题都是不可调和的人性黑暗面,和社交矛盾在高科技尤其是数码高科技的催化下,被无限放大到极致,最终产生的悲剧。其讨论的内核批判的不是高科技,而是人性的弱点和社交的矛盾,数码高科技像一面镜子一样,不可能改变人性,只能反映甚至放大这种悲剧。

至于"黑镜"片名的由来,正如《黑镜》制片人查理·布鲁克所说:"当你关掉手中的电子设备后,那逐渐黯淡的屏幕就像一面黑色的镜子,看见的只有你自己!"

【剧情概述】

《黑镜·第一季》第一集《国歌》:首相迈克尔·卡罗(罗里·金奈尔饰)被熟睡中的紧急电话召回办公室,得知广受爱戴的王室成员苏珊娜公主遭人劫持,绑匪提出的交换条件匪夷所思。倍感受辱的首相诸般尝试解救公主未果,最终在强大的社交网络民意压力下就范。令人意外的是,在首相卡罗终于硬着头皮依照绑匪提出的条件而行动并开始直播的前半小时,绑匪就已经将公主释放,公主因为体力不支而晕倒在桥上,却因为猎奇的全国民众都守在电视机前看首相的直播而无人发现。

《黑镜·第一季》第二集《一千五百万的价值》:在未来世界,衣着统一的人们只通过虚拟网络交流,依靠日复一日骑自行车赚取赖以为生的消费点数。不甘做行尸走肉的麦德森(丹尼尔·卡卢亚饰)倾其所有点数帮助具有天籁般歌喉的艾比(杰西卡·布朗-芬德利饰)登上选秀舞台,却被艾比已沦为情色艳星的事实深深打击。压抑的他为了帮助艾比而花光了每一分钱,最后不得不看了女主角表演的"作品"。在绝望中,他想用利器把那块象征耻辱的标记去掉,就在这时,他听到了呻吟中女

主唱起的那首曾让他无比着迷的歌,他决定重返那个舞台,改变这一切。他在台上以自己的生命相威胁,发疯似的吼叫、痛骂,宣泄着对体制的不满,反而被评委看上了这种"独特的风格",并提出要办一栏为他量身定制的节目,面对着可以冲出底层生活的诱惑,他放弃了与体制的对抗,接受了这份工作。

《黑镜·第一季》第三集《你的全部历史》:人人都植入内置芯片的时代,记忆影像可以被随时翻查。多疑的律师利亚姆(托比·凯贝尔饰)对妻子菲(茱蒂·威泰克饰)与前男友乔纳斯的关系非常敏感。他歇斯底里地在三人记忆中搜查菲不忠的证据,终于导致菲崩溃离去。

【要点评析】

一、《国歌》被放大的伦理困境

这个故事展演的是一个科技高度发展时代下被信息自由和现代传媒放大的伦理学困境。从首相的睡衣与重臣的制服开始就透露着浓厚的黑色,暗示了整个故事黑暗、压抑、荒诞的基调。影片中的首相、公主可以替换成任意一个人,和母猪交合这件事也可以替换成任意强迫的、违背人意愿的事,任何一个人都可以通过伤害别人来胁迫另外的人来做违反

图二 《黑镜·第一季》剧照(一)

意愿、道德或法律的事,无论做与不做,这对被胁迫的人来说无疑都是一次极大的人生危机。

这很难教人不联想到那个伦理学中经典的电车难题:一个人驾驶着有轨电车,突然发现前方的轨道上有五个工人,而另一条停用的岔道上有一个工人,若沿原路行驶,电车将会杀死五个工人,如果控制闸在你的手上,你将如何选择呢?大多数人会认为这种情况下撞死一个人而不是撞死五个人是合乎道义的,因为死伤一个人总比死伤五个人的代价小,所谓"两害相较取其轻"。我们姑且先不论生命权能否这样来衡量,来看另一个变体的例子:如果你看到失去控制的电车即将撞上右方的五个人,而前方有一个单独的行人,按照本来预计的冲撞方向,他本来是安全的。如果将这个行人推到电车前方,就可以阻住电车的势头,不至于撞上右方的五个人,要不要牺牲这一个无辜行人的生命去救另外五条生命呢?在这个情境之下,如果人们说要牺牲那一个无辜行人作为刹车来拯救另外的五个人,却是令人不寒而栗的。那么问题来了:这两个情境的差异在哪里?是什么让人们做出了不同的价值判断呢?

十三世纪的神学家托马斯·阿奎那提出了双重效应学说(The Doctrine of Double Effect,简称DDE),讨论了防卫致死的问题,适用于做一件事情会产生好的效应,但同时会带来一个坏的效用时,如何来考虑该行为的适当性。这一理论的内容是:如果一个双重效应的事情满足以下三个条件,就是合乎道义的:① 行为的本质是善的,至少在道德上是中性的,坏的结局只是能被预见到而不是有意为之;② 行为人想要的是好的效应,而坏的效应不是实现好的效应的工具或手段;③ 好的效应超

过了坏的效应,即利大于弊。如果用这个理论来解释上述第一个例子中的选择,扳动控制阀的行为本质上是为了尽可能地多救人,是善意的,通过变道来避开五个人救下五个人的生命,撞死一个人,那只是人们希望避免却无法避免的副作用,而并不是靠撞死一个人来救那五个人;五个人多于一个人,故在数量(结果)上是利大于弊的,所以我们可以称这种做法是道德的。而在第二个例子中,是靠杀死那一个无辜的行人来拯救更多的人,杀死一个无辜者变成了达成目的的手段,违背了DDE的第二条原则,所以是不道德的。但是DDE并不能完美适用于每一种情况。有人将第一个例子和第二个例子用间接伤害与直接伤害来区分,认为扳动扳手并没有直接杀死轨道上的那一个人,而是间接导致了这个人的死亡;可是在变体例子中,推无辜的行人去挡车,就是直接伤害了他,直接导致了他的死亡。虽然间接伤害听起来似乎要更能让人接受一些,承受的道德压力要更小一些,但无论间接伤害还是直接伤害,最终造成伤害的这个事实是一样的,如果要使用这种区分的话,则还涉及一个问题,即做选择的人是司机还是旁观者,按这个区分方式,如果做选择的人是司机,则扳动扳手就是直接伤害;而假如做选择的人是旁观者,扳动扳手就是间接伤害,可是,我们是否有资格为别人的生命权来做牺牲少部分人以换取大多数人的幸福和未来的决定呢?

回到首相被胁迫要与猪发生关系来救公主性命的议题中来,首相就是电车困境中停用的岔道上的那个工人,不同的是,扳动扳手的控制器就在他自己手上:他需要自己决定是让电车碾死自己,还是对电车行驶前方轨道上的公主见死不救。我们需要为他人牺牲到何种地步呢?我们对他人是否都有责任和义务?又该承担到什么程度呢?这是一个我们时刻都可能面临的问题。世界上很多伦理学问题都可以归结为"我"与"他者"的关系,当大街上正在遭遇暴力或偷窃的人泛泛地问道:"有没有人可以帮助我?"我们也许可以视而不见,但一旦他们的求助针对"我"这一个特定的对象,说"那位穿白衣服的姐姐能不能帮帮我"时,我们的压力便会陡增,因为这一锚定在"我"与求助的"他者"之间建立了联系。回顾起来,我们并不是完全独立的个体,我们存在于这个世界上,不管是具体的他人还是概念性的他人,都与我们有着千丝万缕的联系,每一个联系在我们心中都具有潜在的价值,可以是家庭,可以是爱人,可以是社会,可以是朋友、国家,甚至全人类,如果要对这些联系进行价值衡量,也许会远远高于我们所能付出的。正如有人说的"你所渴望保护的,比你的生命重要太多"。当我们回到《国歌》这个故事中,首相卡罗面临的选择不是要不要忍痛去做这件令人作呕的事,而是在价值衡量中,王室、政府、民意的价值,和锚定了只能由他一个人解救的公主的价值,家人安全的价值,最终超过了他的尊严和妻子在心中的价值。当然,很快,我们就会发现,这个"锚定了只能由他去解救"本身就是无比荒诞的——在那不可描述的直播秀开始前半小时,公主就已经被绑匪放了出来;而信息的过度传播和媒体的过度渲染竟能将这一伦理困境放大到如此地步,甚至令一国之首相都被裹挟其中,反讽效果在公主晕倒在无人的桥上与首相在卫生间里吐得天昏地暗的时候达到了顶峰。正如剧中有人质疑的一样:"如果我们任意对恐怖分子进行妥协,那么政府的威信何在?"《黑镜》首集全集就是在回应这个问题:法律、秩序、政府、道德铸就的防线,在信息爆炸和资本至上的媒体面前不堪一击。

二、《一千五百万的价值》过渡娱乐带来的社会解构

第二集《一千五百万的价值》向观众描绘了一个美丽新世界般的现实,主人公麦德森早上从被四面屏幕包围着的狭小单人床上醒来,当他走出这个肥皂盒一般大的房间来到工作场所,我们可以看

到，一群群衣着相同、身体健康的人面无表情日复一日地重复着似乎永无止境的骑单车的枯燥活动，屏幕上跳动的数字显示着他们靠骑单车挣得的里程数，这似乎是一种隐喻——底层民众重复着同样的、没有任何乐趣和意义的工作，用日复一日的机械劳动为社会这个庞大机器供给电能，以换取足量的虚拟货币即里程数来满足自己的生存需要。在这个被高科技和娱乐媒体及社交网络包围的世界里，每个人都被异化成最小的工蚁单元，主人公每天早上醒来的被四面屏幕包围的狭小单人床，就是留给他们这样的"巢"。

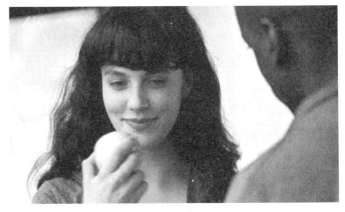

图三 《黑镜·第一季》剧照（二）

人们的唯一消遣就是低俗无聊但制作光鲜的电视娱乐节目，和在虚拟世界里打理自己的形象与升级系统。《一千五百万》要讨论的一个问题是，当我们的生活被电视和娱乐广告完全占据的时候，当每个人都生活在巨型电视墙下，逃无可逃的时候，我们会变成什么样子？当原本随心所欲的生活被程式化的步骤所取代，科技为芸芸众生建筑了一座座困囿他们的集中营，在这个集中营里，所有的一切都要被计算，所有的吃喝玩乐，甚至是生命都可以用点数来计算与衡量，那么人的本身自然也不再是独立的有机体，而沦为了庞大的计算机网络中的符号式的傀儡。

主人公麦德森对这种科技和媒体构建起来的虚拟环境天生抵触，他也因自己的怀疑和反叛精神而深受折磨。剧中苹果意象的反复出现，与他骑单车时对林荫道的偏好，正是暗示了他内心深处对自然和真实的向往。直到他在电梯里遇见了那个让自己心动的姑娘艾比，艾比有着出众的面容和美妙的歌喉，尤其是她挂在脸上的笑容，与周遭面无表情的麻木人群形成了鲜明对比。在偶然听到艾比的歌声后，麦德森找到了他想要的真实。在这里出现了另一个意象——艾比亲手叠成的纸企鹅，不同于周围的钢铁水泥森林和虚拟的电子环境，这只纸企鹅是由人手直接创造的、可以触碰到的简朴造物，也象征着艾比的才华和"真实"。麦德森决定帮艾比实现梦想，鼓励她去参加星光大道比赛，并用哥哥去世后留下的里程数为艾比购买了价值一千五百万里程数的比赛入场券。

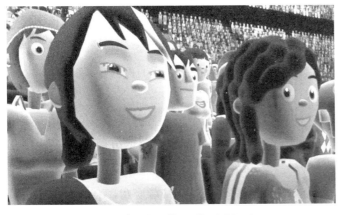

图四 《黑镜·第一季》剧照（三）

麦德森和艾比一起去了星光大道的候选厅，聚光灯、舞台、观众声势浩大的喝彩……这里仿佛是世界上最令人瞩目的地方，舞台下方的人渴望着成为舞台上的主角，得到三位权威评委的认可，然后一举成名，摆脱永无止境蹬单车的枯燥无味的生活。所有观看节目的观众都以电子的虚拟形象出现在观众席，他们坐在自己的家里，使用着由自己编辑设定的虚拟形象，虚幻地共享"在场"的娱乐体验，汇成了一片乌合之众的海洋。他们的思想受到三位权威评委（也是三位消费主义文化的代

言人）的左右与操纵，即便是在艾比的歌声博得了观众的欢呼和热泪后，评委为了博眼球，竟威逼利诱地向她提出去拍摄情色电影的建议，而观众们也开始顺着评委的意思开始起哄，"Do it！Do it！"的声音此起彼伏。在评委的诱导和观众的起哄声中，在名与利的喧哗声中，艾比迷失了自我，她不想再回到那样永无止境的踩单车的生活中去，最终答应了成为一名情色片演员。在台下的麦德森感到无比愤怒与绝望，他被迫看着无处不在的大屏幕上循环播放的艾比参演的情色作品，他无处可逃，只能疯狂地敲打身旁的屏幕以发泄。屏幕在他的敲打之下碎了一地，在绝望中，他捡起一块锋利的碎片藏在了身上，他又听到了呻吟中艾比哼唱起的那首曾让他无比着迷的歌，下决心要重返舞台。接下来的日子里，他疯狂工作，省吃俭用，攒够了购买星光大道入场券的里程数。

图五　《黑镜·第一季》剧照（四）

在上台之前，他拿出之前艾比喝过的"静心水"空盒，对工作人员谎称自己已经喝过了。讽刺的是，当他回到舞台上，他的舞蹈没有引起评委的注意，当他拿出偷藏的屏幕碎片抵在脖子上，以自己的生命相威胁，发疯似的宣泄着对体制的不满时，他痛骂着时代和这个节目的丑恶面："我们辛苦骑车，而这个废物却偷懒养肥。""我们脑中除了绝望别无其他，我们无所适从，除了看傀儡选手作秀，就是买狗屁商品，我们与人沟通，自我表达的方式，就是买狗屎，还有什么梦想呢？我们的梦想就是给电子形象买个新应用……你们给不了我们真实又美丽的东西，那会摧毁我们。我们的心早已麻木，我们很可能被真相呛死……无论你们发现多真实而美好的东西，都要将其撕碎，碎成一小块一小块的，然后经过夸大，经过包装，经过无数次机械化的过滤，直到一切都变成毫无意义的噱头。而我们则日复一日地蹬车，去往何处？为了什么？只为了给那些大大小小的格子间和屏幕供电！"他痛骂评委的虚情假意、装腔作势："傀儡越是虚伪，越是能得到你们的欢心！""你们就知道吸血，就知道压榨和嘲弄，只是给这个笑柄大国多加一个笑柄罢了！"在这段几乎是字字血泪的控诉过后，在他青筋直冒、歇斯底里时，讽刺的是，评委却被这段"表演"折服了，认为这是他们看过的最真实、最精彩的表演，座无虚席的虚拟观众席上也瞬间爆发出一阵阵掌声和喝彩声。令人悲哀的是，当麦德森试图揭露体制的丑恶面，希望唤醒哪些还处在愚昧当中的人们的时候，他们却只将这当作另一种新奇的表演模式看待，所有的严肃控诉被娱乐所消解。正如《娱乐至死》一书所说的："我们的问题不在于电视为我们展示具有娱乐性的内容，而在于所有的内容都以娱乐的方式表现出来。这就完全是另一回事了。"当听到评委要为他专门开办一个适合他的风格的节目时，他不由得愣住了。每位选手在上台之前都要喝下一瓶主办方提供的"静心水"，麦德森曾以为正是那瓶"静心水"间接控制了艾比的思想，于是在这次上台之前，他拿出了艾比喝过的"静心水"空瓶，向工作人员谎称自己已经喝过了。而现在，他呆立在舞台中央，手里还握着那块锋利的屏幕碎片，只是已经握得不那么紧了。如果说，这块碎片是他终于凝聚起的反抗意识和勇气，这一刻，它们已经如同扎了针眼的气球，在一点一点慢慢瘪下去了。聚光灯打在他的脸上，台下万千的观众呼喊着他的名字，终于，

他也做出了跟艾比一样的决定,接受了评委的节目邀请,至此开始了不一样的人生。

本集结尾是麦德森拿着屏幕碎片直播的画面,这时他的住所已经与之前火柴盒般大小的格子间截然不同,宽敞整洁,装潢大气而精美。直播结束之后,他小心翼翼地捧着曾经准备用来自杀的屏幕碎片,将它收在了精美的盒子里——碎片是他曾用来对抗和控诉体制的武器,现在却从体制中为他带来了巨大的利益,最终被他盛放在他认为是无意义的狗屁的商品中,这意味着反叛精神最终被华美的消费主义所消解。当他喝着橙汁——这种由水果二次加工的高级鲜榨饮料,曾经喜欢的天然的苹果已经不见踪影;看着虚拟的假企鹅,对应着之前他喜欢的"真实"的纸叠企鹅;住在宽敞且精心装潢的房子里,享受着更大的窗户和窗外电子虚拟的无边无尽的森林,他全然忘却了自己的仇恨和苦痛。艾比出卖了肉体,而麦德森则是向物欲横流的消费主义文化出卖了灵魂,他对现实的不满与愤怒也变成了这个体制下的商品,成了他曾控诉的体制与文化的一部分。当他用自己的生命说了那段反抗的宣言,却最终向这个已经被消费主义腐蚀了的社会投降的时候,这是否预示着我们现在及未来的生活呢?

三、《你的全部历史》的精神程式化

当肉体已经被程式化,那精神也无法避免,当科技划向某个极端,你的记忆可以复制、传输的时候,属于人的最后一点存在感也宣告幻灭,这也是《黑镜》第三集《你的全部历史》传递的主题。《你的全部历史》甚至虚构出一个 grain(谷粒、颗粒、底片),人们可以在任何时候回放你的任何一段经历,定格和放大每一帧画面,重温任何一段经历,只要你未曾将它删除;你甚至还能将记忆中的视觉影像投影到任何一个屏幕上与周围的人

图六 《黑镜·第一季》剧照(五)

分享,最终把每个人捆绑在曾经的旧梦中,与当下顿失交集,连做爱的晨光都要借那个小小的按钮回溯新婚初夜,现实中的快感已经浑然不觉。最致命的是,影像采集行为无时无刻不在发生着,你的一言一行、所作所想都成为他人影像采集的内容,隐私空间暴露日益严重,真相展示出了它的杀伤力,而人们总忍不住要去查证、核对,这会让亲人、恋人之间的关系变得更紧密还是更疏离? 人与人之间的信任会更牢固还是不堪一击? 利亚姆忍不住去无休止地刨根问底,沉溺在挖掘真相的快感中,却又愈深挖愈痛苦,而终究无法忍受和这些揪心的东西终生做伴,最终只能狠心剜掉耳后的记忆体。科技带给人过目不忘的能力,给了人记忆和重放的功能,却也把人变成了困在记忆中的奴隶。况且,非要说的话,难道记忆就一定等同于真相吗? 如果我们的记忆坚不可摧,那岂不是也意味着,当我们回顾过去,却发现如今自己与过去的联系仅存一条;当记忆中只有真实,那么我们如何去面对那些越过自我防御机制的创伤和隐痛?

【结语】

《黑镜》是科技悲观主义的预言,它虽然将背景都定在未来世界,可映射的全是当下的社会问题,是悲剧在未来世界的预演。《黑镜·第一季》总共三集,每一集篇幅均短小精悍,每一集都独立成章,却也存在着联系。从第一集的媒体过度传播到第二集消费主义与过度娱乐带来的社会解构,再到第三集精神的程式化,搭建了一个由表及里、层层深入的序列结构。正如《黑镜》制片人查理·布鲁克所说:"当你关掉手中的电子设备后,那逐渐黯淡的屏幕就像一面黑色的镜子,看见的只有你自己!"高度发达的科技与电子媒介就是那面镜子,而镜中照映出的是人性的弱点与畸形的现实,在媒介的渲染与放大下显得尤为触目惊心。第一集《国歌》不禁会令我们想到为了给市民争取减税而裸体在考文垂大街上骑马游城的戈黛娃夫人。传说中当戈黛娃夫人乘在马上时,全城所有人都待在家里紧闭门窗,以表示对这种牺牲的尊重。而在第一集《国歌》进行民意调查的时候,只有28%的人表示会看直播,但在直播真正进行前,所有的大街上空无一人——所有人都在家中,在屏幕前守着准备观看百年难得一见的首相表演。如果当时有几个人良心发现,如同戈黛娃夫人的城民禁闭房门一样,拒绝观看这场荒唐的直播,走出房门到大街上以表达对这种牺牲的尊重,那么也许他们就能尽早发现被释放的公主,也能及时阻止悲剧在首相身上的发生。但是,很可惜,人们没有这样做。偏激的行为艺术者只是提供了一个由头,而真正让这场荒谬的闹剧得以实施的,正是在屏幕前荒唐按下手指即可为这种重大事件投票而又不需要为任何结果负责的群氓。首相的形象也有着其他的象征意义,不仅是被民意、媒体所裹挟的政府,更是在喧嚣的时代中迷失的整个社会的良心,是整个社会被 rape(强暴)了。科技的过度发达毁灭了作为自然人的人格和尊严,解构了社会,这是科技对人类的审判。借用一位作者的一句话作为本篇的结尾:"在人人都不得不参与的社交网络时代中,在恰当的时候选择不参与,是对这种暴力的最佳反抗。"

(撰写:杨　祺)

《权力的游戏》（2011）

【剧目简介】

《权力的游戏》是由美国有线电视网络媒体公司 HBO 鼎级剧场制作的一部中世纪背景的奇幻电视剧，由美国作家乔治·R.R. 马丁的奇幻小说系列《冰与火之歌》改编。电视剧从 2007 年 1 月开始制作，主要拍摄地点在北爱尔兰，同时分别在欧洲各国摄制外景，是 HBO 甚至整个美国电视剧工业有史以来成本最高的电视剧。为还原小说原著所拥有的独立世界观，HBO 聘请语言学专家大卫·J. 彼得森为《权力的游戏》创造了一门多斯拉克语，它拥有独特的发音，超过 1 800 的词汇量和复杂的语法结构。

《权力的游戏》由艾米莉亚·克拉克、基特·哈灵顿、彼特·丁拉基、苏菲·特纳等演员主演，其中侏儒演员彼特·丁拉基将小恶魔塑造为整部群像剧中最为出彩的角色之一，并凭借剧中的精彩表演一举成名。

《权力的游戏》于 2011 年 4 月 17 日首播，于 2015 年第 67 届艾美奖中破纪录斩获包括最佳剧情、导演、编剧、男配等 12 项大奖。2016 年，《权力的游戏》被选为 2016 美国电

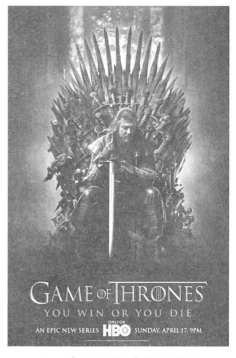

图一 《权力的游戏》电视剧海报

影学会十佳电视剧，同年获得了第 22 届上海电视剧白玉兰奖最佳海外电视剧奖。2018 年，该剧获得第 70 届艾美奖最佳剧集奖。2019 年 9 月，该剧被英国《卫报》评选为 21 世纪 100 部最佳电视剧第 7 位。小说原著《冰与火之歌》的作者乔治·R.R. 马丁被《时代》杂志誉为"美国的托尔金"和"新时代的海明威"。《权力的游戏》第八季在 2019 年 4 月 14 日播出，为这部传奇电视剧画上句号，而由乔治·R.R. 马丁所撰写的小说原著《冰与火之歌》原定七部，于 2011 年出版第五部《魔龙的狂舞》后，其余两部《凛冬的寒风》《春晓的梦想》仍未完成，《权力的游戏》剧情是在作者乔治·R.R. 马丁提供的主要剧情线索基础上由两位电视剧编剧演绎而成，结果不尽如人意。

【剧情概述】

故事发生在一个虚构的类西方中世纪的世界中，世界的西方大陆被称为"维斯特洛"，由七大王国分治，直到被"征服者"伊耿·坦格利安一统为坦格利安王朝。在伊耿登上该大陆后的第 238 年，

此时的王伊里斯二世治下的各贵族家族集体叛乱,叛乱的结果是拜拉席恩家族的劳勃·拜拉席恩加冕为王,坐上由无数武器熔铸而成、代表王的铁王座。与此同时,以狼为家徽的史塔克家族、以狮为家徽的兰尼斯特家族、以鱼为家徽的徒利家族等各方大贵族势力拥兵自重。

故事始于劳勃国王在即位数十年后前往国家北境,邀请镇守当地的史塔克家族头领奈德·史塔克前往王城君临城担任首相的举动。奈德携带两个女儿前往君临,却发现了王后瑟曦·兰尼斯特的秘密,即王子并非劳勃的血脉,而是瑟曦与劳勃的双胞胎弟弟詹姆的孩子。奈德试图威胁瑟曦,反倒在劳勃意外死亡后遭手握重权的瑟曦杀害。劳勃与奈德之死在整片维斯特洛大陆上掀起巨大波澜,由贪欲、仇恨、对权力的渴望等欲望驱动,各大家族展开风起云涌的军事政治斗争。

与此同时,在维斯特洛大陆之外,坦格利安家族的两位遗孤正在试图重建自己的势力,以夺回维斯特洛。坦格利安家族获得王位的依仗曾经是拥有绝对力量的龙,而坦格利安的后人失去了对龙的控制权。现在,坦格利安家族的末裔丹妮莉丝·坦格利安因为机缘巧合获得了龙蛋,又在失去丈夫、孩子绝望而自杀之际,火焰孵化龙蛋使她拥有了三条小龙。原先由史塔克家族代代镇守的北境以北也出现了一批作为人类之敌的异鬼,在这个拥有由魔戒而来的一切熟悉中世纪魔幻元素的世界中,一切故事即将上演。

【要点分析】

一、叙事艺术

作为原著小说的《冰与火之歌》采用POV(point of view,视点人物)式的写作手法,即不是以剧情为线条串联人物,而是在不同的章节用不同人物的视角讲述故事,构造出故事的立体性,这和小说的风格相辅相成,演绎了一部极为生动立体的群像剧。虽然小说的世界观背景是拥有魔幻元素的西方中世纪世界,然而故事的主题并不是奇幻的魔法、龙、冒险,而是现实中也会出现的血脉、家族、政治斗争、钩心斗角。当创作一个复杂的政治斗争情节时,没有什么比逐个讲述每个相关者的心理活动和由此而生的具体行为更能详细地讲述如千丝万缕毛线团般的情节与故事了。与此同时,站在不同角色的视角体会每个角色的心路历程,也是相当好的塑造角色的方式。线索将会串联,秘密会被掩藏,每个人心怀自己的愿望,自己眼中的他人与他人眼中的自己一样难逃扭曲。

电视剧《权力的游戏》很好地继承了原著《冰与火之歌》的POV手法,具有多主角化的平等叙事倾向。剧情和镜头平等地追随着每一个角色,记录一切后再转向下一个。也正因此,《权力的游戏》在播出时引发了观众乐此不疲地关于主角到底是谁的讨论,有一个非常经典的句子:"我刚认定某个人物是主角,结果下一集他就死了。"最具体的例子是第一季里的奈德·史塔克,作为第一季最为主要的人物,拥有理想的主角品格,却在最后一集直接被砍了头,让当时的观众在深受震撼的同时再次给扮演者肖恩·宾扮演死亡角色的生涯加了重重一笔。而当剧情理所当然地走向史塔克的复仇剧,眼看着少狼主罗柏·史塔克即将高歌猛进之时,突如其来的血色婚礼又将剧情引向了另一个方向。多主角化的叙事弱化了主角光环,雪诺、丹妮莉丝、史坦尼斯、提利昂、瑟曦、乔佛里、戴佛斯、贝里席等人都是主角——或者我们可以说,在这种多主角化的叙事中,没有绝对的主角,主角和配角可以互相转化,只有某一集剧情的主角,没有全剧的主角。当一段剧情的主角死亡,他就自动退出了主线剧情,而原本的配角成为后续剧情的主角……这与混乱的现实极为相似,是对政治斗争的客观描写,也避免了唯一的主角在冒险故事中永远"天降好运""躺着也能赢"之类的乏味故事线。可以说,这是

《权力的游戏》在叙事手法上的一大创新。在叙事视角上,《权力的游戏》几乎全部采用了限制性视角,集与集之间的场景和情节可能是毫无接续的,每一件事情的认知都来自剧中某个人物,观众清楚地知道自己所看到的情节也许并非全部真相,只是借用了某个角色的眼睛。剧中只客观地向观众展示主角为什么走上这样的人生道路,并不以讽刺的暗示来操纵观众的感情,因而绝少有人站在上帝视角批评某个角色。

当观众的视角从俯视变为平视时,每个角色都鲜活了起来。被爱的并非完美偶像,被恨的或许有精致皮囊;当然也有彻底的恶,却没有绝对的善。当创造一个角色时,作为一切的核心的是他的目标,是"你将往哪去"的终极议题,我们看到他们怀着各自或高贵或平凡,或天真或精致的目的和梦想踏入红尘的漩涡,我们看到每个人被权力的游戏裹挟,我们看到英雄、凡人、慈善者、卑贱之人,我们看到他们抬起头、低下身躯、死于善良或是在泥坑中挣扎而起,我们看到善者无意作恶而断送自己,恶人因某些机缘巧合做下善事,天真的梦想被现实打碎成冰冷的大脑,精致的人死于自己的感情。我们看到他们因自己的选择和命运的捉弄而走上不同的道路,每个人的道路互相交错纵横成为世界和故事本身,我们看到由人构成的社会,我们看到复杂的人性,我们看到我们自己。

二、人物塑造

《权力的游戏》的另一成功之处在于人物的塑造。剧中作为观察视角的人物都有自身的局限性,观众可以通过多个视角的整合来理解整个故事,于是随着视角的变换、剧情的转折、人物命运的转变,剧中人物跳脱出了传统意义上绝对的善恶、好坏、黑白等模板,善恶、美丑、神圣与邪恶等对立的概念在复杂的角色身上得以统一。某些反面人物在靠前的剧情中承担了让人痛恨不已的角色形象,在后期又能展现出独有的人格魅力。比如兰尼斯特家族的詹姆,前期是自私自大、浪荡不羁的形象,还和双胞胎亲姐姐保持着不伦关系。随着故事发展的深入,剧作透过詹姆的视角及其牺牲自我拯救他人的骑士精神消解了其固有的反派形象,逐渐展示出他有情有

图二 《权力的游戏》剧照(一)

义、勇敢善良、敢于担当的一面。又比如小恶魔提利昂·兰尼斯特,天生畸形,出生时还导致母亲难产而死,因此得不到父亲和兄弟姐妹的尊重与关爱,但他却精通谋略、博闻强识,更有非凡的军事指挥才能,在保卫君临城的战役中奇策频出,却始终得不到家族、国家、民众的认可,反而招致了诬陷、迫害和诽谤。作为一个深受歧视的人,更是对被乔弗里折磨的珊莎、对中下层贫民充满同情——他是唯一在搜查时会对被吓坏的妓女说抱歉的人,还会在带着卫兵离开时留下金币表示歉意。虽然其貌不扬,经常出言恶毒刻薄,也并不是纯粹的正派人物,却以极大的人格魅力,引起了观众的心理认同和情感共鸣,使得他成为剧中最受观众喜爱的人物之一。

三、珊莎·史塔克

珊莎是《权力的游戏》中经历和变化最为复杂的一个角色。

图三 《权力的游戏》剧照(二)

《权力的游戏》第一季中珊莎还是个天真无邪,一心只想做未来王后的小女孩,王子乔佛里在切磋中输给了妹妹艾莉亚而恼羞成怒,被妹妹所养的一心保护主人的狼咬伤,她为了维持在乔佛里和瑟曦心中的形象而隐瞒了真相,导致她自己的狼被杀掉。狼是史塔克家的图腾,从珊莎为了能嫁给乔佛里而导致自己的守护狼被杀开始,就暗示着这头史塔克家的"小狼"要因为"王后梦"而折断骄傲的脊背,备受折磨。自父亲被杀后,她一直处于笼中鸟的状态,在王城努力求生,其性格由天真无邪变成谨小慎微、沉默寡言。

到第四季中,珊莎继续变化,从瑟缩起来的沉默变为主动踏入游戏,她开始撒谎和利用他人,她对事物的衡量标准成为价值的对比判断,她学会了这场权力游戏的基本规则。一个重要的剧情是她为了生存和利用小指头贝里席求生,隐瞒了小指头将自己的姨母杀死的事实。一直温柔、胆小、诚实的珊莎开始撒谎,她说得绘声绘色,理所当然地得到了所有人的信任。后来她被迫和波顿家族——她的杀兄仇人的家族的私生子"小剥皮"结婚,饱受"小剥皮"的折磨。为了求生,她的真情逐渐被磨灭,精神被迫地坚强起来,逐渐成了一个稳重理性甚至冷血的统治者。

在剧中第五季著名的私生子之战中,珊莎的弟弟雪诺为了拯救小弟弟瑞肯而热血上头,却被她以"我们救不了瑞肯"的理由拦住。珊莎为了战争的胜利和一个弟弟的生命选择果断地放弃另一个亲人,这时的她已经成长到她的终点——一位要以尊称相称的高位统治者。但一个不争的事实是,如果珊莎不这样变化,她不可能在权力斗争的漩涡中活下来,而她最终成为懂得游戏规则的人,权力斗争的漩涡因她的加入更加

图四 《权力的游戏》剧照(三)

猛烈。此时谁还会想起开始那个天真烂漫幻想着当上王后和甜美爱情的温柔女孩?不知道下一个温柔的女孩子会是谁,又会变成何种模样。

四、席恩·葛雷乔伊

席恩在《权力的游戏》里,是最令人厌恶,也最让人同情的悲剧人物。

席恩出场就并不讨喜,在史塔克家孩子认养冰原狼时讽刺私生子雪诺,在肃穆的斩杀绝境长城逃兵的场景中踢蹬被砍下的人头,他在剧情的开始就给人落下一个浪荡泼皮的第一印象。随着剧情逐步推进,我们知道他并不是一个史塔克,而是葛雷乔伊家的质子,只是因为后者身份在临冬城不被任何人承认,还要一直对城主奈德毕恭毕敬。幸好奈德是仁慈正直的,他的教导看上去不被席恩认

可,却在最后拯救了席恩。最初的席恩常年被打压,无法获得尊重和肯定,一直努力试图证明自我,而其疯狂的"证明自我"行为本身也容易被他人当作笑话。他四处碰壁,放荡的行为被鄙夷,在史塔克家里没有得到应有的尊重,在临冬城里也被人瞧不起,连买春都要被妓女揶揄其身为质子的身份。他深深地感到苦闷并常年受其困扰,因此他容易选择极端的手段以证明自己。

席恩在剧中两次反叛,第一次是背叛了罗柏夺取临冬城。席恩真心实意地跟随罗柏攻城略地,也是真心实意想要回到铁群岛搬救兵来帮助罗柏。然而搬到救兵的前提是,他在铁群岛被尊重且拥有话语权,而崇尚勇武暴力的铁群岛必然不可能认同席恩。这对他的打击是致命的,"铁群岛的继承人"是他在临冬城唯一的依仗,现在他要失去这一切了。席恩的自我意识并不强烈,相反,他如大学士所言"迷失了自我",他的一切举动都是为了自己的名誉和声望,在这种

图五 《权力的游戏》剧照(四)

价值衡量标准之上,一切都比不过他对自我价值的追求——其父亲所定的"夺取临冬城的铁种",然后他就这么做了。

但因为他本人的恶性,就算夺下临冬城也不能算作成功。席恩从布兰手中夺下临冬城时杀死了两个被当作布兰和瑞肯的孩子,他由此彻底失去临冬城和北境的尊重;临冬城本身不是战略要地,席恩选择夺取它只是因为它的意义重大,但他并没有办法保卫他的胜利成果。在小剥皮围城时,席恩在慷慨陈词时被手下一棍子敲翻送给小剥皮,因为他背叛北境的行为毫无荣誉感可言,在战争中他也没有展现足够折服唯强者论的铁民的能力,他必将失败。很多时候人的功绩并不是"认为"来的,而是由他人眼中自己的行为所判定的。

受到巨大打击的席恩在落到小剥皮手上后,同珊莎一样饱受折磨,甚至被小剥皮阉割。他被小剥皮摧残精神,就算在给小剥皮刮胡子的时候刀刃就在他的喉咙上都不敢轻举妄动,他彻底的失去了自我,成为"臭佬",对小剥皮完全服从,以致背叛了一起长大的珊莎。

或许是人的善念拥有强大的力量,席恩这个"臭佬"最后因为帮助珊莎而背叛了小剥皮,他的内心因奈德的教育重新建立了作为北境守护者的尊严和价值,他发誓保护珊莎,最终击败了小剥皮,拯救了姐姐雅拉,最后以布兰保护者的身份光荣地死去。

正如铁群岛的箴言"逝者不死,必将再起,其势更烈",重获新生的席恩,找到了自己的灵魂和价值。诚然,他所付出的代价无比沉重,不仅是无情的命运将他引向痛苦,他迷茫的自我也让他的双脚踏上了痛苦之路。

珊莎和席恩都是具有不少弱点的普通人,没有英雄的坚定意志,甚至不忠诚、不诚实,正因如此,他们才是活生生的人而非偶像。人无完人,人的恶性会将自己引向必然的痛苦,然而从痛苦中再次站起乃是人类的特权。

五、剧情线索

另一个体现奇幻剧风格的是剧情环环相扣的伏笔和预言。像是史塔克孩子们的冰原狼,作为淑

女的珊莎早就"死"去,珊莎被之后的日子压垮了,作为淑女的她"消逝"在权力的漩涡中;艾莉亚的娜梅莉亚离开了她成为狼王,艾莉亚本人也脱离史塔克成为无面者。当观众因为角色们的命运而感动时,或许会发现每个人的命运似乎在一开始就被设定和安排,就比如每个贵族的命运都与他的家徽、家训相关。"逝者不死,必将再起,其势更烈"仿佛就是为席恩量身打造,"凛冬将至"不只是对史塔克家的预言。

图六 《权力的游戏》剧照(五)

当我们看后人时,会看到前人的影子。在第一季就死去的奈德·史塔克,虽然他本人的故事已经结束,而他的影响贯穿整部《权力的游戏》。席恩因奈德的教诲和榜样作用而在最后重塑了自我,雪诺因奈德的慈爱而未因自己私生子的身份而扭曲心灵,奈德甚至为了自己的承诺永远不提雪诺的真实身世,甘愿在极重名誉的当时选择自毁声誉,牺牲了自己的妻子和家庭幸福而保全雪诺。前人栽树后人乘凉,当雪诺身世揭晓的那刻,不知他心中对奈德有何感想。

【结语】

《权力的游戏》看上去奇幻感十足,有城堡,有骑士,有龙,有魔法,有异鬼之类的奇幻生物,但它并不是一个讲述奇幻传说的故事,而是一个人与人的故事,具有强烈的政治和人文的意味,甚至可以说这些奇幻元素只是一个添头。整片维斯特洛大陆甚至海那边的丹妮莉丝都在上演你方唱罢我登场的剧目,再加上剧中多主角化的平等叙事角度,整部剧集所展现的并不是关于某个英雄的传说,甚至更像是平行世界中真实发生的历史,原著《冰与火之歌》的灵感来源是英法百年玫瑰战争,其本质是一部史诗。

此外,《权力的游戏》中巨大的感官刺激和道德话题占据了很多画面,再加上整部剧都在强调命运无常,看上去似乎充满了性、乱伦、道德的败坏和无数次死亡,仿佛充斥着作者和导演的恶趣味。然而整部作品最终前进的方向依旧是爱、和平与正义,弘扬的是"好事必得回报,坏事必得惩罚"这种朴素的正义情感,整体基调是积极向上的,是人类人文精神的赞歌。

(撰写:杨 祺)

《唐顿庄园》(2010)

【剧目简介】

《唐顿庄园》(Downton Abbey),是嘉年华电影公司为英国独立电视台(ITV)制作的一部时代迷你剧,共六季52集,由布莱恩·珀西瓦尔和詹姆斯·斯特朗联合执导,制作人是奥斯卡金牌编剧朱利安·费罗斯。《唐顿庄园》收获了第63届艾美奖的最佳迷你剧集和最佳女配角,第69届金球奖最佳迷你剧集和第70届金球奖最佳女配角,第64届BAFTA最佳电视导演,以及英国国家电视台最佳戏剧等各种奖项。

《唐顿庄园》的故事发生在一个虚构的"唐顿庄园"中,此时英王乔治五世在位。格兰瑟姆伯爵一家在意外中失去了继承人,由此因家产继承问题引发了种种纠葛,呈现出英国上流社会贵族在森严等级制度和变幻的社会形态之间所展现的人生百态。

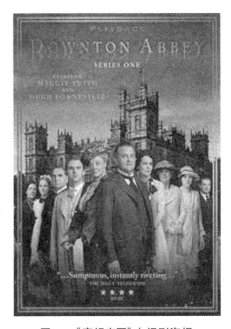

图一 《唐顿庄园》电视剧海报

【剧情概述】

《唐顿庄园》中所发生的故事基本是主仆两条线索同时展开的。主线剧情讲述了克劳利家族从1912年到20世纪20年代中期的家族史,而与此同时的副线则讲述了整个庄园十几年间发生的大大小小的事情与庄园里仆人们的故事,其中串联了很多重大历史事件,反映出英国社会转型中的传统贵族的生活变化,给人以穿越历史的厚重感。

故事开始于因1912年4月泰坦尼克号的沉没导致庄园失去了原定的男性继承人的事件,问题的核心在于格兰瑟姆产业的继承人。格兰瑟姆伯爵是典型的英式旧贵族,"一战"前的英国在政治、经济上都领先世界,阶层固化,等级森严,对旧贵族来说,生活的主要内容是打猎、社交、宴会等,劳动是不体面的。第二次工业革命后,以美、德为代表的新资本主义国家开始崛起,英国的经济开始衰退,"日不落帝国"的辉煌不再,旧贵族的产业也在缩水,很多旧贵族为了避免面临破产的危机,选择同美国有钱的资产阶级联姻维持体面的贵族生活。唐顿庄园的女主人寇拉是美国纺织业大亨的女儿,现任伯爵罗伯特通过迎娶寇拉获得了她的巨额资产,解决了唐顿庄园的财政危机。伯爵夫妇婚后育有三个女儿,没有儿子。按照英国的遗产继承法,贵族的头衔及产业只能由其男性继承人继承,伯爵的女儿要想维持其贵族生活只能嫁给另一位男贵族。因此伯爵只能让侄儿帕特里克成为法定

继承人,同时成为大女儿玛丽的未婚夫。1912年,帕特里克死于泰坦尼克号事件,伯爵的远房亲戚马修将继承他们的一切。随着新继承人的到来,庄园中又发生了新的故事。在战争和革命的催化下,欧洲森严的社会等级制开始动摇,新资产阶级开始崛起,整座庄园在风雨飘摇中见证了历史沧桑,也见证了英国社会的转型。

【要点评析】

一、英剧中的"庄园"与贵族情结

庄园是英国文学的一个标志性背景,也是理想化和浪漫化的田园风光与社群生活的所在地。自文艺复兴时期的诗歌,经由18—19世纪的小说,直至20世纪的现代主义和后现代主义文学,庄园历来是英国文学作品用浓墨重彩描述的场所,如罗切斯特先生的桑菲尔德庄园,达西先生的彭伯里庄园等。在影视作品中,庄园的意象也总是频繁出现,构成了我们对英国文化想象的一部分。

与其说《唐顿庄园》的主角是克劳利家族,不如说真正的主角其实是庄园。亨利·詹姆斯曾在1881年12月的札记中写下了他对英国庄园(country house)的喜爱:"这些古老的宅邸让我心驰神往……在漫长的八月天,在英格兰南部的空气中,在这片经历了如此之多的事情、也孕育了如此之多的事物的土地上,这些秀色可餐的古老宅邸像一连串幻景矗立在我眼前。"为了强调对庄园的这种喜爱,詹姆斯还专门为其创造了一个十分文雅的美称——"高雅之地"(the great good place)。这个美称后来广泛流传,成为很多研究英国文学中庄园意象的著作的典型标题。

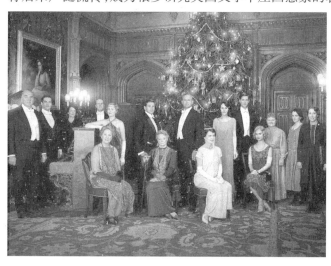

图二 《唐顿庄园》剧照(一)

唐顿庄园是一个和谐的、具有英国特性的社会共同体的所在地,封闭性和传统守旧成为它的整体特质中不可缺少的部分。全剧开场就是在一个阳光绚丽的下午,在庄园前的草坪上,格兰瑟姆伯爵一家人在精致的茶具、茶点围绕中交谈——一段令人心旷神怡的时光。自17世纪中叶茶叶传入英国开始,从最初流行于宫廷到全民普遍饮茶,茶叶和茶桌成为英国气质的生动代名词,成为一种典型的英国生活方式的象征,也使得茶会成为一个非常能体现社群精神与文化价值观的场景。本剧以茶会开场,便巧妙地为接下来的故事涂抹上了一层民族特性的底色。当管家卡森担心因为身体状况而无法布置晚宴的时候,有人安慰他道:"世界并不是围绕着晚宴的排场运转的。"卡森却一脸不以为然地说:"我的世界就是如此。"在这样历史悠久的庄园中,传统几乎渗透到了各个角落,体现在餐具的数量和摆放位置上,体现在上菜的顺序上,体现在一丝不苟的礼仪中,体现在纤毫不染的家具上,体现在太太先生小姐们一天要为出席不同场合而无数次更换的华美礼服中。

其次,英国的资产阶级革命没有经历流血,而是通过温和的改良完成了工业化与城镇化的更替。不同于法国贵族对城市住宅的炫耀,英国的上流社会总是离不开对乡村和土地的依恋。在英国文学

传统中,庄园及其周围的景观往往被塑造成一幅田园牧歌般的和谐景象,所描写的季节总是在春季或夏季,英国由此被再现为一片"绿色的乐土"。唐顿庄园遵循了这个传统,以庄园生活特有的富足、闲适、优雅向观众展示了它的风采。剧中很多经典事件都发生在春日或夏日——明媚的阳光和葱茏的绿植是其标配。如上文提到的开场时的茶会情景,就是在一个阳光灿烂的下午。又如马修暗恋玛丽试图和玛丽搭讪的场景,背景也是在春日的小道上,房屋的尖顶占据了画面中央,男女主角在延伸的道路上行走,道路两旁的绿植葱茏,在这片灿烂明媚的春光中,主人公的内心世界也泛起了涟漪。

值得一提的是,英国社会几乎全体有着浓厚的"贵族情结",即便是在封建制经济逐渐没落、新的经济形态蓬勃兴起的16-18世纪,新兴工商业中产阶级、下层自由民也并不将贵族阶层视为对立面。相反,贵族是社会各个阶层的榜样,他们模仿贵族的言行、接受贵族式的教育、模仿贵族的生活方式,渴望得到贵族的认可和接纳,直至成为新的贵族。

图三 《唐顿庄园》剧照(二)

在这样一个几乎全民向往贵族身份的社会中,豪华的庄园早已超过了其本身的居住使用价值和建筑审美价值,贵族们争相用庄园来彰显自己尊贵的身份、崇高的地位、生活的雅趣及雄厚的家庭财力。

当镜头切换到庄园的远景时,位于画面正中央的庄园建筑踞在小丘之上,掩映在道路两旁的高大树木后面,这种景深上的延伸,营造出了一种"深门大院"式的肃穆和神秘,更令观众对这封闭的庄园中发生的故事产生好奇。从道路两旁对称的树木数量让人直观地感受到和谐的古典美。庄园的外部是一大片茂密的草坪,将大宅邸与周围的民居在空间上分割开来。这种非耕地的审美价值要远远超过实用价值,养护更是需要大量人力、物力、财力,彰显了贵族雄厚的财力与风雅的生活态度。而格兰瑟姆伯爵一家在庄园中的精美的服饰物品、考究的妆容、精致的生活细节,无不体现出编剧和道具组为争取对那个时代贵族生活的最大化还原做出的努力。

图四 《唐顿庄园》剧照(三)

此外,我们还可以从剧中了解到当年贵族生活中一些关于人际关系的有趣现象。比如,贵族家庭里的仆人也有严格的等级之分,贴身仆从与帮佣是完全不同的级别,剧中的"楼上"与"楼下"也是两个世界,只有一定等级的仆人能去"楼上",以厨房帮佣黛西为例,她要负责洗涤碗碟、生火烧炭、刷锅切菜,而据研究,在历史上,类似于唐顿庄园这样的大宅邸

中,通常会在厨房里设置一名专门负责洗涤碗碟的女仆,一名负责处理蔬菜的女仆,还有一名负责烘焙的蒸馏房女仆——当然,为了方便电视剧的拍摄,减少冗员,这几项工作就都结合在了黛西的身上。与奥布莱恩小姐这样能楼上、楼下随意走动的贴身女仆不同,黛西的身份即使在仆人中也是最低的一等,是没有资格去"楼上"的。在这种大家族中,仆人对主人的忠诚绝不是单方面的,如同领主要负起保护封地人民的义务一样,庄园的主人也要承担起照顾好为自己服务了一辈子的仆人的义务。所以当坏脾气的厨娘帕特莫太太患上白内障的时候,主人会为她出医药费,并分派人手专门去照顾她;而等到老仆人退休之后,主人还会支付他们的退休年金,保证年老仆人的生活。

二、"庄园"意象与人物的塑造

康德曾给"意象"下过简单的定义:"由想象力所形成的形象显现,就叫'意象'。""唐顿庄园"作为一个极富英国特色的、想象中的建筑形象,因生活于其中的人物对其形象认知的不同,而有了自己的丰富含义;在空间叙事理论中,人物性格与其产生的空间特性有着密切联系,空间的叙事可以塑造人物形象,因此在"唐顿庄园"中生活的人们,他们的性格、命运、情感也因"庄园"这一意象而有不同的展现。对于《唐顿庄园》中的人物来说,"庄园"这一意象,既是他们世代生活的"家园",同时又是他们必须竭力保护以维持其社会地位的"家族资产"。

图五 《唐顿庄园》剧照(四)

在这个家族中,玛吉·史密斯饰演的祖母维奥莱特老太太实在可以说是这个庄园的最有说服力的代言人之一。这个老太太身上有着典型的英国贵族的特点:倔强、顽固、骄傲和一贯看不起美国人,哪怕是对带来大笔财富解决了唐顿庄园财政危机的寇拉,她也从不放弃任何可以嘲弄和贬低的机会,比如"这是纽约人对'讨论'的叫法吗?"至于那位对玛丽欲行不轨却意外死亡的土耳其外交官,维奥莱特也毒舌地点评道:"英国人就不会死在陌生人的家里。"在跟马修母亲这位中产阶级的女士见面时,老太太更是表示不屑一顾,拒绝跟对方握手。老太太甚至不知道 weekend、work 是什么,在她看来,任何形式的劳动都是不体面的。可也是她因为不忍让老园丁失望,在最后一刻主动放弃了花卉比赛的奖杯。维奥莱特身上有贵族的骄傲与虚荣心,有根深蒂固的森严的等级观念,但她并不是个冷漠无情的人。只是那些骄傲和尊贵,是已经刻在了骨子里的传统。

大小姐玛丽是"庄园"中最美丽端庄的存在,她也因为财富和社会贵族的身份而成为所有男性眼中完美的婚姻对象——一旦娶了她,就能继承唐顿庄园的产业和格兰瑟姆伯爵的爵位。她高傲自负,却因为《遗产继承法》的规定而没有办法顺理成章地成为家族产业的继承人,她只能通过接受与其他勋爵联姻来维持产业。玛丽一方面有继承庄园的野心,但另一方面也有对于理想的爱情的追求,这两者的矛盾使得她时不时地陷入这种拉扯与犹豫中去。在第一季第四集中,玛丽与新继承人马修在游乐园有一番对话,马修问:"你呢?生活过得顺心如意吗?当然除了继承的事情。"玛丽只微笑道:"像我这样的女人,没有生活可言:梳妆打扮,走亲访友,出席慈善,社交应酬……不过就是等着

嫁人罢了。"这段对话向人们展示了贵族地位为未婚女性带来的不得已、无奈和妥协。在第一季第五集中,玛丽对母亲寇拉说:"我有自己的底线,和不爱的人度过一生我办不到,我注定无望了,让我自生自灭吧……"也正是这种矛盾和犹豫,使得当新继承人马修出现在她面前时,她最初也只当成是一个"玩笑",并没有认真对待他们之间的关系,但随着他们之间的接触越来越多、了解越来越深入,爱情的种子渐渐在玛丽的心里发芽了,但母亲的意外怀孕让她陷入了犹豫——如果母亲生下来的是一个儿子,那么马修将失去庄园的继承权。对于贵族来说,爱情不只是爱情,婚姻也不只是婚姻,婚姻伴随着财产的继承、婚后地位的高低等问题,这让玛丽的爱犹豫不决。她的犹豫令马修失望。战争开始了,马修毅然参战,带着腿伤回来,还带回来了一位未婚妻。战争的分别带来了很多变化,玛丽与马修彼此都意识到对方对自己的不可或缺,都陷入了深深的挣扎中。不幸的是,马修的未婚妻在肆虐的西班牙流感中去世。又花了好一段时间消化愧疚和心结后,马修与玛丽终于走到一起,但好景不长,玛丽刚刚怀孕,马修就遭遇车祸去世。玛丽陷入消沉绝望,最后在妹夫汤姆和管家的开解下,玛丽带着马修的愿望,重新为了"庄园"而振作起来。

二小姐伊迪丝的第一次出场是在三姐妹赴泰坦尼克号事故中遇难的堂兄帕特里克(唐顿庄园原定继承人,也是玛丽原定的未婚夫)的葬礼上。作为未婚妻的玛丽脸上看不出一丝悲伤,二小姐伊迪丝却在三小姐茜玻的安慰下一路哽咽流泪。玛丽却对此嗤之以鼻,对伊迪丝展开了嘲讽:"Do you have to put on such an exhibition?"从这一段开场就能看出来玛丽和伊迪丝之间剑拔弩张的关系。作为二小姐,伊迪丝在剧中的地位很尴尬,即使她拥有

图六 《唐顿庄园》剧照(五)

高贵的出身和社会地位,但在庄园中,她上有优秀美丽、样样胜过她、看不起她的大姐,下有备受父母疼爱的小妹,她成为庄园中尴尬的存在。在前两季中,伊迪丝也处于一个没什么存在感的位置:她的个性不如老大玛丽和老三茜玻鲜明与夺人眼目——玛丽身上拥有很多复杂矛盾的性格特质,如克制与外冷内热,又如守住家业的野心和对追求理想中的爱情的愿望,正是这些"复杂"将玛丽这个人物刻画得很丰满生动,十分吸引观众的注意;而茜玻天性善良正直,致力于为女性争取选举权、受教育权的平等,三次帮女仆格温写介绍信申请秘书职位来实现她的人生目标,第一个穿上裤装让全家人瞠目结舌,战时主动请愿去做护士……她是冷冰冰的蓝血家族中最有血性、最有活力的年轻人,一如《雷雨》中的周冲,是给人以温暖与希望的存在。伊迪丝在这样两位姐妹的光芒下显得黯淡许多,前期的她似乎始终是作为那个站在光芒四射的玛丽身后打着小算盘、注视着她的背景板一样的存在,剧中经常有镜头给到伊迪丝将若有所思的目光投在人群中央的玛丽背上,没有大姐的美貌和继承权的优势,伊迪丝的身上则少有目光停留。伯爵夫妇对三个女儿在婚事上的重视度也大不一样,他们甚至在暗地里商量,做好了让二小姐伊迪丝老死闺中、为他们养老送终的打算。管家卡森曾对玛丽说,就算是管家也有自己最偏爱的小姐。而贴身女仆安娜和贝茨在打扫二小姐伊迪丝的房间时也这

样表述:"不知怎么的,我一直为伊迪丝小姐感到难过……"

而出乎人们意料的是,在这样的处境下,伊迪丝的身上总有一种坚韧不屈的精神,她不愿意屈从于父母设定好的命运,要积极展开自救,积极争取爱情。在婚事问题上,她用力地去讨好每一个进入生活中的男人,甚至被自己的祖母讥讽为饥不择食。她似乎总是很容易轻易地爱上谁,先是喜欢玛丽在泰坦尼克号事故中去世的未婚夫,后来又对玛丽看不上眼的马修倾心;与安东尼老爵士经历已踏进了婚姻的殿堂却被悔婚的荒唐,接受不被父母看好的《泰晤士报》编辑的求婚,怀孕之后却得知未婚夫在德国失踪死亡的消息。比起玛丽的高姿态,伊迪丝的情路坎坷多舛,为了追求爱情可说是不遗余力而屡败屡战,这种坚韧自强难得且珍贵。当她因收到罕见的是给自己而非给玛丽的邀请而完全沉浸在惊喜中时,那副样子反倒很有一些天真无邪。细说起来,她的命运悲剧中也始终离不开庄园的灰色影子,家族中不受重视的尴尬地位与姐妹之间在婚配对象上的利益冲突都使得在终身大事上她只能独自为自己争取和谋划,而庄园本身所象征的社会地位和财富在很多时候都束缚着她的选择。伊迪丝和玛丽这两姐妹间的关系也是个有意思的点,一个受尽宠爱万众瞩目,另一个却无人问津。伊迪丝对"土耳其男子的猝死"这一丑闻的走漏固然是对玛丽时常冷嘲热讽她的回击,从那总是追随着落在人群中的玛丽背影的目光中,却可以看出作为妹妹对光芒四射的姐姐的仰慕和竞争心理,说到底,伊迪丝只是想证明自己的存在感。用六季后两姐妹终于和解时伊迪丝的话作为这对姐妹之间羁绊的结尾吧:"因为你终究是我姐姐。早晚有一日,只有我们会缅怀茜玻,还有妈妈、爸爸、马修、迈克尔、奶奶、卡森……还有其他伴我们度过青春年华的人。直到最后,我们共同的记忆会比我们对彼此的厌恶更重要。"

三小姐茜玻的命运也在她为追求人生理想离开庄园而受挫时就有了暗示。第二季第二集中,茜玻在战时医院当护士时遭到院长对她贵族身份的斥责,这反映出长期的贵族庄园生活给茜玻带来性格的单纯与经历的浅薄,她不懂得职场的复杂与现实的残酷。在她爱上作为司机的汤姆又毅然决然选择私奔时,她选择留下纸条告知家人而不是直接出走,这个细节体现出了她在精神上无法摆脱贵族的气质与价值认同,即便是私奔,她也要选择一种"高贵优雅的""礼节完备的"私奔,但私奔这一行动在本质上已经与她的传统的贵族女性身份相悖,这已经暗示了她的悲剧性命运。脱离了庄园,脱离了贵族的生活,嫁给一个社会阶层比她低得多的男人,婚后的茜玻,经济来源与社会地位都受到了影响,她从原本可以自由追求理想信念的独立 lady(贵族小姐)慢慢变成只能依附丈夫而生存的存在,只能默默接受丈夫在爱尔兰独立运动中的激进想法与行为。作为贵族的茜玻只能在独立分子丈夫代表的反传统世界与唐顿庄园代表的传统世界之间的夹缝中,努力寻找自己的位置,而当传统与反传统的冲突爆发之时,两个世界的夹缝中并不允许任何生命的存在,茜玻最终只能走向死亡。

《唐顿庄园》的成功也离不开它对仆人们的塑造。众所周知,英国贵族永远拥有一位优雅的管家和无数或可爱或典雅的女仆,甚至"英国管家"都成了一个专有名词,像美国著名的"蝙蝠侠家族"中的阿尔弗雷德。唐顿庄园中的管家和仆人几乎就像是从理想中走出来的一样,他们凭着自己的尊严和体面将工作视为自己的责任,认真仔细地履行这种责任。仆人的尊严和荣誉与主人的尊严和荣誉一起才能算是整个家庭的尊严和荣誉,于是我们可以看到电视剧中互相尊重而非单方面压榨的主仆关系,仆人某种意义上也是贵族家庭的一员,也是家人。

当第二季中"一战"爆发时,唐顿庄园中每个人都采取措施来维护自己的尊严。年轻人选择上战

场，而老管家则是在战争期间一如既往地维持着庄园的尊贵与体面。越是在危险的时候，这种对尊严和荣誉感的追求与坚守越能显示出某种冷静自持的品质，不免令人想起王献之"徐唤左右，扶凭而出"的气度，"世以此定二王神宇"，可见不论中西方，这种在危机前仍能保持自持与优雅的品质都是贵族们的行为准则之一。

英国的小说和电影中所描绘的情感总是内敛的，这似乎也是一种英式的传统。在萨克雷的《名利场》中，这种传统或许被表现为虚伪和冷漠的尔虞我诈、钩心斗角；而在唐顿庄园里，这种传统的表现却高贵而令人动容：维奥莱特不忍让老园丁失望，在最后一刻主动放弃了花卉比赛的奖杯；罗伯特为患上眼疾的厨娘出钱医治，并为她指派专人照顾。唐顿庄园中的人的情感总是像隐藏在坚冰下的融水，表面波澜不惊，内里感情澎湃，只要偶然透露出一丝春水，就能撼动无数人的心灵。

【结语】

《唐顿庄园》整部剧从背景到剧情都厚重感十足，堪称古典题材电视剧中的精品。它的每个角落和细节都精致无比，双线并行交错的叙事方式更是剧本中的典范之作。在突出庄园主人格兰瑟姆伯爵一家的生活时，也将目光平等地投向了仆人们，对仆人们进行了生动丰满的形象刻画，使剧中配角不至于沦为"工具人"的地位，这其中所体现出的人文主义精神与巧妙的艺术处理手法都值得收录电影学院戏文专业教材。很多时候，像女佣、厨娘、园丁这样的小角色很难引起我们的重视，他们也有着不亚于身份高贵的主角们的故事，但在各类影视作品中，小人物的故事往往被主角的世界所吞噬或掩盖、遮挡，沦为推动主线剧情进展或凸显主角形象的"工具人"。唐顿庄园的编剧，在整个庄园从上到下为我们塑造了太多形象饱满的人物形象。

《唐顿庄园》描写的仿佛是世界认知中永远美好的"日不落帝国"，永远高贵的英格兰，豪华的庄园、美丽的服饰、举手投足都散发出贵族气息的角色们，一切都仿佛自带"英国制造"的标签，哪怕去掉人物和剧情，单单只留下某些摆设和布景，也能给人一种"看，英国就该是这样"的想法。从剧情来说，《唐顿庄园》并不属于将故事讲得最跌宕起伏的剧集，在这方面，很多日剧、美剧都做得更为出色，而《唐顿庄园》最大的魅力不仅在于它展示了老牌资本主义国家厚重的历史底蕴和西式贵族的优雅气度，更在于它以庄园为背景板，展现出了时代在保守顽固的旧阶级中所产生的各种裂痕与变革。很多人会因为剧情和背景的相似性而将《唐顿庄园》和电视剧版的《红楼梦》相比较，在这类比较中，一个值得考虑的因素是，这部《唐顿庄园》不是改编自名著，而是原创作品。放眼望去，先不谈原创作品，在悠久的历史文化长河中，我们光是可供改编成影视等体裁的好故事就有很多，什么时候我们也能多出现一些讲得好的、展现我们深厚的民族历史文化底蕴的故事呢？遗憾的是，现下活跃在我们视线中的大多数电视剧，取景是扎堆选在大家熟悉的影视基地或著名景点，更懒一些的导演干脆直接拿其他优秀电影电视剧的背景来用，更不用说器物、服装等多是流水线上出来的批量产品，根本无法紧密贴合角色和剧情，这样省下来的大部分成本花在了请大牌明星上，甚至为了一味地追求回本，给剧情疯狂注水加塞，剧本反倒变成了最不受重视的元素，主角团以外的角色难有多少戏份，毋论人物的饱满和生动，更毋论把故事讲好。

<div align="right">（撰写：杨　祺）</div>

《苍穹之昴*》(2010)

图一 《苍穹之昴》电视剧海报（一）

【剧目简介】

《苍穹之昴》由汪俊执导，田中裕子、殷桃、余少群、张博、周一围、赵丽颖等联袂主演，该剧以清末宫廷为历史背景，演绎了晚清内忧外患、跌宕起伏的风云史事。《苍穹之昴》由日本 NHK 电视台和中国华录百纳联合出品，根据日本作家浅田次郎的同名畅销小说改编而来。这部中日合拍的电视剧，在两国同期上映，产生了不同的观众效应。《苍穹之昴》在中国上映后起初反响平平，近年来热度攀升，逐渐为大众所认识和关注。但是，同期在日本上映收视爆红，该剧开播的第一集便创下了 1.3% 的收视新高。在日本，卫星频道收视超过 1% 即为罕见，《苍穹之昴》的播出可谓是 NHK 2010 年开门红。该剧曾经拍摄 40 集，但日方出于照顾本国市场、观众的考虑对剧本进行了删改，最终呈现的版本是 28 集，删去了以阚清子为主演的慈禧的早期剧情。该剧也获得第五届首尔国际电视节最佳电视剧、最佳导演等多项提名，以及第一届亚洲彩虹奖电视颁奖礼最佳古装剧、最佳导演、最佳编剧等多项奖项提名。

【剧情概述】

《苍穹之昴》剧情的历史背景设定在晚清，以清末宫廷为核心，围绕帝后两党的权力斗争为主线，展现了光绪大婚至戊戌政变两党之间一系列明争暗斗的历史风云，演绎了一部视角独特的清末宫廷历史剧。《苍穹之昴》以李春云（余少群饰）、梁文秀（周一围饰）两人的目光为叙事视角，从后宫和前庭两个维度再现了以慈禧为核心的后党和以光绪为核心的帝党，在中法战争后面对风起云涌、内忧外患的天下情势，所进行的一系列激烈的夺权斗争，塑造了诸多有血有肉的历史人物形象。该剧从演员选角到道具布景，都力图最大限度再现、复原晚清的历史原貌，真实展现清末的宫廷生活，为历史人物营造一个较为符合史实的活动空间。因此，《苍穹之昴》成为国产宫廷剧的一个典范，给观众

* 编者按："苍穹"是天空的意思；"昴"读 mǎo，星宿名，是天西宫白虎七宿的第四宿。"苍穹之昴"意即天空中的星宿。

带来了历史再现的心理满足和审美享受。

故事由幼年李春云为领取官府赏银以救养母挥刀自宫开始，负责占卜的白奶奶对李春云（简称春儿）说，他是"昂宿照命"，将来会掌握天下的财宝，连太后老佛爷的财宝都会归春儿掌管。镜头随后便转移至紫禁城中，在礼乐炮声中，慈禧太后（田中裕子饰）在大太监李莲英的搀扶下，与光绪（张博饰）一起接受新科状元梁文秀的献酒。在仪式结束后，慈禧下令开戏，南府戏班的春儿粉墨登场，在锣鼓喧天的曲声中，梁文秀以心理旁白的形式，开始回忆他和好兄弟春儿及妹妹玲儿（赵丽颖饰）一起成长、进京赶考的往事。梁文秀在中举后，一次见义勇为之中，他结识了酒馆的主人张夫人（殷桃饰），张夫人实际上就是慈禧的养女寿安公主，在张夫人的引荐下，春儿被介绍给老太监老德子学习宫廷礼仪，"老德子"就是慈禧曾经的心腹太监安德海，在春儿拜师求艺期间，阴差阳错地拜黑牡丹学戏，黑牡丹则曾经是慈禧最喜爱的名角，这一切都似乎预示着春儿注定成为慈禧信任宠爱的心腹。梁文秀在殿试中一举夺魁，成为大清最年轻的状元，也逐渐成为光绪帝所信赖的心腹，并与光绪逐渐建立超越君臣的友谊关系。

在状元献酒那天，光绪的老师杨喜桢突然跪谏慈禧撤帘归政，这也引起了帝党和后党第一次的权力斗争，最终以光绪大婚来延缓亲政时间，慈禧效乾隆为太上皇的先例，"撤帘暂不归政"，行训政之举，暂时结束这场纷争。但光绪大婚后与隆裕的感情并不和睦，而是宠爱珍妃，也导致帝后感情不和。慈禧总是会召张夫人进宫闲聊，实则是以张夫人为眼线，打探宫外实情世事。在一次聊天中，慈禧提到了"龙玉"的秘密，慈禧说"龙玉"是保佑大清

图二 《苍穹之昂》电视剧海报（二）

兴旺的圣物，但是它在乾隆年间便失踪了，嘱托张夫人去老德子那里寻找"龙玉"的下落。老德子则给慈禧献上一首藏有"龙玉"下落秘密的歌谣，这首歌谣实际上是一首藏头诗，取每句第一个字合起来便是"春云至，龙玉得"，恰巧与春儿的大名巧合一致，这也成为春儿后来被慈禧重视的一个原因。而恰巧春儿又误打误撞进入南府戏班，在一场意外的演出中春儿一鸣惊人，为慈禧所赏识，从此进入储秀宫任职，成了慈禧太后身边的红人。

此后剧情便以春儿为宫内视角，展现他与慈禧如何应对宫廷内部的危机，如慈禧与光绪之间日益隔阂的帝后危机，慈禧与珍妃之间日益冲突的后妃矛盾；而以梁文秀为前朝视角，演绎从慈禧六十大寿到甲午中日战争，再到公车上书、维新变法之间，以杨喜桢、梁文秀为核心的帝党和以荣禄、李莲英为核心的后党间日益激烈的争权夺利。最终在帝党要围园杀后，慈禧毅然发动政变，囚光绪，杀六君子，一举肃清帝党，从而到达矛盾爆发的巅峰。随着帝党的覆灭，梁文秀也性命堪忧，春儿为救梁文秀决定刺杀慈禧，但终因善良不忍下手而放弃刺杀，慈禧震惊之余，也没有处死春儿，而罚他去打扫宗祠。张夫人也来为梁文秀求情，慈禧在诸多势力的劝说下，最终放过了梁文秀，梁文秀得以东渡日本，张夫人此后也拜别慈禧，游历世界而去。

春儿在宗祠里发现了"龙玉",印证了歌谣的预言。在春儿把"龙玉"呈递给慈禧后,慈禧为其善良诚心所打动,下旨放春儿出宫,两人含泪相别。全剧的最后,在又一个中秋节的晚上,慈禧孤单一人站在太和殿上赏月,成了真正的"孤家寡人";梁文秀和玲儿在日本对月思念着留在故国的春儿;回到民间的春儿则围着火堆和村民载歌载舞,耳边又一次响起了开头白奶奶"昂宿照命"的预言。全剧在白奶奶凄厉的笑声中落幕。

【要点评析】

一、"温情"的慈禧

图三 《苍穹之昴》剧照(一)

《苍穹之昴》的一个成功之处就在于导演、编剧、演员三者合力塑造了诸多有血有肉、充满个性、丰富立体的人物角色,这些人物角色大多打破传统文学体裁中该人物脸谱化的形象建构,而呈现出各自独有的思想和个性特征,但是在这种追求个性和超越之处又未完全脱离该人物的历史原型,是在符合历史人物原型基础上所进行的再创作。其中,该剧最成功的人物塑造无疑是田中裕子所饰演的慈禧太后。

自20世纪以来,凡涉及慈禧的影视剧,大多将慈禧塑造成为一个守旧、狠辣、顽固的反面统治者形象,从1983年的《火烧圆明园》开始,有关慈禧的影视剧就层出不穷。其中一类影视剧重点表现慈禧的专权跋扈,比如《一代妖后》(1989年)中刘晓庆所饰演的慈禧,完全是一位传统女性乱政"祸水"形象的再现,又如《北洋水师》(1992年)等影视剧大多沿袭史学界对慈禧的传统定论。出现不一样的是在《走向共和》(2003年)里吕中所饰演的慈禧,导演较为客观地设身处地去重塑了慈禧的形象,但是也并没有完全从"人性"的角度去再塑慈禧的角色形象。而另外一类影视剧则从"戏说"历史的角度,去表现慈禧从秀女登上太后之位的艰难之路,如电视剧《戏说慈禧》(1992年,斯琴高娃饰演慈禧)和《咸丰王朝之一帘幽梦》(2004年,陶虹饰演慈禧)等历史宫廷剧。即使是同样带有外来视角的《末代皇帝》(1987年)里的慈禧形象也是传统史学评价下的慈禧典型反面形象的再现,贝托鲁奇通过打光、布景为垂垂老矣、命悬一线的慈禧笼上一层黄昏与死亡的氛围,慈禧也正如上述诸多历史剧中展现的那样,被作为一个风雨飘摇、大限将至的腐朽王朝的符号化身,慈禧的崩逝也正隐喻着清帝国行将崩溃。

但是在《苍穹之昴》这部日本电视剧里,慈禧则一改中国传统史学评价里的刻板形象,这或许受到以德龄为代表的宫廷回忆录的影响,毕竟德龄对在慈禧身边担任女官的宫廷生活回忆一直畅销海外,在《我在慈禧身边的两年》一书中德龄就已经展现出了慈禧作为一个普通女性生活习趣的内容,这些都是超脱政治视角,从"人性"的角度对慈禧所进行的刻画。《苍穹之昴》的作者也延续了这种视角,虽然也用以梁文秀、顺贵等人为代表的正统眼光去"凝视"慈禧——在以帝党为核心的视角下,慈禧依旧是那个独揽大权、心机深沉、心狠手辣的政治形象,但是作者更注重对慈禧这一寡居多年的

深宫女性的心理状态的挖掘,比如剧中春儿和梁文秀在一起讨论各自所认识的慈禧时,春儿总是站在更开明的角度为梁文秀"科普"他所认识的慈禧,只不过没有引起梁文秀的重视而已。无论是导演、原著作者还是编剧,他们更注重从"人性"的角度出发去刻画、再现慈禧,力图再现她作为一个最高统治者、一个女人在面对内忧外患的大清帝国时,她所采取的一系列举措背后的心理、思想动机。为此,他们营造了一个单纯善良的春儿形象,试图由他"闯进"这个处于至尊之位、权力之巅,难免有"高处不胜寒"之感的女人的内心世界,随着慈禧对春儿从赏识的戏子到亲信的奴才,再到超越一般主奴关系,不是母子胜似"母子"的一种亲情羁绊,观众也得以随着春儿的视角一步步走进慈禧的内心世界,让观众一起感受慈禧在摆脱传统政治视角下的温情,她对生活的热爱、对美的追求、对危机的沉着与智慧,乃至对时局动荡的无助和无人可诉的孤独。"堂子"(祠堂)似乎成了慈禧内心世界打开的窗口,在春儿没出现之前,慈禧只能孤身一人前往祠堂,对着列祖列宗诉说她一个人面对风雨飘摇的帝国的无助:

"如今的大清国强敌环伺,皇帝又还那么年轻,里里外外就我一个人扛着,没人帮我呀!"

春儿出现后,慈禧起初也没有领春儿前往祠堂,甲午战败后,慈禧新年来到祠堂祷告,春儿却只能守在屋外。春儿的真诚和纯洁渐渐地打动慈禧,春儿成为她信任依赖的亲信,甚至威胁到李莲英的地位,春儿还得以陪同慈禧一起进入祠堂祷告。在整部剧中,得以进入祠堂与慈禧一起祈祷的只有光绪和张夫人,这表明春儿正一步步地走进慈禧的内心世界,而观众也得以随着春儿一步步走进不为常人所识的慈禧的内心世界。

慈禧形象的成功塑造与田中裕子的演技密不可分,在这之前,慈禧的经典形象之一是吕中在《走向共和》里的塑造的威严庄肃的慈禧,但是当田中裕子出演慈禧后,她便成了业界演绎慈禧最受认可的演员,这不仅仅是因为田中裕子在剧中造型及长相上与慈禧贴近,更在于田中裕子可以同时将慈禧的不怒自威和温情脉脉,乃至带着

图四 慈禧像　　　图五 《苍穹之昴》剧照(二)

一点俏皮可爱的性格特征完美糅合在一起,从而完成了慈禧立体形象的塑造,使得观众感觉到这是一个真正的"人",不再是过去影视作品中那种脸谱化的"纸片人",仿佛慈禧真正"活"了过来。

比如,田中裕子在处理慈禧的震怒时,经常采取一种面无表情的"静态表演",用眼神来传达出人物此时的震惊、愤怒和威严,使人不自觉地感受到一种不怒自威,同时配合着镜头突然拉近的脸部特写和鼓点般的背景配乐,使观众虽然面对毫无表情的演员,却能感觉到气氛的紧张,有一种"山雨欲来风满楼"的惧栗与恐惧。这样的场景总体上在剧中出现过三次,一次是在杨喜桢突然劝太后撤帘归政,引起训政风波;一次在珍妃言语无状,"原来大清祖制严禁后妃干政,却允许垂帘听政?"触怒慈禧,被太后当即下令接受褫衣庭杖;最后一次在荣禄对慈禧进谗说光绪帝准备围园杀后,直接导致了慈禧发动政变,维新失败。而对着自己亲密信任的公主与春儿,田中裕子饰演的慈禧笑得祥和动人,

仿佛她只是一个寻常富贵人家的老太太,充满慈爱,让人不由得产生亲近之感。可以说,在田中裕子的演绎下,慈禧的形象立体而充满魅力。另外更值得一提的是,由于田中裕子是日本演员,不会中文,所以慈禧形象的完成还有一个配音演员,给慈禧配音的正是曾经为《大明宫词》里武则天配音的曹雷老师,曹雷老师所配的沉稳而沧桑、威严而坚定的女性声线与田中裕子的表演完美地结合在一起,甚至令观众忽视田中裕子的口形与中文发音不太相符的缺陷。两位演员合力使得慈禧的形象立体而丰满,威严中也带着女性独有的温情,从而颠覆了观众心中慈禧太后传统刻板的形象,完全将观众代入一位温情脉脉、更有人性的慈禧角色内心世界。《苍穹之昂》剧中的慈禧形象跳脱了一直为政治束缚的文学形象建构,而带有一种"人性"的关怀视角。

二、"人性"的历史叙事

电视剧《苍穹之昂》有着宏大而深沉的史诗般的沧桑之感,尤其是该剧以展现中国近代史上最屈辱、最弱乱的晚清历史为核心,因此有一种以"救亡图存"为责任的家国精神一直贯穿始终,与《苍穹之昂》同样具有宏大史诗感的《康熙王朝》《大明王朝1566》等剧不同,后者多以人物牵连史实事件来建构历史,而《苍穹之昂》对晚清历史的叙事则是从"人性"的视角,来解读历史人物在时代潮流下的自我选择,慈禧太后"温情"视角的展现也正是这种人文关怀下的产物。夏志清、李欧梵等人提出,中国现代文学的一个特征是具有一种"中国执念",对于历史的叙事也多站在宏大叙事下对社会进行全景式的展现,对晚清上层政治人物也多以政治、史学的负面角度来进行刻画,因此晚清上层人物在通俗文学或严肃文学中总体上都呈现出一种脸谱化的昏聩角色的塑造。而《苍穹之昂》在叙述这些历史人物时,是在尊重基本史实的情况下,以一种人文主义的"人性"关怀的视角去"理解"这些历史人物为何在当时的情境下做出如此选择,他们如何推动着历史的进程。这种人性化的历史叙事也是一种对正史的反拨,一种对宏大叙事的解构和对一种对"中国执念"的突破。

图六 谭嗣同像　　图七 《苍穹之昂》剧照(三)

这种"人性化"的历史视角,不仅仅是通过诸如慈禧形象的重构来进行显现,而且也通过第一人称叙事"内聚焦"的内心独白来建构全剧。在《苍穹之昂》中,这种"内聚焦"主要表现为梁文秀和慈禧两个人物的内心独白交织贯穿于全剧。这也象征了全剧所刻画的两种历史人物所分别代表的不同立场的投射,一个是以梁文秀为代表的维新知识分子的"启蒙"视角,一个是以慈禧为代表的守旧势力的"辩白"视角,两者的相互交织,使得晚清历史在《苍穹之昂》中显得全面且"人性化"。

梁文秀和慈禧两者的内心独白存在着不同的叙事意义。首先,梁文秀的独白是完全贯穿于剧情始终,对情节起到补叙完善的功能,如全剧开头是对和春儿成长经历的补叙,在全剧结尾是以物是人非的抒情独白结束,可以发现,梁文秀的自叙是全剧的叙事线索,具有推动剧情的意义。梁文秀的独

白反映了他从传统知识分子考科举到他自由爱情的悲剧,再到戊戌维新,最终走向共和,可以勾勒出近代知识分子思想启蒙的历程。原著作者和导演试图通过"人性"的视角去再现、解读近代知识分子的思想历程,为他们的启蒙视角提供了一种"人性"层面上的话语解读。慈禧的内心独白则没有梁文秀的那样有情节推动上的意义,更多是出于一种角色建构上的需要,为了展现慈禧威严表面之下孤独而无助的另一面,在帝党刺杀慈禧失败后,慈禧无助地蜷缩着入睡,通过独白诉说道:

"我曾经是大清朝的顶梁柱。可如今已经成了我儿子的绊脚石。或许,我是应该死了。"

在某种意义上,慈禧的独白可以看作"守旧"势力对正统价值评价的"辩白",似乎解释了在当时的时代背景下,作为一个帝国最高的统治者也有着诸多无奈,这些内心的倾诉也使得观众可以设身处地代入角色,从而引起一种"共情",一种来自对历史角色的再度思考。无论是梁文秀抑或是慈禧太后的独白叙事都笼罩在"人性"的历史叙事视角之下,这使得全剧对历史的建构充满人道主义的关怀,最大限度地再现真实而客观的历史场景与人物,为跳脱传统的宏大叙事提供了较为成功的典范。

三、"超现实主义"的显现

《苍穹之昴》是汪俊导演以严谨对待历史的态度去再现晚清的宫廷生活,无论是演员选角还是服化道的精美,都传达着导演还原历史的严肃感,但是值得注意的是,《苍穹之昴》毕竟是从文学作品改编而来,文学和以"实录"精神为本的史书是存在美学上的差异的,这在该剧中,则体现为导演一方面以现实主义的"求实"精神去再现历史,另一方面时不时地表现出"超现实主义"的玄幻色彩,真实和想象、客观和虚构、现实和玄幻交织在不可言说的宫廷秘史之中,也给该剧笼上了一层丰富的浪漫主义色彩。

这种"超现实主义"的元素贯穿于全剧,甚至成为该剧的一个隐性线索,即"昴宿照命"的预言和"龙玉"的秘密。"昴宿"在全剧出现了四次,首先该剧的剧名《苍穹之昴》就是昭示着剧情的核心,是在讲述有着"昴宿照命"的慈禧、春儿的人生历程,他们就如苍穹之上的昴宿,注定会有与常人不一样的命运,这种宿命感在开头和结尾以占卜师白奶奶的口吻反复强调,为观众揭示了人物的命运。这种以预言、传说、神话等充满神秘主义色彩的开头方式,从明清小说开始就屡见不鲜,《红楼梦》的开头也是一道一僧与木石前盟,这种充满神秘主义的开头方式为全剧奠基了一种宗教式的哲学与美学基础,在这种玄幻的宿命论下,导演、编剧或作者可以与严肃的史实拉开距离,进行自我的虚构与想象,从而使现实和想象的空间被交织在一起,为人物的生命打开了一个超越现实的、充满浪漫的想象空间。

"龙玉"的下落则成为剧情的另一条线索,春儿和慈禧的最大羁绊就是春儿注定进宫为慈禧寻找"龙玉",春儿似乎冥冥之中注定因为"龙玉"要来到慈禧身边,也注定为找到"龙玉",完成使命而离开皇宫。"龙玉"作为传说中可使王朝兴旺的圣物,"得龙玉者得天下",也是剧中慈禧最重要的精神支柱,她将帝国最后的希望、自我最后的救赎都寄托在"龙

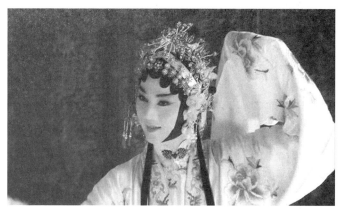

图八 《苍穹之昴》剧照(四)

玉"身上,但是"龙玉"实际上就是一块普通的石头,在慈禧发现"龙玉"无法拯救帝国、拯救自我时,象征着希望最终的流逝与慈禧自我意识的回归,"龙玉它究竟是什么,这得看你自己怎么想,无价的珍宝还是无用的石头"。

《苍穹之昂》中另一处"超现实主义"因素的显现,就是人物不断出现的"幻觉"或"梦境"。在梁文秀身上体现为"梦境"的反复呈现,甚至他人生的重要节点都是在他的梦境里完成的,比如他的中举来源于梦中老者交付的文章,又如他最后走向民主共和的觉醒,也是通过老年的梁文秀出现在他的"梦"中,对他指点、启蒙,使得梁文秀最终摆脱了"帝制",可以说这些"梦境"直接决定了人物的命运走向。而在剧中慈禧那里,这种"超现实主义"的表现与现实更加"交融":乾隆可以在祠堂里"显灵"直接与慈禧交流,但这种"显灵"只有慈禧一个人可以听见、看见(春儿在场却毫无察觉),因而表现为一种"幻觉"的形式,在慈禧和乾隆的对话中,慈禧找回了自我的主体意识,在被乾隆一直追问寻找"龙玉"的真正目的,是为"大清"还是为"自己"时,慈禧得以审视自我的内心,对自我的主体进行一种回归,所以这种"幻觉"实际上是慈禧内心世界矛盾斗争的现实投射,导演试图通过这种"超现实主义"的形式来给观众展现慈禧内心私欲和公理责任的纠缠,从而由内而外,全方面地再现这位晚清最高的权力掌握者。这种"超现实主义"的运用也使得《苍穹之昂》灵动且浪漫。

【结语】

《苍穹之昂》是晚清历史剧中的"沧海遗珠",它以"人性"的关怀视角去为历史人物注入脉脉的温情,使得那群已经化为史家笔下寥寥数笔的风云人物,得以摆脱后人所强授的名号,而重新"活生生"地再现他们壮阔非凡的一生。当导演重新为历史投入人性的温情、浪漫的情怀,观众蓦然回首才发现,原来煌煌史册之下,庄严威仪的天潢贵胄们也有着与平凡人一样的无助与孤独、喜乐与哀愁,《苍穹之昂》就如同末代的紫禁城中一首深沉而哀伤的挽歌。

"明月都团圆了,而人呢,都走了。象征财富与幸运的昂宿,究竟给了我什么呢?"

这是慈禧的"天问",亦是历史的"天问"。

(撰写:陈致理)

《神话》(2010)

【剧目简介】

由成龙担任总监制,唐季礼任艺术总监,蒋家骏执导,胡歌、白冰、张世、张萌、陈紫函、金莎、任泉等主演的古装穿越剧《神话》,于2010年1月2日在中央电视台电视剧频道首播。该剧由上影英皇文化发展有限公司出品,改编自同名电影《神话》,却和电影版大不相同,在继承电影主要情节的同时又大胆创新,讲述了玩世不恭的青年易小川在机缘巧合之下穿越到秦朝,历经艰险与磨难后,蜕变为一位心系天下的大将。这部电视剧以亦真亦幻的方式,将古今两个不同的时空交织并行,谱写了一段荡气回肠、壮阔宏大的秦汉往事,同时又上演着迷雾重重、惊险刺激的现代戏。以双线并行的叙述方式,做了一次大胆的艺术创新,让观众在时空穿越之旅中感受唯美动人的爱情、忠肝义胆的友

图一 《神话》电视剧海报

情和真实感人的亲情。由于是依靠历史的穿越剧,该剧以秦始皇当政后期为背景,项羽刘邦楚汉之争、孟姜女哭长城、赵高霸政、扶苏纳贤等为人们所熟知的历史桥段都在剧中出现,著名的历史人物在另类的笔触下演绎着爱恨情仇。

该剧一举刷新了央视八套的收视纪录,根据央视索福瑞公布的数据表明,《神话》在播出的前三日,单集收视率最高达到4.13%,位居同时段电视剧收视率第一。除了在央视播出以外,该剧还在包括黑龙江卫视、广东卫视、江西卫视、四川卫视等多个地方卫视相继播出,甚至传播到日本、韩国、新加坡等海外国家,创下了收视奇迹。

《神话》自播出以来获得了多个奖项:2010年春季电视剧互联网盛典最佳网络点击率贡献奖和最具网络精神电视剧奖、第4届华鼎奖传奇题材类最佳电视剧奖,此外还入选了国家广播电视总局2010年《中国电视剧选集》。主演该剧的胡歌也在2010年春季电视剧互联网盛典中被评为"最具号召力男演员",获第1届中国大学生电视节网络人气奖。白冰在第4届华鼎奖中被评为"老百姓最喜爱的影视明星"。

【剧情概述】

故事发生在2010年,"80后"摄影师易小川到野外取景误遇盗墓贼,在打斗过程中捡到一枚虎形坠。在其父亲易教授的考古挖掘现场,这群盗贼再次来犯,企图抢走刚出土的宝盒。易小川驱车追赶,虎形坠的威力让他能量倍增,吓跑了一众贼人。细看这宝盒,小川突然发现虎形坠与宝盒上方的凹痕吻合,于是便将虎形坠放入其中。不料,万丈霞光中易小川和考古队厨师高要一起穿越到了两千两百多年前的秦朝。

初到秦朝,以为来到了拍戏片场的易小川逐渐意识到事情并非如此简单。但良好的适应能力和灵活的头脑让易小川在陌生的秦朝一路化险为夷。他先后与项羽、刘邦结成异姓兄弟,并阴差阳错地被大将军蒙恬认成了弟弟蒙毅。在项梁的教导下,易小川练就了一身高强武功,也是凭借这身武功在日后所遇艰险中得以保全自身,并得到秦始皇赏识。历经一次次奇遇后,易小川逐渐成熟,肩负起道义和责任,成了一名仁心济世、拯救天下的将军。在感情方面,小川因其俊朗外表和幽默性格被众多女子爱慕着,其中就有吕雉与吕素两姐妹,但易小川心中只有图安公主玉漱,这一段爱情虽刻骨铭心,可因为遭受现实的阻挠而不可避免染上悲剧色彩。

同样穿越到秦朝的高要胆小懦弱,畏缩怕事又爱占小便宜,起初靠着手艺谋了一份厨师工作,机缘巧合下与易小川重逢。但故友重逢的喜悦并没有持续太久就被突如其来的厄运所取代,二人被陷害拉去做徭役,高要被刘邦分派去当官奴,易小川则要到北方去修长城。在宫中,高要不仅不明不白地当上了太监,还饱受他人欺辱,经受了一连串的致命打击后他心性逆转,充满仇恨的内心在权力欲望的诱惑下变得心狠手辣、不择手段,也与往日好友易小川渐行渐远,最终成了奸臣赵高。

另一边,在2010年的时空中,哥哥易大川和父母从未放弃过寻找易小川。他们一边对抗着神秘势力的阻挠破坏,一边逐步寻找易小川失踪迷案的线索。要想打开宝盒就必须集齐金木水火土五位行者后人所拥有的戒指和咒语,为此一行人踏上了解密之路。历险中,易教授与易妈妈解开了离婚十多年的心结;易大川也终于正视了心中的怯懦不再逃避,找到了自己的真爱,也就是与他朝夕相处、日久生情的高岚。

【要点评析】

穿越题材电视剧兼具古装剧、历史剧、偶像剧等不同类型剧的特点,是电视剧中颇具影响力的题材。2010年电视剧《神话》的出现以其不容忽视的收视率对"穿越"这一话题的荧幕创作给予了肯定,可以说能把《神话》看作中国大陆穿越剧的里程碑和转折点,在此之前,虽有穿越题材的电视剧播出,但收视反响远不如此剧巨大。在此之后,大量的穿越题材电视剧如雨后春笋般兴起。《神话》之所以获得成功不仅是由于新颖的穿越题材,还包括了人物形象和文化审美等多重因素。

一、动态发展的人物塑造

《神话》在人物形象的塑造上改变了以往电视剧中塑造形象所惯用的手法,打破了人物形象扁平化的固有观念,剧中没有非黑即白的正反派,而是随着情节的深入聚焦于人性动态变化,因此剧中的人物形象不仅个性鲜明,而且真实生动。最能体现这种前后转变差异的人物形象莫过于穿越到秦朝的易小川和高要两人。易小川作为本剧的第一主人公承担了双重的角色身份,既是剧情的重要参与

者,又是故事内容的讲述者。他是当代年轻人的典型代表,年少不羁、热衷冒险、头脑灵活却不够踏实,整天游手好闲,执着于自己的那份爱好与自由,对待感情也三心二意,虽有正牌女友却仍旧一副花花公子做派。偶然穿越到秦朝后,经历了一次次死里逃生和爱情的艰难抉择后,这个原本不成熟的青年终于敢于正视自己的缺点,珍视自己的爱情。作为一个生活在民主

图二 《神话》剧照(一)

平等社会中的现代人,易小川对于古代封建制度下对底层人民的压迫十分愤怒,总是路见不平拔刀相助。为了救快要渴死的徭役范喜良,易小川与庞副将大动干戈,身挨数鞭;遇见奴隶三宝被主人痛打,便花钱买下想还其自由。那个我行我素、散漫叛逆的易小川的心中慢慢埋下了责任与道义的种子,并在日后成长为蒙家军的首领。剧中,易小川与五个女人有感情瓜葛,对现代女友高岚又爱又怕,忍受不了其泼辣性格一直想分手了之。不喜欢吕雉、吕素两姐妹,却不明确表态,让要强的吕雉对他因爱生恨,单纯的吕素为他痴情而死。也正是这样的痴情让小川明白了爱情的真谛,在遇到图安公主玉漱后为其奋不顾身,倾尽全部甚至等待两千年只为与其重逢。而起初钟情于易小川的小月也被项羽打动而与之情定终身。

　　自私残忍、心狠手辣的奸臣赵高也不是生性如此,而是在现实逼迫下的人性异化的结果。原本生性胆小、热爱厨艺的高要想在秦代一展自己的高超厨艺。谁知却不幸入宫遭受宫刑之苦,每日被御膳房众人侮辱和谩骂,这使原本生性善良的高要心中燃起了欲望的烈火,誓死要做"这里最最最高的人",因此他微末时伏低做小,汲汲营营谋到高位后露出可恨嘴脸,这是他被压榨后的反弹,也是被欺辱后的复仇。内心的自私与贪婪吞噬了他,最终造成了历史上臭名昭著的奸臣赵高。他心中唯一一片柔软始终留给自己的妹妹高岚,在秦朝把与高岚长相相同的小月认作自己的义妹,照顾有加。事实上,在目睹了高要的痛苦经历后,也不得不令人思索剧中最可恨的反派事实上也是最可怜的弱者。

　　同样,原本木讷得只懂考古研究的易大川在经历种种后接受爱情;要强刚硬的易妈妈在患难后放下伪装面具;蛮横霸道的高岚也慢慢展露温柔娇羞。《神话》利用人物处境的不同和内心的变化,塑造了和我们一样具有复杂感情的人物形象,而这些处于动态发展之中的人物更具人性的真实。

二、穿越题材广阔的叙事时空

　　所谓"穿越"是指在时间上从现代社会穿越到过去或未来,或在空间上从现实世界穿越到游戏或另一个时空。通俗来讲,就是时间和空间进行了一定的错位位移。穿越题材电视剧正是将这一元素运用到影视创作中的新型电视剧类型,它可以连接并游走于历史与现实两个时空中,让观众看到古代与现代碰撞摩擦出的火花和离奇故事。由此,现代社会与尘封历史之间的疏离感被拉近,严肃的历史被削弱取而代之的是故事性表达,观众被带入虚构的乌托邦。

　　作为穿越题材的电视剧,《神话》以两个时空并存、两条情节主线的交替叙事作为表达方式,一条

是以易小川穿越到秦朝的故事为主线,该线以易小川感情发展和内心成长经历为主,辅以真实历史人物故事;另一条线是以小川的父母及其哥哥易大川、女友高岚在2010年的考古探险为主,从易大川一家寻找金木水火土各行者,解开宝盒秘密为主要线索,其中穿插易大川和高岚的感情发展、黑衣人抢夺宝盒等辅助情节。两条线索有时各自独立发展,有时相互呼应推动情节发展,到最后两根线索在现代重合,达到故事的高潮,这一段穿越类的神话也就此落下帷幕。

图三 《神话》剧照(二)

这种叙述方式颠覆了传统上的时空观念,因此给故事的虚构留下了极大的想象空间,想象力创造和艺术化处理得以最大限度地发挥。《神话》选取的故事时间是两千多年前的秦朝,其中涉及的历史人物和历史事件众多,剧中历史人物依照史实记载,其整体性格和结局没有变化,对秦始皇派人取长生不老药和赵高霸政等史书有记载的事件也如实表现,但在正史框架之外,剧中充斥的是散落在主流历史之外的民间想象。包括项羽与虞姬之间的爱情,刘邦与吕雉的纠葛,蒙毅与玉漱的虐恋,不管其中插曲如何,历史已无法考证,史书上更没有相关记载。观众却能与主人公易小川一样明确知道故事的结局,这种已知悲剧结局的爱情其过程更为美丽。虞姬殉情、项羽江边自刎,当剧中的人物按照历史走向命运的必然时,大家会因为前面虚构的爱情细节铺垫更为动容。虚实相生的叙述实现了对传统叙事的突围,让故事文本穿梭于真实与虚构、历史与现实之间,呈现出细腻丰富的特点。

在历史时空的选择运用和侧重上,可以说穿越剧相较于其他类型剧拥有较大的自由空间。虽然《神话》依附于具体的历史脉络或事件,但穿越剧毕竟不是历史正剧,因此历史线索只是剧中故事发展的背景,而主要以易小川的感情线为基准作为时间叙述的依据。易小川穿越到秦朝时恰好是楚地贵族项羽及其叔父项梁举旗抗秦的前期,这一时期易小川结识项羽、拜师项梁,后又与刘邦结义为兄弟,救吕公于危难之中,一时间那个历史阶段的主要历史人物都云集到主人公身边,与之产生不同的联系。但故事并非以历史发展作为主要叙述对象,而是选取重点历史事件作为背景,以易小川的几段感情经历展开。易小川与项羽、项梁结识不久后便因归家心切,拜别二人,独自动身寻找返回现代的方式,此时项羽、项梁二人还未举兵起义。途中路遇吕公,在易小川与吕雉、吕素两姐妹的感情选择中,吕雉与刘邦的姻缘因而促成。再之后易小川与公主玉漱两情相悦却爱而不得,剧中用大量篇幅描写易小川与玉漱二人的复杂真挚的感情和遇到的重重阻碍,这期间刘邦起义、赵高霸政等历史事件就围绕着主人公的感情线继续发展。

三、杂糅古今的文化审美

穿越剧之所以能吸引观众,引起收视热潮,在一定层面上来说有文化价值因素影响。每个时代都有其特有的文化表征,而穿越则将不同时代的文化表征并置,呈现博古通今、纵贯时空的文化审美。来自文明比秦朝先进两千多年的2010年的易小川,在思想和行为上尽显现代人的优势。他以

历史知识作为行动指南在秦朝生活,知晓时代的发展轨迹和人物的命运必然,因此主动与项羽、刘邦结义,既是满足自己穿越奇旅的纪念愿望,也是在秦朝建立自己的人脉。在与项羽的角力中,易小川以物理知识借用巧劲取得力拔山兮的效果。在与玉漱的爱情遭受阻碍的情况下,手机录像成为两人共解相思之苦的工具。厨师高要也是凭借在现代练成的一手好厨艺将秦始皇折服,并被委以重任。这种以今之法解古之难的构思运用,恰是中国人英雄情节的另类表达。中国人素有"三军可夺帅,匹夫不可夺志也"的豪情追求,在竞争激烈的现代社会追求成功何其困难,现实中自我价值难以实现,但又对成功心存某种幻想,于是期待寻找到另一种可以实现人生价值的方法。在艺术化的想象下,由实际的现实穿越到虚拟的过去,以先进文化知识解决过去的出现问题,获得自我价值的满足,成为现代人内在的向往。不论是称其为"平凡的颠覆",还是"缺憾的弥补",《神话》都可以说在虚构想象中打破传统与现代之间的时空壁垒,为理想寻找到了一个合理的实现途径。

爱情与时间是否相悖?也就是爱情是否经得起时间考验。剧中一段穿越千年的爱情给出了答案。与其说易小川所经历的穿越是从今返古的倒退,不如说是在倒退中弥合古与今的裂口,在倒退的时间中实现感情的隐秘前进。那个明眸皓齿、绰约多姿的古代图安公主成了易小川等待千年的理由,甚至甘愿孤身留在异时空坚守爱情。对比玉漱和易小川二人的爱情观,可以明显地看出传统与现代时代背景下的不同。作为一国公主的玉漱,可以和爱人相拥,可以互诉衷肠,可以展示内心柔软与伤痛,却不能不顾一切地奔赴心之所向,在她心中,家国情怀始终是她生命的主旋律,她不能挣脱身份与命运带给她的桎梏,而只能与之妥协。想爱却不能爱,不敢爱是那个时代女子的悲剧,可以说她最快乐的时光还是入秦途中,在山野之间的一段意外生活。在照顾昏迷的易小川的过程中,她终于体会到为爱付出的幸福感,她陷入爱情的绵软又小心地品味其间美妙,满溢的情感谨慎地展露,却又倔强地坚持。不同于古代人对于爱情的怯懦,易小川作为在开放包容的社会环境和自由开明的家庭环境中长大的现代人,爱情令他大胆热烈和不顾一切。他一直不明白为什么玉漱不喜欢皇帝,不在意王妃身份,却依然做

图四 《神话》剧照(三)

出与内心背道而驰的选择,他所希望的是能与爱人长相厮守。在一次醉酒后,易小川对同样暗暗喜欢玉漱的蒙恬说道:"我一直都以为我是这世界上最痛苦的人,因为我得不到我的爱,没想到,你比我更痛苦,因为你根本就不敢爱,一个是得不到的爱,一个是禁忌的爱。"古代社会下的蒙恬和玉漱有着相同的困扰,他们视爱为奢望与隐秘,在君臣之道、家国责任、礼义廉耻牵制下而不敢爱。传统与现代爱情观念的冲突,为这一段感情埋藏下悲剧伏笔,然而值得欣慰的是,该剧以超越时空的构想呈现出一定的拯救色彩。当两人等待了两千年再次重逢时,所有的阻隔障碍都被消解,易小川跨越千年结识玉漱,玉漱等待千年重遇易小川,不得不说这种超越时空界限的爱情让人动容。剧终,玉漱还是意外殒命独留垂垂老矣的易小川在世间延续着这份思念,或许穿越古今的爱情只是一段浪漫

神话。

【结语】

　　《神话》打造了一场历史与现实并置的梦境,在梦中,一切感性书写都可以被放大,情节和主旨都可以得到艺术化的展开,全剧不仅对历史事件展开了丰富的联想,也对历史人物进行了个性化解读。现代社会普通甚至不思上进的易小川,却能在秦朝成为一代大将,给予人们一种躲避式的想象快感,仿佛一场梦——即使梦醒之后依旧要回归现实,但这种逃避喧嚣生活的视听体验,和在历史背景下有关爱情自我实现和惩恶扬善的文化想象或许就是该剧最主要的现实意义,从这个角度看,在穿越剧外表下的《神话》更是一部励志剧。

　　从文化审美上来说,《神话》以其新颖独特的叙事艺术和审美风格及直观可感的影视特性为历史文化的展现提供了平台,而悠久的历史亦为电视剧添上了文化底蕴,历史与现代碰撞出一段风起云涌的故事、一场缠绵悱恻的爱情。如今,穿越剧在市场驱动下日益增多,在广大观众的审美期待中也获得了一席之地。需要注意的是,中国穿越类型电视剧在强调故事魅力的同时,不能忽视脱离历史真实带来的隐患和弊端。未来如何使穿越剧整装上路是值得我们思考的关键。

<div style="text-align:right">（撰写:吴　婷）</div>

《摩登家庭》(2009)

【剧目简介】

《摩登家庭》(2009 年)是由杰森·温纳执导,朱丽·鲍温、泰·布利尔、艾德·奥尼尔、索菲娅·维加拉、杰西·泰勒·弗格森、艾瑞克·斯通斯崔特等主演的家庭喜剧类电视剧,剧集围绕一个美国中产阶级家庭的生活展开。第一季于 2009 年 9 月 23 日由美国广播公司播出,共 24 集,每集 20 分钟左右。《摩登家庭》自播出后广受好评,《时代周刊》盛赞该剧为"本年度最有趣的家庭喜剧新秀,剧中每位演员都很出色,每个家庭都很有趣",《今日美国评论》评论该剧"将温馨和机智完美融合,能轻而易举地适应不同的笑话变化"。剧集广受喜爱,共持续拍摄了十一季,共 250 集,最后一季于 2020 年播放完毕。《摩登家庭》在播出后多次获得美国艾美奖喜剧类最佳剧集奖,在国内外拥有一大批忠实的剧迷。

图一 《摩登家庭》电视剧海报(一)

【剧情概述】

《摩登家庭》围绕三个互有亲属关系的家庭展开,分别是一个普通中产阶级家庭、一个同性伴侣家庭和一个老夫配少妻家庭。该剧把众多个性鲜明又彼此不同的人物巧妙地融合,三个家庭冲突不断却又其乐融融,欢笑间展现每个家庭复杂而混乱的日常生活和情感世界。第一个家庭围绕全职家庭主妇克莱尔(朱丽·鲍温饰)与做地产经纪的丈夫菲尔(泰·布利尔饰)及他们的孩子展开。菲尔夫妇育有两个青春期的女儿海莉和艾丽克斯及一个十岁大的儿子卢克,三个孩子性格迥异,夫妻二人在三个孩子的成长过程中不断遇到教育问题。克莱尔想当一个传统的"好妈妈",而菲尔希望当一个"酷爸爸"。第二个家庭围绕克莱尔年过六旬的父亲杰(艾德·奥尼尔饰)与杰新娶的年轻美貌的哥伦比亚妻子歌洛莉亚(索菲娅·维加拉饰)展开,二人与歌洛莉亚和前夫所生的十岁儿子曼尼组成了一个新三口之家。杰不善于表达感情,与克莱尔及米切尔的关系不温不火,与新儿子曼尼的相处也不够融洽。歌洛莉亚漂亮又睿智,在与杰的新家庭中不断改变杰,用自己的方式缓和杰与几个孩子的关系。第三个家庭围绕克莱尔的弟弟米切尔(杰西·泰勒·弗格森饰)和他的同性爱人卡梅隆

(艾瑞克·斯通斯崔特饰)展开,他们不在乎他人的眼光而彼此相爱,并生活在一起。米切尔理性克制,卡梅隆热情洋溢,二人刚从越南领养了一名女婴莉莉,兴致勃勃地想要当一对"好爸爸"。三个家庭相对独立又紧密联系,剧情处处隐含着对夫妻关系、教育问题、同性恋等问题的思考。

【要点评析】

一、人物分析

第一个家庭的主要人物是菲尔和克莱尔夫妇,克莱尔漂亮能干,要强又有一些固执,她受过良好的教育,为了孩子和丈夫而回归了家庭。克莱尔青春期曾经是"叛逆少女",担心女儿们也像她一样,所以她想当一个传统的好妈妈。后来孩子渐渐大了,克莱尔重回职场且仍旧很优秀。克莱尔在生活中总是扮演严肃的母亲,她担心青春期的漂亮女儿海莉有出格行为,担心不善社交一心读书的二女儿艾丽克斯过于孤僻,还要担心活泼好动、注意力易分散的小儿子卢克,她被三个孩子的各种问题弄得心烦,也被三个孩子的逐渐懂事感动。克莱尔总是很严肃,但在丈夫菲尔面前也会展露小女人的一面。菲尔经常自作幽默,克莱尔也会非常捧场,包容童心未泯的菲尔。作为女儿的克莱尔也有自己的小自私,会嫉妒比自己年轻貌美的后妈歌洛莉亚,会因为每年圣诞节母亲只寄拖鞋给自己而难过。克莱尔代表了美国中产阶级的家庭主妇,虽然强势,又有一些小缺点,但在夫妻关系和教育孩子的问题上,是一个十足的好妈妈。

菲尔是一名职业房产经纪人,一直梦想成为一名魔术师,在与三个孩子的相处过程中想当一个酷爸爸。作为丈夫的菲尔非常爱妻子克莱尔,在生活中支持克莱尔的一切决定,结婚多年仍在结婚纪念日为克莱尔准备各种浪漫和惊喜。虽然克莱尔的父亲杰一直对菲尔不友好,但菲尔依然想尽办法讨岳父欢心。作为父亲的菲尔和孩子们都保持着像朋友一样的关系,愿意陪小儿子卢克做各种冒险的事情,培养他的想象力和创造力。菲尔对两个女儿更是疼爱有加,希望永远做保护她们的超人。开朗幽默的菲尔内心也有敏感自卑的地方,他觉得自己其实配不上克莱尔,觉得她漂亮能干,还有个有钱的爸爸,也有帅哥追她,他们结婚也只是因为当时怀了孩子。当菲尔说觉得克莱尔嫁给别人会更幸福时,克莱尔说:"只有你能让我笑。"菲尔乐观积极、有责任心、顾家、有生活热情,刚好中和了冷冰冰且比较拘束的克莱尔。

三个孩子海莉、艾丽克斯、卢克性格迥异。处于青春期的海莉漂亮却不爱学习,虽然总是让菲尔和克莱尔担心,但她做事也有自己的计划,会发扬自己擅长之处。艾丽克斯曾夸海莉是"真正意义上的聪明"。艾丽克斯聪明、成绩好,却孤僻,被当作书呆子,总是被拿来和姐姐海莉对比,因此艾丽克斯努力将每件事都做到最好,极力表现出和姐姐不一样的一面。卢克无忧无虑,总有一些奇思妙想,是被菲尔和克莱尔捧在手心里疼爱的小宝贝。

第二个家庭的主要人物是杰和歌洛莉亚,这是一对老夫少妻的组合。杰是一个成功的商人,表面强硬冷漠,内心柔软有爱,但不善于处理与克莱尔和米切尔姐弟的关系。他对菲尔苛刻,但是又感谢他带给自己女儿幸福。杰不愿意接受儿子米切尔的同性恋情,总是在言语中表达对同性恋的不满。当自己和歌洛莉亚发生矛盾,或米切尔和卡梅隆发生矛盾时他又会开导说:"我们的爱人都跟我们不一样,那样肯定会产生矛盾,但你想要的就是不同的人。外人会对我们侧目非议,但我们很幸福。"虽然杰有些刻板,但在某些时刻他比谁都更包容。他对歌洛莉亚的孩子曼尼照料有加,情不自

禁地叫曼尼"my kid"，鼓励他，容忍他的一切怪毛病和"早熟"。杰与歌洛莉亚来自文化不同的两个国家，杰接受不断向他展示哥伦比亚文化的歌洛莉亚，喜欢歌洛莉亚制造的惊喜。歌洛莉亚和曼尼的出现极大地改变了杰的生活状态，让他学会怎样和孩子正确地沟通，更懂得如何做一个好父亲。

歌洛莉亚年轻貌美，自信开朗，心地善良，因为是哥伦比亚人，所以说着带有浓重西班牙语腔调的英语。在与杰重组家庭后改善了杰和克莱尔及米切尔的关系。虽然和杰年龄相差较大，但她了解杰，总是能开导杰，让杰也变得心态年轻。在发现杰和孩子们关系不融洽时，她用自己的方式缓和杰和几个孩子的关系，告诉不善言辞的杰"爱要表达"。她对儿子曼尼的教育更是非常独特，她会鼓励曼尼做自己，不用担心自己的与众不同，从不让曼尼做不喜欢的事情。她对海莉、艾丽克斯在作为一个女生方面总是有很好的引导。

图二　《摩登家庭》剧照（一）

即使一开始她和克莱尔相处并不融洽，克莱尔质疑她是为了钱才和杰在一起时，她也主动解决问题以改善关系。歌洛莉亚虽然身在美国，但一直在传递自己的家乡文化，做家乡的食物，保持家乡的风俗，以家乡文化为荣。歌洛莉亚有思想，懂得维护家庭关系，完美充当了家庭调和剂的角色。

图三　《摩登家庭》剧照（二）

孩子曼尼早熟，喜欢写诗，一般小孩喜欢干的事情他都不感兴趣，却是个很有想法的孩子，对各种事物有自己的鉴赏能力。受歌洛莉亚的影响，他也非常注重保护母亲家乡的文化，最初与杰有矛盾，后来在相处中慢慢接纳杰。

第三个家庭的主要人物是米切尔和卡梅隆，这是一对同性恋爱人。第一集开始，二人领养了一个越南女婴莉莉，决定当一对"好爸爸"。米切尔是一个律师从业者，克制理性，有时候胆小怕事，虽然已经和卡梅隆在一起五年，但仍顾忌别人的眼光。在米切尔收养女儿莉莉回国的飞机上，他对偶遇行人说的话很具有代表性："爱不分种族、信仰和性别，我为你们感到羞耻。"

卡梅隆与米切尔相反，他热情洋溢，对任何事物都抱有极大的兴趣，喜欢助人为乐。卡梅隆在日常生活中能很好地开导米切尔，帮助米切尔缓解和家人的关

系。米切尔不能忍受卡梅隆对于事物的过分热情,于是在生活中二人总会有各种各样的小矛盾,卡梅隆总能巧妙地化解矛盾。在领养莉莉后,米切尔因担心照顾不好孩子而手足无措,发生意外时他质疑自己:"我只是觉得我这个父亲当得很失败。"而卡梅隆巧妙地回答米切尔:"也有你做的我做不好,正因为这样我们才是超棒的一对啊,我们各有所长。"米切尔与卡梅隆在性格上互相弥补,在生活中互相包容,正是这样的组合激发出了对方更好的一面。莉莉加入这个家庭后,他们的生活更加丰富和幸福。

二、剧集亮点

1. 多元家庭融合

《摩登家庭》的宣传语是"a big happy family",编剧将美国社会所有可能的家庭结合融入整部剧作中。美国典型的家庭构成为适婚男女建立一个育有儿女的中产阶级家庭。克莱尔和菲尔有三个孩子,夫妻俩都受过良好的教育,妻子因照顾丈夫和孩子们而回归家庭。在第一集开始,他们住的房子以全景的方式展现在观众眼前,接着三个孩子依次出现,大女儿海莉漂亮开朗,二女儿聪明、学习好,小儿子古灵精怪。这一家代表了传统的美国中产阶级家庭。

第二组家庭是老夫少妻组合,杰是美国白人男性,妻子歌洛莉亚是少数族裔,来自哥伦比亚农村,年轻、身材性感、性格爽朗。杰尊重妻子并且对自己的非亲生儿子曼尼视如己出,在相处中爱护他,经常像朋友一样关心他的成长。这样的组合在一开始也少不了许多烦恼。在家里,杰的女儿克莱尔一开始认为继母年轻漂亮和父亲在一起是"傍大款";在外面,杰总被当成歌洛莉亚的父亲。虽然有摩擦、有误会,但剧本恰如其分地向观众描绘了这对忘年恋是怎样在互相理解中诠释"爱"的含义的。

继2004年美国出现第一个同性恋婚姻合法化的州之后,目前美国已经有多个州允许同性恋结婚。当今美国的家庭模式更加多样化,如同性恋家庭、领养孩子的家庭。剧中米切尔和卡梅隆组成了同性恋家庭,并且领养了越南女孩莉莉,后来还举行了婚礼。该剧对同性恋的态度是宽容和友善的。尽管剧中米切尔的父亲杰曾经反对米切尔的行为,但随着他们领养的孩子莉莉出现,他很快就表示理解和支持。又比如在米切尔和卡梅隆带女儿去参加一个儿童培训班,米切尔担心人们对待同性恋的态度会影响到女儿参加儿童班,因此要卡梅隆隐瞒身份,可结果发现同性恋很受欢迎,这也反映出美国对同性恋的包容度。

2. 伪纪录片拍摄方式

为追求真实感与记录感,《摩登家庭》将纪录片与情景剧杂糅结合,采用"伪纪录片"的拍摄方式。在剪辑方式上采用在日常故事中穿插对剧中人物的采访,技巧性地晃动摄影机给观众造成家庭DV实拍的错觉,使剧中的人物像是在上演真人秀,其笑点大多在于人物接受采访说的话与故事发生后产生丑态的对比效果。伪纪录片是指采用纪录片的形式或风格拍摄而成的并非描述真实事件的影视作品,其故事情节通常是编写或虚构的。这种纪实风格的手法让本剧接近真人秀节目,就像有摄影师记录他们的生活一样,满足了情景剧对于真实感的表现需求。这种人物访谈和事件发展相交叉的剪辑方式,向观众提供了一种亲切平等的关系。同时起到了补充叙事、解释状况、提出话题、表达内心刻画人物的作用。

3. 情节首尾呼应

《摩登家庭》每一集都是独立的,与前面剧情并不连续,这也是《摩登家庭》作为情景剧的另一亮

点,在情节呈现上首尾呼应。剧情围绕三个家庭的人物进行多点叙述,丝丝入扣,在每一集的结尾又把这些看似毫不相干的情节联系在一起,对故事开头提出的问题进行回答总结。剧情通常由某个中心话题展开,经常安排剧中主要人物接受访谈以引出话题,三个家庭围绕该话题发生故事,最后结束时,由人物对这一话题进行总结。如第八集开始为菲尔和克莱尔的访谈镜头:

 菲尔:"人们会改变吗?这是个很难回答的问题,但是我认为,是的。人会变的。我坚信这点。至死不变。"
 克莱尔:"你知道你自相矛盾了吧?"
 菲尔:"瞧,她变了吧?她以前从来不反驳我。"

接着剧情围绕人物的变化开展,一直到结尾段米切尔的总结评论结束,首尾呼应:

 米切尔:"人会变吗?我不知道。人们总是禀性难移,如果真想改变的话最多也就百分之十五吧。不管是为了自己的还是为了所爱的人改变,有时候这样就足够了。"

《摩登家庭》每集结束时采用非常精练的句子作为结束语,比如第一集主要围绕三个家庭的摩擦点发展,结束语为:"我们来自不同的世界,但我们彼此相容,爱将我们紧紧相连,共度风风雨雨。我到你的前面,只有一事相许,我的心只属于你。"又如在讲述夫妻关系一集中,最后结束语为克莱尔的叙述:"我是故意输掉让他开心点的吗?也许吧。但在今天,他需要这一场胜利。我们常常为了深爱的人做些稀奇古怪的事,我们对他们撒谎,我们为他们撒谎。或许生活中难免坎坷颠簸,但我们总希望他们过得尽善尽美。就像是肩负着最沉重的负担,却是世上最甜蜜的负担。"再如在教育孩子的话题中,最终概括语为:"我们教育孩子们说,输赢无所谓。但平心而论,胜利的感觉好极了。他们在阳光下的那一刻是无与伦比的美丽。也许每位家长都希望孩子能有这样的时刻,甚至希望自己也能这样。有时我们太苛求结果,所以导致许多怨恨和愧疚产生。怎么才不算过分呢?我的想法是:愧疚总会过去,奖牌才是硬道理。"《摩登家庭》正是通过这些看似日常的感悟不断地表达平凡而可贵的道理。

三、文化体现

1. 个人文化

个人主义是美国文化的核心。没有什么比个人主义更具有美国性。个人主义价值观主要包括自主动机、自主选择、自力更生、尊重他人、个性自由、尊重隐私等层面的具体内容。剧中克莱尔的大女儿海莉是叛逆少女,她美丽,自信,自我,和她截然不同的是高智商学霸二女儿艾丽克斯。她们不会因为别人的期许和评价而改变自己。两人总是争执,互相质疑彼此的生活方式。海莉认为艾丽克斯是没有朋友的可怜的书呆子。艾丽克斯认为海莉是愚蠢的花瓶。克莱尔夫妇从未因为她们的不同而厚此薄彼,克莱尔夫妇尊重孩子,尊重他们的个性自由。

2. 家庭独立

剧中各家庭之间关系亲密,互帮互助,但彼此又相互独立。相互独立,互不干涉,是美国家庭关系的一大特征。美国式的家庭关系像亲人,更像朋友。克莱尔和米切尔的生活都远不如父亲富足,但他们都没有与父亲生活在一起,也没有依靠过自己的父亲,他们互不干涉私生活。克莱尔嫁给了父亲不喜欢的菲尔,米切尔坚持自己的同性婚姻。克莱尔和米切尔可以向父亲表达不满,甚至可以发怒、指责,这都能得到他人的理解。这都体现了美国家庭中各成员的平等关系文化。曼尼多情,十

一岁的时候就有想要追求的女性,母亲歌洛莉亚虽然反对,但最后也同意了曼尼表达出来,哪怕是父母与年幼的孩子,也在尊重彼此的基础上互不干涉。

【结语】

《摩登家庭》较为真实地反映了美国中产阶级家庭的生活方式和价值理念,将同性婚姻、亚裔养女、跨种族婚姻、移民融合、多元文化等美国热点融入其中,体现了美国的主流文化。比如美国坚持个人主义,强调个人的能动性、独立行动和利益。在教育上注重培养孩子的独立性和自主性,认为爱情不分种族、年龄和性别,有相对包容的教育观和婚姻观。除此之外,该剧还在三个家庭琐碎的日常生活中观照出人性的弱点,剧中的人物并不是完美的,每个人物在自己的立场上都有一些小毛病,但正是这些缺点,让这部电视剧更加真实可看,让观众在开怀大笑之余对人性深处的弱点不断反思。

《摩登家庭》不仅仅是一部简单的家庭情景喜剧,而且是包含了诸多对美国社会状况和人性反思的多元而深刻的电视剧。该剧的功能不是令人发笑,而是在笑过之后产生更多情感共鸣和思考,这也是《摩登家庭》作为家庭情景喜剧最为成功之处。《摩登家庭》在 2009 年播出第一季时就获得了收视和口碑的双丰收,被美国《纽约时报》评价为"本年度最佳家庭喜剧",受到了广泛的好评和追捧,此后连续十一年持续推出新剧集,将美国家庭情景喜剧推向了一个高峰。

(撰写:折琪琪)

《闯关东》（2008）

【剧目简介】

《闯关东》是张新建、孔笙执导，高满堂、孙建业编剧，李幼斌、萨日娜、牛莉、宋佳、朱亚文等领衔主演的历史剧。《闯关东》于2008年在央视一套播出后，产生了巨大反响，并斩获了当年的中国电视金鹰奖最佳长篇电视剧奖；次年的中国电视剧飞天奖长篇电视剧一等奖。凭借此剧，高满堂和孙建业获得韩国首尔国际电视节最佳编剧奖、中国电视剧飞天奖优秀编剧奖；李幼斌获中国电视金鹰奖最佳表演艺术男演员奖；萨日娜获中国电视剧飞天奖优秀女演员称号。

"闯关东"是中国历史上独特的人口大迁徙现象，从1860年清朝首开关禁到抗日战争全面爆发，大量的山东人进入关内谋生，形成了中华民族发展史上一次大规模的人口迁移壮举。在上溯和下延的三百多年时间中，"闯关东"现象逐渐演变成为整个中华儿女国族变迁和文化融合记忆中的重要组成部分。电视剧《闯关东》即以这一历史为创作背景，反映了千百万个生命和家庭在复杂动荡年代中的生存境遇与精神探求过程。

图一 《闯关东》电视剧海报

【剧情概述】

电视剧《闯关东》截取清末日俄战争至"九一八事变"这段动荡的历史时段作为背景，以主人公朱开山（李幼斌饰）及其一家人的生活经历为线索，讲述了山东人"闯关东"的艰辛和传奇经历。

电视剧第一集，故事发生在1904年，山东大旱，匪患横行，民不聊生。山东章丘朱家峪的一户朱姓人家好不容易凑齐一石小米为长子朱传文去谭家娶亲，却在娶亲的路上被土匪劫了。之前，朱家便因为凑不出一石小米做彩礼，让朱传文和谭鲜儿的婚事一拖再拖。朱家母亲文他娘苦苦哀求谭家让传文和鲜儿完婚，但谭家不答应。娶亲不成，文他娘却意外得知离家在外四年的丈夫朱开山，因义和团兵败已被处死，万念俱灰的文他娘准备一死了之，却又收到丈夫朱开山的来信，让他们到东北的元宝镇会合。原来，朱开山在义和团运动中幸存下来后，闯了关东，已在关东立足安家了。

接下来的剧情便开启了闯关东的艰辛、传奇之旅。朱家决定走海路去关东。在登船前，鲜儿偷偷从家里出逃追随传文，最后，鲜儿和传文两人走陆路去关东。在海上，因为日俄战争，很多船都被击沉，朱家乘的船侥幸逃过一劫。除了传文之外，朱家人终于在元宝镇会合。

大年三十，朱家人正开心地过团圆年，却收到朱开山的生死兄弟贺老四被害的消息，为了给自己的兄弟报仇，朱开山决定再次去深山的金场子挖矿。在那里，他受尽了金把头和土匪、官府勾结的各种磨难。最终，朱开山凭借自己的勇气和智慧，为贺老四报了仇，并成功携带一袋金子逃离了金矿。他用这些钱买房置地安顿了下来。传文在去关东的路上与鲜儿失散，最后也找到元宝镇，全家完美团聚。朱家在元宝镇放牛沟耕地种田，很快成为当地的富裕人家。当地的另一个富户韩老海因为自己女儿韩秀儿和朱家二儿子朱传武的婚事而出了丑——传武不爱秀儿，被迫结婚，并在新婚后第二天一大早带着鲜儿私奔了，韩老海因此与朱家结了仇。韩老海为了报复，利用自己在当地的影响力，做了许多刁难朱家的事。后来，由于起了战事，一些散兵来到元宝镇烧杀抢掠，放牛沟大多数房屋都被烧毁，朱家和韩家也不例外。朱开山带着儿子从火海里救出了韩老海，于是，两家人和好如初。朱家人决定离开元宝镇，他们去哈尔滨开了一家山东菜馆。

朱家山东菜馆所在的这条街分为两大帮派：一派是以潘五爷为首的热河商人派，另一派则是闯关东过来的山东商人派。两派势不两立，热河商人一直压在山东商人的头上，许多山东商人都希望能有人为他们出头。朱家山东菜馆的开业让山东派商人看见了希望，同时也让潘五爷心中不安。潘五爷及其他一些热河派商人将朱开山看作对头，经常要计谋找山东菜馆的麻烦。一开始朱开山只是忍让，后来，在忍无可忍的情况下，朱家人开始公开反击潘五爷。最终在一次商业竞争的押赌注中，潘五爷失败。朱开山主动跟潘五爷和解，潘五爷也终于醒悟。从此，这条街上的两大帮派不再明争暗斗，商业氛围变得和谐起来。

后来，有一次，朱家小儿子朱传杰在赶垛的路上，于甲子沟发现了煤层，他便和继承了潘五爷财产的好友潘绍景决定一起开煤矿。传杰提议煤矿命名为"山河煤矿"。由于山河煤矿的资金不足，开采权一直无法审批。而此时，日本的森田物产也在申请开采甲子沟煤矿事宜，且在技术和资金上占有绝对优势。为了争夺采矿权，朱开山一家联合爱国志士与日本人斗智斗勇，终于让煤矿开采权回到了中国人手中。不久，"九一八事变"爆发，日本兵围攻哈尔滨，为了不把煤矿留给日本人，朱家人最后炸掉了山河煤矿，并一起奔赴抗日的最前线。

【要点评析】

《闯关东》是以男性为主角的一部移民创业史，剧中的朱开山被塑造成一个大英雄，他带领自己的三个儿子在关东地区从农耕到经商再到办工业，历尽了千辛万苦，经受住了种种考验。但剧中的女性——文他娘、那文、秀儿、玉书及鲜儿则仅仅作为朱开山和他的儿子们的陪衬者出现，她们大多是传统意义上贤惠的好女人，她们服从于男权制度下的人生安排，以主内为自己的本分。

尽管如此，她们在这种狭小的制度性空间下，依然散发出了各自独特的光彩。剧中的这些女性或亲善仁慈或聪明伶俐或重情重义或痴情纯洁或古道热肠充满了传奇性。这些女性鲜明的个性为增强电视剧的感染力涂上了浓墨重彩的一笔。

一、文他娘:宅心仁厚的完美母亲形象

文他娘是《闯关东》中十分有魅力的女性。她待人亲和,心地善良,对人对事不偏不倚,不卑不亢;她默默地支持着丈夫的一切正确决定,并将朱家这个大家庭的内务操持得井井有条,家庭关系处理得和和谐谐。可以说,她是传统意义上的完美母亲形象。

文他娘的善良仁厚首先体现在对弱者的扶持上。秀儿是朱家三个媳妇中最

图二 《闯关东》剧照(一)

不幸的一个,却被老大媳妇那文讥笑其迷不住传武,不是个女人。文他娘心疼秀儿,就让秀儿假装怀孕;且文他娘处处维护老实的秀儿,不让老大媳妇使唤她做各种事情。后来,文他娘又巧妙地设计让老大和老三媳妇欺负秀儿干重活,导致秀儿"流产"。这种"嫁祸"既让秀儿摆脱了装孕可能暴露的尴尬,又让大媳妇和三媳妇扎扎实实地服侍了秀儿一个月。传武回家后,知道秀儿怀孕的事非常生气。文他娘先向传武说明了原委并希望传武能疼一疼秀儿,让她有个孩子,不再这般孤苦。接着文他娘又及时地止住了大、小媳妇的八卦,把两人训得服服帖帖,二人也因此由对秀儿的欺负、讥笑转为了同情和帮助。当文他娘发现秀儿和一郎互有好感后,她不仅没有像传统的婆婆那样对儿媳在男女关系上的事严防死守,反而想方设法地为二人创造机会,促成二人的结合。可见,文他娘对人的爱,如此真诚,深入到了人心窝子上!

文他娘的仁厚更突出地体现在其仁慈的母性本能上。日本小孩一郎患了"重传染病"被本国人抛弃,文他娘却坚持收留这个小孩儿,并在村人汹涌而来要抢走一郎时操起菜刀拼命保护一郎。这是温和善良的她在全剧中表现得最为疯狂激烈的一幕。她声嘶力竭地吼:"如果这是你们自家的孩子,你们会把他活活烧死吗?"从中可以看出,文他娘对人的爱已经突破了狭隘的民族情感界限,她博大的仁爱胸怀,正如大地一般宽厚。

除此之外,文他娘也是个贤内助式的存在。在剧中,文他娘的身影大多出现在家庭内部空间中,她帮助自己的丈夫照顾孩子们的饮食起居,处理好家庭事务,让朱家的男人们能放心地在外打拼,即便她的丈夫朱开山要冒险进入九死一生的金场子为兄弟报仇,文他娘也不反对,只是默默地支持她丈夫的决定。此外,在得知鲜儿曾卖身做张家的童养媳时,文他娘认为鲜儿是结过婚的女人,"无论如何不能再进老朱家的门",即便她知道鲜儿是为了救自己的儿子才"失身"的。由此可见,文他娘这个形象浸润了传统男性对完美妻子的想象和要求:仁慈善良,甘于做丈夫的贤内助且自觉认同和维护传统男权制度的价值体系。

二、那文:小机灵、识大体的媳妇形象

那文本是清朝末期王爷府的一个格格,在清朝灭亡后,家道中落,不得已嫁给了农村富户朱开山的大儿子朱传文。她从不食人间烟火的格格变为农村农妇,前后巨大的落差使她的个性独特、鲜明。

那文不会做农家活,她剁排骨剁许久都未把排骨剁断,甚至连刀痕也没留一条;她去拉风匣子却把匣子拉破;田里的重活她更是做不来。因此,她开始耍小聪明,怕累怕苦时她高声长调假号:"哎

哟!"她的这种方法取得了一定的成效。有一次,她公公朱开山见她这样,便派她去镇上购买东西,她欣然而去;还有一次却取得了反效果——被她婆婆派去干她最不喜欢干的洗菜活。她捉弄、欺负秀儿,却在婆婆的紧敲密打、义正词严下乖乖听话,从而开始同情、帮助秀儿。她还经常用她的小聪明在传文耳边吹风,告诉传文怎样保持自己在家中的老大地位,比如她曾撺掇传文在管好菜馆的同时,插手煤矿事务;她想分家,自己不好提出来,便利用秀儿跟娘说要分家,结果都事与愿违。她的这些小聪明让她受了委屈却只能往肚子里咽,其间的喜剧效果让人忍俊不禁。

但那文在关键时刻是个识大体的人。在朱开山一家人为即将到来的霜灾一筹莫展时,那文自告奋勇,亲自去酒馆与韩老海赌牌。她运用了激将法搅局,先是故意输牌,让对方放松警惕,输了牌就要走,边走还边激将,让对方留住她。她的这一方法果然见了成效,韩老海等人不停地留她打牌,他们的赌注越来越大,最后一局,韩老海等人都把赌注往最大了下,那文也不再佯装不会玩牌,打了他们一个措手不及,自己赢回半个家当,帮了全家。唯有精通谋略拿捏得住的人才能有此等谋划。在传杰打算开山河煤矿时,传文是反对的,但那文却认为开煤矿大有前途,并主张入股山河煤矿。当山河煤矿资金不足时,那文提出瞒着朱开山将山东菜馆抵押出去的办法,这虽然在礼数上有点造次,却说明那文能做大事,目光长远,拿捏得住的性格特点。

当然,由于格格出身,那文从小就接受了传统礼节和文化的熏陶。在她的观念里,女人就应该嫁鸡随鸡、相夫教子,并有着一夫多妻的观念。因此,在她知道传文与跟她亲如姐妹的鲜儿有婚约时,她能做到沉着冷静地"尽媳妇的本分"。同时也能自然地想到让鲜儿给传文做小。后来,也是她在鲜儿被从法场救回家来后,替秀儿和传武提出了让传武娶鲜儿为小的建议,并得到了全家人的赞成。

那文身上的这些特点让她在剧中既可爱又复杂,人物形象比较丰满,真实可信,不扁平化。

三、鲜儿:重情重义、命途多舛的传奇女性形象

鲜儿是个苦命的女子。她历经磨难但心地善良,她重情重义,情有所寄却止于礼法,充满无奈与悲苦。

图三 《闯关东》剧照(二)

在未婚夫传文一家要去闯关东时,她果断离家跟随传文;路上,传文病重,她为救传文卖身做童养媳。与传文分散后,她独自一人踏上寻夫的道路,后来在王家戏班唱戏,被恶霸陈五爷霸占;接着,她又去了冰天雪地的林场艰难生存,在山场子与传武相遇,相依为命后,她面临着要么她跟随传武一起回家,要么传武跟随她浪迹天涯的两难选择。受身子不干净、无脸再见未婚夫及其家人的传统礼法约束,她先传武一步离开了山场子,希望传武回家过他应过的好日子而不受自身连累。在得知那文所嫁就是自己的未婚夫传文时,她当即决定不与那文同去朱家;她和传武私奔一起放排时,生了重病,为了不连累传武和船上的其他人,她果断跳河,当然,最后被传武救了起来。她落草为寇后,也一直在暗中帮助朱家,为朱家打赢潘五爷起了决定性的作

用。她的婚姻十分不幸,她和传文的亲没有结成,而她后来可以依靠的两个男人震三江和传武最终均不幸牺牲,直到最后她都没能安定下来。

鲜儿的这些行为都体现了她善良和重情重义的特性。也正是因为她重情重义,总是为他人考虑,一直压抑自己的感情,才导致她婚姻的不幸。鲜儿的这些坎坷经历也造就了她传奇的人生。《闯关东》热播的一大原因便在于其故事的传奇性,鲜儿的经历正为这一传奇性做了巨大奉献。林场伐木、河上放排、山中成匪,这些震荡人心的不凡经历放在一个弱女子身上,更能加强观众对闯关东的传奇性感受。尤其是鲜儿落草为寇,练就一身好枪法并惩奸除恶的情节,不仅传奇性很强,更是极大地满足了观众对于巾帼英雄、正义女侠客的想象。

但我们也可以看到,鲜儿的这些传奇性经历基本上都是被迫经历的,她最渴望的是能够找个好男人安定下来不再流浪。她曾在放排时和传武表达了自己的这一想法。震三江去世,鲜儿成为二龙山的首领之后,她因为渴望有个安稳的家,便坚持离开二龙山,准备下山和传武成婚。她山上的弟兄劝她留下来时,她说:"我终究是个女人,终究要成家。"可见,在她的传奇性表象包裹下的依旧是个传统的以家庭为自我价值追求中心的女人。

四、秀儿:单纯善良、痴情女子的典范

秀儿是一个极其单纯善良的女子。她老实厚道,对任何人都没有坏心思,并总是能热心地帮助他人。秀儿的父亲韩老海为了撮合传武和秀儿结婚,拿给庄稼放水的事来逼朱家。眼看着田地里的庄稼若再无水源便会致灾,而性子倔强的传武不愿答应这门亲事。于是,秀儿亲自挖了自家的水塘,给朱家放了水。秀儿为朱家放水固然有讨好传武的一面,但更多的是源于她的本性善良。传武在新婚的第二天带着鲜儿私奔后,秀儿的父亲觉得自家受到了朱家的欺辱,经常做一些事情找朱家麻烦。秀儿则无视她父亲阻挠朱家抗霜救庄稼为她"报仇"的苦心,用马车装了麦秸就往朱家地里运以帮朱家地里的庄稼抗霜。秀儿在朱家,做事任劳任怨,她不像那文那样耍滑只干轻活。虽然传武对她极其冷淡,但每次传武回来她都温柔体贴、关心备至,力尽妻子之责。

最能体现秀儿心地善良的是她对一郎的救助。一郎是个日本小孩儿,日本人认为他患了传染病,便将他架在柴上准备烧死。秀儿见了,赶走了那些日本人,将一郎救回家。然而,秀儿的父亲却不同意收留一郎,让人将一郎丢回了原处。单纯善良的秀儿用肩背又一次把一郎救了回来,她把一郎送到朱家,并不害怕疾病的侵袭,每天贴心地照顾一郎。她的善良是发自内心深处,没有国界、卑贱之分的。也正是因为她的善良,日后一郎才会一直感念她,并主动追求她,与她成婚,让她从与传武窒息的婚姻中走了出来,真正感受到了婚姻的幸福。

秀儿是苦命的痴情女子典范。她爱传武,非传武不嫁,婚后,她痴等传武回家,痴等传武回心转意,然传武一直对她并无男女之情。她与传武的婚姻有名无实,她愣生生地守了十几年的活寡。秀儿每天晚上抱着包有传武衣服的枕头入睡,这场景让人辛酸落泪。秀儿对爱的苦苦追求和苦苦坚守正是中国传统文化心理中的痴情女子的典范。她的这一痴情体现的传统男权文化对女性的规约,满足的是编剧和部分观众对大男子主义的心理渴求。

五、红姐:心灵纯洁、古道热肠的风尘女子典范

红姐的命运也让人感叹。她生得俊俏,找的婆家也不错,但原本要结婚的她只因在看戏途中被人摸了一下屁股大叫了一声便被认为"失贞"了。她未过门的婆家因此退亲,甚至连盲人、瘸子都不

要她。此后,她开始学坏,开始报复男人,她勾引了不少有夫之妇,弄得许多人家里鸡飞狗跳。她在老独臂的山场子,同里面的男人混在一起,主动勾引他们,与他们发生性关系。后来,她又在水场子里做皮肉生意。卖来的钱她都花在了穿衣打扮上,她成了坏女人、荡妇而被人辱骂。红姐从性受害者变成了性施害者,她将肉体变成了自虐式的报复男人的工具。这一切都源于中国传统文化中的贞操观念对女性的压制。红姐也追求过真爱,也想跟男人过有名有分的平淡日子,但是男人们花光她的钱之后就把她抛弃了。因此,她只能在报复男人的过程中慢慢地沦落、放纵、毁灭自己。

图四 《闯关东》剧照(三)

虽然不幸沦落风尘,红姐却有一颗纯洁的心灵。她曾两次搭救落难的鲜儿,让走投无路的鲜儿重新看到了生存的希望。此外,在林场子生活时,她待鲜儿如姐妹,在鲜儿被林场子男人侵犯时,她及时地将其解救;传武为在林场子留下来要猎杀一匹狼,也是红姐帮助他杀了狼,才让他没有因此丧命;红姐虽然暗恋传武,但她心中明白传武和鲜儿的私情,因此,她没有去追求传武,没有破坏二人的感情。可见,红姐为人仗义,心地之善。

在剧中,红姐不是主要人物,她的一些经历也是她自己或别人陈述出来的,但她命运的悲剧性和性格的鲜明性,却给人留下了极深的印象。

总之,《闯关东》中的这些女性们虽然一定程度上或多或少地受到了男权文化的规约,但这并不能掩饰她们鲜明的个性,她们的独特性如一朵朵小花,兀自绽放,为庄严单调的大地增添了一抹芬芳和美丽。

【结语】

尽管《闯关东》是以男性为主的电视剧,女性大多作为陪衬出现,女性的活动范围多限于家庭琐事及情爱纠葛,但我们依旧可以从中感受到传统女性的精彩和魅力所在。这些女性或仁慈,或伶俐,或痴情,或仗义……每个人都有自己非常独特的一面,都给观众留下了深刻的印象,使剧情变得丰富多彩、摇曳生姿。

(撰写:张艳桃)

《梅林传奇》(2008)

【剧目简介】

《梅林传奇》(*Merlin*)是由詹姆斯·霍威执导,科林·摩根(饰梅林)、布莱德利·詹姆斯(饰亚瑟)、凯蒂·麦克格拉思(饰莫甘娜)、安琪·科尔比(饰格温)、安东尼·海德(饰乌瑟)、约翰·赫特(饰坎哥拉)、理查德·威尔森(饰盖乌斯)、桑地亚哥·卡布瑞拉(饰兰斯洛特)、亚历山大·维拉赫斯(饰莫德雷德)等主演的魔幻电视剧。该剧于2008年由英国广播公司出品,共5季65集,于2012年年底完结。该剧于2011年获英国电影和电视艺术学院奖"最佳视觉效果",主演科林·摩根于2013年获英国国家电视奖"最受欢迎男戏剧演员"。该剧虽取材于中世纪亚瑟和梅林的故事,但进行了大胆改编。

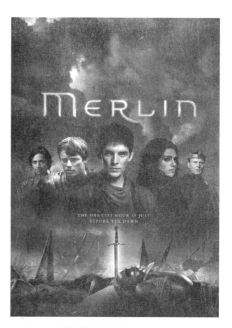

图一 《梅林传奇》电视剧海报(一)

【剧情概述】

图二 《梅林传奇》剧照(一)

十几年前,卡米洛国王乌瑟为让王后怀孕而寻求了魔法的帮助,他拜托盖乌斯找到宁薇(尼莫薇),古魔法的平衡要求一命换一命,亚瑟顺利诞生,他的母亲却死去,于是乌瑟开始了向魔法的复仇和血腥的清理活动。他获得了御龙者巴利诺(梅林的父亲)和巨龙坎哥拉的帮助,却屠杀了除坎哥拉外所有的巨龙并将坎哥拉囚禁在卡米洛城之下。十几年后,年轻的梅林离开家乡来到卡米洛城找到盖乌斯,盖乌斯发现了梅林的魔法和他的特殊能力,开始循循善诱教导他。梅林初到卡米洛就救下了差点被复仇者杀害的王子亚瑟而成为他的仆从。城底的巨龙坎哥拉为了重获自由不断召唤梅林并不断给予他帮助。乌瑟仍进行着对魔法的杀戮,善良的莫甘娜多次反抗却毫无结果,而她的魔法能力开始觉醒,盖乌斯的药在帮助她摆脱噩梦的同时却压制她魔法的觉醒,觉醒后的莫甘娜在乌瑟的霸权下逐渐意识到魔法一族的悲剧而与德鲁伊族中激进一派联合起来反抗乌瑟的统治。莫甘娜被姐姐摩格斯

带走后,乌瑟大肆寻找,莫甘娜再回卡米洛后假意关心乌瑟,实则暗藏杀机,知道真相的梅林在试图阻止莫甘娜时却误伤她,乌瑟告诉盖乌斯,其实莫甘娜是自己的女儿。梅林不顾巨龙的反对仍救活莫甘娜,莫甘娜梦中预言格温将成为卡米洛的王后。获得圣杯后,莫甘娜和摩格斯里应外合关押乌瑟,亚瑟将兰斯洛特、高汶、帕西瓦尔和伊兰加冕为骑士,他们潜入卡米洛救回乌瑟。斗争中,摩格斯受伤,莫甘娜带她逃走,乌瑟再次由于莫甘娜的失踪而伤心欲绝。梅林化身老者艾米雷斯(梅林在德鲁伊族中的名字)来救乌瑟时却由于莫甘娜提前施加的反向咒作用,乌瑟死去,亚瑟继位。梅林从古墓中救出一枚龙蛋,并给幼龙取名"艾苏萨"(耀日之光)。摩格斯死前打开冥界大门,守门人向莫甘娜预言艾米雷斯是她宿敌。获得力量的莫甘娜和亚瑟的舅舅阿古温里应外合攻占卡米洛,亚瑟逃亡在外并失去信心,梅林借助"石中剑"帮助亚瑟重获自信,此时亚瑟和格温的爱情也开花结果。莫甘娜再次和莫德雷德合作,他们通过吉恩卡纳使梅林失去魔法,梅林则在魔晶洞穴恢复了魔法。最终的决战到来,亚瑟死于莫德雷德之手,而莫甘娜为梅林所杀。

【要点评析】

一、必然到来的结局

并非所有的电视剧和电影都能够像《梅林传奇》那样坦然地将故事的结局在开始(第一季第一集)时便自愿呈上,虽然这也与亚瑟王和梅林的既定而必然的结局有关,或者说本剧在观众已知的历史必然的基础上又追加了对必然到来的结局的补充或重复叙述(巨龙的预言)。本剧将梅林的成长作为聚焦点,但主线仍然与亚瑟的成长和死亡糅合在一起。故事的结局是,梅林成为最伟大的魔法师,亚瑟死于莫德雷德之手。故事的开端是,年轻的梅林来到了卡米洛城开始了旅程,而亚瑟还是傲慢纨绔的王子,这是一个毫无悬念的故事,所有的后续情节都走在通向最终必然到来的结局的路上。与结局对应的是"命运",从第一集巨龙呼唤梅林并预言了他的命运开始,梅林的内心矛盾——选择魔法还是普通人——也随之展开,在与盖乌斯的对话中,梅林说"如果不用魔法,我只是普通人,什么都不是",在魔法被禁止的卡米洛,梅林的行动处于随时被发现的危险之中,但为了实现"命运"对他的要求,他不得不使用魔法以帮助亚瑟和卡米洛度过每一次的危机。梅林就处于这种必然和偶然交织的矛盾之中,交织所成的矛盾就构成了他的成长轨迹。

当梅林听到了巨龙的预言,他的"命运"的结局就已经展开,盖乌斯也在与梅林的生活中不断加深着他必承担大任的"命运",但所有的预言都只是结局式的,并未提及预言与"命运"得以发生的具体细节和详细步骤,却又归于某种神秘倾向的冥冥注定,像梅林为帮助亚瑟打倒死灵骑士而借助龙息铸剑,此剑却阴差阳错为亚瑟的父亲乌瑟所用,违背与巨龙约定(梅林承诺巨龙此剑只能为亚瑟所用)的梅林只能将此剑抛掷于高山的湖泊中。后来亚瑟处于迷茫和低潮时,梅林又从湖中取回此剑置于石中(石中剑)以帮助亚瑟找回自信,而从湖中递出此剑的湖夫人是梅林曾经救助过的被诅咒的少女菲丽娅。虽然,每一个小故事的结局最终都通向了必然到来的结局,但中间过程彼此交织且足够复杂,尤其是涉及莫甘娜和莫德雷德的情节。在莫德雷德第一次出场时,巨龙就警告梅林,莫德雷德是亚瑟的致命敌人,在莫德雷德被捕时建议梅林袖手旁观甚至杀掉莫德雷德,但梅林仍旧多次帮助了莫德雷德。莫甘娜的魔法能力觉醒后,巨龙同样警告了梅林,梅林却仍旧帮助了莫甘娜,梅林这么做的一个重要原因是,他们三个是同一类人,都是乌瑟禁止魔法的法令下小心翼翼生存的人。

巨龙知道命运的不可抗拒和必然到来,却在诸如莫甘娜和莫德雷德等问题上催促梅林积极行动,但是正如命运的不可抗拒和必然到来,梅林做出的行动(多次帮助莫甘娜和莫德雷德)恰恰造成了命运的最终到来,就像知晓了神谕的俄狄浦斯的父亲。在魔法和命运的交织下,梅林的内心矛盾就简化为这样的问题:魔法存在的意义,是否只是用来完成命运的方式?这个问题并没有完美的答案,但第五季第十二集给出了回答,梅林受到吉恩卡纳的攻击而失去魔法,这是最终决战的前夜,梅林为了继续保护亚瑟而选择去魔法的诞生地魔晶洞穴寻回自己的魔法,他说"如果真有答案,我必须去别的地方寻找",在水晶洞中他看到了他死去的父亲,一个更宏大的魔法世界也展现在他眼前,他也脱胎换骨获得了与世界更深刻的联系,"你不仅是父亲的儿子,你还是大地、海洋和天空之子;魔法无处不在,而你诞生于此,你即魔法本身",梅林的父亲如是说道。在此,梅林获得了更加形而上的精神肉身,而魔法存在意义的问题也得到进一步延伸,魔法不再是外在的方式和工具,而是内在于自我及自我与世界的深层联系,成为更高位格的存在,取消了方式和工具的简单属性,这是基督教三位一体概念的应用:梅林受造于魔法并成为魔法自身,同时兼具自我和外在的双重属性。在魔法找回其精神肉身的过程中,梅林的每一次选择都既是在迈向最终的结局,也是在抵抗最终结局的到来,正是这两股相互排斥又相互吸引的力带我们走向了必然到来的结局。

二、敞开的可能性

梅林初到卡米洛城(第一季第一集)就见证了乌瑟对使用魔法者的审判,在面向公众的演说中,乌瑟提到了禁止魔法的合理性,"我到达这片土地时,本国蛮荒战乱四起。在人民的帮助下,魔法被驱逐至国土之外,于是我决定举办庆典,以庆祝降伏巨龙以及卡米洛脱离邪恶巫术统治二十周年"。在乌瑟的叙述中,魔法是造成战乱的原因,因此必须被禁止,同时乌瑟也经常通过杀戮使用魔法者来加深民众对魔法的恐惧和厌恶。盖乌斯在一定程度上补充了乌瑟的叙述,他说"曾经魔法被用来做坏事,乌瑟想要改变这件事",将乌瑟的行为上升到"好与坏"的社会道德层面来判断。而面对乌瑟的残暴,莫甘娜则直言"这片土地上只有一个魔鬼,和魔法无关,那就是你,你心存憎恨,你愚昧无知",她从自己的所见所闻出发得出了自己的判断,乌瑟却并不解释反而训斥她,这种训斥在剧中反复出现,是造成莫甘娜黑化的重要原因。

图三 《梅林传奇》剧照(二)

乌瑟对于禁止魔法的叙述从历史的现实出发,并不涉及其自我情感,而他禁止魔法的主观因素恰恰构成了第一季隐含的主线。乌瑟为使妻子怀孕而寻求了魔法的帮助,在亚瑟顺利诞生、他的母亲却死去之后,乌瑟开始了向魔法的复仇。在宁薇的叙述中,她始终是乌瑟的牺牲品,而乌瑟也始终对此讳莫如深。在面对公众的叙述中,个人复仇的情感化为社会历史的沉痛教训,褪去了情感的主观因素而进入合理的历史经验的领域,合理性从而获得了合法性的支持。乌瑟的叙述面向公众,通过公众实现整体对魔法的复仇;宁薇的叙述则面向自己,试图通过个人的力量实现向乌瑟的复仇,但宁薇过高地估算了自己的能力。梅林的介入打破了宁薇和乌瑟之间复仇行动的平衡,古魔法使宁薇

预感到梅林的能力和强大,但宁薇并未正视梅林带来的可能性。乌瑟对魔法的仇恨从一开始便上升到对整个魔法世界的仇恨,并通过整个王国的力量实践对魔法的复仇行动。而宁薇的复仇行动则面向乌瑟,虽然也波及了普通民众,魔法饱受乌瑟的迫害,其反对者却并未结合成统一的联盟,至少宁薇没有和莫甘娜、莫德雷德结成联盟。区别于莫甘娜和莫德雷德的复仇行动,宁薇的行动是个人的、带有浓重感情色彩的复仇,最终死于梅林或者说古魔法之手(在古魔法的祭台上——在中世纪的文学中,"圣杯"由约瑟和他的继任者守护,他们栖身于只有至洁之人才可见的"玻璃岛"——梅林用宁薇的生命换取了自己母亲的生命)。

在剧中,所有的复仇行动都有明确的原因,梅林初进入卡米洛城便遇到了一个被乌瑟处死了儿子的母亲的复仇,但结局是梅林为了救亚瑟而杀害了她,这个复仇的母亲也成为复仇的牺牲品。在坎哥拉的预言中,梅林最终会带来魔法的复兴和魔法人民被平等对待,但在通向这个结局的路程中,充满了血腥和杀戮。面对日益紧迫的压制,魔法世界的反抗者们或者默默无闻地隐藏在普通人群之中,或者以莫德雷德和莫甘娜为首成为公开的反抗者(在乌瑟死后反抗亚瑟,试图建立魔法者领导的政权),抑或就如梅林及帮助着他的人们希望在亚瑟继位后,摆脱乌瑟对魔法的仇恨和偏见,建立双方共处的世界。乌瑟和魔法者各自的复仇都有合理性的依据,但在复仇的过程中双方的行动都变得偏执,这样看来倒像是梅林被拖入了这一过程,负责中止双方的暴力抗争而带来温和的改变进程——虽然他也或多或少参与在暴力之中。这是一个"对与错"退居其次的世界,复仇与被复仇都无法被简单归纳定性,因为梅林和亚瑟都做过错事而引发危机(梅林为兑现誓言释放被囚禁的坎哥拉而带来了坎哥拉向卡米洛城的复仇,亚瑟射杀独角兽带来魔法世界向王国的复仇,这些事件的受害者都是普通人)。至此,"是与非"被凸显出来,或者说,悬置于"对与错"之上更高位格的"是与非"如同必然到来的命运般开始发挥着作用;而在其中,梅林始终是"是与非"统摄下的可能性;在矛盾和种种未被明确解释的事件与结果面前,梅林始终以成长的姿态面对自我内心的抉择和对自我使命的艰难担当。

三、"日常"与"非日常"的叙事

在必然到来的结局(第五季第十三集)到来之前,尚有六十四集,而这些分集的故事并非完全处在主线上,像第一季第十一集独角兽的故事,虽然也能够解释为亚瑟的成长,但若删除并不影响故事

图四 《梅林传奇》电视剧海报(二)

的发展;从巨龙诉说预言开始,梅林的故事就注定是一个漫长的故事,单集故事、多集故事和每季结局在带来起伏的情节高潮的同时,也在延缓着结局的到来,这两股相反的作用力彼此交织,构成了《梅林传奇》一剧"日常化"的叙事风格,并构成通向结局的必经之路。

65集的篇幅足够展现各种人物的日常生活和变化过程,比如全剧在乌瑟的刻画上便十分到位,他充满霸权思想和怀疑性格,盖乌斯虽是他的好友,也保守着他迫害魔法的秘密,但在魔法的问题上,乌瑟仍然只相信自己,这些都得到了细致展现。格温的情感变化则稍显不足,从她和梅林的相处,到和兰斯洛特的感情,再到和亚瑟关系的发展,虽然故事线被拉长,但细节仍有值得改进之处。漫长的故事带来了所有情节"日常化"的叙述方式,分集的高潮和每季的主线也归于"日常化"的模式,但这种"日常"仍值得深思,在分集的故事展开的时候,表层的"日常化"已经转变为"非日常"而区别于简单的"日常",情节和高潮本身就是"非日常"之物,正是它们不断将被"日常"消解或掩盖的通向结局的主线重新呈现在观众的视野中:日常减缓必然结局的到来,而"非日常"则加速结局的到来。第一季第一集是整个故事的加速器,故事一旦开始,便只能向着结局前进,而随着"日常"和"非日常"的相互作用,行进的脚步不断加速。这是一个加速度永远在增加的过程,迫于命运的压力,结局只能匆匆到来。

单从最终的结局来看——梅林重新获得魔法之后迅速扭转战局,随后又是相对漫长的梅林想方设法拯救注定死去的亚瑟的情节——"日常"与"非日常"的进行虽然带来该剧情节节奏的舒缓有度,但面对结局过于仓促,从坎哥拉说出预言开始,到必然到来的结局变成现实,漫长的等待好像并不能画上完美的句号,电视剧最后一个镜头(梅林走在现代)更显得多余。这就带来了对命运的重新思考,"日常"与"非日常"的行进消解着命运,巨龙诉说的命运限制着故事的进展和可能性,"日常"与"非日常"则重新带来可能性,带来被命运的宏大掩盖和遮蔽的存在;"日常"与"非日常"突出了通向结局的过程,使得命运的结局不再被特殊对待。在故事的进程中,结局的到来只是顺理成章的;对于梅林的故事来说,巨龙打破了对结局的期待。

这种打破同样隐含在第一季第一集的情节中:在故事开始时,梅林走进了盖乌斯的房间,在该集结尾,梅林走出了房间;他走进房间的路径有着明确的详细的步骤,从他离开故乡来到卡米洛进入盖乌斯的家门,他要进入必须如此;他走出时,看着房间回顾微笑,门半掩着,他向外面走出去;进入的方式是既定的,走出的空间却是敞开的。在可能性和分支构成的时间之中,梅林的故事展现着进入必然的可能性的尝试。

【结语】

冯象在《玻璃岛:亚瑟与我三千年》中讲述哀生和玉色儿的爱情试探时写道:"而哀生和玉色儿之所以接受戏弄、拒绝赏赐,无非因为他们承认,命运的无情和意外,也属于上帝安排的人间秩序。唯有如此谦恭的承认,爱情至上才有可能成为骑士美德,爱人才能够为爱情负责、忍受痛苦,虽团圆无期、身败名裂而不悔。这是将宫廷爱情的理想问题化的写法,一种被文艺复兴以降渐次'启蒙'普及的现代浪漫爱情忘记了的态度、立场。换言之,在中世纪原著中,爱情作为人生的一大奥秘,乃是爱人以生命为代价经受的严峻考验。而在后世的删改,爱情本身并非真需要考验的奥秘;它只是悲剧主题,引起假死或真死的一串情节;一个尚未饮酒,爱人就已经陶醉其中的比喻。"

以此观之,该剧在对中世纪文学进行大量改编的同时,却弥足珍贵地保留了各种试探的本义(独角兽一集的意义也得以凸显),重要的不再是结局,而是通向结局的每一次试探和面对试探的最终选择。几乎在每一次危机面前,梅林最终都通过魔法艰难地摆脱了危机,但正像他失去魔法之后为了重获魔法而做出的努力,在每一次危机面前,他都做出了自己的选择,选择遵从自己的内心而做出选择。从最后的结局来看,他选择放过莫甘娜和莫德雷德是错误的,但是在他内心的选择面前,这些选择都无关对与错,而关是与非;试探要求他承担每一次选择后的喜悦和悲伤、幸福和痛苦。对于一个已无法追忆且在魔法的世界中获得广阔资源和活动空间的历史故事,魔法是最真实的故事,并且最重要的,是其潜隐在魔法真实之下的人性的真实,这是中世纪作品中被不断遗忘的存在。

(撰写:臧振东)

《大明王朝1566》(2007)

【剧目简介】

《大明王朝1566——嘉靖与海瑞》由张黎执导,刘和平编剧,陈宝国、黄志忠、倪大红、王劲松、王庆祥等实力派演员联袂主演。该剧以嘉靖三十九年至嘉靖四十五年为历史背景,围绕嘉靖帝和海瑞两位核心历史人物,再现明代中后期中央内部、中央与地方之间,各方势力你死我活的权谋争斗,刻画了一批有血有肉、可叹可敬的历史人物。《大明王朝1566》也是张黎与刘和平继《雍正王朝》后的第二次合作,该剧作为湖南卫视的开年大戏,于2007年年初在湖南卫视上映,同年获得中国电视剧飞天奖优秀长篇电视剧三等奖,2008年获中国电视金鹰奖最佳美术奖。上映至今,《大明王朝1566》收获好评无数,截至2021年4月,该剧豆瓣评分也高至9.7分,是当之无愧的精品历史正剧。

图一 《大明王朝1566》电视剧海报

【剧情概述】

《大明王朝1566》是一部气势恢宏、波澜壮阔的历史大剧,故事一开始便是嘉靖三十九年的腊月,由于冬日无雪,钦天监监正周云逸便上书直言,"朝廷开支无度,官府贪墨横行,民不聊生,天怒人怨",被太监冯保杖毙于午门外,周云逸的鲜血染红了紫禁城汉白玉的地砖。在周云逸死后,紫禁城迎来了新年的第一场大雪,太监、宫女们却高呼祥瑞,这血腥而苍凉的一幕也正象征了大明王朝已内忧外患、江河日下。在漫天飞雪中,嘉靖四十年的内阁会议开始了,以严嵩(倪大红饰)、严世蕃(张志坚饰)为代表的严党,和以徐阶(肖竹饰)、高拱(刘毓滨饰)、张居正(郭东文饰)为代表,背后站着裕王的清流党,以及以吕方为首领,代表嘉靖帝的司礼监五大秉笔太监,在此次的内阁会议上为上一年国库所超支的巨额亏空进行了激烈的唇枪舌剑,最终在嘉靖(陈宝国饰)和严嵩的斡旋下,严党压制住了清流党,以增加丝绸产量、扩大出口贸易的方法来填补国库亏空,因此制定了"改稻为桑"的国策,于嘉靖四十年在浙江推行,同年,裕王(郭广平饰)的儿子——嘉靖的孙子——未来的万历皇帝出生。自此,导演用一集就已将嘉靖末年的时代背景、中央的"严党—司礼监—清流党"的三元权力格局叙述尽详。

在制定完"改稻为桑"的国策后,严党便假借推行国策之名,在浙江乘机进行土地兼并,给浙江百姓带来了巨大的灾难。由于百姓的反抗,国策始终无法顺利推行,严世蕃于是下令浙江政布使郑泌昌、按察使何茂才趁端午汛毁堤淹田,以此联合江南织造局大太监杨金水(王劲松饰)及丝绸巨商沈一石贱价兼并灾民的土地,这使得严嵩的学生、浙江巡抚、负责东南抗倭的浙直总督胡宗宪(王庆祥饰)进退两难,毁堤淹田不仅牵涉到代表宫廷的江南制造局,也牵涉到严党,还影响了浙江的抗倭形势。胡宗宪在派戚继光、代表裕王的谭纶等人安定灾情后,出于安定东南大局考虑,只得请求缓办"改稻为桑"。浙江事发,嘉靖同时让三方势力奏呈此事,只是东南事关重大,嘉靖帝最终接受了严嵩的建议,让胡宗宪只担任浙直总督,全面负责抗倭,而由郑泌昌接任浙江巡抚,由严世蕃推举的高翰文任杭州知府,一时浙江为严党所把持。

裕王所领导的清流党心忧东南,于是举荐海瑞(黄志忠饰)、王用汲分别去担任受灾最严重的淳安、建德两县知县。而高翰文抵达浙江后,为郑泌昌、何茂才二人及沈一石用芸娘的美人计所设计,被迫同意贱卖灾民田地的议案。严党丧心病狂地让沈一石打着织造局的名义去贱卖农田,杨金水秘密回浙后大惊,急忙向宫中呈报此事,嘉靖帝得知大怒,对严氏父子生厌。沈一石在关键时刻将用来买田的粮赈济灾民,海瑞等人又救出被郑、何诬陷通倭的齐大柱等村民。浙江的内忧外患给了倭寇可乘之机,东南大战即将爆发,严嵩于是下令抄没沈一石家产以供军需。沈一石举火自焚,却留下四箱行贿账册,揭露了浙江官场的巨额贪墨,杨金水将四箱账本及沈一石二十年来所有账册直接送往北京面呈嘉靖帝。在权力斗争日益激烈时,抗倭决战开始了。嘉靖帝得知浙江官场贪腐至此,急令胡宗宪进京,同时召见严嵩质问,最终碍于东南抗倭局势,只下令抓捕郑、何两人,追缴贪款,另外让徐阶的学生赵贞吉担任浙江巡抚,由海瑞、王用汲一同审理此案。

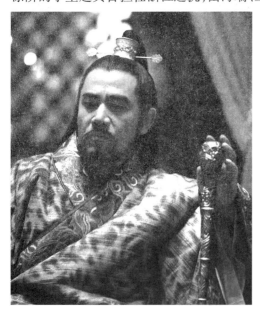

图二 《大明王朝1566》剧照(一)

浙江掀起大案,同时牵扯到织造局,杨金水一夜间疯癫,事情传到北京,嘉靖帝令将杨金水押解至京,同时命赵贞吉不顾一切为胡宗宪提供军需。严党和清流党都知道浙江一案关系重大,但是海瑞坚持把郑、何两人攀扯织造局、司礼监,以及指认严世蕃的供状递呈北京,司礼监将供状打回下令重审。严嵩则密令胡宗宪剿倭不可全剿,只要倭寇未除,严党就不会倒台。海瑞在第二次审问时,仍坐实了郑、何两人的罪证,原封不动再次递送北京。嘉靖帝看似欲借此事肃清严党,却只是处理了为首的官员,海瑞失望辞官回乡。胡宗宪领导的第九次台州大战大捷,彻底剿灭倭寇在东南沿海的势力。嘉靖四十年(1561)末,鄢懋卿以搜刮的盐税银子填补了国库亏空,但同时严党也私吞了一半的盐税银子,此事被密报给嘉靖帝后,嘉靖帝彻底下了倒严的决心,在嘉靖四十一年(1562)年初,将严嵩革职,罢免严世蕃、鄢懋卿等人,把持朝政二十年的严党终于倒台。

海瑞在福建、浙江、江西等地任地方官后,接到调令入京任户部主事。严党倒台后,京城局势风云变幻,嘉靖四十一年年末由于各地天灾频发,嘉靖帝又大兴土木,朝廷欠官俸一年有余,导致国子

监李清源等带头闹事。嘉靖帝却置之不理,准备迁居新宫,命百官上贺表,百官却跪在西苑门外以示抗议,大太监陈洪在嘉靖帝的默许下殴打百官,最后裕王出面安抚才得以平息。百官于是为嘉靖帝第二次迁宫上贺表,却唯少海瑞的一份,赵贞吉亲自赶至海宅拿到贺表上呈,这就是大名鼎鼎的《治安疏》,嘉靖帝看完龙颜大怒,下令抓捕海瑞,最后在多方的斡旋解救下,嘉靖帝决定赦免了海瑞,并命海瑞进宫,在裕王、世子面前倾诉了自己的治国之道,弥留之际嘉靖帝留给裕王三道遗诏后便驾崩仙逝,海瑞被释出狱,裕王也登基上位,自此拉开了"隆庆大改革"的序幕。

【要点评析】

一、嘉靖帝与海瑞

《大明王朝1566》塑造了诸多有血有肉的历史人物,上至皇亲贵胄、权臣高宦,下至村夫妓女、引车卖浆之流,编剧刘和平有意去进行一种晚明全景式的社会写照,但是在诸多人物之中,编剧塑造的浓墨重彩核心人物只有嘉靖帝与海瑞,正如《大明王朝1566》的宣传片上说:"嘉靖帝是最高权力境界的孤独者,无为而无不为;海瑞是最高道德境界的孤独者,无畏而无不畏。"这也基本概括了刘和平塑造这两位人物的思想精髓。嘉靖帝是整个大明至高无上的统治者,身为皇帝二十七年不上朝,却依旧牢牢把握着明朝军政大权,平衡着帝国内部多方势力的角逐,乃至在一定意义上创造了所谓的"嘉靖中兴",这一切都为这个皇帝提供了无数可挖掘的空间,刘和平正是从这点切入,去发掘一个传统意义上所谓的"昏君"背后的"历史本质"。海瑞作为明代最著名的清官代表,因为一封《治安疏》直指嘉靖一朝弊端,而名垂青史,其铁骨铮铮、直言上谏的"清官形象"历来为人所称道。当"一个是最另类的皇帝,一个是最另类的清官",两者在同一时空发生碰撞时,也是全剧最激荡、最震撼的高潮,正如《大明王朝1566》宣传语上说的这是"明代两个最高智慧男人的对决",剧中嘉靖帝与海瑞的对峙毫无疑问是全剧最大的看点。

图三 《大明王朝1566》剧照(二)

在皇权高度集中的明代,无论是内阁首辅还是权倾一时的宦官,都没能达到如汉唐一般可以与皇权对抗,乃至左右皇权的地步,比如大权在握二十余年、党羽满布天下的严嵩或司礼监大太监吕方,都不过随着嘉靖帝的一声令下,而顷刻间树倒猢狲散,那么如何较为完美且合理地将嘉靖帝与海瑞平等地放置在这一时空下,对两者的直面对抗进行阐释?刘和平提供了一种"人性"的角度,即嘉靖帝是处于权力之巅的"孤独者",而海瑞是最高道德境界的"孤独者"。嘉靖帝在剧中没有宠爱的妃子,连自己的儿子和孙子都不亲近自己,实际上是一位真正的孤家寡人。剧中的嘉靖帝一直是一个人坐在玉熙宫内,或打醮或占卜,唯有少有的亲信可以迈进他玄修的内殿,旨意也总是玄之又玄的青词,下属只能不断体察圣意,这与其说是嘉靖帝刻意要营造"天意难测"的威严,不如说他也只能采

取玄虚难测的形式以保证自己独尊的地位,这是一种不得已的绝对的孤独。当他在临终前,想要打破这种隐晦莫测的语境,用心良苦地教导自己的儿子时,嘉靖帝才突然意识到,自己一辈子引以为傲的帝王心术对于自己的儿子来说,没有丝毫的价值,这是一个人所面临的价值的崩溃,也是一种最大的人性上的孤独,所以嘉靖帝的悲剧某种意义上是一种"孤独"的悲剧,正如刘和平所说嘉靖帝是"一个职务的囚徒","嘉靖帝是一个不上朝、龙袍都不穿的皇帝,这是一个不想作为'历史最大的奴隶'的皇帝,他想得自在,想得自由,但他又推卸不掉祖宗和江山社稷交给他的责任。嘉靖帝靠着从老庄那里学来的智慧,认为既然上天选择他当皇帝,他就当皇帝,但个人生活要自己来掌控。他在做皇帝和做人之间找到一个最好的生存点——'无为而无不为'"。刘和平对嘉靖帝的理解与建构也正是站在"真实的人性"的体察中,发掘出这位略显荒诞的皇帝身上所展现的人性的悲剧。

海瑞则是一位道德的"孤独者",他是整个大明朝最遵循儒家道德伦理的人,并且在海瑞的心中,他所期待的社会也正是儒家传统所推举的"尧舜禹汤"的"三代"乌托邦,他试图将理想投射进现实,所以他不仅以儒家的伦理道义来要求自己,也同样以此要求整个大明朝,但是"人性"是复杂的,个体是难以完全为所谓的历史主体性所遮蔽的,因而海瑞的道德理想终究会是如"乌托邦"一般破灭,从而成为另外一个悲剧。在"人性"悲剧下,嘉靖帝与海瑞成了平等的两极,在宏大的历史空间中进行着对抗,正如编剧刘和平形容的:"海瑞用孔孟的道德标准为自己画地为牢,决不越雷池一步。他还用这套标准来要求整个封建官场,他的悲剧性因此而生。这部戏的高潮,是海瑞上疏,表现的就是他硬要把那位将自己'囚禁'起来的嘉靖皇帝拉出来,履行他圣主贤君的职责。这些难道不是文艺创作最激动人心的元素吗?"

为了更好地展现嘉靖帝和海瑞的两极,刘和平在剧中构建出一种"三元"结构形式,以此展现嘉靖帝的帝王心术。在中央,权力结构被构建为"严党—司礼监—清流党"的三元权势对抗,嘉靖帝凌驾于三者之上,以帝王权术平衡各方的势力,这也使得他即使长期不上朝,一意修玄,也仍然可以牢牢掌握天下大权。而这样的"三元结构"也被刘和平用以搭建海瑞与嘉靖帝的关系之中,即"嘉靖帝—百官—海瑞",百官如同"媳妇"(剧中多次用媳妇来比喻中间人物)一样夹在两极之间,以此凸显海瑞与嘉靖帝的结构地位,也建构了嘉靖帝与海瑞的对抗空间。在海瑞自己的家庭中,刘和平也建构出"母亲—媳妇—海瑞"的伦理结构形式,无论是家国还是伦理道义的"三元"结构,海瑞都被搁置在至刚至阳的一极。而在天平的彼端,嘉靖帝是皇权(国)至上的象征,海瑞母亲是父权(家)至尊的象征,而"明朝的特点是家国不分,朝廷不分",在家国伦理如此高度统一的时代,海瑞似乎注定会举步维艰,而海瑞的反抗似乎是石破天惊,但最终也是历史体制下的一种纠正与妥协。

二、"无中生有"写大明

《大明王朝1566》一直被作为优秀的国产历史正剧而为人所称道,但是从狭义上来说,所谓"历史正剧",主要人物和核心事件应该尊重历史记载,在此基础上进行合理虚构而产生的艺术作品,按其来源,这类历史剧一般来自正史记载,因此有些学者也把它们称作狭义历史剧。而《大明王朝1566》也因为狭义"历史剧"的概念而时常为人没有完全尊重史实,在该剧中,第一个大高潮"改稻为桑"及另一个高潮"毁堤淹田"在历史上都没有发生过,甚至在全剧开头的内阁会议里,高拱、张居正此时还没有入内阁,更别说在嘉靖四十二年才出生的万历皇帝了,因此刘和平在《大明王朝1566》的狭义历史正剧和戏说间建构了另外一条历史叙事路径。刘和平自己解释说:"我认为文艺创作的主

要任务是'传历史之神'。更明白一点,是表现历史精神的真实,历史文化的真实,历史本质的真实,这是我和我的合作者在正说与戏说之外,探索寻找的第三条路。"即以"传历史之神"的态度去重构历史,这是一种文学的叙事态度,刘和平又说:"写历史剧,你可以不完全拘泥于官修的历史,但一定要有正确的历史观,必须要尊重历史本质、历史文化和历史精神的真实。"而"那种不负责任地为了经济利益迎合市场的做法,我个人是永远不赞成的"。这种求"心的真实"的历史叙事方式,也是一种"新历史主义"的体现。

"新历史主义"的历史叙事,是通过历史碎片来寻找一种历史的寓言或文化象征,它所要还原或者恢复的不是传统的连续性和线性发展的历史,而是从历史的碎片中寻找某种文化的意义。刘和平通过在历史文本和社会语境之间建构一种"互文本"关系,从而形成一种历史文本阐释机制,使历史和文本构成一个现实生活的政治隐喻。在《大明王朝1566》中,不难发现在一系列历史叙事下,隐藏着对当代社会具有启发性的"潜文本",我们对潜文本的阐释成为对超越历史的意义的敞开,从而在历史与现实、文本与社会之间形成一种互相阐释的张力结构,最终赋予了历史以全新的生命,建构出了一种新的历史叙事形式。《大明王朝1566》与黄仁宇的《万历十五年》一样,都是以历史的某一个节点、某一个社会的细节碎片切入,从而深入一个宏大的历史文化背景之中,只不过黄仁宇更多的是通过对晚明历史的考察,去再次论证"明实亡于万历"的历史结论,而《大明王朝1566》则将历史的再现前推二十年,借鉴黄仁宇的思路去探析明朝嘉靖中后期帝国所面临的种种危机,并且刘和平的历史叙事似乎对现实当下的映射力更强。

正是在这种"传历史之神"的叙事下,刘和平以正史为本,虚构了一系列历史事件,以此让历史人物来"承受历史"浪潮的冲击,无论是已经被正统史学定论为"昏君"的嘉靖帝、"奸臣"的严嵩,还是所谓"清流"派的徐阶、张居正等人,刘和平都将他们置于历史的情境中,让他们面对历史事件的冲击,以此来展现他们在权力、欲望和家国道义间所做出的抉择,从而建构起历史人物的多面性,所谓的"大奸"也有温情和无奈的一面,所谓"昏君"也有果决明智的一面。刘和平隐去了自己的判断立场,选择让历史人物来承受着历史,"我们笔下的这些人物,他们都在那个特殊的历史时期承受历史,而非创造历史。简单地写他们创造历史,反而会流于表面,没有一个人或者一群人我们在后世评价他们的时候可以说他们创造了历史,事实上只是历史已经进入那个阶段,需要有人来承受它,完成历史的转型"。从而这些"鲜活"的历史人物也架构起一个"鲜活"的时代。"新历史主义"的叙事得在其中完成,所谓的"传历史之神"正是传达一种个体在宏大历史下所蕴含的"承受"的精神,正如刘和平自己说:"唯一值得推崇和歌颂的最伟大的精神,是一种承受的精神。"

三、帝国的精神危机

导演张黎曾经说:"其实这次《大明王朝1566》观点上退步了。但我必须先退一步。其实我明是退步了,但比以前更加务实了。"张黎所认为的"退步"是相对于他在《走向共和》中的"找出路"。在《大明王朝1566》中,无论是海瑞,还是嘉靖帝;无论是严党,还是清流,最后都是被局限在一种历史的轮回中,陷入一种"无路可走"的状态,刘和平、张黎也实际上通过再现诸多人物的命运来揭示了晚明帝国的精神危机。

在"嘉靖帝—百官—海瑞"的三极结构中,刘和平所极力展现的海瑞和嘉靖的两极也正隐喻着帝国在思想上儒道之间的冲突与帝国的信仰危机。刘和平在接受访谈时说:"首先从天象说起,也就是

图四 《大明王朝》剧照（三）

从'无极'说起,书的开头就说嘉靖三十九年整个腊月到四十年正月十五都不下雪,然后说到'无极',太极先是生太阴,这个太阴就是嘉靖帝,由于只有太阴在发动,所以开始时的局面乱成一团。接着阴极阳生,太阳出来了,海瑞就是太阳。嘉靖帝、海瑞这两个人是故事的发动机,周围所有的人都是八卦,都围绕阴阳两极,也就是这两个人旋转。"这也是整个故事的哲学框架,嘉靖帝就是"太阴",以黄老之道为治国的理念,提倡所谓的"无为而治",在传统的道家理念中,"垂衣拱手而治天下"一直是为政者至高的理想,嘉靖帝以一意玄修的姿态,在王阳明"心学"日渐受推崇的中晚明,提倡"无为而治",不得不说是一种对传统儒家价值体系的对抗,以及对信奉儒家,以"仁政""爱民"为至高治国理念的文官集团的反抗和压制,但是嘉靖帝真的是完全信奉道家的价值体系吗? 似乎也并不见得,海瑞的《治安疏》则完全打破了嘉靖帝的伪装,在嘉靖帝与海瑞第一次正面冲突的监狱对答上,海瑞直接揭露嘉靖帝所谓的"无为而治"就是一种对劳民伤财的掩饰,一种"以一人之心夺万民之心"的手段,毫无"文景之治""与民休养生息"的"黄老"精要,以致"天下不治,民生困苦",嘉靖帝所谓的与文帝并称,实则"不如汉文帝,远甚!"嘉靖帝面对海瑞的直言,只有再以儒家的礼法道义相指斥,骂海瑞不过是"无父无君,弃国弃家",在道家的价值崩溃后,嘉靖帝最终重新回到儒家所设定的帝王的责任与角色中来。

在剧情的最后,嘉靖帝脱去了道袍,换上陈置已久的朝服,召见帝国未来的支柱:裕王、世子与海瑞,在他们的面前,嘉靖帝直言了治国的核心不过是一种"长江黄河论":"不能只因水清而偏用,也不能只因水浊而偏废,自古皆然。"这是种带有"实用主义"色彩的驭世之道,与海瑞所理想的,以儒家所尊崇的"尧舜禹汤"的贤君圣主,以及"三代"的乌托邦相差远甚。而嘉靖帝自己也直言:"没有真正的贤臣,贤时便用,不贤便黜。"这也是一种对传统儒家体系无法支撑帝国体系的隐射,帝国的精神早就在重驭世之道而轻经世之道的轨道上远去。嘉靖帝在弥留之际,想要再看一下自己喜爱的孙子而回头反顾,但是万历皇帝面对着库房的珍玩,只留给嘉靖帝一个远去的背影,嘉靖帝此时突然悲叹:"朕的孙子都不愿意认朕了!"这也是传统儒家"君子亲孙不亲子"伦理的崩溃。而对着软弱的裕王,嘉靖帝似乎最后一次流露出了作为父亲"为子女计深远"的亲情,得到的却是为大儒名士所教导的儿子的无能哭诉,嘉靖帝最终成为真正意义上的孤家寡人,在飞雪漫天中,失望、崩逝,外面北风凛冽,大雪纷飞,这也正是帝国从精神价值体系到民生军政大事全面衰落的隐喻,大明帝国在雨雪霏霏

中摇摇欲坠,最终如大厦将倾,在嘉靖帝崩逝七十多年后便轰然倒塌。

【结语】

《大明王朝1566》是历史权谋剧的巅峰,在刘和平的笔下,嘉靖帝与海瑞,严嵩与徐阶,万历皇帝和张居正,都似乎穿透历史的纱幔,朝我们漫步而来,在观众面前演绎一场惊心动魄、磅礴壮阔的帝国史诗。正如刘和平自己在访谈中评价:"《大明王朝》标志着中国长篇电视剧的成熟,让任何文学艺术门类的人,看了之后,不敢小看电视剧。""不管你哪个界,文学界的,史学界的,方方面面,最后都得承认,这是一部不折不扣的文学艺术作品。"可以说,《大明王朝1566》在国产剧中有其不可磨灭的价值和意义。

(撰稿人:陈致理)

《武林外传》(2006)

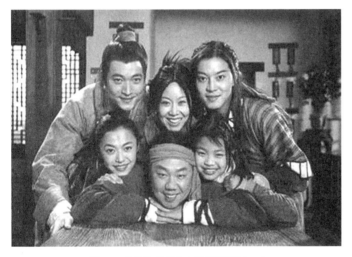

图一 《武林外传》电视剧海报(一)

【剧目简介】

《武林外传》是由尚敬执导,闫妮、沙溢、姚晨、喻恩泰、姜超、王莎莎等主演的章回体古装情景喜剧。2006年1月2日,该剧在央视八套首次开播,第二天收视率就达到4.26%,处于同期开播电视剧中的第一。上映地区除了内地之外,还包括中国台湾地区、香港特区。该剧在所谓的"江湖"大背景下,以明代作为故事发生的时间,讲述发生在虚拟的关中"七侠镇"上的"同福客栈"里的女掌柜佟湘玉及其伙计们的生活点滴。引人入胜、幽默戏谑的江湖故事背后,更有令人动情的哲思,让观众在欢笑与泪水中慢慢成长。《武林外传》讽刺了风靡一时的"武侠文化",对社会上存在的宣扬暴力等现象进行了再现与批判,看似无厘头中隐含了很多人生道理。

该剧播出以来先后获得第3届电视剧风云盛典年度风云大奖、2006中国电视节目榜十大创新电视人奖、"新浪-奥康2006网络盛典"年度古装电视剧、第26届中国电视剧飞天奖优秀系列电视剧、国剧盛典·回响30年最具影响力电视剧。剧中的演员闫妮获得了"新浪-奥康2006网络盛典"年度女演员奖和中国电视剧产业二十周年群英盛典突出贡献人物,演员姚晨获得"娱乐中国·2006星光大典"最具潜力电视演员奖和中国电视剧产业二十周年群英盛典突出贡献人物。

【剧情概述】

《武林外传》的故事发生于明代,场景主要集中在七侠镇上的同福客栈里。自小被娇生惯养的郭芙蓉,一心想要超越自己的父亲——武林界德高望重的前辈郭巨侠,她怀着行侠仗义的梦想,为闯荡江湖而离家出走。充满激情、一腔热血的她总是闹乌龙,想帮助别人却常常给别人带来麻烦。这天郭芙蓉来到同福客栈,误认为这是一家黑店,为替天行道,她在店内大打出手,砸坏了不少东西。为了赔偿,她欠下了一笔债务,而不得不留在同福客栈当杂役。故事从这里开始,接着就由她的视角依次引出了佟湘玉、白展堂、吕秀才、李大嘴、莫小贝、邢捕头、燕小六等性格各异、生动有趣的人物,这一群人共同在同福客栈经历大大小小的事情,尝遍人间冷暖,彼此陪伴,共同克服大大小小的困难,

构建了一个不乏美好情感的江湖。

客栈掌柜佟湘玉来自赫赫有名的龙门镖局,为与衡山派掌门莫小宝成婚来到此地,却不想莫小宝因为挪用公款盖新房引起内斗而丧命,佟湘玉也就成了寡妇。心地善良的她肩负起了照顾未成年小姑子的责任,并从吕秀才手中买下了经营不善、行将倒闭的尚儒客栈,改名为"同福客栈"。在她的小心经营下,客栈生意慢慢步入正轨,先后收留了吕秀才做账房,白展堂做跑堂,李大嘴做厨子,郭芙蓉做杂役。身为掌柜,她既操心于客栈经营,又全心全意的扶助身边的人,她思维灵活、相机行事,常常能化险为夷、化敌为友,但也有婆婆妈妈、小气抠门、善妒好攀比的缺点。

白展堂本是传说中的盗圣,武功高强但生性胆小,缺乏自信,因此他渴望能隐退江湖,过上平常的生活。与佟湘玉的相识成为他改过自新的契机,自此他便留在了同福客栈跑堂。在朝夕相处中,白展堂与掌柜佟湘玉互生情愫,但犹豫不决、瞻前顾后的性格使这段感情一直处于含蓄克制中,他害怕自己不能给佟湘玉想要的生活,也害怕自己难以承担家庭重任而不敢正视内心对爱情的呼唤。

郭芙蓉的父亲是一代大侠,她从小受优秀父母的影响,有不服输的个性,争强好胜,她怀揣着女侠梦想要行走江湖,却因为武艺不精、阅历尚浅,被扣在了同福客栈,极不情愿地开始了艰苦的杂役生活。在之后的日子里,骄横任性的大小姐逐渐成熟,认识到江湖不是打打杀杀,在与同伴结下深厚友谊的同时,更是收获了自己的爱情。她与吕秀才之间的感情纠葛,相较于佟湘玉和白展堂更为简单直白,有着年轻人的冲动与热情。

吕秀才的先祖曾是当地的清廉知府,现已家道中落,自幼熟读诗书的他为考取功名,多次参加科考却屡次落第。在生活的压力之下只好把客栈卖给佟湘玉,自己做客栈账房。他以"知识就是力量"作为自己的信仰,令人意想不到的是,这样一个文弱书生却以三寸不烂之舌获得了"关中大侠"的称号,更是以自己的坚定与真诚赢得了郭芙蓉的爱情。

李大嘴原名李秀莲,是同福客栈的厨子,曾经靠姑父娄知县的关系当过捕快,却因为胆小怕事而把差事搞砸。他家中有个瞎眼的母亲,作为孝子的他不忍告诉母亲自己丢了官职的真相,只好让大家帮他一起隐瞒。他自尊心极强,就算只是在客栈担任小小厨子,也常喜欢拿姑父显摆,生怕被人轻视。李大嘴在感情道路上较为坎坷,痴情的他一直苦苦单恋着一见钟情的惠兰。

莫小贝是莫小宝的妹妹,在兄长死后只好孤身一人来投靠嫂子。为了平息门派的内讧,她被迷迷糊糊推上了衡山派新掌门的位置,接着是做五岳盟主、江湖第一侠、武林总盟主。年仅十岁的她就拥有如此高位,但其内心实际上还只是一个躲在嫂子保护下,整天想着逃课、吃糖葫芦的调皮、贪玩的小女孩。

以上六个人再加上臭美自大、一心想着发达的邢捕头,武功不高,只会拔刀、打快板、吹唢呐的捕快燕小六,在同福客栈共同经历着生活的酸甜苦辣,体味着江湖的恩怨情仇。每一个人物都在历经风雨以后,完成了自身的成长,欢乐搞笑中亦有温情涌动。

【要点评析】

《武林外传》是国内情景喜剧的一次变革,它是中国首部章回体古装情景喜剧,也是这类喜剧第一次涉及武侠题材的领域。该剧一经播出,就迅速吸引了观众的眼球,不仅掀起了收视热潮,更是在网络上引发了激烈讨论,获得无数网友的热烈追捧。那么它成功的原因究竟在哪里呢?

一、被颠覆与重构的武侠主题

中国的传统武侠文化一般都包含着刀光剑影、打打杀杀,有快意恩仇、笑傲江湖的向往追求。侠客行走江湖伸张正义,承担着拯救普通人的使命,也就是金庸所谓的"侠之大者,为国为民"。他们大多身怀绝技、智勇双全,即使身陷险境也能泰然处之。这种武侠情结深入人心,成了中国人特有的民族心理传统。而《武林外传》打破了这种一直以来人们的思维定式,解构了传统观念中的武侠生活。事实上,《武林外传》是以古装喜剧的形式,披着"武侠剧"的外衣,在剧中无所顾忌地暴露现代社会的各种问题,由此来警示、反讽现代社会中的一些不良现象。

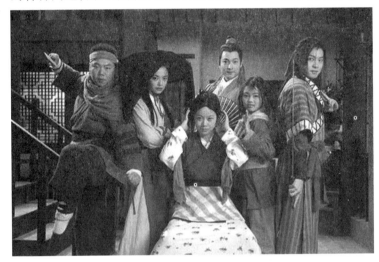

图二 《武林外传》海报(二)

《武林外传》中的江湖不再是传统意义上的血雨腥风、你争我斗的"江湖",而是每一个人在成长过程中都必须要经历的世俗化、平民化的"江湖"。在剧中我们看不到惊险刺激的打斗场面和叱咤风云的武林英雄,也没有血海深仇的纠葛,大侠和普通人一样有自己的烦恼与忧虑,有时助人为乐,有时也自私自利。传统的武侠形象被打破,江湖传奇"盗圣"白展堂实际上只是一个胆小如鼠的客栈跑堂,他流传江湖的光辉事迹大多是被添油加醋的;"关中大侠"吕轻侯是个手无缚鸡之力一心只想考取功名的文弱书生;一心想做女侠的郭芙蓉却常常给帮助对象带来麻烦;传闻中杀人不眨眼的女魔头莫小贝是一个爱吃糖葫芦、经常逃学的淘气小姑娘;号称"黑道第一剑客"的平谷一点红本是杀人不眨眼的杀手,却终日热衷于调制护肤品且有严重洁癖。侠客被集体拉下神坛,走向人间,成为市井寻常人物。不仅如此,那些江湖传说的绝世武功也被彻底颠覆,赫赫有名的衡山剑法、葵花点穴手是来自一个三流画匠的凭空瞎想;"降龙十八掌"实际上是"降龙十巴掌";高手以"石头剪刀布"的方式对决;等等。这种差异对比向我们揭示了江湖的本质,名震天下的侠客和武功都是一些骗术与把戏,传统武侠元素被毫不留情地解构。

当然,《武林外传》在解构传统意义上的江湖世界的同时,也着力于构建一个新的江湖。在该剧的一开始,两个准备行侠仗义的侠女就提出了疑问——什么是江湖?郭芙蓉回答"江湖,就是江湖"。想要行走江湖,却不知道江湖在何处,这无疑是对所谓武侠精神的讽刺与嘲弄。主创人员借佟湘玉之口对"江湖"做了世俗化的新解——"有人的地方就是江湖"。江湖不是打打杀杀,而是人情世故,事实上我们每个人都生活在江湖中。大侠也与武功高低没有关系,路遇不平、拔刀相助可以称为"侠",危难之际挺身而出也可以称为"侠",只要能伸出援手助人为乐就是侠义精神的体现。神圣的江湖和崇高的侠客被解构后,重新构建的是充满爱与诗意的江湖和人人皆可为侠的理念,还原了烟火气十足的人间,拉近了武林与现实生活的距离。

二、个性化对白与杂糅式方言

幽默生动的台词是《武林外传》喜剧性表现的一大特点,运用好台词不仅可以推动情节发展,还对人物形象特点的区分和刻画有极大的帮助。人物的语言风格会成为最鲜明的个体特色,例如掌柜佟湘玉的口头禅:"我错了,我真的错了,我从一开始就不该嫁到这儿来,我不嫁到这儿来,我的夫君就不会死,我就不会沦落到这个伤心的地方……"这一经典台词表现出佟湘玉哀怨悲观、啰唆絮叨的人物特点;把"子曾经曰过"挂在嘴边的吕秀才,足以见其迂腐文弱的书生特质;李大嘴的"谁跟你过不去就是和我过不去,谁跟我过不去就是和我姑父过不去,谁跟我姑父过不去就是和朝廷过不去,谁跟朝廷过不去啊!"可以看出他为人仗义,热心憨厚同时又爱

图三 《武林外传》剧照(一)

面子、自尊心强的特点;燕小六每次拔刀前必大喊一声"帮我照顾好我七舅姥爷和他三外甥女!"刻画了他头脑简单,但心肠热、责任感强的人物形象;祝无双"放着我来"把一位温柔贤惠、体贴入微、任劳任怨的女捕快形象展现在观众面前。人物的经典台词不仅为剧中的角色形象打上了鲜明的个性烙印,也为全剧提供了大量的笑料,让观众在充分了解人物的性情特质的同时,更快地融入剧情。

此外,剧中人物的台词是以演员们各自的家乡话呈现出来的,表现出一种杂糅式的语体风格。掌柜的佟湘玉说的是陕西话,如"额滴神啊";白展堂与李大嘴说的是东北话,如"唠嗑的什么玩意儿";邢捕头说的是山东话,如"我的亲娘嘞";燕小六说的是天津话,如"你快说,姓嘛叫嘛,打哪儿来,到哪儿去?"还有郭芙蓉的福建话、莫小贝的邯郸话、祝无双的上海话、慕容嫣的四川话、范大娘的南京话等,全剧十几种方言,覆盖了大半个中国。多种方言拼凑在一起,对不同地域文化的认可与表达,不仅给当地的观众带来亲切感,让观众走进故事,满足了他们心理上的优越感,还给外地的观众带来了一种陌生化体验,也就是新奇感享受。南腔北调引发了不同凡响的喜剧效果,对人物形象的塑造、受众群体的扩大起到了推波助澜的作用。

三、传统与流行的拼贴组合

《武林外传》虽是以明代为背景的古装武侠情景喜剧,但其风格独特,形式极具开创性,既继承了一些中国传统元素,又汲取了部分时下的流行元素。该剧一大鲜明特征是每一集都采用中国传统的章回体形式。章回体是中国古典长篇小说的主要形式,脱胎于宋元时期的"讲史话本"。讲史一般较长,因此需要艺人分次讲述,按照讲话次数区分,每讲一次就是小说的一回,在每一次讲说前用题目揭示主要内容。《武林外传》采取章回体的标题形式,以两个八字句作为每一集开头的标题,如"泼皮侯三搅和客栈,女侠芙蓉操办过年""寻短见老吴见魔女,赌怨气小郭教武功"等,既在风格上与古装武侠题材保持统一,十分雅致,独具匠心,又能引入故事情境,清晰地展现每集故事的主要内容。

在外在形式上与传统有意保持联系,但深入肌理,我们还能看到现代元素被大范围地引入叙事环节中,对时尚、流行元素,包括当下的游戏、广告、影视广告、流行音乐等进行大量改造和使用,使之

具有强烈的喜剧效果。第三十六回中小郭和无双比试,白展堂作为主持人拿着台本一一介绍到场嘉宾,评委介绍、广告插播、获奖感言等综艺节目形式都被运用其中。第二十九回中莫小贝在参与知识竞答时,可以选择场外求助或去掉一个错误答案来帮助自己答题,在做出决定前被询问"你确定吗?不改了吗?"令观众立刻想到《开心辞典》栏目。除此以外,春节联欢晚会、《幸运52》《非常6+1》《超级女声》等综艺节目的场景都改头换面地出现在剧中。

图二 《武林外传》剧照(二)

《武林外传》并不限于传统的情节叙述,剧中人物除了演绎角色以外,似乎还承担着与观众沟通交流的任务。剧中经常出现演员脱离原本剧情而直接与观众对话的情况,营造出一种间离效果,也就是使观众只旁观但不融入剧情。例如第十三回中,白展堂在本集开始就如同和观众话家常一般,对着镜头告诉大家自己手指的伤已经好了,却没有告诉掌柜的,以借养伤之由偷懒,说完又返回到剧情中去与莫小贝讲故事。而有时电视剧制作人员也会出现在剧中,比如,第二十回郭芙蓉为向大家证明佟湘玉之前说过的话,便直面镜头,说了句"小雷,回放"。接着,画面就真的倒转回第一集佟湘玉作此番言论之时的场景。小雷正是《武林外传》的剪辑师。导演尚敬也曾在吕秀才和郭芙蓉分手对唱情歌时,身着便装走到镜头前说:"这段掐了别播。"这种无厘头的表现手法,虽然在表面上给观众一种不可思议的惊异之感,但符合人物当时心理活动,具有一定的合理性,在意外之余趣味陡生。从艺术审美再推及整个叙事领域,我们其实可以发现《武林外传》有意将观众拉出剧情,打破原有的封闭空间让观众和演员直接交流,这也就使该剧所构建的江湖世界与传统江湖保持了距离,并由此暗示观众剧中故事并不是以往经验中的武侠故事,从而反思两种武侠世界的不同。

【结语】

《武林外传》播出至今已有15年之久,时至今日仍被誉为国产情景喜剧的巅峰之作,其旺盛的生命力除了来源于幽默诙谐的艺术风格以外,还包括对于受众目标的精准把握和对于网络时代的有效利用。情景喜剧作为大众产品,必须贴近观众,做到轻松而不肤浅,娱乐而不恶俗。《武林外传》把自己的受众目标定位于年轻一代,他们往往有着张扬个性、拒绝平庸的追求,乐于解构和颠覆传统的话语秩序,因此对于这些特质《武林外传》有着有意无意的迎合。最明显的莫过于《武林外传》将传统的江湖世界分崩离析,颠倒了武侠世界的价值结构,打破了武林中人的忠义形象,帮助观众实现了一次对江湖世界的精神再造,并最终完成对现实世界的嘲弄与讽刺。此外,剧中所插入的现代流行音乐、广告用语、综艺节目等,也是努力靠近目标观众的一种尝试。观众会不时看到自己现实生活和思想的影子,从而在古今虚实的碰撞中获得审美愉悦。

自《武林外传》开播以来,全国各地无数网友倾情力捧,其剧本台词引发各大论坛的热烈讨论,甚

至有网友自发整理了经典语录和搞笑情节合集。网络传播面广、传播速度快的特点让该剧的收视率节节攀升,剧中大量的台词,如女主角佟湘玉的口头禅"额滴神啊"、邢捕头"我看好你哟"成了网络上的流行用语。在此情形之下,同名网络游戏不失时机地出现在玩家面前,这无疑对电视剧本身知名度的提高具有一定的积极意义。这种电视与网络融合的有益尝试,为中国情景喜剧提供了一条可借鉴的成功之路。

不可否认,《武林外传》在喜剧形式上的锐意创新和传播思路上的清晰开阔是值得称赞的,但它所进行的"寓教于乐"的升格努力留下了遗憾。剧中尽管每一集都分别强调一种主题,如禁止传销、赌博有害、依法纳税、减轻学生负担、关注环保等,但这种价值构建仅仅表现为剧末点题式的主题附加,很难真正体现人文关怀。这种不自然的结合所造成的弊端有二:一是喜剧被定性后造成的身份局限,当深层的教育目的无法与被解构对象划清界限时,那么它也就面临着被娱乐化的风险。二是当自由大胆的喜剧艺术变成生搬硬套的嬉皮笑脸时,它就丧失了先锋性与实验性而显出纯搞笑的苍白。"亦古亦今,亦庄亦谐,调侃江湖,嬉笑武林"的《武林外传》依靠着创新走出了一条自己的道路,但同时我们也必须注意喜剧品格提升的重要性。

(撰写:吴 婷)

《家有儿女》(2005)

图一 《家有儿女》电视剧海报

【剧目简介】

《家有儿女》是一部儿童题材的情景喜剧,讲述了两个离异家庭重组后发生在两个父母和三个孩子之间的各种有趣故事,于2005年2月12日在北京电视台首播以来,获得观众好评如潮并迅速火遍全国,在多家电视台播出甚至复播。该剧由林丛导演,宋丹丹、高亚麟、杨紫、张一山、尤浩然等主演,共有四部,第一、二、三部各100集,第四部67集,其中第一、二部于2005年播出,第三、四部于2007年播出。自上映始,《家有儿女》先后获得第26届电视剧飞天奖少儿电视剧一等奖、第7届金鹰节少儿电视剧奖和第10届"五个一工程奖"优秀电视剧奖。网易娱乐曾评价《家有儿女》"以合适的演员组合,用老少皆宜的方式,呈现了当代家庭所面临的种种人际考验,没有过于唱高调和说瞎话"。

【剧情概述】

《家有儿女》以重组家庭作为故事叙述的平台,呈现重组后父母与孩子之间的欢笑、摩擦和泪水。曾跟随前妻到美国陪读工作的儿童剧导演夏东海,在离婚后带着7岁的儿子夏雨回国发展,并接回在国内爷爷家长大的女儿夏雪与之团聚,后与离异护士长刘梅结婚,刘梅带有一子名叫刘星。就这样,三个性格迥异的孩子与两位富有爱心的家长共同组成一个新的大家庭。

夏东海与刘梅是一对性格互补的家长,一个宽厚温和,一个传统严格,但两人都是关爱孩子、关注孩子成长的家长,他们期望用自己的爱浇灌出快乐幸福的下一代。血缘不同、年龄不同的三姐弟,生活在同一屋檐下,也慢慢走出不断摩擦而亲近起来。不过,来自不同生长环境的三姐弟有着迥异的个性和爱好,所以争执在所难免。更何况两个家庭打散后重组,必定少不了孩子们的不理解与反对,他们甚至会有一些不符合自身性格的叛逆行为以宣泄不满与排斥。再加上姥姥与爷爷、孩子们的生父或生母不时介入,更是"你方唱罢我登场",热闹十足。全剧用欢乐搞笑的方式把这些成长烦恼、家庭矛盾、隔代教育冲突等问题的产生与化解呈现在观众眼前,展示了一个重组家庭构建亲情的温馨过程,情节具有矛盾张力。

可以说,这一家是由中国最典型的家长、孩子组成的。三个不同年龄段的孩子分别代表了小学、初中、高中成长的三个重要阶段,他们在成长过程中遇到的学习、爱好、梦想、交友等问题,及家长对待这些问题不同的处理方式,展示出当前社会典型的家庭环境下不同儿童的成长状态及不同家长的育儿理念,这是全中国在此教育形势下各个家庭的缩影,不仅让观众体验到如左邻右舍般的亲切感和真实感,更能引起观众的思考与共情。

【要点评析】

从中国的情景喜剧发展历程来看,《家有儿女》的成功走红无疑为我国情景喜剧开创了新时代。情景喜剧又称处境喜剧,最初以广播为传播媒介,在形式的变革和更新后,慢慢扩大至电视领域。情景喜剧有着模式化的表演结构和场景要求,一般要求有固定的主演阵容和场景如家庭、职场、校园等。20世纪90年代初,中国引进美国情景喜剧《成长的烦恼》,其短小精悍、趣味幽默的叙事风格给观众带来了一种全新的电视艺术形式。此后,导演英达拍摄了中国第一部情景喜剧《我爱我家》,并因此被称为"中国情景喜剧之父"。在这之后的《临时家庭》《闲人马大姐》《东北一家人》《炊事班的故事》等情景喜剧如雨后春笋般在中国相继而出。但是,国产情景喜剧的飞速发展在给观众带来欢乐的同时,也不可避免地局限于"模式化"问题,如主题上的重复、结构上的相似等,因此都难以超越《我爱我家》的开山经典。而2005年《家有儿女》开播引起的收视热潮,又给中国情景喜剧带来了新的蓬勃生机,主要表现在其题材的独特、喜剧艺术的精彩和寓教于乐的深刻。

一、新颖独到的题材选择

少儿题材的电视剧对于中国庞大的电视剧市场来说,一直处于"嗷嗷待哺"的饥渴状态。面对每年生产电视剧集数的庞大基数,儿童剧不仅所占比例少之又少,且能称得上精品的更是凤毛麟角。综观此前的国产情景喜剧,其视角大多聚焦于成人世界,以娱乐消遣为旨归,讲述家长里短的琐碎故事。而《家有儿女》突破以往的框架束缚,把视角转移到儿童家庭教育层面上,不仅让审美疲劳的观众有了耳目一新之感,也将社会共同关注的子女教育问题置于公共讨论平台。

首先,选择了好的题材是成功的因素之一,《家有儿女》在题材的处理上别具一格。众所周知,要想把家庭教育和儿童成长的普遍性问题反映出来,就必须构建一个包容性较强的言说空间。因此,剧中把重组家庭作为故事叙述的平台,将典型的成长问题与教育问题集中在一个家庭中暴露出来。离异后的夏东海带着自国外回来的7岁儿子夏雨和国内长大的高中生女儿夏雪,与同样离异带着初中生儿子刘星的刘梅组合成一个新家庭。不同个性、不同年龄段、不同成长背景的孩子,与

图二 《家有儿女》剧照(一)

拥有不同教育理念的父母共同组成这个五口之家。可以说,这样一个重组家庭涵盖了我国城市中小

学生在成长中会遇到的大部分问题,也能使观众在这些典型问题中对亲子关系、家庭教育产生一些自己的思考和体悟。

其次,《家有儿女》将每一个人物形象都塑造得非常真实。剧中父母二人互敬互爱,性格互补,都有着幽默乐观的生活态度。父亲夏东海是一名儿童剧院的导演,深受西方思想观念的影响,具有较强的家庭民主思想,注重平等、尊重、理解。他为人幽默风趣,豁达睿智,性格温和,乐观向上,既是孩子们的父亲,又是孩子们的朋友,但在生活方面比较懒散,不事家务,有着"加菲猫"的外号。母亲刘梅是医院的护士,她的性情比较急躁,做事风风火火,平时爱唠叨,教育观念传统,不懂尊重孩子的隐私,但她爱家敬业、乐观豪爽,承担着家中的大小事务,为做一个好继母,她努力去了解夏雪的兴趣喜好,为夏雨报特长班,却也常常因为不被孩子理解而感到苦恼。这一对父母不同的教育观,体现着传统与现代的碰撞,使得剧情更具可看性。

三个孩子中,大女儿夏雪品学兼优,性格独立,是人们口中称赞的"别人家的孩子",但倔强的个性与正值青春期的敏感使她有很多自己的想法,不时会给父母制造一些麻烦;二儿子刘星调皮捣蛋,活泼好动,想法也很新潮,爱耍小聪明,虽然他的学习成绩让父母担忧,且是家中大多数麻烦的制造者,但本性热情善良,很讲义气;小儿子夏雨人小鬼大,活泼机灵,因为从小在美国长大而自称"小海归",是家里的"开心果"。由这样五个人组成的热闹大家庭中,每天都上演着充满趣味的戏码。在学习和生活中遇到的各类问题,真实而平凡,贴近大众生活,在展示生活酸甜苦辣的同时也揭示了社会现实问题。

二、视听结合的喜剧艺术

作为一部情景喜剧,幽默感是吸引观众的第一要素。《家有儿女》由于故事场景有限,主要集中于家里或社区内,并且人物性格相对比较固定,故事情节的推动需要依靠演员们的对话和形体表演来完成,因此幽默风趣的台词语言和丰富搞笑的肢体动作是观众获得审美愉悦的主要源泉。事实上,这些语言与动作不仅是作为刻意的笑料添加的,也具有刻画人物形象、展现童真童趣的功能。

剧中有许多经典对白,至今看来还令人忍俊不禁。例如在《下马威》一集中,夏雪第一次来到这个重组家庭,因怕受到委屈,所以想先给继母一个下马威,从进门后挑剔饭菜口味,再到故意把音响开到最大,甚至找来"狂野男孩"假扮自己的男友,想尽一切办法展现叛逆的一面,但父母都以"耐心,爱心,宽大为怀"的宗旨宽容她。这种只有姐姐独享的优待,引起了夏雨、刘星两人的不满。在父母面前,姐弟三人争执不下——

 夏雨:只许姐姐放火,不许弟弟点灯。

 夏东海:不许篡改成语,只许州官放火,不许百姓点灯。

 夏雨:可是咱们家没有州官,只有姐姐。

夏雨作为一名"小海归",对中国传统文化不理解而常常闹出语言方面的笑话。以上的对话不仅符合夏雨的人物设定,更是充满童趣,引人发笑。

再如《出国风波》一集中三个孩子遇到妈妈的病人所做的自我介绍——

 夏雪:我叫夏雪。

 夏雨:我叫夏雨。

 刘星:我叫(夏)下冰雹。

刘星用谐音的方式,把夏雪夏雨姐弟俩的姓氏延用至自身,创造出一个全新而又具有逻辑性的名字与前二人对应。这里将刘星的幽默机灵、调皮搞怪的性格展露无遗,产生的喜剧效果令人捧腹。

除了语言上的搞笑以外,《家有儿女》还竭力开掘人物形体动作和面部表情上的喜剧表现,以增强戏剧张力。如《刘星从军记》中刘星一腔热血想要去部队当文艺兵。本集开头就是刘星身着迷彩装,神情严肃、身姿挺拔地从房间踢正步出来。对于家人的疑惑,刘星只沉浸在自己的告别感伤中,一言不发地一一向家人握手拥抱。夏雨一句"你哑巴啦"才让刘星开口叙述事情的原委,也正与后面的剧情相对应。之后,全家为此展开了一系列的训练:匍匐前进、形体表演、声乐练习等。其中刘星表演"黑帮老大"的一段最为精彩,凶狠凌厉的眼神、趾高气扬的步履、果断勇猛的打斗被演绎得惟妙惟肖。在高强度的集训下,刘星果然失声了,他在全家人面前表演诗朗诵时,只能做出深情投入的面部表情与夸张自信的肢体动作,而发不出任何声音。母亲刘梅不免疑惑,从认为"孩子害臊"到怀疑自己耳朵有毛病,最终才弄清刘星嗓子不能出声。这里画面与声音不对等的设置,极具喜剧张力,让观众在感叹演员活灵活现的演技的同时,不禁开怀大笑。

其实剧中类似的喜剧动作设计俯拾皆是,将孩子们的调皮可爱、家庭氛围的欢乐和谐表现得淋漓尽致。尤其是扮演刘星的小演员,动作丰富多样,能用不同形体表演诠释情绪。例如表现激动欢喜,有时跳上沙发"足球射门",有时冲向厨房"引体向上",有时绕着餐桌"欢呼奔跑",自然有趣,而又贴近生活。

三、寓教于乐的深刻反思

《家有儿女》的主要受众是儿童,如何使儿童在娱乐的同时受到一些正确的引导并收获一定的知识,是本剧一直在努力关注的问题。该剧并没有通过填鸭式的方式对儿童进行强行的灌输教育,而是设置一些生活中常常会碰到的矛盾和难题,然后通过剧中人物对解决问题的方法的探索,引导观众反思,使得观众在哈哈大笑之余,也可以有强烈的代入感,达到寓教于乐的目的。这种编剧理念其实就是"以儿童为本位",即尊重儿童的经历和思想,注重儿童的需求,不以成人视角或成人权威而限制儿童的思想,避免脱离儿童的真实世界而走向成人化、说教化道路。剧中彰显"儿童本位"理念以达寓教于乐目的的途径有两种:一是强化儿童参与,二是关注儿童心理。

儿童的成长与教育是当代中国社会发展过程中每个家庭都十分关注的话题,儿童承载着来自家庭、学校乃至社会的殷切希望,在这样的多重作用力下,家庭教育容易极端化。当孩子犯了错误或没有达到家长的要求时,就会立即遭到家长的责备,并被家长以"成人标准"指导和纠正。长此以往,孩子会丧失固有的率直天真而变得谨小慎微。《家有儿女》特别避开这种"家长管理式"的教育,强调顺应儿童天性,鼓励孩子积极主动参与各项活动,在游戏中学习,在娱乐中成长。《假如我们变老》一集中母亲刘梅既要照顾生病的夏东海,又要兼顾孩子们的饮食起居,忙得焦头烂额。但是孩子们依旧对饭菜口味十分挑剔,不懂体谅母亲。因此,夏东海提议让孩子与父母互换角色,照顾年迈的父母。孩子们认为照顾父母这项工作并不困难,同时还可以行使作为家长的权力,就欣然同意。尽管孩子们请了两名小时工来帮忙,但依旧状况不断。一天下来,每个人都累得腰酸背痛。通过这次体验,孩子们深刻认识到做父母的艰难,感受了照顾家人衣食住行的辛苦。夏东海看到孩子的问题并没有直接用大道理劝说,而是用角色转换的游戏让三个孩子亲身体会,这种参与体验式的教育模式比任何空洞的说教更能让孩子印象深刻。

图三 《家有儿女》剧照（二）

除了强调教育过程中的儿童主体参与，《家有儿女》还特别关注儿童的不同心理活动。夏雪初次来到这个家庭时也曾故意刁难继母刘梅，但父母并没有强求她立刻融入这个新家庭，而是十分理解她的紧张不安，徐徐图之，用爱和实际行动消除了夏雪的种种顾虑，直至她真心接受这个家。甚至后来夏雪主动劝导同样是单亲家庭的戴明明："你也别把后妈想那么坏，你看我后妈，不就对我挺好的吗？"这一态度转变，是家长与孩子两方面共同努力的结果。再如《学习委员》一集中，新学期开始，蝉联两年学习委员的夏雪落选了，反而学习不好的刘星当选了学习委员。气愤之余的夏雪认为自己输在了没有笼络人心、巴结老师，但在父亲的开导下，夏雪意识到了自己骄傲、自以为是、争强好胜的缺点，并决心改掉坏毛病，重新参加竞选。同样，因为竞选成功而沾沾自喜的刘星，也从父母的教导提醒中知道，想要当好学习委员，不光要靠组织能力，最重要的还是要在学习上为同学们树立榜样。因此，在得知同学们是因为逃课方便而选他以后，毅然辞掉学习委员一职，想要靠自己的实力再次赢得这一职位。这种对孩子心理的准确捕捉和开导，有利于其自尊、自强、自信品格的养成，也启示着观众在现实生活中，无论原生家庭还是重组家庭，家长都需要及时关注孩子的心理健康，多关心孩子生活和心理需求才能培养孩子对父母的信任与认可。

本剧站在儿童的立场，以"儿童为本位"的理念把思想性与娱乐性相结合，为儿童情景喜剧的创作发展、思维模式提供了一条有效的成功路径。其中对中国家庭特有的文化背景、心理特征和思维方式的观照，也更加能够引起观众的共鸣，形成良好的社会效应。

【结语】

《家有儿女》以贴近生活的情境设置，鲜明独特的人物形象，诙谐幽默的喜剧风格满足了电视观众的娱乐需求。同时，打破了传统的题材定位与叙事方式，展现了现代家庭的相处模式与交流方式并以此反映社会共同关注的现实问题，使得故事内涵具有超前的社会意识，即使放在当下，其经典的故事情节依然能够吸引人们的眼球，启发人们的思维。

但是这部剧依然存在一定的局限性，主要表现在以下三个方面。

第一，单元剧情的限制。《家有儿女》作为一部情景喜剧，每集的情节是相对独立的，

图四 《家有儿女》剧照（三）

即每集以一个中心主题为核心,采取环状结构,经历故事的起因、发展、高潮和结局,再回到原点。每过一集人物设定都会重置,虽然剧情能由此周而复始地展开,但缺乏了孩子以及家长的总体成长。因此,夏东海一直是烂好人,刘梅一直偏激武断,刘星不断犯错误,夏雪总是骄傲自负,夏雨摆脱不了"墙头草"的设定。此外,单集故事也会导致每集水平参差不齐的问题,有些剧集的剧情生硬不完善也就不足为奇。

第二,表现手法的不足。《家有儿女》注重儿童教育,但有时教育目的过于直接,给观众一种"主题先行"的直观感受。剧中一些大道理采用直接说教的方式,例如《随手关灯》中爷爷平铺直叙地向姥姥宣传节约用电的重要性,不仅让剧情生硬而且缺乏喜剧性。事实上,要想在保证审美品格的同时向观众宣传正确的价值观,就应该致力于让思想从故事情节、人物感情中的自然流露,在社会交往过程中展现社会意识层面,而不是用表现手法的匮乏去拖累艺术的展现。

第三,叙事结构的单调。《家有儿女》主要采用单线叙事模式,以一条线索贯穿始终,要求故事相对完整,注重情节跌宕起伏。这种单线叙事模式使情节始终围绕主题展开,虽能把故事说清楚,但也会造成剧情单薄、逻辑简单的弊端。如果适当增加多条线索并行发展,就能使人物形象更加丰满,故事内容更具喜剧效果,富有看点。

总而言之,《家有儿女》赢得了众多观众的喜爱与追捧,为今后中国情景喜剧的发展提供了实践基础与审美范式。最重要的是,它对社会生活进行了深刻的挖掘,用中国式的幽默反映中国风格、中国习俗、中国问题,剧中每一个故事都是孩子们成长的经历,也都是家长们时常遇到的矛盾,如何发现和解决这些问题,是每个关注于家庭与孩子的观众必须面对和思考的。我们期待在以后的日子里,能有更多的优质国产情景喜剧产生。

(撰写:吴 婷)

《天下第一》(2005)

图一 《天下第一》电视剧海报（一）

【剧目简介】

古装武侠剧《天下第一》由第一媒体控股有限公司、北京东王文化发展有限公司、国际文化交流音像出版社、中广协会城市广播电视台委员会联合出品，王晶、王大鹏担任制片人，林强、王晶编剧，邓衍成、韦丽园执导，程小东、李才担任武术指导，李亚鹏、霍建华、叶璇、郭晋安、黄圣依、高圆圆、陈怡蓉、邓超、刘松仁、李建义、汤镇业、张卫健、陈法蓉、仓田保昭等主演，该剧于2005年首播。

这部由大陆与港台演员合拍的电视剧据说投资约三千万元人民币，不仅明星云集，从剧本、拍摄到宣发，都达到了行业一流水准，可谓不折不扣的武侠大制作。据出品方介绍，该剧通过国家新闻出版广电总局的审查后，立即召开了卖片会，仅用三天时间就完成了国内发行，一周内完成了海外发行，创造出海内外发行速度的"第一"。内地部分地区如上海、江苏、浙江、广东、辽宁等地还创造出购片价格的"第一"。随之而来是各个电视台的合约与电话，纷纷要求第一时间求得母带播出。该剧一经播出便大受好评，收视率大涨，其中，武汉电视台平均收视高达八个百分点以上，江西电视台一开播就从一般的五个百分点跃升到九个百分点，其后两天还一举冲破十点大关。该剧被视为武侠电视剧难得的经典，后来在网络播放平台也一直热度不减，至今豆瓣评分仍高达8.2分。

《天下第一》虽然并没有由王晶亲自执导，但事实上全剧"王晶味儿"很浓。王晶，1955年5月3日出生于中国香港，祖籍浙江省绍兴市。华语影视导演、编剧、制作人、演员，毕业于香港中文大学中文系。1976年，担任爱情剧《心有千千结》的编剧，从而开启了他的编剧生涯。1981年，执导个人首部电影《千王斗千霸》，开启了他的导演生涯。1996年，联同文隽、刘伟强成立最佳拍档电影公司。2005年，凭借动作电影《黑白战场》获得第12届香港电影评论学会大奖最佳编剧奖。2006年，凭借动作电影《卧虎》再次获得第13届香港电影评论学会大奖最佳编剧奖。王晶编剧、制片、监制、执导影视作品无数，是香港最成功的影视从业者之一，同时又因其过度商业化的艺术风格产出了大量烂片，观众对王晶一直都是褒贬不一、毁誉参半。王晶很坦诚地将自己的作品定义为彻底的商业片，他

认为文艺片挣不了钱,既然要挣钱,那就商业到底,就算再烂也能挣钱,所以王晶的很多作品都是烂口碑好票房,烂也能烂得好看。

该剧主角天、地、玄、黄四位大内密探分别由李亚鹏、霍建华、叶璇和郭晋安饰演。李亚鹏,1971年9月27日出生于新疆乌鲁木齐市水磨沟区,1994年毕业于中央戏剧学院表演系,中国内地男演员、商人。除《天下第一》外,李亚鹏此前主演过武侠电视剧《笑傲江湖》和《射雕英雄传》。霍建华,1979年12月26日出生于台湾地区台北市,祖籍山东烟台龙口,华语影视男演员、歌手、出品人。霍建华在《天下第一》中首次出演武侠角色,并配唱了该剧的片尾曲《你的第一》及插曲《那时候》,该剧也是其事业重心转向内地的开始,《天下第一》开播后,霍建华走入内地观众的视线并开始在内地走红,是他演艺事业的一个重要转折点。叶璇,1980年2月14日出生于浙江省杭州市,中国内地女演员、出品人、制片人、编剧、主持人。叶璇在香港出道,拍《天下第一》时其事业发展重心还在香港。郭晋安,1964年出生于香港长洲,籍贯广东中山,中国香港男演员。

【剧情概述】

大明重臣"铁胆神侯"朱无视身为皇帝叔父,受先皇所托建立"护龙山庄"保国安民,其麾下有天、地、玄、黄四大密探,前三位自小由神侯收养。"天字第一号"段天涯,沉着冷静,在东瀛学得忍术与"幻剑"后回到护龙山庄,武功高强。"地字第一号"归海一刀,沉默寡言,年少时父亲归海百炼被杀,他矢志要报父仇,随霸刀学得"绝情斩"后回到护龙山庄。"玄字第一号"上官海棠,师承无痕公子,艳若桃李,机智过人,琴棋书画、医卜星相,无不通晓,平日作男装打扮,主持人才济济的"天下第一庄"。"黄字第一号"成是非,本是市井混混,诙谐滑稽,不学无术却聪明机智,因缘际会成为"不败顽童"古三通的传人。

当时,东厂总管太监曹正淳野心勃勃,权势滔天,他修炼"童子功"大成,武功盖世,又自恃掌管厂卫而权倾朝野,结党营私,勾结贪官,陷害忠良,无恶不作。为了独霸朝廷权利,曹正淳与朱无视誓不两立,时刻找机会铲除护龙山庄。朱无视则矢志要保国安民,将曹正淳伏法以保大明江山社稷。

出云国派遣大将乌丸带着利秀公主来京城与皇帝结姻,暗地里却掳走太后,与护龙山庄和曹正淳发生冲突。市井混混成是非在因缘巧合之下遇到被神侯关在天牢九层的古三通,古三通临死前将毕生功力与"金刚不坏神功"传给他。成是非与皇帝的妹妹云罗郡主相识,合谋戏耍乌丸与利秀公主。成是非救出太后,用化骨粉杀死乌丸,段天涯和归海一刀杀死实为男儿身意欲刺杀皇上的利秀公主。论功行赏时,云罗郡主提议让成是非担任大内密探空缺的"黄字第一号",神侯要求他通过考验,成是非没能通过,并认为云罗郡主与护龙山庄合谋欺骗自己,伤心之下独自离去。

曹正淳手下偶然发现真正的乌丸与利秀公主的尸体,方知来刺杀皇上的是假乌丸和假利秀,曹正淳认为此事是巨鲸帮所为,神侯派段天涯与上官海棠前往东南沿海巨鲸帮总部调查。巨鲸帮帮主李政楷单纯善良,嗜好诗词书画,帮内事务多由长老李天昊打理,李天昊阴险狡诈,与柳生但马守合作,意图谋反。段天涯在东瀛学武时,与新阴派宗师柳生但马守的大女儿柳生雪姬相恋,却在向眠狂四郎学习"幻剑"后为报师仇杀死柳生雪姬的哥哥柳生十兵卫,从而与新阴派为敌,柳生雪姬为救爱人段天涯意外死于父亲刀下,段天涯为此在她坟前立誓终身不娶。段天涯此次再遇柳生但马守,被其"碎骨掌"所伤,却被柳生但马守的小女儿柳生飘絮所救。段天涯等人挫败李天昊的阴谋,柳生飘

絮爱上段天涯,在段天涯与柳生但马守决战时出手杀死父亲,因此精神失常,随同段天涯与上官海棠回京治疗。回到护龙山庄后,柳生飘絮自废武功,与段天涯成亲,因柳生飘絮精神未完全恢复且怀有身孕,二人隐居蛇岛。其间,上官海棠明白了段天涯对自己只是兄妹之情,逐渐放下朦胧的情意。

图二　《天下第一》剧照(一)

云罗郡主非要找到成是非,神侯同意,将此事派给上官海棠。上官海棠前往富贵村,遇到假装普通旅人的万三千,他是富可敌国的首富,也是天下第一庄的背后支持者。二人从"恶人谷"三恶手中救出成是非,又与其失散。万三千认为上官海棠是他的有缘人,坦白身份后向她求婚,上官海棠拒绝,独自前往安乐镇继续寻找成是非。同时,云罗郡主也与婢女小奴一起前往安乐镇,亲自寻找成是非。成是非在安乐镇惩治了贪官何知府,却遭遇曹正淳的手下"五毒",幸好被上官海棠所救,二人又救出被曹正淳手下大档头铁爪飞鹰抓走的云罗郡主。三人逃走,成是非体内钻入"五毒"的钻心毒虫,体内的毒又被金刚不坏神功吸收,心智降为孩童,只有天山雪莲能解。云罗郡主留下照顾成是非,上官海棠前往皇宫浴德池偷取天山雪莲,得手后被曹正淳发现,幸好被归海一刀所救。二人赶回,救下成是非,上官海棠知道了归海一刀对自己的爱意,却选择婉拒。四人回到京城,成是非正式成为"黄字第一号",并伪造交趾国王子身份而成为驸马,但与云罗郡主尚未完婚。

二十年前,神侯与本是好友的古三通决战,原为古三通未婚妻后成为神侯爱人的素心挡在二人中间,身中神侯半掌,经脉全断,神侯喂她服下一颗天香豆蔻。全天下只有三颗天香豆蔻,第一颗能凝结生命但会变成活死人,第二颗能令其苏醒,如在一年内没有服下第三颗依然会死。神侯将素心封存在天池的冰棺中,每年前往探望,并穷毕生之力寻找另两颗天香豆蔻。神侯带上官海棠前往天池,发现素心失踪,怒急之下怀疑是上官海棠所为,将她赶出护龙山庄。为避风头,归海一刀带上官海棠前往母亲住处水月庵。归海一刀找到父亲遗留的刀谱练成"雄霸天下"刀法,却因此逐渐走火入魔。成是非和云罗郡主凑巧找到被东厂掳走的素心,曹正淳将第二颗天香豆蔻赠予神侯,但以自己有第三颗要挟神侯,素心服下第二颗天香豆蔻后醒来。

归海一刀认为父亲的结拜兄弟麒麟子、剑惊风和了空就是杀父仇人,前往寻仇,但三人不是自杀就是故意死于归海一刀刀下。归海一刀失去控制,杀死很多江湖中人,被各门派追杀,他偶然发现母亲才是杀父仇人,原来归海百炼因练成"雄霸天下"刀法而走火入魔无法自控,归海一刀的母亲才痛下杀手。归海一刀又在遗物中发现"阿鼻道"三刀,练成后入魔更甚,杀人更多。神侯派上官海棠召回段天涯,段天涯与上官海棠找到归海一刀,又被他逃走。归海一刀被曹正淳主持的"屠刀大联盟"抓住,又被神侯救出,交给少林寺了结大师去除心魔。了结大师被神秘刺客杀死,归海一刀随上官海棠回到水月庵,心魔发作,情急之下自断右臂。然而杀人事件仍在发生,神侯为此自愿被囚天牢,段天涯、上官海棠与成是非想要劫狱救出神侯,反而差点被火药炸死,神侯在狱中不堪体内波斯"天蚕"

之痛而自杀。然而神侯只是假死,在葬礼上从棺材中跳出,与曹正淳决战并将其击败,曹正淳死前坦白自己根本没有第三颗天香豆蔻。素心病情恶化,神侯心急,终于在云罗郡主处找到第三颗天香豆蔻,素心得救。

神侯于朝中再无敌手,不惜与满朝百官作对,强迫皇上同意他纳素心为王妃,素心向神侯坦白,成是非是自己与古三通失散多年的亲生儿子,神侯表面不在乎,背地里却愤怒至极。上官海棠为借万三千势力保护归海一刀不被仇家追杀,答应嫁给万三千,归海一刀与上官海棠相会得知此事,明白了上官海棠对自己的爱。归海一刀回到水月庵,遇到自称复仇的敌人,眼见母亲为自己挡刀而死,归海一刀怒闯婚礼,被神侯所伤,上官海棠以死相逼救出归海一刀,又被神侯全国通缉。成是非与云罗郡主前往护龙山庄为归海一刀求情,神侯赶走成是非,软禁素心,成是非带走素心,素心向他坦白,母子相认。神侯追来,表露谋反之意,拉拢成是非,成是非拒绝,被神侯打伤。皇上召集四位大内密探,请他们协助自己对抗神侯。追查刺客时,上官海棠偶然发现柳生飘絮武功尚在,被柳生飘絮杀死,段天涯调查时又遇到柳生但马守,原来他也没死,二人决战,段天涯终于将其杀死,回到家发现了柳生飘絮并没有自废武功,原来一切都是神侯的计划,嫁祸归海一刀的也是柳生家,所有人都只是神侯的棋子,柳生飘絮深爱段天涯,伤心之下自杀。神侯正式谋反,剩下的天、地、黄三位大内密探和云罗郡主一同前往护龙山庄与之决战,三位大内密探联手也无法打败神侯,云罗郡主去救素心,发现素心已自杀,云罗郡主将素心的头抛给神侯,神侯看到后发疯而死。

【要点评析】

武侠文化是中国的独有文化,古代的史书、小说甚至诗歌中都可见到侠士的身影,如司马迁《史记·游侠列传》、杜光庭《虬髯客传》、李白《侠客行》等。而为我们现今熟悉的武侠文化则产生较晚,主要来自发轫于 20 世纪 50 年代的新派武侠小说,以金庸、古龙、梁羽生、温瑞安等人作品为代表,其中又以金古为绝对中心。如今的华语文化圈,武侠题材文艺作品绝大多数以金古小说为蓝本,或直接改编,或间接取材,也正因为如此,电视剧《天下第一》的原创性难能可贵。

图三 《天下第一》剧照(二)

该剧属于"架空"历史,虽然是发生在明朝时期,但没有具体对应的年代,据神侯喊皇帝普照推测,皇帝的原型可能是正德帝明武宗朱厚照,如果从东瀛剧情推测,比如柳生十兵卫已成年,则只能是明末崇祯年间。由于特殊的厂卫制度,关涉政治的武侠影视作品经常以明代作为背景,比如电影"龙门客栈"系列、"锦衣卫"系列与"绣春刀"系列。《天下第一》跳脱出寻宝、复仇的传统套路,以政治斗争为主要剧情线索,又没有局限于厂卫角色,而是另创"护龙山庄"大内密探为主角,颇具新颖性。

该剧虽然是原创剧本,但依然可见大量常见武侠要素的糅合。四位大内密探分别以"天""地""玄""黄"命名,很容易令人想起周星驰电影《大内密探零零发》里的"恭""喜""发""财"(后来王晶也执导过电影《大内密探灵灵狗》)。《天下第一》中,四位主角虽然名义上是大内密探,但事实上并不任职大内,而是直属于护龙山庄,这是与其他影视作品的不同之处。也正由于题材特殊,四位主角都不是标准的江湖侠客。相比之下,武功高强、心地善良、富有魅力的段天涯与上官海棠最接近传统侠客形象,但他们并非忠肝义胆、侠义为先,反而以职责为重、任务为先,虽然在神侯没有表露谋反之意前,他们的行为表面上确实在护国安民,但他们的行为动机并不是"侠之大者,为国为民",而是受神侯的人格魅力影响,最后得知真相时,他们反对的也只是神侯的人格,全剧并没有对"侠"做深入探讨。归海一刀是一个傅红雪式的人物,沉默寡言,一心复仇,为求强大甚至不惜走火入魔,幸而本性不坏,迷途知返。成是非是一个韦小宝式的人物,韦小宝可以被看作金庸对传统武侠同时也是对自己作品的一种解构,他市井混混出身,不讲求侠义,好吃喝嫖赌,常损人利己,武功不高,却又能凭聪明机智混得风生水起,反观自诩名门正派之士,或道貌岸然,或迂腐不知变通,即使追求侠义也常常事与愿违,远不如韦小宝活得潇洒快乐。相比《鹿鼎记》小说原著,成是非更接近由王晶执导、周星驰主演的两部《鹿鼎记》电影中的韦小宝,比如小说原著中韦小宝武功很差,电影中则通过他人传功而武功盖世,成是非也是如此,这就削弱了解构意味。另外,得到高人传功的剧情在武侠中也很常见,如金庸《天龙八部》中虚竹得到无崖子七十余年功力,古龙《大旗英雄传》中铁中棠得到夜帝夫人"嫁衣神功"灌注。曹正淳则是武功高强、权倾朝野的太监形象,这一形象可追溯至1967年电影《龙门客栈》中的曹少钦,与大内密探相同的是,此形象主要存在于影视作品中。铁胆神侯的形象最具原创性,也是本剧塑造最成功的人物,野心勃勃,表面上却为人正直、忠肝义胆,以护国安民为己任,再加上武功无敌、智谋无双,野心暴露前其正面形象堪称完美,即使最后身败名裂,对素心的一往情深依然让人印象深刻,形象复杂而立体,令人敬佩而难忘。此外,剧中还有很多古龙式奇人,如首富万三

图四 《天下第一》电视剧海报(二)

千,不会武功却神通广大,能做到许多惊人之事。

大多数的国产电视剧存在一个问题,即演员的总体演技不高,即使几位主演演技还可以,稍微不重要的人物仿佛都是片场找来的临时演员,演技普遍较差。《天下第一》也是如此,由于人物过多,专业演员不足,又没有一人分饰多角,所以总体上依然存在演技欠缺的问题。

【结语】

如前所述,《天下第一》整体风格很有王晶特色,也因此充斥着俗套的设定和情节,槽点满满。成是非因一次奇遇就获得高强武功,"金刚不坏神功"几乎无敌于天下,又结识云罗郡主而成为驸马和护龙山庄"黄字第一号",完全就是屌丝逆袭,短时间"当上总经理、出任CEO、迎娶白富美、走上人生巅峰"的爽文套

路,甚至有过之而无不及。剧中很多角色尤其成是非经常会故意使用现代词汇以增加喜剧效果,比如铁胆神侯在先皇面前将古三通比作恶龙,甚至说出"屠龙"这种词,实在让人无力吐槽。

总体而言,《天下第一》即使以烂片论,也是好看的烂片,虽然缺少深度、剧情狗血、槽点很多,但相比同时代的国产武侠剧甚至所有国产电视剧来说,已经相当好看,群像式的角色性格各异、形象丰富,剧情上情节紧凑、节奏较快、高潮迭起,令人应接不暇,基本达到了大部分观众对武侠作品的期待,令人看过之后直呼很爽很过瘾。

《天下第一》或许并非众口一词的经典,但它必然很符合王晶的期待,商业上的成功已足够,过于追求经典化可能反而会影响它的流行,既然很难"站着挣钱",何不坦然地"跪着把钱挣了"?何况,是否经典也是一种相对的标准,《天下第一》剧本的原创性、新颖性和角色的成功刻画,必然以各种形式影响着中国的武侠文化,推动着武侠文艺作品尤其是影视作品的发展。

(撰写:王仲祥)

《仙剑奇侠传》（2005）

图一 《仙剑奇侠传》电视剧海报

【剧目简介】

《仙剑奇侠传》是根据大宇资讯所著同名单机游戏改编，由上海唐人影视、云南电视台、上海影视有限公司等联合出品，李国立执导，胡歌、刘亦菲、安以轩、彭于晏等联袂主演的古装仙侠玄幻电视剧。

该剧于2005年1月24日在我国台湾中视首播，同年1月31日在重庆电视台影视频道、上海电视台电视剧频道内地首播，讲述了误打误撞成为大侠的客栈店小二李逍遥与女娲后人赵灵儿、林家堡大小姐林月如等人之间的恩怨情仇，并联手消灭拜月教拯救苍生的故事。

《仙剑奇侠传》在2005年TOM娱乐英雄会在线荣耀盛典获得最受网民推崇电视剧奖项，2006年1月10日于新浪2005年间网络盛典获得年度电视剧奖项，至今仍有"内地第一仙侠剧"的称号，是我国仙侠玄幻剧的"开山之作"。主演胡歌、刘亦菲、彭于晏等也一举成名。

【剧情简介】

小渔村的客栈店小二李逍遥在一段机缘巧合之下被拜月教徒骗上了东方的仙灵岛，与隐居在此躲避拜月教追杀的南诏国公主赵灵儿相遇，并发展了一段情缘，在抚养灵儿的姥姥的主持下结成连理。谁知，拜月教徒借李逍遥破开仙灵岛的阵法杀上岛来，李逍遥和赵灵儿被迫分开。李逍遥离开仙灵岛后，先前拜月教所下的忘忧蛊发作，忘了在仙灵岛中的奇缘。后李逍遥遇上蜀山酒剑仙，被传授御剑术等法术。

回到渔村，李逍遥在失忆的情况下出手救下被拜月教掳走的赵灵儿并答应护送其回故土南诏国寻母，半路与林家堡千金林月如不打不相识，并结识了林月如的表哥刘晋元。后林家为月如举行比武招亲，看不过林月如嚣张的李逍遥出手击败林月如，反倒获得了林月如的好感。在林家，赵灵儿因怀孕显出蛇形，月如表哥刘晋元所见之下当即昏倒，赵灵儿仓皇而逃，后经山神点化，得知自己是女娲后人，并开始学着使用女娲之力。李逍遥、林月如、刘晋元三人均不满林父强行举办李逍遥与林月如的婚礼，又误以为赵灵儿被蛇妖所捉，三人离开林家，寻找赵灵儿，最终斩杀蛇妖和狐妖。

同时赵灵儿也与寻找自己的少时玩伴阿奴和南诏国石长老义子唐钰等人相逢,另一边李逍遥三人也与其相遇,发生不少摩擦。后李逍遥等人行侠仗义解除了僵尸镇僵尸之灾,其间阿奴和唐钰掉下无底洞又获救,赵灵儿因自己的身世,不想连累他人而选择离开,后又与众人相遇。众人来到扬州城,住进了同一家客栈,几个年轻人各讲故事,冰释前嫌而成为好友。晚间几人一起去花灯会,在花灯会上大喊自己的人生理想,并订下十年之约。

花灯会后,李逍遥等人起身上路,唐钰和阿奴被拜月教徒偷袭埋于地下,赵灵儿被蜀山剑圣掳走镇于锁妖塔内。李逍遥和林月如听说刘晋元患了重病,急忙赶往刘家,得知刘晋元是中了蜘蛛精的毒,在与蜘蛛精的一番激烈打斗后,酒剑仙赶到,一招杀了蜘蛛精。原来刘晋元的新婚妻子彩依是修行千年的蝴蝶精,牺牲千年道行救回刘晋元,化回了彩蝶。阿奴与唐钰被救出,决定前去帮助其他人。酒剑仙带李逍遥、林月如来到蜀山救赵灵儿。拜月教主来到刘家害死刘晋元父母,带走刘晋元。

李逍遥与林月如进入锁妖塔,途中,李逍遥先前被拜月教施下的忘忧蛊药力失效,手心的灵字也开始闪烁,他记起了曾经和赵灵儿在仙灵岛的一切。林月如为成全李逍遥和赵灵儿而主动选择葬身锁妖塔中。李逍遥为救赵灵儿去了女娲庙,被女娲神像送回了十年前,李逍遥试图改变十年前发生的事,失败。赵灵儿诞下一女,取名忆如。

李逍遥、唐钰杀入拜月教,假意投靠拜月教的刘晋元暗中相助,临死前告知李逍遥打败拜月教主的办法:真爱的情侣可用人面吊坠许愿,他们将化为青鸟,拥有强大的大地之力。拜月教主再次召唤水魔兽制造洪水,妄图重塑世界。阿奴、唐钰拿吊坠诚心许愿,打败了拜月教主,二人也变成了飞鸟比翼双飞。赵灵儿在消灭水魔兽的战斗中受了重伤,最后死在李逍遥怀中,一行六人只剩下李逍遥和女儿忆如。

【要点评析】

根据记载,1958年,美国国家实验室研发出一款能够在机器上模拟打乒乓球的小程序,这被认为是人类历史上第一款电子游戏。虽然产生只有几十年,但电子游戏的发展十分迅速,很快就在人们的娱乐生活中扮演了重要角色。进入21世纪以来,个人电脑开始普及,网络玄幻小说和玄幻题材的电子游戏在年轻人中风行一时,其中尤以大宇资讯制作发行的《仙剑奇侠传》和《轩辕剑》、上海烛龙信息科技制作发行的《古剑奇谭》等单机 RPG(角色扮演)游戏为代表。《仙剑奇侠传》发布于1995年,十年后,唐人影视投资拍摄的同名古装仙侠玄幻剧在电视台首播,收到了非常好的效果,收视率达11.3%,首轮播出后平均收视率达到3.8%,在当年的"百度风云榜十大电视剧"中位居第三。值得一提的是,同年与《仙剑奇侠传》同台竞争的对手,是《汉武大帝》《京华烟云》《亮剑》《大宋提刑官》等至今仍在各类好剧推荐榜单中出现的高分良心好剧。《仙剑奇侠传》的收视神话对游戏的影视改编带来的极大鼓舞,引起了一股游戏改编影视剧的热潮。《仙剑奇侠传》之后,该系列中又有2部被改编为电视剧,分别是2009年上映的《仙剑奇侠传三》和2016年上映的《仙剑云之凡》,还有1部被改编为网剧,2部在摄制中;2012年,同公司的《轩辕剑》系列改编拍摄的仙侠题材古装玄幻剧《天之痕》上映,2014年,烛龙信息科技公司的《古剑奇谭》改编拍摄的同名玄幻剧上映,都收获了不错的收视和口碑。可以说,正是"仙剑"系列开启了我国的仙侠玄幻剧时代。

一、从游戏到影视剧——叙事媒介的跨越

随着技术的发展，不同媒介之间的互动越来越频繁，电视剧行业中掀起了一股 IP（Intellectual Property 的缩写，意即知识产权）改编的浪潮，从游戏到电视剧的跨媒体转换也变得更加普遍。影视与游戏都是视听艺术的表现，RPG 游戏作为叙事性特征最强的一种游戏类别，其可玩性就建立在游戏的故事性与丰富饱满的人物形象上，即使去除游戏中的互动和战斗部分，留下的叙事结构也即故事主要剧情仍然是完整的，在改编为剧本方面拥有着得天独厚的条件。在视觉艺术上，游戏的影像也为影视剧的画面叙事提供了一定的基础，比之文学向影视的"从 0 到 1、从无到有"式改编，难度更低、可操作性更强。当然，游戏与影视剧在媒介形式上的不同也决定了在从游戏走向影视的过程中，影视对游戏独特的叙事进行改编和再创作的必然，如对人物形象、人物关系、故事线等重新建构，一定程度上会影响玩家对游戏的印象。《仙剑奇侠传》播出后，就有不少熟悉游戏剧情的玩家因电视剧对人物形象与人物关系上的再创作而发出不满的声音。既要服从游戏的"历史"和"精神情怀"的建构，又要符合影视媒介的传播规律和更大受众群体的观看需求，是在将游戏改编为影视剧的过程中需要平衡和协调的难点。虽然对于《仙剑奇侠传》的主笔姚壮宪来说，授权开发电视剧是当时单机游戏市场萧条下为填补公司损失的一个无奈之举，但不可否认的是，在 IP 改编这股大潮中，游戏制作方与影视制作出品方实现了双赢。游戏庞大的粉丝基础为电视剧创造良好的传播效果和经济效益打下了坚实基础，而电视剧一经播出，其影响力也会为游戏吸引到更多的新玩家与更高的广告效益。在新华社旗下瞭望智库发布的首份政府背景 IP 价值报告《2017—2018 年度 IP 评价报告》中，TOP 20 中有四个游戏 IP，《仙剑奇侠传》就是其中之一。

"仙剑"系列游戏中，叙事所占的比重很大，有"仙剑"系列的爱好者将游戏中的打斗场面和过场动画删除，只保留了连贯完整且精彩感人的剧情动画部分剪辑成为剧情视频发布在视频平台上，收获点赞数万，可见"仙剑"系列在剧情叙事上的高完整度。游戏中叙事性的完成，是通过主角人物与 NPC（非玩家角色，指游戏中不受真人玩家操纵的游戏角色）的对话触发事件，从而进入完整的主线剧情和若干条支线剧情，由于玩家的不同选择，可能各自抵达不同的叙事终点（体现为游戏的多结局）。而在影视剧中，故事的叙述则需要借助一定的叙事艺术来传达，如叙事时间的交错、叙事视角的变换等。《仙剑奇侠传》电视剧采用了倒叙的手法，将故事的重要背景——李逍遥因仙术穿越回到十年前的故事置于开场，讲述了十年前南诏国的拜月教主带头纠集民众要巫王处死巫后的前情，为了胁迫巫王，拜月教主不惜召唤出了残暴的水魔兽作为威胁，眼见即将生灵涂炭，危急时刻，巫后牺牲自己的生命封印了水魔兽，这时，酒剑仙和蒙面大侠李逍遥出场，救走了巫后的女儿赵灵儿。将这一重要背景放在电视剧的开头，一开场就将观众的好奇心激发到了最高点：南诏国与将要讲的故事有什么关系？拜月教主是什么人？为什么国民会要求处死巫后？在此之前究竟发生了什么？叙事顺序的调整给故事制造了悬念，调整了叙事节奏，避免了单一乏味的平铺直叙，也令之后在讲李逍遥与赵灵儿之间情感牵绊的剧情间衔接变得更加自然，更加符合影视剧观众的需求。

二、仙侠中不变的"情"之内核

对人物情感的刻画一直是仙侠剧、玄幻剧的一个重点，《仙剑奇侠传》既有仙侠玄幻元素，又有爱情元素，其中男主角李逍遥与两位主要女性角色赵灵儿和林月如的爱恨纠葛至今仍是一个长久不衰的话题，"李逍遥爱的到底是谁"这个问题到现在仍然是"遥灵派"和"遥如派"争论不休的焦点。不

仅如此，剧中的六个主要年轻人：李逍遥、赵灵儿、林月如、刘晋元、阿奴、唐钰，虽然最终各自找到所爱，但互相之间都曾有剪不断理还乱的感情线索，至今仍被观众们津津乐道，甚至念念不忘。

但《仙剑奇侠传》的出彩之处并不仅仅局限于儿女情长和缠绵悱恻，剧中年轻人的友情、亲情、成长和改变，都在短短的34集剧情里完成。剧中展现了人性的复杂多面，没有绝对的善与恶、是与非、对与错，让剧中人物脱离了脸谱化、单一化的、非传统偶像剧的路线。李逍遥并非一个完美的主角，他也会害怕，可正是这样，才显得他的侠义之心尤为可贵，也正是这样，才让他身边的朋友能各自显出自己的魅力来，不至于湮没在强大的主角

图二　《仙剑奇侠传》剧照（一）

光环下。因此，我们才能看到酒剑仙的洒脱不羁和看似癫狂实则有情，林月如的无悔陪伴与付出，阿七对深爱的表妹的痴情守护，唐钰与李逍遥、赵灵儿和阿奴至真至善至纯的友情……支线中的配角反派们也没有绝对的善恶可言，偷财物还嫁祸林月如的姬三娘是为了攒钱替死去的丈夫买保存尸体的药物，隐龙窟中的狐妖与蛇妖只想一生厮守，蛇妖被杀，怀孕的狐妖在绝望之下殉情自杀。阿七的一句话，令人深思："魔非魔，道非道，对错难分。"虽然是妖，但他们也懂得爱，也有对美好生活的向往与追求。

图三　《仙剑奇侠传》剧照（二）

《仙剑奇侠传》中，除了主角团之间纠葛缠绵的感情线外，深重的家国情怀、为天下苍生的大爱贯穿了整部剧的主线剧情。几位主要角色的年龄设定都不超过20岁，却几乎每个人都为了拯救世界和他人毫不犹豫地牺牲了自己。林月如为了成全李逍遥和赵灵儿，殒命锁妖塔；蝴蝶妖彩依为救中了蜘蛛精毒的刘晋元，甘愿牺牲千年道行变回无知无识的蝴蝶；刘晋元的父母皆在自己面前被拜月教主洗脑害死，为了找到打败拜月教主的方法，刘晋元不惜假作投入拜月教，卧薪尝胆，借不死劫的穴位为李逍遥制造了假死迹象，取得了拜月教主的信任，最终被拜月教主发现，以指化刃穿透了胸膛，仍然强撑着来到了李逍遥面前，将打败拜月教主的方法告诉了他们，叮嘱李逍遥一定要完成他们的十年之约，最后在释然中合上了眼睛。女娲族人世世代代的牺牲和付出更是如此。在《仙剑奇侠传》的世界观中，女娲族被设计为一个不老不死、远离世俗的母系神裔部落，她们身为女娲后人，法力高强，永葆青春，每一代只生育一个女儿。《蜘蛛侠》中有一句名言：能力越大，责任越大，每一代女娲后人身上传承着女娲的力量，也因而背负了以苍生为己任，守护南诏、拯救世界的使命。赵灵儿的母亲青儿舍弃与剑圣

的小爱追求大爱,最终用自己的生命封印住了水魔兽,保护了南诏国的百姓,十年后,化作石像的她依然提醒女儿不忘身为女娲后人的使命:"所有的苍生百姓,都是我们的生命,我们的孩子。他们受苦受难,只会令我们心痛。"当拜月教主再次召唤出水魔兽意图重塑世界,赵灵儿也做出了和母亲一样的选择,独自冲进水魔兽的体内摧毁了水魔兽。最后,身负重伤的赵灵儿强撑着化成与李逍遥初见的样子,在爱人的怀中逝去。

三、架空作品体现出的超现实与现实

仙侠玄幻剧作为一种风格独特的电视剧类型,依托于架空的时空讲述故事。李逍遥与拜月教主最后的战斗并不是武艺和仙术的比拼,二人反倒是一直在讨论和追问什么是"爱"这个似乎与战斗本身和世界安危无关的话题,最后李逍遥用以击败拜月教主的招式叫作"爱无限"。刘晋元在古书中发现当相爱的两人持有人面吊坠并向吊坠真诚许愿时,许愿之人会化作青鸟,但可以获得无穷的力量——这也是阿七发现的秘密。当唐钰和阿奴化作的青鸟出现时,拜月教主觉得不可思议,他并不相信世上有矢志不渝的爱,他问李逍遥什么是爱,李逍遥则回答"爱无限",一瞬间,爱产生的力量便击穿了拜月教主的身体,他的身影在空气中渐渐消失。这一招并不来源于任何典籍或传说,反倒是在架空作品中才能完成的抽象概念具象化,只存于概念中的爱成了具体的物质武器从而带来胜利。

四、无可逃脱的宿命轮转

图四 《仙剑奇侠传》剧照(三)

仙侠剧产生于中国传统文化,因此带有强大的宿命论暗示。女娲族后人与生俱来的能力与使命,注定了她们在灾难来临时要为天下苍生自我牺牲的命运;但女娲族人又天生痴情,因此代代都注定面临使命与爱情的冲突,紫萱如是,青儿如是,赵灵儿亦如是。锁妖塔中,林月如为成全李逍遥和赵灵儿而殒命,赵灵儿也昏迷不醒,李逍遥为救赵灵儿去向麒麟讨角和火灵珠,被女娲像送回到十年前。李逍遥知道仙灵岛在东方而让凤凰往西,只要赵灵儿不到仙灵岛,自然不会遇到十年后来求药的自己,殊不知曾被自己鄙夷的"地球是圆的"的说法将赵灵儿正好送到东方;阻止酒剑仙教授未来的自己武功,反倒弄巧成拙地激起了酒剑仙的在意和逆反心理,偏偏就要抓着十年后的李逍遥教他武功。没有十年后的经历就无法被送到十年前,而十年前的选择又影响和决定了十年后的现在。从现实逻辑的视角来看,这未尝不是一种对时间悖论最好的解法。但架空于现实的作品,其归旨从来不是为现在的物理世界寻找一种客观规律,而是在一个超现实的极端情况和假设下探讨关于人类命运的一种理念。剑圣掳走赵灵儿,将其关进锁妖塔,并表示要七十年后才能释放,如果李逍遥和林月如不前来相救,那么林月如便不会葬身锁妖塔中;如果赵灵儿依旧被锁在塔中,那拜月教重塑人间的计划就间接落空,赵灵儿也许就不会面对水魔兽,也能逃脱女娲后人的牺牲命运;救赵灵儿出来,反倒是又将她置于了舍身保护南诏国、与水魔兽对抗的因果中。还有一个问题,七十年中,南诏国面临的可能是生灵涂炭、流血漂橹的命

运,身为女娲后人的赵灵儿又该如何面对失去苗疆子民、唯自己保全性命的结局呢?一如电视剧的结尾,孤身一人的李逍遥问剑圣,是一切随道,顺其自然,还是一切随心,尽力改变?如果明知有方法能改变命运,能避免一切悲剧的发生,还能够坚守所谓的道吗?

李逍遥最后向剑圣问出的那句"你明白吗",至今也仍然是"仙剑"爱好者们争论不休的焦点。彩依为救刘晋元在失去千年道行前说:"往往留下来的人,才是最痛苦的。"最后留下的人,才是失去最多的人。这个道理,当时的林月如还不明白,李逍遥也不希望她明白,因为如果有朝一日明白了,就说明已经经历过了这种痛苦。从这个角度来说,也许李逍遥向剑圣问出的这一句话正是这个意思,曾经的爱人为保护百姓化成石像,同

图五 《仙剑奇侠传》剧照(四)

门师弟在和拜月教的斗争中死去,他们都是死在"路上",而剑圣才是"留下的人",经历了所有的失去过程。李逍遥和剑圣选择了不同的道,剑圣的悟道是看透了拥有之后伴随而来的痛苦,而选择放弃经历,走出红尘。当他听到李逍遥的诘问时,无以为答、仰头忍泪的举动,有在这种痛苦面前的被打动、被感染,也有他对李逍遥这种"红尘中人"命运的悲悯。而李逍遥不同,"逍遥"的名字已经标定了他的命运,他注定不会寻求那一种"大彻大悟",而要在红尘中逍遥,要用力且尽力地去改变命运、经历人生,哪怕拥有即意味着要面临失去的痛苦,也要痛快地活着,去奔向这一种终点注定是痛苦的宿命。轰轰烈烈、快意恩仇的一生,已经是大多数人求而不得的快活壮阔。他拒绝剑圣这一种博大的"道",因为在他看来那才是"空",就像楚留香离开张洁洁时流下的那滴泪:"我来过,活过,爱过,所以我绝不后悔。无论结果如何,都绝不后悔。"

【结语】

《仙剑奇侠传》刻画了一批鲜活生动的人物,让游戏中的角色能够走到荧幕上来演绎他们的故事,至今被喜爱者奉为游戏影视改编的经典。但其刚搬上荧幕之时,也引来了不少质疑和争议,媒介的改变使得对人物形象与人物关系进行的改编成为必然,也会使得原本的故事情节在某种程度上被扰乱,剧中很多埋下的伏笔最终也没有给出解释,致使引来了不少原著游戏玩家们的不满。当然,无论还原度高低,《仙剑奇侠传》作为国内仙侠题材电视剧的开山之作,"上承武侠,下启仙侠",直到今天仍被观众奉为经典,这一点是无可否认的。从游戏到成功地改编为影视剧,首先得益于这一经典游戏作品庞大的粉丝基础,剧情上的连贯完整性与本身具有的戏剧冲突为其改编成剧本创造了可能性,内含的仙侠世界观和本土文化、神话传说的因素在充斥着历史正剧的当时令观众耳目一新,麦振鸿神来之笔的配乐也为剧情加分不少……这些因素共同造就了这部作品的成功。近年来,随着影视技术不断发展,特效越来越逼真,影视 IP 改编大热,根据网络文学和 RPG 游戏改编的仙侠剧也是层出不穷,但除了 2009 年同系列的《仙剑奇侠传三》、2014 年的《古剑奇谭》,我们似乎很难再说出像

《仙剑奇侠传》这样一部现象级的经典仙侠作品。新的仙侠剧频频启用"流量明星"担任主角,作为集中国古代神话、侠义精神、传统民俗等文化元素于一体的独特题材,如何与挑战和磨难同行,制作出让观众满意、高水准、能经得起市场考验的仙侠剧作品,仍然是创作者们必须思考的问题。

(撰写:杨　祺)

《冬至》(2004)

【剧目简介】

《冬至》是由李鸿禾编剧,管虎执导,陈道明、丁勇岱、陈瑾、刘敏涛、张子健等联合主演的悬疑推理剧。该剧讲述在 21 世纪初,社会飞速发展之下,一个古镇银行职员因意外得知挪用公款的内幕,偶然获得一笔不义之财之后,无法克制金钱诱惑,卷入泥淖的故事。该剧共 36 集,于 2004 年 4 月 12 日在浙江影视文化频道播出。

【剧情概述】

齐州是一个平静而祥和的南方古镇,但是有一天,刑警支队突然接到一起报案,在和平支行库款交接的时刻,一个浑身捆满炸药的民工要抢劫运款车,并且只要求从公款当中拿到一千五百元。这场重大案件打破了齐州的宁静,也引起了公安部门的高度重视。柜员会计陈一平为了保护大家和银行的利益,主动跟歹徒对话,并被劫为人质。好在刑警支队及时赶到,将被当作人质的陈一平及时解救下来,惊魂未定的陈一平回到家中,听到小院将要被拆迁

图一 《冬至》电视剧海报

的消息,身心俱疲的陈一平晕倒在院子里。担心丈夫安全和前途的戴嘉逼着陈一平辞职,而陈本人也因为之前被彭中华顶替做科长的事情有些膈应,于是在第二天向银行领导提出辞职,但就在此时,柜台会计郑彬彬在清点存款时发现库款少了八万元,让依然还处在被劫阴影中的银行职员们又提心吊胆起来。此事在陈一平的坚持下报了警,警方的介入让行长刘家善和科长彭中华十分惊慌,同时因为这件事情的严重程度,公安部门特地选调了刑侦专家蒋寒来协助齐州警方侦破此案。

在被警方问询之后,薛非约行里的保卫科长向书武一起打麻将,其间发现向书武持有银行保险箱的钥匙,明白丢失库款去向的薛非立刻劝说向书武将偷来的钱还回去,但向书武未置可否。这时,戴嘉的弟弟戴崴为逃避债务从日本回国,准备回到齐州寻找赚钱的机会。此时的刑警队决定对能接触到银行库款的职员进行测谎,以此来推断盗窃库款的嫌疑人,而只有胆小怕事的陈一平在测谎当中出现了疑点,不愿看到好友背黑锅的薛非逼着向书武再次偷钱来转移警方的注意力。于是,在蒋寒到达齐州之时,得到了银行库款又被盗了十二万元的消息,在没有证据证明陈一平就是盗窃者的

时候,蒋寒下令放人。被释放的陈一平回到银行就得知了小时候帮助过自己女儿治病的同事老蔡出了严重的车祸,变成了植物人,心怀感恩的他号召同事们一起负担老蔡的治疗费用。警方对于库款失窃的调查仍在继续当中,刑警队长谢家华来到银行找行长刘家善了解情况,并提走了银行所有人的档案,这一举动让刘家善感到非常惊慌,因为他伙同科长彭中华长期将银行公款私自借贷出去,从中牟利,此前古镇大家族的继承人郁文,因为他们言而无信的借贷而生意破产,选择自杀。掌握银行微机室密码的主任会计薛非也常常私自挪用银行账面上的公款去炒股,在其中净赚利润。陈一平在无意中得知薛非的不法行径,提醒他不要犯错,误以为陈一平要去告发的薛非同陈一平大吵一架。气愤不已的陈一平向行长揭发了薛非的行径,刘家善找薛非谈话,在谈话当中明白薛非也知道他和彭中华这些年的所作所为。受到威胁的刘家善指使向书武将薛非灭口,以绝后患。

而在薛非死后,陈一平接到了薛非生前当作后路的软盘,其中揭露了银行高层的肮脏秘密,也在其中附上了微机室的密码。震惊不已的陈一平决定去微机房一探银行账目的究竟,发现果然如同薛非所说的那样,老实本分的陈一平震惊不已,并将此事告诉了妻子戴嘉。戴嘉此时却在心里打起了小算盘,认为这是个来钱的机会,并且沉不住气地将此事告诉了弟弟戴崴。戴崴在回国之后找到了之前在日本共同钻营的伙伴——郁文的妹妹郁青青,希望她能够帮助自己还上借款。而正在筹划为兄报仇并振兴家族的郁青青将戴崴引到了自己参与创立的鸿嘉置地,将他引荐给了明面上的公司法人柯镇华。几个各怀鬼胎的人因为对金钱的共同渴望而纠集在了一起,企图通过拆迁赚得盆满钵满。戴崴将从姐姐那里得来的消息告诉了郁青青,郁青青也打起了陈一平的主意。

陈一平刚开始非常坚定,无论是妻子的软硬兼施,还是弟弟的"曲线引导"都没能让他动拿公款的歪脑筋。但在一次对老蔡的看望当中,医生告知陈一平现在有一种进口药对老蔡的病情很有帮助,但是需要六十万的治疗费用。几经纠结的陈一平在夜晚潜入银行,从拆迁款的账户上挪走了两万块钱。这次挪用的顺利让陈一平忘记了恐惧,也让他感受到了金钱带来的快乐,心态也产生了巨大的变化。偷窃成功的喜悦让陈一平决定再干一次,他又一次从账户当中挪出了二十万元。不巧的是在这次成功之后,他们夫妇之间的讨论被邻居老马听到,老马质问他钱是从何处来的,告诫他不要犯错误。而此时的郁青青开始打这笔拆迁款的主意,通过戴崴提供的消息威胁陈一平。在他们的威逼之下,陈一平开始应他们的要求挪动公款,数量一次比一次大。承担着心理重压的陈一平在给老蔡付医疗费的同时,也将心中藏着的这些事情讲给植物人老蔡听。

警方的侦破不断取得进展,可是银行的库款也在不断地流失。银行的漏洞大到了刘家善无法遮掩的程度,总行派出专员开始查账,刘家善畏罪潜逃并服毒自杀,在临死之前都未弄清这个背着他们偷盗库款的人到底是谁。而陈一平在新行长到银行之前听从戴崴和郁青青的劝说做了一票大的,偷盗了一千万的库款。但他只有支票,没有办法把这张支票变现,也没有能力在不引人注目的情况下拥有这笔钱,陈一平和戴嘉惶惶不可终日。有一天,陈一平在报纸上看到了富裕的杨婉妤在报纸上登出的求肾源的广告,不惜通过捐肾来换取这位女富豪的信任,从而帮助他把这笔巨款转移到国外进而合法化。在顺利换肾之后,这位女富豪打上了他本人的主意,提出如果陈一平同意与她一起生活,就可以帮助他做任何事,而急于将钱转移出去的陈一平也答应了她的建议。但杨婉妤很快发现了陈一平有家庭的事实,不能容忍被欺骗的她开始用这笔巨款逼迫陈一平离婚。此时的郁青青也不断地试探和威逼利诱,想要从陈一平手里得到这笔钱,最后甚至不惜绑架了他的女儿幼幼。急于得

到钱去赎回女儿的戴嘉此时感受到了这笔钱带来的灾难,她去请求杨婉好把钱给她,让她好救回女儿,可之前被陈一平欺骗感情的杨婉好根本不相信戴嘉的话,认为这只是戴嘉利用她赚钱的借口。为女儿心焦的戴嘉气急败坏起来,失手杀死了手术后身体极其虚弱的杨婉好,然后回到家,穿戴整齐,自我了结。回家后看到妻子自杀的陈一平承受不住打击,精神失常,终究家破人亡。警方也顺利找到了郁青青和柯镇华的藏身之处,在周旋之后将他们抓获,将幼幼顺利解救,案件告破,古镇的风波终于告一段落。

【要点评析】

一、飞速发展的社会与无所适从的人

这个故事发生在2002年年末,看这部剧的时候,必须把我们的思维调回到与当时的社会及齐州这个千年古镇相匹配的背景。这本是一个传统世外桃源式的环境,生活在这里的人们傍水而居,人们单纯善良,人际关系和睦。这样一个原本生活节奏缓慢而规律的小镇,在社会飞速发展的大气候下,被迫卷入了时代发展的浪潮当中,在这个安宁祥和的古镇协奏曲上,插入了原本不属于这里的音符。

当柯振华带领顺子和拆迁队闯入这个古老的街区时,"世外桃源"的宁静被打破了。古镇上的居民本能地抗拒拆迁,他们早已习惯了住在由木质楼房组成的大院中,习惯了这样缓慢的生活节奏,习惯了这种与世无争的生活。他们在这样的生活模式里被抚养长大,然后再把这样的生活模式自然地传给下一代,这在他们看来是理所当然的。所以,当时代的高速发展要求城市必须进行改造与重新规划,这种来自发展的要求辐射到这个古镇上来的时候,居民们就像被当头一棒。他们本能地团结起来维护着自己的住所,而拆迁队也如每一次变革初期的先遣队一样,急切而带有野蛮气息。他们作为率先嗅到变革气息的人,其实是激动而无措的,没有经验的指导,与此同时与拆迁改造相匹配的规章制度和法律法规同样不完善,实施拆迁的队伍和制定规则的有关部门都只有在行动当中逐步摸索适合当下的方法。于是,当急切想推动进程以求得经济利益的拆迁队,碰上惶恐的老居民们,矛盾不可避免地发生了。有人想靠拆迁改造赚到的钱让自己过上好的生活,有人担忧着自己安身立命的根本——住宅,老宅里的人无法明白为什么自己稳固的住所在自己的心间摇摇欲坠。人类的悲喜果然并不相通。

"人类最古老、最强烈的恐惧是对未知的恐惧。"因为不知道未来发展的方向,也不清楚将来的自己在时代的浪潮当中将何去何从,大部分人相信小心驶得万年船,在保守和懵懂的状态之下小心翼翼地接触着新兴的事物。但总有那胆子大的人,在利益的驱使和对未来的好奇之下,迈出自己试探的脚步。《冬至》这个故事以拆迁作为引子和背景,实际是在进行关于贪婪的讨论,人心的贪婪在人们对关于拆迁的利益追逐中显露无遗。而一笔巨额的拆迁款将人们的目光从拆迁本身引到了保管拆迁款的齐州银行和平支行。在当时并不完备的金融管理体系之下,银行的管理者们监守自盗,仗着自己了解制度的漏洞,获取暴利,企图靠投资过后再挪回的方式隐藏自己的不法行径。银行行长刘家善带头,和科长彭中华沆瀣一气,将储户存款私自借贷出去,从中牟利;主任会计薛非将公款挪到外地炒股牟利,再将原本的数额补回。他们认为在没有大数据的当时,依靠这种方法为私人谋利是一件很聪明且漂亮的事情。他们眼里,做这样的事没有成本,也无须承担后果,无非就是在过程当

中小心一些即可。靠着这样的偷窃行为过上了让别人艳羡的"有钱人的生活"。而"围观"的人们只看到了结果，却不解其中的门道，只能把目光放在金钱带来的表象上面，产生更深的自我怀疑。

图二 《冬至》剧照（一）

金钱向人们展示了它的魅力，它让人深陷其中，也让人彻底异化。在这个高速发展的年代，人们在心潮浮动中清楚地看到了金钱的力量，人群也因为这个参照物而被分出了三六九等。面对同工资不匹配的欲望，普通人很难放下心中对于金钱的渴望，但好在大多数人的心中还有规则的底线，在限制着他们堕向犯罪的深渊。谁不想过上更好的生活？谁对未来没有一点憧憬？谁没有理想？可是平庸而不见尽头的生活将人的棱角一点点磨平，体制当中的不公正与漏洞，和在其中不停钻营着的人总是阻挠着老实人的前进。好日子总也盼不到，理想的火焰也一点点被残酷的现实浇灭。原本本分可靠的小市民陈一平，在薛非死后的秘密遗书中，偶然得知了银行库款被领导们随意处置的秘密，当代表库款处置权的微机室密码交到他手上的时候，他心中善恶的天平在妻子不断地挑唆和妻弟伙同郁青青的无耻威胁中打破了平衡，在尝到了一点点有钱的甜头之后，他成了金钱的奴隶。在迈出无法回头的错误一步之后，逐渐张狂起来，将政府下拨的拆迁款悉数转移。但因为他始终只是个普通人，无法将这巨额的数目变现，因而他不但没有享受到分毫金钱带来的愉悦，还承受着巨大的心理压力和自我谴责，最后搞得家破人亡，自己也因为无法承受住妻子在眼前自杀的打击而精神失常，终究被飞速前进的时代巨轮抛在身后。从这个意义上来说，这不仅是一个古镇的普通银行职员为了幻想中的金钱构建出来的美好生活，铤而走险走上犯罪之路的故事，也是当时大时代之下中国千万普通家庭的缩影，从这个故事当中，我们看到了当时人们心中被压抑着的普遍困境。

二、碰撞：现代社会与传统观念

《冬至》剧集利用一系列的女性形象，在善与恶的对比当中批判了一些传统思维的暗面对人的消极影响，也从这个角度，向我们展示了传统观念同现代社会的碰撞。

郁青青是这部剧当中的反一号。在齐州这个古镇上，人们延续着祖先的生活节奏，延续着他们的宗室观念。最典型的代表便是在剧集开头就提到的郁氏家族，这是这个古镇上举足轻重的一个古老家族，但是在时代的发展当中经历了没落，在郁青青的大哥郁文离世之后，这个家族愈发衰微。于是郁青青放弃在日本寻求机会而打道回国。但从此，她的心态发生了改变，在弄清了哥哥的死因之后，她这个人被"复仇"的火焰笼罩了，从她的立场和角度出发，她所做的事情都是为了复仇和振兴郁家。这种传统的意识在这个年轻女孩儿的头脑中根深蒂固，同古镇阴郁的氛围一起和时代热火朝天的发展步调形成鲜明的对比。在传统的视角当中，家族的事关乎忠孝节义，是重中之重，这种思路让郁青青在心里为自己的作恶附上了一层正义意味。她的哥哥郁文为了生意向银行贷款，但在工程开工之际，银行又将给他的贷款收了回去，使得郁文走投无路而选择自我了断，而给他发放贷款的正是

齐州银行和平支行。于是郁青青认定她哥哥的离世是因为刘家善和彭中华的计谋,把他们视作自己的仇人,也将自己后来威胁陈一平偷盗银行库款的行为看作理所当然的报复,为了这笔钱她不断利用自己周遭的人际关系,甚至为了逼迫陈一平就范而绑架他的女儿幼幼。虽然这些行径在现在看起来愚蠢且没有逻辑,但是在当时的社会环境之下,她的这种复仇的想法已经占据了她的整个生活,她愿意为了复仇而出卖自己的灵魂。她自以为正义的复仇行为让她用尽心机、不择手段,她以对传统的一知半解为自己的疯狂行为开脱,最后落得一场空。

戴嘉是陈一平的妻子,本来应是传统意义上"贤妻良母"的她,也是陈一平走向犯罪深渊的一个推手。这是一个典型的小市民形象,虽然身为古镇上一家工厂的副厂长,但是斤斤计较,爱攀比,在家一手掌握经济大权,丈夫陈一平在她面前总是显得有些憋屈。她虽然看起来厉害,但是并没有睿智到能够独当一面,在大事来临之时,常常显得软弱无能,还是需要依靠丈夫的支持。这个角色具有一定的典型性,她不是什么十恶不赦的坏人,始终是在为了这个家庭而奔忙,但是她也无法回避随时代进步而来的物质需求的增长,她爱漂亮的首饰,爱新款的手机和电脑,爱追赶潮流。但是这一切物欲的满足都是以金钱为基础的。所以当陈一平向她袒露薛非给自己留下的秘密和银行领导们真的在挪用公款时,她心动了。攀比心让她觉得别人能做的事情为什么自己不能做,贪婪让她劝说陈一平越做越大,家族观念让她对不成器的弟弟依然拥有高度的信任,并把自己所不能解决的事情找弟弟一起谋划,也让弟弟戴崴成为将这个家庭引向深渊的另一根绳索。而当一切走向无法挽回的境地之时,传统的思维惯性不能给她任何帮助,她也只能绝望地一死了之。

沈囡是这部剧中善的化身,虽然这"善"显得有些扁平。她是一位音乐老师、基督教徒,是郁青青同母异父的姐姐,是和戴崴相恋多年的女友,是幼幼的老师。从她的职业身份和信仰上,可以看出编剧将"真、善、美"的内核放在这个人物身上的愿望。沈囡在情感上有牵制戴崴和郁青青的双重作用,戴崴身上最美好的部分是对于她的不舍和爱恋,他最后的被捕也是因为对于沈囡病情的牵挂。郁青青与她有难以割舍的亲情,沈

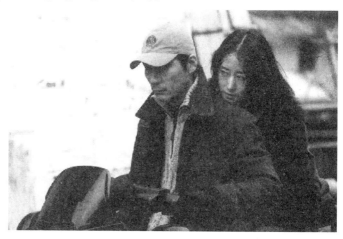

图三 《冬至》剧照(二)

囡用善良来坚守着自己做人做事的底线,在发现郁青青的不法企图时坚决与她划清界限,也因为这层亲情关联,让我们看到了在得知沈囡病情恶化后,及时关心并解决医药费的郁青青身上善的一面。也是这份来自亲情的了解与信任,连同她人民教师的责任心,让沈囡在郁青青绑架幼幼的时候,及时找到郁青青和柯镇华的藏身之处,在通信并不发达的当时确认了幼幼的性命安危,向警方及时提供了他们的行踪线索,为警方采取下一步的行动指明了方向。

三、热点题材:刑侦与普法

在21世纪之初,有过一段时间的刑侦悬疑题材热,《重案六组》《案发现场》《黑洞》《黑冰》等便是这类热播的电视剧。这些电视剧将时代背景同刑侦、法律知识结合起来,用大众喜闻乐见的连续

剧形式,向当时法律知识有限的大众传递了不少法律知识,有效地提升了大众群体的法律意识。

图四 《冬至》剧照(三)

在《冬至》这部剧当中,先进的刑侦技术和现代的思维意识是依靠蒋寒这个角色来实现的,剧集的旁白全部出自他的视角,他是整个故事的讲述人。蒋寒是传统的"英雄"类角色,他有着正面人物所要的光正外形,并且拥有高于当地公安的地位,他是上级直接选调来帮助齐州当地警方破案的公安厅处长。同当地警察的主观断案不同,他重视证据,懂得分析案件相关人员的心理,利用这些心理揣测和引导这些人的行为,并且敢于直接同相关人物进行思维上的推拉和周旋。尽管这些技巧在我们现在看来显得粗浅而老套,但在当时来讲,确是新奇且具有相当的进步意义的。回顾这部剧集,我们也感叹这十几年来刑侦技术的不断优化和刑侦团队的不断进步。但是从表达上来讲,这个角色的塑造还是落入了模式化的老套当中。剧集将整个刑侦队的成员同蒋寒做对比,刑侦队成员断案的模式守旧、方法落后和侦查时的情绪化,凸显出蒋寒断案的讲求证据、方式先进、有勇有谋和沉着冷静。整个刑警队成员对蒋寒的态度也是从开始的满怀戒备,到好奇地开始接触,再到最后转变为接纳和佩服,并成为同生共死的好战友、好伙伴。虽然剧集尽力表现出人物态度变化的完整转变过程,但是这种在一个人物身上堆满优点,让其他人物呈众星捧月之势合力烘托的方式还是落入了传统"三突出"的套路当中,使人物的塑造显得扁平化。

不可忽略的还有剧集的普法意义。郁文向银行的借贷又被收回的事件,让我们把视线落在当时并不完善的借贷体系上,让我们不禁感叹十几年间借贷体系的不断完善和借贷政策的进步与亲民。从银行职员轻易地监守自盗当中我们看出的是拥有不断适应社会、不断完善的法律法规的重要性。剧集也着力批判了以郁青青、戴崴、柯镇华等人为代表的,因为一己之私和无尽的贪婪,不断通过不道德,甚至是违法的手段大肆敛财的行为。向当时同样为金钱所诱惑,并且怀抱侥幸心理的人群敲响了警钟。让处在飞速发展时代的广大群众认清了法律的地位和重要性,倡导广大人民群众学法用法,让法律成为做事的准绳,也成为自我保护的武器。

【结语】

虽然《冬至》这部剧有很多时代的局限性,在人物的塑造上也有很多的不足,但它试图用稚嫩的手法向我们展现对人类贪婪的思考,也为普法工作做出了属于自己的贡献。贪婪是天主教教义中的七个原罪之一,也是文艺作品当中一直讨论的一个主题。在这部剧集当中,贪婪集中表现在人们对于金钱的欲望当中。受金钱蛊惑而大肆敛取不义之财,最后弄得家破人亡的老实人陈一平的故事是一个个人的悲剧,也是那个时代的悲剧。愿我们都能正视自己的贪婪,理性地应对它,并坚定地守护住心中的道德底线,遵纪守法,绝不迈错自己的脚步。

(撰写:韩 昀)

《大染坊》(2003)

【剧目简介】

图一 《大染坊》电视剧海报

《大染坊》是一部由王文杰执导,陈杰编剧,侯勇、罗刚、萨日娜等人主演的剧情类型的电视剧。它以20世纪初民族工商业的勃兴作为时代背景,以主人公陈寿亭的传奇人生作为叙事主线,用30余年的时间跨度展示了一代实业家们栉风沐雨的创业历程、披肝沥胆的爱国情怀。该剧于2003年10月在央视一套黄金时间首播后,在全国范围内引起巨大反响,以至在一轮播出尚未结束前便被要求在另一时间段内交叠播出。其收视率超过了同样大热的电视剧《男才女貌》和《金粉世家》,成了2003年当之无愧的年度收视冠军。作为当年度大众文化的一大热点,该剧借着2003年年初十六大有关民营经济的东风,掀起了人们重构民族资产阶级图像的热潮。同时,它呼应了岁尾"全国人才工作会议"的时代先声,鼓舞一代青年为国砥砺前行。通过挖掘传统历史来面向现代改革,以乱世商战为背景的《大染坊》讲述的是民族工业的奋斗史,传递出的是国富民强的不朽信念。正因为富有传奇色彩的故事和蕴含其中的深刻道理,该剧也成为各大电视评选颁奖仪式上的一颗明星。在第24届电视剧"飞天奖"上,它包揽五大奖项:长篇电视剧二等奖、优秀摄像、优秀照明、优秀美术、优秀男演员,它还于2007年在全国第十届精神文明建设"五个一工程"评选中荣获优秀作品奖。

【剧情概述】

从五四运动前夕到"七七"全民族抗日战争全面爆发的这段时间内,中华民族处于内忧外患之中,我国民族印染业迎接着种种困难的严峻挑战。《大染坊》以此为时代背景,塑造了以陈寿亭为代

表的中国民族资本家的群体形象。主人公陈寿亭早年是个山东周村的寒门小子。父母早亡,流落街头,以讨饭为生。但穷苦的出身挡不住陈寿亭凭借努力和聪颖闯出一番天地的步伐。在被染坊周掌柜所救并收为义子后,他苦学染布手艺。经过十年的苦心经营,他与别人共同创办的大华染厂踏上了工业印染之路,并成为青岛仅次于元亨的第二大印染厂。从通和染坊的当家、大华染厂的掌柜,到济南宏巨印染厂的老板,进而挖来上海六合染厂技工,买断天津开埠染厂……陈寿亭一系列成功的身份转换和商业举措使其成为山东印染业的巨头。待到"九一八事变"后,日本侵华意图逐渐暴露,他与以滕井为代表的日本商人矛盾愈加尖锐。这看似是经济利益冲突,实则关系到民族存亡。陈寿亭义无反顾地投入这场全民战斗中。他一次次躲过明枪暗箭,可最终还是没能等到国家复兴的希望,义愤而亡。从周村起步,青岛创业,到济南发展,陈寿亭的人生历程曲折艰难。电视剧在演绎一个乞讨者成长为一个企业家的传奇故事时,也把目光投向了暗流涌动的社会危机。战火纷飞已使百姓无法安生,而资本的无情碾压粉碎了人们的全部希望。为了自家印染厂持久生存,陈寿亭需要小心筹谋与孙明祖、林祥荣、赵氏兄弟等人在商业上的竞争与合作。焦头烂额之余,还得慎重对待与滕井的争锋,巧妙解决与訾家的矛盾。而更难对付的是他们背后邪恶的侵华势力及其爪牙——互利共赢的口号只不过是一个幌子,最主要的是为了打压吞并我们国家的民族企业。以陈寿亭为代表的实业家们早已被这些人视为眼中钉,其惨淡结局是既定的事实。可以想象,中国的民族工业想要发展壮大,何其困难。这不仅是商业战,还是政治战。就像剧中滕井所说的:个人太强,国家太弱,这个就要吃亏的。电视剧书写的是一部有关中国20世纪前期民族印染工业的兴衰的悲壮史诗,抒发出的是英雄壮志的家国情怀。因而,在展现人物性格魅力的同时,《大染坊》力求将沉默的历史表现得人性化。最典型的是只通过日本人滕井与陈寿亭在商务交涉中态度的变化就表现出日本对华侵略政策的逐步扩张——由经济入侵、军事进攻到全面侵略。二人的对立不仅凸显了不同的价值取向与性格特征,还将视野置于整个社会发展上。染坊本是市井凡人之地,却浓缩了民族的兴衰危亡。主人公是一染匠、商人,其不凡的人生同时见证了一个时代的飞速逝去。"随着抗日战争的全面爆发,中国民族工业似一现的昙花,彻底地凋谢了,就像一颗美丽的流星,划过了中国历史的天际。人们目送着那颗流星,带着那长长的叹息……"片尾低沉的话外音表达了今日中国人回顾往昔时的怅惘。整部剧以此落下帷幕,既饱含着对过往的缅怀,又带着对未来的遐想。

【要点评析】

一、人物表演

《大染坊》的魅力就在于个性鲜明的人物形象和生动曲折的故事情节。好的剧本和好的影像尚且停留在桥段编排上,而好的表演带来的则是真实可感的有血有肉的存在。首先是对于核心人物陈寿亭的塑造,成功地刻画出一个富有鲁地特色的商人形象。他的身上充分体现了中国传统文化的精髓——仁、义、礼、智、信。演员侯勇身上自带的硬汉气质加上角色赋予的不卑不亢、机敏聪慧等特质,使得陈寿亭这个人物鲜活而又深刻。丰富的表情和动作,鲜明的语言风格,侯勇把所能用的表演形式都用上,让人觉得真正的陈六子就应该是这样一个浑身上下透着机灵劲的人。当年剧组里流传着这样一句话:"我们是在用拍摄电影的条件,来拍摄电视剧。"拍摄条件艰苦,但拍摄要求不曾降低。剧中非常多的长镜头,相当考验演员的演技和台词。正如镜头所呈现的一样,演员在表演的过程中

完全沉浸到了陈寿亭的生活中,将陈寿亭的情绪变化等都消化到位。拿一个"怒"字来说,演员的情绪表达进一步烘托了陈寿亭的高大形象。工头吕登标对劳累至极的工人态度恶劣,被陈寿亭当场训斥。陈寿亭的眼神和话语里都是对贫苦人的关心,真挚诚恳。当看到两个工人危险作业时险些被硫酸烧伤,他急忙救人。随后又动手打人,甚至余怒不歇,不待见前来谈事的德国商客。一举一动都透露出他对工人安全的担忧和对生命的珍视。此刻的表演越是表现得焦急愤慨,越是将人物的形象升华了一个高度。这一怒恰是真情流露,反映出身为一个商人不以经济利益作为唯一动力的人情味。侯勇在表演中准确地把握了人物的性格基调,敢于使用本人的性格特点投入创作,于本色表演中亦注重寻求变化,成功地塑造出一个饱满的人物形象。

　　这里就不得不提及另一核心人物——滕井。在众多的对手戏中,滕井与陈寿亭的紧张氛围始终牵动着整部剧的神经。在以往的影视作品中,外国商人要么是不择手段的掠夺者,要么是"同情中国革命"的赞助者。这种把复杂问题简单化的做法着实歪曲了事实。而这部剧突破性地塑造了一位人性化的日本坯布商人滕井。他首先是个商人,考虑的是盈利。他不仅卖给陈寿亭质优价廉的"坯布",而且还曾给他联络到了技术先进的染布机器。一旦陈寿亭的事业做大,也就意味着滕井能卖出更多的坯布。双方共赢的局面,如果没有"侵华战争",或许可以一直维持下去。他们俩本可以是一对讲求信义、互利互惠,甚至可以把酒言欢的兄弟。但侵华战争打破了这一切,驱使着滕井怀揣更大的野心。相对平等自由的贸易变成了惨无人道的倾轧,而老成温厚的滕井扭曲为歹毒凶狠的恶魔。无论是从小我,还是从大我出发,他们二人的关系都不会回到从前。人物的前后反差要求演员做出相应的调整。在张秋歌的演绎下,滕井的形象深入人心。不仅通过砸车等疯狂的表演来塑造人物,还通过对人物心理的细心揣摩来刻画人物。《大染坊》直观形象地表现了历史逆流对芸芸众生的裹挟,揭示了邪恶政治对个体的毒害,以及在权力面前人性的沉沦和丧失。

　　另外,每个配角的精彩表演使得这部剧的观赏性大大提升。因为有着与陈寿亭不同的故事线,他们为《大染坊》的整体呈现创造了多种可能性。拒绝诱惑的卢家驹、整日思三国的赵东俊、彪悍的竞争对手孙明祖等簇拥在陈寿亭周围的配角们体态不一,心思各异。有了他们的陪衬,陈寿亭这一人物形象逐渐丰满起来,由此填补起这部剧的感染力。刘仁波扮演的锁子叔就是其中的一个突出代表。综观整部剧,从第一集接济陈寿亭,到最后一集病重过世,他总共出场不超过五次,但是他成为剧集里一条重要的线索,贯穿于整部剧的始终。如果说陈寿亭的义薄云天是从说书人那儿得来的,那么关于人的善恶之道则是从锁子叔那儿习得的。他的仁义宽厚可以看作是陈寿亭世界观里的善意表达。这么一个人,既是这部剧温情的存在,又默默地影响着陈寿亭的商业手段及情怀大义,成为他未来道路上的指路人。而由罗钢扮演的卢家驹更像是他前行的同路者。作为生意上的重要搭档和生活里脾气相投的朋友,卢家驹对于陈寿亭的人物形象刻画起到补充作用。一出场时的傲慢不屑,是其家底殷实、留学归国的标签赐予的。他的出身让他自小养成了高人一等的习惯,也导致了他不待见穷小子出身的陈寿亭。随着慢慢认清陈寿亭的为人,并被他的智慧才华折服,卢家驹甘愿听从其意见安排。这样的态度转变从侧面肯定了陈寿亭的为商法则和处世之道。卢家驹曾经说过这么一段话:"人嘛,毕竟是人嘛!女人无所谓正派,正派是受到的引诱不够;男人无所谓忠诚,忠诚是因为背叛的筹码太低。道德力量毕竟是有限的啊。"可见他本身还是一个有着清醒意识的人。他生长在传统家庭中,但较早接触到了西方的多元文化和先进技术,对于一些偏颇的人伦道理还是有着

客观的看法的。卢家驹代表着从地主阶级中孕育出的工商业者,因而在他的身上,我们看到了儒雅温和的一面,也看到了纨绔子弟的不良习气。总而言之,他人格上的转变不仅由于其自身的进取,还很大程度上受到了掌柜的影响。

二、鲜明的地域特色

有评论者曾这样论述地域文化与电视剧创作的关系:"鲁派电视剧的创作者深受齐鲁文化的影响,将带有齐鲁文化印记的创作理念深深植根于电视剧作品中,使得鲁派电视剧作品整体呈现出了带有浓厚齐鲁文化印记的审美文化特征。"《大染坊》这部剧出自山东,自少不了齐鲁文化的熏陶。剧中时常蹦出的地道方言和富有地域特色的衣食起居等都充分彰显着齐鲁文化的特征。比如第一集中,陈小六说的"棒子"一词即是山东农村对玉米的俗称。再比如第七集中,圆形厚实剁馅用的木墩子、笨重粗糙的土黄色和面瓷盆都是山东地域厨房里的常用工具。还有提到的"芫荽",也就是我们日常说的"香菜",是山东一带方言里的特殊叫法。浓郁的山东地域文化气息充斥在剧中的每一个镜头里。在外部氛围营造之余,《大染坊》还将齐鲁文化的内涵搬上荧幕。自强不息、厚德载物这些流淌在齐鲁人血脉里的爱国主义精神在这部剧中体现得淋漓尽致。尤其是在鲁商陈寿亭身上,我们看到了中华优秀的传统文化。在他饥饿难耐时,是锁子叔的"半块饼"救了他。他一直记着这份恩情,年年供米,月月供柴,让二老安享晚年。即便是他已成为青岛城响当当的掌柜,过年时仍旧带着妻子登门拜访。一跪一磕,是堂堂男儿知恩图报、不曾忘本的品格体现,亦是传统儒家文化植根于人们心中的证明。他还有着山东大汉的刚烈硬气和豪爽大方,不惧怕土匪的威胁,毅然将筒子香摁向自己的胸膛,这一幕令人震撼。事后,陈寿亭欣然接受土匪的歉意,还认其为结拜兄弟。至于幕后主谋王掌柜,陈寿亭也没有恶言相向。他的包容大度超乎所有人的想象,赢得荧幕内外的看客们对他的仰慕。深受儒家文化的忠义气节的影响,陈寿亭诠释了鲁商的文化内涵。他所信奉的人生信条很简单,即符合传统礼义。除了人物塑造上体现了齐鲁文化的山东气质,视听表现上展示了齐鲁地域特色,此剧的主题追求上的崇高也符合齐鲁文化的厚重底蕴。

三、朴实的民间语境

让祖父的传奇经历得以传之后世,是《大染坊》的编剧陈杰的创作出发点之一。以其祖父为原型的主人公陈寿亭,是根据其家人口耳相传的故事塑造出来的。由于事迹的传奇性和传承方式的口语化,加之其本人的教育背景,《大染坊》一剧选取用民间视角来增添通俗成分。从乞丐变身成为掌柜的故事,最大限度地引起了观众的审美愉悦。而穿大褂,抽土烟,与工人一同劳作,保持着过节吃炖肉的习惯,这样的一种平民作风更易为观众接受,很好地贴合了大众的审美经验。《电影观众学》一书中为此做出如下评述:"《大染坊》的故事深深植根于平民化的叙事语境中,从平民化的视角出发,以通俗的民间文化为基石,以曲折的叙述方式,讲述了一位乱世奇商的传奇故事。正是这种平民化的叙事语境暗合了观众的审美经验,这种叙事图式结构与欣赏者原有的知觉图式对应吻合,才使欣赏者产生出一种异质同构的愉悦。"于是,我们看到剧作的前半段的大致基调是轻松的。剧中的各处桥段,在民间故事和古典小说戏剧中似乎都能找到其影子与原型。

语言的平实风格直接地将人们带入平民语境中。剧中人物对话多是平实通俗的口语,还经常使用诙谐的俗语和歇后语,这些语言的运用生动而幽默,使人物更加富有生活气息。比如陈寿亭常挂在嘴边说的一句"洗脚盆子泡煎饼——就好这一口",虽说有些粗鄙,但刚好将其朴实不羁的性格体

现出来。不仅陈寿亭,而且剧中许多人物都能顺口说上几句歇后语。赵东俊的妻子描绘陈寿亭是"张飞卖刺猬——人又刚强,货又扎手"。卢家驹则说自己是"磨道里的驴——只听吆喝"。就连饱受中国传统文化熏陶的卢老爷子也会说自己的儿子是"七个馍馍上供——神三鬼四"。对这种由民间智慧结晶而成的俗语、歇后语的运用把齐鲁大地民众质朴、平实的生活状态表现出来,也增添了本剧的幽默色彩。

四、用心的场景配置

本剧的场景布置同样十分用心。大量的写实镜头,让人仿佛回到了20世纪30年代。剧中,陈寿亭不惜重金购买了当时世界上最先进的印染设备。为此剧组不仅淘到了当年的印染机器,还从上海请来师傅每天检测、保养、维修,再现了当年先进的流水线和印染全过程。而为了再现当年工业印染的场景,剧组精心搭建了染房、办公室、账房等场景。这种实质感在修复过的电视剧中得到了极佳的视觉呈现,就连染坊这一特殊场景中蒸汽缭绕、迷迷蒙蒙的感觉,都恰到好处地呈现出来。不仅人物活在故事之中,观众也仿佛身临其境。

单说与主人公有关的"染坊"场景,随剧情的发展就经历了三次变迁。从周村的小作坊与通和染厂、青岛的大华染厂,到济南的宏巨印染厂,导演针对不同的场景采用了不同的表现方法。最具个性和代表性的场所则是"大华染厂"的室内空间。这里是陈寿亭事业更上一层楼的地方,是助力他打开市场、树立品牌的宝地。跳动的火光、流动的水帘、转动的排风扇、行来走去干活的工人等背景都让这

图二 《大染坊》剧照

个有限的空间变得气韵生动起来。再说陈寿亭办公室的设计,那简直活像是一个戏剧舞台。屋里布局对称,从屋内便能望见热火朝天的车间。位于办公桌后方、时刻不停旋转的水轮,格外醒目。既象征着印染产业与水的关系,又象征着大华染厂的运作蒸蒸日上。水轮是这一场景中最具意味,也最有创造性的一个道具,丰富了画面的内容,使相对静止的画面变得灵动。此外,本剧中的场景设计还十分注重对人物心理刻画。第11集中,陈寿亭迫于形势,不得不离开凝结着心血的大华染厂。此时画面里出现的就只有陈寿亭一人。火光不再闪耀,机器不再转动,相比之前的热闹,此时此刻是如此的萧条冷寂。而这完全符合人物此刻的心境,且烘托出了人去楼空的怅然氛围。

【结语】

一部电视剧是否具有观赏性,是否能吸引观众迫不及待地看下去,取决于是否具有一个生动曲折的故事,这是对编剧和导演能力的考验。显然,《大染坊》为我们提供了一个成功的范例。曲折的故事情节、生动的角色演绎和精彩的画面呈现,让这部剧带给我们的感动穿越时空,历久弥坚。它把

中国近现代历史设置为作品的布景和道具,从更深的层次构筑了作品的故事性,赋予了作品深刻的历史意义和文化内涵。我们知道,近现代中华民族面临许多重大的社会历史问题,既要救亡图存,又要面向现代化;既要继承传统、保持民族性,又要学习借鉴西方技术;等等。历史的多重性、深刻性决定了故事的多重性、深刻性,复杂的社会矛盾、复杂的社会问题必然交结于历史人物身上,特定历史境遇中的历史人物的思想、行为就不可能不表现出历史的多重性、复杂性。人们抗争历史劫难、突破历史问题、摆脱社会和人生困惑的过程无不具有历史的深刻性,也无不闪耀着英雄的光彩。我们说,历史能够造就英雄,同时我们也认为,特殊的历史本身具有史诗性质。因此,在任何时候,取材于传奇人生的《大染坊》电视剧所表现的都是一部英雄的传奇。

(撰写:蒋 昕)

《大长今》(2003)

【剧目简介】

《大长今》是2003年韩国MBC出品的一部电视剧,该剧是由李英爱、池珍熙、林湖、洪莉娜、梁美京等主演,金英贤编剧,李炳勋执导的励志古装历史剧。该剧在韩国上映后,收视率一直保持在一半以上,并且在中国、日本等亚洲国家热播,掀起了一股"长今热"。《大长今》的故事背景是十六世纪的朝鲜王朝,那个时期政治斗争激烈。该故事从独特的视角出发,叙述了宫女长今的生活,长今凭借自身的努力,取得了一定的成就。充满人性光辉的故事和长今不畏艰苦的奋斗精神感染着观众,同时吸引人的还有她的爱情故事。

《大长今》无疑是韩国电视剧中传播韩国文化与价值观的经典作品之一。受到儒家文化的影响,剧中有许多凸显儒家文化的细节,剧中所构建的大长今代表的韩民族更是美丽真诚善良,充满人性的光辉。《大长今》还将韩国传统文化带向了国际,向世人展现了韩国美食、韩国医术。韩国人借助《大长今》的力量,向世界展示了韩国文化与传统价值。

图一 《大长今》电视剧海报

【剧情概述】

1482年,作为禁卫军首领的徐天寿奉旨办事,给废后尹氏,即燕山君的母亲送毒药。徐天寿在回家路上不慎跌入山谷,被一个道士所救。道士说徐天寿将度过悲惨的一生,其命运掌握在三个女人的手里,并且会为第三个女人失去性命。十四年后,燕山君成为帝王,徐天寿期盼通过辞官来逃开不幸的命运,但他在小溪处遇到了一个处于濒死状态的女性朴明伊,徐天寿知道这便是他生命中的第二个女人。他们最终结为夫妇,并诞下长今,一家三口归隐田园。可惜命途多舛,1504年发生甲子士祸,燕山君下令搜捕当年参与杀母的所有人,徐天寿一家三口最终被迫分离。

小长今从小便没有了父母的保护,幸得宫廷熟手姜德久夫妇收养。长今听从母亲遗嘱,入宫内御膳房做宫女,之后成为内人。长今是一个与其他女子不同的女子,她很有个性,爱读书,善良,经常帮助别人,也正是因为这样而经常做错事,但是和其他人相比,长今很有学识,而且有很灵敏的味觉,因此,御膳房的人,尤其是韩尚宫,都很喜爱长今。

在决定最高尚宫职位的那天,韩尚宫遭人陷害导致回宫的时间被耽搁了,不能赶上厨艺比赛,于是长今便代替韩尚宫参加比赛。长今做菜的态度打动了中宗,最终,韩尚宫成了最高尚宫。长今得知母亲和韩尚宫是故交后,两人关系便更加亲密了。没能成为最高尚宫的崔尚宫不服气,便寻找机会为难韩尚宫。中宗因身体虚弱,在泡温泉时晕倒,崔尚宫便借题发挥,污蔑韩尚宫,说是她做的菜有问题,从而导致韩尚宫被贬为官婢,流放至济州岛。在去济州岛的路上,韩尚宫去世了,在此期间,长今认识了张德,学习医术。后来,长今作为医女加入医女训练之中回了宫。崔尚宫得知长今在宫中便想要找机会陷害她以将她逐出宫去,但并未成功。在宫中,长今查到了中宗晕倒的原因,成功替韩尚宫申冤。留在宫中的长今认真钻研医术,并且成功地将久病的王后医治好了。庆原大君感染病情危及生命,长今不顾自己的生命安危,寻找各种医疗方法挽救了他。最终,长今的医术越来越高超,医官和医女们也都接纳了长今,她成为女御医。中宗称其"大长今",并封官正三品。这便是大长今跌宕起伏的一生。

长今这个女性形象之所以能被人接纳、让观众印象深刻,正是因为在那个年代,少有这样有自己主见、乐善好施的女子,她主宰着自己的人生,最终也获得了她应得的成就和地位。

【要点评析】

一、人物表演

《大长今》之所以能够深入人心,除了韩文化的输出之外,其成功的人物形象塑造也是很重要的一个原因。长今作为本剧的大女主,虽然从小便父母双亡,不在身边,但是她并没有变得情绪低沉而郁郁寡欢,从而变得很难相处,而是依旧积极地面对周围的一群人,这些都和她母亲给予她的教育有关,而长今在宫里的动力也是她母亲给的,她希望能完成母亲的心愿,便一直待在宫里。而长今后期的性格培养也是因为有另外两个女人的帮助——郑尚宫和韩尚宫。她们的共同特征都是积极向上、心地善良,这也给长今带来了很大的积极影响。整部剧看下来,大长今吸引人的正是她的善良、果断、敢作敢为、富有正义感,没有任何钩心斗角,会为自己所喜欢的理想而不断坚持,并且拥有坚强的人格。长今继承了父母的许多优秀的品格,正是这样一个保持好奇心、对生活充满热爱的人,获得了观众的好评,并且也预示了她未来的成功。当然,长今并非是一个十全十美的人,她也是一个普通的女子,也拥有着和所有普通女子一样的迷茫、哀愁和困惑,也对世界上美好的事物充满了期待,这便更加拉近了观众和主角的距离,使人感到十分真实且亲切。比如在韩尚宫和崔尚宫的第一次厨艺比拼中,长今为了买到最好的牛肉,耽搁了整天时间,却试图用绵纸吸油的方法来缩短熬汤时间,从而输掉了比赛。又如在学医的过程中,长今不明白为什么申教授总是说她没有具备医者的

图二 《大长今》剧照(一)

基本素养,她对于药材的回答十分准确却没有通过考试,从而认为他对自己有成见,直到临床诊断时,她看到其他医者对患者的细心观察和记录才豁然开朗,知道了即使具有很强的天赋,但是骄傲自满是医者最大的敌人,从此,长今便踏踏实实。这两件事对于长今来说,是很重要的成长经历,她正是准确认识了自我,才能更好地发展。由此可见,长今原本并不是一个十分完满的人,也是从不断学习和不断经历中获得了成长,为她将来的成功打下了基础。长今的一生并不是充满哀愁幽怨的凄美故事,而是给人以激励的一生,她不畏困难、克服困难、战胜敌人、战胜自我的勇气和智慧也鼓舞着许多观众,给了大家更多的人生感悟。

　　闵政浩是本剧的男主人公,是智慧刚毅的代表,他文武双全,无论是对国家的效力还是对长今的爱情,都拥有坚定的信念,而这种信念也是令人钦佩的。在观众眼里,闵政浩是一个几乎完美的男人,具有理想主义的人性,他为世间的男子提供了一种标准,达到一个可望而不可即的高度。闵政浩也是《大长今》出彩的一个重要原因,因为这样完美的男子,谁不爱呢!这样完美的男子吸引了大量的女性的目光,也满足了女性对于男性的期望。韩尚宫对长今而言也是很重要的一个角色,韩尚宫不善言辞,性格内向,与其他尚宫的关系处理得不是特别好,因此这也是她在宫中一直处于下风的原因,但是她又是一个相信通过努力就会成功的理想主义者,因此这便是她的生存价值。韩尚宫本身就散发着一种忧郁的气质,端庄贤淑、聪明慈爱,这种形象的韩尚宫谁不怜谁不爱呢!除了韩尚宫之外,剧中还有一个重要角色,那就是崔尚宫了。崔尚宫是剧中的一个反派角色,十分可恨。崔尚宫的个性和她的家庭环境有关,她的家庭一直掌管着皇宫御膳厨房,从中获利,是权力和金钱的象征。这样的环境将她熏陶成了一个利益至上的人,她始终要在个人利益、家庭利益和其他势力的利益之间互相周旋,这便不难理解为何她具有精明、圆滑、奸诈的性格了。崔尚宫为了自己的利益,设计陷害韩尚宫和长今,最终获得了自己想要的权力和地位,但是她无法摆脱家族,这样的她其实内心是孤寂的。她对韩尚宫和长今的一次又一次陷害其实很大程度上是其在善良人性光辉照耀下自惭形秽的表现。

　　二、主题亲民

　　首先,《大长今》之所以成为比较出彩的一部历史剧,很大程度上是因为它虽是宫廷剧,但不是以帝王将相为主要描写对象,而是将视角转移到塑造平民英雄,宣扬奋斗精神,这种亲民的电视题材才更加深入人心,广泛为人接受。以宫廷为背景的历史剧是数不胜数,但是《大长今》能脱颖而出,便是因为其着眼点放了一生平凡的做御厨和医女的长今身上,而宫中的执政人员只是作为辅助角色贯穿于长今的一生,作品中也没有花大量笔墨去渲染宫廷斗争,那只是冰山一角。《大长今》显示出的平凡价值正是与现实世界的接近,这便不难理解为何受到大众的喜爱了。

　　其次,《大长今》的另一个亮点便是主人公通过专业技能的学习来学习做人的道理,这便是将技艺增长和道德提升融合在一起。作品不是只向人们展示做菜和行医,而是通过这两项技能来向人们展现所要表达的人生哲理。技术的不断进步也就是做人的不断进步,如何做菜和行医也就是在教导长今如何做人。将职业技能和做人之道结合起来,变成一种新型的人生理念,这样的职业道德化给予了长今不断进步的自信和深刻的成就感。就像长今一直受到的教育就是食之道便是要用真心和诚意去制作食物,人的心意是可以通过食物去传递的,因此,当长今味觉恢复后,她精心做了份点心给闵政浩,并对他说:"希望品尝佳肴的人脸上,常常挂着微笑,希望将自己的心意,通过菜肴传递给

对方。"因此,无论是做菜还是行医,长今坚持的都是对"道"的追求。《大长今》很好地将传统价值和韩国民族特色结合起来,通过新型的表达方式将抽象的专业技能和形象的故事结合起来。这便也是《大长今》能为人们津津乐道的原因之一。

三、情节抓人

古典文艺理论认为情节是对事件的选择,而俄国形式主义认为情节是对形式的选择。《大长今》的剧情既有故事的发展也有事件在时间中的设计。剧中,长今之所以要进宫是因为她想替母亲证明清白,完成母亲的遗愿。而为了完成母亲的遗愿,就必须在宫中经历许多阻碍。因此,《大长今》的情节便很显然易见了——在宫中获得一系列成长,最终完成母亲的愿望。但是这个故事情节又是如何发展的呢?——主人公的自我成长模式和外人的阻碍模式合二为一。长今受到的阻碍越大,得到的锻炼也就越大,成长得也就越快。对这些阻碍的交代并非平铺直叙,而是错综复杂的,而这些障碍的加成便是通过新增加的矛盾来丰富情节的发展。长今参加的一场又一场厨艺比赛和一次又一次医学测验都是所经历的堆积型障碍,而崔尚宫的阻挠是新的矛盾加深点,不同类型的阻碍不仅成就了长今,也使得各种人物形象更加丰富有趣,还使得简单的剧情更加曲折生动起来。《大长今》的故事情节主要在美食和医术两个专业领域展开,这两个领域对于没有涉猎的一般观众来说难免是枯燥无聊的,而这部电视剧却很好地化解了这一尴尬,运用剧情将美食对人的冲击和药理知识传递给了观众,使得观众在看剧情的同时也能增长知识。比如剧中小皇子因为食用了人参与肉豆蔻而晕倒,这个情节使观众了解到并非所有的食物都能和药材一起食用,有一些食物是不能和药材一起食用的,而这些便是现如今人们普遍关心的健康问题。所以,从这一层面来讲,《大长今》这部电视剧也是超前的。除此之外,全剧对儒家经典文化包括书法、针灸等也有专业的展现。

四、场景唯美

一部完美的电视剧,除了主题和情节的加成外,视觉的冲击也是必不可少的因素。《大长今》中很多韩国特有的风景,为全剧增添了特有的韵味。将韩国的美丽风景融入剧情中,不仅为剧情增光添彩,也为韩国做了很好的宣传,吸引更多的游客去参观旅游。韩剧对于镜头的运用,场景的选择,画面的构图和色彩、光线的运用方面的要求都是十分高的,因此,画面感强往往是我们对于韩剧最多的评价,无论是蓝蓝的天空,还是青青的草原,抑或是阳光的照射都十分恰到好处地出现在画面中,并且给观众很强的舒适感和真实感,使得画面十分干净利落。《大长今》剧中对画面的处理很好地满足了观众对于视觉的享受,无论是对场景远景还是对人物近景的运用,都恰到好处,加之后期的制作使得很多镜头十分精致唯美,充满艺术感。这也是为什么很多人都爱看韩剧的一个重要原因。除此之外,《大长今》这部电视剧很好地将韩国本土文化宣扬了出去,如韩式料理、服饰、生活习惯等,无一不将韩文化展现给了观众,从而使得韩文化走向了世界,而这也是《大长今》广受欢迎的原因之一——观众对于没有接触过的新兴事物的猎奇心理获得满足,也消解了其他国家受众的对于新事物的探索之渴望。因此,外在形式上的美学风格正是这部剧受欢迎的重要原因。

五、脍炙人口的主题曲

一部好的电视剧往往有一首成功的主题曲,《大长今》这部电视剧的主题曲也十分脍炙人口,可谓是风靡一时。它之所以能被人记住,不仅是因为其旋律好听、朗朗上口,而且是因为其十分贴近剧情,从而使得观众产生共情。《大长今》的主题曲名为《希望》,而这正好对应了女主的一生,使人联

想起充满人性光辉的剧情,想起剧中长今艰苦奋斗的历程和感人至深的爱情故事,而剧中主题曲每每伴随着剧情的跌宕起伏在人们耳边响起,一次次将气氛推向高潮,同时也深深抓住了观众的心。

作为影视音乐,它和纯粹的音乐创作不同,影视音乐需要兼顾剧情的发展及剧情的整体风格,可以说,影视音乐是电视剧的一个衍生。因此,《希望》这首主题曲能热起来的原因也是因为它很好地贴合主题:集仁善智勇于一体的美德,不仅外貌美,并且进一步延伸到道德美、精神美、人格美的境界。《希望》这首主题曲的旋律是选自朝鲜十六世纪的一首老民谣,本身就是欢快的曲调,从中传达出的感情基调也是积极乐观、不畏艰险、坚持不懈,这便很好地照应了电视剧的主题。从中文版的歌词中也能看出这首歌体现的是一种积极向上的态度,"天亮了,看阳光的方向,就有希望"。这便是这首歌所要表达的内容,也是《大长今》全剧所要表达的主题:只要心向阳光,就会拥有希望。

一首主题曲之所以能很好地表达主题,还因为旋律的快慢变换,在不同的时候所展现的旋律往往是不一样的,在表达坚强意志、歌颂爱情时,所展现出的便是轻快的节奏,让人也被深深感染,而当剧情是思念父母或者感慨爱情不顺时,那么所响起的便是低沉缓慢的节奏,因此主题曲的节奏也并非一成不变,而是随着剧情的变化而变化的,这样才能将观众更好地代入进去,才能更好地起到烘托剧情的作用。

【结语】

《大长今》这部电视剧是一部十分成功的电视剧,不仅在韩国国内获得了很好的反响,甚至走出国门,走向世界,并且在中国、日本等亚洲其他国家也获得广泛好评。它的成功并非偶然,上文也已分析过。一部成功的影视剧,剧情、演员、拍摄、后期缺一不可,而《大长今》完美地做到了。此外,更重要的一点是,《大长今》并非简单地讲述一个故事,而是将韩国文化包括韩国服饰、韩国饮食等也渗透进去,这让其他国家的观众在欣赏唯美电视剧的同时,也了解了韩国当地的文化和习俗,可谓一举两得。《大长今》中的主人公长今是一个很好的看点,尽管她的身世根本谈不上优越,但是有一群爱护她、关心她的人,她从小就拥有优良的传统品德,这样一个充满正能量的女主怎么可能不被大众喜爱呢!作为一个"养成系"女主,观众见证了她的成长,有种"吾家女儿初长成"的感慨,一步步经历、遇挫、克服,最终成功。该电视剧很好地诠释了道德美、人格美,也很好地诠释了儒家传统文化。

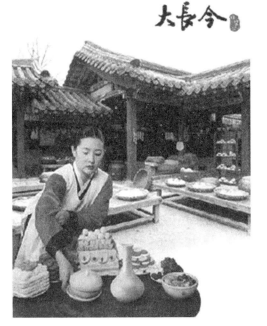

图三 《大长今》剧照(二)

(撰写:洪 达)

《半生缘》(2002)

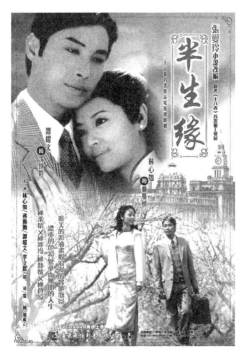

图一 《半生缘》电视剧海报

【剧目简介】

电视剧《半生缘》改编自张爱玲的同名长篇小说,由胡雪杨执导,林心如、蒋勤勤、谭耀文、李立群、常铖、胡可等联袂主演。从结构形态和长短来看,《半生缘》属于连续剧,整部剧具有一个完整的戏剧结构,每集间存在着承前启后的严格的逻辑关联。从故事内容和制作方式上看,《半生缘》侧重于表现剧中几个主要人物之间剪不断理还乱的情感关系,属于情感伦理剧。该剧讲述了发生在20世纪30年代旧中国的十里洋场——上海的一段悲剧爱情故事,展现了旧时代男女间爱而不得的悲欢离合。

【剧情概述】

该剧讲述的故事发生在20世纪30年代的旧中国最繁华、最迷醉的十里洋场——上海。故事的主人公顾家姐妹——曼璐、曼桢,各自以不同的方式生活在这座城市里。顾家姐妹的父亲去世后,家中只剩下年迈的奶奶和妈妈,以及五个尚未成年的孩子。作为长女的曼璐,无可奈何地承担起养活一大家子的重担。可当时只是中学毕业的她,并没有办法找到一份薪水可观的工作来养家糊口。万般无奈之下,曼璐选择了做舞女来谋生。舞女的工作的确给曼璐带来了不少钱财和机遇,靠着曼璐,顾家老小在上海也过着安定的生活。然而舞女的身份也给曼璐带来了毁灭性的打击。家人的冷嘲热讽,初恋的渐行渐远,以及随着岁月流逝,一同溜走的自己的青春美貌……面对这一切的打击,曼璐一边顽强地挣扎在十里洋场的歌舞厅中,一边想着嫁人以结束很快便看得到尽头的舞女生活。

与此同时,在姐姐的庇佑下,顺利毕业并参加工作的曼桢,过着自强自立的生活。她在上海的一家纺织厂工作,与同事叔惠、世钧关系要好。三人经常一同出游,感情逐渐深厚。曼桢与个性相投的世钧互生情愫,渐渐走进彼此的心,结为一对甜蜜的恋人。然而世钧家境殷实,家中早已为他订下了与当地名门小姐的婚事。不过这并没有阻碍这对恋人的情感发展,他们对彼此的爱随着时间的推移越来越深。正当二人情谊渐浓、私订终身之时,毁灭性的灾难突然降临。已经嫁人的姐姐曼璐发现自己无法生育,丈夫也时常对自己拳脚相向,害怕失去祝太太身份的曼璐迷了心窍,想到借腹生子来

解决自己的困局。于是她将罪恶的手伸向了自己的妹妹曼桢，假装病倒的曼璐将妹妹骗到家中住下，丈夫祝鸿才借机残忍地强暴了曼桢，并把曼桢囚禁在家中。到处都找不到爱人的世钧来到了姐姐曼璐家，却被告知曼桢已经嫁人——当然这是姐姐一家编造的谎言。听信了谎言的世钧心灰意冷，回到南京老家与世家小姐翠芝结婚。而一直被囚禁不得自由的曼桢却发现怀了孕，为了重获自由，曼桢答应生下孩子。成功生产之后，曼桢在善良的临床产妇的帮助下，逃离了姐姐的掌控。重获自由的她立刻写信给自己的爱人世钧，奈何信件还未到世钧手中就被世钧的母亲拦下，一对有情人终是无法相守。

久久得不到爱人回信的曼桢找到了往日的同事叔惠，得知了世钧与翠芝结婚的消息。同时暗恋着世钧的叔惠也因此伤透了心，决定远渡重洋开始自己的新生活。失去一切的曼桢为了躲避姐姐姐夫的追查，去木渎教书。好景不长，姐姐曼璐得了重病，病入膏肓之际找到曼桢，恳请她回去照顾自己的孩子。在母性驱使下，曼桢回到了祝家，想要给孩子一个完整的家。几年后，曼桢实在无法忍受与祝鸿才一同生活，于是带孩子离开了祝家。独自抚养孩子的曼桢，终于遇到了阔别多年的爱人世钧，只可惜一切早已物是人非，世钧也与妻子翠芝抚育着两个孩子。二人重逢后，相拥而泣，得知当年真相的世钧后悔不已，想要与曼桢重头来过。曼桢却清醒地明白一切都太迟了，彼此都背负着无法割舍的责任。二人只能彻底地与过去告别，与彼此告别，与不得诉说的爱告别。至此，这段跨越半生的曲折爱情故事，只得遗憾地画上句号，独留观众唏嘘不已，感慨万千。

【要点评析】

任何故事和情节都离不开人物，人物是电视剧情节中的一个主要因素。看完《半生缘》的观众，都不免为其中个性鲜明的人物形象，以及由这些人物串联起来的跌宕起伏的故事情节而深深吸引。这些都离不开演员精湛的演技与用心的塑造，《半生缘》中的曼璐、曼桢、祝鸿才都给笔者留下了深刻的印象，下面笔者就依次讨论这些人物。

一、妖艳而倔强的罂粟——顾曼璐

该剧的顾曼璐一角由蒋勤勤扮演，在此之前，蒋勤勤饰演过的角色都是清丽柔弱的女性形象，因此接下曼璐这个角色，对蒋勤勤来说，也是一种挑战与突破。事实上，蒋勤勤也的确完成了一次成功的演技突破。顾曼璐一角在蒋勤勤的演绎下，打动了无数观者。蒋勤勤姣好的面容和身材呈现在屏幕上，便是一种美好的视觉享受。剧中，蒋勤勤饰演的曼璐，化着妖冶的妆容，梳着时髦的发型，身着艳丽的旗袍，出入在十里洋场的歌舞厅里。谈笑风生间，便给观众展现了20世纪30年代旧上海烟尘女子的艳丽风情。靠着优越的外表条件，曼璐在歌舞厅中混得风生水起。然而随着岁月无情地流逝，吃着青春饭的曼璐感到了疲惫与艰难，她迫切地想要脱离舞

图二 《半生缘》剧照（一）

女的行当，回到普通人的生活中。奈何在旧时代的环境里，曾经的舞女生涯给她带来了毁灭性的打击。剧中多次强调了"清白"，做过舞女的曼璐显然已经失去了"清白"。

中国几千年来的文化基础是旧社会父权、夫权统治下的男性强权文化，女性作为家庭、婚姻的附属品，在旧社会一直处于被压迫的从属地位。以男性为中心的社会对女性要求严苛，女性没有自我，也没有自由，生存、生活只能围绕家庭和男人。女性不得去社会上参加工作，不得自主社交。因此，在对于女性的要求中，忠贞成为最大、最可怕的存在。一旦女子被判定失去了"清白"，那么就将面临来自社会性的"死亡"审判。人们会更加轻视失了"清白"的女子，想要循规蹈矩地嫁人生子也成了奢侈的梦。在这样的社会文化风气下，曼璐这般的烟尘女子，是最令人唾弃、轻视的。更令人心寒的是，哪怕是最亲最爱的家人，也会轻视曼璐。即使顾家老小都是靠着曼璐做舞女的收入而维持生活，但奶奶还是以曼璐做舞女为耻，弟弟们也毫不留情地责怪曼璐丢了自己的脸面。尽管有妹妹曼桢和妈妈的体恤，曼璐心中还是充满了无法诉说的苦楚和辛酸。

剧中的曼璐是一个个性极度要强的女子，她一个人撑起了全家的生活，供应家中老小衣食无忧，也供应弟弟妹妹们读书成才。由于顾家成年男性的缺位，曼璐不得不承担起家中男性角色的责任。对外，她泼辣勇敢，面对威胁自己家人的豪绅流氓，她没有表现出一丝畏惧，而是砸车以泄愤。随着剧情的发展，我们发现，曾经的曼璐与今天的模样相差甚远。曼璐曾经也像妹妹曼桢一样清纯美好，无忧无虑。奈何失去了父亲，失去了家庭的支撑，作为长女的曼璐，被逼着走向了一条注定覆灭的道路。她没有选择，而是极度勇敢，甚至可以说悲壮地接过了家庭重担，无声地庇护着孱弱的长辈和弟妹。然而哪个少女不怀春？即使身陷泥沼，曼璐的心中还是憧憬着爱与被爱。初恋张豫谨的存在，便是曼璐心中的白月光、朱砂痣。当初为了养活家人踏入舞女行当的曼璐，无可奈何地与初恋退婚。做舞女的这些岁月里，周转在形形色色的男人当中，曼璐却还是心系当年的初恋。

然而曼璐又是一个极其清醒的人，她对自我命运有着清醒的认知。她明白做过舞女的自己，早已失去了和初恋在一起的资格。在旧时代的社会文化价值观下，她是不可能正常地嫁人生子的。于是她只能选择一个投机倒把、油嘴滑舌的商人——祝鸿才，尽管家人都不看好她的选择，但她自己明白，她别无选择。正当她决定嫁给已经有老婆的祝鸿才之时，初恋张豫谨再次登场。奶奶赌气地回到老家，前去寻找奶奶的曼璐见到了年轻时的初恋。初恋的再次示爱给了曼璐一点希望，她心中也渴望着真诚的爱。于是一贯清醒的曼璐犹豫了，她再次萌生了对美好爱情的向往，可是她无法对初恋说出自己做过舞女的过往。在与初恋家人的会面中，一群地痞流氓式的人物登场，指认出曼璐的舞女身份。曼璐的自尊碎了一地，与初恋彻底诀别后，她崩溃得想要跳河自尽。在这里，曼璐有一句台词是："像曼桢那样，清清白白的。"可见对曼璐来说，清白是她最渴望、最需要的东西，可她永远地失去了它，于是她企图通过死亡来洗涤过去的污点。此时奶奶看到崩溃的孙女自责不已，表示要和曼璐一起死。孝顺的曼璐无法割舍亲情的羁绊，抱着奶奶痛哭流涕。在第9集中，对未来感到迷茫的曼璐呆呆地坐在老家的屋檐下，不知在等待什么。此时初恋到来再次求婚，曼璐却清楚横亘在他们之间的不可跨越的鸿沟。她质问初恋，如果以后别人认出她是舞女怎么办，初恋哑然了。曼璐心死了。她明白，这个男人终究还是在意她的舞女身份。失望的曼璐返回了上海，彻底与过去告别。

故事发展至第10集，妹妹曼桢被绑架，祝鸿才因帮助姐妹二人而被刺，曼璐为了报答他，把所有的积蓄都给祝鸿才拿去填补亏空了，她也终于决定嫁给祝鸿才。怀着对美满婚姻的期待，曼璐如愿

举办了风风光光的婚礼,嫁给了祝鸿才。此时祝鸿才的投机生意到达了顶峰,不惜重金买下了气派的花园洋房。曼璐看着金碧辉煌的家,沉浸在富家太太的美梦里。只可惜,祝鸿才终究不是一个良人。婚后祝鸿才很快便厌倦了曼璐,鲜少出现在家中,渴望丈夫陪伴的曼璐逐渐焦躁与癫狂起来。更糟糕的是,曼璐虚弱的身体很难生产,而无法生育的她,对丈夫来说便一无是处。害怕失去祝太太身份的曼璐,日渐疯魔,萌生了借妹妹的肚子为丈夫生一个孩子的可怕念头。当曼璐发现家人有意撮合她的初恋与妹妹后,她彻底失去了理智,丧心病狂地设计妹妹。第25集是全剧的高潮,雷雨交加的夜晚,在书房看书的曼桢遇到酒醉的祝鸿才,无助的曼桢喊着姐姐,曼璐也没有应答。伴随着曼桢凄惨的尖叫,镜头切换到在房间外冷漠地看着眼前发生的一切的曼璐。曼璐彻底地疯魔了,她囚禁了妹妹,还逼迫她为丈夫生下孩子。好景不长,如愿以偿的曼璐,渐渐清醒过来,在伤害了妹妹的内疚心理的折磨下,曼璐的身体状况每况愈下,最终病入膏肓,奄奄一息。她拖着残破的身体去曼桢的爱人世钧家里,想要弥补自己犯下的过错,却没能和世钧见面。她又想在临终前见一面初恋,却看见初恋和妻子幸福生活的画面。受到刺激的曼璐最终谁也没有见到,含着歉意和恨意孤独地死去。

剧中的曼璐,受旧时代封建传统思想所累,牺牲自己被迫承担起家庭的重担,失去了做爱情美梦的机会,只得在现实中苟且。她本是一个受害者,最终却沦为封建文化的帮凶。曼璐无疑是一个悲剧的旧式人物,她背负着沉重的枷锁,沉沦、疯魔,直至毁灭。可笔者并不忍心去责怪这个角色,毕竟她背负了太多,在不自知中被同化后,也得到了应有的惩罚。看完全剧,观众不自觉地哀叹这个妖冶而倔强的罂粟花般的女子的凋零。

二、清丽而坚强的新式女性——顾曼桢

该剧中,顾曼桢一角由林心如扮演,曼桢一角的戏份在剧中占据的比重很大,林心如也很好地演绎了这个角色,无论是前期的天真烂漫,还是后期的历尽沧桑,林心如都很好地诠释了这个角色。如果用一种花来形容这个角色,那最贴切莫过于芙蓉,清新脱俗、倔强生长,无疑就是曼桢的人格写照。

曼桢这个角色是一个极度理想化的角色,在她身上几乎找不到什么缺点,她

图三 《半生缘》剧照(二)

性格温柔,待人和善,自尊自强,而且还拥有现代独立女性思想。作为家中老二的曼桢是幸运的,在姐姐的庇护下,她读书成才,毕业后到厂里上班。她非常感激自己的姐姐,想要通过自己的努力代替姐姐承担起养活家人的担子。为此,她不辞辛劳,一个人兼三份职,只是想要减轻姐姐身上的重担。尽管如此,她也从没想过依靠别人,当初恋世钧提出想要分担她身上的重担时,曼桢委婉地拒绝了,她并不想拖累别人。同时,她还由衷地希望,可以通过自己的双手劳动,闯出一片天地。在曼桢身上,人们看到了一个现代独立女性的影子,她俨然就是新时代独立女性的典范,与姐姐曼璐形成了新与旧的巨大差异。当姐姐一心想依靠男人获得安稳的生活时,曼桢只想通过自己的努力来生存。

顾家成年男性角色的缺位,给顾家两姐妹造成了截然不同的性格。姐姐没有受过新式教育,完

全浸淫在传统思想中;而妹妹则受过新式教育,成长为一个独立自主的现代女性。因此,在该剧的后期,备受凌辱与折磨的曼桢,决绝地离开了伤心之地,开启自己的新生活。直到姐姐去世,在母性的驱使下,她回到了自己的孩子身边。最终,无法忍受祝鸿才的曼桢,带走孩子,独自抚养。在电视剧的最后,历尽沧桑的曼桢,终于见到了自己的初恋。可是,二人早已无法回到从前,他们只能相拥而泣,做最后一次的告别。告别过去那段不得善终的爱意,告别一生中最炽热的青春与悸动。该剧的最后,曼桢在路上偶遇带着孩子的世钧,两人相视一笑,便各自踏上自己的人生征程。曼桢是这个故事的叙述者,该剧开头由曼桢的旁白切入,结尾又以聚焦着曼桢的镜头结束。围绕着曼桢,这个跨越半生的爱而不得的爱情故事,徐徐道来,直至遗憾谢幕。

最后,我们不妨思考一下,即使曼桢没有遭到姐夫的强暴,她和世钧的爱情可以善终吗?显然不能,横亘在曼桢与世钧间的还有巨大的社会地位差距,是再决绝的爱意也无法跨越的鸿沟。这段爱而不得的悲剧故事不光是个人的悲剧,更是时代的悲剧。20 世纪 30 年代的社会文化,倡导的婚姻是门当户对的父母之命式的爱情,他们不在乎男女二人是否因爱而结合,而在乎社会对等的地位与颜面。男女自由结合的新式爱情观还无法为时代所接受,是时代孕育了像曼桢、曼璐姐妹俩这样的爱情悲剧。

三、既新且旧的男性原罪——祝鸿才

图四 《半生缘》剧照(三)

《半生缘》是一部以女性视角切入的电视剧,循着女主曼桢的回忆,令她煎熬了半生的故事娓娓登场。这个故事之所以成为悲剧,祝鸿才这个角色起着至关重要的作用。这个角色象征着男性中心社会的原罪力量,它一点一点蚕食着女性的生命力。于是,无论是妖冶的罂粟,还是清丽的芙蓉,都敌不过它的侵害。剧中的祝鸿才是典型的旧社会男性,身上有种种恶习,不尊重女性,视女性为玩物。然而在他身上,也存在着矛盾的地方,当曼璐去世后,他也曾短暂地忏悔自己的过错。而且他始终被曼桢身上的新女性气质所吸引,他欣赏曼桢的勇敢独立,可他又不知如何去对待这样的新女性。他疼爱自己的孩子,想要给孩子关爱,可他不知道如何表达爱,好在最终他学会了放手,将孩子还给曼桢,希望自己的孩子成长为与自己不同的人。可见在他的内心,也明白自己的腐朽,却无力改变。因为他早已被封建腐朽文化吞噬,在他身上,充斥着既新且旧的种种矛盾。因此,祝鸿才也算是时代酝酿出的悲剧人物,他得益于混乱的时代,投机发迹,也在时代沉浮中颓败没落,最终被淹没在无尽的虚无与懊悔中。值得一提的还有,剧中的祝鸿才一角由李立群演绎,李立群凭借自己精湛的演技,将祝鸿才的小人嘴脸刻画得入木三分。同时还带有一定的喜剧色彩,给剧中沉闷的氛围里增添了一点轻松的感觉。

【结语】

张爱玲说:"生于这世上,没有一样感情不是千疮百孔的。"这是张爱玲的爱情观,体现在她的书中,便是《半生缘》这样的爱恨交织、爱而不得的故事。剧版《半生缘》,将悲伤缠绵的文字化为栩栩如生的图像,使得这个动人的故事有机会走进更多人的生命中。旧时代的女性,无论妖冶如曼璐,还是清丽似曼桢,都逃不脱命运的牢笼,深陷其中,不能自拔。历经沧桑后,剩下的可能已没了恨,也不见炽热的爱,而是释然与放下。或许唯有经历过的人,才真正懂得,这段跨越半生的故事背后的嗟叹与怅惘。

图五 《半生缘》剧照(四)

(撰写:毛子怡)

《兄弟连》(2001)

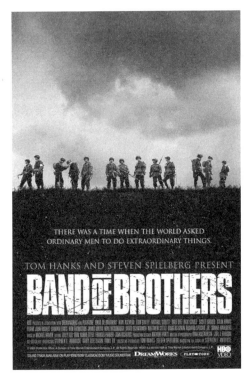

图一 《兄弟连》电视剧海报

【剧目简介】

《兄弟连》是2001年美国梦工厂电视公司与HBO等公司制作播出的10集电视剧,该剧由大卫·弗兰克尔执导,由著名电影导演斯皮尔·伯格任制片人。电视剧改编自斯蒂芬·安布罗斯的同名畅销书,描写了第二次世界大战期间美国101空降师506团2营E连在欧洲战场上浴血奋战的真实故事。在历史上,E连总的阵亡人数是连编制人数的1.5倍。正是由于这个原因,这个英雄连队的演员数量较多,主要演员有戴米恩·刘易斯、朗·里维斯顿、施恩·泰勒、唐尼·沃尔伯格、马修·赛特、艾恩·贝利、汤姆·哈迪、迈克尔·萨瓦、彼特·奥梅拉、吉米·巴姆博、马修·法博……

《兄弟连》自播出后便受到了热烈的欢迎,该剧与剧组成员收获了多项大奖。2002年,《兄弟连》获得了第59届金球奖"电视类-最佳迷你剧/电视电影"奖和第54届艾美奖"最佳迷你剧"奖,剧组成员们也收获该届艾美奖的"剧情类节目最佳导演""特别节目最佳音效剪辑""特别节目单摄像机画面剪辑""优秀短剧/电影单摄像机混音"等多个奖项。

新华网在2003年报道央视将《兄弟连》原版无删减引进播出时这样评价这部电视剧:"虽然是电视连续剧,内容是连贯的,但它每一集都有一个相对集中的主要角色。通过对这一角色的强化描写,得以在表现出战事进展的同时始终抓住人物的心理与状态,用人物支撑起剧中战争场面的复原。……《兄弟连》最出色之处就是它自始至终都用悲天悯人的情怀与审视的目光描述战争,集中到一点就是剧中一排长哈里所说:战争就像炼狱。"

【剧情概述】

"二战"情势扭转,纳粹德国节节败退,同时双方也进入了战况最为胶着、惨烈的阶段。同盟国在此情况下决定在欧洲开辟第二战场,法国北部的诺曼底地区成为开辟这个新战场的首要门户。1942年,美国的乔治亚州迎来了一群来自四面八方自愿参军的年轻人,他们即将受训编入美军历史上一

个全新的兵种——空降兵。101空降师506空降步兵团2营E连的连长索柏是一个要求严格的军官,他对士兵们的训练极为严苛。他用一种近乎鸡蛋里挑骨头的方式剥夺士兵们的假期和各种放松机会,取而代之的是高强度的体能训练。对此,他的理由是只有在这种安全环境下的高强度体能训练才能使士兵们在危险的战场上保住性命。士兵们对此敢怒不敢言,直到1943年9月6日E连从布鲁克林军港乘船前往英国奥尔德本进行训练。在一次演练中,士兵们发现这位平时对他们要求严苛的连长在战斗演习中的指挥能力却一塌糊涂,这使他们不再信任索柏。在另一次演习中,有士兵隔着树丛模仿着师长的声腔对索柏下达新的"命令",这直接搞砸了此次演习,也导致了年轻军官温特斯中尉和索柏之间的对立。之后,E连的士官们又集体对索柏排挤温特斯的行为表示抗议,因而索柏被部队调往后方训练基地担任教官,而E连也迎来了一位新的连长。(第一集:新兵训练)

1944年6月6日,盟军进军法国战场的首日,空降部队的士兵乘飞机由英国飞往法国。在密集的地面火力的攻击下,有的飞机被炸毁,多数士兵弃机跳伞。因而几乎所有的士兵都没有降落到预定的地点,并且有的人因匆忙跳伞而失去了武器和补给品。温特斯中尉集合起附近几个落单的士兵,临时组成一支队伍,一边进行小规模的战斗,一边寻找E连的其他弟兄。与指挥部联系上之后,温特斯受命带兵进攻德军面向犹他海滩的一处炮火点。在温特斯的指挥下,任务圆满成功,为抢滩登陆的行动扫除了主要障碍,这次进攻行动在战后还被西点军校作为经典案例向学生们传授。但在此次行动中,E连也第一次开始有了减员。(第二集:登陆日)

诺曼底登陆成功之后,E连又受命去攻下一个叫作卡朗唐的小镇。进攻相当成功,但是E连士兵的伤亡也开始增多,这使得一些战士产生了心理、情绪问题。E连在诺曼底半岛待了36天,又经历了多次惨烈的战斗之后返回英国。但战争不等人,平静的日子没过多久,他们再次受命出征,返回欧洲战场。(第三集:卡朗唐)

由于前几次的战斗E连减员严重,一批刚刚受训没多久的新兵蛋子被补充进E连,而他们刚加入就遇上了市场花园行动。盟军原本打算经由荷兰进入德国,以便在圣诞节前结束这场战争。士兵们跳伞降落在荷兰,起先在埃因霍温战斗并没遇到多少阻力,进展比较顺利的,而附近小镇上一支德军精锐部队的支援却让E连和英国的坦克部队节节败退。因而盟军计划在圣诞前结束战争的美好愿望也没能实现。(第四集:新兵支援)

温特斯中尉率兵在荷兰的堤防上进行了一次比较冒险的行动,结果却令人意外地无比顺利,几乎全歼敌军。因此,温特斯被晋升为步兵营的指挥官,升官之后的温特斯少了很多亲自参与战斗的机会,更多的是处理行政事务,这使他极为不适应。他更加担心的是原本由他指挥的队伍将由谁来领导。轴心国在阿登森林一带对同盟国的防线进行猛烈的攻击,E连临危受命前去坚守防线。这一次,除了物资的匮乏,他们还要同难以忍受的严寒进行斗争,在这里,他们将要进行一场旷日持久的壕堑战。(第五集:十字路口)

时日一久,E连的补给渐渐跟不上了,伤亡也日益严重。药品的匮乏和不断的呼救让义务兵尤金罗筋疲力尽,濒临崩溃。好在他在后方医院结识的一位比利时护士给了他不少的安慰和继续战斗下去的勇气。圣诞节来临,而E连的将士们非但没能回家庆祝,反而是在近乎绝境的森林中度过。德军除了猛烈的炮火之外,对E连展开了心理攻势,希望他们能够投降,而指挥官麦考利夫准将只回答了他们一个字——"呸(Nuts)",这也成了"二战"史上最著名的一句话。(第六集:巴斯托涅)

E连成功地将德军抵挡在巴斯托涅市外,但精疲力竭的他们接到命令必须从德军手中夺下附近的一个小镇佛伊。这次战斗由于新指挥官戴克中尉的胆小怕事与无能,造成了许多弟兄的死伤。而温特斯碍于戴克的特殊身份及维护军心的需要也束手无策。在紧急情况下,温特斯临阵换将,将D连的史毕尔中尉换上去指挥,E连士兵们多半也拥护史毕尔,最终攻下了佛伊镇。(第七集:崩溃点)

E连来到德国阿尔萨斯地区的海格纳镇,他们奉辛克上校之命派出15名侦察兵,渡河去活捉几个敌军俘虏来问出情报。眼看战争就要胜利,刚从西点军校毕业的琼斯中尉迫切想要从为数不多的实战机会中获得战斗经验,于是他主动请缨,接下了这一任务。这一行动比较顺利,但仍然牺牲了一位弟兄。有鉴于此,为了兄弟们能活着迎接最后的胜利,温特斯以一种柔性的方式违反了上级的命令。(第八集:最后巡逻)

E连终于进入了德国境内,与以往不同的是,他们这次几乎没有遇到阻碍。一直以来长时间处于神经紧绷状态的战士们终于有机会松一口气了。一名士兵在森林附近发现了一处被德军遗弃的纳粹集中营,里面满是饥饿的难民和腐臭的尸体。一开始E连士兵收集了大量的食物分发给难民,但有人提醒突然大量进食反而会害死他们,于是E连士兵只能无奈地重新将他们暂时关在这里。而令人惊奇的是,当地居民却都矢口否认这个集中营的存在。而此时也不断传来盟军在欧洲各地发现类似的集中营的消息。为了让德国当地民众亲自面对这残酷的现实,温特斯命令全体居民前去帮助给那些死尸挖坑以使他们直面纳粹犯下的罪行。(第九集:为何而战)

战争的胜利近在眼前,E连来到了德国南方巴伐利亚省的贝希特斯加登,这里是纳粹党最高首领们的大本营,他们较为轻松地歼灭了希特勒位于山上的"鹰堡"内的残余势力。欧洲战场的胜利使他们紧接着就要面对太平洋战场的部署,此时,所有的士兵都在相互之间比较自己所获的点数,只有点数累计满85的士兵才有资格光荣回国。所幸,不久日本也宣告投降,"二战"终于结束了。(第十集:点数)

【要点评析】

一、个人主义与集体主义的有机结合

图二 《兄弟连》剧照(一)

《兄弟连》依照时间顺序,以重要事件为节点进行分集,条理清晰、结构完整。然而不同于多数的电视剧,整部《兄弟连》没有特别突出的主角,观众甚至无法区分角色间的重要性孰轻孰重。这就造成了全片没有一个主角,或者说有多数主角的效果。《兄弟连》人物众多,不同人物的不同故事线索繁杂却并不混乱,这给了多数人物以表现自己的机会。要求严格、吹毛求疵、不苟言笑的索柏在"实战"中却露了馅,以至于失去士兵们的信任;温特斯凭着高超的指挥能力、身先士卒的战斗精神和体恤士兵的领导风格极为迅速地成为E连主心骨;尼克嗜酒如命,以致被从团部指挥官降到了营部

指挥官;大牛英勇无畏,在落单的情况下凭着智慧和勇气走出了敌占区;胡布勒从一开始就想要一支德军的鲁格手枪,最终成功实现愿望却又命丧于自己的战利品之下……《兄弟连》从其名字就可以看出是表现这个英雄连队的英雄事迹的,但它跟我们常见的战争题材的影片不同。多数战争题材的影视剧要么突出英雄将官的领导能力,集体只是供他们调遣以体现他们雄才大略的棋子;要么突出某个英雄个体,他具有非凡的战斗能力,一夫当关,万夫莫开。而《兄弟连》兼顾了连队中几乎每一个个体,表现他们的性格、心理、能力等方方面面。而正是这一个个个体组成了E连这个英雄集体,只有表现他们每一个人,才能让观众更好地了解整个连队,而非仅仅了解其中典型化了的代表。《兄弟连》做到了个人主义与集体主义的有机结合,用个人的细节化的叙事来表现宏大的主题。当然,这样的处理方式一方面增加了电视剧拍摄的难度,另一方面也给了观众以巨大的挑战:由于众多的人物与线索,观众很难一下子直观地对每个人有清晰的印象。但也正因如此,许多观众才会一遍又一遍地"重刷",去发掘不易被发现的细节,认识每一个鲜活的个体,最终将该片"刷"成了一部经典之作。

二、重回历史的现场

《兄弟连》的剧集在片头或片尾播放了对于拍摄当时仍然活着的老兵们的采访,如迪克·温特斯、卡伍德·李普顿、马拉其·唐诺、赫弗朗、西福地·鲍尔斯等剧中重要的人物原型。这是那些以真实事件改编的影视剧惯常使用的手法,但《兄弟连》较之这些影视剧要远为频繁地使用这些采访片段。这样做的好处是通过这些老兵们本人的叙述增强剧情的真实性,同时也通过这些回忆丰富了镜

图三 《兄弟连》剧照(二)

头之外的内容。《兄弟连》的制作本身就包含了对于这一英雄连队的致敬,让这些真实人物出镜,也是让观众和社会对他们进行公开褒奖。另外,这种"当下"与"历史"的交错也赋予影片以厚重的历史感,更能引发观众对于"二战"那一段历史的深思。对于老兵们本人来说,参与《兄弟连》的拍摄既是通过回忆重返历史现场,也能通过演员们的表演去重温整个连队的光辉历史。

三、真实的战争场景

我们常见的战争题材的影视剧往往展现的是宏大的战争场面,两军对垒摆好架势,接着炮火连天、枪林弹雨,即使是展现战争的细节,也是突出少数几个英雄人物。除了战争的场面,这一类的影视剧也会较多地表现战争前的规划与部署,或者主要人物的军队生活。这是因为这一类的影视作品主题比较集中,以一场战争或几个主角为线索,剧情自然会以它们为主。这样的安排对观众而言比较受欢迎,场面震撼,英雄行为令观众大呼过瘾,但同时还会站在指挥者的角度上以战略性的全局眼光去审视整场战斗。而《兄弟连》表现的是E连在历史上参与的多次战斗,并且是多视角的,这样的"去中心化"的处理方式是它与一般影视作品最大的不同。《兄弟连》中既有宏阔的战争场面,比如第二集中空降部队来到法国上空时地面火力与空中力量的交战以及空中飘满降落伞的画面,但更多的是战士们小规模的作战画面。《兄弟连》中的战斗更为细节化,一场战斗中更多地表现不同战士的

分工,并将这些串联起来以表现整场战斗的战略部署。指挥者的智慧固然是一大重点,但战士们的单兵作战能力也极为重要,本片兼顾到了这两点,以细节组合成全局,以个人力量组合成集体力量。这种细微化的视角能使观众有更多的参与感,透过这些战争的细节,观众除了感受英雄连队的勇气与能力外,也感受到了战争的残酷性,这种残酷不只折磨失败的一方,胜利的一方同样也体会到战争的残酷性。除了这些直接的战斗外,本片也表现了E连战士和军官们的日常生活与心理,这也是构成战争的一部分。《兄弟连》以这种多视角、多方面的表现方式为观众呈现了真实的战争场景,让观众感受到了历史的在场感。

四、对战争及战争之外的思考

图四 《兄弟连》剧照(三)

除了展现E连官兵们的训练、战斗、生活、心理等敌前敌后的各方面之外,《兄弟连》也蕴含了对于战争本身及战争之外的一些思考。剧情在一开始表现了索柏中尉为了使E连成为最强连队而对战士们严酷训练,这使得观众会认为他是一个素质过硬的军官,然而在之后的实践演练中他却错误百出。一般而言,军人是战争机器,训练必须严格原本无可厚非。但《兄弟连》对于战士们心理的刻画展现了人性化的一面,即军人归根到底仍然是人,应当享有人的基本尊严。当然,虽然战士们都讨厌索柏,之后连军官们也反对他,但本片没有将他完全塑造成一个反面的形象,仍然给这个角色以温情,毕竟他在演练中的第二次差错是由战士们的捉弄而导致的。并且,尽管索柏在战后从不参加任何E连老兵们组织的聚会,似乎与E连划清了界限,但很多士兵在回忆中也提到自己之所以能在严酷的战争中活命,很大程度上得益于索柏的严格训练。在E连士兵与索柏的冲突中,本片没有厚此薄彼,而是从人性的角度去表现各自的立场。再如史毕尔中尉在俘虏们劳动时分发了一圈香烟给他们,然后将他们枪杀的场面,真实地再现了战争造成人心理的扭曲,尽管史毕尔在之后的战斗中是一个英雄式的人物,但本片也没有因此而处处美化他,而是向观众展现了战争中一个真实的人。在一次战争取得胜利之后,市民们热烈欢迎E连的士兵们,姑娘们给他们以热情的拥抱和亲吻,可是一群人将其中一个女人拉走,然后让她跪下并给她剃掉了头发。战士们不解,有人解释说这是因为她曾依附过德军。这群市民在德军面前尽管内心不服,但行为上仍然是个顺民,而当德军败走后,他们却"审判"起行为上比他们更过分的人。在敌人的残忍统治之下,普通人该做怎样的选择?本片虽然没有给出明确的答案,却用这一场景给观众以思考的空间。同样的,当联军攻入德国发现纳粹建立的集中营时,当地的居民却矢口否认自己对集中营的知晓,军队只好将他们组织起来为死尸挖坑,以使他们直面纳粹的罪恶。这也给观众带来了普通人应当怎样看待、处理本国政府所犯罪恶的问题的思考。除了表现E连这一方,《兄弟连》也给了德军以重要的镜头,他们投降后仍然列队整齐,气势不减。德国将军对放下武器的士兵们的讲话也令人震撼,他说:"士兵们,这是一场漫长的战争,这是一场艰苦的战争,你们勇敢而骄傲地为祖国而战。你们是不平凡的一群人,你们彼此相依,这种情谊

只有在并肩战斗中才能滋生。在兄弟之间,共同使用一个散兵坑,在最难以忍受的时候,彼此安慰、互相鼓励。你们一起忍受死亡的恐惧,一起经历战争的磨难。能和你们每个人一起服役是我的骄傲,你们有权享受战争结束后长久的和平与幸福的生活。"原来,战争的双方都存在着这样的"兄弟连",只不过双方存在着正义与邪恶的天壤之别。《兄弟连》通过这样一个镜头以及温特斯归还这位将军的配枪表现出对对手的尊重,同时也表达了"为何而战"的思考。在对军中关系户戴克中尉这一形象的塑造上和围绕"点数"而展开故事情节的这最后一集,《兄弟连》也表达了对于美军中存在的一些不合理现象的反思。

【结语】

《兄弟连》是一部以真实历史事件改编的电视剧,它以多视角、多场景的表现手法带着观众和亲历者一起回顾那一段轰轰烈烈又无比残酷的历史。在表现"兄弟连"这一集体的同时也细致地兼顾了这一集体中多数的个人,向他们表达了崇高的敬意。本片克服了由此带来的巨大的拍摄与制作难度,为观众呈现了真实的战争场景。剧情在展现"兄弟连"英雄形象的同时,也给对手以尊重,毕竟

图五 《兄弟连》剧照(四)

有强大的、军纪严明的对手存在,更能体现胜利的来之不易,这也可供前些年层出不穷的"抗日神剧"的制作者们反思。同时,《兄弟连》也多角度地表达了对那一场战争中方方面面的思考,同类题材、同类参战对象的影片还有斯皮尔·伯格执导的电影《拯救大兵瑞恩》,观众在观看时可结合着一起欣赏。

(撰写:严佳炜)

《康熙王朝》(2001)

图一 《康熙王朝》电视剧海报

【剧目简介】

《康熙王朝》上映于2001年，由陈家林、刘大印执导，陈道明、斯琴高娃、茹萍、胡天鸽、李建群、高兰村、薛中锐等联袂主演。该剧根据二月河的同名小说《康熙大帝》为基础进行改编，展现了清初顺治到康熙年间的恢宏历史画卷，以及"千古一帝"康熙帝的雄才伟略、创千秋功业的壮阔一生。《康熙王朝》的完整版为五十集，已在我国台湾和香港地区播出，均取得了相当高的收视率。内地的TV版为四十六集，该剧的收视率也超越《雍正王朝》，达到13%的新高。《康熙王朝》于2002年斩获第20届中国电视金鹰奖优秀电视剧奖，陈道明也因在剧中出色的演技而于同年斩获第20届电视金鹰奖观众喜爱的男演员奖。距离该剧上映后的十年，《康熙王朝》在2011年获得中国电视剧产业二十年的"百部优秀电视剧奖"，是21世纪优秀的国产大型历史连续剧。

【剧情概述】

《康熙王朝》的故事被设定在清初顺治末年至康熙六十一年（1722），以康熙（陈道明饰）皇帝玄烨一生的历史功绩为剧情主线，全剧的故事从顺治皇帝哀痛爱妃董鄂妃的病故时讲起，直至康熙六十一年康熙皇帝驾崩结束，演绎了清初半个多世纪恢宏广阔的史诗。故事开始时是年幼的玄烨在冰天雪地的凌晨前往学堂读书，由于迟到，帝师鞭责伴读魏东堂。顺治皇帝突然下旨廷试，在此次廷测中，由于玄烨表现优异，顺治皇帝确定了玄烨为接位之子，准备将玄烨过继给已经病重的宠妃董鄂妃，玄烨的生母向孝庄太后（斯琴高娃饰）哭诉求情，孝庄太后于是决定将玄烨留在自己的身边，在前往董鄂妃处的路上，遇到了少女苏麻喇姑，孝庄太后感其纯真可怜，于是决定将苏麻喇姑留在了身边。玄烨突然患上天花，孝庄太后赶来发现原来是董鄂妃患天花传染玄烨，顺治帝在行森的劝说下，皈依佛门的想法愈发强烈，逐渐疏离政务，孝庄太后心急如焚，下旨亲自处理朝政。最终，苏麻喇姑出宫采取治疗天花的草药，玄烨吃药后病情好转，董鄂妃由于没有服用救命草药而病逝，顺治帝因此

悲痛欲绝,最终心灰意冷,不顾孝庄太后和大臣的反对,宣布退位,遁入空门,孝庄太后则宣告顺治龙驭宾天,玄烨登基,改元康熙,史称康熙皇帝。

1661年,康熙帝在孝庄太后和四位辅政大臣的扶持下登上了皇位,由于康熙帝年幼,孝庄太后临朝听政,时间进展到少年的康熙帝时期,鳌拜、遏必隆开始结党谋私,直言犯上,乃至捕杀康熙帝的侍卫,这激化了康熙帝和鳌拜等权臣的矛盾。鳌拜自视甚高,飞扬跋扈,私自圈地占田。为了扳倒鳌拜,孝庄太后让康熙帝求娶索尼之女赫舍里氏,用以拉拢索尼,鳌拜等人惴惴不安,康熙帝在与赫舍里氏大婚后,实力大增,成功亲政。索尼在不久后就撒手人寰,在临终前劝诫康熙帝留意鳌拜和吴三桂,要分而治之。

图二 《康熙王朝》剧照(一)

康熙帝在秘密布置降服鳌拜,而鳌拜则与班布尔善一起谋划废帝。在康熙帝一系列的谨慎精密的布置后,抢先出手降服了鳌拜,少年天子崭露头角,从此树立了君王的威严。

长大的康熙帝所面临的第一件挑战,便是要处理三藩问题,由于三藩势力逐渐坐大,更兼"朱三太子"暗自参与其中,谋划叛变,康熙帝于是坚定了削藩的念头,由于操之过急,激起了吴三桂的反抗,在将康熙帝派往云贵的眼线朱国治祭旗后,吴三桂正式起兵反清,"朱三太子"杨起隆也在北方遥应。吴三桂起兵之事传至北京,康熙帝大惊,命王辅臣领军平叛,王辅臣却按兵不动,观望局势,在这时,皇后产下皇子难产而亡,康熙帝在悲痛中立胤礽为太子。在危机时刻,孝庄临危不乱,一番坚定的鼓励重新振作了康熙帝,击败杨起隆的乱党,最终稳定京师。随着周培公、图海领导的朝廷军队平叛势如破竹,王辅臣也最终在康熙帝的恩威并施下投靠朝廷。经过五年的奋战,在1681年,康熙帝最终平定三藩。同年,康熙帝下令收复台湾,启用姚启圣、施琅、李光地攻台,初次攻台不胜,康熙帝亲自南巡,以督福台。准格尔部此时在边境虎视眈眈,窥探中原,准格尔的噶尔丹向康熙帝求娶蓝齐儿公主,出于国家利益的需要,蓝齐儿最终被迫下嫁噶尔丹。康熙帝亲自南巡督战,最终在施琅、姚启圣的英勇作战下,成功收复台湾,康熙帝也对施、姚二人论功行赏。

蓝齐儿公主的和亲并没有为大清带来边境的和平,准格尔部仍然继续扩张,并得到沙皇俄国的支持,严重威胁着大清。在中央,权臣索额图和明珠掀起朋党之争,李光地受牵连而下狱。康熙帝决定亲征噶尔丹,留太子驻京理政,但太子昏聩无能,在索额图的挑唆下,意欲篡位。康熙帝班师回朝后,训斥太子,将明珠下狱。索额图由于主持《尼布楚条约》谈判有功,而得以暂时保全官俸。在乾清宫,康熙帝怒斥群臣,随后再次御驾亲征。在康熙帝远征的途中,孝庄太后和苏麻喇姑同时逝世,康熙帝大获全胜之后,返京得知噩耗,昏厥过去。由于索额图在康熙亲征期间挑唆太子谋反,被康熙帝革职下狱,太子也在康熙帝盛怒下被废。

容妃受孝庄太后的嘱托,为废太子进言,忤逆了康熙帝,被打入冷宫。蓝齐儿公主进京后发现母亲被废,与康熙帝恩断义绝,重回大漠。晚年的康熙帝寂寞孤单,考虑自己在位时间为历史空前,于

是在六十大寿时举办"千叟宴",邀请众臣百姓,乃至政敌,容妃却在当晚香消玉殒。最终康熙帝坐在大殿之上,在即将宣布"立储"诏书时,溘然长逝,结束了自己辉煌传奇的一生。

【要点评析】

一、历史正剧中的"史"与"剧"

20世纪90年代以后,随着我国市场经济的逐渐建立,商品市场大潮兴起,自1992年的《戏说乾隆》的收视成功之后,历史题材类电视剧,尤其是"戏说"剧在全国掀起了汹涌的收视狂潮。此后,《宰相刘罗锅》《康熙微服私访记》《还珠格格》《铁齿铜牙纪晓岚》等"戏说"剧相继出世,都取得了可观的收视效益,刺激了历史题材电视剧创作的井喷期。但这些所谓的"戏说"剧并不追求历史的真实,也不纠缠于所谓艺术的真实,它们受到"后现代主义"文化语境的影响,对于历史的叙事多采用"戏仿"的手法,以娱乐性或戏谑性为宗旨,带有插科打诨、幽默诙谐的轻喜剧色彩。且"戏说"剧不是以真实的历史事件为叙事动力,而更多的是以作者的虚构与想象,抑或将稗官野史、民间传闻穿插其中,其目的不是以展现历史的真实为叙事动力,而在于以娱乐大众的世俗化想象为叙事动机,严肃深沉的历史在"戏说"中被完全消解,想象与杜撰成为"戏说"剧对历史叙事的基本态度,这也导致该类剧种有时难免会被资本裹挟,流于媚俗与浅薄。因此国家新闻出版广电总局提出限制这些戏说历史、对重要的历史人物和重大的历史事件不负责任地胡编乱造,甚至进行颠覆性的、篡改性的改编,完全把历史改头换面的历史剧。

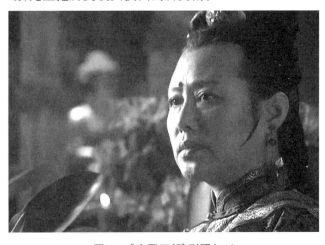

图三 《康熙王朝》剧照(二)

这从某种程度上,也催生了"历史正剧"的出现与繁荣,从1999年的《雍正王朝》的热播开始,这类以尊重历史史实为基础的历史剧,主要人物和核心事件尊重史册的记载,并且以历史事件、历史人物的命运作为内在的叙事动力,力图再现历史真实的同时,也借助一定的野史或者民间传说来对角色进行一定的虚构。在保持艺术真实与历史真实并重的基础上,历史正剧更强调历史的真实,风格相对严肃。此后从《康熙王朝》到《乾隆王朝》《汉武大帝》《贞观之治》《大明王朝1566》等都是优秀历史正剧中的代表之作。

"历史正剧"中的"史"指的是"历史真实",而包括一种历史事件、历史语境、历史细节的真实。优秀的历史正剧必定是在遵循历史事实的基础上进行加工创作的。而"历史正剧"中的"正剧"又是要求对历史进行一种艺术的加工,构建情节,编织冲突,甚至出于艺术表达的需要,对一些历史人物和事件进行一定的虚构与改编,当正史的记载无法完成作者所需要传达的艺术、美学上的需求时,就得求诸野史,乃至作者自己的文学虚构,正如刘和平在创作《大明王朝1566》时提出目的在"传历史之神",这就要求编剧必须处理好"历史真实"与"艺术真实"的关系。"历史真实"要靠"艺术真实"来体现与反应,而"艺术真实"又必须以"历史真实"为依据,不能任意胡编乱造,违背"历史真实"。

简而言之,"历史正剧"的实质就是借艺术来演绎历史,在尊重历史真实的基础上通过想象与虚构达到一种艺术真实。优秀的历史正剧,拥有历史文本与艺术(文学)文本的双重价值,应该是历史真实与艺术真实的有机统一。所以,只有理清了历史正剧中"史"与"剧"、真实与虚构、历史和艺术之间的关系,才可以比较准确地理解历史正剧。相对于"戏说","历史正剧"的历史存在是第一性的,而对于它的叙述,即艺术创造过程则是第二性的,在历史与艺术的交融中,达到一种历史与艺术、史与剧的内在稳定性的和谐统一。

《康熙王朝》作为一部公认的历史正剧,一些观众或者评论者对其诟病的,就在于该剧不是完全按照历史史实来进行演绎。有人总指出《康熙王朝》中,苏麻喇姑的年龄应与孝庄太后相近,不可能与康熙有情爱牵扯;孝庄太后死亡的时间是错误的;顺治帝死于天花;诸如此类历史常识错误三十几处,更有甚者指责二月河的《康熙王朝》每一集都有史实错误,这种以考据的眼光审视"历史正剧",正是没有理解"历史正剧"这种剧种中艺术叙事与历史记载的区别,将"历史正剧"等同于狭义"历史剧"的定位,似乎有欠考虑。《康熙王朝》在尊重基本史实的基础上,已经真实地再现了康熙皇帝统治时期的一系列重要历史事件:擒鳌拜、平定三藩、收复台湾、安抚蒙古、征服罗刹、平定噶尔丹以及签订中俄《尼布楚条约》等,生动刻画了康熙皇帝、孝庄太皇太后、鳌拜、索额图、明珠等历史风云人物,并且该剧的着力刻画点并不是对这些重大历史事件的叙述,而是以这些事件作为全剧情节结构的主线,着重在表现剧中人物的人性以及个体在面对历史冲击下的命运。在面对家国权利的重大冲突时,不同利益关系的人物间心灵与思想的交战。

因此,《康熙王朝》在基本维护历史原貌的基础上,对一些次要人物、情节进行二度创作和艺术虚构,这为历史正剧的"历史真实"与"艺术真实"的完美结合提供一种较为成熟的典范,传达了二月河对"史"与"剧"两者结合的尝试和努力,正如二月河谈及创作时说:"其中的人物,比如康熙雍正乾隆是活泼泼,是跳出来和你交流的,那我二月河就算写成功了;如果你看了小说,觉得这些人面目苍白,是躺在书上面的,那我的创作就是失败了。"因此,康熙帝、孝庄太后、苏麻喇姑等才鲜活得呈现在影视剧中。

二、男性的"凝视"话语

《康熙王朝》采取所谓"冰糖葫芦"式的叙事结构,由主、副两条线建构全剧,主线就是康熙帝宵衣旰食,开创盛世的人生历程,以其经历的诸多历史事件为核心叙事线索,副线则是剧中诸多人物的感情悲剧,尤其是以女性的爱情悲剧为主,孝庄太后与皇太极(回忆)、董鄂妃与顺治帝、苏麻喇姑与伍次友,容妃与康熙帝、蓝齐儿与噶尔丹,无一不是以悲剧收尾,"有情人终难成眷侣",纵使成为眷侣也不过是短暂的欢愉,该剧造成这种哀伤悲观的感情氛围值得反思。

当我们将一幕幕爱情的悲剧搁置在一处,探究是什么因素造成女性群体的感情悲剧时,可以发现,导致悲剧的原因只有一个,即为了男性中心话语下的家国大义,女性被迫舍弃自我的感情诉求,以服从男性权威下的国家民族的安排。纵使是女性的

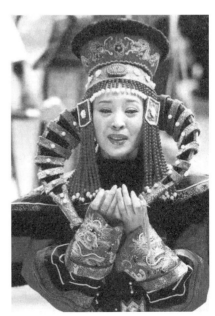

图四 《康熙王朝》剧照(三)

巅峰孝庄皇太后,也遵守着以封建男权为核心的道德伦理体系,甚至将这套男性中心话语内化为自我准则,要求带有叛逆色彩的女性遵守这套男性中心话语,因此,我们才得以看到当不愿意远嫁的蓝齐儿公主跑到孝庄太皇太后面前哭诉自己宁可终身不嫁也不愿意嫁给噶尔丹时,孝庄太后虽然曾经历过这样的婚姻悲剧,但她不仅没有为这位重孙女做主,避免悲剧重演,反而以自己曾经的婚姻悲剧为范例去劝服蓝齐儿,说自己忍辱负重下嫁多尔衮是为了家国大义:

"我们祖孙相隔四代,可是有一点哪,咱们都是女人哪,咱们无论嫁给什么人,都是为了大清国。"

孝庄太后在此刻成为一个卫道士的形象,她不仅仅要自己的重孙女远嫁大漠,而且要她放弃两情相悦的李光地,甚至要心甘情愿地爱上噶尔丹,成为一个贤妻良母的典范:

"你听着,你去嫁给噶尔丹,也是为了大清,你要知道,你嫁给他,不是为了当奸细,你要好好地爱他,你要为他煮饭,为他熬茶,为他生儿育女。"

在听完孝庄太后的这一番"天启式"的男性中心话语后,蓝齐儿立刻从心里接受了噶尔丹的求婚,改称噶尔丹为"我男人",从中可以发现女性主体性的丧失,女性完全被搁置在男性"凝视"下的规训中,成为男性社会规范的客体。乔纳森·施罗德说:"凝视不只是看,它意味着一种心理上的权力关系,在这种关系中,凝视者优越于被凝视的对象。"男性作为高高在上、掌握一切的凝视者,无时无刻不对女性角色进行一种"凝视"和规训,而女性则始终处于被动的、被支配的地位,被动地接受和内化"凝视者"的价值判断,从而丧失女性自我主体的话语权,沦为一个被男性"凝视"的客体,被男性任意地建构。这与女性意识觉醒的《大明宫词》里的女性话语存在本质上的对立,《康熙王朝》里对女性的关怀仅仅是编导表面上的呈现女性的诸多婚恋悲剧,但是其本质仍旧是一种男性的"凝视"话语,女性的自我主体依旧残缺,乃至丧失,因此女性不可避免地被搁置在一个被审视、被支配的处境之中。《康熙王朝》里女性们的悲剧,与其说是"为了大清国"这种崇高的家国理想所造成的,不如说是一种男性的中心话语对女性规训所导致悲剧的掩饰。

三、民族国家的"预言"

图五 《康熙王朝》剧照(四)

弗雷德里克·詹姆逊认为,历史是以"缺场"的方式存在,它只能凭借文本的形式接近我们,所以我们对历史的接触,必然要通过它事先的文本化。通过历史的文本化与现实的当下构成一种"互文本"的语境机制,这种"互文本"的阐释机制使历史成为当代社会具有启发性的"潜文本",我们对"潜文本"的阐释便给予超越历史意义的敞开,从而在历史与现实、文本与社会之间形成一种互相阐释的张力结构,最终使得历史和文本构成对现实当下生活的一个隐喻。米歇尔·福柯也表达过,"历史的叙述,重要的不是话语讲述的年代,而是讲述话语的年代"。因而当我

们从时代文化背景中再次探求《康熙王朝》,及之前的《雍正王朝》,之后的《乾隆王朝》《大汉天子》等讲述一代"雄主"的历史正剧在21世纪初受到青睐的原因时,可以发现这种以王朝的强盛历程为主线的艺术形式契合了大众的某种文化期待,一定程度上吻合了某个时期社会普遍的心理需求,从而激发出一种强大的共鸣。

詹明信曾提出,"所有第三世界的文本必然性地均带有寓言性和特殊性,我们应该把这些文本当作民族寓言来读"。以《康熙王朝》为代表的歌颂古代帝王丰功伟绩的历史正剧,也是通过旧有帝国的辉煌昭示新的国家民族的复兴和强盛,至少传达着某种期待,从这个意义上看,这类历史文本构成了对国家、民族、社会的一种"预言"。在《康熙王朝》的结尾,以话外音的字幕滚动形式总结康熙一生时提到,"经过明末清初的长期战乱,中国各族人民深切盼望太平与安定,玄烨顺应了人民的愿望,完成了他所承担的历史使命,对中国社会的发展做出了重要贡献,康乾盛世也由此发端"。并称赞康熙帝为"千古一帝"。从中不难发现,这里有着对现实的影射,中华民族在经历二十世纪的诸多磨难之后,终于走向了以经济建设为基础、大力发展生产力的快速发展阶段,还有21世纪之初,北京申奥的成功,加入WTO的喜悦以及亚太经合组织(APEC)领导人非正式会议成功举行的激动。一系列外交内政的成功,使得中国人民的民族自尊心得到空前高涨,人们期待再现历史上那些辉煌伟大的强盛时代。这也寄托着一种对民族复兴的期待和对国家强盛的渴望,因而《康熙王朝》的上映正击中了社会大众普遍性的心理需求和潜在的心理预期,从而成为民族国家在崛起过程中的隐喻与对民族国家的"预言",寄藏着社会的情感倾向和话语趋势。从这个角度上看,《康熙王朝》具有超越文学与史学框架的政治与社会学意义。

【结语】

《康熙王朝》以其浓郁的历史氛围、广阔的历史情境和鲜活的历史人物,使广大观众得以窥见一个新兴王朝的宫廷内幕与一位锐意进取的贤明君王。编导通过再现康熙帝励精图治下冉冉升起的强大帝国,使得历史文本的叙事穿透时空的樊笼,投射进当下"此在"的话语空间中,与现代社会的大众心理、文化期待进行了一种碰撞,达成了一种契合。每个人似乎都可以从《康熙王朝》中找寻到一种民族的、国家的及自我的影子,这也使得这部优秀的历史正剧成为民族国家的一种"预言",影响至今。

(撰稿人:陈致理)

《大明宫词》（2000）

【剧目简介】

《大明宫词》由李少红、曾念平执导，于 2000 年上映。这部由归亚蕾、陈红、周迅、赵文瑄等联袂主演的电视剧一经播出就反响非凡，一举斩获第十八届中国电视金鹰节包括长篇电视剧类"优秀奖"、电视剧类最佳摄影奖在内的四项奖项及第二十一届全国电视剧飞天奖优秀美术奖。在距离《大明宫词》首映的二十年后，该剧依旧保持着较高的国民热度和讨论度，豆瓣上评分也呈现出一个上升的趋势，截至 2021 年 3 月，《大明宫词》的豆瓣评分已至 9.1 分的历史新高。《大明宫词》以演绎宫廷秘史，展现盛唐之风，并触发人们关于女性自我主体意识与个体生存困境的深层思考。该剧也开创了国产剧独特的视听类型，带给观众绝无仅有的诗意而唯美的美感享受。

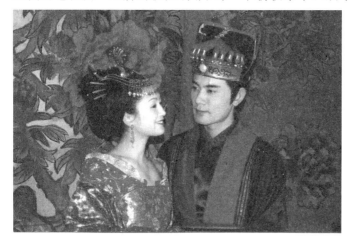

图一　《大明宫词》剧照（一）

【剧情概述】

《大明宫词》的故事背景被设定在大唐的"贞观之治"到"开元盛世"的过渡时间段内，该剧以大明宫、长安、洛阳等地为主要的故事发生地点，铺展了一幅隽永悠长的初唐盛景。大明宫作为唐代最大的宫殿建筑群，始建于唐贞观年间（627—649），于高宗年间（650—683）基本建成，自此唐代有 17 位皇帝在此居住、处理朝政，大明宫也成为名副其实的唐代政治中心。而宫词，自古多为描绘后宫妃嫔媵嫱的生活起居与情感悲欢，李少红以"大明宫词"为剧名，已经设定了这是一个以宫廷女性为中心视角，以唐代宫廷生活为情节背景，以此展现前朝、后宫数不清的不可言说却又优雅哀婉、醉心迷人的"秘史"。

整个剧情以太平公主的成长婚恋史为主线，以表现太平公主和武则天的母女恩怨斗争为中心，故事的开头就是太平公主以回忆的旁白口吻来叙述她的降生，在阴雨连绵、雷电交加的大明宫内，武则天噩梦连连，在自阴森可怖的梦境惊醒后，武则天传召太医，说自己十二月怀胎，如果生出来的是妖孽，就让太医当场结束这个婴儿的生命。场景转移至大明宫正殿，高宗李治和武则天二圣临朝，焦

急地等待战报,这时候武则天突然胎动临产,在李治和群臣的见证下,武则天诞下一位公主,这时唐军大胜突厥的捷报传来,李治感于是公主带来了太平,于是赐号"太平公主"。太平公主的降生也中止了长安连绵数月的阴雨。

自太平公主降生后,武则天沉湎于天伦之乐中,日夜看护公主,从而使得奏折积压、政事松弛,李治不得已让武则天携太平公主临朝,太平公主的第一次登场就一泡尿平息了朝臣们对黄河改道一事的争执,这也是太平公主记忆里"最早的政绩"(旁白)。时间快进到太平公主十四岁的时候,少年太平公主(周迅饰)初次登场就以上吊来吸引母亲的注意,面对古灵精怪、顽皮活泼的太平公主,武则天愈发宠溺,答应带太平公主去看哥哥们打马球。但在激烈的马球赛中,武则天与李治为关于废立太子一事而发生争执。马球赛后一天,太平公主和少年韦氏(胡静饰)来学堂看各位哥哥们,提到李治废了太子李忠之事。这时太监传旨立李弘为太子,太平公主由于擅自坐太子位,而遭到了父亲的惩罚。武则天此时赶来解围,改罚太平公主去女工坊绣蔷薇,这也进一步暴露了武则天和李治之间的矛盾。之后在上官仪、太监王伏胜等人的挑唆下,李治产生了废后的念头,武则天则冷静地戳穿了上官仪等人想要废后的阴谋,并以真情打动李治,使他打消了废后的念头,也因此一举肃清了反对她的上官仪等人。此后李治再未过多干涉武则天,这使得武则天几乎独揽了朝政大事。李治将自己的感情投注在曾经的宠妃韩国夫人的女儿贺兰身上,韩国夫人因心灰意冷而病逝,贺兰由此成为宠妃。一日,太平公主和韦氏去太子李弘的府邸,发现了李弘和娈童合欢的同性之爱。李治和武则天想要李弘尽快结婚,李弘不愿意,他在武则天面前请求释放武则天曾经的死敌王皇后和萧淑妃的女儿红莲与白莲二位公主,这引起了武则天的不满。与此同时,由于李治的宠爱,贺兰想要取代武则天,宫廷内外权力的明争暗斗呈现出白热化的趋势,这一切都以武则天决意废太子李弘并致使李弘吐血身亡、贺兰被武则天溺死于太液池而终结。武则天的地位由此愈加稳固,如日中天。

上元灯节,太平公主和韦氏偷偷溜出宫去,在人流中,太平公主对薛绍(赵文瑄饰)一见钟情,这是太平公主第一次恋爱,在太平公主的强烈要求下,李治和武则天同意了这门婚姻,但是由于薛绍已有发妻慧娘,武则天便下诏赐死慧娘。薛绍不愿已经怀胎临产的妻子死去,便在与太平公主的新婚之夜秘密转移慧娘,却导致慧娘难产而亡,留下遗孤叶儿,被薛绍寄养在寺庙中。也正因为如此,薛绍始终对太平公主心怀芥蒂,无论太平公主如何讨好取悦薛绍,薛绍都无动于衷。最终叶儿的秘密事发,薛绍也发觉自己终究爱上了太平公主,在多重打击下,薛绍自刎而亡,太平公主的第一次婚姻也由此破灭。在这期间,太平公主的二哥李贤成为太子,由于与母亲之间产生权力纷争,最终被武则天流放,客死异乡。李治病情加重,临终前只留下太平公主,在床头一起演了一出皮影戏。

李治死后,中宗李显登基,由于荒诞无能而被废。睿宗李旦被推上皇位,但李旦对权力毫无兴趣,最终让位于武则天,武则天由此登基成为女皇。太平公主为了报复武则天,私自决定和武攸嗣成婚,这也加剧了母女间的矛盾。婚后的太平公主对着自己不爱的人无聊且乏味,但也在此期间帮助武则天化解了不少政治危机,提升了政治能力,同时太平公主在府邸上广纳贤才,因此遇到了爱慕她的王维。武攸嗣由于长期婚后生活的苦闷,最终因为酒醉与侍女偷欢被太平公主发觉,因羞愧而自尽,太平公主的第二段婚姻也因此破灭。

武则天登基后随着年龄的增长,逐渐对政治产生了厌倦,同时开始广纳男宠,张昌宗、张易之(赵文瑄饰)以此找到攀升的机遇,由于张易之发现自己的容貌酷似薛绍,就以此设计诱骗太平公主,试

图借容貌和伪装来掌控女人,从而掌控天下。他同时也左右斡旋于韦氏、武则天乃至当朝显贵家眷之间,这一切也使太平公主深切意识到张易之并非薛绍,在张易之试图谋反时,太平公主果断出手了结了他,武则天也退位崩逝。随着李显的登基,太平公主也成为镇国公主,辅佐朝政,在平息韦后、安乐公主之乱后,太平公主陷于与叶儿和李隆基的爱恨纠缠中,最终她决定自缢,以了结自己爱恨纷扰的一生。在她死后,李隆基登基,大唐开始了空前的太平盛世。

《大明宫词》完整版本为40集,经过央视审片后被删减为37集,李少红曾经解释说:"《大明宫词》这次删改的不是后面的,而是前7集的戏。"比如萧淑妃、王皇后的女儿被贬至禁苑,太平公主奶娘成为哑巴的原因,太平公主在绣坊里自作主张修改贡品,等等,可以看出这些情节多集中在太平公主的少年时期,李少红也由此表达过惋惜:"删掉的内容对我来说很重要,因为剧本比较严谨,要用一部40集的戏讲后面两个女人一生的命运。后面的很多故事和前面是勾连的,每个人物之间有关联,现在前面抽掉一些,对后面的故事肯定有影响。"但是幸运的是,成年太平公主的许多重要剧情,没有遭到删改,总体上以较为完整的形式保留面世。

【要点评析】

一、女性意识的觉醒

观众可以清晰发现,《大明宫词》作为一部世纪之交诞生的电视剧,其彻底颠覆了男性中心话语,从中折射出一种女性意识的觉醒。在这之前需要理解所谓"性别"(Sex)是一种生物属性,而"社会性别"(Gender)则是一种社会属性,这指的是男女两性在社会文化的建构下所形成的性别特征和差异,即社会文化形成的对男女差异的理解,以及在此过程中形成的属于男性或女性的群体特征和行为方式,也由此形成了一种对性别气质的刻板印象,即"男性气质"和"女性气质",比如以独立性、支配性、优越感等为主要特征的男性气质和以依赖性、接受性、服从性等为主要特征的女性气质。人们倾向于期待男性和女性表现出与其一致的社会角色与行为,由此通过社会分工、刻板印象和随之而来的行为方式的差异逐渐发展成为男性和女性支配与被支配的差异,也造成上述男性气质和女性气质之间更加牢固的性别差异。法国女权主义批评家露丝·伊瑞格瑞曾经指出,无论男性还是女性,人类的身体已经被符号化地置于社会网络中,置于文化中,并且被文化赋予意义,男性被认为是雄健和有阳具,女性则是被动的和被阉割的。这不是生物学的结论,而是身体的社会和心理学意义。这段话可以显著说明女性角色在男性的制度化过程中始终处于被动的、"被阉割"的地位,而这些性别上的特征也恰恰是社会化所建构出来的,即所谓"女人不是天生的,而是被造出来的"。在长期以男性为主导的社会中,女性不可避免地被搁置在一个被建构、被审视、被支配的处境下,而丧失了女性主体的话语权,沦为一个被男性"凝视"的客体,随意地被男性建构。李少红在《大明宫词》中却打破了20世纪90年代以来以男性权威视角为核心的影视话语,赋予了女性独立的自我主体意识,这也使得该剧的女性形象脱离了男性中心话语的桎梏,而呈现出独特的女性个性与主体性的特征,显现着一种女性意识的觉醒。

首先在影视的叙事视角上,《大明宫词》以晚年太平公主对李隆基娓娓道来的回忆旁白作为叙事线索,采用的是第一人称内聚焦的限制叙事模式,以太平公主的第一人称口吻回忆她跌宕起伏、爱恨纠缠的一生为叙事动力,以画外音的旁白形式完成剧情的建构,补充人物的内心状态。这不仅涉及

叙述者的太平公主，即一种"叙述自我"，所建构起的一个完整的第一人称的"我"的叙事主体，同时也涉及故事中的其他人物，即"经验自我"。而对于人物聚焦者的限制和偏见会由于各种原因，比如身份、思想、性别等因素而出现，但是对于该剧的聚焦者是已经历经沧桑、时过境迁的"我"，与过往的时空拉开了叙述的距离，凌驾于被叙述的"我"和诸多人物之上，从而呈现出一种客观、理性的特征。李少红以太平公主的视角聚焦，即表明了一种女性立场，完全站在女性的视角去展现个体的启蒙、成长到成熟的生命历程，从而打破了传统的男性中心话语下，女性被搁置、被支配的失语状态，而让受众——观众设身处地地随着这种女性视角的叙事，一同经历女性主体的建构过程，比如太平第一次感受到成长的神秘；第一次感受到权力的魅力；第一次受到女性启蒙的过程。

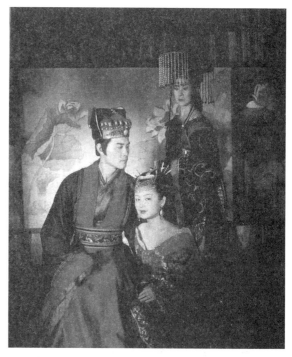

图二 《大明宫词》剧照（二）

武则天：

"记住这大明宫，包括巍伟辉煌的大唐王朝只有男人是当然的主人……如果有一个男人像一棵大树那样供你休养固然好，但是如果有一天树倒了，你却不能逃，要学会扎根，长出自己的枝叶，真正像一棵树那样坚韧而倔强的生长，甚至不惜付出冷酷的代价。这就是一个女人生活的全部秘密，而且也就是我们女人应该遵循的典范。"

老年太平公主旁白：

"直到现在我依然清晰地记得，咸亨元年你祖母坐在佛龛前的那场对话，母亲坚决的语气和当时她的一脸凝重，使我感受到某种仪式化的庄严，那是我接受的第一次关于女性的启蒙。"

其次是影片所采取的女性镜头，女性在很多男性导演、非女性主义导演的镜头下所呈现出来的形象，与带有女性主义思想的导演所呈现出来的形象是存在较大差异的。由于唐代女性的穿着，尤其是武周时期，本就比中国历史其他时期的女性穿着更加开放活泼，这也导致很多商业电视剧与电影中女性的服饰走向一种性暴露和"擦边球"的状态，比如有因为服饰对女性胸部暴露过多而导致下架、删改的《武媚娘传奇》等，这些影视剧出于资本、经济或收视率等因素的考虑，将女性物化为某种商品，以此博人眼球（尤其是男性观众）来谋取经济利益，这已经屡见不鲜。但是在《大明宫词》里，女性形象虽然也轻纱薄裙，但是总体上依旧保持一种优雅、高贵、诗意的美感，与轻浮、淫秽相去甚远。且整部作品构图高级，宛如一幅幅华美的宫廷工笔画，时而诗意纵横，时而富丽堂皇，摄影机的镜头也从未聚焦于女性的酥胸以刻意传达一种肉欲，而总体上保持着女性自然健康的美感，全然没有男性"凝视"下充满肉欲的镜头。

更重要的是李少红在《大明宫词》里塑造了一系列完全颠覆男性中心权威的人物形象，这集中体现在武则天这一人物的塑造上。武则天作为中国两千年帝制时代唯一的女皇，从古至今一直成为文

学家、艺术家、政治家、史学家等不断评述的对象。在传统的史学观念中,武则天经常与吕后齐名,作为乱政女流的典型而遭受骂名,这种负面政治人物的身份也影响到了她在文学作品中的形象定位,武则天在文学作品里也经常以心狠手辣、独断专权的政治家、野心家的面目出现,而李少红在《大明宫词》里所塑造的武则天则迥异于正统主流的刻板形象,可以说李少红塑造了一个理性而强大、具有女性独立主体意识、敢于挑战男性世俗权威的女性形象,甚至某种意义上可以作为一个女性意识觉醒的启蒙者和践行者。在高宗去世,武则天谋划登基是全剧情节的一大高潮,这期间天下掀起反武风潮,李少红也借此通过武则天传达出强烈的女性主义思想,比如太平公主和武则天在薛绍灵前的谈话。面对失意消沉的太平公主,武则天规劝道:

"你不可以这样做女人,更不能为男人的道德所操纵,不能成为他们用以完善自己德行的工具,这往往比服从他们的命令更可怕。"

在武则天将要登基的前夕,武则天说道:

"皇位是什么,不过是治国者的资格,现在我要用我的能力赋予女人这样的资格,女人不能称帝,只不过是一个过时而不合理的传统,我要废除这样的传统,这也许是我一生之中最伟大的政绩。"

武则天这一番掷地有声的话语伴随着宏大深沉的背景鼓声,就如同一个女权主义者对男性权威发出最激烈的挑战宣言,武则天的登基所蕴含的女性意识的觉醒也成为《大明宫词》的一个核心命题。

从《红粉》到《雷雨》再到《大明宫词》,我们可以勾勒出李少红自我女性意识的觉醒过程,正如她自己所说:"我的女性意识不是从头就有的……从《红粉》《雷雨》《红西服》到《大明宫词》,算是一步步逐渐的、比较清晰地体现出来了。"《大明宫词》就是一部对女性觉醒的独立宣言。

二、个体的生存困境

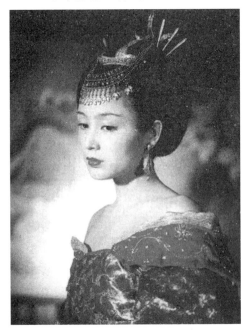

图三 《大明宫词》剧照(三)

《大明宫词》故事情节虽然被设定在初唐,也演绎了一系列于史有载的历史事件,但诚如李少红所言:"我自认为是对历史特别不懂的人,没有受过正统的历史教育。"历史对于李少红而言,某种意义上就相当于一种兴趣化的、个人化的解读,这也使得《大明宫词》摆脱了历史正剧力图再现历史场景,来满足审美与心理需求的趣味和叙事动机,从而呈现出一种个性化的历史叙事,这也使得《大明宫词》表现出一种典型的"亚历史正剧"的形式,这种影视类型以历史为大致框架,而以野史或者大量虚构的情节来进行填充,以此来塑造出充满导演个性化解读的历史人物。亚历史正剧不是以历史事件为核心的叙事动力,而是以现代价值观念叙事的历史为表现形式,以个体和历史主体的二元对立,乃至人性的阐释为主要的叙事动力。正如在《大明宫词》里,李少红将历史人物的悲剧命运解读为一种权力与个体价值的矛盾、欲望和个体爱情的冲突、历史

主体和个体生存的对立而所产生的种种生命的悲剧。

这种个体生存和历史主体间的冲突,多被李少红以爱情和权力之间不可调和的矛盾的形式呈现,这体现在武则天和她的子女的爱情生命轨迹上,尤其是太平公主的爱情悲剧,诚如导演李少红所言,剧中的两个关键人物:"她们是权力中心的女人……女人和权力发生冲突,最集中的一个焦点是感情和权力之间的冲突——作为女人特色的感情和权力的冲突。"对于武则天而言,她为了权力而放弃了爱情,她和李治、薛怀义、张宗昌和张易之的情感纠葛,都没有超越过她对权力全心倾注的精力,武则天不仅放弃了爱情,她甚至也放弃了亲情,尤其是她与她的四个儿子之间的冲突,李弘、李贤直接因与武则天争权而死,李显、李旦的悲剧命运也与她有着间接的关系,可以说,武则天代表了一种个体生存与权力冲突下选择权力的代表。正如她在登基前的"宣言"里说道:

"为了权力,我失去了那么多……我已经不是女人了,从政三十六年,为了选择权力,我放弃了做女人的一切属性,我等于没有丈夫……我牺牲了一切女人的快乐,把我所有的关注和体验都倾注在朝政上,甚至已经变成了我唯一的爱情。"

她对权力的欲望,甚至超越了爱情,乃至代替了爱情在个体生命价值中的地位,这也导致了武则天最终成为孤家寡人的悲剧。随着武则天在晚年逐渐丧失对权力的兴趣,爱情和亲情才逐渐回归到武则天的个体生命之中,这也体现了导演对爱情、权力两者并不能兼得的思考。

而对于太平公主来说,她没有母亲那般彻底抛却一切个体生命价值的决心,因而这种个体与历史主体、爱情与权力的冲突在太平公主身上显现得更加激烈,这种冲突所造成的悲剧也愈发显著。她与薛绍的初恋,因为强权而终致破灭;她想要反抗以母亲为象征的历史主体价值,而以对武攸嗣的爱来报复母亲,却也最终导致了悲剧;她被酷似薛绍的张易之诱骗,试图找回缺失的爱情,而张易之也只是贪恋她的权力和地位。可以说,太平公主一生的悲剧都是由权力所造成的,且剧中的诸多人物命运的悲剧,无一不是权力与个人冲突下的牺牲品。在《大明宫词》里,有人明明得到了权力,却只想要爱情;有人明明已经得到了爱情,却只想要权力;有人对权力无欲无求,却被推上了权力的巅峰;有人明明可以平淡安宁,却想要主宰一切的权力……无数的独立个体生存在与权力的纠纷中,如同落英缤纷,短暂而凄美,脆弱而永恒,空余袅袅的哀歌,唯美而隽永,凄凉而绮丽。

三、独特的"诗意"美学

《大明宫词》在视听形式上所呈现的美学在国产剧中具有一种独创性,她不仅人美、画面美、配乐美,而且台词也美,这使得她成为诸多影视剧里"美"的独特代表。这种美感是一种"诗意"抒情美学的显现,李少红正是通过台词、镜头、演员、服饰、色彩等一系列影视语言来塑造出这种"诗意"的美学。

李少红除了用人物仪态、服饰、色彩、构图等镜头语言来营造古典优雅的格调之外,还十分重视对"风"的利用,她经常用"风"来营造一种朦胧氤氲的美感氛围。在《大明宫词》里,无论是在奢华的宫殿还是在贵胄府邸,经常可以看到随风飘荡的幕帘、纷飞拂动的幔纱,仿佛大明宫里时时刻刻都充斥着徐徐凉风,人物便生存在这天风振袖的清冷氛围中。李少红说,当时很重要的是用了"风",很不切实际地在屋里吹,"这一切的着眼点都在感觉、感受,而不是实际的行为,是让人产生想象力的戏"。风带给观众一种迷离恍惚的美感,尤其是当人物的内心流于一种哀伤凄凉的情绪时,这种风吹幔纱的镜头也逐渐增加,从而更营造了一种扑朔迷离、大梦黄粱的梦境氛围,这也是《大明宫词》一种典型

的"诗意"镜头语言的表达形式。

《大明宫词》另外一个显著的特征就在人物的台词上,该剧人物全部采用了一种莎士比亚式的诗意语言。这也是该剧一直饱受争议的点,李少红让历史人物用西化的语言来进行对话,从而导致许多观众和评论者因难以接受而多加诟病,有人认为这打破了历史的真实感且矫揉造作,也有人以此认为这是披着中国皮的西方故事。但是也许这恰恰是李少红的创新之处,李少红认为电视剧要靠语言而不像电影那样主要靠行为、画面来刻画人物,所以她在《大明宫词》里将语言看成一个非常重要的因素加以运用。她采用这种莎士比亚式的语言,正是给该剧的人物角色上至帝王将相,下至太监侍女都笼上了一层诗意而忧郁的气质,这种诗意气质更增加了该剧语言的抒情性,从而使得《大明宫词》里无处不充溢着丰盈的感情,这某种意义上正是一种对中国自《诗经》以来"一唱三叹"抒情传统的回应,与其说《大明宫词》的语言是西化的,不如说李少红只不过是借用了莎式的语言外壳,她所要表达的精神内核仍旧是中国古典诗学的抒情传统。这种独特的语言也似乎给《大明宫词》谱写了一首哀婉而唯美、浪漫而抒情的古老诗篇。无论是剧中的角色还是剧外的观众,都随着这悠悠的诗情如痴如醉、如梦如幻,因而也使得该剧成为国产电视剧中"诗意美"的独特代表,在影视剧商品化、资本化的今天,《大明宫词》里这种诗意而唯美、浪漫而抒情的美感显得尤为珍贵且真诚。

《大明宫词》如同贯穿始终的那场皮影戏——皮影戏在电视剧里共出现三次,第一次的演出是在少年太平公主时期,李治和贺兰在纯洁无瑕的帘幕前述说着他们的爱情,也带给了太平公主爱情的启蒙;第二次是在李治弥留前,和青年太平公主在最后时刻合力再现了这出"绝唱";第三次出现在电视剧的最后一幕,老年太平公主和李隆基依偎着演出了这出关于爱情、关于美丽、关于生命的戏剧,此后太平公主便终结了自己凄美绮丽的一生,这首唯美而凄凉的皮影戏也是太平公主自己一生悲剧的隐喻。

"这位姑娘,请你停下美丽的脚步,你可知自己犯下什么样的错误?"

"这位官人,明明是你的马蹄踢翻了我的竹篮,你看这宽阔的道路直通蓝天,你却非让这可恶的畜生溅起我满身泥点,怎么反倒怪罪是我的错误?"

"你的错误就是美若天仙。"

太平公主一生最大的错误也正如皮影戏里的女子一般——"美若天仙"。

【结语】

电视剧《大明宫词》首播距今已有二十年,她宛如世纪之交的高岭之花,开创了国产电视剧追求独特的"诗意"美感的先河。虽然该剧由于李少红独特个人化的影视风格,而遭受了一些争议,但是当我们以欣赏的姿态,再次回顾《大明宫词》时,女性独立的主体话语、个体在历史宏大主体下的生存困境,都于大明宫里的这些帝王贵胄身上呼之欲出。这不仅仅是在演绎这些历史烟云中的传奇人物,更是现代人自我个体生命诉求的隐喻,因而也使屏幕前的观众从这些人物的悲欢爱恨中找到自我的影子。《大明宫词》就如同一场唯美的皮影戏,一幅绮丽的宫廷画,一首哀婉的抒情诗,留给观众无尽的美的享受。

(撰写:陈致理)

《人龙传说》(1999)

【剧目简介】

《人龙传说》是由朱镜祺执导,陈浩民、袁洁莹、钱嘉乐、张燊悦、刘玉翠、谢天华等主演的古装神话剧。该剧讲述龙女与叶希之间的爱情故事。该剧由香港电视广播有限公司出品,于1999年9月13日播出。播出后,获得一阵关注和好评,也掀起了一波"神话热",带来了很大的反响。

【剧情概述】

国师叶问因反对大将军周傲天屠龙而彼此结怨。龙王跟叶问打赌不会下雨。龙妻为免被玉帝责罚,出面施雨,却被将军周傲天射伤,叶问用银针保住龙妻及三个龙胎性命,龙王要与叶问妻邢湘媚腹中骨肉指腹为婚作为报答。周傲天令龙王发怒酿成天灾,造成周傲天之妻死去。叶问不知阿处及小翠是周傲天之子女,救二人后身亡。邢湘媚谨记叶问所嘱咐人龙不能结合的警告。邢湘媚养大阿处及小翠与亲生儿子叶希,叶希开医馆,阿处则开武馆。率性天真的龙女,偶降人间学习布云施雨,在此期间化身为人,她本想要在人

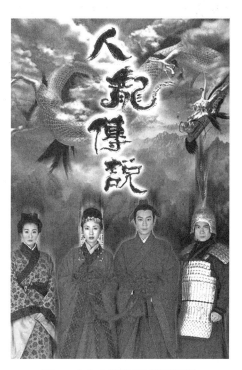

图一 《人龙传说》电视剧海报

间游乐嬉戏,却偏偏被以济世为怀、品性敦厚的叶希深深吸引。两人互生情愫,便展开了一段稍纵即逝的凄美爱情。但"人龙相恋,必遭天谴"的诅咒应验,尽管他们的爱情使得天翻地覆,但是他们之间对爱的激情仍然没有熄灭。

另一方面,与叶希一起长大的小子周处,性格刚烈,武功高强。他认定龙为万恶之源,并且立志以屠龙为己任。谁曾想,有一天他正准备上山去屠龙的时候,竟阴差阳错地救出美若天仙的新月公主,之后便展开了若即若离的苦恋故事。无奈新月公主却爱上了叶希。之后新月公主也与周处之间发生了许许多多的事。几年后,新月与小翠及大鹏重游旧居,竟碰见周处。新月误以为周处已成家立室,骗周处自己已跟鲜卑王子定亲。最后精诚所至,金石为开,天遂人愿,成就了年轻人美好的愿望,周处与新月公主喜结连理,而叶希在昙花前遇到了转世后的龙女,尽管她已丢失了前世的记忆,但是两人终究是相遇了,结局也留给了观众很大的想象空间。

【要点评析】

一、神话题材

作为一部年代久远的电视剧，为什么会在当时获得大家的关注，其中最重要的一个原因就是它的神话题材。一方面来说，我国的神魔志怪小说源远流长，一直都是读者的心头好，并且无论是《聊斋志异》还是其他志人志怪小说都十分深入人心，因此，以神话小说、神话题材类文学作品为蓝本拍摄的神话剧成了受众不会拒绝的电视剧。而神话剧也恰恰是迎合了受众潜在的传统审美心理，神话剧的内容大多是观众喜闻乐见的，正义的一方终将战胜邪恶的一方、善有善报、恶有恶报的这些伦理思想都在民众之间广为流传，再加上那些正直善良、骁勇善战的正面形象也是受众所喜爱的。从另一方面来说，神话之所以成为神话，是因为它是完完全全不存在的，因此神话剧在创作上更有灵活的发挥空间，不会受到现实因素的束缚。神话故事原本就是虚构的，因此不用担心会违背史实从而充分发挥其娱乐功能。所以在加入充分想象力的同时再结合现代科技手段，使得画面更加饱和、动作更加完整，从而使得观众看起来更加投入。不少神话剧在播放之后，会引得许多小朋友去学习他们的动作甚至是咒语，这就是因为其天马行空的设计和创新更加能够深入人心。《人龙传说》就是这样一部神话剧，因为现实中的普通人无法飞行、无法喷火，甚至没有那么大的力气，因此这些神话般的事物都很好地满足了观众的内心对这些事物的好奇和想象。《人龙传说》借助现代高科技数码制作技术，展现上天遁地的奇幻景象，再现古代神话的奇异境界和各路神怪仙妖无奇不有的法术与打斗场面。《人龙传说》在一开始便出现了"龙"这一物种，龙王、龙后以真身出现。原来，为了感谢和帮助叶问救了自己的孩子，龙王便和龙后显出真身，从房子中飞出来，开始了和周傲天的打斗。龙在天空盘旋飞行，喷火，这在20世纪90年代已经是十分厉害的制作了。

二、人物的造型风格和服饰

本剧除了神话元素和凄美的爱情故事吸引观众之外，还有其他诸多元素成功地吸引观众，比如本剧的服装造型荣获"香港TVB剧集黄金十年大盘点"之"最佳服装造型大奖"，足见这部剧的人物造型风格和服饰当年在观众心中的地位和影响力。

人物的造型风格和服饰可以说是本剧的一大亮点，简单大方，朴素而不失优雅，可算是20世纪90年代TVB原创古装剧里十分优秀的了。本剧中男子都是盘发梳髻，清爽利落。没有厚重的刘海，也没有去过度地用破洞衣物去渲染，早期的叶希只是一介布衣，着装朴素至极。当上御医后则是满满的贵公子气质。服饰的改变可以看出导演的用心。两次成亲时的婚服，第二套从色彩花纹到配饰都比之前的要精致华美，衬得人玉树临风，完全摆脱了平民人家的味道。从中可以看出，道具组是真的用心了。作为女主角的小鱼的造型也是变化着的，前期的衣服多有碎花，十分俏丽可爱。后期的服饰则以青色为主色调，不再佩戴耳饰，淡雅素净、楚楚动人，几条发带是点睛之笔。后期晚霞的扮相也是让人惊艳的，白衣胜雪犹如仙女下凡。不同的服饰风格也代表着角色的不同地位、不同处境和不同性格。整部剧的服饰都给人营造出一种远古神话年代的氛围，让观众相信这就是一个处于神话的年代，让人觉得很有说服力，服饰的加成让这部剧增添了不少意境，更能让观众入戏。

作为90年代的一部剧，和同期的电视剧相比，其服饰是一大加成点，既吸引了观众，也未让人觉得很夸张，毕竟神话剧很有可能一不小心就表现过了。正如上文所说神话剧是夸张的，是不需要完

全依照现实的,因此,有的神话剧甚至是现代剧,都会使用夸张的服饰,让观众觉得接受不了。因此,《人龙传说》这部剧服饰的精心准备再加上演员的精湛演技,也算是一种完美的展现。

三、人物形象

一部好的电视剧除了外在的物质优秀的条件加成之外,对人物形象的塑造也是十分重要的。好的人设也是让观众能够看下去的一大动力。

《人龙传说》男主人公叶希是一个宅心仁厚、经常无偿救助贫苦的村民的郎中。翩翩公子温润如玉,才貌兼具,济世为怀,不愚孝,有担当。虽是俊美书生,但不是吃软饭的小白脸,也不是娘气的奶油小生,即使没有武功,但也不显得懦弱。在感情方面十分专一,一心爱着小鱼,对小鱼许下矢志不渝的誓言。在小鱼死后他一直未娶,过着隐居生活。男主人设可谓是一股清流,既不是傲娇的霸道总裁,也不是冷酷的多金少爷,而是一个真正的温润公子。这样的男子形象,无论是过去还是现在,都是完美男人的代表了吧,一个完美的男主人设当然是观众尤其是女生看下去的动力。

女主人公率性天真,对于任何遇到困难的人,她都主动去帮助,甚至不惜牺牲自己最后活下去的机会去救一直伤害她的人,虽然这一点会有些让人难以理解,让人会觉得她属于善良过头了。一心想与叶希在一起,最终却因二人"人龙不能结合"的诅咒主动离开心爱的人,她害怕天谴会伤害自己的爱人、家人、叶希的母亲和一些无关的村民。女主的善良是真的善良,是胸怀天下的善良,总的来说,女主的形象也算完美,只不过在很多

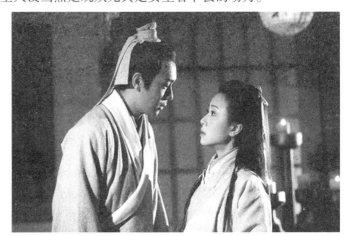

图二 《人龙传说》剧照(一)

观众看来,最后她即使牺牲自己也要救伤害自己的人让人有些无法理解,但是这也不会影响她在人们心中的美好形象,毕竟她是一个一直被保护得很好、没有经历过世事的龙女,对于一切事物一定都是心怀慈悲和怜悯的,这也正是她善良的体现。正是因为她的善良和牺牲使得最终伤害她的周傲天大彻大悟,从而被感化。也算是对女主善良的一个很好的回应。

除了男女主人公外,本剧其余角色也都十分深入人心,所有角色的融合才能完美演绎出一部好的电视剧。这部电视剧还有一个优点,它不像其他电视剧里总有女二作为反面角色出现,本剧中的女二不是恶毒的女二,也是善良可爱的。让大家感受到世间的美好,便能被大众接受,毕竟没有人喜欢被虐。

本剧男女主人公之间的感情戏也是让人津津乐道的。剧中男女主角的爱情是单纯而深情的,他们之间忠贞不渝的情感深深打动了观众。他们没有一见钟情,而是一起经历一些事情,渐渐地,一步一步地,情不知所起,终至一往而深。剧中,最令人印象深刻的是他们对昙花的执着。"昙花一现,只为韦陀"这句话一直让人记忆犹新。昙花是他们爱情的标志。全剧结局的时候,叶希遇到了转世后的晚霞,尽管她已没有了前世的记忆,也是在昙花面前重新相逢、相知,这也便暗示着小鱼其实是以另一种身份重新待在叶希的身边。昙花作为本剧中爱情的象征,其实也算是间接地表达了叶希和龙

女小鱼之间的结局,昙花虽然美好,却也转瞬即逝。美好的事物,往往是昙花一现,便是最好的解释。虽然小鱼和叶希的爱情犹如昙花,虽然美好而又极其短暂、转瞬即逝,但是晚霞作为小鱼转世重新出现,也算是弥补昙花短暂之憾了。

这部剧和其他神话剧不同,它只有二十集,而这短短的二十集,仿佛讲述了很多事情,几乎讲了男主女主的一生,为了爱不顾一切去争取,却最终为了苍生的幸福而放弃爱情。讲述的是他们从幼稚到成熟的成长过程,相比起现在动不动就长达六七十集的电视剧,这二十集的电视剧简直就是浓缩的精华,一点都不拖拉,情节紧凑,节奏快慢有序,却又没有少讲什么,十分饱满,让人回味无穷。

四、主题曲

一部电视剧的主题曲也能很好的贴合作品,就比如这部剧的主题曲的歌词就很好地贴合了电视剧的内容:

"是龙是仙,天际翻雨覆云来惑众;是愁是喜,苍生可看懂;若即若离,生关死劫岂由人自控;或甜或苦,沧海一刹中。谁肆意屠龙?龙划破夜空,唯道理难容,情共爱,恨与痴,男或女,宁愿痛,天下间可真有痴情,痴情竟豁然心痛……"

听着歌曲,就能想象到男女主人公之间的爱而不得,让人也不免同情不已。

除了主题曲,好的配乐也给这部电视剧增色不少。比起干巴巴的剧情推进,具有优美旋律的音乐的渲染更能将人代入电视剧,这部剧的配乐堪称经典,而且每一曲都是经过精心挑选的,例如日本宗次郎的《HITOMI～幼き瞳～》《思い出の小箱》《故郷の原风景》《似夜流月》,还有姬神的《东日流》《Distant suns》《雪谱》《夕风 de 赋》等,有的令人欢快,有的让人忧伤,古典、淡雅、清新动人,贴切整部剧的意境,深入人物感情。不同的情景和场景运用不同的配乐,渲染出不同的氛围。不得不说,TVB 对于这方面的推敲还是很精细的,既有搞笑的地方,也有严肃的地方。比如,在最后一集中,龙女去见叶希时所响起的轻音乐就很好地对应了当时的情景,三年之后,两人又重新相见,互诉衷肠,音乐十分舒缓,因为两人相见既开心又难过,开心的是两人终于又相见了,难过的是,龙女就要回去了,所以此时的音乐既表达了他们相见时的喜悦心情,也传达了就要分离的离别之苦。音乐旋律快慢适中,表达得当,男女主人公在音乐中慢慢倾诉自己的情感。之后镜头再转向周傲天要寻找叶希将他杀害以保周处的一生。在周傲天和叶希的打斗中,音乐又一下子变得急促和紧张,让观众也变得担心起来,音乐的变化带动着剧情的发展,也牵动着观众的心。当看到天狗食日已过,龙女快要失去自己的生命时,叶希抱着她跑向水边,此时的音乐给人的又是另一种感觉,是一种浑厚的、沧桑的,渲染出了龙女的灰飞烟灭和叶希的无能为力。

【结语】

总的来说《人龙传说》是一部不错的古装爱情神话剧,无论是人物形象的塑造,还是服装道具的准备,抑或是环境背景的设置都是非常好的,而且剧情不拖沓,短短二十集就将故事完完整整地讲述出来了,每一位人物的性格及其发展都是可以让人接受的。虽然最终的结局令人众说纷纭,有人觉得是好的结局,有人觉得这个结局不过瘾,其实在笔者看来,这个结局算是一个好的交代了,唯一让人觉得遗憾的是叶希再次遇到和小鱼一样的人的时候已经是头发花白了,这是让人觉得很可惜的一个点。不过,晚霞其实就是小鱼的转世,两个人重新相见,晚霞讲着昙花的故事给叶希听,这是叶希

曾经讲给小鱼听的。所以有那么一瞬间，叶希恍惚了，仿佛与小鱼重逢了。这算半个开放式结局。最后一个镜头是两个人越走越远，镜头渐渐模糊……这样的表达方式也算是对朦胧美好爱情的最好诠释吧。

本剧毕竟是20世纪90年代的电视剧，放到现在来看，确实也有某些不足之处，比如场景的不足，搭的景较为简单。但是，作为一部古装剧，其古风的特色非常突出，让人很容易带入情境，这是其成功之处。《人龙传说》可以说是神话类题材作品中的一部巅峰之作，是值得一看的。

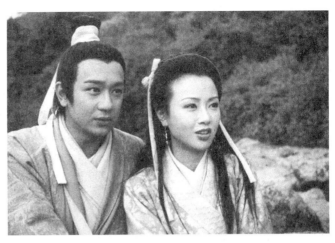

图三　《人龙传说》剧照（二）

综上所述，《人龙传说》作为一部香港拍摄的神话剧，给了内地影视剧一个很好的借鉴，尤其是服饰道具方面，简单但不失优雅，妆容也不夸张。作为二十年前的电视剧，其某些缺点是可以忽略的，近乎完美的男女主人设，感情戏细腻动人，配乐、造型也是很到位的，尽管剧情是属于较为老套的才子佳人、痴男怨女模式，但是起码不恶俗、不黏腻，看起来赏心悦目，充满诗情画意，而且作为一部古装神话剧，剧中角色都极具古代传统气质，这些细节都做得十分到位的。正是这些综合因素，成就了《人龙传说》的经典电视剧地位。

（撰写：洪　达）

《布雷德利夫人探案集》(1998)

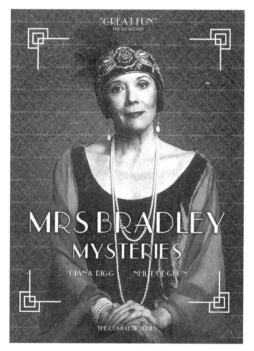

图一 《布雷德利夫人探案集》电视剧海报(一)

【剧目简介】

《布雷德利夫人探案集》是由奥德丽·库克、詹姆斯·哈维斯、马丁·哈钦斯执导,黛安娜·里格(饰布雷德利夫人)、内尔·德贞(饰乔治·穆迪)、彼得·戴维森等主演的悬疑类剧情片,该剧于1998年8月在英国首播,共5集。女主角戴安娜·里格凭借其在戏剧与电影方面的杰出贡献被英国女皇册封为女爵士,后于2011年在《权力的游戏》中饰演"荆棘女王"奥莲娜·雷德温。

【剧情概述】

第一集:布雷德利夫人参加完丈夫的葬礼后来到好友阿拉斯泰尔家,准备参加他的女儿埃莉诺的婚礼。午餐时,伯迪·菲利普森到来,埃莉诺十分惊讶且激动,阿拉斯泰尔则对他充满敌意,因为两年前伯迪开车时的车祸造成了埃莉诺的双腿瘫痪。伯迪想要离开,阿拉斯泰尔的儿子加尔达和埃莉诺都劝说他留下。布雷德利夫人的司机乔治·穆迪在借字典时无意撞见埃莉诺的未婚夫埃弗拉德·芒乔伊和伯迪在争吵,他俩离开后,乔治迅速来到室内找到芒乔伊撕碎后丢弃在垃圾桶里的支票。在埃莉诺的生日宴会上,她说这是父亲第一次参加她的生日会,虽然他们每年都举办;但芒乔伊迟迟未出现,管家去寻找时惊讶地发现芒乔伊溺死在浴缸,并且发现芒乔伊竟是女扮男装。警察到来后也被惊呆,众人无法相信芒乔伊竟是女人,但布雷德利夫人解释,有时候女人为了实现伟大抱负只能如此。因为芒乔伊患有嗜睡症,法医推测她因在洗澡时嗜睡症发作而溺亡,但布雷德利夫人发现浴室在晚上开着窗户且浴缸两边的地板上都有水,探长和法医却不相信她的怀疑。乔治告诉布雷德利夫人他的发现,布雷德利夫人决定在芒乔伊葬礼上追查真相,因为她认为这是一起谋杀案,而且凶手就在他们当中。布雷德利夫人和乔治在还原犯罪现场时发现凶手从窗户爬进房间时踩断了室外的树枝,因此只能在行凶结束后从房门出去。芒乔伊因为是女扮男装,所以洗澡时她一定会锁上房门,而管家寻找她时房门却未上锁。葬礼后的午餐上,加尔达宣布和桃乐茜订婚,阿拉斯泰尔觉得儿子加尔达的行为不合规矩,伯迪也觉得他们没有考虑埃莉诺的感受。加尔达把母亲留给他的项链送给了桃乐茜。布雷德利夫人和埃莉诺闲谈时发现伯迪往桃乐茜的钱包

里放了一张纸条。桃乐茜回到房间发现房间乱成一团而且钱包被偷。晚上,众人在桃乐茜的尖叫声中惊醒,布雷德利夫人赶到时发现伯迪拿着枪站在桃乐茜床边。伯迪解释说,他晚上头痛时想到桃乐茜有阿司匹林,就来到她的房间寻找,他准备离开时听到有脚步声,就躲到衣柜后面,这时他看到猎枪指向桃乐茜,就呼喊起来,桃乐茜应声而起躲过了射击,犯人逃跑。伯迪说他在衣柜后面没看到犯人的样子。阿拉斯泰尔要求伯迪当晚离开。布雷德利夫人发现了伯迪言语的漏洞,并且发现伯迪房间中就有阿司匹林,趁机问起他和芒乔伊争吵的事。伯迪解释说芒乔伊本准备去非洲考察却因为资金不足而被退回。布雷德利夫人发现伯迪对加尔达和桃乐茜的订婚很不高兴,伯迪离开阿拉斯泰尔家。第二天早上,埃莉诺摇铃准备下楼时被人推下楼梯。加尔达和桃乐茜在教堂匆匆结婚,阿拉斯泰尔觉得加尔达太过草率,对他十分愤怒,布雷德利夫人则劝说他缓和与儿子的关系。桃乐茜的好友帕梅拉·斯多宾来参加桃乐茜的婚礼,并对伯迪一见钟情。乔治在院子中发现了桃乐茜丢失的项链和被烧毁的钱包,布雷德利夫人认为凶手要偷的并非项链而是伯迪放在钱包中的纸条,她在桃乐茜房间寻找线索时发现桃乐茜床头的镜子刚好可以看到进门人的样子,所以可以肯定伯迪说谎了。布雷德利夫人和乔治追上倾倒垃圾的马童,找到了伯迪所写的纸条,她拿着纸条找到伯迪,揭穿了他和桃乐茜的情侣关系,桃乐茜和加尔达结婚是为了加尔达的钱以维持和伯迪的精致的生活,布雷德利夫人认为芒乔伊发现了伯迪和桃乐茜的秘密而敲诈了伯迪,伯迪坚称自己没有谋杀芒乔伊。当天晚上,布雷德利夫人说出帕梅拉对伯迪一见钟情的事。帕梅拉提到他俩的约会,埃莉诺激动地离场。深夜,帕梅拉的房间传出声响,原来凶手是埃莉诺,她的双腿早已康复,却为了得到父亲的关爱而继续假装瘫痪。埃莉诺对伯迪的爱近乎疯狂,出于嫉妒,她想要谋杀帕梅拉。乔治告诉埃莉诺是伯迪将她推下楼梯,埃莉诺不相信。原来伯迪从镜子中看到埃莉诺想要谋杀桃乐茜,于是决定自己动手保护桃乐茜。阿拉斯泰尔问布雷德利夫人如何发现埃莉诺其实已经康复,布雷德利夫人说她看到了埃莉诺磨损的鞋子。埃莉诺承认自己谋杀了芒乔伊,她早已知道芒乔伊的女性身份,婚姻是她们的计划,如果计划实现,芒乔伊可以得到资金支持去非洲探险,埃莉诺有了丈夫可以获得上流社会的身份。但伯迪的再次出现打乱了她的计划,埃莉诺无法断绝对伯迪的爱,于是决定取消与芒乔伊的婚约。为了非洲之行,资金短缺的芒乔伊要挟埃莉诺并拒绝取消婚约,为爱所困的埃莉诺只能将她杀害。为了帮助埃莉诺平复心情和休息,布雷德利夫人为她调制了镇静剂,可第二天早上探长到来时,却发现埃莉诺已经死去。法医觉得是布雷德利夫人配制的镇静剂的问题,但桃乐茜也服用过,身体却无恙。探长发现布雷德利夫人的药剂少了两瓶,因此怀疑可能有人偷了两瓶,探长发现布雷德利夫人的提包上有两组指纹,经过指纹的对照,发现另一组指纹属于埃莉诺,探长也因此得出结论,埃莉诺出于对自己罪行的悔恨而选择自杀。探长离开后,布雷德利夫人却说还未接近真相,她找到女管家麦克纳马拉夫人,并对她说,她在埃莉诺的手臂上发现了皮下注射的痕迹,而她的药剂被偷时,她闻到了樟脑丸的气味,樟脑丸的气味正是属于麦克纳马拉夫人,出于对埃莉诺母亲般的关爱,麦克纳马拉夫人帮助埃莉诺做了解脱,而布雷德利夫人选择与她一起保守这个秘密。事件结束后,伯迪和帕梅拉也结婚了,加尔达和桃乐茜、伯迪和帕梅拉四个人一起踏上了蜜月之旅。

【要点评析】

一、事件之中和事件之外

布雷德利夫人一方面身处故事之中,推动真相逐渐浮出水面,另一方面却又游离于故事之外,谈

谐幽默或语气凝重地解说;一方面她在追寻真相的过程中不放过任何蛛丝马迹,另一方面她又以旁观者的姿态观望人性和命运,这两种叙述共同推动事件结局的到来。布雷德利夫人这样双重的视角一方面使自己处在事件的核心人物之间,保持和他们的情感联系,另一方面又使自己获得高于事件的追寻真相的视野,短暂割舍和事件、人物之间的联系,但这样的矛盾也有无法调和的时候,当布雷德利夫人设局使埃莉诺暴露已经康复的事实并在父亲面前诉说真相之后,走出房间的布雷德利夫人流下了同情的眼泪。这可能也构成布雷德利夫人和乔治始终处于一种在路上状态的重要原因,对真相的追问是透视人性的一种方式,而人性中往往充满悲剧性的矛盾。

图二 《布雷德利夫人探案集》剧照

布雷德利夫人既有理性的观察以及追寻真相的知识储备,也充满感性的理解和对人物命运的同情,所以她身处故事之外的解说并没有完全将她置身于事件之外而使她真正成为一个探案者——虽然福尔摩斯经常处于事件之外,反而更加强有力地将她推进事件之中,并迫使她做出种种选择。为了帕梅拉的安全,她选择设局让埃莉诺暴露自己;出于对埃莉诺的关爱和同情,她又默许了女管家帮助埃莉诺解脱的罪过。种种选择都成为布雷德利夫人在理性和感性之间的矛盾与挣扎,越是理性地追寻事件背后的真相——追问一旦展开,只能在最终的真相被揭露后才能停止——就越要承受被理性短暂压抑的沉重的感性的痛苦。

而在理性和感性的冲突与交融之下,布雷德利夫人的旁观解说展现的正是对事件不可避免的无奈,事件中的她始终无法脱离事件之外,凶杀案一旦发生,她便自我要求(同时与故事的要求叠加在一起)追寻事件的真相,旁观解说提醒着观众事情并不像探长的结论那么简单,也讲述着细节呈现之后联结在一起的凶杀案发生的过程,但更重要的是它提醒着布雷德利夫人她自己仍处在事件中并持续处在事件中:旁观解说提供的是无法回避的在场状态,或者说,是布雷德利夫人施加给自己的个人选择。第一集的结尾,乔治问布雷德利夫人"一切都好吗",她回答说"是的,乔治",这是一个事件结束后的必然结果,但并不意味着下一事件不会如期而至。而在布雷德利夫人和乔治回家的路上,她阅读的报纸上报道着华尔街股市大崩盘的新闻,虽然埃莉诺的故事结束了,但加尔达和桃乐茜、伯迪和帕梅拉的故事远没有结束。这区别于开放式的结局,而是事件某个分支的结束,布雷德利夫人却已经从这一事件中抽身,踏上了迈向下一事件的路途。

二、伪装和除去伪装之后

芒乔伊在剧中的出场时间并不多,甚至可以说她是在出场后不久就匆匆死去的角色,她唯一的言说自己的机会是在布雷德利夫人初到阿拉斯泰尔家的午餐上,她略带幽默地说:"一个谦逊的探险家,是不能和报道孟买的偷渡者,还有贝尔格雷夫广场的勒索者的女性相提并论的。"芒乔伊的话中充满对布雷德利夫人的羡慕甚至嫉妒,她只是普通的女性,不像布雷德利夫人生在上流家庭,可以追求自由和实现自己的价值。虽然布雷德利夫人也常遭到探长和法医等人的冷嘲热讽,但芒乔伊什么

都没有,她只能选择女扮男装,靠与埃莉诺虚假的婚姻关系以得到实现自己理想的物质基础,但伯迪的突然出现打乱了她的计划,在即将实现理想的最后时刻,她甚至失去了自己的生命——在身处上层社会的埃莉诺眼中,芒乔伊始终都是可以利用也可以随时抛弃的工具,这是芒乔伊的悲剧。

而芒乔伊在被谋杀后,面对她女扮男装的真相,所有人都惊慌失措,甚至认为这是一桩丑闻,探长无法定义芒乔伊是"她"还是"他",阿拉斯泰尔甚至称芒乔伊为"怪物"。死亡并未给芒乔伊带来安宁,反而使她处于更加不被了解的困境。众人都知道芒乔伊患有嗜睡症,法医和探长简单检查现场之后也不再对真相进行继续的追问,如果不是布雷德利夫人的细致观察,芒乔伊的死亡便轻易地被嗜睡症发作盖棺定论。在她生前,她差一点就可以获得言说自己的更广阔的机会——在非洲之旅成功归来之后;在她死后,她的命运更加悲惨,完全被他者的言说取代——她始终未能以自己的独立身份言说自己。这有点近于鲁迅小说《孤独者》中魏连殳死去之后只能由大良们的祖母言说,甚至他的尸体也在嘲笑自己。

在《布雷德利夫人探案集》第二集的女校哈德利山庄中发生着同样的事情,女教员哈里斯小姐的突然死亡便差点被心脏病发作的理由遮蔽,为了维持学校的荣誉和名声,校长西姆斯夫人禁止布雷德利夫人报警。同样身为女性,西姆斯夫人却并未站在哈里斯小姐的角度上思考问题,而是自觉站在固有的等级秩序的立场上,并以"有些人更喜欢平庸的生活"为借口。相对于女校中学生,西姆斯夫人是自由且有地位的,但她并不在意其他女性的自由,她可以为儿子假造身份让他留在哈德利山庄教学,却对哈里斯小姐的死亡毫无同情。这也恰恰突出了布雷德利夫人追问的重要性,她追问的并不仅仅是某一事件的真相,更重要的是真相背后生命原本的意义和价值,每一个生命都值得被真诚地对待,无论其性别和地位。真相是对死者的告慰,是死者值得获得正义的要求。

三、追求真相和保守秘密

布雷德利夫人是埃莉诺的教母,在发现了埃莉诺的鞋子磨损之后便知道是她谋杀了芒乔伊,却仍然通过激将法,让埃莉诺对帕梅拉和伯迪的约会产生嫉妒,迫使埃莉诺踏上谋杀帕梅拉的不归路,从而暴露出她的双腿其实已经康复的事实。对于真相的追求使布雷德利夫人只能短暂放下对埃莉诺的感情;但在布雷德利夫人发现并非埃莉诺偷了她的药剂而是女管家麦克纳马拉夫人偷了药剂并帮助埃莉诺解脱的真相后,并未在探长面前揭露女管家,而是选择和她一起保守秘密。布雷德利夫人的内心也充满矛盾,在埃莉诺所犯的谋杀罪面前,她既要讲述真相,又不能割舍对埃莉诺的关爱,女管家的行为在某些方面消解了布雷德利夫人的矛盾,因为埃莉诺终将面对法院的审判和牢狱的命运。

布雷德利夫人发现了桃乐茜和伯迪的情侣关系,也知道桃乐茜和加尔达结婚只是为了得到加尔达的钱以维持自己和伯迪的关系,而加尔达对此却一无所知,布雷德利夫人并未将这件事的真相告诉加尔达。当帕梅拉对伯迪一见钟情后,布雷德利夫人也并未将桃乐茜和伯迪的关系告诉帕梅拉,而伯迪最后之所以跟帕梅拉结婚也是因为帕梅拉是银行家的女儿,得到帕梅拉的钱可以更好地维持他与桃乐茜的优雅生活。虽然在第一集的最后,布雷德利夫人阅读的报纸上报道了华尔街股市大崩盘的新闻,但此时两对情侣正在度蜜月的路上。阿拉斯泰尔是布雷德利夫人的好友,也多次对她表达爱意,但一如她拒绝了阿拉斯泰尔的爱,她也对桃乐茜和伯迪的关系保持了沉默,甚至在阿拉斯泰尔对儿子加尔达的匆匆结婚表示愤怒后劝说他缓和与儿子的关系,布雷德利夫人一方面在追寻着真

相,另一方面又对人性和年轻一代混乱的爱情关系保持着冷静的观望者的姿态。

这种矛盾复杂的视角构成了该剧思想深刻的所在,它注重的并不仅是对凶案真相的求索过程,更重要的是在此过程中展开的对人性的思考,而布雷德利夫人就站在这种思考的中间线上。在劝说阿拉斯泰尔缓和与加尔达的关系时,布雷德利夫人说道"我们也必须允许我们的孩子犯错",她用自己曾经犯过的错误劝说阿拉斯泰尔,而阻止他以一个家长的身份强迫孩子做出妥协。同样,虽然她知道伯迪和桃乐茜的关系,却在看到伯迪向帕梅拉表白时以一个旁观者(或者说后摄戏剧)的视角讲述一个古老的猜谜游戏(每个人轮流从 11 个选项中选择一个词或短语)"贫穷的伯迪·菲利普森和富有的帕梅拉·斯多宾在周末的乡间别墅相遇",并总结道"接着因果循环",布雷德利夫人并未以一个长者和一个知道真相者的身份揭露他们的关系,而是旁观他们的犯错,尽管他们互相之间充满谎言;从家长的角度进行劝说和制止,或许可以让年轻一代的生活更少地偏离正轨,但那并非他们原初的人生状态和出于自己独立意愿的人生选择,孩子们的人生应该是包含着不可避免的错误的人生。该剧在此悬置着道德的状态,展现着人生中重复的荒诞,以及不禁让人感叹的悲剧的哀伤。

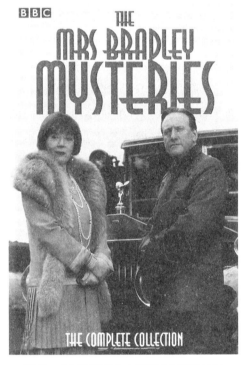

图三 《布雷德利夫人探案集》海报(二)

【结语】

《布雷德利夫人探案集》以布雷德利夫人为主角、司机乔治·穆迪为配角,区别于《福尔摩斯探案集》的以福尔摩斯为主角、医生约翰·华生为配角,本剧的日常风格更为突出,故事相对简单,没有宏阔和复杂的背景与斗争场面,更加关注女性问题。布雷德利夫人的探案是一个追问和讲述的过程,在这个过程中甚至包含某种演员黛安娜·里格自传的成分,她以自己对人生的思考、对人性的观察和对真相的追问介入每一次事件中,复杂的矛盾和心理斗争外化为对案件的真实性的还原,同时,她的内心也充满困惑和矛盾,个人的情感不时流露在对人生感悟的话语中,饱含对死者的同情,也充满对凶手的理解。在这种情感的矛盾运动中,布雷德利夫人重新思考并反思着这个世界;正像第一集她讲述选择雇佣乔治的故事,这个故事是布雷德利夫人和乔治共同追寻人生的意义的过程。

(撰写:臧振东)

《天龙八部》(1997)

【剧目简介】

《天龙八部》(1997版)是由香港无线电视广播有限公司根据金庸所著的同名武侠小说改编并摄制而成的古装武侠剧集,由李添胜执导,黄日华、陈浩民、樊少皇、李若彤、刘锦玲、刘玉翠、张国强、何美钿联袂主演,1997年7月28日在香港TVB翡翠台首播,当年收视率就直冲全亚洲第一。该片引进之时,内地卫视台刚刚崛起,《天龙八部》成为众多卫视台相互争夺收视的试金石,曾经创下5个卫视台同时联播《天龙》的景象,34家省级电视台几乎同一时间播放《天龙八部》,创中国电视史先河。《天龙八部》收视连续第一的表现,也引起了有关部门重视,出台了保护内地电视剧的措施,国家新闻出版广电总局要求限制引进香港剧,且各大电视台黄金时段不能播放港剧。

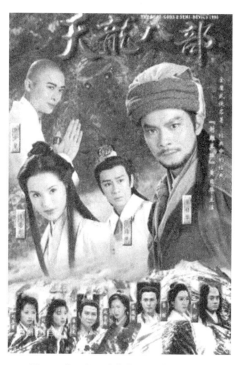

图一 《天龙八部》电视剧海报(一)

【剧情概述】

北宋哲宗在位时期,中原(宋)与辽、大理、西夏、吐蕃诸国间民族矛盾不断,形成汉、胡不两立的局面,武林纠纷四起。时任丐帮帮主的乔峰因拒绝了副帮主马大元之妻康敏的示爱,遭其报复,康敏预备揭发乔峰作为契丹人的身世。另一边大理世子段誉学会凌波微步及北冥神功,后被擒到万劫谷,又被救到天龙寺,习得六脉神剑。后段誉被鸠摩智带往慕容府,半路被阿朱搭救,逃到曼陀山庄见到王语嫣。段誉遇到了乔峰,两人斗酒之中难分胜负,却因此结为兄弟。

康敏揭破乔峰身世,乔峰辞去丐帮帮主之位离去,誓要找出自己身世的真相。在追寻真相的途中,乔峰前往少林寻找师父玄苦大师,不料玄苦遇害;去寻找养父,养父一家又被害,乔峰被指为凶手,成为武林之敌。为救阿朱,乔峰硬闯武林大会给阿朱求医,乔峰遭围攻,不敌众人,被黑衣人救走。阿朱康复后与乔峰再会,乔峰为确认自己的契丹人身份,与阿朱乔装打扮去找徐长老,而徐长老也遇害,乔峰又被指为凶手。后又多番寻找身世的真相,可重要人物皆遇害,只知乔峰父亲名萧远山。乔峰和阿朱约定,等一切事情结束后一起去塞外隐居。

康敏引乔峰前来相叙,后被阿朱诈出当年雁门关外一事中,关键人物是段正淳。二人前往大理

寻找段氏,遇见星宿派弟子阿紫,发现了阿朱、阿紫是亲姐妹且生父是段正淳的事实。阿朱劝乔峰放弃报仇,乔峰不肯。阿朱为了保护父亲段正淳,也为了保护乔峰日后不被大理段家寻仇,乔装扮成段正淳来赴约,结果被一心报仇的乔峰误杀。后来段正淳解释一切出于误会,乔峰十分悲痛,欲自尽时被黑衣人拦住,劝他给阿朱报仇。后星宿派弟子来寻阿紫,乔峰暗中使力助阿紫击败大师兄成为大师姐。段正淳找康敏却被康敏制服,乔峰助段正淳反制康敏,他追黑衣人回来后,康敏被阿紫折磨致死,乔峰依旧被指为凶手。阿紫偷袭乔峰被打伤,乔峰带其治伤时救下完颜阿骨打,并来到女真部落,在此生擒契丹首领耶律洪基,感于其英雄气概而将其释放并与之结为兄弟,后又于契丹叛乱战中救出耶律洪基家人,被封为辽国的南院大王。

段誉奉父命去丐帮送信反被暗算,丐帮弟子被丁春秋下毒。苏星河邀约武林人士齐解珍珑棋局,却被少林和尚虚竹救人时阴差阳错解开,虚竹因而被无崖子收为徒弟,并得传无崖子七十年的功力。待虚竹出洞后,发现众人皆被丁春秋毒死。

乔峰打猎时遇见大宋俘虏游坦之,游坦之偷袭乔峰未遂反被乔峰打伤,捡到了乔峰掉落的《易筋经》,修炼之下武功大增。游坦之爱上了阿紫,甘愿受其折磨,后来被阿紫抛弃,回到中原,被设计成为丐帮掌门。虚竹遇到段誉,二人结为兄弟。丐帮要挑战少林,少林众弟子皆不能敌,虚竹出手解困,又因破戒而被赶出少林。丁春秋挟持阿紫威胁游坦之,阿紫双眼被毁,乔峰赶到,救出阿紫。中原英雄纷纷挑战乔峰,段誉站出与乔峰相认,虚竹也与二人结为兄弟,联手挑战丁春秋、游坦之、慕容复。丁、游、慕容三人被击败,黑衣人现身,竟然是乔峰的父亲萧远山。阿紫带着游坦之逃走,慕容复之父慕容博诈死的真相被揭破,原来他才是一切事件的罪魁祸首。乔家父子与慕容父子对峙,少林寺一名扫地僧指出两父辈偷少林经典的事实,并制服二人使之诚心向佛。

图二 《天龙八部》剧照(一)

段誉拉虚竹前往西夏找王语嫣,决心要参与驸马的竞选。后段誉被慕容复推下枯井。王语嫣因此而伤心欲绝,也投枯井,幸而二人都未死,反倒情义相通。虚竹与段誉、王语嫣在西夏宫殿会合,回答公主三问,发现银川公主竟然就是梦姑,虚竹决意还俗成为西夏驸马。游坦之找到虚竹,将自己的眼睛换给了阿紫。在红沙滩,段正淳与众夫人被段延庆擒获,段誉被王夫人所擒,为保段誉性命,刀白凤说出了段誉的身世,他其实是她与段延庆的孩子。慕容复杀死段正淳众夫人,段正淳与段誉母亲刀白凤自尽。

辽国,耶律洪基令乔峰一同攻宋,被乔峰拒绝。乔峰不忍生灵涂炭,被耶律洪基囚禁起来,后来乔峰在逃脱的阿紫的报信下被段誉和虚竹救出。耶律洪基率辽军精锐盘踞在雁门关外,对大宋虎视眈眈,乔峰及时赶到,与中原侠客一起抓住了耶律洪基,逼其立誓永不侵犯宋地,后来乔峰因身为契丹子孙深觉有愧而自尽,阿紫也挖眼还给游坦之,抱着乔峰尸体坠崖。

【要点评析】

一、宿命魔咒与英雄内核

《天龙八部》被很多人认为是代表了金庸最高武侠水平的一部作品,而乔峰是金庸笔下最经典、最具有影响力的侠士形象之一。武学上,其标志性的降龙十八掌一出,武林中无人能敌;道德上,他仁义正直,重情重义,心怀苍生,最后甘愿以一死换来宋辽几十年免受战祸,是一个不折不扣的顶天立地、气吞山河式的大英雄。有学者认为,乔峰这一人物形象与金庸此前武侠作品如《射雕英雄传》《神雕侠侣》中塑造过的英雄角色的最大不同之处在于,此前的武侠里讲述的更多是这些英雄人物如何从微末成长为一代大侠的故事,而《天龙八部》中成年乔峰甫一登场就已经是天下第一大帮丐帮帮主,全书讲的是誉满武林的大英雄的毁灭。

在剧中,乔峰一共活了33岁,寻找身世、追寻真相几乎贯穿了他的人生经历始终,他的人生基本上可以按身世之谜解开前后来划分为两个阶段,前期是"乔峰阶段",此时他还不知道自己是契丹人,身心自认都是大宋子民,在杏子林中被指出是契丹人,他还认为这是他人欲夺帮主之位而编造出来的谎言,因为他实在不能接受与辽人同列:

"不!不!契丹人凶残暴虐,是我汉人的死敌,我怎么能做契丹人?"

到后来真相渐渐浮出水面,他发现自己竟真的是契丹人,生父姓萧,是契丹大姓,自己原来不是叫乔峰,而应该叫萧峰。雁门关外,他说:

"我一向知道契丹人凶恶残暴,虐害汉人,但今日亲眼见到大宋官兵残杀契丹的老弱妇孺……从今而后,不再以契丹人为耻,也不以大宋为荣。"

而在小说最后一回,乔峰对玄渡大师说:

"大师是汉人,只道汉为明,契丹为暗。我契丹人却说大辽为明,大宋为暗。想我契丹祖先为羯人所残杀,为鲜卑人所胁迫,东逃西窜,苦不堪言。大唐之时,你们汉人武功极盛,不知杀了我契丹多少勇士,掳了我契丹多少妇女,现今你们汉人武功不行了,我契丹反过来攻杀你们。如此杀来杀去,不知何日方了?"

从最初的不接受、不愿意与契丹人为伍,到承认了自己的身份,"不再以契丹人为耻,也不以大宋为荣",他在民族的观念上已经实现了一种超越,他并不是如当年残忍杀害契丹民众的武林正派一样的狭隘的民族主义者——是辽人如何?是宋人又如何?民族之间并没有优劣之分,夷夏之间也并没有必然的对立关系,他所认可、所遵循的是大仁、大义,是公正、和平,是军匪不作乱、百姓不受苦。这进一步加深了他夹在辽宋两国之间的精神困境。

金庸先生解释"天龙八部"这个名字来源于佛经,指的是佛经中的八大护法天神,象征着芸芸众生。从中我们可以窥得金庸在创作《天龙八部》时的一些佛学意识,就人物命运而言,乔峰身上也背负着佛学中的宿命式的悲剧与因果。乔峰本是契丹人,父亲和母亲带着还是婴儿的乔峰在回中原探亲的路上被埋伏的中原武林人士围杀,父亲抱着母亲的尸体跳崖,留下了他,后为汉人乔三槐所抚养。在身世暴露前,他以汉人的身份忠于大宋朝,担任丐帮帮主,为中原武林立下了汗马功劳,受到了武林中人的拥戴与赞扬,实可谓民族的大英雄,是传统的忠义精神的代表。这样的一个人,却被人指出是契丹人,舆论瞬间转向,曾经尊敬他、推崇他的武林现在视他为异类、为死敌,人人皆欲得而诛

之。乔峰在对自我身份的迷茫中,决定要向这种命运的荒谬发起反抗,他决心要为自己的身世平反,找出真相。

乔峰的命运充满了宿命式的悲剧色彩,从他踏上探寻身世真相的道路时,悲剧的种子已经暗中潜伏。随着身世之谜的逐渐解开,厄运便接二连三地袭来,身边的恩师、养父母、朋友兄弟接连惨遭杀害,后来,连心爱的人也被自己误杀。乔峰曾向养父发誓:"终我一生,绝不杀一个汉人。"结果在找寻真相的路上,他却迫不得已,杀了很多汉人。聚贤庄中,为了救阿朱,一场恶战,很多昔日的兄弟被他所伤,也有很多人间接因他而死。追寻身世的途中,他身陷慕容博恢复燕国的阴谋,失去了很多武林中的好友,也目睹了两国人民在战争中遭受的苦难与血泪。阿朱死后,命运留给乔峰的只剩下苦难,支撑他活下去的动力是仇恨——一定要找到那个顶着他的名字杀害恩师、杀害养父养母和天下豪杰的大恶人报仇! 而最终,当他终于找到真相,却发现这个大恶人原来就是自己的亲生父亲萧远山。乔峰长于宋朝,仁义忠孝深植于心,他已经误杀了心爱的女人,还能再杀了自己的亲生父亲吗?他只能背上了父亲的罪名:"既然是你杀的,便和我杀的没有什么分别了。我一直背负着这恶名,一点也不冤枉。"命运又将他往毁灭的路上逼近了一步。雁门关外,耶律洪基率辽军精锐之师压境,对宋朝虎视眈眈。眼看大战一触即发,一旦辽宋开战,生灵涂炭,百姓将过上流离失所、家破人亡的生活。这时,乔峰出现了,他于万军中生擒辽帝,与耶律洪基谈判,要他许诺立即退兵,并折箭为誓,终此一生不许辽军一兵一卒越过宋辽疆界。乔峰身上流着契丹人的血,灵魂中种下的又是宋朝的根,若帮助宋朝抵御辽军,是对契丹族人的背叛、对杀母之仇的背叛;若帮助大辽侵略宋朝,又是对养育他的宋朝、对养父、对众多好兄弟的背叛。一直到他死,天下人对他都是不理解的,且看他死后在场武林众人的议论:"乔帮主果真是契丹人吗? 那么他为什么反而来帮助大宋? 看来契丹人中也有英雄豪杰。""他自幼在咱们汉人中间长大,学到了汉人大仁大义。""他虽于大宋有功,在辽国却成了叛国助敌的卖国贼。他这是畏罪自杀。"辽宋之间,乔峰找不到自己的归属。最终,他不再执着于狭隘的私仇,不再忠于一姓一族,而是选择忠于心中的"仁"与大义。这个为中原武林所不齿的契丹人,用自杀换来了辽宋两国几十年的和平,是对"侠之大者,为国为民"的最好阐释。

二、1997港版与2003央视版的比较

自20世纪七八十年代以来,《天龙八部》曾五次被改编拍摄为电视剧,风靡大陆和港台地区,可见其魅力之大。其中影响力最大的还要属1997年香港TVB拍摄的版本和2003年张纪中拍的央视版本。

乔峰甫一出场,其形象就吸人眼球,身材甚是魁伟,三十来岁年纪,浓眉大眼,高鼻阔口,一张四方的国字脸,颇有风霜之色,顾盼之际,极有威势。这是正直忠义的形象,是武功高强、器宇不凡、仁厚正直的大侠形象。单从外貌给人的总体印象来说,黄日华版乔峰(1997港版)和胡军版乔峰(2003央视版)的形象分别表现出了乔峰不同的性格侧面,前者侧重于乔峰的仁厚正直,是乔峰身上柔软的一面;后者则侧重于乔峰的豪气云天和刚毅的一面。黄日华在之前还饰演过郭靖的角色,身上还带着郭靖忠厚正直的影子,虽然身材没有胡军高大魁梧,五官却是浓眉大眼中带着英气,给人以忠义仁厚之感。黄日华版的乔峰更侧重于重情重义的一面,在阿朱死后万念俱灰、形容枯槁,对阿紫则是一万个耐心并遵其教诲,正如97版乔峰剧中所说,是有些"儿女情长而英雄气短"了,却更容易与观众产生共情。胡军版的乔峰则是身材高大、长发飘飘,面容五官也是颇为粗犷霸气,而且他的声音洪

亮,中气十足,这些都十分符合原著的描述,从造型上就能看出恣意潇洒、充满野性的美,这样的形象一出场就给人一种很大的冲击感,与阿朱易容的段正淳在桥上相见时,胡军版的乔峰一抬手,背景中就伴有阵阵龙吟声出现,一方面是象征着降龙十八掌这一绝学,另一方面则是表现出了乔峰大英雄睥睨天下的豪气与野性。聚贤庄一场血战,用内力强破追魂杖韩青的千里传音功,擒龙手抓下欲逃走的云中鹤,以一人之力力战武林众人,临终前的一声似狼嚎的怒吼,这些场景将乔峰身上的野性与狠劲表现得淋漓尽致,也表现出了江湖人士对他既憎恨又忌惮畏惧的心理。但胡军在演绎乔峰时,也陷入了豪气有余而温情不足的误区,使得荧幕上的乔峰只留下了刚毅的英雄一面,而乔峰的孤独、迷茫、挣扎、痛苦,都被隐匿在了英雄的乔峰身后。而港版中的聚贤庄一战中,黄日华版乔峰舍去了原著中那一声象征着乔峰蛮性的狼嚎似的怒吼,相当于是舍弃了原著中乔峰的部分野性和狠劲,没有着力去刻画乔峰的孤独和腹背受敌,而主要突出了他在这种情况下仍然顾念往日情义、重情重义的性格。97版的聚贤庄血战中,乔峰遇到丐帮兄弟

图三 《天龙八部》剧照(二)

时,只是用擒龙手卸去他们的兵器,并不下重手伤人,而当他不小心伤了曾经是兄弟的奚长老后,一个失神,手上拿着兵器的动作是先松手,差点失掉兵器,然后又握紧,之后又将武器放下,从这一松、一紧、一放的动作,就向观众传达出了乔峰此时心中的挣扎不决。但就在乔峰放下武器的一刹那,又被人偷袭了一刀,这一刀意味着什么呢?单就武功而论,乔峰的降龙十八掌和少林绝学足可以使他以一敌百而陷于不败之地,论单打独斗,在场众人无人能敌。他竟然会被偷袭成功,完全是因为顾念兄弟情义陷入犹豫,也没有防备会有人来偷袭——这一刀同时也刺在了乔峰心上,剧情在表现出乔峰性格中的仁义的同时,也令观众感慨他如今被武林视为仇敌、欲赶尽杀绝的境遇。

图四 《天龙八部》剧照(三)

至于三大主角中的另外两位,在段誉的选角上,97版的陈浩民相对03版的林志颖,前者的书生气更重,更有几分不谙世事的单纯;而央视版中的段誉则显得机灵活泼,一副翩翩贵公子的样子。在剧情上,央视版的段誉与原著中所差无几,几乎就是追着王姑娘到处跑,在主线剧情中少有介入;而港版则再次做了改编,安排了他陪虚竹一同上少林的戏份,这也加深了他与乔峰、虚竹的结义之情,让段誉这个角色超越了多情公子的单一形象,显得立体了许多。在虚竹的选角上,港版选择樊少皇是有得有失的,樊少皇是武打演员出身,招式专业,身法利落,打斗场面好看,但表现欲强,很多话

题都要插上一嘴,显得活泼而有些冒失,似乎与原著中缺乏江湖经验的木讷小和尚形象不太相符。而央视版的高虎饰演的虚竹,表演出了小和尚头一次下山遭遇各种变故的无奈和无助,他在很多时候是讷讷的,历经奇遇回到少林寺后,也将世事看透后的平静和坦然表现得十分到位。

而在其他重要配角如四大恶人、段正淳的旧情人们的选择上,则可以见出央视版大制作之于港版的优越来:资金充足、资源丰富。四大恶人都怪异有型,造型风格足以令小儿夜啼;女性角色们则请来了很多有知名度的演员,她们各具风情,或明艳动人,或英气十足,或婉约秀丽,具有很高的辨识度。除了配角的选角阵容和造型外,港版的劣势还体现在舞台的布景与道具的搭配上,无线的资源有限,因而简化了拍摄风格,同样的房间放上屏风就是姑娘的闺房;搬了佛像就是寺庙;换上桌椅板凳就可以拍客栈的戏;所谓大帮派、大军等,定睛一看,人数也就十来个,稀稀拉拉地列着队跑过来。在此前拍的《神雕侠侣》中,更是有拿塑料布当瀑布背景使用的拍摄方法,称得上相当简朴。相较之下,央视版在布景和道具上就要大气阔绰许多,选择实景的大山大河作为画面背景,整个画面的格调一下子就上了一个档次;将剧中人物置身于林海草原、大漠黄沙、群峦叠嶂之中,真正展现了武林豪杰以天为被、以地为席的豪迈气概与胸襟,对于塑造乔峰豪迈洒脱、不拘小节的大英雄形象也很有帮助。

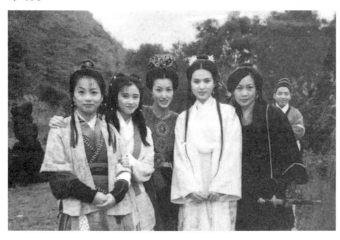

图五 《天龙八部》海报(二)

在剧本改编上,03央视版和97港版走的是不同的路子,有一种说法说,97港版是金庸最反感的版本,因为对原著修改的地方太多;而央视版在情节上严格遵循原著,还原度要比港版更高。港版增添了许多对细节的刻画,给了角色更丰满的生命,也给了演员更多的表现空间,使得人物之间的冲突更有张力,把武侠的精神世界表现得气韵生动。比如让康敏亲手害死她与段正淳的儿子这一情节,就是原著中没有而剧中新加的,但是也让观众能够接受,因为这个情节的设计很贴合康敏的性格,同时对段正淳的花心也是一个讽刺。又如专门为阿朱灯下给乔峰补衣的情景做了特写,而阿紫爱上姐夫乔峰之后,又一气之下将这件衣服剪烂,表达对姐姐的羡慕与忌妒。97版乔峰误杀了阿朱之后,形容枯槁、万念俱灰地为她亲手掘墓下葬时,在一旁的阿紫不小心将土蹭到了阿朱脸上而被乔峰怒斥,阿紫气得回骂乔峰时,他却丝毫不加理会,只顾轻轻拂去阿朱脸上的浮尘。之后好一阵愣神,狠了狠心跳到墓坑外,才背对着用内力将土推过去盖上。原著中也有乔峰不舍得将土撒到阿朱脸上的细节,剧中特意用了细腻温柔的"轻拂"动作这个细节来表现乔峰对阿朱的爱与痛惜。当这样深长而细腻的情感呈现在观众面前,比平铺直叙要更具有感人至深的力量。而央视版的乔峰在塑造人物时注意不甚细节,使乔峰显得豪迈有余而温情不足。港版还有一个还原得很好的地方是钟灵的出场,小说中段誉回忆起钟灵时脑海里出现的就是钟灵坐在房梁上嗑瓜子的景象,剧中还原了这一幕,精准地抓住了钟灵这个人物让人印象最深刻的瞬间,只这一个场景就反映出了钟灵这个形象身上古灵精怪、天真可爱的气质。当然,03版也并

不是对原著全盘照搬，比如王语嫣，她甚至能对慕容复说出"你还在做那个虚无缥缈的皇帝梦吗？"这样的话，着实令人惊讶。而03版对人物的出场顺序也做了调整，在原作中，乔峰是到第14回才出场，而03版则将乔峰的出场放在了全剧的开场——据导演张纪中说，这些改动是跟金庸商讨后达成一致的，并整合起了原著中相对零散的人物和线索，紧扣乔峰、虚竹、段誉三个最主要的人物作为线索交织推进，从而使得全剧结构更为紧密，戏剧冲突更加集中，也紧紧吸引住了观众的注意力。

《天龙八部》在金庸的作品中算是比较特殊的一部，此前金庸笔下的很多绝世高手都有自己的趁手武器，比如丐帮帮主代代相传的打狗棒，剑魔独孤求败的玄铁重剑与之后由玄铁重剑铸就而来的倚天剑、屠龙刀，血刀老祖的血刀，金蛇郎君的金蛇剑，杨过与小龙女的君子淑女剑……而在《天龙八部》中，英雄人物之间的对决多是以拳脚、内力比拼，很少使用兵器。此剧中，大侠们的招牌武功，不仅是打架的招式，更是他们自身特点的观照。比如乔峰最标志性的降龙十八掌，对内力要求极高，招式上是大开大合、直接凌厉，没有花里胡哨的套路，也符合了乔峰本人的性格特点，这就对动作戏提出了更高的要求。论及动作戏，港版在武打设计和武术指导上有着优秀的传统。港版设计的招式动作凌厉霸气，有一种拳拳到肉的观赏感。但过分注重打斗场面带来了另一个麻烦：每集必有大量打斗场面，加之简陋与重复利用的布景，使得不少场面都显得雷同，叙事节奏难免显得拖沓，也会分散观众的注意力。在打斗的特效上，由于技术原因，港版也显得要落后很多，比如表现乔峰的降龙十八掌时用的是几条龙飞在天上的动画，比之央视版水龙长吟的磅礴气势要逊色不少。而03央视版剧组则有意避免打斗场面太多太杂带来的观感上的雷同冗杂，主要抓住了关键人物的关键招数来进行刻画，也为武指工作降低了难度。仍旧以乔峰的降龙十八掌为例，在误杀扮成段正淳的阿朱那一次，乔峰一抬手，背景中就有隐隐的龙吟声，紧接着数条水柱出现，在乔峰的手中聚成一条水龙，水龙伴随着愈加响亮的龙吟声轰鸣着、咆哮着卷向扮成段正淳的阿朱，在磅礴

图六 《天龙八部》剧照（四）

的气势中将这一神功的威力渲染到了极致，给观众带来了极大的视觉冲击力。而出招到一半时，乔峰突觉不对劲，但已经来不及收回全部功力，当水龙穿过"段正淳"的胸膛的那一刻，一道闪电照亮了含着泪的双眼，随之几道雷声响起，正应着乔峰心中的惊愕与震撼。这一幕也加深了乔峰和阿朱的爱情悲剧性，为了报杀父之仇，使出了最强力的一招亢龙有悔，却不小心误杀了心上人，终究是"塞上牛羊空许约"。当然，对动作场面进行有选择性的呈现，带来的直接后果就是战斗场面大大缩短，聚贤庄和少室山的两战，本应是两幕最精彩的打斗场面，却仅仅只有三拳两脚便结束了战斗，难免让人有不过瘾之感。

在节奏上，97港版虽然因过分注重打斗场面而导致了整体叙事节奏的拖沓，但在每一个独立的关键事件叙述中又体现出了一种节制。以大结局中乔峰雁门关自尽的剧情为例，先来看原著中对这

一段的描写:"(乔峰)拾起地下的两截断箭,内功运处,双臂一回,噗的一声,插入了自己的心口。耶律洪基'啊'的一声惊呼,纵马上前几步,但随即又勒马停步。虚竹和段誉只吓得魂飞魄散,双双抢近,齐叫:'大哥,大哥!'却见两截断箭插正了心脏,萧峰双目紧闭,已然气绝。"97版乔峰在挟持大辽皇帝耶律洪基后,自陈是不忍百姓与两国将士遭受战祸,不得已而为之,但作为契丹人,挟持曾爱重他的皇帝,乃是对民族、对血统的背叛。剧中耶律洪基怒斥道:"萧峰,没想到你是个卑鄙无耻的小人,为了贪图宋朝的繁华,竟然数典忘宗、欺君犯上,罔顾兄弟结义之情,你这个不忠不孝、不仁不义的奴才,你不配做我们契丹人的子孙!"乔峰自觉无颜面对族人,也无颜再立于天地之间,话音刚落,乔峰从身旁士兵箭篓中取出弓箭,断箭刺向自己胸口以谢罪。之后,阿紫还游坦之双眼,抱着乔峰的尸体跳崖殉情,游坦之随之也跳崖殉情。一连串变故就发生在电光火石之间,令人猝不及防,周围众人皆是惊愕无比。这种处理紧凑干脆,节奏明快,突然但不突兀,加大了戏剧冲突的张力,给观众留下了强烈的视觉冲击和极大的震撼。而03央视版在这方面要稍逊一等,主要原因在于大量使用了慢镜头和慢动作特写:只见地上的两截断刃慢慢升起,随后先后给了虚竹、段誉、阿紫、王语嫣等众人脸部表情和接连冲过来的镜头特写,为了突出乔峰武功之高,虚竹与段誉飞身抢刃的镜头在空中旋转停留了许久;为了突出阿紫对乔峰用情至深,镜头追着阿紫跑着踉跄着跌倒在地,空中尘土四起,木婉清、王语嫣等都来搀扶;乔峰胸口插着两截断刃,还在询问虚竹和段誉"辽军撤了吗",接着徐徐说起当年就是被父亲从这片断崖扔上来……大量慢镜头和慢动作特写的运用,过于追求气氛渲染,细节太多太杂,令乔峰死得拖沓啰唆。英雄有英雄的死法,原著中对此处并没有太多文字描述,只是简要说明人物动作与事情经过,说明此人已是决然要死,对人世再无留恋,乔峰断箭自杀的动作也是干净利落、一气呵成,痛痛快快地死才是英雄本色,着墨多了反而将节奏拖慢,有损了乔峰赴死的决心,并让观众体会出一种刻意渲染来。在乔峰误杀阿朱的场景中,阿朱坠桥、乔峰飞身而下想接住阿朱,这里对旋转的慢镜头和慢动作特写的运用,确是有利于渲染乔峰与阿朱爱情的悲剧性,但在打斗场面中过于追求慢镜头的写意风格,会让武林英雄的人物形象打了折扣。

【结语】

图七 《天龙八部》海报(三)

影视改编是文学在其他领域的生命力延续。乔峰作为一个塑造得很成功的文学形象,其人物个性是丰满的、有多个侧面的,而视听语言的艺术与文学作品二者之间表达系统的差异决定了,这个人物形象要从文学转化成影视作品,从文字到视听语言,从二维到三维,必然不是照搬复刻,而是要通过影视艺术工作者的再创作来完成一种表达系统范式的转换,对人物的刻画必定就要有所扬弃、有所发挥,才能达到更好的表达质感和表达效果。97版的《天龙八部》虽然场景和道具简陋,服饰单一(堂堂大理世

子竟然就是几套看起来像白粗布料子的长袍在替换），除主角团外的配角在外貌和造型上也常有争议（阿紫常被人诟病选角外貌不过关），因为是粤语拍摄引进时加的国语配音，还时常有口型不对的情形出现，却依旧不影响它成为优秀的武侠片。可见，一部好的影视剧要成功，重点应该是在人物和剧本设计上，最终目的是要"把故事讲好"，服装、道具、化妆、布景等说到底都是锦上添花。97版《天龙八部》之所以成功，最核心在于它对"侠气"的精准把握与呈现。观之今天的武侠电影，经典作品一部接一部被翻拍，部部都是大场面、大阵容、大制作，流量小花们面容姣好、妆容精致，道具与场景富丽堂皇，可真正能称得上是"武侠电视剧"的寥寥无几，"古装偶像爱情剧"们似乎离我们想要的"侠气"越来越远了。

另外，97版《天龙八部》的配乐也十分值得一提，剧中的插曲与剧情搭配十分和谐恰当，笔者强烈推荐大家去听主题曲《难念的经》与片尾曲《宽恕》，前者由林夕作词、周华健演唱，将很多佛经中的元素融入了歌词，与《天龙八部》中深厚的佛学意蕴紧密相关联，真可谓天作之合。

（撰写：杨　祺）

《宰相刘罗锅》(1996)

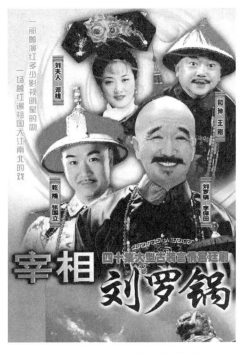

图一 《宰相刘罗锅》电视剧海报

【剧目简介】

《宰相刘罗锅》是一部由张子恩和韩刚执导,李保田、张国立、王刚和邓婕主演的历史题材的古装剧。该片于1996年首播,讲述了清朝乾隆年间刘墉与和珅在朝廷内外于公于私一系列斗智斗勇的故事。该片在台湾地区也同样引起了轰动,受到观众们的广泛好评。《宰相刘罗锅》于播出当年获得第十四届大众电视金鹰奖最佳长篇电视剧奖,主演李保田、王刚和邓婕也包揽了该奖的最佳男主角、最佳男配角和最佳女配角奖,其在观众中的受欢迎度可见一斑。

《宰相刘罗锅》的编剧阵容十分强大,其编剧秦培春、石零、张锐和白桦都是大名鼎鼎的编剧和作家。但该剧的故事内容并不深奥,而是十分贴近大众民生,因而才会受到如此广泛的欢迎。金鹰网就有文章如此评价这部电视剧:"《宰相刘罗锅》从一开始就打出了'不是历史'的招牌。从而获得了极大的创作自由,作品中充满了游戏感。这部剧由秦培春、石零、张锐、白桦编剧,原料非常庞杂,包括正史、野史、民间故事、单口相声。尤其是传统相声《官场斗》,为该剧提供了丰富的笑料和情节。正是这些好看又好玩的民间段子,让一个个观众忍俊不禁、爆笑如雷。而用通俗的叙事模式、幽默滑稽的喜剧风格来娱乐大众、讨好观众,则是《宰相刘罗锅》区别于之前历史正剧的最鲜明的特色。"

【剧情概述】

在乾隆皇帝的生日宴上,群臣纷纷拿出奇珍异宝讨他开心。而平素喜好喝酒的六王爷却把此事给忘了,在朝廷重臣面前丢尽了脸面。好在他家格格智慧过人,出一计策反使六王爷占尽了风光,乾隆帝也龙心大悦。乾隆帝因此事看上了格格,善于揣测上意的和珅便怂恿皇上纳格格进宫。怎奈格格习惯了自由,不愿受宫里的拘束,因此用下棋招夫的计策想使皇帝知难而退。此时进京赶考的刘墉正巧路过,棋艺胜过了格格,博得格格芳心,却无意中成为皇帝的情敌。匆匆赶来的皇帝不服,要与刘墉比试,而和珅更是在一旁威逼,最终刘墉还是赢了棋。虽然获得了皇帝的赦免,但刘墉自此就

得罪了和珅。和珅出于私利在考场外贩卖科举考题,而将刘墉的试卷作废。刘墉早知科考泄题,便通过计策在皇帝面前点破。乾隆帝亲试前三名,却闹出了不少笑话,龙颜大怒宣布重考。刘墉顺利在重考中脱颖而出,被点为状元,并被恩准与格格择吉日完婚。外邦使者来朝,刘墉展现了自己的外语才华,并趁机在朝堂之上戏弄和珅,报了科场之仇。

刘墉与格格的洞房花烛夜被老丈人搅得不可开交,同时乾隆帝、和珅君臣也不期而至,宣布调刘墉为江宁知府。江苏巡抚叶国泰贪污公款,将三十里的河堤谎报为三百里,乾隆帝到江南巡视水利,却被和珅等人设计阻拦。偏偏银红姑娘驾舟经过,乾隆帝被她所迷,将巡堤之事抛诸脑后。和珅陪伴乾隆帝来到琴心楼寻找银红,却与此处恶霸石敬虎发生了冲突,乾隆帝将其打落楼下摔死。君臣二人被刘墉手下张成拿住,关入大牢。碰巧看到此事前后经过的六王爷将实情告知刘墉,刘墉急中生智仿效包公夜审皇帝,一家人设计让君臣二人"逃脱"了。

刘墉去寺庙访友却被强拉剃头做了和尚,原来是叶国泰想搞个声势浩大的金山寺法会。在此刘墉遇见了同遭此"难"的李靖,刘墉提醒李靖接驾时不可在皇帝面前显露才华。而李靖见了乾隆帝忍不住卖弄,被御赐法号"道济",弄假成真,无法还俗。老鸨看出和珅身边之人必是皇帝,就让银红去讨好侍奉,银红不从就将她药晕了送去。刘墉却在暗中偷梁换柱救下了银红。之后,刘墉被调进京,和珅诓骗刘墉向朝廷举荐唐保良,刘墉明知有诈却仍相信唐能侦破永乐大典被盗一案,还是举荐了唐。案件拖延日久,乾隆帝震怒,将刘墉罢官。不久唐保良果然破案,刘墉被任命为吏部尚书,反而和珅因举荐了昏官被皇帝训斥。有民女向刘墉拦轿喊冤,刘墉得知和珅的小舅子奎海强抢民女,而清河县和顺天府碍于和珅的面子都不闻不问。刘墉一路私访、设计最终成功斩杀了奎海,替民女申了冤。

乾隆帝计划编纂《四库全书》,收集天下诗文,却因一首诗而开始了文字狱。此后,波及范围越来越广,百姓噤若寒蝉,只得以手语交流。刘墉借涂抹四库全书让乾隆帝听闻此事,乾隆帝便决定微服私访。在街上和珅因说了一句"明儿"被当街拉走,打了一顿板子才被放回,此事已闹到荒唐的地步。而这种噤声也蔓延到了朝堂之上,乾隆帝才发现了事态的严重性。

英吉利国家的使臣来大清拜见皇帝,入乡随俗也是上下打点,当乾隆帝见了这一行人时,露出了对于"西方小国"的轻蔑。

图二 《宰相刘罗锅》剧照(一)

使团进献给乾隆帝一个美若天仙的妃子,乾隆帝十分宠爱。怎奈这位江妃终日闷闷不乐,和珅在刘墉的启发下建议皇上修一座与江妃故乡风土相似的宫殿,才终于博得美人一笑,而乾隆帝从此也不再早朝了。刘墉怕皇帝荒废了朝政,大半夜地在寝宫外宣读圣祖训,乾隆帝无奈"赏"了刘墉两个十八岁的大姑娘。刘夫人霞儿也被骗进宫里,乾隆帝想趁机调戏遭拒。可霞儿见了两个姑娘却打翻了醋坛子,气头上连皇帝也被骂了。乾隆帝赐二人给刘墉做妾,刘墉却抗旨不遵,最后还是六王爷赶来

才翻过了这本糊涂账。回家后霞儿将贴身丫头姻翠给了刘墉做妾。

刘墉因劝阻皇帝花八百万两修建护国寺而被罢官,一品大员一下子成了一介草民。刘墉与家人带着二十只大木箱招摇过市,和珅听闻以为是刘墉贪污的赃款,决心以此置他于死地。没承想和珅此番中了刘墉的圈套,自己反而白白损失了二十箱黄金。乾隆帝身边没了刘墉反而不习惯了,于是命他为广西巡抚。广西将向朝廷进贡了一批荔浦芋头,刘墉担心皇帝吃上了瘾今后会劳民伤财,便用修仁薯莨替换了。中秋节,百官向皇帝进献各种珍宝,刘墉以"一桶姜山"被嘉奖并与和珅一同陪乾隆帝吃饭。和珅趁机拿出真正的荔浦芋头,乾隆这才发现了刘墉欺君,于是刘墉又被降级为三品,去浙江修建海堤。和珅在同两位王爷给刘墉发放户部的银子时多给了一倍,准备借此陷害他,刘墉发现后请示乾隆帝,乾隆帝把两万两银子都赐给了他做经费。而刘墉尚未离京又被连降三级,两万两银子也被收回。

浙江巡抚孙有道搞形式主义,称穿旧官服是清廉,一时间官员们都去寻旧官服,孙有道家人趁此卖官服大发其财。此时刘墉衣着光鲜地来了,却把孙有道驳得哑口无言,因此被孙有道派去与洋人商量养蚕缫丝的事务。洋人查理见官员们衣着破旧,担心投资折本,刘墉笑称这些官员是在做戏。于是孙有道赶忙让官员换回新官服,而他收集旧官服所花的钱也打了水漂。孙有道为此参了刘墉一本,加上和珅们的谗言,刘墉十月内降了八级,成了个守城门的卫兵。

浙江哄抬米价,甘肃发生叛乱,乾隆帝发现朝堂上已无直谏之臣。此时安徽上来万民表,感谢皇帝赈灾,原来是当年刘墉用和珅的二十箱金子作为赈灾费用,乾隆帝想起刘墉,让他官复原职。

江妃去世后,和珅又给乾隆帝介绍了一个赛貂蝉,他又不愿早朝了,苦于分身乏术。而和珅找来一个替身周庆书替乾隆帝上朝,大小事务一律午后听旨。刘墉在购买字画时发现了一幅皇帝的墨宝,而这幅字竟是青楼送去装裱的,满腹狐疑的刘墉决定查清此案。经过一番调查后,刘墉最终揭穿了假皇帝的真面目。和珅生日当天得一密信,知道皇子颙琰已掌握他贪赃枉法的证据,而乾隆帝也在酒醉后告诉和珅将传位给颙琰。和珅于是派之前的假皇帝周庆书以乾隆帝之名去山西杀皇子颙琰。假乾隆帝在山西变暗访为明访,颙琰赶来却被意外赐死,颙琰最终在李靖的帮助下逢凶化吉。

多年后,乾隆帝退位,传位给颙琰即嘉庆帝。和珅向新君赠送了诸多珍宝美女,而刘墉在此之前已给新君打了预防针。此后,刘墉被恩准还乡。乾隆帝办千叟宴又把刘墉召了回来,刘墉宴后在宫内小解被和珅参了一本,刘墉装疯卖傻蒙混过关。和珅就从刘墉编著的诗集里面抓把柄,乾隆帝就将刘墉下狱、抄家。所幸嘉庆帝暗中帮助刘墉,并在乾隆帝死后抓捕了和珅。刘墉带着酒菜与和珅在狱中畅谈。圣旨下来,和珅悬梁自尽。刘墉最终得以还乡颐养天年。

【要点评析】

一、通俗的戏说方式

1991年,由台湾飞腾电影公司和北京电影公司联合出品的古装电视剧《戏说乾隆》播出,引起了强烈的反响。而《宰相刘罗锅》延承了《戏说乾隆》"戏说"的特点,将人物喜剧化、故事段子化、通俗化,通过幽默搞笑的方式博观众一笑,吸引大众的眼球。

《宰相刘罗锅》中的人物大多有一种喜剧色彩,如六王爷嗜酒如命,和珅溜须拍马,乾隆帝风流成性,而主角刘墉则身背罗锅,其长相就能惹人发笑。这种主要人物之间的喜剧化关系可以淡化故事

中人物之间发生了剑拔弩张式的矛盾,以便后续的故事能够进行下去,同时也以搞笑的形式迅速吸引了大量的观众。在主要的故事情节之间,本片往往也加入一些幽默的细枝末节,如同正餐的调味品来协调不同文化层次观众的口味。而本片采用的主要搞笑技巧类似于传统相声中的抖包袱。比如刘墉在出场之时背后一直背着一个斗笠,长相还算正常,霞儿格格在他赢棋时也不免多看了他两眼。可在赢了皇帝并被赦免后,吓出一身汗来的刘墉看似不自觉地拿下斗笠扇风,这就暴露了背上的罗

图三 《宰相刘罗锅》剧照(二)

锅。影片再以六王爷和格格惊讶与后悔的表情突出这一特点,使刘墉的长相与正面"形象"构成冲突,形成喜剧色彩。再如乾隆帝因打死石敬虎而被张成抓回官府之后,知晓实情的六王爷迟迟不肯以实情相告,只是叫张成去棺材铺订一副棺材,之后还特意嘱咐让张成要木匠在棺材底挖一个窟窿。待张成询问为何如此时,六王爷才将包袱抖出:不挖窟窿无法安放刘墉的罗锅。光是刘墉的驼背毛病就被拿来做了这许多文章,剧中还有很多这样细枝末节的笑料。除了这些比较刻意的搞笑片段外,剧中关于乾隆帝、和珅、刘墉君臣三人之间的关系也做了一些巧妙的安排。和珅在其他官员面前总是一副威仪,而在面对刘墉时,他总会成为受捉弄的对象。在刘墉第一次考试时,和珅嘲笑他这样六根不净的人就是给人提鞋都不配。而之后在外国使节来时,能够捉刀回信的刘墉就在朝堂之上让和珅给他脱鞋。但剧中也并不过分突出其中一人,紧接着皇帝赐给刘墉一双大号的虎皮靴,刘墉穿上也惹来了百官的大笑。而在乾隆帝面前,刘墉更多的是抖机灵。如皇帝问刘墉能写多大的字,刘墉回答能大如江宁城,而就在皇帝要他写出时,他先要皇帝赐给他能写这字的大笔。这样的情节仍然是段子式的,并不能凸显刘墉的智慧,仅仅是为了以这种通俗易懂的方式来吸引最多的观众。历史的招牌加上通俗幽默的叙述手法,《宰相刘罗锅》满足了各种层次观众的口味。

二、"不是历史"的历史思考

虽然《宰相刘罗锅》在播出一开始就打出了"不是历史"的招牌,以此来打消一部分的批评声音,也避免了观众将剧情当作正史的误解,但是在这部剧中仍然有许多无关史实的历史思考。比如剧中乾隆帝因修《四库全书》而兴起的文字狱,与清朝严重的文字狱的史实还算是贴合,但该剧情节的重点不在于此。剧中文字狱的影响范围直接波及了朝堂之上,使得百官噤声,无人敢言,甚至当乾隆帝与和珅君臣微服私访时和珅自己也因为一句"明儿"挨了打。这说明中国历史上多次对于言论的钳制最终会影响到钳制者自己,往轻了说绝大多数人都会失去一定的言论自由;往重了说,整个社会将会失去活力:人人沉默、相互检举,而这样的互害最终会损伤到当权者自己。剧中和珅的挨打和乾隆帝的无人可供咨询就是对此最好的证明。另外,对于官僚主义、形式主义的讽刺也是本剧较为鲜明的特色。孙有道虽满口的清正廉洁,私下却干着贩卖旧官服的勾当。底下的一群庸官昏官也纷纷仿效穿上了象征清廉的旧官服,反而真正的清官刘墉却穿着崭新的官服。这说明真正的廉洁在于官员

的行为处事,在于他们的品质修养,而绝不在于做一些表面文章。像孙有道和底下这帮官员们的上行下效、形式主义恰恰才是一种腐败与渎职行为。对于乾隆帝、和珅与刘墉君臣三人之间的关系,本剧也做了较为微妙的处理。剧中,刘墉经历了多次的起起落落,而他被贬官多半是由于乾隆帝对他的误解,之后的再次升职则是因为乾隆帝消除了对他的误解和发现了他的忠良。在刘墉升任吏部侍郎后,百官纷纷前去送礼,这被乾隆帝误解为是刘墉在买卖官位,慨叹刘墉居然是个贪官,因而将他发配至石料厂去凿碑。可之后对于众官员去和珅府上行贿的事实,乾隆帝却耳聋目盲,不闻不问,即使是明显发现了和珅的胡作非为也并未对他做出处理。且不论他对于刘墉清廉的严苛要求与对于珅贪污受贿的视而不见究竟是出于帝王心术还是别的原因,就看他只惩治刘墉这个"受贿者"却不管行贿者就让人难以理解。本剧对此只揭露了问题,而把解读权交给了观众,使观众对"历史"评价也有了参与感。而相比起《戏说乾隆》将乾隆皇帝塑造为一个能文能武、有情有义、为民主持正义的明君,《宰相刘罗锅》中乾隆皇帝这一形象可就没有那么风光了。一方面,如上文所说,乾隆帝在本剧中往往忠奸不分,另一方面,他也常常是被戏弄的一方。如刘墉被罢官后,和珅收受温国凯的三万两贿赂,转而向乾隆帝举荐了温,并谎称温是一个三十七岁的青年才俊。可当乾隆帝亲自见到了温国凯后就闹出了许多笑话,乾隆帝知道上当后恼羞成怒,而温国凯却因耳背误认为被升了官。在这一场景中乾隆帝被气得无可奈何,而朝堂之上百官笑得前俯后仰,在这笑声中乾隆帝本人也

图四 《宰相刘罗锅》剧照(三)

成了被嘲笑的对象。这样的处理自然有在此之前《戏说乾隆》受到一些诟病的原因,但这也隐含了编剧对于封建忠君思想的一种讽刺。

三、成为历史题材电视剧之范本

如今,一说到和珅,观众自然而然地会想到王刚,王刚本人也成了一位和珅研究专家。而王刚第一次出演和珅这一角色就是在《宰相刘罗锅》中,此后才开始在一系列影视剧中扮演和珅。而张国立在《宰相刘罗锅》之后也主演了《康熙微服私访记》,霞儿格格的扮演者邓婕也在其中出演了宜妃一角。张国立和邓婕的关系更是由荧屏发展到现实之中,双方步入了婚姻的殿堂。之后,张国立、王刚和张铁林又合作主演《铁齿铜牙纪晓岚》,在观众心目中成了荧幕铁三角。如果说,《宰相刘罗锅》还是在对大众口味的试探,那么之后的几部相同类型的作品已经将半戏谑、半正经,容大众心理于戏说之历史中作为固定模式来创作了。可以说,《宰相刘罗锅》在20世纪90年代和21世纪初的历史题材的电视剧中是一个典范。

【结语】

20世纪90年代,《清官谣》和《故事就是故事》两首歌唱遍了大江南北。在网络尚未普及,娱乐生活较为匮乏的年代,看电视成了主要的娱乐休闲方式。当时,电视机已经较为普及,各个年龄段、各个文化层次的观众都有。《宰相刘罗锅》以历史为背景,创作了或虚构了清官与贪官斗争的多个故事,迎合了普通民众的口味,也以这些故事触及了民众的痛痒。为使这部电视剧不至于成为枯燥的历史演义,编剧在其中融入了大量的相声曲艺的因素,用笑点来串联一些痛点。通俗化的处理方式不要求观众具有多么深厚的历史知识,浅白的人物对话也无须观众掌握多少古代文化常识,这正是这部剧在传播上的高明之处。无论是萝卜还是青菜,观众在其中都找到了自己喜爱的点。同时,它也不流于媚俗,在搞笑的同时,多数情节也蕴含了制作者对于历史的思考。这样的思想内涵并不深奥,在浅显的故事情节中自然而然地深入观众的心中。它的成功既有时代环境的因素,更多地也在于制作者对于文化传播策略的把控。基于这样的创作模式、这样的传播策略,《宰相刘罗锅》带动了一大批历史题材电视剧的拍摄,并一同成为经典。

(撰写:严佳炜)

《傲慢与偏见》(1995)

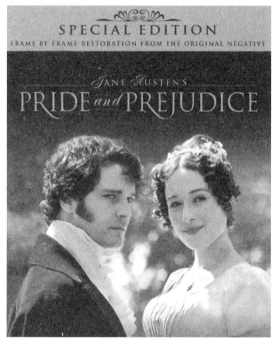

图一 《傲慢与偏见》电视剧海报

【剧目简介】

《傲慢与偏见(迷你剧)》是由西蒙·兰顿执导,安德鲁·戴维斯任编剧,科林·费尔斯、詹妮弗·艾莉、戴维·鲍姆伯、苏珊娜·哈克、克里斯宾·博纳姆·卡特、茱莉亚·莎华拉、艾莉森·斯戴曼等人主演的爱情故事迷你剧。该剧根据英国女作家简·奥斯汀的经典同名小说改编而成,于1995年9月24日在英国广播公司(BBC)平台上播出,共6集,单集片长约55分钟。

该剧在英国播出时,造成了轰动性效应。据统计,有超过一千万名的观众通过电视收看了这部剧,BBC在播出大结局时,英国有40%的电视都调到这个频道收看。电视剧的录像带首发两小时就全部售光,吸引了八个国家买下播出版权。如今,即使距离首播已经过去26年,这部剧依旧绽放着它无与伦比的魅力,在"爱情类欧洲剧榜"和"高分经典英剧榜"上常年居高不下。

其实这不是英国广播公司(BBC)第一次将《傲慢与偏见》改编拍摄成电视剧,它分别在1938年、1952年、1958年、1967年、1979年、1995年将这部享誉世界的经典名作搬上电视机的荧幕。但尤以1995年版最受观众好评,被认为是最贴合原著的一版,赢得了不少奖项。1996年,在第48届艾美奖颁奖礼上荣获"杰出服装设计奖",并获得"最佳编剧""最佳迷你剧"等技术类奖项的提名;同年,在第49届英国电影和电视艺术学院奖颁奖礼(1996年)上荣获"电视剧最佳女演员奖",并获得"电视剧最佳男主角""最佳服装设计""最佳妆发""最佳多集电视剧"奖项的提名。

【剧情概述】

《傲慢与偏见》是简·奥斯汀的经典传世之作,亦是她本人最喜爱的作品。本片重现了英国18世纪末、19世纪初的社会风貌,通过电视屏幕形象地反映了当时处于保守和闭塞状态下的英国乡镇生活与世态人情。

故事发生在距离伦敦五十里的赫特福德郡。飞奔的马蹄卷起阵阵尘土,两个年轻、富有的单身

绅士——宾利和达西来到了这里。当宾利租下附近的一处庄园——尼日斐庄园时，有五个成年待嫁女儿的班纳特夫人为之兴奋不已，她期望自己的女儿能获得宾利先生的青睐，顺利嫁入豪门。在一次舞会上，宾利先生见到了班纳特一家，对班纳特家漂亮温柔的大女儿简一见钟情，简也被宾利英俊的外表和绅士风度所吸引，两人互生好感。宾利的朋友达西却刻薄傲慢，认为这里的人都十分粗野，舞会上更是直言难与平民交往，不屑与班纳特家活泼可爱的二女儿伊丽莎白跳舞，转身走掉，却不自觉的总是被伊丽莎白那双美丽灵动的眼睛所吸引。舞会上的出言不逊使得伊丽莎白对他心生偏见。舞会结束后不久，宾利的妹妹卡罗琳邀请简前往尼日斐庄园共进晚餐。班纳特夫人为了能让简在庄园留宿，方便与宾利见面，便强行要求女儿冒雨骑马前往，导致简感染风寒，不得不卧床休养。伊丽莎白担忧不已，即刻动身前往尼日斐庄园，狼狈的形象却受到了卡罗琳和路易莎两姐妹的歧视。伊丽莎白也看不上她们那种上流社会的虚伪和做作。而达西对她率真直白、活泼大胆的言行举止产生了好感，忍不住替她辩护……

青年军官乔治·韦翰英俊潇洒、风趣幽默，在一次舞会上，他告诉伊丽莎白达西是一个无礼、冷漠、邪恶的人，拒不执行他父亲的遗嘱，骗取了留给韦翰的遗产，并将他赶出彭伯里庄园。韦翰对达西的诋毁进一步加深了伊丽莎白对达西的偏见。

后来，夏洛特·路卡斯与班纳特先生的表亲威廉·柯林斯结婚，伊丽莎白前往拜访，再次与正在探望其姨母凯瑟琳夫人的达西相遇。达西为伊丽莎白所倾倒，内心陷入无限纠结中。而伊丽莎白却在与达西表哥费茨·威廉上校的交谈中，意外得知达西因无法忍受她母亲和妹妹们粗俗无礼的行为举止，劝说宾利放弃迎娶简，并有意隐瞒简到过伦敦、拜访过府邸的事实，致使宾利和简的关系危在旦夕，伊丽莎白也因为这件事迁怒于达西。

达西内心对伊丽莎白的爱慕最终战胜了门第之见，他决定向她求婚，但因其言辞的傲慢无礼，再加上之前的种种误会与偏见，这次表白遭到了伊丽莎白的愤然拒绝。事后，达西写信为自己申辩，解释清楚了自己与韦翰之间的矛盾冲突，也为贸然插手宾利与简的恋爱而真诚道歉，这令伊丽莎白逐渐消除了心中的偏见。两个人都开始审视自身存在的问题，慢慢改变自己的行为……伊丽莎白随舅父、舅母出门游玩时经过达西的彭伯里庄园，以为达西不在家，便进去参观，不料达西提前归来，伊丽莎白感到十分窘迫。达西一改往日傲慢无礼之姿，非常热情得体地接待了他们。正当两人关系有了全新的进展时，伊丽莎白突然收到家中来信，得知韦翰带着妹妹丽迪亚私奔了，只得匆匆赶回家。父亲和舅父连日寻找也毫无音信，全家一筹莫展。班纳特家的名声会因这件事的败露而声名狼藉，伊丽莎白以为她和达西的缘分也就此尽了，却不料达西辛苦暗访到韦翰与丽迪亚二人的行踪，出资促成他们的婚事并安排了他们的生活，为班纳特一家保全了尊严。

此事使得伊丽莎白和达西尽释前嫌，宾利与简的误会也顺利解开。两对新人经历了一段波折，最终冲破门第观念及其他阻挡，在众人的祝福声中分别结为夫妻……

【要点评析】

《傲慢与偏见》是一部享誉世界的经典名著，曾被英国小说家和戏剧家毛姆列为世界十大小说之一，问世至今已有二百多年的时间，却依然经久不衰。对这样深入人心的文学作品进行影视改编是非常困难的。诚然，作为叙事艺术的文学作品本身能给影视剧的编导预备坚实的基础，作品自带的

关注度亦能令影视作品未播先火,收获大量关注度。但是,原著自身内容的复杂性和艺术的高度,以及编导与每个读者对于原著理解上的差异,都会加大改编的难度,改编的影视作品通常不易被人接受。正所谓,"一千个人心中有一千个哈姆雷特",谁能演绎你心中的那个傲慢却真实的达西,聪慧可爱的伊丽莎白?可即便是有如此高的难度,《傲慢与偏见》还是以其特有的魅力,吸引着一批又一批影视改编者的注意力。

1938年,英国广播公司(BBC)首次将《傲慢与偏见》拍摄为电视剧。这部由迈克尔·贝瑞改编,罗伯特·伦纳德执导,柯里格文·路易斯、安德鲁·奥斯本主演的剧情片是第一部改编自奥斯汀小说的影视作品,同时也开启了《傲慢与偏见》影视化的浪潮。1940年,美国米高梅电影公司借热度发行了由罗伯特·Z.伦纳德执导,葛丽亚·嘉逊和劳伦斯·奥利弗主演的黑白胶片电影,首次将其搬上银幕。但由于电影场景的喧闹、演员形象不贴合原著、人物动作夸张等原因,这部改编电影并没有被小说读者尤其是英国读者所认可。1949年,由Madge Evans、John Baragrey主演的三幕舞台版电视剧正式上线,全剧时长一个小时。由于时间非常有限,该版对原著故事情节进行了极致的压缩,剧情的展开主要依靠的是旁白,并且删去了大量人物,班纳特家的五个女儿只保留了三个,也没有凯瑟琳夫人、达西小姐及柯斯林先生。之后,BBC采用不同制作班底,分别于1952年、1958年、1967年、1980年、1995年五次将《傲慢与偏见》改编为六集系列电视剧播出,风格特点各不相同。2005年,美国焦点电影公司携手乔·怀特导演及凯拉·奈特利、马修·麦克费登、唐纳德·萨瑟兰等演员再次将《傲慢与偏见》搬上银幕。这是一个时隔65年以后才出现的电影版,相比于其他影视版本,这一版不再单纯讲究剧情,更注重艺术氛围,增添了一种更为优雅的质感。

由此可见,1938年至今,《傲慢与偏见》已被数次改编为影视作品。但其中尤以BBC1995年版的六集系列剧堪称经典。这是一部迄今时长最长的版本,亦是被众多观众称为最贴合原著的版本。那在如此多的改编作品中,1995版为何能脱颖而出,成为经典之后的经典,甚至再次引发全球范围的《傲慢与偏见》与奥斯汀热?答案是——忠于原著,却不拘泥于原著。

图二 《傲慢与偏见》剧照(一)

电视剧不同于书面文字,它通过声音与画面直接刺激观众的听觉和视觉,想要贴合原著,首先就要严格选角,兼顾外形和演技。虽然长期以来人们对95版《傲慢与偏见》中演员的外形存有争议,但无一例外都承认演员的表演是非常到位的。可以说,演员们用其精湛的演技掩盖了自身与小说人物外在形象的偏差,并在有限的时间里,迅速将人物特质展现给观众。由科林·费尔斯扮演的气宇超凡的男主人公菲茨威廉·达西是其中最为经典的贡献,从形象到举止都非常贴近小说读者对达西先生的想象,演员将人物形象表现得既饱满又传神。他刚出场时,就直言尼日斐庄园的风景比不上彭伯里,这里的人也非常粗野,其傲慢挑剔的性格立即显现;被邀请参加舞会时,举手投足均有气派,却毫不客气地对卢卡斯先生说"每个野人都会跳舞";面对伊丽莎白时,刻意地摆出高傲的姿态,又拙劣地掩饰

着内心的悸动,望向伊丽莎白的目光慢慢变得柔和,充满爱意;下定决心向伊丽莎白表白时,没有任何花言巧语,从开始的犹豫不决到后面的自信发言,精妙地击中达西形象的核心;被伊丽莎白误解拒绝后的不可置信,气喘吁吁地写信解释真相,让人感觉像是一位纯情少男,异常惹人怜爱。此外,他在彭伯里庄园的湖中游泳后身着湿衬衫的场景,是电视剧特别设计的情节,呈现出一个性感浪漫的"万人迷"形象,有着不可抗拒的魅力,令全世界的年轻女观众都为之疯狂。科林·费尔斯让高傲挑剔、真诚专一、英俊潇洒、性感迷人的达西先生的形象牢牢刻在观众的集体记忆中,成为无法超越的经典,使95版的《傲慢与偏见》达到一种全新的高度。以至于演员科林·费尔斯的形象由此定型,之后出演的角色大多是达西式性格的人物,譬如《BJ单身日记》中的马克·达西。

女主角詹妮弗·艾莉对于伊丽莎白的理解和演绎也恰到好处。起初,人们对于伊丽莎白的选角不甚满意,认为詹妮弗·艾莉体态过于丰腴,与奥斯汀笔下那位身姿窈窕的少女形象出入较大。随着剧情的不断推进,越来越多的观众被她出彩的演技所折服。伊丽莎白出场时,导演安排了一个面部特写镜头,那美丽的双眸直击观众的心,人们也就不难理解为何高傲的达西先生也会被其吸引。班纳特家的五个女儿中,伊丽莎白聪慧大胆、感情丰富,却明白事理,言行得体,教养对她具有内在的规范力。这种内心之丰富和举止之得体间形成某种张力,它要求演员的表演既不能夸张,也不能生硬木讷,很显然詹妮弗·艾莉完美地消化了这一角色的特点,表现得非常灵动自然。在伊丽莎白和达西相遇的第一场舞会上,伊丽莎白先是偷偷取笑达西的格格不入,然后听到达西对本地人的鄙夷而惊讶,慢慢抬眼看向他们,笑意逐渐收敛。后因宾利对在场女士的夸赞,伊丽莎白又开始微微地笑。在突然听到宾利提议达西邀请自己跳舞时,稍显窘迫地移开了视线,但嘴角仍噙着一抹笑意。却在下一秒听到达西说"她还行,但还没漂亮到叫我心动",伊丽莎白感到不可置信,眉头微皱,眼睛圆睁,抬眼看达西,嘴角绷直,无语地小声叹了口气,不相信打扮得如此体面的绅士会在公开场合议论一位陌生的女士,随即对达西产生偏见。抬眼之间,仿佛见到了一朵"奇葩",忍不住抿嘴走向自己最好的朋友——卢卡斯小姐那里去分享这一"新发现"。这一段表演只有短短两分钟,且镜头不断在宾利、达西、伊丽莎白三人身上切换,女演员仍旧抓住零碎的镜头,将伊丽莎白内心情感的转变和递进演绎得活灵活现。最后伊丽莎白挑衅般地从达西面前走过的小细节,也为人物性格增添了些许天真调皮的色彩。

更为难能可贵的是,导演极力地将奥斯汀笔下那些生动鲜活的"小人物"形象保留了下来。而相较于两位主演不动声色却又细致入微的表演,部分配角在无限贴近人物性格的基础上,采用了夸张、搞笑的表演形式,增加了该剧的戏剧性和趣味性,不至于让观众的观剧体验太过沉闷。由艾莉森·斯戴曼饰演的班纳特太太便是一位杰出的"代表"。她通过抑扬顿挫的声调、挤眉弄眼的表情、粗野莽撞的举止,将那位庸俗浅薄的班内特太太演活了。导演还借班纳特太太之口说出了小说那句著名的开场白——"It is a truth universally acknowledged that a single man in possession of a good fortune must be in want of a wife(有钱的单身汉总想娶一位太太,这已经成为一条举世公认的真理)",这样巧妙的安排毫不突兀,观众甚至觉得这句话就理应出自班纳特太太。另外,柯林斯先生的表演也堪称经典。这个人物头脑愚笨,却自恃清高,喜欢阿谀奉承;凯瑟琳夫人把得到的小恩小惠当成是天大的荣耀,到处向人炫耀,却也没什么坏心眼。奥斯汀的漫画式笔法被演员们喜剧式的表演诠释了出来。

人物形象、性格把握到位,对于改编的影视剧而言就意味着成功了一半,但最终能否被观众接

图三 《傲慢与偏见》剧照（二）

受，还是要看故事情节的还原度。95版的《傲慢与偏见》总时长大约300分钟，其体量决定了它必须对原著内容进行压缩和删改。如果改编不合理，很可能造成人物情感推进过快，人物态度转折生硬等问题，甚至会让观众误以为伊丽莎白爱上达西就是因为那豪华的彭伯里庄园，与原著作者奥斯汀所要表达的核心思想背道而驰。值得庆幸的是，该版电视剧虽然没有把所有情节都进行拍摄，但几乎将影响故事情节走向的每一个关键点都忠实地反映了出来。譬如，男女主从第一次见面时的互相嫌弃，到第二次舞会时的针锋相对；从第一次求婚时的生气争吵，到最后在田间小道上互相倾诉衷肠。当傲慢先生不再傲慢，当偏见小姐放下偏见，美好、甜蜜的爱情才会悄然降临。还有一些诸如夏洛特小姐与柯林斯先生结婚、柯林斯携家人频繁拜访凯瑟琳夫人、韦瀚引诱丽迪亚私奔、伊丽莎白与凯瑟琳夫人会面等副线情节也得到了充分展现，这一方面起推进主线剧情发展的作用，另一方面也使得故事更加完整。除了大量使用原著中的情节外，95版的《傲慢与偏见》还加入了许多具有表现力的独创场景和台词，使得人物情感更加具象化，剧情更加连贯。例如，达西在窗前看到伊丽莎白在院子里逗狗、达西游泳结束后身着湿衬衫与伊丽莎白相遇、达西在见伊丽莎白之前不停更换衣服等场景及伊丽莎白得知妹妹丽迪亚和韦瀚私奔后，误以为自己和达西再无在一起的可能时，用台词"I shall never see him again（我再也不会见到他了）"来代替原著中人物的心理活动等，这些增加的内容无一不为整部剧的精巧细致加分。

当然，这部改编剧不是百分之百完美的，它也存在着一定的瑕疵。这部剧以宾利与简、达西与伊丽莎白举行婚礼为结尾，并有意安排一位牧师进行带有总结性质的讲话，即"婚姻是一个神圣且庄严的词汇，它是上帝与人类之间的契约，象征着教徒与主之间的盟誓。因此，它不应为满足人的私欲而被肆意曲解破坏。我们应该心怀对主的崇敬，谨记婚姻的缘由，并虔诚、谨慎、严肃地遵守。首先，婚姻是繁衍后代所需；其次，它是对我们罪恶的救赎及漂泊的归宿；最后，它象征着人生中我们应给予别人的帮助和安慰"。这段话虽然可以使影片结构更加完整，但其说教意味太重，而且将整个故事的落脚点放置在强调婚姻的重要性上，显然太过片面，有悖原著作者奥斯汀的思想。

【结语】

影视改编"复活"了《傲慢与偏见》中的人物和世界，成功将那动人的故事情节直观地呈现在观众面前，故事中的主人公名字更是家喻户晓。与此同时，电视剧也唤起大众对原著小说极大的阅读兴趣，续篇、仿写、改写等各式各样的衍生作品被源源不断地制造出来。两种传播形式相辅相成，共同巩固着《傲慢与偏见》的经典地位。

（撰写：苗曼桢）

《老友记》（1994）

【剧目简介】

《老友记》是一部美国电视情景喜剧，由大卫·克莱恩和玛塔·卡芙曼合作，珍妮弗·安妮斯顿、柯特妮·考克斯、丽莎·库卓、马特·勒布朗、马修·派瑞和大卫·史威默共同主演。故事以生活在纽约曼哈顿的六位老友为故事中心，描述他们携手十年的生活经历。全剧共10季236集，于1994年9月22日至2004年5月6日在全美广播公司播映。《老友记》是史上最受欢迎的电视剧

图一 《老友记》电视剧海报（一）

之一，全十季收视均列年度前十，至今仍在全球各地热播与重映。亦广受好评，斩获无数奖项，获得第54届艾美奖喜剧类最佳剧集奖，提名黄金时段艾美奖累计62次，在美国权威媒体《好莱坞报道》2015年评选出的100部最受欢迎美剧中名列第一。也是全球影迷共同的美好记忆。

【剧情概述】

瑞秋、莫妮卡、菲比、钱德勒、乔伊和罗斯六位主角在第一季悉数登场。罗斯刚刚因为他的同性恋妻子卡萝而离婚。此时莫妮卡、菲比和罗斯都单独居住，只有钱德勒和乔伊住在一个公寓里。这时莫妮卡的老朋友瑞秋穿着婚纱闯进了Central Perk咖啡馆，她刚刚从与未婚夫贝瑞的婚礼上逃了出来，并搬来和莫妮卡一起住。很快瑞秋成为Central Perk的一名服务员，开始学着告别从前富家千金的优越生活独立养活自己。此时罗斯的前妻已经怀有罗斯的孩子，后来她将这个男孩生下来，取名为班，由卡萝和她的同性恋女友苏珊共同抚养。罗斯敞开心扉对瑞秋说明自己高中时期对她暗生情愫，瑞秋表明早知此意。

在第二季中，瑞秋在相处中对罗斯产生好感，而浑然不知的罗斯同在中国重逢的老同学茱莉开始恋爱。瑞秋对此很不开心并尝试破坏这对恋人的关系，同时试图用开始新恋情的方式让罗斯吃醋，但在一次醉酒过后，瑞秋通过电话留言向罗斯表白，让罗斯在茱莉和瑞秋当中开始摇摆，并在好友钱德勒的建议下通过罗列二人的优缺点来比较决定。但罗斯始终知道自己心里的那个人是瑞秋，便在确定心意后同茱莉分手，终于圆了自己高中时代的梦想，同瑞秋在一起。乔伊获得了在《我们的

日子》当中扮演雷莫瑞医生这一角色的机会,并且大获成功,片酬能够承担他住单人公寓。菲比找到了同父异母的弟弟小弗兰克,并且因为小时候流离的生活以及发现弟弟身上有同自己一样的某些特质而对弟弟非常热情。莫妮卡开始与父亲的老朋友理查德交往,但因为在孩子问题上的分歧让莫妮卡最终选择同理查德分手。

 瑞秋辞去了咖啡店的工作,开始认真规划未来,并且开始尝试在时尚领域发展。罗斯因为工作由瑞秋的男性友人马克介绍而吃醋,变得非常敏感。猜忌使得罗斯想抓住每一个证明自己男友身份的机会,他在周年纪念日带着食物到办公室探望仍在加班的瑞秋,却事与愿违弄得一团糟,被瑞秋请回了家,二人在争吵后赌气分手。正在气头上的罗斯约钱德勒与乔伊一同喝酒,打电话给瑞秋时恰好马克在,这使得罗斯愈发气急败坏,在这样自以为与瑞秋分手的上头情绪之下,冲动地与影印店的陌生女孩发生一夜情。事后瑞秋在两人试图重归于好时知道了这个插曲的存在,二人因此真正分手。分手后罗斯很快与邦妮开始约会,而瑞秋对此十分不称心,并且明显吃醋。二人发现彼此还是放不下对方,正视自己情感的罗斯又开始徘徊。

 在罗斯决定同邦妮分手而与瑞秋重归于好时,瑞秋让罗斯承认错误的举动让他们彻底分手。菲比成了弟弟小弗兰克和弟妹爱丽丝的代孕母亲,通过人工受孕的方式为不能生育的他们孕育了三胞胎。罗斯与英国女孩艾米丽相恋并火速决定在伦敦完婚。除了怀孕的菲比和为旧情所困的瑞秋决定留在纽约,莫妮卡、钱德勒与乔伊都决定赶赴伦敦参加罗斯与艾米丽的婚礼。在婚礼流程的几天里,莫妮卡同钱德勒擦出火花。意识到自己仍然放不下罗斯的瑞秋在婚礼前夕决定赶赴伦敦挽留,在进入教堂时看到婚礼的温馨场面决定不扰乱这个婚礼,而罗斯却在婚礼上将艾米丽的名字错念成瑞秋,使得婚礼中断。

 罗斯和艾米丽还是完婚了,可是艾米丽因为婚礼上罗斯叫错她名字的乌龙事件而完全不能容忍生活中有瑞秋的存在,二人因此结束了短暂的婚姻。罗斯搬出原先的公寓,在离莫妮卡公寓很近的地方找到了新的住所,但因为得罪了上司而丢掉了博物馆的工作。菲比顺利生下了弟弟的一儿两女,经过十月怀胎之后对孩子们产生感情。莫妮卡与钱德勒感情加深,决定开始秘密恋爱,但被大家接连发现,二人随后公开关系。乔伊获得一个演男主角的机会,但剧集因为资金问题被迫停止,大家飞往拉斯维加斯看望失落的乔伊,在拉斯维加斯的氛围之下,莫妮卡和钱德勒决定在小教堂结婚,在刚到的当下,便看见酩酊大醉的罗斯和瑞秋手持捧花从教堂出来。

 罗斯和瑞秋在酒醒之后发现他们已经注册结婚的事实,决定到法院注销,但罗斯担心自己离婚过于频繁,在没有注销的情况下对瑞秋撒谎说已经完成注销,瑞秋发现后与他争论起来,并真正离婚。罗斯在纽约大学找到了教授古生物学的工作。钱德勒搬到莫妮卡的住处决定开始同居,瑞秋在挣扎无果后决定成全这对恋人,搬去与菲比同住,但因一场起火事件又搬了回来。菲比起先认为起火是由自己引发的而内疚不已,后来查明起火是由瑞秋的直发器导致的,由此发生了一系列令人啼笑皆非的换房故事,钱德勒与莫妮卡在此期间感情升温,钱德勒最终决定向莫妮卡求婚。

 菲比和瑞秋的公寓终于修复完毕,菲比搬回公寓,而瑞秋决定继续同乔伊做室友。乔伊拿回了在《我们的日子》里的角色,大家为此高兴了一番。而在钱德勒与莫妮卡完婚的前一晚,对未来突然恐惧的钱德勒临阵退缩,躲了起来,他在厕所找到一只验孕棒,从而断定是莫妮卡已有身孕。菲比和罗斯在办公室找到了藏起来的钱德勒,并成功说服他回来。而在菲比和瑞秋关于怀孕话题的窃窃私

语中钱德勒进一步误会成莫妮卡已有身孕。钱德勒决定负起责任,同莫妮卡顺利完婚。婚后钱德勒向莫妮卡承诺会好好照顾她和孩子,可莫妮卡却说自己并没有怀孕……

在众人的猜测中,瑞秋承认自己已经怀孕的事实,而孩子的父亲正是罗斯。瑞秋和乔伊继续维持合租关系,但这时乔伊突然对瑞秋产生了情愫。当罗斯觉得自己丧失了很多做父亲的经历时,乔伊建议瑞秋搬去和罗斯同住。这时的乔伊对瑞秋情谊渐浓,并对瑞秋表白了自己的感情,但瑞秋婉拒了。在经历了十月怀胎的艰辛之后,瑞秋生下一个女孩,并抢去了莫妮卡准备给自己女儿取的名字——艾玛。莫妮卡在生气之后,原谅了瑞秋并祝福了这个孩子。

罗斯、瑞秋和他们的女儿艾玛一起生活,却没有产生爱恋,一段时间后瑞秋领着女儿搬回去同乔伊继续做室友,渐渐也对乔伊产生了感情。钱德勒和莫妮卡没办法拥有自己的孩子,万般无奈之下考虑领养。菲比开始和麦克约会,但总要面对麦克不肯结婚的问题。乔伊带着新女友卡丽和大家一起去度假,但两人很快因为没有共同话题而和平分手。此时乔伊得知瑞秋对自己的感情,卡丽也确定自己对罗斯的好感。莫妮卡、钱德勒和菲比在密切关注他们的动向……

图二 《老友记》电视剧海报(二)

乔伊和瑞秋恋爱不久就发现,因为二人太熟悉的缘故不能适应同对方的亲密关系,最终决定做回好朋友。麦克发现自己实在太喜欢菲比,努力克服了自己对于结婚的恐惧心理而向菲比求婚,二人终成眷属。莫妮卡和钱德勒领养到了一对龙凤胎宝宝。瑞秋通过麦克的介绍决定前往巴黎工作,朋友们为她举办了欢送派对。而此时的罗斯意识到自己依然爱着瑞秋,想与她一起陪伴艾玛长大,两人重修旧好,瑞秋也放弃了在巴黎的工作。经历了十年的风风雨雨,大家惜别公寓,留下了各自的钥匙,关门离开。

【要点评析】

一、欢迎来到真实世界,它很糟糕,但是你会喜欢的

世界上有千千万万的人热爱《老友记》,跟他们热爱迪士尼童话世界原因绝不相同。《老友记》带我们走进的是真实但依旧美好的世界。在第一季第一集的结尾,当瑞秋决定要加入大家的生活,并在大家的怂恿下不再依靠老爸的信用卡支付生活开销,决定尝试自食其力的时候,莫妮卡对她说:"欢迎来到真实世界,它很糟糕,但是你会喜欢的。"这句话引领了整个十季笔者对于《老友记》的观感。《老友记》不是在美化生活、创造童话,而是在告诉我们,即使拥有的只是最平庸的生活,也能依靠人自身的力量和生活中无处不在的偶然去发现和创造美好。

《老友记》中人的生活从来不是美满的。瑞秋在加入大家之前是依靠家里生活的富家千金,过着衣食无忧的芭比娃娃般的生活,她只是觉得自己该过这样的生活,而从来没有站在自我价值的角度

思考什么样的日子才能活出她自己。莫妮卡小时候是个胖女孩儿，受到各种冷嘲热讽，并且在长大之后，父母还是把全部的注意力只放在她哥哥罗斯身上，她就算努力到有强迫症行为，在父母回家之前拼命整理家里，把沙发垫子拍了又拍。可是母亲还是会在进门坐下之后拿起沙发垫子继续拍，仿佛在责怪她不够仔细周全。菲比在十四岁时去纽约，当时母亲已自杀，继父进了监狱，她在纽约没有任何认识的人，她和一个白化病人住在一起，可没多久那人也自杀了，和双胞胎姐姐一点也不亲近，并且被姐姐隐瞒了很多事情，连身世都成谜。钱德勒因为受强势而自我的父母影响，有着亲密恐惧，不善于处理人际关系，习惯性地躲在角落，守着破碎的自己，不知道如何与世界相处，努力表现得风趣幽默，并做出夸张的行为以吸引人们的注意，可是总是因为不得体而把气氛搞砸，时常不知道适可而止。罗斯是莫妮卡的亲哥哥，从小看似顺风顺水，受到父母宠爱，是古生物学博士，在博物馆从事自己热爱的恐龙研究，但其实他性格内向，充满书呆气，有很强的自尊心，并且他的妻子在成为同性恋后同他离婚，他觉得这个会成为别人茶余饭后的谈资，由此"离婚"成为他不能正视的一个词语。乔伊是个小迷糊，不让人碰他的食物，不让人碰他的陪睡企鹅布偶，他是一个演员，但只能演一些莫名其妙的小角色，稍不留神就会被忽视掉，人们从不觉得他有什么正经工作，也不觉得他的演员事业能有什么起色。也因为过于轻信别人或自作聪明而常常被骗。

可是，当瑞秋迈出寻找自己人生的第一步，逃婚跑来投奔多年不曾联系的莫妮卡时，莫妮卡收留了她，并在大家的帮助下开始独立面对生活。乔伊犯傻的时候有钱德勒陪着，并且钱德勒也帮助乔伊付了很多年的房租以及帮他收拾过许多烂摊子，乔伊也是钱德勒面试了许许多多室友之后的最佳选择，他们都有许多的小毛病，但选择了互相容忍。罗斯在面对前妻离婚后发现怀孕依然父爱爆发，重逢高中的女神瑞秋之后鼓足勇气开始追求，也美梦成真，并且在"离婚"梗成立之后依然选择相信爱情，即使有走向下一次离婚的可能性。而菲比则是大家的大可爱，也是调和大家关系的秘密武器，正是因为她悲伤的童年，也正是因为这么多年她一直坚持自己并且自食其力地生活着，她的古古怪怪才在大家眼中理所当然显得格外可爱。所有生活的难题在他们身上都消解成了具有强烈个人特色的性格，我们能从《老友记》的角色身上找到跟自己身上某些契合的地方，世界上的悲喜在《老友记》的世界当中好像是相通的。我们在他们的生活当中看见了我们自己生活里的悲欢喜乐。《老友记》用情景喜剧特有的幽默的方式拆解着这个世界的苦难，伴着现场录制的笑声，我们仿佛同他们生活在一起。世界确实很糟糕，有一大堆我们解决不了的糟心事，但是我们有憧憬，我们从他们的友情当中看到了我们所渴望的。在生活中治愈我们的，永远是那些点点滴滴的温暖小事，甚至这些小事才是我们与这个世界真正的触点。所以，欢迎来到真实世界，它很糟糕，但你一定会喜欢的。

二、心上的人们都在身边

仔细观看过《老友记》的观众们不难发现，在整个十季的剧情当中，走向是有过变化的。在最初的第一季，虽然已经确立了六人群像的模式，但是明显将瑞秋和罗斯的爱情戏份放在了情节主线的位置上。而其他角色还没有像后期那么特点分明：莫妮卡并没有那么偏执，很多时候的情绪都是轻松明快的；钱德勒艳遇不少，并不像后来那般不受女孩儿们待见；乔伊可爱的时候多过蠢萌，时不时还有机灵的火花闪现；倒是菲比始终如一地有着各种奇怪的想法。而众所周知，从第三季开始，瑞秋的扮演者安妮斯顿和罗斯的扮演者史威默自减薪水，让六人从此实现平等地同进同退，《老友记》的剧情也从罗斯同瑞秋套路式的"宅男在长大后追到心仪女神"恋爱故事为主线，其他人补充大故事背

景并演一演各自的生活故事,变成真正的六人群像戏,这才开启了《老友记》的经典。

就情景喜剧惯有的模式来说,大多是开始着重情节,后期延续人设。拍的集数越多,到后面就会发现人物身上标志性的特点越会被放大。刚开始《老友记》中的各位主角的特质并不明显,越到后期你会发现莫妮卡的偏执和洁癖越发明显,瑞秋的任性和小孩子气还未脱尽,菲比倒是一如既往地古怪,

图三 《老友记》剧照(一)

钱德勒执着地爆出冷笑话,罗斯的书呆气及乔伊对食物无法抹灭的热情与越发明显的蠢萌都一如当初。但《老友记》的人物从来都不是符号化的,即使他们身上的特质愈发明显,即使每一集给六人安排均等的戏份难度越来越大,但剧集依然在寻找六个人形象的可能性。并在剧情将莫妮卡和钱德勒写到一起时找到了出口,将六人的故事主旨深化,由这个彼此成全的故事开始,真正拉近了剧集同观众之间的关系,寻常男女,因为彼此吸引,为了对方而让自己成了更好的人,并且彼此磨合彼此治愈,牵动人心且治愈人心。故事也在以他们为中心线的那几季里给了罗斯和瑞秋足够的时间,让他们思考,成长,一步步成为后来的学会磨合与兼容的。彼此乔伊和菲比虽然看起来并没有完全属于他们的主线故事,但是他们两个角色对于剧集的贡献是巨大的。正因为他们没有固定的人物搭配关系,所以剧集当中可以将他们同任何一个客串角色搭配在一起,完成一集小故事;也可以在固定任务关系发生冲突时起到有效的调和作用,在解决问题的过程当中也完成了他们自身的成长,完满六人共成长的主线。

观众在观看《老友记》时很难选出最喜欢的角色,因为他们每个人身上都有十分可爱的特质,也有让人十分抓狂无语的特质。就像罗斯会在跟瑞秋吵架,冲动说分手之后以为他们真的分手,而在短短几小时内就同影印店的女孩共度良宵,事后还一直狡辩;但他也会留心菲比的童年愿望,为她秘密送上她童年不曾有过的公主自行车。钱德勒胆小、有亲密恐惧,但和莫妮卡在一起之后有责任有担当,对自己的身份有着清晰的认知,对美女同事的投怀送抱视而不见,也正是因为莫妮卡,钱德勒才鼓起勇气在三十岁之后毅然辞职追求自己想要的职业生涯。乔伊热爱泡妞,蠢萌,好骗,但其实生性单纯善良,像个大宝宝,在误以为菲比怀孕之后,他主动求婚说要照顾菲比和宝宝,让她不要有后顾之忧。而莫妮卡看起来偏执,焦虑,有强迫症,但她就像一个大家庭的母亲一样,照顾所有的朋友们,剧中几乎所有重大的节日大家都是在莫妮卡家共同度过的。瑞秋是逃婚千金,习惯性地以自我为中心、任性,但在朋友们的帮助之下开始尝试自食其力,并找到了自己钟爱的事业,为之努力奋斗,走上独当一面的女强人之路。而菲比虽然看起来总是古灵精怪,但在自小缺少亲情的环境下长大,在找到亲生弟弟之后,因为弟妹身体不适合生育,在他们的请求之下,而帮助他们孕育他们的三个孩子,只为看到他们完成为人父母心愿时的笑颜……正因为这些人物有闪光点也有缺陷,于是他们实

现了抽离于刻板角色而成为有血有肉的人,他们变成了你我身边随处可见的普通人,所以他们的故事才更真切地打动着我们。

图四 《老友记》剧照(二)

我们深陷于《老友记》剧集的很大一部分原因是,我们羡慕剧中人物的友情,也羡慕这群关系亲近的朋友们就生活在一起,即使不同住在一起的伙伴也有大把的时间同大家聚在莫妮卡家或中央咖啡馆。虽然这跟情景喜剧的布景设计有很大的关系,但是他们这种六人同进退的情谊,从演员本身的立场到角色及故事线的设定都非常打动人心。他们是不同的人,每一个人都有着鲜明的个性特色,但是他们从不因为彼此的不同而无法调和,而是最大限度地理解并包容彼此,即使是心理有疙瘩,也能够大胆地说出来。这样调和在一起,才是大家能够共同相处的原因。欣赏的人们都在身边,对于我们来说是一件多么难能可贵的事情啊!

三、我们都迷茫,也都在成长

长辈们总是对我们说:"这是你们最好的时候。"《死亡诗社》中基廷老师总是告诉孩子们:"seize the day."但我们总是在每个阶段各种各样的压力当中抬不起头来,怀疑我们现在的日子到底好在哪里。因为我们跟《老友记》中的人物一样经历着对父母的责任,对自己学业工作的规划,对美好爱情的期待,对未来的迷茫和期待。我们和他们年纪相仿,遇到的问题相似。《老友记》剧迷当中流传着一句话:"生活不如意,重看《老友记》。"有很多人分享过他们同剧集当中情节相重合的人生经历:有人说,看到莫妮卡和钱德勒在城郊找房子的时候,他们也在为寻找自己的房子而东奔西走;在看到麦克为菲比的奇怪而吸引,并且用"奇怪战胜奇怪"同菲比在"同一个频道"交流的时候,她也遇上了自己的爱情;也有人说,在认真准备职业规划,并考虑换工作时,看到瑞秋决定从咖啡馆辞职,她那句"我不想三十岁的时候依然在这里工作"给了她莫大的鼓励。而我们能从《老友记》中六位主人公那里找到的最好答案则是我们可以在朋友的陪伴与相互扶持之下共同成长。我想这就是《老友记》能够被这么多代观众喜欢并常常拿出来翻看的原因,这是它特有的温情。

《老友记》剧集中最令人感动的一个片段是莫妮卡问钱德勒关于未来婚姻生活想象的那段话,他说:"(我本来想要)四个(孩子)。一个男孩,一对双胞胎女孩,再一个男孩。"莫妮卡问他还想过什么?他说:"嗯,还有我们住的地方。像是在市中心外的小房子,我们的小孩可以学骑单车。可以养只猫咪,脖子上挂着铃铛,每次它跑出门的时候,都能听得见铃声。在车库上盖一个房间,让乔伊养老。"于是莫妮卡和我们都真真切切地被感动了。莫妮卡回答他说:"你知道吗,我不要一个盛大的婚礼。我要你刚刚说的每一样东西,我要一个婚姻。"我们被这种温情和美好打动,为今后的所有陪伴都胜过那个梦想中最大的婚礼,也为在那个最好的规划里面,钱德勒留给乔伊的那个车库上面的房间,无论乔伊今后过上怎样的日子,钱德勒永远为他敞开自己的大门。友情至此,夫复何求?《老友

记》中有各式各样的笑料,但归根结底,它的底色始终是温情。这种温情极为勾人,是真正能够吸引观众一直关注下去的良方。正如一个评论所说的"最好的喜剧,最后都有让人如见老友、如回家中的感觉"。在我们已经反复观看,并且在台词熟透,连笑料都熟记于心的状态下,还愿意再看一遍《老友记》的原因,就是剧中这样能让人放下心来,暂时忘却周遭,能够单纯放松微笑的温情氛围。

在这样的温情包裹下,观众们对《老友记》极为依赖,在2004年最后一集的时候甚至出现了万人空巷,守在电视机前观看的场面。我们好奇莫妮卡和钱德勒搬到郊区之后如何手忙脚乱地带孩子,乔伊究竟有没有住到车库上面的房间里,长到青春期的艾玛会不会变成小瑞秋,而瑞秋又是如何教育她,罗斯是一个怎样的爸爸,菲比和麦克的生活会是怎样的怪诞……他们代表了尘世生活当中的一个个我们,将我们的生活剧情化,所以有聚也终会有散。《老友记》确实只能在第十季截止了,因为老友们已经有了各自的家庭和生活重心,虽然他们的友情肯定在延续,但他们并不能继续将友情当作生活的中心。属于六个人的莫妮卡客厅和咖啡屋的沙发座位同二十代的所有不成熟和焦虑,都随着每个人承担起家庭责任的脚步而深埋心底。会长大的,但温情常在。

图五 《老友记》剧照(三)

【结语】

《老友记》是一部蕴藏着日常巨大能量的剧集,能量大到,瑞秋的扮演者珍妮弗·安妮斯顿开Instagram账号时,发布的第一张照片是《老友记》六人的合影,多年过去,这六人合体的威力依然可以让Instagram的服务器暂时瘫痪。长长的十季陪伴了许许多多的人长大,人们笑中带泪地在其中找到自己的影子,再笑着前行。就像他们六人在最后一集告别莫妮卡的公寓,奔赴新的生活。虽然不舍,但这就是生活。《老友记》太大了,大到笔者没办法方方面面地去兼顾它的所有细节,所有笑点,所有感动。但是笔者相信看过《老友记》的人在回忆起那一句句经典的台词,一帧帧有爱的画面,一个个个性十足的角色时都能够会心一笑,并且用各种细节对上暗号。前方总有千难万险,希望回头总有一群人愿意对你说:"I'll be there for you."

(撰写:韩 昀)

《新白娘子传奇》（1993）

图一 《新白娘子传奇》电视剧海报

【剧目简介】

《新白娘子传奇》是由中国大陆和香港、台湾地区联合拍摄的古装神话题材电视剧。1992年我国台湾地区制作方邀请了夏祖辉、何麒执导，贡敏、赵文川、方桂阑、何麟担任编剧，作曲家左宏元及著名演员赵雅芝、叶童、陈美琪等加盟，改编经典作品《白蛇传》而拍摄了该剧。

《新白娘子传奇》1992年11月15日于我国台湾地区首播后迅速风靡，次年2月被引进大陆，央视一套、央视三套、央视八套、央视十二套、江西卫视、湖南卫视、广西卫视、浙江卫视等多家电视台相继播映，由于极高的收视热度，该剧更是在寒暑假档被反复播出。《新白娘子传奇》一举成名，成为《白蛇传》传说经典翻拍改编，斩获日本第二十届国际电视美术展金牌奖、电视指南《80后心目中的十大经典港台剧》（古装篇）第一名、多个频道年度收视冠军等荣誉，足见其非常受观众的认可与喜爱。

【剧情概述】

千年前，在山野中修炼的一条小白蛇素贞（赵雅芝饰）在捕蛇老人的手中为一小牧童所救，白素贞记下此救命之恩。

千年修炼终幻化成人形的白素贞经观音大士指点，忆起人间还有一段情缘未了，于是和与其姊妹相称的青蛇小青（陈美琪饰）一起在西湖断桥之上寻得前世救命恩人小牧童许仙（叶童饰），经由游湖借伞，两人暗生情愫、一见倾心。为报答恩情，白素贞以身相许，与许仙相伴人间，过起恩爱的人间生活。许仙为实现心中济世救人的理想欲开设药铺，却银两不足，无奈之下白素贞只得指使小青盗取钱塘库银，不料东窗事发，许仙被流放至姑苏。白素贞一路寻觅，终与许仙相见，夫妻二人便在姑苏开设并经营药铺保安堂。白素贞用自己的法力救济百姓，为保安堂带来了名气与声望，因此许仙对她愈加钦佩。

然而好景不长,端午日白素贞因饮下雄黄酒现出原形,吓死了许仙,白素贞救夫心切而赶至瑶池求夺仙丹,触怒王母,幸而观音出面求情救助。二人重回凡间生活,白素贞继续用法术为许仙化解种种灾劫,甚至为给许仙充场面,令小青偷盗梁王府四件宝物。梁王察觉此事后遭白素贞威胁,明里轻判流放许仙,暗中却请来得道高僧法海(乾德门饰)欲对夫妇二人除之而后快。

流放途中,白素贞关山迢迢一路寻觅郎君,与此同时,许仙一路上也辗转漂泊历经波折,终在镇江发现了白素贞开设的保安堂,二人得以重聚。许仙终是发现了白素贞的蛇妖身份,却没有影响两人的感情,许仙带着她与小青迁至姐姐许娇容(尹宝莲饰)家居住,一家人和睦友爱,在镇江继续济世救人经营保和堂,设计降服了为害人间的妖孽蜈蚣精。同时,"中宵不眠,宿怨即消,祸福同行,子去子来",小青也在宿命难解烟消云散的一场情劫中参悟人情。

温情平淡的人间生活没过上多久,白素贞怀孕生下她与许仙之子许仕林,已成得道高僧的镇江金山寺方丈法海为维护天道纲常现身,欲替天行道,因白素贞先前和小青多次违背人间的规则秩序使用法力盗取珍宝银两等接济许仙的药铺,令许仙"官司缠身,牢狱不断""为害人群,戏弄官府",法海以"是为天理所不容"等缘由咄咄逼人,与白素贞双方斗法。法海使计将许仙困于金山寺内逼迫白素贞前来,白素贞救夫心切、别无他法,最终酿成"水漫金山"的结果,危害到了人间的安定,也违背天界的律例,被法海镇压于雷峰塔。雷峰塔下,但闻声声悲唤,只见夫妻手难再牵,只能等待"二十年之后,待文曲星中状元之日,就是你出塔之时"。许仙伤心欲绝,知晓妻子酿成大祸被压于塔下已无回天之力,只有忍痛留下娇儿给姐姐照顾,雷峰塔前辞爱,落发于镇江金山寺,为妻修行,以功德回馈白素贞,以助她赎罪,早日能够脱离被压于塔下的苦难。

至此,故事进入下一篇章,即讲述白素贞、许仙之子许仕林高中状元救母的故事:二十年后,许、白之子许仕林(叶童饰)已长得一表人才,与表妹李碧莲(夏光莉饰)从小青梅竹马,和少年侠客戚宝山(石乃文饰)成为结义兄弟。许仙的姐姐许娇容和李公甫夫妇(江明饰)将许仕林父母之事和其身世如实告知后,仕林便立下高中状元的誓言,以搭救母亲白素贞,早日母子团聚。早年间为害一方被白素贞降服而结仇的蜈蚣精的父亲金钹法王为报杀子之仇,使计利用本性纯良的玉兔精胡媚娘(赵雅芝饰),欲加害许仕林。谁知单纯可爱的胡媚娘与许仕林亦是两情相悦,不忍伤害许仕林,最后为护许仕林而落得香消玉殒。

白素贞被压雷峰塔下依然能感应到自己的儿子有难,于是救子心切冲破守卫强出宝塔搭救许仕林,因为此举又违背令天界教令,她遭到"西湖水干,雷峰塔倒,否则永世也不得出塔"的惩罚。渡过了此劫的许仕林潜心埋头苦读,终高中状元,可以完成自幼的夙愿救出母亲,他领旨回乡,一步一叩至西湖雷峰塔前祭拜母亲,虔诚孝道感动天地,让其母亲终得重见天日,促成母子二人光明正大地团聚了。

浩劫终过,合家团圆,白素贞、小青、法海及许仙四人也恩怨冰消,一同得升天界。本应是皆大欢喜。但两代人情缘的结局分别是:许仕林依诺娶表妹李碧莲为妻,与胡媚娘"我来为前世留下的怨,我爱还今生纠缠的恋"已成镜花水月;而许仙夫妻历尽悲苦,结局一个成佛一个成仙,齐登极乐,那白首偕老的誓言也终成空了。

【要点评析】

在《新白娘子传奇》中,搭建起这一经典传奇故事的是其独特的横跨"人、仙、妖"三界的人物世界设定,而这又与贯穿剧中的颇具古典审美的影视叙事元素互为表里,架构出《新白娘子传奇》丰沛的艺术创造力。

一、"人、仙、妖"的三元人物设定

本剧在进行人物设定时,实际上采用了"人、仙、妖"三分世界的设计。三界殊途,且在身份地位上并不均衡:法海是得到过天界点化的得道高僧,应属仙家;白蛇素贞虽然秉性良正,但其本质为妖,在三界地位阶层中所处最低;许仙虽然羸弱无能没有法力,但其人类的身份在本质上也高于妖类。基于此,本剧对主要人物法海、白素贞、许仙及小青的设计是极为精细和微妙的。

1. 法海——伦理秩序的化身

法海是得道僧侣,得天帝御赐仙丹及佛祖亲赐金钵,以助其早日回归极乐,又得佛祖法喻,在人间担任收除作恶精灵的重任,可见法海担有仙家责任,可将其视作仙界维护三界既定伦理秩序的化身。

法海象征着三界约定俗成的规则秩序的守护神。对应着封建社会中各阶级奉行的公序良俗等诸多规则的卫道士,隐喻着那时程朱理学以儒家正统自居以禁锢其他伦理思潮的现象,法海所守护的三界规范则正是"灭人欲,存天理"之伦理标准的演化。法海金钵之力的强势及其多次在与白素贞斗法中取得胜利均代表着仙家伦理秩序处于绝对地位,不容挑战。

2. 白素贞——妖亦有道

白素贞是离仙一步之遥的角色,为报人世未了之恩情入世,因此她以妖的身份代表着人世间的情感和欲望。她报恩的方式是以身相许,实属荒唐之举,这样感性的价值取向代表的个人化的情感和欲望是被那时的主流伦理禁止与扼杀的,因此虽然她的种种反抗和冲破禁锢("水漫金山"、打伤守卫突破雷峰塔的镇压)的行为代表着新的伦理观念的出现与生长抗衡着伦理规训,但是她依旧注定受到伦理规范的压制和束缚。在全剧与伦理规范对抗的过程中,白素贞所持之道也愈加清晰地呈现在观众眼前。

作为妖类,即天然地与人界环境存在冲突。百姓对妖类下意识的反应都是惧怕和反感的。然而白素贞在人界经历种种后却被百姓称作"活菩萨""有情有义的好妖""白娘娘",借用观音大士恩准渡化白素贞之际对青儿说的话:"许仙有情,许仕林至孝,你们主仆有义,这白素贞可真是集世间至善于一身。"这样的转变突破了仙、人两界对妖的固有观念,白素贞作为妖的个体的突破,实际上也是突破和挑战着社会规则的约定俗成。

3. 小青——本我的觉醒

在剧集的前期,小青可以说是作为白素贞的附属而存在的,小青的行为是白娘子的意志的补充或具体化呈现。小青作为独立行动的个体角色,可以把姐姐不能直接表达的意志以具体的方式清晰地展现出来,并呈现不谙世间法令、违背既定秩序的天真形象。换言之,在小青的本我觉醒之前,她承担的是白素贞作为妖的行为补充者的角色。

而进入后期,小青的本我经历了人性的启蒙与激发探寻的过程。许、白二人的爱恋是对小青情

感意识的一次启蒙,也是小青对本我的初探:对于白素贞口中的"问世间情为何物,直教人生死相许""等你有喜欢的人,就会明白了",小青期盼"自己会有这一天"。作为尝试,她误将姐姐喜欢的人当作自己喜欢的人,以至问许仙"如果有一天,我也失踪了,你会不会像关心我姐姐一样地关心我",她对许仙的称呼变为"官人""相公",如"为了官人,还是让我去吧","为了相公,我想我们还是用偷比较快","如果把它们放在家里,官人一定会很喜欢",等等,经白素贞"且莫强分彼此论轩轾""放开心胸接纳他,帮助他"的劝导,才消解脱离误区。许、白二人爱情的旁观对小青产生启蒙影响,也是她之后与张公子产生情感纠葛的基础。与张公子的相爱相离是小青的本我最终觉醒的过程,她对自身意识的感知不再是浑浑噩噩,而是从"只准自结世间缘,不愿妹也在其间"到"从此天涯陌路人,恩断情绝,了却前缘",选择了舍弃占有以保护爱人,完成了妖类对人性本我的塑造。

4. 许仙——市井人间的苦行者

许仙出场时即被刻画为一个安于市井、羸弱怯懦的普通人,因与白素贞的爱情,他历经风波,在此过程中愈加感性多情,却依旧是循规蹈矩、挣脱不出规则束缚的普罗大众。他是人类群体在俗世众生的一个具体的投射,是芸芸众生的真实写照。他无法调动起观众过多的敬仰或憎恶,因为他的懦弱和摇摆正是人类自身面对情与理的纠结时所必然产生的,这一人物形象是平凡普通的市井百姓与下层知识分子的典型写照。

许仙作为人界的代表,无论他在既定的伦理规则与个人欲望之间怎样抉择,始终都还是一个囿于世俗眼光的套中人。所以哪怕他做出突破桎梏的尝试,也会随即被心中根深蒂固的伦理规范所折磨,因此他一路都在遭受种种磨难,最终落发金山寺。

除了刻画三界的代表人物之外,本剧对"人、仙、妖"三元设定的内部均衡和结构对称方面也有精巧设计。在以白素贞与法海为首的两大阵营中:前者有善解人意、是非分明的人界夫妇许姣容、李公甫,单纯直率的蛇妖小青及普度众生的得道上仙观音;后者有奸诈凶残、草菅人命的人界父子梁王爷、梁连,为骗取钱财毒害百姓的蛤蟆精王道灵及欲惩戒白蛇的仙界王母。可以看出双方阵营的各界角色设置安排数量完全一致,给观众以旗鼓相当、势均力敌之感,更能促使观众代入,而人物关系严谨且具有清晰的结构,更有助于观众记忆和厘清剧中的人物关系。篇幅所限,关于"人、仙、妖"的三元人物设定此处不再赘述。

二、古典审美的影视叙事元素

1. 浪漫古典的传统意象——伞

伞是《新白娘子传奇》剧中出现频率很高的意象元素,勾连着许、白爱情的各阶段。全剧中伞作为具有主要情节推动作用的物件出现了11次:"游湖借伞"是许、白爱情的起点;成亲前,漫天风雨中白素贞撑着伞找到了失魂落魄的许仙,两人在一把雨伞下心意相通;"雷峰塔前别娘子"也是以伞作为道具的高潮;之后,白素贞被押雷峰塔下,许仙毅然带着雨伞去金山寺做有情僧,伞也陪伴

图二 《新白娘子传奇》剧照(一)

了许仙出家,伞在身边,如同妻子在身边,见伞如见人,往昔种种,皆能时时浮现眼前……伞虽然隐喻"散",暗示夫妻或将经历分离之苦;但同时伞的意象又与许、白二人爱情的轨迹交相重叠,也具夫妻齐心、风雨与共之意,富有浪漫古典的缱绻意味。

2. 新旧相谐的音乐元素——新黄梅调

音乐作为《新白娘子传奇》最为创新和流传的元素之一,剧中的音乐元素相对于一般电视剧主题曲有几点特色之处:多以唱代对话、独白,所占篇幅较大。

贯穿全剧的"新黄梅调"通俗演唱形式,由著名音乐家左宏元创作。曲调在形式上自然,情绪上流畅,通俗易懂、朗朗上口,演员以不同的唱腔进行演唱:白素贞的唱腔幽柔婉转,小青的唱腔清丽脱俗,许仙的唱腔隽秀逸朗。既对剧情进行了柔和自然的衔接,又以新鲜独特的形式呈现了人物形象的不同性格特点,使得许仙、白素贞情比金坚、风雨与共的爱情故事更增添了欣赏性,在对观众情绪的感染,对故事剧情的推动,对主题表意的揭露方面都有所助益。一曲《渡情》更是在当时引得大街小巷重复播放,其中大量使用"啊"等叹词,就是融合了黄梅调元素与京剧的唱腔。此外,新黄梅调唱词还融入古籍经典(如第一集白娘子与观音大士的对唱"渡我素贞出凡尘"出自《佛学经典》、第二集画外音中唱段"慎终追远来祭祀"出自《论语学而》"慎中追远,民德归厚矣"等)和梨园名句(如第二十六集,白素贞唱词"情纵痴,也有完,不如清修把皮毛换"出自方成培的戏曲剧本《雷峰塔传奇》等),蕴藏传统典籍与通俗文化,为本剧增色不少。

除了最为脍炙人口的《渡情》之外,《青城山下白素贞》《官人不愧是良人》等包括背景配乐在内的近百个唱段被编排布局在全剧情节发展的各个关键节点上,起、承、转、合,相得益彰,在叙事形式方面添彩不少。结合唱词内容与蕴于其中的情感,剧情情节的发展和故事的内在意蕴在音乐方面也得以展现,赋予配乐的主题以重缘报恩、向善求和等具有正面意义的世俗内涵,衍生出故事的整体发展和价值倾向,构筑起经典的艺术空间,特点鲜明,意义深远。

3. 因情相变的视觉美学——服饰色彩

《新白娘子传奇》中的服装也蕴含着别具一格的美学意义。细加研究,会发现服装的色彩运用在影片中起到预示剧情、刻画角色情绪、烘托氛围的作用。

许仙的服饰色彩从剧情开始一直到水漫金山后回到姐姐家这阶段服装色彩都是以蓝、灰为主。之后自从白素贞道出实情,袒露两人情缘,许仙衣服便以内白外黄为主。直到白素贞即将被法海带走到被压雷峰塔下,许仙衣服又还原为蓝、灰。蓝、灰色预示着许仙不解实情,带着怀疑,与白素贞生有隔阂及祸事发生的预警。而黄色则是纯色中最富有光感,也是相当明亮的颜色,它预示着与妻解除心结,感情升温,许仙对当前的生活感到非常满意与快乐。

白素贞的服饰色彩亦然。为报恩下凡,一袭白衣,白色给人宁静、纯净的感觉。白素贞与许仙喜结连理后,上衣变为紫色内衫搭粉紫色外衫,下配粉色长裙。紫色搭配粉色,颇具女性柔美特征,很适宜表现女性内柔外刚,给人以温暖和幸福的感觉。这个阶段的服装衬托出白素贞已经融入凡间恩爱生活。白素贞被法海收在金钵内,带到雷峰塔。白素贞内衬白衣,外套青纱。青色加白色的服装衬托了白素贞心中苦楚无奈,所以青加白是表达"清淡",抛下红尘、重新开始的意味。种种服饰色彩因情相变,构成匠心独运的视觉美学。

【结语】

白娘子与许仙人妖之恋的故事最早成型于明朝冯梦龙《警世通言》中《白娘子永镇雷峰塔》这一节。从此之后,这一动人的爱情故事便被逐渐传播,直至家喻户晓,成为中国四大传说之一。白娘子的角色形象集诸多传统观念中美好的道德品质于一身:忠贞痴情、感恩图报、正义慈悲、温柔爱子,她的人性盖过了她的妖性,于是她被镇压雷峰塔下才让人深感同情。在白素贞以妖的身份逐渐具备人性的过程中,人们也逐渐不再平面化的将她看作蛇妖,而是把她看作一位勇于突破礼法规范桎梏的觉醒女性。

不难看出,剧中几乎不存在观众对妖的刻板印象,也不存在厌恶、恐惧等情绪的引导,甚至还对正义阵营中的妖精形象进行了人化和美化(如白素贞、小青与胡媚娘等),弱化了刻板观念先入为主的矛盾,进而突出角色对于伦理规范禁锢的反抗。对此白娘子与小青均有尝试,不过均以失败告终。

图三 《新白娘子传奇》剧照(二)

人欲情感与礼法规则是世俗伦理中产生激烈矛盾冲突的对抗点。《新白娘子传奇》中的角色都在人欲和礼法的桎梏之中陷入纠缠挫磨,无论人、妖还是仙,只要违背甚至挑战了规则戒律都会相应地遭受惩戒:白素贞被压于雷峰塔下,小青被收入观音瓶中,许仙落发金山寺修行,法海受到菩萨的训诫。种种挑战规则——遭到惩戒的轮回下,塑造的价值导向始终维护着传统伦理的公序良俗,汇集到故事的结局形成了圆满的终局:许仕林勤勉高中,金榜题名之后孝感天地,救出母亲迎娶良配,历经波折的白素贞、小青、法海、许仙都得道飞升。当反抗的行为逐渐被驯服,发展为极致规范的合乎礼法的圆满,那么成仙就是最后的归宿。主要角色从各种身份最后归于一道升仙的过程实际是颇具代表性的社会规训的过程。

作为一部神话传奇题材的影视剧,《新白娘子传奇》电视剧深受儒、道、禅等中国传统美学意象的影响,蕴含了丰富的中国古代信仰因素:转世轮回、忠贞不贰、善恶有报、忠孝慈悲等价值取向引导,都在情节的发展中与观众的价值倾向进行共鸣,潜移默化地影响着观众的思想,起到了一定的警世和教化功能。同时,这些信仰因素大多讲求的不是向外抗争来改变命运,而是向内求诸自己的修身养性。因此,我们仅看到剧中角色形象所代表的社会规训是不够的,更应该向内、向心发掘,思考明确其背后更为深广的积极意义。

(撰写:陈森森)

《法兰西之恋》(1992)

图一 《法兰西之恋》电视剧海报

【剧目简介】

《法兰西之恋》是阿兰·邦诺指导的三集电视剧,它由法、德两国合作拍摄,分为《复活》《情歌》《越境》三部分,每集时长99分钟。电视剧讲述了1945年第二次世界大战后,德国下士汉斯·霍夫斯特帮助法国战俘和歌女吉赛勒从俄国逃到法国,中途遭受法国宪警蒂特德的追捕,最终在朋友亨利的帮助下成功逃脱,并与流浪歌女吉赛勒私奔的故事。《法兰西之恋》在1992年首映,影片主题曲《依莲》红极一时,该剧在豆瓣的排名位于法剧前10名,评分高达9.2分。

【剧情概述】

《法兰西之恋》根据剧情分为三部曲,分别为《复活》《情歌》《越境》。第一集《复活》开始于"二战"后第三帝国崩溃之时。法国流浪歌女吉塞勒在柏林军队中卖艺献唱,汉斯·霍夫斯特对吉赛勒产生爱慕之心,然而因为德军的身份,他的告白遭到了对方的拒绝。此时,美、英、俄军已经在德国易北河进行了著名的会师,敲响了德国法西斯的丧钟。但是一部分法国战俘因为证件丢失,无法向美军长官证明身份以渡过易北河,于是他们找到会讲英语的汉斯,请求他向美军说明情况,帮助他们渡过易北河。汉斯也说明自己只是一个未在战争中犯下任何罪行的德国士兵,希望与他们一起渡河。于是法军为汉斯换上法国军服,并且让他借用皮尔·孟迪尔的名字渡河。最终,汉斯向美国长官说明他和法国士兵的战俘身份,受到长官的理解和热情款待,成功地帮助法国士兵和歌女吉赛勒渡过易北河。但是吉赛勒依旧对德国人充满仇恨,并未领情。汉斯在回法国的火车上,感受到了法国人民对于纳粹残酷暴行的痛恨和对祖国家乡的无限思念,后来他又逃上一辆美国士兵乘坐的火车,告诉他们希特勒已经自杀的消息,所有人都在为法西斯的失败而欢呼雀跃。列车随之驶出德国边境,汉斯被美国士兵藏在箱子里从而逃过搜查,他在列车抵达法国时与朋友们道别。汉斯终于回到阔别已久的家乡,在那里看到了众多在战争中牺牲的士兵坟墓,心中充满了伤感和愧疚。后来,他回到曾经居住过的塞文山脉,看到村中的小女孩弗朗克已经长大,并送给她口香糖作为礼物。而当他带着咖啡、巧克力、香烟来看望昔日好友瑞兰斯一家时,却遭到了朋友

的轰赶。战争的仇恨让他们无法接待一个德国人,德国人曾经抢走他们的孩子和丰收的果实。尽管汉斯在战争中没有杀过人,但是他们不愿意成为通敌犯,最终他们还是把汉斯交给了法国宪警。于是,汉斯在法国军营中遇到了顽固偏执的警察蒂特德,无论他怎样解释,蒂特德坚持认为他是一名纳粹间谍,并且至少杀害一名法国士兵才偷走军服。此时吉赛勒也已经回国,并在一个酒馆中唱歌,她因为生活所迫,偷窃食物而被捕入狱,在狱中与汉斯重逢。警察蒂特德因为看到两人的相识而认定他们是通奸的纳粹间谍。最后,吉赛勒被释放,并到一个乐队唱歌。汉斯因为警方指控的证据不足,以伪装罪被判处8个月监禁。

图二 《法兰西之恋》剧照(一)

第二集《情歌》主要讲述了汉斯和吉赛勒的爱情故事,以及吉赛勒和亨利共同营救汉斯的行动。汉斯在监狱中备受法国囚徒的欺凌,甚至被殴打。只有原法共游击队员亨利同情他,在狱中帮助他免受欺辱。后来,亨利找到神父求救,却因汉斯缺少帮助法国人的证据而遭到拒绝。亨利在出狱后,只能寻求吉赛勒的帮助,于是吉赛勒跟随神父来到监狱为汉斯作证,汉斯因此被转到另一个德国战俘营。在新的战俘营中,汉斯依旧未能逃离厄运,他被法国人用作排雷的工具,在一次行动中被炸伤。在疗养伤病的过程中,汉斯收到了吉赛勒新的演出海报,欣喜万分,他在德籍朋友施格莱尔的帮助下成功溜出拉图比,来到迪耶普观看吉赛勒的演出。不料汉斯又在演出现场被蒂特德发现,幸好在吉赛勒的帮助下成功脱身,与朋友施格莱尔逃往巴黎。二人在巴黎会见了亨利和他的家人,寻求帮助,于是亨利偷用父亲的证件为朋友做假证件,不料却被蒂特德盯梢,无奈之下,三人只能在车站告别,施莱格尔取道回国,汉斯因不舍心上人吉赛勒而留下。随后,汉斯又找到吉赛勒,二人燃起熊熊的爱火,并产生了私奔的想法。可是热烈的爱情还未能持续多久,汉斯就在一天晚上被法军抓捕。伤心的吉赛勒再一次找到亨利求助,她说:"我有四年时间都在恨德国人,现在我却爱上了他们的一个。"亨利也回答:"我和德国人打了四年仗,现在却要去救他。"二人放下民族的仇恨,毅然决然地踏上了营救德国朋友汉斯的道路。

第三集《越境》将剧情的发展推向高潮,在朋友亨利的鼎力相助下,汉斯与吉赛勒最终逃过蒂特德的追捕,越过法国边境而私奔。汉斯被捕后,因为郁闷和愤怒,用棍子捅向高压变电器,造成重伤。卧床接受电击治疗时,他心生一计,打算挟持一位晚上前来军营的妓女,借其女装混入妓女们之中逃跑。与此同时,吉赛勒和亨利也来

图三 《法兰西之恋》剧照(二)

到汉斯的军营外打算实施营救。但由于三人没有事先商量,亨利进入军营时,汉斯已经成功脱逃,而亨利则被蒂特德逮捕审问。汉斯随妓女们离开后,到达了一个美国军营,并在那里结识了军人史佩斯。他帮助美军用法语做生意,大赚了一笔。吉赛勒得知亨利被抓后,去寻找神父帮助,但遭到拒绝。无奈之下,她只能找到蒂特德询问汉斯的下落,甚至愿意用身体作为交易,但发现蒂特德也在寻找汉斯。最终,她从战俘营的朋友那里得知汉斯已经逃走。吉赛勒来到汉斯所在的美国军营,但被拒之门外,她只能来到军营外的酒馆打工,等待时机。一天,吉赛勒正在酒馆弹琴卖唱,碰巧看到汉斯和美国军人来此寻欢作乐,她十分愤怒,冲到汉斯面前,诉说自己和亨利为他所付出的艰辛,并告诉他亨利此时还在狱中遭受审问。汉斯听到后十分自责,与美军朋友史佩斯、沃纳夜闯战俘营救出亨利,但此时吉赛勒已经愤然离去。亨利与汉斯再次相见后,安慰朋友不要再自责,虽然德国人在战争中所犯下的罪行不应该被忘记,但是汉斯并不是他们中的一员,他希望汉斯要坚信新世界的到来。

图四 《法兰西之恋》剧照(三)

由于没有证件,汉斯又被美军抓捕,转到一个收留所。一次偶然的机会,他毛遂自荐,去瑞法边界贝尔福的一个农场帮忙。那里的生活让他仿佛回到在德国当农民的时候。农忙之暇,他写信给亨利,表达自己希望找机会带吉赛勒越境的心愿。亨利按照朋友的要求找到吉赛勒,告诉她汉斯正在边界等她,却引发吉赛勒的气愤。亨利终于难掩一直以来对于吉赛勒的爱恋,与她热情相拥。但是冷静后的亨利十分自责,对吉赛勒表达歉意,吉赛勒也放下之前对于汉斯的怨恨,结束了这段露水情缘。随后,亨利为帮助汉斯,偷偷作为担保人让吉赛勒在贝尔福剧院参加演出,汉斯也在农忙结束后来寻找心上人。不料此时蒂特德已经收到吉赛勒演出的消息,在剧场对汉斯守株待兔。吉赛勒在剧场彩排时发现汉斯的身影,明白了这一切都是亨利的撮合和安排,非常生气。但在警察的追捕下,不得不随汉斯逃跑,亨利则在后面牵制住蒂特德。最后,汉斯和吉赛勒来到了瑞法边境的悬崖边,汉斯用绳子使两人下到悬崖底部,而掉落在悬崖边的蒂特德则在亨利的要求下,放弃了对汉斯追捕的念头,才得以获救。汉斯与吉赛勒成功出逃,在悬崖下激动得热泪盈眶,他们大声对悬崖上的亨利表达感谢,亨利也向他们挥手致意,剧情完满结束。

【要点评析】

一、电视剧的声音与节奏

《法兰西之恋》是一部影视声音节奏鲜明的作品,剧中的配乐、自然界的声音、人物的歌唱和对话相互交织,在推动剧情、渲染气氛和带动节奏上起到了关键的作用。在配乐上,该电视剧采用不同风格类型的音乐,烘托了不同的环境气氛。例如,在难民逃亡的镜头中,背景音乐是哀伤悲凉的,表示战争给人民带来了深重的灾难;在汉斯遭到法军追捕时,则配有急促紧张的背景音乐,渲染双方较量

时的紧张气氛;汉斯到达贝尔福的农场后,画面从狭窄的军营转为辽阔的田园风光,背景音乐也随之变得轻松而欢快,尤其是当汉斯坐在草垛中写信给亨利畅享未来时,配乐中洋溢着希望与喜悦,表达着人物欢乐的心情;而在蒂特德追捕汉斯和吉赛勒的情节中,配乐再一次变得高亢紧张,将观众的情绪带向高潮;汉斯与吉赛勒成功脱逃后,音乐则变得浪漫而舒缓,渲染和预示着二人美好的爱情。总之,全剧的背景音乐总是随着剧情的发展和主人公心境的变化而变化,控制着全剧的叙事节奏。另外,《法兰西之恋》的拍摄场面宏大,这使得自然界的声音也成为全剧背景声音的重要组成部分,包括军营、火车、酒馆、剧院、农场等地方发出的声音。例如,在战后美国军队中响起的国歌,代表着第三帝国的崩溃;在汉斯逃往法国时,火车的轰鸣声响彻夜空,气势恢宏,传达出着战胜国的人们返乡的喜悦;而边境农场上丰收农忙的声音,则让剧情节奏变得舒缓,为最后高潮部分的发生做了铺垫。

《法兰西之恋》除了配乐和自然的声音,还充分重视人物的声音。其中主人公吉赛勒的歌声成为人声中的重要组成部分。例如在第一集开篇中,吉赛勒动人的歌声在嘈杂的军队中脱颖而出,汉斯也被她的歌声深深吸引,对吉赛勒一见钟情。之后,汉斯因为没有身份证明而辗转于各个战俘营,吉赛勒也回到法国继续卖唱的生活,她的歌声也逐渐随着心境的变化而变化:在小酒馆演唱时,她虽然贫穷,却是无比幸福和满足的,此时的歌声也是轻松而欢快的;汉斯被捕后,吉赛勒心急如焚,她在狱中为汉斯清唱一曲新歌,表达着对爱人的安慰和浓浓的爱意;随着演唱事业的成功,吉赛勒的歌唱风格愈发热情奔放,表达着她在工作中收获的快乐;但是当汉斯再次被捕入狱后,吉赛勒一心想与亨利营救朋友,也暂时放下了演唱的生活,她动人的歌声终止了;最后,在好友亨利的帮助下,吉赛勒得以在剧院重新排练,并且在歌唱时又一次与汉斯相遇,把剧情带入高潮。可以说,女主吉赛勒的歌声是全剧声音节奏与主题表达最为重要的环节之一,她用动人的歌声抚慰了战后的士兵,安慰了贫苦的百姓,解救了狱中的爱人。她的歌声传达着战后人民对于生活的乐观精神,对于爱情的热切盼望,以及一种面对苦难的不屈和顽强。

另外,《法兰西之恋》选材背景宏大,演员众多,不同角色的声音共同构成了"众声喧哗"的场面,形成了一种复调对话。剧中的对话大体可分为两种:一种是四位主人公之间的对话,另一种是主人公们与各国士兵、民众的对话。前一种对话中,四位主人公体现出朋友的关系、爱人的关系和敌对的关系,但是随着剧情的发展,最终敌友双方都达成了和解,也预示着新世界的到来。后一种对话则从更广意义上表现出各国人民对于祖国、战争和历史的看法。例如在回法国的火车上,主人公汉斯与战胜国的士兵们热情交谈,让观众们看到其他国家军人们对于汉斯的友爱和帮助,以及他们对于祖国的强烈思念。而以蒂特德为代表的部分法国军人和民众,则用仇视的方式与汉斯对话,体现出战后仍未缓和的国际局势,以及民族遗留的历史问题。总之,这两种对话声音内外交织,从不同方面展现出战后各国民族关系的变化,以及超越种族的爱情和友谊。

二、战争与爱情的主题与背景

《法兰西之恋》以爱情为线索、以战争为背景进行拍摄创作,剧中人物的思想态度从不同侧面体现出战后世界形势的转变。剧中偏执顽固的警察蒂特德形象,其出现有着特殊的历史原因——德国攻陷法国后,许多法国女郎与德军士兵产生了暧昧关系,战后法国人视她们为"法奸",并开始对这些女人进行清算行动。如此一来,法国歌女吉赛勒和德国士兵汉斯的身份在法国警方那里就变得十分可疑,成为重点追查的对象,但是最后因为证据不足,他们才得以避免牢狱之灾。

剧中男女主人公原本应该像普通情人一样拥有简单美好的爱情，却因为时代环境和各自的身份而遭受颠沛流离之苦。吉赛勒是一位美丽的法国姑娘，1944年她同父亲生活在德国，但是由于父亲是德国政府的一位中级官员，被她视为通敌犯，她便离开父亲，靠唱法语歌谋生。吉赛勒待人热情、爱憎分明，她热爱法国善良的人民，憎恨德国法西斯。在与汉斯初遇时，她将这位德国士兵视作敌人，却得到汉斯的帮助而渡过易北河。回到家乡法国后，她与汉斯重逢，逐渐改变了先前对他的看法，开始慢慢爱上了这个"德国佬"。汉斯出生在阿尔萨斯，算是半个法国人，但是后来去了德国，先是在那里当农民养猪，又去当了士兵。战争结束后，他因为自己德国人的身份而遭到法国警察蒂特德的误解和追杀，一路颠沛流离，辗转于各个战俘营。幸好在此期间，他结识了原法共游击队员亨利，并得到了好友的大力帮助，最终与吉赛勒成功越境。吉赛勒与汉斯的爱情故事，让观众们看到了战争背景下不同民族、国家人民爱恋的艰辛，同时也见证了伟大而美好的爱情主题。

另外，吉赛勒对于汉斯的矛盾态度及其转变，也让观众了解到很多法国人在战后对于德国人的态度和看法。对于经历了长久欧陆争霸的法国民众而言，希特勒是德国历史和普鲁士主义的必然结果，他们认为"二战"结束并非是和平的"终点"，德、法两国的意识形态之争和领土民族问题之争依然存在，这也使得法国人民对战后世界依然存在一种悲观的忧虑感。剧中的吉赛勒就是很好的例子，她一方面痛恨德国人的法西斯暴行，并将此附加在对汉斯的态度中；另一方面，在与汉斯的交往中，她逐渐发现这个德国人在战争中是无辜的，又不可抵挡地与其陷入了爱情。吉赛勒对于汉斯态度的转变，体现出最终爱情会超越民族仇恨的主题。

而剧中一些法国士兵、民众对于汉斯的帮助，也体现出法国人民热情善良的性格，以及战后人民对于和平的热切盼望。"二战"结束后，法国曾一度对德国采取十分强硬的政策，要求彻底分裂德国，以换取法国的安全，剧中的蒂特德就是持这一思想的代表。但是随着世界形势的发展和民众渴望和平的愿望，法国政府认识到与德国人完全的敌对，只会再次激发德国人民仇视的情绪、诱发战争，而只有实现欧洲一体化才是消灭德国军国主义、走向欧洲和平的最佳方式。于是，法国在1963年与德意志联邦共和国签订了《法德友好合作条约》，对德和解。《法兰西之恋》首播于1992年，同年，法、德合作推动了《马斯特里赫特条约》的签署，对欧洲一体化的深化起到了至关重要的作用。可以说，《法兰西之恋》的拍摄就是法、德两国加强各方合作的一种表现。

【结语】

《法兰西之恋》制作恢宏，由法、德两国合作拍摄，采用法语、德语、英语多种语言演绎，为人们展示出战后法、德两国铭记历史、冰释前嫌、合作向前的积极态度，以及一种对于个体生命的人文关怀和国际人道主义思想。该剧也让观众看到，每一部影视作品的拍摄，都不可能脱离国际环境和国内政治背景而存在，从某种角度来看，文学、影视都是一种政治。《法兰西之恋》不仅展现出法、德两国人民在战争前后历史态度的转变，还表达出各国人民对于未来世界关系的美好展望。最终，人类的理性和爱战胜了误解与伤痛，一份超越国籍的友谊与爱情在光辉的人性中冉冉升起。

（撰写：郝云飞）

《东京爱情故事》(1991)

【剧目简介】

《东京爱情故事》于1991年1月7日在日本富士电视台首播,是由永山耕三、本间欧彦联合执导,铃木保奈美、织田裕二等人主演的爱情电视剧。该剧根据柴门文的同名漫画改编,描绘了大都会青年男女的写实爱情故事。

该剧的平均收视率高达22.9%,大结局更是突破了32.9%。据说在当时,每到《东京爱情故事》播出时间,白领们都会在家守着电视不出门,以至于东京晚间的街头看不见白领。1995年,《东京爱情故事》由上海电影译制片厂引进,在上海电视台一经上映,更是红极一时。不仅留下了脍炙人口的主题曲《突如其来的爱情》,这部剧本身也成了一代人的恋爱教科书。

日本创作歌手小田和正为该剧创作的主题曲《突如其来的爱情》也由于在剧中多个经典场景中出现,对剧中气氛的烘托和情绪的表达起着举足轻重的作用而给观众留下深刻印象,成为日本最畅销的单曲之一,销量达270万张,在播出时几乎人人能唱,即便到在今天也非常受欢迎。

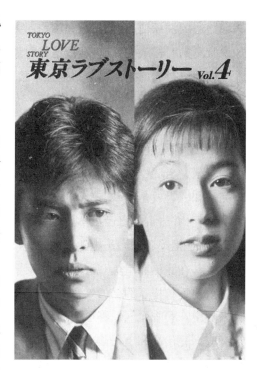

图一 《东京爱情故事》电视剧海报

【剧情概述】

男主角永尾完治是一名刚刚从家乡爱媛县来到大都市东京谋生的年轻人,他怀着不安的心情,踏上了东京的土地。公司安排来接机的是笑容甜美、性情活泼的营业部女同事赤名莉香。莉香带着完治来到公司,在公司里他认识了幽默风趣的上司和热情友善的同事。但眼下他最挂念的是几天后的同学会。高中时期,完治和三上、关口是最好的朋友。然而,完治对于关口里美的感情不仅仅是好友那么简单,关口里美温和内向,曾经因为一次约会中不好意思当着完治的面将樱桃核吐出来而硬生生吞下,这样内秀的性情令完治觉得非常可爱,是以暗恋她多年。如今的里美在东京的幼儿园做幼儿园教师,而三上也在东京就读医科大学。在莉香带完治熟悉完环境后,二人一同用餐。用餐时完治忍不住和莉香说起即将举办的同学会,并告诉她自己暗恋里美多年的事。到了聚会当晚,完治

期待着里美的出现,而里美实际上也在暗暗期待着另一个人的出现,那就是三上。另一边,莉香下班后购买了仙人掌,三上却碰掉了她手上的袋子,机缘巧合之下,三上便带着莉香来到了同学会。在同学会结束后,几人又一起到酒吧续摊,里美对三上抱有隐秘的好感,但三上在注意到医科大学的同学尚子之后,便抛下大家与之聊天。由于三上的离开,四人的聚会就此作罢。莉香帮完治要了里美的号码,在门外塞给完治后便笑着离开了。完治终于有了里美的联系方式,他们定好了约会时间,正当里美要出门时,三上却找上了门,这场约会又变成了三位死党的聚会,在东京塔的餐厅中,他们交谈甚欢。突然,莉香打电话告知完治有紧急工作,需要完治临时从仓库调送一批货到新品发布会的会场。完治同三上、里美约定好工作完成后在之前聚会的酒吧碰面,然后紧急赶回公司,虽然中途遇到了迷路等问题,但是在莉香的帮助下总算顺利完成工作。出于感激,完治便邀请莉香一同去酒吧。然而,在两人到达酒吧对面时,他们意外目睹三上与里美接吻的画面。完治失魂落魄,这时莉香猛地踢翻路边的油漆桶,一把拉起完治跑向天台。在天台上,莉香讲述了自己的过去,并且开导完治:"比如说寂寞的时候或失眠的夜晚,这种时候我就会这样抬头看星星,世界上一定也有很多像我这样的人。因为每个人都是孤孤单单地独来独往,可是,看的都是同一个星空。"在莉香的开导下,完治的心情渐渐平复。之后,他们又一起散了一会儿步,在公园告别时,两人的气氛渐渐暧昧起来,最后莉香跑向完治,冲到他的怀中,并亲吻了他。

第二天,完治和莉香在大街上碰面,完治尴尬万分,莉香却笑容如常。由于目睹了三上和里美接吻的场景,完治无法再坦然面对三上,为了缓解二人的关系,莉香带着酒同三上一起来到完治家中。但完治和三上发生争吵,差点打起来。在完治外出散心时,里美在电话中安抚了完治。而莉香也劝导了三上,并告诉他自己虽然知道完治暗恋里美多年,但她也会凭借自己的努力得到完治的关心。最后,莉香拒绝了完治送她到车站的提议,并且送给完治两张冰球比赛的门票,让完治带着里美去观看比赛。在完治和里美观看冰球比赛当天,莉香却也捧着爆米花出现。莉香与里美相谈甚欢,完治却觉得莉香打搅了约会的气氛。在晚餐时,完治对莉香说起了公司里对她的风言风语,并说她男女关系随便。莉香生气地将手边的啤酒泼向完治,愤而离开。晚餐后,完治向里美表白,里美却没有直接答应。完治在和上司聊天后,察觉到自己之前对莉香说出的话语不妥,便要请莉香吃饭来赔罪。但之后临时接到里美的邀约,他便转而赴里美的约会。不知情的莉香在餐厅等待至深夜,才等到被同事提醒、冒着雨匆匆赶来的完治。在完治终于下定决心成全里美和三上时,完治却又撞见三上在酒吧和别的女孩调情。愤怒的完治冲上去质问三上,两人不欢而散。另一边,由于三上正全力备考,故切断了所有电话通信。三上的母亲为了将三上父亲突发心脏病的事告知三上,找到了里美,希望她代为转达。里美和三上在一番纠葛之后,决定开始交往。得知此事的完治失落伤心,对莉香表达了爱意。然而,完治对里美仍余情未了,当里美、三上二人追问完治与莉香的关系时,完治矢口否认,令莉香十分不快。完治向百货公司推销产品,莉香打电话帮忙推荐,使订单得以成功签订,完治却反而怀疑莉香与该公司主管有染。完治与莉香因此再度发生争吵。

完治、莉香、里美、三上四人相约去度假,在这次度假中,两对情人的感情都渐入佳境,三上与里美开始同居。然而,里美意外目睹三上和女同学讨论功课,误会二人有亲密行为,故约完治出来谈心。这一天是完治的生日,莉香正在家中为完治准备生日晚餐,完治却以公事搪塞莉香,实际上是出去见里美。发现这一切的莉香伤心欲绝,夺门而去。第二天,莉香要求完治在大街上对自己告白,但

内向的完治无法开口,莉香便主动公开对他大声示爱,就这样,两人交往的事在公司渐渐传开,完治却感到些许尴尬。里美生病住院,完治和莉香一起来看望她。三上的暧昧对象尚子出现,表明自己已经订婚,不会威胁两人关系。三上和里美的关系又再次回温。然而,没过多久,三上和尚子又交往过密,被里美亲眼所见,伤心欲绝的里美打电话向完治求助。知晓情况后的完治与三上打了起来,莉香连忙拉架,并为他们处理伤口。莉香一直把完治告诉她的童年趣事记在心中,和完治约定好要一起去他的家乡爱媛县看看,得知了里美和三上分手一事的莉香更觉紧迫,立刻订了隔天的机票。完治却以刚入公司不好请假为由拒绝了莉香。

恢复了单身的里美不断与完治约会,使完治的心开始动摇,再次选择对莉香隐瞒。此时,上司告知早前莉香申请外调到洛杉矶工作的事宜得到允许,心神不宁的莉香想要询问完治的意见,但由于完治一直在和里美通话,电话一直占线,无奈莉香打电话给上司同意外调。对于外调一事,其实莉香还是犹豫不决。她让完治替她决定,完治却觉得自己无法负责莉香的未来。在三上的劝说之下,完治打电话约莉香九点见面谈话,但在出门前得到了里美的告白。在里美的坚持下,完治与莉香再次失约。失魂落魄的莉香独自消失在东京的街头。在无尽的失望后,莉香与完治的关系降到冰点,而认识到自己仍爱着里美的完治也决定和莉香分手。分手之后,莉香突然失踪。原来,她独自前往了爱媛县,完治赶到爱媛,最终在以前的校园里找到了莉香。莉香告诉完治自己将乘坐最后一班列车离开爱媛,如果完治想要挽留她,就在列车出发前到车站找她。在最后关头,完治跑向车站,却得知莉香已经乘坐十五分钟前的列车离开了。在离开爱媛的列车上,莉香失声痛哭。三年后,完治与里美已经结为夫妻。在东京的大街上,完治与莉香意外重逢,虽然时过境迁,但莉香笑容依旧。

【要点评析】

一、赤名莉香:"你的美丽动人,让我无法直白爱上你。"

《东京爱情故事》主要讲述的是四名年轻男女间的情感纠葛,然而随着剧情的发展,赤名莉香用她真诚温暖的笑容与热烈的情感给观众留下了独一无二的深刻印象,特别是在1991版《东京爱情故事》铃木保奈美的演绎下,赤名莉香虽未能得到一个"有情人终成眷属"的完满结局,但是这位时刻用甜美笑容武装自己、将每次恋爱都当作最后一次的女孩无疑成为《东京爱情故事》的绝对主角。

永尾完治第一次见到赤名莉香时,莉香在天台上要求他面对不可预测的未来始终精神抖擞,教导他"把每一天的回忆都变成闪闪发光的胸章",远方是繁华的都市图景,近处是活力满满的年轻女孩,这两者组成了完治对于东京的初印象。正如和莉香交往过的事业部主任所说:"赤名莉香就是东京。"在东京鳞次栉比的混凝土躯壳之下,莉香就是这座城市的灵魂。莉香明明是如此火热地拥抱着爱情的女孩,但无论前一天经历了什么,第二天莉香都能以饱

图二 《东京爱情故事》剧照(一)

满的精神面貌示人,仿佛爱情的一切甜蜜与痛苦都能悉数化为她的生活养料。她正如同《东京爱情故事》的主题曲《突如其来的爱情》一般,像一段 CITY POP 旋律盘旋于清晨东京街头熙熙攘攘的人群当中,以慵懒浪漫振奋着行色匆匆的上班族。

莉香不像是传统意义上的好女孩,她和上司有过一段婚外情,就连公司的同事也曾在背后非议她。她好像太过奔放,一点不懂得克制自己的情感,在剧集的一开始,莉香就已经大大咧咧地加入了完治与老同学的聚会,甚至当众开起了自己是完治女朋友的玩笑。莉香还有点令人捉摸不透。前一晚明明还对完治感到失望和伤心,但第二天到了办公室,面对完治的时候她又能给出一脸灿烂的笑容,好像什么事儿都没发生过。而且莉香的情感也太过热烈,她的情人节全年无休,她的爱能好像每时每刻都是满格,对待每一次恋爱,她都全情投入,不问结果。第一集的末尾,莉香就飞奔向完治并表白心意:"我喜欢你完治,啊,怎么一说出来就有点后悔了。"莉香的爱是这么轻率,却又那么真诚。这种热烈、持续、天真烂漫的爱是迷人的,同时也是严苛的。莉香和完治的第一次争吵,是因为莉香发现完治欺骗了她,完治明明是因为跑去安慰里美才放了莉香的鸽子,但他和莉香撒谎说是不得不参加的工作应酬。莉香很心碎,她对完治哭诉:

"完治,你的心只有一个,不是两个啊,你的心到底在哪里呢?请你告诉我,你真心爱着我,唯一爱着我,24 小时爱着我。"

荧屏外的观众很难不被莉香如同燃烧自己生命般的爱意所感染,但对于当时自卑、不成熟的完治来说,这股爱意似乎过于沉重。正如小田和正在歌中所唱:"你的美丽动人,让我无法直白爱上你。"

《东京爱情故事》的原作者柴门文说,她本想给莉香一个圆满的结局,但又想让那些和莉香一样的女孩们得到一点教训,于是最后莉香便落得孤身一人的下场。许多观众在观看了《东京爱情故事》后总结出一条条恋爱真理:爱情不是靠一颗真心就足够的,也不是光靠努力和付出就能够得到想要的结果。但是,每一次的恋爱都是珍贵的练习,每一次的失败都值得反思和总结。那些曾经令人难以释怀的心痛和眼泪,都在教会我们应该如何更好、更成熟地去爱。

但莉香是不会长教训的。在经历这一切之后,她一定仍会固执地用自己的方式去爱,在遇到想爱的人时,再一次热烈地、毫无保留地、全心全意地投入所有情感,仍然渴求得到另一个人同样百分百的、纯粹的、唯一的爱。正如在剧集的末尾,莉香对完治说:"不管在做什么,这就是我。"赤名莉香这一角色之所以成为亚洲电视剧最具魅力的女性角色之一,是因为她展现出了当时亚洲影视剧女性角色所从未有过的风貌。这位影响了一代人恋爱观的女孩绝不是完美无缺的,她对爱情不切实际的苛求,她在当时社会背景下的"离经叛道"和对自己信奉的恋爱观念的坚持,使她甚至挣脱了原作者对她的桎梏,以充满生命力的姿态拒绝原著作者的说教。

完治、里美和三上虽然也在这座城市中发生着属于他们的恋爱物语,但他们始终带着小城爱媛的恋爱观去爱人和被爱,只有赤名莉香的爱情故事才是真正意义上的"东京爱情故事"。在该剧的最后,其他人获得了"爱媛爱情故事"的美好结局,而莉香带着她甜蜜或苦涩的恋爱往事,背对着曾经的恋人,大步走向新的生活,一如这座城市的气质:洒脱、充满活力、敢爱敢恨。

二、永尾完治:在爱情中永远落后的普通人

永尾完治是从乡下小城来到东京谋生的年轻人。初来乍到的他急于在这个偌大陌生的城市中

找寻到自己的位置。正如他在一开始对莉香袒露的心声："与其说是不愉快,不如说是不安,毕竟一个人从爱媛来到东京,都不知道会发生什么。"对于未知的一切,传统腼腆的完治本能地恐惧,但并不排斥。一方面,他踏实肯干,迫切地想融入都市快节奏的生活;另一方面,他又难以排解东京给他带来的不适感,想要找寻一个舒适区。这些情绪也同样投射在完治对待代表着东京精神的莉香的态度上。这位热情奔放、行事利落的海归都市女性和完治之前见过的所有女性完全不同,她的示好或许让完治受宠若惊,新鲜感与感动使完治尝试着放下心中暗恋多年的女孩,走向莉香的身边。但完治又对莉香的种种抱有不适感和不理解。他难以理解莉香对未知的憧憬,不明白她如何能轻易将昨日的不愉快丢之弃之;对这位数面之缘就能等自己到深夜十一点的女孩,他颇受吸引却又被她炽热的爱压得喘不过气来。

剧中有句台词这么说:"所谓爱情,是两个心灵相通的人胜利,无法了解的人失败,没有所谓的对错。"完治试图去回应这份热烈的感情,可是他和莉香永远处在不同的频道。确认关系之后,莉香大胆地在街头对完治示爱,可内敛含蓄的完治面对这样公开的告白手足无措。莉香谎称要与其他男同事约会,随后笑嘻嘻地说公司里并没有此人,丝毫没有注意到完治变了脸色,在认真地吃醋。莉香一次又一次在完治面前提起里

图三 《东京爱情故事》剧照(二)

美,开玩笑似的逼问完治是否一心一意爱她时,完治也从未发现莉香的口不对心、自卑脆弱。莉香和完治的爱是不匹配的、不同步的。在这段关系当中,莉香永远跑在完治的前面,她所付出的爱太过丰沛和沉重。这份爱让完治感到喘不过气来,对完治来说,莉香的节奏太快,慢热的他追不上莉香的脚步。在这样的情况之下,这个生性木讷又有些自卑的男人陷入了更深的沉默与龟缩当中,他急需从他所能掌握的过去中汲取力量并且寻求一个避风港,是以情感的天平渐渐偏向里美。

由于观众对莉香的偏爱,导致在两个女人中犹疑不定、最终与里美结婚的完治遭受到极大的批评,连完治的扮演者织田裕二也亲自抱怨过这个角色,《东京爱情故事》的续集甚至因此告吹。有一种颇受认可的解读是:完治没有选择莉香,并不是因为莉香不够好,而是因为完治只是一个普通的男人,但莉香并不是一个普通的女人。这当然很有可能是正确的,但完治的普通并不意味着他是差劲的,正如少有人会把莉香的不普通与完美画上等号。甚至,我们未必能够比完治更理解莉香的不普通,我们比较理解的反而是完治的普通。他是一个普通的好人,这在第一集中就通过不少细节予以展现:莉香接到完治之后,立刻让他帮忙搬运货物,完治二话不说,勤勤恳恳地完成了任务;晚上,完治几人在同学会之后继续到夜摊喝酒,坐在一旁的莉香剥不开核桃,完治从她手里接过核桃,轻易掰开然后递还给她。过程中两人没有说过一句话,甚至没有眼神交流,一切都是那么自然流畅。莉香对于爱情的要求,他也并非不懂,他会痛苦,他会内疚,但慢热的他实在难以给予同等的回应,从这一层面来说,完治最终选择放手即是另一种成全。

或许完治也感到困惑,是什么让莉香爱上自己?这个始终未解决的困惑引发了完治的自卑,也是这段恋情先天不足的原因。实际上,莉香大概是被完治身上那种东京饮食男女们所不具备的钟情吸引,这才是莉香爱完治的根源。完治对里美多年的爱恋,让莉香相信这是一个信奉挚爱的人,这让寂寞的莉香感受到同类的气息。完治的从一而终和莉香的毫无保留本质上是同一种东西,一种孤注一掷。莉香发现了和她一样纯粹的人,孤独驱使她靠近同类,所以她爱上了完治停留在别人身上的心,做出了飞蛾扑火的决定。什么错与对、配不配,从来不在莉香的考虑之中。

【结语】

爱情是文艺作品永恒的主题之一,以爱情为主题的作品层出不穷。《东京爱情故事》之所以有超越时空的魅力,正在于这部纯爱电视剧实际上探讨的不单单是年轻人之间的爱情,而是新时代背景下年轻人的人生选择。《东京爱情故事》所塑造的赤名莉香让观众知道,独立自主的女性不一定就要自绝于爱情,勇敢地追逐爱情、跟随着直觉与内心的节奏追逐自己想要的东西也是一种富有魅力的生活方式和人生选择。高速的城市化时至今日还在不断进行当中,在寂寞而繁华的都市当中,我们又为了什么汲汲营营?相信《东京爱情故事》能给予观众不少启发。

(撰写:张玉彬)

《围城》（1990）

【剧目简介】

电视剧《围城》是根据钱钟书的同名小说改编而成，由黄蜀芹执导，陈道明、吕丽萍、葛优、英达、李媛媛、史兰芽、于慧等主演。电视剧共有10集，于1990年播出后，受到了学术界和观众的广泛好评。1991年，该电视剧荣获"金鹰奖"优秀电视剧奖，"飞天奖"优秀电视剧奖、最佳编剧奖、最佳导演奖。

【剧情概述】

1937年夏天，一艘从法国开往中国的轮船上载着不同国籍的人，到欧洲游学四年归国的方鸿渐便在其中。方鸿渐（陈道明饰）在船上遇到了性感的鲍小姐（盖丽丽饰）和归国女博士苏文纨（李媛媛饰）。苏文纨频频向方鸿渐示好，却被方鸿渐敬而远之，而身材火辣的鲍小姐很容易就勾引了

图一 《围城》电视剧海报

方鸿渐，并在方鸿渐的房间里过了夜。到达目的地后，方鸿渐先住入爱女已亡故的岳父周经理家。

接着，方鸿渐衣锦还乡，受到了隆重迎接。当地学校校长登门邀请方鸿渐做讲演，方鸿渐答应了。当方鸿渐在演讲时讲到鸦片和梅毒，校长立即将其叫停。

方鸿渐在岳父周经理的银行谋了份差，做着平淡的小职员工作。后来，他陷入了与苏文纨和唐晓芙的情爱纠葛中。由于苏文纨与方鸿渐来往较频繁，苏文纨的一个追求者赵辛楣便对方鸿渐产生了敌意，经常讽刺方鸿渐，向方鸿渐开炮。在和苏文纨交往的过程中，方鸿渐认识了苏文纨的表妹唐晓芙，并喜欢上了这个性格直爽的女孩，二人频繁约会，恋情走上正轨。方鸿渐下定决心写信拒绝了苏文纨的追求。苏文纨被激怒，她将方鸿渐所有底细告诉了唐晓芙。得知方鸿渐的底细后，唐晓芙怒责方鸿渐，两人在深爱中互相伤害，最后因一个误会彻底分手。因为方鸿渐深陷恋情，让岳父家感到了不满，不久，周经理便对方鸿渐下了逐客令。而苏文纨失恋的阴霾很快消散，她和追求自己的诗人成了婚。

方鸿渐失恋后与同样失恋的赵辛楣和解。二人决定一同去湖南三间大学教书。在奔赴学校的

路上,二人又结识了孙柔嘉(吕丽萍饰)、李梅亭(葛优饰)、顾尔谦(周志俊饰)等人。一行人在路上遇到了重重困难——因战事乘车艰难,被站街女和侯营长套路,因车程延误、经费不够而过着饥寒交迫的生活等。

好不容易到了三闾大学,因为又有别的关系的介入,校长最后决定给方鸿渐安排副教授的职务,方鸿渐闻后颇感不悦。学校里的老师们钩心斗角,方鸿渐也在这纷乱的关系中不断成长。但方鸿渐因为说话犀利且无视李梅亭提出的要注重"男女之大防"的规定得罪了李梅亭。方鸿渐和孙柔嘉在一次私密的散步中,被李梅亭发现。见李梅亭等人过来,和方鸿渐谈话的孙柔嘉立刻挽住方鸿渐的胳膊露出娇羞色,这让李梅亭等人对两人关系更加肯定。经历此番事后,方鸿渐和孙柔嘉很快便订婚了。李梅亭暗中向高校长揭发方鸿渐看共产主义的书,高校长对方鸿渐的去留做了决定。方鸿渐看出高校长的心思,他带着孙柔嘉一起离开学校。

因为孙柔嘉害喜,方鸿渐便和她在香港很快举行了婚礼。婚后,方鸿渐发现孙柔嘉仿佛变了一个人,脾气暴躁、多疑、小心眼、牢骚满腹,不再像之前那般温柔体贴,二人经常因为生活中的一些琐事而吵架。方鸿渐惊觉自己被困在了婚姻的围城中。后来,方鸿渐所在报社王主编辞职,方鸿渐受到牵连也跟着一起辞职。一天晚上,方鸿渐回家迟了一些,却意外听到孙柔嘉姑妈诋毁自己的言语,他与孙柔嘉之间的矛盾大爆发,在与孙柔嘉大吵了一架之后,摔门而出。漆黑的夜晚,孤寂无人的马路上,寒风卷着落叶,身无分文、饥寒交迫的方鸿渐似乎丢失了所有梦想。

【要点评析】

一、《围城》电视剧与小说的比较分析

通常情况下,小说被改编为影视剧,往往很难拍出原著的精髓,这并非全因为是编剧和导演不能理解原著,而是他们无法用影像语言来表现原著的精神。然而,《围城》这部电视剧导演手法娴熟流畅,它不仅忠于原著,将小说中的情节和人物真实地再现出来,而且充分地展示了小说的深厚内涵。电视剧一开播,便受到学术界和观众的广泛好评,就连原著作者钱钟书先生也肯定了这部电视剧。

小说《围城》的主题有多种阐释的可能。钱钟书先生在序言中写道:"在这本书里,我想写现代中国某一部分社会、某一类人物。写这类人,我没忘记他们是人类,只是人类,具有无毛两足动物的基本根性。"这即是说,小说主题与探讨普通人的"人性"相关,并不限于某个群体的特性。其次,小说以方鸿渐的经历为主线,借发生在他身上的故事,探讨了一些社会和人生困境的实际问题,如婚姻问题、工作问题等。最后,由于《围城》中主要描写的是形形色色的知识分子,对知识分子特性的批判和反思也成为小说主题的一个侧面。电视剧《围城》便将主题放在了剖析和讽刺知识分子的众生相这一层面,并且取得了成功。剧中的演员们将小说中知识分子的虚伪、卑下、浅陋、道貌岸然活灵活现地演了出来。但由于编导过于强调知识分子这个层面,便将小说的主题狭隘化了,这在一定程度上偏离了小说要表达的内涵。

小说《围城》以其幽默的讽刺而著名,其中,叙述者精妙绝伦的议论让人印象极为深刻。《围城》采用的是第三人称叙事视角,叙述者用"上帝"视角冷静地观察和审视人物,时不时地发出精彩的奇思妙语、酣畅淋漓的讽刺和批评,使人拍案叫绝。小说以语言和思想性取胜,一些议论性的语言很难用视觉形象传达。为了解决这个问题,电视剧《围城》合理地运用了画外音,营造出幽默的氛围。

通过画外音，观众直观地聆听到了方鸿渐的内心世界，这种改编还是比较成功的。

在情节上，电视剧基本上是忠于原著的。小说《围城》采用类似于欧洲"流浪汉体"的小说写法，以方鸿渐的经历为线索，将方鸿渐从欧洲回到上海，以及在乡里、三闾大学、香港等地的所见所闻串联起来，展示了抗战时期从底层市民到位居上层社会的知识分子，从大都市到乡村僻野的广泛的世态人情。电视剧的情节发展也同样采用了以方鸿渐的经历线连接起来的板块结构。在每个板块中，所讲的故事有所侧重地反映了不同人生阶段不同人物的众生相。

电视剧对小说的一些情节也做了适当的改动。比如，方鸿渐和鲍小姐的故事改编、剪裁得十分得当。

图二 《围城》剧照（一）

原著中，方鸿渐被阿刘勒索在先，之后，方鸿渐和鲍小姐悻悻地出游，两人心情不佳，做什么事都别扭，在餐厅就餐时，两人一边吃，一边斗嘴，将之前的你侬我侬早就丢在了爪哇国。而在电视剧中，导演将方鸿渐被勒索放在两人吃饭之后，并且没有改变二人斗嘴的内容。由于两人还沉醉在前一晚的美妙之中，此时的斗嘴就像情侣之间的打情骂俏，显得二人关系极为融洽、亲密。可紧接着，阿刘拿着打扫方鸿渐房间时捡到的发卡来要赏钱，这和乐融融的气氛立马降到了冰点，方、鲍二人不欢而散。这个情节的改编使得故事更为曲折，矛盾更为突出，同时也营造出一种更为强烈的喜剧性效果。

当然也有一些情节改编得不够得当。比如，在赵辛楣接待方鸿渐和孙柔嘉这一情节上，原著写的是赵辛楣陪二人找旅馆，而剧中却变成赵辛楣因体贴方鸿渐，提前为二人订好了旅馆。这一情节的设置，造成了情节的不连贯，因为赵辛楣当时并不知道二人当时已有婚姻之实的事情；而且，这也使得赵辛楣接下来知道方鸿渐订婚之后感到惋惜的情节显得极其不合理。再比如，赵辛楣大胆到拥抱汪太太的情节与人物性格也不太相符。

尽管如此，这部电视剧总的来说，改编的还是比较成功的，它较为准确地把握了《围城》原著的精神底蕴，是一部不可多得的佳作。

二、审丑的艺术

《围城》小说原著中，除了唐晓芙和赵辛楣外，基本上没有正面描写美，通篇几乎都在作者理想的烛照下描绘丑陋、卑下、粗糙与低劣这些否定性审美范畴的东西，即《围城》是一部审丑之作。如上文所述，电视剧《围城》主要选取的是审视和剖析知识分子之丑这一主题，因此，电视剧也是一部审丑之剧。电视剧《围城》的审丑主要表现在三个方面：个体人性之丑、人际关系之丑和社会环境之丑。

1. 个体人性之丑

电视剧《围城》的演员阵容实力强大，演技精良，演员与角色除了形似之外，神更似，演员们以他们精湛的演技将小说原著中林林色色的知识分子形象精准地表现了出来，把书演活了。

《围城》中的孙柔嘉是一个复杂的人物。她既有质朴的一面,又有刁滑、虚荣、工于心计的一面。为了嫁给方鸿渐,她耍了很多心机,比如装可怜、示弱等。和方鸿渐在一起之前,她给人的感觉十分懂事乖巧且楚楚可怜。她脸上经常带着孩子般惊异的眼神,且特别容易脸红。她的经典话语:"方先生在哄我,赵叔叔,是不是?"在剧中多次出现。说这话时,她完美地配上惊讶的眼神和孩子般的神气,这一虚假做作的神态很快被赵辛楣识破,他警告方鸿渐要注意孙小姐。但方鸿渐对此没有那么敏感。在孙柔嘉和方鸿渐散步被发现时,她故意挽住方鸿渐的胳膊,并露出娇羞色,这使方鸿渐不得不当着李梅亭的面确定与孙柔嘉的关系。她甚至还故意制造一封子虚乌有造谣二人关系的信来给方鸿渐压力,其小心机可见一斑。在她与方鸿渐成婚之后,她的挑剔、暴躁、虚荣和势利的本性便毫无掩饰地暴露出来,让人惊叹于她为得良夫的"用心谋划"。

图三 《围城》剧照(二)

孙柔嘉虽然有这些心机,但她本性并不坏,她多少是爱方鸿渐的,她对别人也没有那么多的花花肠子。但剧中的一些知识分子则道貌岸然、虚伪无耻到令人发指。

剧中的曹元朗留学剑桥,但肚子里并无墨水,他写的诗没有丝毫美感,语句不通,直让人作呕。剧中有他的一个特写情节:他把自己写的一首14行诗《拼盘拼伴》展示给大家看。诗中,"圆满肥白的孕妇的肚子"竟被他用来比喻满月,而嫦娥竟被说成是"守活寡的逃妇"!短短的一首诗,有30多个注释,中间还夹杂着西字。但即便是这样一首难登大雅之堂的诗,曹元朗竟将他视作精品,装饰得十分豪华,还拿来炫耀。剧中的哲学家褚慎明也是个厚颜无耻之人。他和曹元朗一样,毫无学识,只会夸夸其谈,却被冠以哲学家的称号。原因是,他和许多世界大哲学家"攀了亲"。他盗用别人评论一些大哲学家的赞美性的文章邮寄给这些大哲学家,并一共得到了三四十封回信,他就是靠这些回信才混迹在学术界,有了吹牛的资本。更加可笑的是,他竟然跟罗素称兄道弟,在大家面前公然叫罗素的乳名,还说罗素曾向他请教过许多问题。然而,罗素问他的这些问题都是与学术毫无关系且必须他自己亲自回答的生活中的问题,比如,他喜欢在茶里放几块糖,他什么时候到英国,等等。

葛优演的李梅亭传神地刻画出了这个人物的鄙陋本质。在去三闾大学的路上,他带了一箱药,为的是将其运到内地,高价出售,而他自己却解释为是为了防止路上生病,并答应说有人生病都可以用他的药。当孙柔嘉真的生病后,他却吝啬到一粒药都不肯拿出来。一路上,大家都将公费交了出来,统一花费,而李梅亭却耍了小心机留了一部分未交。当经费快要花完,所有的人都在饿肚子的时候,李梅亭却偷偷地买了一个地瓜躲在小巷子里狼吞虎咽,那样子真是可笑至极。此外,他还特别好色,路上他主动接近苏州寡妇却差点被打,他还跟妓女王美玉套近乎,不仅没有把车票的事情办成,反而因打牌送了不少人情钱,还被王美玉暗中嘲笑、看不起。更为讽刺的是李梅亭这样一个令人不堪的好色之徒,到了三闾大学后却要去当教导员,他开会时训导全校的师生,并大喊"男女之大防"这

样的话,暗地里却干嫖土娼的事,实在是可笑。

外文系主任韩学愈和方鸿渐都是办的克莱登大学的假博士,可是韩学愈却能瞒天过海,在三闾大学顺风顺水,并被老于世故的校长高松年看重,成了学校级别最高的教授。当他知道方鸿渐和他"撞校"后,他心中是焦虑不安的,但表现得相当镇静。为了解决他的假学历问题,一向孤高不主动请人做客的他竟破天荒地请了方鸿渐去他家做客,以打探虚实。二人的对话言简意赅,在试探与反试探之间,韩学愈终究掌握了主动权,甚至让原本十分怀疑他的方鸿渐到最后逐渐变成了半信半疑和惊诧。而他在得知方鸿渐没有去过美国之后,便由最初的

图四 《围城》剧照(三)

小心翼翼逐渐变得坚定不移,将一个子虚乌有的学校说成了真实存在的而且不容易进的学校,其老谋深算,"口生莲花"可见一斑。

此外,剧中校长高松年及汪处厚、陆子潇等人无一不是虚伪、卑下的形象。这些知识分子的卑劣性通过影像直接地展示给观众,让观众在观看的过程中,不自觉地对他们进行审视。当然,与传统的剧目不一样的地方在于它是对丑的审视,通过审丑,观众获得了一定的反思和受到了一定的教育。

2. 人际关系之丑

《围城》中除了个体品性之丑外,人与人之间的关系也是丑陋的,人在社会中生存时,往往会获得一种区别于个体性的社会性,这种社会性集中表现在与他人的交往中,也即人际关系中。

三闾大学这个场所集中展示了人际关系的丑陋。校长高松年聘用各系主任和教授时,这种丑恶的人际关系便开始呈示在读者面前。李梅亭是高松年的老朋友,信中聘定他为中国文学系主任,可来三闾大学后才发现汪处厚已经是"汪主任"了。原来汪处厚是教育部汪次长的伯父,是高校长得罪不起的人物。方鸿渐因被老谋深算的高松年识破与赵辛楣的交情本来不是很深,原先写信答应聘为教授却降级为副教授。可见,在这里,人与人的交往是要依关系和社会地位而定亲疏及其公平性的。

在三闾大学,人际关系甚至已经演变成了"窝里斗"。汪处厚和李梅亭因为争夺中国文学系主任的位子互相诋毁攻击:李梅亭说汪处厚聚众打牌,影响校风;汪处厚也不甘示弱,攻击李梅亭在镇上嫖土娼。韩学愈因为外语系主任刘东方不同意他的白俄太太去外语系任教而与刘东方产生了矛盾冲突,互相看不顺眼。后来,刘东方的妹妹想进三闾大学教英语,刘东方便和韩学愈和解了。韩学愈因为方鸿渐知道自己的底细而把方视为眼中钉,并指使自己的学生挑拨方鸿渐和刘东方的关系,如果不是孙小姐通风报信,方鸿渐也不会知道自己的处境。陆子潇因为孙小姐的缘故而把方鸿渐看作情敌,并四处宣传方鸿渐假学历的事,还向校长高松年打方鸿渐的小报告。李梅亭因为方鸿渐多次讽刺自己,与方鸿渐暗生嫌隙,并暗中向高校长揭发方鸿渐看共产主义的书,导致高校长有了辞退方鸿渐的想法。

种种这些,都淋漓尽致地展现了知识分子群体之间的人际关系的丑恶。这些人背地里咬牙切

齿、磨刀霍霍，甚至想尽办法陷害对方，但表面上仍然亲善友好、笑容满面、一团和气。电视剧对这种丑陋畸形的人际关系的审视，进一步反映了知识分子卑劣的社会性。

3. 社会环境之丑

电视剧《围城》中主人公方鸿渐所处的20世纪30年代的中国社会硝烟弥漫，战争不断，社会失序，正气不张。战争给国人带来的生存上的灾难直接影响到了人的行为，正如小说原著中所说："生存竞争渐渐脱去文饰和面具，露出原始的狠毒。廉耻并不廉，许多人维持它不起。"主人公方鸿渐虽然也做过一些上不了台面的事，但比起三闾大学的一些教授，他要老实、善良、正义得多。然而，在他生活的那个污浊的社会环境中，他却处处碰壁，找不到自己的人生价值和归属感。方鸿渐的人生悲剧包含着对丑恶社会的批判。

从方鸿渐在职业上的坎坷可以看出当时的社会环境之残酷。方鸿渐有一洋博士文凭，可想找份工作并不简单。他留洋回国后，找不到工作，只得在岳父家开的银行做一个小职员。后来阴差阳错才被赵辛楣介绍到湖南平城这个偏僻的小地方当教师。在他从三闾大学辞职、重回上海后，又是靠赵辛楣介绍来到一家报馆工作。最后又因所依靠的主编离职，自己也不得不跟着辞职，失了业。这次失业让孙柔嘉对他极其不满，因为孙柔嘉知道在当时的环境下找一份工作的艰难。而一个有着洋文凭的博士在社会上生存尚且这么艰难，更何况普通人？

在去三闾大学的途中，观众更是直接看到了一副副战乱中的景象，生存的艰难被直接演绎出来了。同行的两位同事李梅亭和顾尔谦，处处省钱，舍不得住大点的房间，在船上，他们住阴暗狭小的上下铺，在旅店里，他们甚至只打地铺。李梅亭为了挣点钱，不远千里带着一大箱药，打算去三闾大学高价出售。当孙柔嘉生病时，他舍不得给她药吃。这虽然一方面表现了李梅亭的小气，但是从另一方面也反映了当时人们的生活状态不是那么的乐观。而这些人之所以从繁华的大上海去偏远的湖南平城当老师，也是因为大学老师的薪水在当时算得上不错了。

此外，《围城》批判了当时社会上存在的崇洋媚外的不良风气。哲学家褚慎明凭借几十封赞扬外国哲学家而得来的回信，狂吹自己与这些哲学家的亲密关系，便在国内混得风生水起；曹元朗到处挂着牛津、剑桥的幌子炫耀，可写出的文学作品狗屁不通；韩学愈不仅凭借美国冒牌大学的学位和在国外杂志上发的"文章"——实际上是广告，在国内混成最高级别的教授，而且他还把自己娶的白俄老婆，说成是美国人，为自己的老婆也在国内大学混得了一个教授的职位。可见，"洋"字带来的好处在当时是多么丰厚。

可见，当时的社会环境也并不是和谐美好的，这种丑陋的生活环境给当时人们的生存带来了极大的挑战，也在一定程度上促使了知识分子人格变得畸形。

【结语】

电视剧《围城》对小说的改编是成功的，它忠实地再现了20世纪30年代的中国社会景观、历史背景和高层知识分子的社会遭遇。电视剧从改编、导演、表演以及美术、摄影等各方面都显示了再创造的才华。剧中七十多个人物，各个活灵活现，将小说中的人物演活了。当然，原著与电视剧是两种艺术，电视剧不可能完全地表达出原著语言艺术所有的神韵，虽然如此，这也并不影响整部剧的光辉。

此外,《围城》是一部关于审丑的美学。它以冷静幽默的叙事语言将知识分子作为审视对象,无情地暴露了知识分子个体的人性之丑、人际间关系之丑及当时的社会环境之丑。世间的丑恶被真实地再现,就有利于唤起世人的觉醒,《围城》在讲述审丑艺术的同时,也让观众进行了自审,从而能达到对美的更深的理解和认同。

(撰写:张艳桃)

《侠客行》（1989）

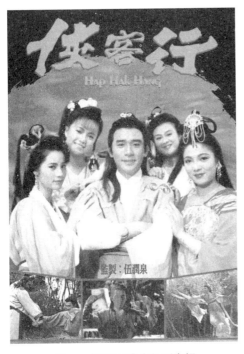

图一 《侠客行》电视剧海报

【剧目简介】

电视剧《侠客行》由伍润泉导演，张毅成、李慧贞编剧，梁朝伟、邓萃雯、秦煌等主演，1989年12月25日于中国香港首播，改编自金庸同名武侠小说。这部剧改编力度极大，年仅27岁的梁朝伟在剧中一人分饰石中玉、石破天两角，表演游刃有余，已经显露出影帝的锋芒。这部剧也是他截至目前的最后一部电视剧作品。饰演叮当的邓萃雯还曾出演过1986年版《倚天屠龙记》中的周芷若。

【剧情概述】

《侠客行》是当代著名武侠作家金庸的第十部长篇小说，1965年，当《天龙八部》还在《明报》连载时，《侠客行》就已开始在《明报》每周赠送的《东南亚周刊》上连载。香港TVB 1989年版的《侠客行》在剧情方面对原著改编极大，几乎可以说和原著是完全不同的两个故事。

这一版的《侠客行》保留了侠客岛与玄铁令这两个原著中的重要线索，故事一开始便是月黑风高杀人夜，一群武林高手争夺玄铁令，最终被"杀人不过叁"丁不三的孙女叮当夺得，叮当又转交给石中玉，嘱托他改日再交还给她，整个故事由此而起。石中玉是"黑白双剑"石清、闵柔之子，因为当年石清、闵柔夫妇二人得罪了天魔教教主易天行，导致儿子石中玉同胞哥哥石破天被夺走，生死未知，两人伤心之余，决定隐世避祸，教石中玉读书习字，并不传授武功，怎奈世事难料，终究还是因为玄铁令而被牵扯到江湖事端中。在抢夺玄铁令的过程中，天魔教教主易天行忽然现身，石清夫妇不敌易天行，为保儿子无虞，将石中玉送至雪山派，拜在"风火神龙"封万里门下学武。石中玉生性懒散堕怠，玩世不恭，不肯好好学习武功，与封万里师徒二人也有矛盾，一边与神出鬼没的叮当调情，一边又误入雪山派附近的无名谷与倪冬儿结缘，更出于恶作剧的心理，摘下雪山派掌门白自在孙女阿绣的鞋子，让阿绣误以为他要侵犯自己，惶急中坠入悬崖。心知自己闯下大祸的石中玉匆忙逃离雪山派，被叮当救回家中，后阴差阳错被长乐帮帮众带回。原来长乐帮帮主便是和石中玉形貌酷似的石破天，长乐帮原帮主因惧怕接到赏善罚恶令，被迫前往有去无回的侠客岛，故托付石破天为帮主，名为托付，实则想让石破天替他赴死。石破天又误入丁家，被叮当误认为是石中玉……从此这对双胞胎兄

弟便如命运的双生子,在种种因缘际会下,不断交替更换身份,在天魔教、长乐帮、雪山派等江湖门派的争斗中成长,并先后与阿绣、铁珊瑚、倪冬儿、叮当以及侍剑五位女子结缘。兄弟二人后来终于到了侠客岛上,参破了困扰诸多武功高手数十年的武学难题,回到中原时发现长乐帮的贝海石已经一统江湖,掀起腥风血雨,石破天与石中玉联手将其打败,剧集在石破天和阿绣喜气洋洋的婚宴后结束,石中玉将武林盟主之位让给石破天,带领叮当等四女无忧无虑地奔赴西域。

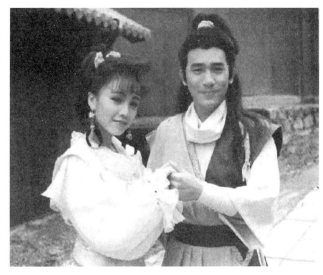

图二 《侠客行》剧照(一)

【要点评析】

在如繁星般众多的金庸武侠改编影视剧中,1989年版的电视剧《侠客行》并不惹眼,一如《侠客行》原著,在金庸十五部武侠小说里也是经常被人忽略的。如今的观众偶尔提起,恐怕更能让他们津津乐道的是这部《侠客行》是梁朝伟目前为止演艺生涯中最后一部出演的电视剧,此后梁朝伟陆续出演了《无间道》《色戒》《一代宗师》等经典影片,成为香港知名的影帝级别的演员。梁朝伟在剧中一人分饰玩世不恭的石中玉和纯朴耿直的石破天,却能让观众一眼就能区分出出场的到底是哪一位,演技之精湛让人惊艳。

不过,抛开梁朝伟不谈,1989年版的电视剧《侠客行》本身也有颇多值得探讨的地方。金庸武侠小说的衍生作品,无论是影视音乐,还是漫画诗词,创作者在进行二次创作的过程中,都难免会融入自己的风格。据说金庸对所有改编自己小说的电视剧,都相当不满意,要么不顾情节逻辑,瞎改、胡编,要么力图还原甚至照搬原著,却演绎不出原著真正的精髓。前者不胜枚举,后者尤可举张纪中所翻拍的一系列金庸武侠剧。89版的《侠客行》在情节上改编力度极大,编剧直接将原著里没怎么进行正面描写、一直到故事的后半部分才姗姗登场的石中玉挪为第一男主角,保留了他浮滑浪荡、不学无术的性格,但又做了一定的美化,让石中玉不再是调戏少女、狂嫖滥赌之登徒子,而是本性不坏只不过有些花心的少年郎(最终娶了四位女孩);本来牵扯到终极悬念的梅芳姑直接一剪而没,石中玉和石破天是否孪生兄弟的谜题也就不再是谜题;疯狂地增添感情戏,无名谷的倪冬儿、五毒教的铁珊瑚……以致整整二十集的电视剧,就像只是在看梁朝伟扮演的石破天、石中玉是如何周旋于五女之间,和她们分分合合,误会、吃醋、吵架旋即又和好,最终抱得美人归,是典型的明清戏本似的俗气的大团圆。

这部《侠客行》电视剧的气质因此也与金庸原著判然两别。金庸武侠小说有一个非常显著的特点,就是男主角的"主角光环"越来越弱。早年所写的《书剑恩仇录》的陈家洛文武双全,甚或还是天子兄弟;《碧血剑》的袁承志是袁崇焕的后人;就连《雪山飞狐》和《射雕英雄传》,胡斐的父亲是大侠胡一刀,郭靖的祖上也是名家。至于奇遇、美人,也绝不会少。但到了创作后期,金庸开始有意识地

削弱主角的出身、武功及其他命运的恩宠。《笑傲江湖》里的令狐冲是个无父无母的孤儿,武功更是几乎全程被废;《侠客行》写到极后面的章节,主角依然连个名字都没有,只是"狗杂种""狗杂种"地这样叫,自我意识始终都是一个浑浑噩噩的小乞丐;到最后一部《鹿鼎记》,金庸索性让韦小宝做了"婊子儿",中国人骂人时常用的话,便是主角的身份,放在中国古代,可以看作最卑贱的男人了。在《侠客行》原著里,"狗杂种"稀里糊涂地踏入江湖,历经一番读者看来惊心动魄、但他始终懵懂无知的离奇冒险后,最终出于善心登上了侠客岛,又因为他不识字,没有被那首相传记载了神奇武功的《侠客行》的内容所迷惑,只是看着字形,便领悟了从未有人领悟到的武学真谛。表面上看,"狗杂种"身世悲凉,但他运气极好,所以处处逢凶化吉,又因为愚钝不文,反倒不被文字迷惑。实际上,金庸写"狗杂种",是写他的赤子之心,一片单纯仁善,没有被世俗污染,所有机缘,都是他善心所至;至于侠客岛上的群侠苦苦思索《侠客行》记载的武功却终不可得,金庸又似乎是在讽刺"包括传统经学在内的各种教条主义、繁琐哲学、经院气的解读模式"。至于"狗杂种"喃喃自语的"我是谁"的疑问,又让这部篇幅并不长的武侠小说有了那么一点哲学层面的思考。基于此,《侠客行》的原著自然是一个精彩好看的通俗故事,情节颇多巧思、人物塑造生动,读完能让读者回味无穷——但本质上仍然是一则寓言故事,甚至会让人思索过后并不那么愉快的悲剧。

 金庸在《侠客行》的"后记"里写道:"由于两个人相貌相似,因而引起种种误会,这种古老的传奇故事,决不能成为坚实结构。虽然莎士比亚也曾一再使用孪生兄弟、孪生姊妹的题材,但那些作品都不是他最好的戏剧。在《侠客行》这部小说中,我所想写的,主要是石清夫妇爱怜儿子的感情,所以石破天和石中玉相貌相似,并不是重心之所在。"而 1989 年版的电视剧《侠客行》,恰恰是拿石破天和石中玉这对直接点明了的孪生兄弟大做文章。如果说金庸的原著气质惊险、刺激又扑朔迷离,像蒙着重重迷雾,那么 89 版电视剧则显得十分明朗、轻快,十足是一场恋爱的轻喜剧。如此大的改动,换作其他改编剧集,想必早已在播出时便被广大观众批评指责,播出后也便被遗忘在历史的光影里,不会再激起任何追忆的水花。然而电视剧《侠客行》当年在香港首播时,便好评如潮,梁朝伟、邓萃雯等演员也深受观众喜爱。时至今日,翻看某网站的评论时,依然能看到网友最新打出的高评分,类似于"这是改编最成功的一部金庸武侠剧""《侠客行》是金庸最差的小说,这部剧是改编最成功的金庸剧"的评论也比比皆是。

 那么,1989 年版的电视剧《侠客行》为什么会被认为改编得很成功呢?这是因为编剧吃透了金庸武侠小说叫好又叫座的畅销逻辑。单看原著《侠客行》,读者会觉得这部剧情节变动太大,难以接受;但通读过"飞雪连天射白鹿,笑书神侠倚碧鸳"的读者,一定会惊奇地发现在这一版电视剧《侠客行》里,有许多其他金庸小说里常见的情节设置和人物形象。与其说 89 版的电视剧《侠客行》是改编自金庸原著《侠客行》,不如说是改编自《侠客行》《神雕侠侣》《倚天屠龙记》……编剧并不拘泥于原著,反而大胆创作新的情节,找到金庸武侠小说的叙事逻辑,完成了这一部《侠客行》的出色改编。

一、"历险加恋爱":金庸武侠小说隐藏的叙事逻辑

 20 世纪 20 年代流行"革命加恋爱"的小说模式,左翼文学的作家在小说里常常让男女主人公投身革命的同时又萌生好感,从此引发一场恋情,增添了小说的可读性。将"革命"一词换成"历险",便可以代表金庸所有的武侠小说。从民国时开始流行起来的武侠小说,往往情节复杂多变、出场人物众多,最典型的便如还珠楼主的《蜀山剑侠传》,而自称颇为喜爱还珠楼主的金庸在写作时,也继承

了还珠楼主等民国武侠作家的这类创作特点，又天才地融合了从大仲马的《基度山伯爵》、莎士比亚的经典戏剧等西方文学作品汲取的营养，从而形成了自己通俗好看又富有人文气息的创作风格。之前武侠小说为读者烂熟于心的情节模式，也被金庸重新焕发出了新的光彩。无论是夺宝模式、复仇模式，抑或是成长模式，金庸都能写得引人入胜，又加上琴棋书画、儒道佛法，读者读来目不暇接，往往便会被小说的主题、模式和细节所迷惑，而忽略了金庸小说的叙事逻辑其实是历险加恋爱。

金庸在编排情节时一定有意识地遵循了这一条叙事逻辑。寻宝模式里的《武穆遗书》也好，复仇模式里的苗人凤也罢，都只是有意告知读者线索，故事情节的发展实际上是靠接连不断的奇遇和美人。金庸的小说之所以好看，很大一部分原因就是他把到了普通读者的"脉"：大家就喜欢看帅哥美女谈恋爱，至于小说是武侠还是仙侠或者别的题材反倒并不重要。武侠小说又可以把奇遇、冒险也写进来，离奇刺激的历险情节结合男女主人公的爱恨纠葛，想不吸引读者都难。《书剑恩仇录》初试啼声，金庸尚不甚明了，以致犯了在通俗小说中极大的错误：让陈家洛空有文武全才，却少了感情线，最终还拱手将香香公主让人，使其香消玉殒；到写《碧血剑》时，金庸已经懂得让袁承志在历险的同时身旁有位温青青；而写到《射雕英雄传》时，郭靖与黄蓉一同闯王爷府、回桃花岛、踏黑狐沼，大漠沧海、万水千山都走了一遍，终于修成正果，金庸也终于领悟了自己该如何创作武侠小说。《神雕侠侣》虽极力刻画杨过与小龙女的情比金坚，也不能免俗地写了陆无双、程英、公孙绿萼……《倚天屠龙记》里的张无忌更是"四女同舟何所望"。历险加恋爱，是金庸屡试不爽的创作教条，也是他吸引读者不断购买报纸追读的财富密码。

回到1989年版的电视剧《侠客行》，编剧显然洞悉了金庸武侠小说的叙事逻辑，所以大胆地将本来极少感情戏份（甚至"狗杂种"喜欢的叮当其实深爱着石中玉这一剧情还有点"虐恋"的味道）的小说原著《侠客行》，一变而成石中玉与叮当、倪冬儿、铁珊瑚及侍剑的恋爱轻喜剧，最终还能得到观众的认可和喜爱，也就不足为奇了。

除了恋爱戏份的增添，89版电视剧《侠客行》同样掌握了"历险"后主角获得奖励的秘诀，甚至因为这部剧些许无厘头的气质，主角不需要怎么历险便能够轻轻松松地将权力、财富尽收囊中。石中玉不学无术，只会见人说人话、见鬼说鬼话，但就凭运气和小聪明，他屡屡化险为夷。在流落街头时吃了一个烧饼便吃到了玄铁令；无名谷倪婆婆死后托孤，让他带领无名谷的女眷复仇并传给他谷主之位；易天行死后石中玉顶不住慕容白力劝，做了天魔教教主；在侠客岛上石中玉更是稀里糊涂地就被推选为武林盟主……这背后的逻辑与张无忌在光明顶上"排难解纷当六强"后"被迫"当上明教教主如出一辙。

二、"乾坤大挪移"：与原著情节的巧妙呼应

89版的电视剧《侠客行》在大幅度改编原著的同时，还做到了巧妙照应原著的许多细节，这同样也是它能够让广大读者观众接受的原因。单看电视剧的前三集，会让读过原著的观众误认为这部剧的情节全部是自创的，但随着石中玉逃出雪山派流落江湖，小说原著中开篇的场景被再现了：身无分文的石中玉（对应小乞丐"狗杂种"）被好心的"烧饼王"王大伯施舍了一个烧饼，正在狼吞虎咽时，忽然有天魔教的教众前来，指出王大伯是吴道通假扮，让其交出玄铁令，而玄铁令其实早被吴道通放在石中玉所吃的烧饼里……在这里，石中玉完全代替了原著中的石破天，接着引出五毒教教主铁珊瑚前来营救石中玉，还原原著与新添情节完美地融合在一起。

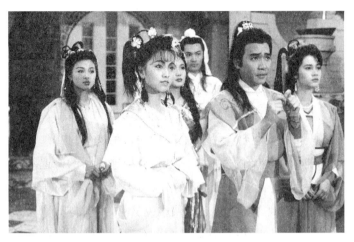

图三 《侠客行》剧照（二）

89版的电视剧《侠客行》中，叮当见石破天坚称自己不是石中玉，以为他有难言之隐，等石破天回到长乐帮后，又暗自前去质问，然而石破天瞠目不知所对。叮当以为石破天是故意不肯相认，气极之下在他肩膀大咬一口后离开。这一段同样是巧妙地挪用了原著中的剧情：在原著中叮当认定"狗杂种"就是石中玉，便是因为在"狗杂种"肩膀上也有一个齿痕；而石中玉被铁珊瑚营救时，谢烟客旋即现身将其带走，让石中玉赶紧求他做一件事，好了结玄铁令一事。在原著中这同样属于石破天的戏份，石破天因从小梅芳姑便让他诸事不求人，所以始终不肯求谢烟客做一件事，导致谢烟客无计可施，只想暗下毒手除掉这个痴痴傻傻的"狗杂种"；电视剧则改为石中玉深知玄铁令十分有用，所以不肯轻易开口求谢烟客……此类情节上的改动不胜枚举，而其成功的地方就在于巧妙地将原著中石破天一个人的戏份改为让石中玉、石破天两个角色分摊，又屡次使其交替更换身份，情节在这一对命运的双生子反复被人误认、被人误解的过程中极大地丰富起来，显得摇曳多姿，又能够保证在呼应原著情节的同时贴合人物的性格。

除却与原著的细节呼应，89版的电视剧《侠客行》更出色的地方可能还要数对金庸武侠小说情节的融会贯通。试举一例，细心的观众一定会从下面这一剧情看到熟悉的影子：倪冬儿失足跌下桃源谷，被谷主南宫逸所救，留她在谷内疗伤。叮当此后也坠进桃源谷，与倪冬儿重逢，劝她一起前去营救石中玉，倪冬儿拒绝，下定决心要长留谷内避世，并答应嫁给南宫逸。等她与南宫逸成亲，石中玉悲愤离去，机缘巧合下，发现南宫逸其实是个无恶不作的淫贼，连忙向冬儿揭穿其假面具，南宫逸一怒要杀众人……这不正是小龙女与绝情谷主公孙止的翻版吗？

这一版电视剧《侠客行》也有许多不如人意的地方。比如，武侠小说里常见的"机械降神"的弊病，在电视剧中被凸显，如前文所提石中玉被铁珊瑚相救，就显得过于巧合；打斗桥段过于粗陋，既不"武"，也缺了点侠气，使整部剧更像是一出古装言情剧；一男配多女"众星捧月"式的恋爱模式，也不见得能让当时的观众喜欢。除却《鹿鼎记》，金庸武侠小说里的男主人公最终只会和一位红颜知己长相厮守，张无忌如此优柔寡断，最后也还是只选择了赵敏，"让我一生为你画眉"。1989版的电视剧《侠客行》却堂而皇之地让石中玉一口气娶了四位妻子，而叮当、倪冬儿这些女性角色本来设计得颇有特色，但在漫长重复的"误会""吃醋"情节中丧失了自己的个性，只会围绕着油嘴滑舌的石中玉打转，虽然演员靓丽依旧，但已失去甫一登场时的独特光彩。这些都是这版电视剧《侠客行》无法忽视的瑕疵。

【结语】

1989年版的电视剧《侠客行》，作为一部改编大获成功的金庸武侠剧，虽然不像《射雕英雄传之铁血丹心》那么"经典"，但其对细节的巧妙改编，尚在《铁血丹心》之上。梁朝伟在本剧中的倾力演出也让玩世不恭的石中玉和憨厚耿直的石破天这对孪生兄弟各具特色，讨人喜欢。饰演阿绣、叮当、倪冬儿、铁珊瑚、侍剑等的几位香港女演员也春兰秋菊，各具娇妍。原著中对"我是谁"的追问已杳然不见，金庸武侠小说成功的法门却在这短短二十集电视剧中展露无遗。金庸的原著精彩绝伦，这一版的电视剧《侠客行》则大胆改编，拍出了另一种风采。"纵死侠骨香，不惭世上英"，李白的这首千古绝唱《侠客行》，大概也还会继续激发后来者的灵感吧。

（撰写：段立志）

《伯恩的身份》(1988)

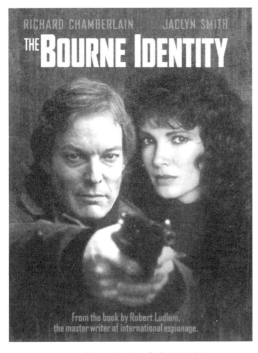

图一 《伯恩的身份》电视剧海报

【剧目简介】

《伯恩的身份》是由罗杰·扬导演,罗伯特·鲁德鲁姆和卡萝尔·索别斯基编剧,理查德·查伯兰(饰演伯恩)、杰奎琳·史密斯(饰演玛丽)、安东尼·奎尔、唐纳德·莫法特、约尔戈·沃亚吉斯、皮特·沃恩、丹霍姆·艾略特、米夏埃尔·哈贝克、沃尔夫·卡赫勒等主演的剧情片,该片改编自推理侦探小说大师罗伯特·勒德姆的畅销名著,于1988年5月在美国首播,分上下两集,单集片长90分钟;又译作《失去记忆的杀手》《谍影重重》;后又经过改编并于2002年上映。

【剧情概述】

伯恩在轮船上受到攻击跌落海中,海浪将他带到法国南岸的诺瓦堡,路人将他送到医生家,但他醒来后失去了记忆,只记得一些模糊的影像;伯恩在追逐认识他的人时受到攻击,电视中播放着利兰德大使被卡洛斯刺杀的消息,伯恩感觉自己和卡洛斯有某种联系,于是决定离开;离开前医生给他看了从他身上发现的微缩胶片,上面刻着苏黎世戈萨曼银行的账户。伯恩来到苏黎世的钟楼大酒店,酒店经理竟然认识他,他假装手受伤让经理代他登记,这个时候他才知道自己是伯恩。他来到戈萨曼银行,从银行记录中发现自己全名杰森·伯恩,账户上有1 500万美元。伯恩离开银行时受到卡洛斯手下的攻击,他们尾随伯恩来到酒店继续攻击他,伯恩挟持了玛丽让她开车带自己来到德雷伊·阿尔派豪瑟饭店,玛丽多次想逃跑未果,伯恩从饭店老板处得知切尔纳克的消息;在与切尔纳克的交谈中,切尔纳克发现伯恩什么都不知道,于是向他开枪,伯恩反击的过程中射穿了切尔纳克的喉咙。玛丽发现伯恩杀死了轮椅上的切尔纳克,找到机会逃跑;卡洛斯的手下冒充便衣警察告诉玛丽,伯恩是职业杀手,从玛丽口中他们得知伯恩去了红门公寓。他们在红门公寓抓到伯恩,并要处理掉玛丽;伯恩通过在裤脚藏的枪干掉了抓住他的人,并折返去救玛丽,伯恩在与凶手搏斗的过程中受伤昏迷,玛丽开车带他来到雷根斯堡;伯恩拿出一笔钱要玛丽离开,玛丽却选择帮助伯恩一起行动,她联系到自己在酒店的上司彼得,让他联系垫脚石组织(伯恩的雇主),得知该组织是CIA的秘密情报组织。伯恩和玛丽来到法国,他们在图书馆查阅报纸新闻时发

现,伯恩参加过维利尔斯将军儿子的葬礼;伯恩从新闻中发现,射穿被害人的喉咙是卡洛斯杀人的标志,而伯恩杀死切尔纳克时也是如此,他开始怀疑,自己可能就是卡洛斯。

为了防止在法国银行取钱时暴露身份,伯恩与玛丽相互配合,在玛丽准备前往经理办公室时发现玻璃上映出杀手的样子,机智躲过一劫,伯恩也让凶手相信自己前往了伦敦;杀手离开后,伯恩和玛丽从大堂经理处得知了他账户的法国联系人伯杰龙服装店的消息。玛丽得知彼得在与垫脚石组织联系时被杀,垫脚石组织内部也在调查彼得被杀的原因,组织之中产生了分歧,一方认为伯恩是凶手,一方认为卡洛斯是凶手。他们透露,伯恩存在的意义就是刺杀卡洛斯;卡洛斯的恐怖组织网络遍布世界,20年来国际警察对他束手无策,于是他们模仿卡洛斯的杀人手法训练伯恩,捏造杀人事件,激怒卡洛斯使他露出行踪。伯恩担心玛丽的安危,让她回到加拿大。玛丽回到加拿大后却发现他们仍在追捕伯恩,于是又返回法国报信。伯恩了解到伯杰龙服装店是卡洛斯在法国活动的大本营,他在服装店经理杰奎琳办公室的暗格中发现了维利尔斯将军家的电话,于是怀疑将军在暗中支持卡洛斯。伯恩通过要挟杰奎琳得知伯恩和卡洛斯并非一个人而是想取代卡洛斯。垫脚石组织登报希望伯恩找上门,伯恩却因为失忆并未行动,他们于是认为伯恩已经叛变,但戴维·艾伯特坚信伯恩未叛变;艾伯特和康克林将军离开后,垫脚石的成员吉列特(卡洛斯的手下)带人杀死其他成员,并在杯子上留下伯恩的指纹嫁祸给他。杰奎琳与红衣女人安吉丽从维利尔斯将军家开车离开,伯恩和玛丽紧随其后,在教堂门口,伯恩认出了卡洛斯,他虽开枪还是被对方躲过。伯恩意识到安吉丽和卡洛斯的关系,于是找到维利尔斯将军,将军的儿子死于卡洛斯之手,因此不可能为卡洛斯提供庇护。因为透露了伯恩的信息,杰奎琳被卡洛斯杀害,伯恩以此策反了杰奎琳的手下德安如,并得知安吉丽(将军的夫人)其实是卡洛斯的情人。伯恩与垫脚石组织的艾伯特约定在墓地会面,吉列特却突然开枪杀死康克林将军并射中艾伯特,艾伯特临死前告诉伯恩,他的名字是戴维·韦伯,他将韦伯养大成人,垫脚石组织本计划将伯恩训练成杀死卡洛斯的人,但他太过冷血、不能控制,于是让韦伯整容成伯恩的样子并杀死原本的伯恩。得知真相的维利尔斯将军杀死了安吉丽,伯恩在她尸体上留下信息等待卡洛斯找上门。在垫脚石组织71号的阁楼上,伯恩通过过去的照片和物件逐渐找回记忆;卡洛斯突然出现并与他扭打在一起,激烈的争斗后伯恩终于杀死卡洛斯。

【要点评析】

一、碎片的记忆与重新寻找记忆

失忆与寻找记忆是影视作品不断重复的题材,在爱情片中尤为常见,但正是由于受此主题的限制,导致爱情片中失忆与寻找记忆的情节缺乏思想深度。《低俗怪谈》中弗兰肯斯坦最初的造物也是失忆的一种类型,他的失忆源于死亡与复生,复生带来的是新的开始,他并没有做出任何寻找记忆的尝试,因为在他的记忆浮现之前,他的记忆处于完全丧失的状态。《伯恩的身份》中,伯恩则始终处于过去的记忆不断闪现的过程中,也正是由于过去记忆的不断闪现,他追寻记忆、寻找自我的旅程才得以展开。

从伯恩在医生的家中醒来开始,对于伯恩来说,寻找记忆便意味着重新认识、定义自己;因为他身上的伤口、卡洛斯手下的追杀和他的身体不断表现出来的杀人技法的娴熟都暗示着他并非普通人。随着调查的深入,人物间的关系变得清晰,伯恩在寻找记忆时面对的首要问题便是界定自己是

"好人"还是"坏人"。在剧中,他与玛丽有过多次关于好和坏的争吵,尤其在伯恩从杰奎琳口中得知自己冷血无情并希望取代卡洛斯后,他的追寻记忆差一点到此终止,玛丽的存在提醒和鼓励他继续追寻下去;在与德安如的交流中,伯恩也加深了自己是好人的印象。玛丽对伯恩的印象有一个变化的过程,从她最初被伯恩劫持时的恐惧,到伯恩因为自卫杀死切尔纳克时她的厌恶,再到伯恩折返回来救她时的感激;玛丽从自身经历的角度出发得出了自己对伯恩好与坏的认识,并以此劝说伯恩:

"你不顾自己的安危来救我,而那时你还不认识我,杀手是不会这样做的,即使那个人存在过,他现在也已经不存在了。"

玛丽从当下的角度出发,用失忆割断了伯恩过去与现在的联系,也即肯定了改变的可能性。德安如的话中透露了更多的消息,他说伯恩就像整过容,完全变成了另外的人,变得充满人性而非冷血无情。

图二 《伯恩的身份》剧照(一)

戴维·艾伯特最终带来了伯恩真实的记忆和真实的身份,"伯恩"其实并非杰森·伯恩,而是戴维·韦伯,虽然他此时终于知道自己并非坏人而且也未曾是坏人,但是内心仍充满矛盾,正像在艾伯特的葬礼上,他的心中所想:

"你为了抓一个禽兽,把我训练成禽兽,沿着这条路,我也有一部分变成了禽兽,你教我杀人,就像你教我打网球一样,教给我技巧和冷漠、毫无怜悯心、毫无思想。"

故事的最后,卡洛斯被解决,但伯恩的记忆仍处于部分的缺失状态。

二、在杰森·伯恩和戴维·韦伯之间

失忆代表着空缺,缺失对自我和身份的坚定认识,因此更容易被灌输的身份和他者的认识所左右。在寻找记忆的过程中,伯恩便陷入了这种困境。尤其杰奎琳的话对他产生了很深的影响,这种影响又随着他自己陆续找回的记忆不断加深——在他尚未完全找回自己的记忆或艾伯特未对他的身份做出解释之前——娴熟的杀人技巧和日渐浮现的对杀人事件的记忆使他对自我的本性产生怀疑。这种怀疑是充满悖论的,且必须发生在他失忆之后,因为当他拥有完整的韦伯的记忆时,他不会因为自己的杀人而困惑,他是垫脚石组织的成员,是要终结卡洛斯恐怖组织的人,他的身份归于正义;而当他失忆之后,在他寻找记忆的过程中,身份本身所依托的正义处于被悬置状态,身份本身也处于等待被重新发现的空缺状态,困惑因此而产生,出离于正义身份之外的杀人及行动应该如何定义,即行为的好与坏该如何定义,这些问题困扰着伯恩。

自从伯恩失忆之后,他的身份也始终处于混乱状态。当伯恩在戈萨曼银行看到自己完整的名字后充满欣喜,他迫切寻找的记忆和身份得到了银行正式文件的回答,他并没有怀疑杰森·伯恩也并非自己真实的名字;在艾伯特告诉伯恩的真实身份是戴维·韦伯之前,由于他被训练要杀死卡洛斯的深刻印象存留在他的记忆中(碎片式的),且伯恩(原本冷血的杀手伯恩)经常模仿卡洛斯的手段

杀人,使他开始处于自己即是卡洛斯的困惑中;杰奎琳虽然解开了他不是卡洛斯的疑问,但将他带入自己比卡洛斯更加冷血的境地,被灌输的刺杀情节、他者的评价和自我的暗示(模糊的碎片记忆带来的自我确信)使他的困惑难以消解;艾伯特将他的真实身份道出之后,他才感到如释重负,但此时他将面对的是伯恩的身份与韦伯的身份,垫脚石组织71号的阁楼上关于伯恩的资料已经被盗,他无法从文字材料中得知自己遗忘的记忆,幼时的照片也只能提供他作为韦伯的记忆,他此刻却是伯恩。当他终于终结卡洛斯后,面对冲进来的警察,他充满敌意,直到玛丽出现,他痛苦的喊叫声中蕴含着更复杂的困惑:他作为伯恩的身份已经结束,他仍要寻找作为韦伯的记忆,尽管要用伯恩的样子(甚至身份)。

记忆的缺失带来的身份的悬置,使得被规训(即伯恩说的"你教我杀人,就像你教我打网球一样,教给我技巧和冷漠、毫无怜悯心、毫无思想")之下的自我意识开始复苏;失忆同时带来了对被规训的身份的抛弃,由此产生的自我困惑和怀疑面向的不再是确定的身份带来的不加思考的接受,而是从碎片的记忆和实际的经历总结出来的自我暗示与确信,他的困惑源自他的反思和思考,源自他对善恶好坏的重新理解,而这曾是长期被遮蔽的存在。

三、人的位置:现代社会的怪物

进入现代以来,人就被迫加入现代化的进程,这是一个在不断加速的过程。从玛丽创造了弗兰肯斯坦和他的怪物开始,现代社会的"怪物"便不断产生,这种"怪物"在不同的文学作品、影视作品中有着不同的变体,而且渐渐地,怪物获得了更像人的形象——外形的接近人或内在符合人类的价值观念,哥斯拉也是人的变体——最初阴森恐怖的弗兰肯斯坦的造物也正式地融入我们的日常生活中。外在形象的改变并不能带来其本质的变化,但是随着时间的进展,内在本质的问题开始被不断消解,消解意味着问题不再成为问题,成了多余,即每一个反思其内在本质的存在都被视为异类——"思考即僭越"在现代社会的变体。这在电影 I, Robot 中也有呈现,说到底,机器人也是弗兰肯斯坦博士的造物。

电视剧《低俗怪谈》将弗兰肯斯坦的造物置于了更荒诞(在此荒诞表示的是一种无可奈何)的情节和背景中,弗兰肯斯坦博士热爱英国古典时期的诗歌,但他创造的生物没有一点古典主义的外形,他的身体是拼贴构成的,他的生命是现代电学的技术赋予的,于是在他醒来的那一刻,弗兰肯斯坦博士恐惧了,他仓皇而逃,如同玛丽·雪莱在她的小说中写到的,弗兰肯斯坦博士的造物便只能自力更生,他从窗外人们的对话中学习了语言,从弗兰肯斯坦在实验室留下的书籍中阅读古典主义的诗歌,虽然他没有古典主义的外形,但他有古典主义和浪漫主义的灵魂,他阅读的诗歌让他的精神充满矛盾和困惑;而又由于他的丑陋的外形,他见证着人性的黑暗,他在蜡像馆工作时便被老板关在地下室要让他做怪物秀的演员,他的困惑、他的诗歌的灵魂,让他在此在的世界无法生存。他始终处于身体和思想的分裂中,被现代电学复活的身体和不朽的生命赋予他超越人类的力量,就像被复活后的布洛娜理想的,他们作为新的人类可以称霸世界,但是他犹豫了,他对世界和自我充满诗意的、哲学的困惑,现代身体和古典灵魂的分裂让他痛苦地寻找自己在现代社会的位置。

怪物的本质在于他带来了一个身份困境的问题和重新思考自我意义的角度,怪物是被抛入现代的,弗兰肯斯坦的恐惧拒绝了给他的造物一个安慰和抚摸。这个问题鲁迅的小说《起死》也写到过,在这篇小说中,庄子骑马走在路上,看到路边草丛中有一堆枯骨,就召唤了司命将他复活,虽然司命

也在抱怨,但还是满足了庄子。复活后的枯骨不知所措,他还保留着生前完整的记忆,他要去探亲,于是向庄子要他的衣服、包裹和伞,但庄子并不能给他所要的,庄子和他讲道理,他也不听,他不断重复地说着他要他的衣服、包裹和伞;庄子无奈又想召唤司命让他复死,但是司命没有出现,汉子和庄子扭打在一起,庄子没有办法就吹响了警笛唤来巡士,巡士知道庄子的身份后就放他离开。庄子仓皇而逃,汉子又开始向巡士索要他的衣服、包裹和伞。鲁迅同样将被起死的汉子的内心所想留给了空白,或者说,鲁迅刻意用汉子对衣服、包裹和伞等物质性物品的索要回避了他精神的困境。出于汉子对自己过去完整的记忆,他并未开始重新思考他当下所处的究竟是何时何地。这也是一个精神困境,一个被复活的身体中住着一个古老的灵魂,他该如何面对当下的现实,即在当下现实中是否有他的位置?

图三 《伯恩的身份》剧照(二)

而我们的问题是,我们有着一个只是处在现在的时间中的身体,和一个与之相配合的接受了现代意识和思想的精神,现代转型的痛苦只存在于我们的被归纳后的书籍中。我们该如何面对过去,面对历史。人的位置的问题,是一个人该如何看待自己的问题。这个问题在日常生活中是被消解的,不成立的,或者说,是被"活着"的社会现实压抑的问题,这个问题只有在事件面前才能得以浮现,才能重新被提起。《伯恩的身份》并没有再继续呈现伯恩在杰森·伯恩和戴维·韦伯之间的困惑,它在卡洛斯死后便匆匆结束,把思考留给了观众。从这一角度说,从电视剧或电影甚至小说的角度来看,开放的结局是对此在真实世界的再现,我们生活在一个没有下文的世界,而这个没有下文与开放式结局有种说不清的暧昧关系。结局,开放式的结局,创造的是一个起点,一个反思的起点,一个重新认识世界和自己的逻辑和秩序的起点。鲁迅在《狂人日记》中借狂人之口便开启了这样的追问:从来如此便对吗?伯恩在失忆之前,在垫脚石组织中,他不会产生对自身行为好与坏的疑问,他的行动代表着正义,终结卡洛斯代表着维持了世界的和平和秩序,他被要求做出的种种行动并不能排除他自己意愿的成分;但当他失忆后,寻找记忆的过程迫使他重新建立对自我和行动的意义的认识,被规训的身份失去继续统摄他的作用,而正是这个失忆的契机,使他发现了自己"一部分变成了禽兽"的现实:他必须重新建立自己的身份,在他被训练成伯恩刺杀卡洛斯的目的完成之后,在他知道自己其实是戴维·韦伯却"使用"着杰森·伯恩的身份和面容之时。

【结语】

《伯恩的身份》后又于2002年被改编成电影上映,改编之后虽然保持了主体线索,但是具体情节的展开已明显不同。1988版的电视剧故事更紧密地围绕伯恩展开,卡洛斯和垫脚石组织的戏份相对

较少,而2002版的电影中,各方追逐伯恩的情节被细致地展开,人员和场面也更宏大,现代化的追踪手段、人脸识别技术等都是1988版电视剧没有呈现的。1988版电视剧将故事的主体更集中地聚焦在伯恩的追寻真相和内心的矛盾上,2002版电影则由于场面调度和空间感的敞开、激心动魄的追逐和战斗而压缩了伯恩自己的困惑与怀疑;女主角玛丽也由最初的被伯恩劫持到出于对金钱的需要而帮助伯恩,爱情不再是一系列事件的结果和患难中产生的感情,而成为剧情的安排。1988版电视剧在悬疑和紧张之下包裹着的是诗意的内涵,2002版电影则已是商业片的模式。

(撰写:臧振东)

《红楼梦》(1987)

图一 《红楼梦》电视剧海报

【剧目简介】

87版《红楼梦》是中央电视台和中国电视剧制作中心根据中国古典文学名著《红楼梦》摄制于1987年的一部古装连续剧,由王扶林导演,周汝昌、王蒙、周岭、曹禺、沈从文等多位红学家参与制作。主创团队遵从"遵循原著、忠于原著"的创作原则,运用现实倾向的再现创作,在顾问组的指导下进行服装设计和妆面创作,结合大众喜闻乐见的港台造型方式,加入中国古代传统服饰的造型精华。除了一系列经典的红楼梦人物形象,其中剧中许多典型人物的典型造型至今被许多观众奉为经典。

该剧不再像先前的《红楼梦》改编的影视作品一般局限于"宝黛爱情"的主题,而是将其与"贾府兴衰"作为两条主线齐头并进:前29集基本忠实于曹雪芹原著前八十回,后7集夏金桂撩汉、司棋之死、海棠花开、宝玉丢玉、黛玉焚稿、宝钗出闺、惜春出家、获罪抄家等主体剧情仍采用程高本后四十回,另外抛弃了宝玉中举、兰桂齐芳、家复中兴的小团圆结局,并根据脂批和红学探佚学研究成果对香菱之死、探春远嫁、贾母之死、巧姐获救等情节进行了修改,又重新创作出狱神庙探监、凤姐死于狱中、湘云流落风尘、贾府家亡人散等剧情。该剧于1987年在中央电视台一套首播,得到了大众的一致好评,重播千余次,被誉为"中国电视史上的绝妙篇章"和"不可逾越的经典"。

【剧情概述】

姑苏城仁清巷内的葫芦庙住着一名叫贾雨村的穷书生,受到乡宦甄士隐的慷慨资助方能上京赴考,金榜高中,衣锦荣归。因贪酷受贿之弊,不到一年,即被革职。后经举荐去扬州,做了巡盐御史林如海的幕客,教其女林黛玉念书。次年,林如海的妻子去世,林黛玉由贾雨村护送,到了京都荣国府。贾雨村因此得到黛玉舅父贾政的引荐,谋补了应天府之缺,走马上任。

宁、荣二府是京中钟鸣鼎食之家。黛玉进贾府后,得外祖母贾母疼爱,与表兄贾宝玉相处得也十分亲密。此后不久,薛姨妈带着儿子薛蟠和女儿薛宝钗进了荣国府。

薛宝钗有一能同宝玉的通灵玉配对的金锁，且她性格宽厚温和，处处随分从时，不像黛玉孤僻自傲，因此为贾府上下所赞誉和喜欢。黛玉忌讳金玉良缘之说，常暗暗讥讽宝钗，警告宝玉，并对此很苦恼，常与宝玉发生口角，兼有寄人篱下的凄凉感笼罩着她，常暗暗流泪，身体也更加病弱。

贾府长女元春被册封为妃，回家省亲，赐省亲别院为"大观园"，对园内房舍也赐了名称，并叫宝玉和众姐妹搬进大观园。大观园外，贾府上下安富尊荣、荒淫享乐，但烈火烹油、鲜花着锦之盛的表象下，贾府已现大厦将倾之势。

和乐安泰的大观园中实则也暗流涌动：丫鬟金钏不堪羞辱跳井自尽；贾宝玉不愿意作仕途文章，与父亲不睦；王熙凤遭人嫉恨重病缠身；尤二姐被逼无奈吞金自杀。邢、王二夫人后又听信谗言，将大观园大肆抄检一番，从此群芳流散，大观园萧条零落。南安郡王出征被虏，南安太妃倚势将探春认作义女，代替郡主去和亲。宝玉送别探春，又被父亲贾政命令去西海沿子见识一番，不料途中遇盗，下落不明。黛玉闻得此信，哭得肝肠寸断，病势日重，泪尽而逝。黛玉逝后，宝玉和宝钗奉旨完婚，但宝玉意中只有黛玉，二人虽相敬如宾，却"到底意难平"。

贾府被抄，王熙凤、贾宝玉等人下狱，贾母逝世，贾府树倒猢狲散，"千红一窟，万艳同悲"，一朝显赫的钟鸣鼎盛之家，顷刻间"忽喇喇似大厦倾"，只落得"白茫茫大地真干净"。

【要点评析】

笔者认为，87版的电视剧《红楼梦》的两大亮点分别是多方投入、严肃认真的前期筹备和时代相融、尊重原著的剧情改编。以下就这两点进行阐析。

一、"郑重其事，严肃认真"的前期筹备

在筹备前期，中宣部给剧组下达了八字方针："郑重其事，严肃认真。"87版电视剧《红楼梦》的筹备在当时确实获得了各界名家的鼎力支持，为此倾心竭力地付出，可以说是一部集大成之作。

1983年2月，87版《红楼梦》的拍摄组、编剧组和顾问组的相继诞生。其中，顾问组可谓是云集了诸多著名权威的红学研究者、国学大师、历史文物专家、文学家，包括曹禺、沈从文、启功、周汝昌、王昆仑、王朝闻、吴世昌等，对电视剧的服饰、礼仪、园林、民俗等做了全方位的学术指导，他们在各自的领域术业有专攻，他们严谨专业的治学态度和传承文化的社会责任感都打磨着87版《红楼梦》的各类细节与整体审美。

冯其庸、蒋和森、李希凡等知名红学家都曾来红楼剧组讲课，给演员们分析原著中的人物，从《红楼梦》的主题、时代、人物到相关的习惯、礼节、建筑、琴棋书画、诗词歌赋及吃喝玩乐等，一一悉心指导，增强大家对传统文化的理解力和感受力。因此才能做到剧中人物上到大家闺秀下至丫鬟婆子，其言谈举止都深谙原著的意蕴精髓：林黛玉的吴侬软语，薛宝钗的温

图二 《红楼梦》剧照（一）

厚浅笑,贾府众姐妹初见黛玉时互行"蹲安礼";从王夫人向黛玉介绍迎春,一手摸肩,一手抚背的"摸礼"到丫鬟们低眉垂手恭候主子的谦卑……细节中尽显古典气质,举手投足,一颦一笑都仿佛是从书中踏出。

沈从文、邓云乡等是该剧的服装指导。沈从文不仅是文学家,而且是历史文物专家,1949年中华人民共和国成立后常年在中国历史博物馆工作,出版过学术专著《中国古代服饰研究》,对中国古代的服饰有深入研究。在他们的指点下,剧中人物所穿着的服饰也是十分讲究的。87版《红楼梦》红楼服装整体以宋、明两朝之风格作为剧中人物造型与设计的基础,同时融入清代服饰的细节特征,不仅精美典丽,而且与人物性格气质和地位也互相匹配,例如家族长辈们的人物衣着风格较为古朴端庄,而少爷、小姐们的服饰则明快鲜亮,侍人的服饰则多为暗深色且质感较粗糙,黛玉的服装多为青色系,偶有鹅黄色、粉紫色系,服装绣花以梅花、兰花、竹为主,显得出尘飘逸;宝钗气色红润,服饰多为粉色、黄色圆润明媚的色系,服装绣花以牡丹为主,展现温柔敦厚。服饰除了为人物形象增色不少之外,也让观众领略到中国传统古典服饰文化的博大精深。

在置景取景方面,经红学家、古建筑家、园林学家和清史专家本着尊重原著的原则共同商讨,在北京市西城区设计建造了大观园,在河北正定县建造了宁国府、荣国府和宁荣街。其中,大观园采用中国古典建筑的技法和传统的造园艺术手法建造,园林建筑布局都力求还原原著;同时,外景取景多为风景名胜实景,范围遍布大江南北,在安徽黄山、苏州园林、扬州瘦西湖、杭州西山森林公园、四川青城山等地都有取景,为剧集呈现了强烈的真实感与厚重的美感。

图三 《红楼梦》剧照(二)

87版《红楼梦》中由王立平谱曲制作的音乐作品的流传之广和影响之深远是有目共睹的,王立平将剧中音乐的主基调定为"满腔惆怅,无限感慨"。剧中共有十二首插曲,唱词全部来自《红楼梦》曹雪芹原著中的曲、词、诗、令。音乐与电视剧的场景画面相互补充,渲染气氛:宝黛共读西厢的场景在主题曲《枉凝眉》的烘托下浪漫诗意;片尾曲《葬花吟》配上黛玉葬花的画面显得缠绵悱恻又空灵哀婉;插曲《分骨肉》在身着华美嫁衣的探春痴痴回望时响起,《奴去也》的悲鸣令闻者落泪,道出貌似一派花团锦簇的嫁女场景,实则是"告爹娘,休把儿挂念"的无奈绝望……全局音乐作品制作精良,因而被奉为经典,成为历久弥新的经典影视歌曲。

除了专业的顾问团队,87版《红楼梦》在演员的选择上也是十分尊重原著且精益求精的。开拍三年之前,87版《红楼梦》剧组就开始在全国范围内对照原著人物,根据内在素养和外形条件选拔适合的演员,以完美地刻画出原著人物的神采、外形和气质。例如在选拔饰演林黛玉的演员时,除了要求演员具备"似喜非喜含情目"之外,还要求演员必须有诗人气质,最终选定的演员陈晓旭,在4岁时就能把《红楼梦》中黛玉所作的诗词倒背如流,在17岁时就已经能够写出非常好的现代诗,因此才能饰演出林妹妹腹有诗书气自华的风度。

综合以上方面,集天时、地利、人和多方面成功要素于一身的87版《红楼梦》以其博采众长的主创团队,和精益求精、淳朴用心的创作氛围创就了不可复制的成功,使其成为一部经典而广泛流传的影视作品。

二、时代相融的剧情改编

87版《红楼梦》的导演王扶林认为,原著那些虚幻迷离之设不过是作者穿凿附会,将真事隐去的假语村言,鉴于此,他们重新编写创作了八十回后的电视剧本。另开炉灶为《红楼梦》构思一个新的结局,根据前八十回正文中曹雪芹埋下的伏线、脂砚斋批点的提示,参考高鹗续作,结合多年来红学界的研究成果,续写人物命运和故事情节的走向,力求最大限度地还原曹雪芹原先预设的结局,因此电视剧版的结局与高鹗续书有了截然不同的命运走向。

由于导演王扶林现实主义的个人风格,除续写原著的改编之外,他将还原现实、揭露真实作为改编的导向,因而删除了小说中多次出现的"太虚幻境"相关场景,癞头和尚和跛足道人也只是在电视剧的开头闪现了一记。特别是在十一集"为争宠姐弟遭魔魇"中,原著中赵姨娘串谋马道婆做法,使得凤姐和宝玉发疯发痴,是茫茫大士渺渺真人用了通灵宝玉救了凤姐和宝玉,而电视剧版则改成了大夫针灸治愈,削弱了原著故事的虚幻色彩。

另一处较大的改动为:原著中贾府没落后宝玉、贾兰中举,皇上见到贾兰、宝玉想起贾妃,怜惜贾家使得贾府因"兰桂齐芳"而再现生机,这是一种符合主流大众所追求的蕴含希望的欢喜结局。但87版电视剧没有这样做,而是大刀阔斧砍掉贾家再兴旺的所有章节,进行了颠覆式的改编:宝玉和北静王出征后迟迟未归,林妹妹听到娘娘赐婚给宝玉、宝钗后气绝身亡。宝玉回来奉命完婚时又传来元妃娘娘的死讯,贾府被抄,昔日的王侯贵族家破人亡,荣、宁二府人员流离失所,男女家眷全部沦为阶下囚,宝玉被北静王救出后绝望出家。昔日烈火烹油、鲜花着锦的大观园竟然成为残花败柳、凋败萧条的死水塘,意气风发、粉面含春的贾宝玉成为邋遢落魄的行乞人,"阆苑仙葩"的黛玉,"温厚莹润"的宝钗都香消玉殒。霎时间"忽喇喇似大厦倾",只落得"白茫茫大地真干净",用遗憾惋惜使观众唏嘘扼腕,唤起观众感知原著中或蕴含的悲剧美学。

除了删减原著之外,87版《红楼梦》在原著的基础之上亦有情节的增添。例如原著中没有提及普通百姓的艰辛生活,只是提及贾府因荒年地租收不上来,贾家财政严重透支,早是个空架子了。剧中根据这一线索加入了大雪地里农民将自己嘴里省下来的粮肉送入贾府的过程。路途跋涉、千辛万苦送到贾府,却依然由于数目太少被贾珍责骂。这样的增添更加完整鲜明地烘托出贾府奢靡享乐生活是建立在盘剥百姓的不义之举之上,使情节更添起伏,也增强了作品的现实意义。

又例如探春出嫁的情节中,她先是在秋爽斋中怔怔端凝竹签上"瑶池仙品,日边红杏倚云栽"的杏花占词,暗惊一语成谶,一切原是命中注定。她将海棠诗社的诗句"誊在纸上随身带着,日后见了便仿佛见了姐妹们一样",改编暗合了"三春去后诸芳尽,各自须寻各自门"的四散流离。后又设计了众亲属送行探春远嫁海疆的经典场景:奢华富贵的排场映衬着大大"囍"字,长长红毯直铺到水边,贾母等一众女眷长辈盛装立于高台,富贵夺目却个个眼含热泪。探春跪别亲人时插曲响起"一帆风雨路三千,把骨肉家园,齐来抛闪,恐哭损残年。告爹娘休把儿悬念,自古穷通皆有定,离合岂无缘,从今分两地,各自保平安,奴去也,莫牵连"。回响在秋水长天、碧波澄澈之上,令人唏嘘感叹。此处改编与曹雪芹原著对探春判词"才自精明志自高,生于末世运偏消。清明涕送江边望,千里东风一梦

遥"更为贴合,弥补了高鹗续作对此段一笔带过不合判词的遗憾。

87版《红楼梦》的改编在当时播出后也引发了一些争论,在情节方面,太虚幻境这一核心场景的缺失成为人们质疑的一个焦点,但这也是无可奈何。87版《红楼梦》的编剧周岭在接受采访时说,87版《红楼梦》偏于写实,囿于20世纪80年代的历史环境局限,剧本中不准写梦、不准写太虚幻境、不准写任何带有浪漫主义色彩的内容,他作为编剧之一深感遗憾。另外,观众对于原著后四十回情节的改编评价也是众说纷纭,许多人不能接受最后人物结局的改编版本,比如湘云堕入风尘等,源于观众个人的思考、先入为主的感受以及主观情绪上对湘云的喜爱,不希望她最后如此凄惨;再如对贾珍与秦可卿的乱伦,87版《红楼梦》也做了写实的剧情设计,引起广泛争议,许多观众觉得不可接受。

改编涉及佛、道两方面的文化因素以及个人接受度等主观因素的影响,而电视又是大众文化,即使允许普及也很难将玄学题材表现出来,也无法根据每个人的接受尺度来调整剧情设置。因此,从时代和历史两个角度结合来看,87版《红楼梦》的改编体现了导演的个人风格与当时的时代特点,总体来说是一次颇具意义的创作尝试。

【结语】

由于时代的局限性和受制作经费的掣肘,87版《红楼梦》也存在着许多不尽如人意之处,如因为丝绸锦缎面料、手工刺绣价格昂贵,87版《红楼梦》的很多服饰都因陋就简地用了20世纪80年代盛行的混纺或化纤的"被单布"。比如87版《红楼梦》第二集"宝黛钗初会荣庆堂"里,宝钗进府时披的那件大红斗篷,就与宝钗一身的古典装扮十分格格不入。全剧中漂亮的首饰似乎只有那么几件,黛玉戴完了王夫人戴,王夫人戴完贾母戴,贾母戴完了惜春戴。场景陈设亦然,精美的古玩摆件陈设经常是贾母房中摆一摆,等戏到了王夫人那里时,又借给王夫人摆一摆。可以看出"钟鸣鼎食"的情节背后,制作经费的捉襟见肘。

然而正如87版《红楼梦》中鸳鸯的扮演者郑铮在纪念30周年聚会的寄语中所言:"30年过去了,在流逝的时间中我越发觉得,透着青涩与瑕疵的朴素与真挚,好过张扬着浮华矫情的平庸。"时至今日,《红楼梦》相关的影视作品翻拍已经不胜枚举,可是提起经典之作,大家还是首推87版电视剧《红楼梦》。在这么多时代局限的缺憾下,它能够成为经典,是依靠所有的创作者用诚意堆积出来的,是他们的赤子之心、各尽所能、呕心沥血,使得这部不那么完美的作品成了文艺创作史上一座难以逾越的高峰。

(撰写:陈森森)

《聊斋》（1986）

【剧目简介】

《聊斋》电视系列片是由俞月亭总监制，谢晋、王扶林、陈家林等导演，孙继红、李建华、陈红、何晴、茹萍等主演的古装剧。该剧以蒲松龄的小说《聊斋志异》为题材，荟萃了广为流传、脍炙人口的50个左右的生动故事，于1987年下半年正式开始拍摄，边拍边播，到1990年10月拍摄结束。电视剧共72集，其中分上下两集的有27部共54集，只有一集的有16部共16集，两部组成一集的有4部共2集。

图一 《聊斋》电视剧海报

【剧情概述】

《聊斋》是由一个个小故事组成，主要讲述的是神仙狐鬼精魅的故事，以下摘取其中的几个故事做介绍。

《阿绣》：刘子固去拜访舅舅时认识了杂货铺美丽的少女阿绣，对其念念不忘。刘母只好让子固的舅舅去提亲，却被告知阿绣已有婚约。刘子固悲痛欲绝。后来，刘子固与仆人一同外出采办，途中，有个狐女化成阿绣的模样来和刘子固欢会。却被聪明的仆人识破。仆人告诉刘子固与其来往的并非阿绣，并认定这个阿绣不是鬼就是狐。

得知狐女的怪异身份，刘子固心下大惧，让仆人准备兵器伏击狐女阿绣。狐女有神力，却不报复刘子固，反而在战乱中救出了真阿绣，并助刘子固和阿绣相聚。后来，刘子固便和阿绣建立了美满幸福的家庭。

不久，刘子固家里出现了两个长得一模一样的阿绣，刘家陷入了辨别真假阿绣的有趣风波中。原来，假阿绣是狐女为了验证刘子固对真阿绣的感情而来的，是为了考验刘子固的真心。后来，刘子固用自己的方法辨别出了真阿绣。狐女感到非常满意，便离开了。

《地府娘娘》：穷书生王沂自幼家徒四壁，后来乡里富户兰家父亲看重其人品，将女儿许配给王沂。不久，王沂岳父去世，兰氏嫌贫爱富的本性暴露出来。兰氏待他十分刻薄，让他干各种重活，还

只给王沂吃白馒头、稀粥,且兰氏还与乡里的一个有钱老男人私通。绝望的王沂只得以死寻求解脱,不料被给孤园的春燕救下,并将他带到地府。

王沂见到了地府的阴暗悲惨景象,虽然害怕,但坚持留下来。地府娘娘锦瑟给了他一个背尸的差事做,后又将地府账目交其管理。王沂正直的人品得到了地府娘娘的赏识,地府娘娘锦瑟渐渐对其产生了感情。然而,天帝得知锦瑟动了凡心,便命令地府的小鬼们造反惩罚锦瑟。一日,河鬼工头造反窃取了宝珠,并抓住了锦瑟。危难之时,王沂舍身相救,被砍断了一条胳膊。后来锦瑟夺回了宝珠,平定了叛乱。锦瑟治好了王沂的胳膊,也终于向王沂表达了爱慕之情。为了能随王沂重返人间,她经受了裂腹之痛,吐出了璃珠,成了凡人,与王沂返回人间,结成了夫妻。

《荒山狐女》:书生张鸿渐联名状告贪官赵县令失败,祸及众人,其妻方氏劝其外逃。狐女施舜华怜惜张生落难,留他避宿,并与之结为露水夫妻。张生思家情切,狐女便施法让他回到家乡。张生潜回家中探望发妻时,恰巧遇到一个恶少闯入,调戏方氏。一怒之下,张生举刀砍死恶少,赵县令将其罚配充军。狐女施舜华再次相助张生,将他安排在教馆。十年后,风声已过,张生的儿子科考高中,狐女施舜华将张鸿渐送回家乡与妻儿团聚,自己则远遁荒山。

《婴宁》:书生王子服被表兄吴生在上元节约出去游玩,王子服偶遇佳人,他捡起那位姑娘丢落的梅花,相思成疾。为了治好王子服的病,表兄吴生诳他说女子是他的表妹,在西南三十里的山里。王子服一人入山寻找,见到佳人,不想竟真是自己的姨妹,叫婴宁。婴宁本为狐产,且随鬼母长大,全然不知人间礼数,憨纯无比。后来,婴宁和子服一起归家。王母和吴生都疑心是鬼,但见她整日爱花爱笑,不避太阳,就让她与子服成亲。婚后,婴宁设计惩治了邻家浪荡子,但由此引发官司,被王子服母亲斥责,婴宁从此失去了笑容。

《蛾眉一笑》:史家女儿连城喜爱作诗,其父定于初一举行诗会为女儿选婿。穷书生乔公子才气十足,乐于助人,连城一眼就看中乔公子的诗,乔公子对连城也颇有好感。可官宦王家向史家下重礼,想要迎娶连城,史家父母同意与王家结亲,连城因此一病不起。史家请法师给小姐看病,治疗秘方中需要青年男子的胸肉九钱。王家公子不愿割肉,史家无奈,发出通告说愿意割肉救连城者,即可与连城成亲。乔公子二话没说割下自己的肉,救了连城。但因王家有权有势,二人并没能在一起。王家娶亲当日,连城吐血而死,乔公子悲痛而绝。来到阴间,神仙成全了二人,让他们重返人间。谁知还阳后,王家又来抢亲,连城终以悬梁自尽换来与乔公子的重逢。

《冥间酒友》:一位打鱼为生的贫苦渔人许大,生性豁达,好饮。每逢饮酒必先敬落水鬼。说来也怪,许大打的鱼总比其他渔翁多。原来,受许大敬酒的落水鬼王六郎为了感恩夜夜相助。许大知道王六郎是鬼后,依然不惧,仍真心相待,人鬼结为莫逆之交。一日,王六郎告诉许大明日将获新生,许大举杯祝贺六郎。原来第二日有一个妇人落水,要做新的淄河里的落水鬼替代他。酒逢知己千杯少,两个人直喝到天明。两个奇特的酒友,留下了许多动人的友情佳话。

【要点评析】

一、《聊斋》中的鬼文化信仰

《聊斋》中有许多与鬼相关的故事,这些故事大约占了总篇幅的三分之一,成为《聊斋》中数量最多的故事类型。蒲松龄对鬼这一意象的选择,或多或少反映了当时人们的一种普遍心理,即存在着

对鬼文化的普遍信仰。鬼文化起源于古人对人类生老病死的生理现象的想象性解释,由于科学水平的局限性,人类对许多现象无法解释,因此,鬼这种观念一旦产生便极容易渗入人的思想深处,形成强固的文化。因此,我们大可以将《聊斋》中的鬼故事作为一种文化现象来解读。

民俗学家汪玢玲将《聊斋》中的鬼故事分为以下七种类型:人鬼恋型、冥府吏治型、恶鬼害人型、善鬼成神型、感恩图报型、轮回果报型、奇癖痴迷型。而电视剧《聊斋》中的鬼故事主要有人鬼恋型、轮回果报、冥府吏治型这几种。

《聊斋》中的人鬼恋型故事通常反映的是青年男女不顾世俗、大胆追求自由恋爱的一种社会心态。他们往往通过努力,破除重重的阻碍,最后终于结合在一起。《蛾眉一笑》便是其中的一个典型。在这个故事中,连城和穷书生乔公子原本互相爱慕,但因为连城家里不同意二人的婚事,加上官宦王家的阻碍,二人在阳间终究无法在一起,只能在阴间结成幸福的夫妻。在封建社会,门当户对的概念已深入人心,大户人家孩子的婚姻基本上是看门户来决定的,再加之封建社会的婚姻都是由家长一手包办,即所谓的"父母之命、媒妁之言",青年男女没有自主选择婚姻的余地,因此,在婚恋中发生了很多悲

图二 《聊斋》剧照(一)

剧。蒲松龄便借助了鬼文化有效地解决了这一矛盾。现实中的无奈与不美满,在阴间终于得以变得完美,为此,即便成为鬼魂也在所不惜。除了《蛾眉一笑》外,《鬼宅》《地府娘娘》《梅女》《连锁》《公孙九娘》等,讲的都是人鬼恋的故事。可见,鬼文化信仰反映的是当时的普通民众对现实生活中男女婚恋自由的憧憬和向往,是对现实矛盾的想象性解决。

因果报应的思想是鬼文化信仰中最重要的。它起源于佛教文化,讲究善恶必报、因果轮回。电视剧《聊斋》中对因果报应这一民俗信仰诠释得非常完整,基本上每一个角色都会有相对应的合理的结果。在《窦女情仇》中,纨绔子弟南三复骗了窦氏少女的初恋之情,窦女私自产下一子,每天望眼欲穿地等待南三复高中来迎娶自己。岂料,南三复高中后,暗中与家财万贯的金员外之女行聘订亲,无情地将窦女拒之门外,窦女走投无路,含恨而死。窦女死后,南三复家经常闹鬼,南三复请来道士作法。道士知道了前因后果后,反而为窦女出主意报仇。后来,南三复终于尝得恶果,被斩首示众。在《鬼宅》中,姜部郎为篡夺家业,毒死秋容,骗取小谢为继妻。风流浪子孟皓天,玷污小谢后竟生毒计让姜部郎用丝带活活将小谢勒死抛尸。秋容和小谢死后鬼魂盘踞在姜部郎的屋宅中专杀男人来复仇。后来,因正直书生陶望三的某些事情,孟皓天、姜部郎终于被惩罚,一个因罪获刑,一个陷入熊熊烈焰中化为灰烬。而秋容和小谢在高明道士的帮助下,均借尸还魂,秋容与陶望三结为夫妻,小谢借蔡子经妹妹的尸体还的魂,后追随蔡子经而去。

在这些影片中,善有善报,恶有恶报,正义永远不会迟到。这种善恶有报的思想在我国封建社会时长期盛行,直至成为一种世俗间普遍的道德准则,成为民间的普遍信仰,而这种价值观延续至今日仍然被认同。电视剧《聊斋》在改编中用这种佛教的因果报应思想补充了原著中道教思想的玄幻、跳

跃,将原本缥缈的元素一下子变得接地气,并直观地呈现了这种有助于维护道德伦理的价值观。

中国的民间信仰大多具有功利性,人们认为灵魂永存,死后可以再生,因此对死后之事十分在意。鬼官可以掌管生死,判决来世,因此,生者需要祭拜鬼神。民众对鬼神一方面厌惧,另一方面又因敬畏而崇拜。在《聊斋》中,阴间的阎王往往比较正直,且通情达理,大多是一个公正的审判官,而阴间的其他鬼魂也比阳间的人要可爱。在《阿宝》这个故事中,孙子楚病死后,阿宝哭得死去活来,不吃不喝,绝食三天,悬梁自尽,追去了阴间。阎王爷被二人的深情感动,便让二人复活,回人间团聚。在《梅女》中,悬梁自尽的梅女在成为鬼魂后,与借宿在梅家荒宅攻读的穷书生封云亭产生了感情。阎王命梅女转世投胎,梅女愿以魂魄常伴封云亭,终于感动阎王,最后,封云亭喜将十六年前梅女转世的展女娶回,梅女魂魄与展女合二为一,封云亭、梅女二人终于美满地在一起。

无疑,阴间阎王的正直形象照映的是阳间官吏的不堪与腐败。正是因为阳间社会的黑暗,才让作者将自己对理想社会的想象和寄托放在了阴间。正如电视剧《聊斋》片头曲所唱:"鬼也不是鬼,怪也不是怪,牛鬼蛇神它倒比正人君子更可爱。"当然,阴间和阳间一样也存在一些恶鬼,比如,在《连锁》中,就有阴间的恶魔鬼隶纠缠连锁,欲纳其为婢妾的情形出现。但恶鬼形象是少数,总的来讲,阴间鬼魂的正直形象间接地反映了作者对理想型社会的寄托。

二、《聊斋》中的狐妖信仰

古人认为万物有灵。在这一思想的驱使下,古人普遍认为大自然中的动物和植物都是有灵魂的。人们将一些有灵的动植物赋予了人的特征便出现了精怪。狐精是《聊斋》中最有代表性的有灵之物。

狐文化产生于对狐的崇拜,狐狸长相迷人,聪慧机敏,它天生具备的一些特性让古人赋予了它一种灵性,认为狐狸经过长时间的修炼会成仙。古时,我国北方地区甚至将狐作为图腾。

在《聊斋》中狐多以女性角色出现,这些狐女集美貌与智慧于一身,她们或充满灵性,或娇媚可人,或天真烂漫,或正直侠义,等等,性格各异。电视剧《聊斋》中,以善良侠义的狐女最多。

《荒山狐女》中,狐女施舜华曾两次救助落难的张生,并主动要求与张生结为露水夫妻,当张生想要回家探望妻子时,狐女虽然醋意大发,但依旧施法满足了张生的要求。《阿绣》中的狐女在和刘子固欢会被识破身份后,不仅对于刘子固对她的薄情寡义毫无埋怨之情、报复之意,反而促成了他和真阿绣之间的美好姻缘。《狐侠》中的狐女红玉,在穷秀才冯相如的父亲与贤妻相继被恶霸害死后,义愤填膺,请来侠客锄恶助善,除暴安良,她又救起冯相如的幼子福儿,养在身边。当知冯相如为失去亲人痛泣伤身时,狐女红玉便愿舍去多年的苦心修炼,携福儿与冯相如破镜重圆。在《封三娘》中,狐女封三娘不仅为她的好友范十一娘择得了良夫孟安仁,还在范十一娘上吊自缢后,将其救活,并在之后保护了范十一娘与孟安仁二人的生活不被浮浪子弟所破坏。

这些狐女运用常人所不具备的法力在人间行侠仗义,帮助了许多书生伸张了正义,渡过了许多人生的难关,这或许是民间狐文化信仰的一个重要因素。且除此之外,这些狐女大多对自己帮助的书生产生了男女之情。作为迥异世俗的狐妖,她们的爱无视礼法,敢爱敢恨,十分热烈。比如狐女红玉,因为爱冯相如,便来到他家,用法力帮他做事,每晚陪他读书,恩爱备至。在被冯父发现严厉斥责后,含泪与冯相如离别,离别前还为他找好了佳偶。红玉对冯相如的爱深沉、体贴、不计得失。《鸦头》里,鸦头和她的母亲、姐姐一家人都是狐狸精,她们在人间分别做鸨母和妓女生活。但鸦头在结

识了穷小子王文后,和他暗生情愫,便不屈服于鸨母的淫威,和王文逃出妓院,后被鸨母抓回,遭受严刑拷打,又要强夺她的意志。鸦头虽被软禁起来,但宁死也对王文没有二心。《荒山狐女》中的狐女施舜华见张鸿渐是至诚君子,值得托付终身,在张鸿渐坦言自己有家室的情况下,主动提出要跟他结合为夫妻,正因为他的坦诚相对,才换来舜华与他的结合。后来鸿渐回家遇难,舜华将其救出,默默离去。舜华的默默付出让我们忘记了她是一只狐狸,忘记了她身上的狐性,反而只看到了她身上闪闪发光的人性、人情和理性。

这些狐女对爱的追求是主动的,她们并不受封建礼教的约束,并且对男性的爱不计名分、无关得失,轰轰烈烈。因此,她们总被视为"荡女",被世人鄙视地称为狐狸精。但实际上,这样的女性,正是当时的男性梦寐以求却被封建礼数所不容的。这些对穷书生一往情深或成为其贤内助的狐女形象,在《聊斋》中之所以大量出现,是因为它成了落魄书生的一种专属心理补偿。

婴宁是《聊斋》中比较独特的一个狐女形象。她的生父是人,生母是狐,后由鬼母养大。她从小生长在山野,在大自然中无拘无束地长大,因而形成了其娇憨烂漫的性格和笑容可掬的风采。笑是她最大的特点。每次她出场时都是"未见其人,先闻其声",给人留下了十分深刻的印象。通过她的爱笑,观众感受到了其天真无邪、无忧无虑的天性。而她与王子服的一番对话,更是让人忍俊不禁,直观地得知了婴宁的不谙世事。婴宁不明白夫妻之爱与表兄妹之爱的区别,王子服告诉她,夫妻之爱要同床共枕,婴宁则口无遮拦地对鬼母说"表哥想与我睡觉"。王子服听了这话的惊讶和难堪让观众忍不住一笑。但婴宁的这些话自然天成,无遮无拦,童心盎然,全无一丝一毫的矫揉造作之态。那份天真烂漫,那份憨痴纯洁,令人叹为观止。当王家要验证她是否狐鬼时,王家的所有人都紧张地盯着她的影子看,她却一副什么都不知道的样子,只是笑容满面地看各种美丽的花儿,这之间的对比多么强烈!

图三 《聊斋》剧照(二)

后来,她运用自己的智慧惩治了邻家浪荡子,但不幸由此引发官司,她被王子服母斥责,婴宁从此失去了笑容。

婴宁从爱笑到再也不笑的这一转变无疑包含了一种深沉的社会批评。在古代封建社会,女子被要求"笑不露齿",而婴宁肆意的笑无疑是对封建礼教的一种大胆反叛。婴宁因其天真而不合世俗规矩,而她最后的完全不笑说明她只得遵守封建家庭对妇女立下的一整套行为规范,这不能不让人感叹。而对这一问题的思考,正是《婴宁》不同于其他狐妖故事的最大区别。

《聊斋》中这些狐妖的形象,反映了人们对真善美的憧憬和追求,以及对自由婚恋和浪漫幸福的向往。通过这些不存在的美丽的形象,观众获得了美的享受和熏陶,灵魂在某种程度上得到了净化。

【结语】

《聊斋》电视剧作品比较集中地体现了民间的鬼狐信仰,其中既有民间信仰中对鬼神的崇拜,也有对以狐为代表的灵性之物的崇拜。将原始的崇拜赋予后世的宗教思想,是《聊斋》中对民间信仰的描述。《聊斋》中的鬼狐形象充满着胜于人类的温情与关怀,传递着浓厚的人情气息与人情味。影视作品《聊斋》中将鬼狐形象淡化,有意去强调其中的民间信仰的主要思想,就是在将人的视线从原本带有迷信色彩的故事中转移到对伦理道德以及善恶美丑的关注。鬼狐的意向成了影视作品渲染浪漫色彩的工具,在让人的审美得到满足的同时,使民间信仰中的道德标准得到强化。

(撰写:张艳桃)

《济公》（1985）

【剧目简介】

张戈执导的神话电视剧《济公》系列共十二集，最早于1985年上映，当年拍摄了六集，由游本昌主演，后在1988年1月续拍两集，依然由游本昌主演，讲述的是济公被逐出灵隐寺投身净慈寺之后的故事。1988年6月又续拍四集，由于档期等问题，主演从游本昌换成了吕凉，主题曲由《哪里有不平哪里有我》换成了《蒲扇儿摇摇》，剧名改为《济公外传》，讲述的是济公刚到净慈寺为获得入寺资格寻回镇寺之宝的故事，所以剧情时间发生在《济公》第六集和第七集之间。另外，前八集《济公》的名誉艺术顾问是我国著名剧作家曹禺先生。

1985年电视剧《济公》播出之后，迅速红遍了大江南北，主题曲"鞋儿破，帽儿破，身上的袈裟破……"广为传唱，游本昌的济公形象深入人心。1986年，游本昌凭《济公》获第四届中国电视金鹰奖最佳男主角奖。1989年，游本昌又参演了杨洁导演的电视剧《济公活佛》，原本要拍二十集，但两集后因资金等原因被迫中断，游本昌自筹资金

图一　《济公》电视剧海报

继续拍，然而由于财力有限只续拍了两集，所以该剧只有四集，前两集由杨洁执导，后两集由游本昌执导。1994年，游本昌为了继续拍《济公》，成立了北京本昌文化艺术传播中心。1998年，游本昌、张小秋执导的二十集电视剧《济公游记》上映，游本昌继续主演济公。另外，2010年和2011年上映的两部济公电影《古刹风云》和《茶亦有道》也是由游本昌主演。

游本昌1933年9月16日出生于江苏省泰州市海陵区，中国表演艺术家，国家一级演员，北京本昌影视文化有限公司董事长。曾有人说他活不过十三岁，只有皈依佛门才能闯过此劫，为防止意外发生，他到了六岁的时候，父母便把他送到上海法藏寺拜兴慈法师为师，法号乘培。1939年起，游本昌先后在上海、南京等地小学读书，南京市考棚小学毕业后，曾先后就读于南京育群中学、南京商业职业学校、上海立信会计学校。1951年高中毕业，由南京市文联推荐加入南京文工团。1952年年初随团调任上海华东人民艺术剧院演员，同年进入上海戏剧学院表演系学习。1956年毕业后，被分配到中央实验话剧院任演员。1980年加入中国戏剧家协会。2009年7月28日下午，游本昌在黑龙

图二　生活中的游本昌

江省牡丹江市绥芬河市大光明寺剃度出家,7月29日上午,他正式由畅怀法师受出家沙弥戒,并赐法名定畅。

【剧情概述】

张戈执导的《济公》系列采用传统的章回体形式,除第一集介绍济公的身世来历外,每集都是一个相对完整的故事,每个故事之间关联较少,但仍有连贯的主线剧情。

第一集《济公出世》主要介绍济公的身世来历。南宋绍兴元年浙江台州府天台县有个李善人,平生乐施好善,却年到四十膝下尚无子嗣,虔心拜佛终于得子,国清寺住持为他取名修缘。李修缘自幼好佛、聪明善良,曾施计戏弄了为发财诅咒别人的王巫婆和棺材店掌柜。成年之后,父母为李修缘举办婚事,他却在成婚当日不辞而别,出家为僧,法号道济。李善人夫妇心急如焚,卧病在床,派人寻回李修缘,等李修缘回到家,发现父母已亡,家产被管家霸占,当他跪在父母坟前哀悼,又见到疯掉的未婚妻,终于经受不住打击,癫狂大笑,不知去向。多年以后,闹市中出现了一个疯癫和尚,惩恶扬善,扶危济贫,有人尊称他济公。济公看到富家公子调戏卖身葬父的孝女,用法术惩罚了富家公子,又用富家公子的钱帮孝女葬父,最后借孝女的烛火烧掉了自己从前的家,含泪笑望着大火烧尽,回到了灵隐寺。

第二集《阴阳泪水》剧情发生在济公回到灵隐寺之后。济公回到灵隐寺,监寺广亮不肯收留,长老慈悲,把他留了下来,但他不念经,不烧香,整日走街串巷,喝酒吃肉,惩恶扬善,打抱不平。有一日,济公遇见准备自杀的教书先生董士宏,施法救下他,原来八年前董士宏无力赡养母亲,忍痛将女儿典给顾进士家当丫鬟,现在凑足五十两想要赎回女儿,

图三　《济公》剧照(一)

发现顾进士已搬了家,失魂落魄间银子也被抢走,才欲自尽,济公答应帮他寻回女儿。二人来到罗员外家门外,恰逢众多客人前来给老夫人拜寿,济公让董士宏在外等候,自己进去,施法让老夫人盲眼复明,罗家欣喜,又请济公医治罗家小姐的疯病,济公说需要正好年龄且正好时日出生的男女二人的眼泪做药引子,由此引出了罗小姐表妹的丫鬟和董士宏二人相见,父女相认,济公也施法治好了罗小姐。

第三集《古井运木》。灵隐寺监寺广亮嫉恨济公的本领,放火企图烧死在大悲楼熟睡的济公,济

公浇灭了大火,保住了灵隐寺。重建大悲楼需要银两和木料,广亮又要依靠济公去筹集。济公凭善行化得富人的银两布施,广亮又让他去化缘木料,若济公化得来,就当着全寺僧众向济公磕三个响头;若济公化不来,则将其逐出山门。济公来到西天目山,得知因秦相府大兴土木,市场木料紧缺,刘财东乘机封山,不许百姓砍伐,想要高价出售。济公来到刘家,恰逢刘财东宴请宾客,济公假装弱小,套得刘财东的允诺,施法化缘得到山上大批木料,以来年得子回报刘财东,并让他答应允许附近樵夫上山砍柴。济公回到灵隐寺,施法通过古井将木料运进寺中。济公没有为难广亮,让他去刨刨花代为惩罚,济公将广亮刨出的刨花变成了主梁。

第四集《妙手移瘤》。卖菜翁为了给老婆治病而向钱老板借了高利贷,难以还清。钱老板与包老板合谋,要将卖菜翁的女儿抢来抵债,卖到妓院。在钱老板与包老板逼迫卖菜翁交出女儿时,济公装疯卖傻,套到钱老板要购买卖菜翁脖子上的大瘤的允诺,由包老板作保。济公巧手将瘤子拿了下来,钱老板反悔逃跑,卖菜翁女儿捧瘤追出,瘤子最后果真长到了钱老板脖子上。钱老板与包老板拿出买瘤钱给卖菜翁夫妇,并和老婆二人求济公拿下瘤子,济公说拿不掉,只有多行善事让它逐渐变小消掉,做坏事则会做一次就变很大。钱老板与老婆一路做善事,瘤子渐小,又不小心与买包子回家的卖菜翁女儿相撞,钱老板一怒将她推倒,结果瘤子变得非常大,路人大笑。

第五集《巧点紫金钗》。神童秀才李文龙心高气傲,家里却穷到揭不开锅,因不愿屈身借米与妻子争执。卜大官人派人请李秀才写门联,却只给一字一文,李秀才受到侮辱,怒而离去。回家听到偷情之声,捡到信物紫金钗,误认为妻子与人私通。济公来到秀才家假装娘舅,妻子从兄嫂家借米归来,李秀才休书一封赶走妻子。夜里,济公施法让秀才跟着紫金钗听到卜大官人和妻嫂姜氏密谋,原来一切都是二人诡计,为的是让秀才妻子改嫁卜大官人。第二天李秀才为劝回妻子,与济公前往妻嫂家认错,济公施法让姜氏的哑巴儿子说话,说出紫金钗是卜大官人交给姜氏的,真相大白,二人和好。此时,卜大官人已命人抬着花轿前来娶亲,济公扮作新娘,戏弄了卜大官人一番。

第六集《大闹秦相府》。秦相府为造阁天楼而抢走灵隐寺为重修大悲楼准备的木料,还打伤僧众,济公阻挠,被带回秦相府,但棒打无用,上刑反伤了秦相的腿,只好暂行关押。济公逃出牢房,见秦公子抢来民女,在房中正欲施暴,济公救出女子,施法将秦公子戏弄一番,还让他肚子变大,疼痛难忍,然后济公回到牢中。秦家请来名医李怀春,但也无药可治,李怀春推荐济公,济公让秦相答应不抢木料,治好了秦公子。秦夫人想毒害济公,自己又开始头痛难忍,秦相赶忙拦下给济公的毒酒,请他治病,济公让她带上自己的帽子,头痛立刻缓解,而秦公子歹心又起,肚子又大了起来,戴济公的帽子也可以缓解,母子二人争抢济公的帽子。加之秦相的腿疼也需治疗,济公给他们劝善的文章,三人需要整日诵念此文,不得再生邪念,才能治好病。

第七集《醉接梅花腿》。灵隐寺长老圆寂后,济公被广亮赶走,来到了净慈寺,做书记僧。当地有个贪财的恶霸赵天鹏,他手下有一个仗势欺人的管家。管家提出让赵天鹏向路人索要过桥费,放两个大箱子,让路人投钱。绍兴的善男信女因此被阻,无法去净慈寺烧香拜佛。济公施法令钱箱着火,赵天鹏慌忙把自己的右脚踩进去灭火,结果一条腿变成了铜钱铸的。赵天鹏与手下想要惩处济公,反被济公戏弄一番。赵天鹏回到家里,请来名医李怀春,李怀春建议他去找净慈寺的道济和尚即济公。济公被请来给赵天鹏治病,唯一的办法就是换腿,在场所有下人只有管家的腿正合适,管家没有办法只好照办。济公醉酒后给他们锯腿,将赵天鹏的腿换好,把狗的一条腿换给了管家。

第八集《智破无头案》。萧山县出现一件无头案,卖肉的刘喜受肉庄老板段大官人差遣外出收账。晚上,刘喜老婆李氏被杀,尸首不知去向,捕快刘三被发现醉酒于现场,断了一指,刘三屈打成招。济公带着尸首前往县衙,尸首口中还含一断指。济公说自己才是凶手,口供与刘三相同,县令知道事有蹊跷,请济公指点,济公让县令当三天徒弟。二人同行,济公施计让县令吃了一些苦头,明白一些道理,最后来到段记肉庄,济公施法导致县令指头被剁掉,又给他接上。众人纷纷请济公接指,来买肉的王嫂也求济公,县令发现王嫂正是尸首口中断指的主人,王嫂与段大官人认罪。原来段大官人垂涎于李氏美貌,以收账为名支走刘喜。晚上,王嫂陪李氏过夜,开门放进段大官人,李氏惊醒后夺门逃出,王嫂又把李氏拖入房内,冷不防被其咬断手指。段大官人怕李氏喊叫一刀杀了李氏,又把李氏的人头埋在了一里之外的黄土岗上。是夜,刘三到王嫂店里喝酒,表露出他也喜欢李氏美色,王嫂趁机将刘三灌醉,段大官人把刘三背到李氏房中,砍下他的手指。

图四 《济公外传》海报

《济公外传》四集剧情发生在济公刚到净慈寺的时候,德辉长老以十日为限,要求济公寻回不知何物的镇寺之宝,方可名正言顺地收留他。济公下山十日,经历四件事,最后回到寺中,表示寻回的宝物是"惩恶扬善,超度众生",济公得以留在净慈寺。第一集《疯僧背新娘》,济公拯救翠竹村村民免被飞来峰压死。第二集《点化幺二三》,济公点化赌徒姚尔山,使其戒去赌瘾,重新做人。第三集《沿街卖秀才》,济公戏弄行事不公的考官,救下几位试图自杀的落榜秀才。第四集《治病分逆孝》,济公帮助孝子,惩罚了逆子。

【要点评析】

济公的历史原型为南宋高僧,俗家姓李(一说俗名李修元),字湖隐(一说号湖隐),法号道济,台州天台(今浙江省天台县)人。明释大壑《南屏净慈寺志》载:"道济,字湖隐,天台李茂春子,母王氏梦吞日光而生,绍兴十八年十二月初八日也。年十八,就灵隐瞎堂远落发。……远寂,往依净慈德辉,为记室。"济公是名门之后,自幼好佛,成年后先在灵隐寺出家,师从佛海慧远禅师,慧远禅师圆寂后,改依净慈寺德辉禅师,从事书记工作。济公常年衣不蔽体,行为疯癫,时人谓之济颠。不守戒律,嗜好酒肉,却医道高明,救死扶伤,好打抱不平,惩恶扬善。学识渊博,据载,其著有《镌峰语录》十卷、《法舟语录》二卷,今有许多诗文传世,主要收录在《禅宗杂毒海》《钱塘湖隐济颠禅师语录》《净慈寺志》等古籍中。

关于济公的故事在历史上经历过漫长的流传演变,版本众多,十分驳杂。除去非文学性的史料记载和口耳相传的民间传说之外,今天所能见到最早的关于济公的小说是明隆庆三年(1596年)刊印的《钱塘湖隐济颠禅师语录》。明清以来,又有《醉菩提》《麴头陀传》《济公全传》等小说版本。其中《济公全传》多达二百四十回,除保留大量前代流传下来的济公故事,又新增不少新鲜内容,是济公

题材影视改编的最主要蓝本。2006年,"济公传说"被列进首批国家级非物质文化遗产名录。2012年,"济公传说"荣获"浙江最具地域特色民间故事"。

济公故事的流行体现了民间对道德伦理、行为动机等一系列问题的思考与盼望。在法律机制不健全、必须更多依靠道德约束的中国古代,很多时候正义无法得到伸张,善有善报、恶有恶报只能是一句空话,无法真正实现。此时,民众往往会盼望其他力量的介入,比如神通广大的济公、行侠仗义的侠客、公正廉明的官员或君王。比如在《妙手移瘤》中,卖菜翁是因欠债而被逼上绝境,当时的法律很难保护他,济公的介入带有明显的主观倾向,这种倾向反映了民间社会朴素的道德观。与侠客或政治力量不同的是,济公的超自然力量凌驾于现实世界之上,所以敢与当朝宰相作对,也能帮有心无力的萧山县令勘破奇案,这些都是现实力量难以实现的。在故事中,并没有找到普遍性的道德约束方式,甚至正义也具有不彻底性,《妙手移瘤》中,约束钱老板的方式是脖子上的瘤,带有明显的特殊性和空想性,《大闹秦相府》中,秦公子逼迫卖唱姑娘导致其投河自尽,却没有受到应有的惩罚,济公的介入只能是偶然事件,正义并不能波及更广的范围。在故事文本之外,济公故事的流行正反映了民间对道德约束方式普遍性的美好愿望,即使善恶有报并不完全,但听到济公的故事,总会有些劝人弃恶从善的作用,这反映了民间社会自觉地利用传说故事的德育功能。

相比其他以惩恶扬善为主题的故事文本,济公的形象具有鲜明的特殊性。身在佛门,却修心不修口,喝酒吃肉;身为寺僧,却不念经礼佛,整日游街串巷;学识渊博,却邋里邋遢,衣不蔽体。济公形象突出体现了大乘佛教和禅宗的影响。大乘佛教相比小乘佛教,更强调普度众生而非闭门修佛,如地藏王菩萨"地狱不空,誓不成佛,众生度尽,方正菩提"的宏大誓愿,正是度人即度己的观念,所以《济公外传》最后济公寻回的净慈寺镇寺之宝是"惩恶扬善,超度众生"。佛教传入中国后宗派众多,其中尤以禅宗影响最大,禅宗主张即心即佛的思想,不重视一味苦修,认为禅机重在妙悟,劈柴做饭亦是修佛,所以济公"大隐隐于市",一身破烂装束正是"本来无一物,何处惹尘埃"。

【结语】

吕凉出演的四集《济公外传》,虽然与游本昌所演的《济公》相比风格不同,各有千秋,但普遍评价不如后者。在《济公》第一集《济公出世》最后,济公含泪而笑的一幕,表现了游本昌的极高演技和对人物的深刻理解,游本昌的济公正如六小龄童的孙悟空、王刚的和珅、希斯·莱杰的小丑,成为难以超越的荧屏经典,以至于每提到济公,人们都会联想到游本昌,可以说,人生有此一角色足矣。

除主角演技外,戏曲色彩浓厚也是电视剧《济公》的一大特征与优点。演员表演夸

图五 《济公》剧照(三)

张,喜剧氛围浓厚,加上滑稽的话语与幽默的情节,让人不禁捧腹大笑。也因此,剧中存在某些专为

表演而表演的场景,比如《醉接梅花腿》中两个小和尚的杂耍和《点化幺二三》中的天女舞蹈。这些都是现代电视剧保留传统戏曲成分的成功范例。

电视剧《济公》同样存在一些不足。如《妙手移瘤》中,因为故事较简单,存在大量无意义的追逐场景,有"剧情不够,场景来凑"之嫌。再如《醉接梅花腿》中,赵天鹏将名医李怀春喊成了李茂春,而李茂春是济公之父,早已逝世,这属于演员口误。还有其他一些剧情的纰漏,不再一一赘述。

瑕不掩瑜,在当时的拍摄条件和技术水平下,能在这么短时间拍出如此精良的电视剧,实属难能可贵。这一版《济公》也为后来的济公影视作品奠定了良好的基础,如1998年游本昌自导自演的《济公游记》,同样成为一代经典之作,显然与游本昌十年前的演出经历不可分割。

(撰写:王仲祥)

《福尔摩斯探案集》(1984)

【剧目简介】

《福尔摩斯探案集》是由艾伦·格林特、保罗·安妮特、约翰·布鲁斯、戴维·卡森等执导,杰瑞米·布雷特(饰演福尔摩斯)、大卫·布克(饰演华生)等主演,英国格拉纳达电视台摄制的悬疑推理剧。该剧改编自侦探小说大师阿瑟·柯南·道尔的福尔摩斯系列作品,于1984—1994年间在ITV电视台播出,第一季于1984年4月在英国首播,共7季41个故事。该剧被认为是各改编版本中最忠实于原著的改编作品。

【剧情概述】

《波希米亚丑闻》:波希米亚国王委托福尔摩斯要回自己与艾琳·艾德勒女士交好时拍摄的合照,国王自称艾德勒女士以照片要挟破坏他将要和斯堪的纳维亚公主举行的婚礼,国王多次派人偷盗照片都未能成功。福尔摩斯伪装成酗酒的马夫来到艾德勒女士家打探消息,他发现艾德勒女士和戈弗雷·诺顿律师保持着密切的关

图一 《福尔摩斯探案集》电视剧海报

系。某一天,福尔摩斯跟踪艾德勒女士和戈弗雷·诺顿律师来到教堂,并成为他们秘密婚礼的见证人。晚上,福尔摩斯伪装成老牧师保护了被拦截的艾德勒女士,受伤的他被艾德勒女士扶进客厅,华生被福尔摩斯安排向房间中抛掷烟幕弹。以为失火的艾德勒女士打开了隐藏照片的秘密保险箱。第二天,福尔摩斯带国王来到艾德勒女士家时,她已经和戈弗雷·诺顿律师离开,并留给福尔摩斯和国王一封信,原来她暴露保险箱位置时已经发现了福尔摩斯的真实身份,她留下照片也并非为了要挟国王,此时她已与爱人远走高飞。

《跳舞小人》:达比郡瑞都岭镇庄园的希尔顿·丘比特先生来到贝克街寻求福尔摩斯的帮助,他的庄园内出现的涂鸦跳舞小人让他的太太艾尔西精神紧张,因为他们结婚时太太曾让他承诺不过问她的过去,所以丘比特先生希望福尔摩斯查明真相。丘比特先生回到家时又发现了新的跳舞小人,于是抄写了一份并命人送给福尔摩斯;半夜醒来时他发现客厅有声响,他推开门后开枪,自己却先中枪身亡。福尔摩斯通过英文单词中最常出现的字母"E"解密了跳舞小人的含义,他预感到丘比特先

生有危险,于是紧急赶往丘比特家的庄园,此时丘比特先生已经遇害,艾尔西也饮弹昏迷,探长猜测艾尔西杀害丘比特先生后自杀。福尔摩斯却发现事发现场还存在第三个人,应该是凶手开枪射中了丘比特先生并从窗户逃走;福尔摩斯按照解密的跳舞小人给凶手亚伯·斯拉内写了一封信约他来庄园见面,斯拉内以为丘比特先生已死,于是欣然前来,原来艾尔西是芝加哥黑帮老大的女儿,她为了逃离犯罪来到英国并与丘比特先生相爱;斯拉内找到艾尔西想带她回美国,艾尔西却想继续留在英国,于是约定晚上与斯拉内相见,听到声音的丘比特先生开枪却也被斯拉内射中,悲伤的艾尔西决定殉情。

《海军协定》:华生曾经的同学费普斯先生被外交部部长要求在无人的深夜继续留在办公室抄写一份重要的外交文件,抄写劳累的他想要喝一杯咖啡提神,于是来到楼下门房处。这时他的办公室突然传来摇铃声,回到办公室的费普斯却发现文件的原件和抄件都已不翼而飞,警察查询无果后费普斯也陷入严重的焦虑中,他被送到未婚妻哈里森小姐家的庄园休养,并写信寻求福尔摩斯的帮助。福尔摩斯在紧张的调查后锁定了嫌犯,他要求费普斯跟随自己和华生回伦敦,并要求哈里森小姐休息前不要离开房间;福尔摩斯在回伦敦的路上偷偷折返回庄园并隐藏在马厩里,深夜他抓住了潜入房间的嫌犯——哈里森小姐的哥哥约瑟。原来约瑟在股票投资中损失惨重,事发当夜他来到费普斯办公室接他一起回家,却发现桌上的外交文件,于是偷盗了文件打算高价卖出,他回到家时将文件藏在费普斯休养的房间,因为房间中一直有人所以无从下手;福尔摩斯要求费普斯回伦敦并要求哈里森小姐休息前守在房间给约瑟创造了晚上潜入该房间的机会。

【要点评析】

一、福尔摩斯个人形象的凸显

福尔摩斯散发着和布雷德利夫人完全不同的精神气质,布雷德利夫人更像是生活者,偶然和案件相遇;福尔摩斯则始终处在案件之上,等待案件主动找上门,虽然剧中也展现着福尔摩斯和华生在生活中的互动,但都是案件到来前的调剂品。从第一季第一集开始,福尔摩斯便以他那充满魔力般的推理和对案件的专注吸引着观众。第一集中他的乔装、第二集中他的密码解读、第三集中他的推理等都成为他个人魅力的展现,他在一片未知的领域,向观众逐渐呈现接下来的情节。对于真相的揭露也是如此,布雷德利夫人和乔治参与在真相揭露的过程中,或者说他们呈现着真相揭露的过程。正如《福尔摩斯探案集》第三集中哈里森小姐问福尔摩斯是否已有线索时福尔摩斯说的,"你们已经提供了 7 个线索,但是我必须先检验一番,才能判断线索的价值",福尔摩斯在初听案情时便对整个事件了如指掌,后续剧情的展开是印证他推理的附属物,他出离于案件之外。

图二 《福尔摩斯探案集》剧照(一)

在第一集中，福尔摩斯说道：

"我的头脑讨厌停滞状态，给我问题，给我工作，给我最艰深的密码，最复杂的分析，我才最在状态，那就能省掉人工的兴奋剂。我憎恨一潭死水的生活，我渴望精神上的兴奋，因此我才选择这行，或者说创造这行，因为我是世界上唯一的私家咨询侦探。我办案不求名声，工作本身，发挥我特殊能力的快乐，才是最高的奖励。"

福尔摩斯站在该剧的舞台中心始终在对这段话做出补充和解释，华生虽是他的挚友，在与他的朝夕相处中也逐渐学会细致地观察和必要的推理，但华生在精神状态上始终和福尔摩斯保持了距离，简单地说，他不可能成为福尔摩斯。相对而言，布雷德利夫人和乔治的关系就显得亲密甚至有点暧昧，在《布雷德利夫人探案集》第一集中，布雷德利夫人通过桃乐茜帮伯迪摘掉夹克衫上的线头发现了二人的情侣关系。在该集结束时，布雷德利夫人摘掉了乔治衣领上的线头。福尔摩斯和布雷德利夫人都需要助手，华生成了福尔摩斯传记的作者（故事的讲述者）和他健康的看护者，乔治则是布雷德利夫人追寻真相的好助手和共同寻求人生意义的伙伴。福尔摩斯是故事中的人，布雷德利夫人却是生活中的人。

面对案件时，福尔摩斯表现着高度的关注和精神状态的紧绷，尽管他的脑海中已经不断还原出案件的真相和经过，但在最后时刻来临之前，他对华生和当事人都保持了沉默，如第一季第三集中，他既然已经预料到哈里森小姐的哥哥就是凶手，却只身留在庄园马厩等待哈里森小姐的哥哥露出马脚，为了揭露案件的真相和证明自己的想法，福尔摩斯亲自参与到危险的事件之中。尤其在《最后一案》中福尔摩斯同莫里亚蒂教授一同坠入莱辛巴赫瀑布——当然这也是作者柯南·道尔的有意安排，由于他同时期的其他作品没有引起重视而福尔摩斯却大受欢迎，柯南·道尔于是安排了福尔摩斯的死亡，但自己的财政危机和读者的要求又使他安排了福尔摩斯的"复活"——身在案件之外却又参与到案件之中让福尔摩斯获得了精神的刺激甚至享受，对事件真相的追求是他生命的全部。从这个意义来看，福尔摩斯与案件之间保持着更深层的内部联系，真相的展开过程成为福尔摩斯自我展现的过程，这种展现并非自我表现的欲望，而是隐去自我表现之后深层自我的外化形式。福尔摩斯成为复杂的案件和推理过程的同义词。

因此，福尔摩斯在获得的同时失去的可能更多。福尔摩斯虽然始终处于案件和真相之上，并因此获得了观照案件和真相的更高视野，但是为此他必须消解自己并成为案件本身，布雷德利夫人以旁观者的姿态进入案件，虽然既保持了对真相的追问又保持着与当事者的感情联系，但是在她本人成为案件一部分的同时却抽身于案件之外，她部分地获得了福尔摩斯观照案件和真相的视野，因此，更能与案件保持距离。电视剧在凸显着福尔摩斯个人形象的过程中，其实消解着自身的意义，或者说，被消解的自身虽然获得了观照案件和真相的更高视野，但是折损了自身，布雷德利夫人则作为生活者保持了自身对意义的追求。

二、广阔社会图景的呈现

《福尔摩斯探案集》全景式地呈现着维多利亚晚期英国的社会面貌，无论是喧闹繁杂的伦敦生活，还是远离城市的庄园景象，都得到了全方位的呈现；该剧的片头便可看作整个社会面貌的缩影，我们不仅可以立体地观看维多利亚晚期人们的生活方式和生活背景，还可以纵深地探寻不同阶层民众生活的社会现实。

穿着简陋粗糙衣服的普通市民正在叫卖广告,广告上用极大字号的标题展示着最新的谋杀案,引起路过的穿着高雅精致的绅士的购买,这是类似"低俗怪谈"的小报。可见当时人们对于刺激和血腥故事的需求,这在一定程度上促进了悬疑推理和恐怖小说的大量出版,同时,这也是《低俗怪谈》中弗兰肯斯坦的造物面临的现实处境,古典主义和浪漫主义诗歌滋养下的他无法融入现代的社会与环境,他的高贵的精神和丑陋的外形的矛盾,在普通人身上则变成正常人类的外形与内心对罪恶和血腥的追求之间的矛盾。贫民的孩子隔着玻璃窗看着室内的绅士和贵妇正在欣赏精致的玻璃瓶,他们被绅士和旁边的巡警赶走,巡警自动成为绅士的保护人而对贫民的孩子大加呵斥(鲁迅《起死》中的巡士也扮演着同样的角色)。各种类型的马车交相而过,在呈现繁忙的社会生活的同时,也展现出不同阶级和身份地位的差别。第一集中假扮成普通工人的福尔摩斯就受到马车夫的歧视——不止外在的身份地位拉开了人与人的距离,从事各样工作的人们的心中也加深了这种距离。片头最后定格在福尔摩斯脸上,他的视线从窗外转向室内,侧面面对观众,而此时他并未表现出面对案件时真正的状态:一方面他在等待案件找上门,另一方面他迫切呼唤案件找上门。在此,福尔摩斯向案件即剧情贡献着自身。

固定的片头结束之后的第一个情节都为整个故事的讲述留下了悬念,比如,第一集中波西米亚国王安排手下到艾琳·艾德勒女士家偷盗照片的情节既是国王对福尔摩斯委托的补充,艾德勒女士的反应也表现出她对此类偷盗事件的习以为常和对国王的失望;第二集中艾尔西看到跳舞小人后的恐惧与广阔的庄园图景和恬静的生活氛围间也形成了叙事的张力,舒缓的背景音乐在艾尔西看到跳舞小人时戛然而止,取而代之的是艾尔西恐惧紧张的喘息声;第三集中的雨声和雷声中混杂着费普斯先生的求救声,镜头最后落在庄园中的塑像上,在暴雨声中不断被闪电的光照亮。广阔社会图景的呈现既为故事情节和节奏提供了活动的背景,也与叙述和情节存在不和谐因素,正是由于案件的发生将紧张与平静、追查与掩盖等相互矛盾的要素糅合在一起,构成福尔摩斯活动的广阔现实背景。

三、真相的呈现方式

《福尔摩斯探案集》和《布雷德利夫人探案集》呈现着两种真相的呈现方式,福尔摩斯表现出了对案件真相的精准把控,但他的真相几乎要到最后时刻才得到揭晓;布雷德利夫人则保持着精准把控的神秘感,她的旁观解说随时都在解密又不断在设置悬念,这种设置方式能够最大限度地呈现所有与案件相关的当事人的情况,布雷德利夫人自己的人生经历也随着细节的展现被讲述,像《布雷德利夫人探案集》第二集中面对桌上的雕像布雷德利夫人讲述了和丈夫的事情,探案仅仅是故事的主线,主线并不能遮蔽旁生的枝节,该类枝节并不妨碍主线的叙事,它呈现的是布雷德利夫人个人对人生意义的追求、对过去的回忆和对生活的重新体验,她用半开玩笑的语气揭开过去的经历,带来了反思之后重新介入生活的态度,而

图三 《福尔摩斯探案集》剧照(二)

这是《福尔摩斯探案集》未能呈现的。

《福尔摩斯探案集》将福尔摩斯置于真实且丰富的社会图景中,在特殊的历史背景中展现了福尔摩斯的个人魅力,紧张的剧情时不时与田园的风光相交融,使得该剧具有社会风俗文化史的作用。但正是由于这种相互配合的呈现方式——福尔摩斯的个人形象被凸显在最重要的位置——却恰恰限制了悬疑推理这一题材的可能性。真相不再是对于生命意义、人性矛盾和情感因素的追问,而成为简单的程式化元素。以此观之,《布雷德利夫人探案集》的呈现方式要明显优于《福尔摩斯探案集》,虽然前者并未呈现足够的社会文化和风俗背景,其事件展开的聚焦效果更集中地呈现着案件发生现场的一切,在相对封闭的空间中,每个人都是值得被怀疑的对象,个人的生活、习惯、情感及与之相关的一切都成为值得被考察的对象,人物间的内心活动也更加复杂。福尔摩斯的真相的呈现则缺乏对复杂对象的深入的洞察,他的呈现虽也触及人性的各种母题,但往往并未深入。

《福尔摩斯探案集》限制了人们对悬疑推理这一题材电视剧的可能性和深度的想象力,当人们被一系列紧张的情节、缜密的推理和不可思议的真相吸引时,就已经丧失了独立的判断能力和高于案件真相之上的视角,这也是2002版《伯恩的身份》被改编后面临的问题,1988版《伯恩的身份》展开的对身份和自我的追问与怀疑在2002版中完全被更大的场面洪流取代,伯恩也因此失去了他作为故事主体的追问的独立性,而仅仅成为故事的中心、一系列事件的始作俑者和被设置的情节中的主角。意义被排除在真相的追问之外。

【结语】

相较于《布雷德利夫人探案集》,《福尔摩斯探案集》的视野更加广阔,场面更加宏大,案件之间的联系构成着一张庞大的网络;而《布雷德利夫人探案集》的日常化效果和个人情感因素更强。《布雷德利夫人探案集》在展现命运的无常、生命的脆弱以及人性的矛盾与挣扎时充满女性视角的同情和个人情感的表露,《福尔摩斯探案集》则更集中地突出了福尔摩斯个人的特质,他从第一季第一集的出场就已经为自己设置了整体的形象特写:

"我憎恨一潭死水的生活,我渴望精神上的兴奋,因此我才选择这行,或者说创造这行。"

而随着情节的不断扩展,福尔摩斯的形象在这个基础上被不断铺展开来,福尔摩斯也几乎始终处于案件之上,他的推理加速了案件结局的到来,查明真相之后画外音又延长了故事的结局;布雷德利夫人则以一种更加亲切和置身其中的视角介入案件中,她的推理和观察更加平易近人,她虽然也在追问案件的真相,但对人物多了更多的理解;福尔摩斯高于案件的视野和姿态限制着他仅仅成为故事中的角色,布雷德利夫人穿梭于案件内外使得她以生活者的姿态出现在生活之中。

(撰写:臧振东)

《射雕英雄传》（1983）

图一 《射雕英雄传》电视剧海报

【剧目简介】

《射雕英雄传之铁血丹心》是由王天林、杜琪峰导演，张华标、陈翘英、金庸编剧，黄日华、翁美玲主演的著名武侠古装剧，改编自金庸原著小说《射雕英雄传》，于1983年5月24日在香港首播，随后引起广泛反响，饰演黄蓉的翁美玲等演员随之走红，主题曲《铁血丹心》也成为经典歌曲。《射雕英雄传》是金庸继《书剑恩仇录》《碧血剑》后创作的第三部武侠小说，最初连载于1957—1959年的《香港商报》，奠定了金庸"武林盟主"的武侠小说名家地位，《铁血丹心》是其被改编成电视剧的第二个版本，被称作"香港TVB 83版"，也是改编最成功的一版。

【剧情概述】

这一版的《射雕英雄传》共分三部59集，这三部即《铁血丹心》《东邪西毒》《华山论剑》。《铁血丹心》背景发生在南宋年间，郭啸天和杨铁心因不堪忍受家乡山东被金兵侵占，来到江南定居。两人都是忠良之后，脾性相投，结为结义兄弟。后因相逢丘处机，斩杀金兵引起一堆祸事。杨铁心之妻包惜弱一时怜悯，救了大金国的王爷完颜洪烈，结果完颜洪烈一见之下，对她情根深种，不惜设下毒计，遣来官兵将郭、杨二人杀死。丘处机得知郭、杨两家惨变后，追杀挟持着郭啸天之妻李萍的武官段天德，段天德走投无路，投奔焦木大师。焦木和丘处机大打出手，身受重伤，只得邀请"江南七怪"柯镇恶等人助拳。双方比斗一番，才知晓原是误会，便立下誓言，由丘处机寻找包惜弱的下落，江南七怪则寻访李萍，寻到以后各自教双方的孩子杨康、郭靖武功，十八年后再由这两位徒弟在嘉兴醉仙楼比武一决胜负。包惜弱无奈之下跟随了完颜洪烈，以为杨铁心已死，经不住完颜洪烈的央求，终于嫁给了他，后生下杨铁心之子，名为完颜康，实为杨康。郭妻李萍则终于摆脱了段天德的挟持，来到大漠，生下郭靖。

郭靖一直长到四岁才学会说话，从小笨手笨脚，脑袋不是很灵光，不过本性淳朴善良。偶然撞见被成吉思汗带队追杀的神箭手哲别，郭靖舍身相救。哲别跟随成吉思汗后，成吉思汗欣赏郭靖的勇气，于是善待李氏母子。郭靖和成吉思汗的儿子拖雷结为"安答"，和公主华筝青梅竹马，跟随哲别学

习箭术,后来终于遇见苦苦寻找他数载的江南七怪,拜江南七怪为师,开始学习武功。但他生性愚钝,进境极为缓慢,江南七怪虽全心教导,郭靖的武功仍是非常马虎。后来偶然撞上了躲在大漠荒山上潜修"九阴白骨爪"的"铜铁二尸"梅超风、陈玄风夫妇,阴差阳错之下,郭靖将匕首扎进了陈玄风练功的罩门,陈玄风毙命,梅超风盲目,但江南七怪中的张阿生最终也被梅超风杀死。

完颜洪烈受父王之命,前来蒙古册封成吉思汗,他通过李家供奉的郭啸天的灵牌认出郭靖和李萍,震惊之下令手下暗杀郭靖,结果失败。但郭靖尚不知杀父仇人便在眼前。眼看着十八年期限将至,而郭靖的武功却没有什么长进,江南七怪焦急之余,督促他日益用功。柯镇恶在考验郭靖武功时,发现郭靖身上居然还有别家武功,原来郭靖每晚都会爬山跟随一位道士学习内功吐纳心法,而这位道士原来就是和丘处机同属全真教的马钰。马钰非常佩服江南七怪为了侠义之约,甘愿在大漠教导郭靖十数年,于是便想暗中帮助他们,好让郭靖能在和杨康的比武中胜出。

眼看十八年比武之约将至,郭靖拜别了依依不舍的华筝、殷殷嘱托的李萍,和六位师傅一起,来到南国。路上江南七怪因故离开,郭靖遇见了一个小叫花,后来才发现原来是"东邪"黄药师的女儿黄蓉。两个人一见如故,互生情愫,又一起遇见了街头卖艺的杨铁心和穆念慈这对父女,以及全真教的道长王处一。通过灵牌郭靖和杨铁心相认。原来杨铁心当年没死,改名换姓为穆易,收养了穆念慈,正打算为其比武招亲。在比武招亲上,穆念慈输给了杨康,但杨铁心认定杨康是个浮滑纨绔的金国小王爷,不许穆念慈嫁给他,而想把她嫁给郭靖。杨康将杨铁心和穆念慈关进王府的地牢里,后来杨铁心逃出时误入了王妃卧室,发现竟然和二十年前牛家村自己家布置得一模一样,后终与包惜弱相认。郭靖和王处一赴王府宴,王处一中毒,郭靖回到王府搜寻解药,不料却被一口井中的蟒蛇缠住,危急之下只得咬住蟒蛇,生吞蛇血,却因而内功大进,原来这条蟒蛇是梁子翁养来增添功力的。郭靖和黄蓉与"西毒"欧阳锋的侄儿白驼山少主欧阳克、灵智上人等王府招募的高手多次交手。包惜弱告知杨康他其实是杨铁心的儿子,欲和他一起离开王府,杨康经过一番激烈的天人交战,最终还是舍不得大金国小王爷的富贵身份。历经几次分合,包惜弱最终和杨铁心殉情。郭靖与杨康比武获胜,与黄蓉一起踏上了新的征程。《铁血丹心》十九集至此结束。

【要点评析】

自1983年首播以来,《射雕英雄传之铁血丹心》已历经三十八个春秋,尽管在这三十八年里,《射雕英雄传》有足足将近十个版本的影视剧的改编翻拍,但没有一个版本的口碑能够超越1983年版的《铁血丹心》。这可能与《铁血丹心》是最早一部产生广泛影响的金庸武侠剧有关——但其并不是《射雕英雄传》翻拍的最早版本,1976年,香港佳艺电视台首次将金庸的武侠小说《射雕英雄传》改编成电视剧,由白彪和米雪主演,播出后大

图二 《射雕英雄传之铁血丹心》剧照(一)

受欢迎。后来佳视倒闭并被TVB收购,TVB翻拍《射雕英雄传》时,为了保证收视率,就将这个版本雪藏了起来——不过与电视剧本身翻拍的优秀也是分不开的。尊重原著的高还原度、简洁明快的故事节奏、生动活泼的人物塑造及众多演员极其出色的演技,都让这部道具粗糙、场景简陋的武侠剧拥有了后来者欠缺的魅力。

一、君子与小人:郭靖与杨康的镜像书写

金庸《射雕英雄传》的原著实则可以看作一部双男主的小说,"靖康耻,犹未雪",名为郭靖和杨康的两个男孩,本身就是一组镜像人物。他们的生父杨铁心、郭啸天乃是结义兄弟,但因为牛角村一场风雪惊变,致使郭靖、杨康两个人的成长经历、人品性格、最终下场都迥然不同。不过金庸采取的是一明一暗、一正一邪的对比手法,让读者并不能通过杨康获得寻常男主人公的代入感。这也是金庸创作时惯用的手法。譬如《笑傲江湖》,开篇写林平之小店误杀、镖局灭门、遗孤出逃——非常典型的武侠小说开局,读者自然会以为林平之是小说的主角,直到令狐冲出场,才恍然大悟之前几章原来只是引子。此后金庸明写令狐冲,暗写林平之,这两位拜入华山派的少年英侠同样都是孤儿出身,一个落拓不羁、浪迹江湖,渴望追求自由;一个处心积虑、不择手段,一心只想复仇,两人形成了鲜明的对比。金庸深受儒家思想影响,在他以十五部武侠小说构建的诗剑风流的江湖中,正面角色往往都符合儒家所推崇的"君子"形象,反面角色则是巧言令色、不忠不孝的小人。郭靖"讷于言而敏于行",杨康心术诡诈、表里不一;郭靖孝敬李氏,杨康认贼作父;郭靖仁善宽厚,杨康卑鄙无耻……在原著中都有很好的体现。

而在83版电视剧《射雕英雄传》里,尽管对于很多细节,进行了大幅度的甚至没有必要的改编,但在郭靖和杨康这一组镜像人物的对比书写上,剧本的刻画并不逊于金庸原著,尤其是对杨康这位"认贼作父"的悲剧人物的刻画,经过演员苗侨伟的出彩演绎,显得更加丰富饱满。当郭靖离开沙漠,来到南国后,其自身的人物性格已经塑造定形,无论是曾熟读原著的读者,还是第一次了解剧情的观众,都已经熟悉郭靖憨厚耿直的傻小子"人设",而这时另一个故人之子杨康尚未登场。与读者观众一直看着他成长的郭靖不同,杨康第一次出场就已经是十八岁的翩翩美少年,对观众来说是非常陌生的,金庸写他在穆念慈比武招亲的擂台上摘下她一只绣鞋时,恐怕没有人会想到这个油头粉脸的纨绔公子居然会是郭靖名义上的结拜兄弟。在原著中,杨康由无忧无虑、嘻嘻哈哈的金国小王爷,忽然发现自己原来是一个"认贼作父"的汉人,最终又舍不得荣华富贵,依然认定了完颜洪烈才是他真正的父亲,一面与郭靖、穆念慈等人虚与委蛇,一面继续跟随完颜洪烈卖力寻找《武穆遗书》,最终死在铁枪庙里。杨康这一路的心理挣扎,小说里并没有非常详尽地刻画,金庸更多地用了虚写的手法,来处理杨康这个注定落得被群鸦所食的悲惨下场的反面人物。

电视剧《射雕英雄传之铁血丹心》里的杨康,从出场到与郭靖比武落败,始终一身白衣,英俊潇洒,从外表看,似乎无甚变化,但从一开始在街头偶遇穆念慈,眼光那轻佻、欲擒故纵,活脱脱一副见色起意的膏粱纨绔模样;到故意折断兔子后腿,送与包惜弱医治,以此来哄骗母亲,博取好感;再到包惜弱告知杨铁心才是他的生父时的震惊、动摇与幻灭,甚至冲动之下径直跑去指责完颜洪烈,人物心理的转折变化都展露得十分清晰。这时的完颜康已经不再是完颜康,他信任母亲,也知道自己是个汉人,完颜洪烈非但不是自己的父亲,还是屠戮欺压大宋子民的金国恶贼,自己是杨康,"靖康耻,犹未雪,臣子恨,何时灭"的杨康。于是他只能落魄地回到了牛家村,这是一个人的寻根之旅,一个意识

到自己不是小王爷而是农夫之子的汉人的寻根之旅——这同时也是《铁血丹心》改编最为出彩的桥段之一：杨康先是在牛家村遇见了铁铺的铁匠，得知杨铁心和包惜弱确实在这里生活过，而"杨夫人还怀着身孕"，显然，自己就是那个彼时尚未出生的孩子，自己汉人的身份再也毋庸置疑。而当他走在街头时，被几个金兵欺侮，脱口而出的那句"我是小王爷"，却换来金兵肆无忌惮的嘲笑"那我就是王爷"，随后金兵将眼神无助彷徨的杨康痛殴一顿。后来杨康回到王府，内心激烈挣扎时，又回想起当日在牛家村的卑微凄凉，明明只是几个小兵，却能够肆意地欺辱自己，如果自己和杨铁心相认，做一个汉人，失去大金国小王爷的尊贵身份，难道就落得这种任人欺凌的下场？回忆一闪而过，镜头再切回，杨康的眼神已经变得坚定，甚至不再需要以"养恩大于生恩"此类言语来安慰自己，他已决心做回自己的小王爷，向完颜洪烈表示忠心。后来在街上杨康又遇到了当日牛家村欺负过他的几个金兵，狠狠地折磨他们一顿，出了一口恶气。这时的杨康重又变回了完颜康，不惜伪造包惜弱的书信，好让杨铁心死心，哪怕亲眼看到他们死在自己眼前，也绝不会再与这一对生育了自己的父母生活在一起了。《铁血丹心》加强了对杨康人物心理挣扎的刻画描写，尤其是一闪而过的回忆牛家村的镜头，完美地表现出杨康心理的微妙变化，是金庸原著里所没有写出的。

二、改编的成与败：电视剧的二次创作

时至今日，20 世纪 90 年代出生的观众回忆起《射雕英雄传之铁血丹心》，大概会因为童年滤镜平添许多好感，在之后《射雕英雄传》陆陆续续的数个"魔改"版本电视剧的对比下，甚或觉得《射雕英雄传之铁血丹心》完美地还原了原著。但如果从头到尾再看一遍，就会发现，其实《射雕英雄传之铁血丹心》对原著的改编力度同样是很大的。据说金庸当年对其初版十分不满，后来剧组又增添了一位编剧，重新修改了剧情，才勉强让金庸满意。呈现在我们眼前的《射雕英雄传之铁血丹心》，已是修改后的版本，改编上既有前文所举的突出杨康心理挣扎的点睛之笔，也有诸多滑稽累赘的败笔。

金庸小说其实非常适合改编成影视作品。严家炎在《金庸小说论稿》中曾详细分析了金庸武侠小说的优缺点，指出金庸的情节发展推进过于依仗巧合，人物重要信息获取途径总是"偷听"，等等。这是金庸小说存在的弊病，从《书剑恩仇录》初试啼声，一直到《鹿鼎记》封笔，后来历经数十年几次修订，仍然不能完全去掉。"无巧不成书"，通俗小说中以巧合来推动故事发展原也无可厚非，金庸在小说中如此编排情节，一方面可以使出场的人物之间有千丝万缕的联系，看似散漫其实具有内在的凝聚力，另一方面又能展现出草蛇灰线、伏笔千里的写作功底，提升故事的可读性和完整度。举三个例子：《射雕英雄传》小说原著第一回中杨铁心和郭啸天饮酒的小酒店里的瘸子曲二，被二人无意间撞见他夜间与人拼杀，原来竟是深藏不露的武林高手。后来杨、郭两家惨变，故事一直聚焦在包惜弱、丘处机、李萍、郭靖等主要角色身

图三 《射雕英雄传之铁血丹心》剧照（二）

上,曲二似乎已被作者遗忘,一直到"东邪"黄药师出场,读者才会惊觉原来曲二便是他的弟子,傻姑的父亲曲乘风;郭靖在大漠荒山遭遇的梅超风和陈玄风,同样也是被黄药师逐出师门的弃徒;而后郭靖南下遇见小叫花,不过是看"他"可怜,才有了请"他"吃饭等侠义举措,结果却发现,原来小叫花便是女扮男装的黄蓉,黄药师的女儿。这一系列人物情节,便是围绕黄药师这一核心人物延漫铺展,既方便读者串联记忆,又能够让约一百二十万字的长篇武侠小说不至于散漫成诸多人物登场但转眼即逝的流水账。金庸在《射雕英雄传》后记里写道:"写《射雕》时,我正在长城电影公司做编剧和导演,这段时期中所读的书主要是西洋的戏剧和戏剧理论,所以小说中有些情节的处理,不知不觉间是戏剧体的,尤其是牛家村密室疗伤那一大段,完全是舞台剧的场面和人物调度。这个事实经刘绍铭兄提出,我自己才觉察到,写作之时却完全不是有意的。当时只想,这种方法小说里似乎没有人用过,却没有想到戏剧中不知已有多少人用过了。"由此可见,《射雕英雄传》本身便是适合影视改编的——因为它本来就运用了戏剧的技巧。

电视剧《射雕英雄传之铁血丹心》保留了上述金庸武侠小说的特点,出场人物联系紧密,剪辑明快,常常一个场景拍完,立即转到下一个场景,丝毫不拖泥带水,像是一出又一出的舞台剧,布景虽然简陋,但恰恰是在一个个大漠、水乡、旧屋、小舟的简单布景的小舞台里,演员用心的表演支撑起了整部剧情节的起承转合。

影视剧改编小说虽属二次创作,有极大的自由度,但《射雕英雄传之铁血丹心》许多细微剧情的改编委实没有必要。如杨铁心和郭啸天被官兵包围时,金庸小说原著里写道:

> 杨铁心道:"你在这里等着,我去救她。"包惜弱惊道:"后面又有官兵追来啦!"杨铁心回过头来,果见一队官兵手举火把赶来。杨铁心咬牙道:"大哥已死,我无论如何要救大嫂出来,保全郭家的骨血。要是天可怜见,你我将来还有相见之日。"包惜弱紧紧搂住丈夫脖子,死不放手,哭道:"咱们永远不能分离,你说过的,咱们就是要死,也死在一块!是吗?你说过的。"杨铁心心中一酸,抱住妻子亲了亲,硬起心肠拉脱她双手,挺矛往前急追,奔出数十步回头一望,只见妻子哭倒在尘埃之中,后面官兵已赶到她身旁。

而在《射雕英雄传之铁血丹心》中,这一段的情节被改为郭啸天执意断后,让杨铁心带着李萍、包惜弱先走,随后便被乱箭射死,失之简略粗暴;又如江南七怪与丘处机在醉仙楼比斗,金庸小说原著里写得精彩纷呈,一只酒缸传来传去,各人各逞奇技饮酒,并通过完颜洪烈的视角写出,人物集中、情节好看,电视剧中则完全忽略了对这场精彩打戏的展现。金庸小说原著的结尾处郭靖和成吉思汗关于到底什么是英雄的讨论电视剧中则挪到了最开始;郭靖护救哲别时,一个笨嘴拙舌、未经世事的小男孩居然懂得指责成吉思汗,未免显得不伦不类;电视剧中幼时华筝和郭靖被拖雷逼着"拜堂"的情节令人莫名其妙;电视剧中"江南七怪"的老五张阿生不再是被陈玄风杀死,而是被荒山一夜后许久才被梅超风抓死,不如金庸小说原著中既写出了山顶激战的惨烈,又刻画了铜铁二尸的夫妻情深,电视剧中梅超风此后每一次出场、退场也都格外生硬刻意;等等。电视剧对人物的塑造也有些问题,突出了完颜洪烈对包惜弱的痴情,却少了一心想吞没宋国的野心;黄蓉在原著中虽是个狡黠俏丽的活泼少女,但毕竟是奇门遁甲、琴棋书画无一不精的黄药师的女儿,说话文雅,连"放屁"都骂不出口,在电视剧中却变成了一个动不动就撒脾气、会用污言秽语侮辱穆念慈的市井泼妇,虽然活泼犹在,终究不如金庸小说原著中的可爱了。

【结语】

"依稀往梦似曾见,心内波澜现,抛开世事断愁怨,相伴到天边",甄妮和罗文所演唱的这一曲《铁血丹心》主题曲,和电视剧一起成了时隔数十年仍有人不断记起的经典作品。金庸的武侠小说及相关改编影视剧一同构成了一代人的温馨回忆。斯人已逝,江湖路远,但小说、歌曲与影视都将继续流传下去。千古文人侠客梦,哪怕在如今的社会已不能射雕引弓、塞外奔驰,也能够有一份心灵上的寄托。从这个角度来说,《射雕英雄传之铁血丹心》尽管有着诸多缺陷,但瑕不掩瑜,依然会在中国的武侠剧史上作为一颗独特璀璨的明珠闪烁下去。

(撰写:段立志)

《陈真》(1982)

图一 《陈真》电视剧海报

【剧目简介】

《陈真》是香港亚洲电视1981年制作的20集民初功夫剧,由徐小明监制、执导,梁小龙、余安安领衔主演。该剧于1982年2月首播,是继《大侠霍元甲》后,以精武馆为故事的续篇。许多中国经典的武学精华和中国传统文化元素都融入了这部剧中。它曾一度在亚洲电视本港台重播,后引入内地。作为第二部在内地播放的港剧,播放时万人空巷,取得了不俗的收视率。"万里长城永不倒,千里黄河水滔滔"满街传唱,"陈真"的扮演者梁小龙也因此成为一代人心目中的功夫偶像。

《陈真》号称是当年亚洲电视投资最多的一套剧集。就拿第一集中赌场、舞狮、采青的戏份来说,投资方耗费巨资来打造一个相当豪华的表演空间。在尚是黑白电视的年代里,亚洲电视不遗余力做好这么一部电视剧的诚意打动了观众,也成就了影视史上的一座丰碑。在令同期上演的其他剧集失色的同时,82版《陈真》成为后来人们普遍认同的亚洲

电视的最后一套经典剧集。这不仅因为它是徐小明在亚洲电视监制的最后一套剧集,还因为它一流水准的演员阵容、动作设计、武打场面。该剧的结局更是邀请到了当年《大侠霍元甲》的武术指导之一袁祥仁,出演江户忍者一角。他和梁小龙扮演的陈真来了一场真功夫的对决,引得观众们啧啧称叹。

【剧情概述】

在《大侠霍元甲》的结尾,陈真的死被观众视作遗憾。在后传《陈真》一剧中,这一遗憾得以弥补。陈真不仅被"复活",还书写了一段传奇经历。为师父霍元甲报仇的他并未死在上海精武馆门前,而是在上海市市长出于大义的帮助下逃过日本人的毒害。九死一生的他携带霍元甲的儿子霍东觉流浪江湖,立志不忘师父的恩情将其培养成人,以承父志。梁小龙饰演的陈真一直严格要求霍东觉,希望其能成长为一个正直有为的青年。然而由郑雷饰演的东瀛武者佐藤想要在中华武林里作威作福,操控中国的武林。为了打击佐藤日渐嚣张的气势,陈真决定重建精武门。屡遭打击的佐藤心有不甘,于是心生一计——绑架霍东觉,以此来引诱陈真自投罗网。得知霍东觉遭到绑架的消息,陈

真心急如焚,当即决定只身勇闯虎穴。奈何敌人为数众多,陈真寡不敌众,中了佐藤的奸计不幸遇害,但也将佐藤的主要干将悉数杀死并最终与佐藤同归于尽。临死之前,陈真仍不忘师父遗训,力歼群魔,弘扬了中华雄风。

整个《陈真》剧集中,最令人振奋的还是陈真那一颗赤诚的中国心。从师父霍元甲那儿传承来的爱国主义精神在陈真身上进一步发扬。他和以佐藤为代表的日本武者们的较量,某种意义上就是中国人民和日本侵略者的斗争。赌上中国人民尊严的战斗,即便不能赢,也必须有虽败犹荣的决心。诸多的镜头里,围绕的始终是中国武者顶天立地的姿态。比如剧中的一幕,肩负着振兴民族精神、唤醒民众觉醒意识、一洗"东亚病夫"耻辱的民族重任的陈真,独自深入虎穴,以一己之力打败虹口道场所有日本武士,撕下"东亚病夫"匾额的纸片并逼着日本武士吞吃,一举洗刷中国人在日本人心中"东亚病夫"的耻辱,把这种浓浓的爱国情怀推向高潮。这和以往香港功夫片血腥夸张的残肢断臂、破腹流肠的场面相比,既给观众带来紧张刺激的观感,又唤醒了人们心中的爱国主义情怀。而面对日本人的枪口,他宁死也不愿向侵略者低头。这是作为一个中国人的骨气和代表一个民族的气节。当然,悟出"侠之大者,为国为民"深意的他,早已不把自己看成一个纯粹的习武人。比起手无寸铁的平民,他需要迎接各方的挑衅,需要担负起守护一方安宁的使命。千般历练成就了英雄陈真,是他用生命保卫了精武精神。枪声响过,豪气干云的陈真,是真的中国汉子。在这个呼唤英雄的时代,陈真从遥远的时光里走来,闯进了我们的视野,也填满了我们的心灵。

【要点评析】

一、人物表演

陈真,在我国已是妇孺皆知的英雄。20世纪80年代,这位传奇人物的风采被82版的《陈真》搬上荧幕,自此引起人们热烈的议论。与此同时,梁小龙的名字也神奇地飞遍寻常百姓家,成为街头巷尾津津乐道的人物。这位身高只有一米六的小个子,愣是凭借高超的武艺和淳朴娴熟的表演,不仅登上了香港影视双栖影星的宝座,而且在欧、亚、美几大洲同样具有风靡之力。时隔二十多年,人们看到电影《功夫》中那个坐在马桶上、戴着老花眼镜看报纸的近乎掉光头发的人,依然会叫其"陈真"。可见,他饰演的陈真一角深入人心。被问及多次饰演"陈真"的心情时,他这样说:"其实,我一直在演我自己,只是所处的时代不同而已。"诚然,在没有特效和替身演员一说的年代里,梁小龙只能靠实实在在的功夫来撑起人物。与其说是在塑造人物形象,倒不如说在展现他自己。作为20世纪七八十年代当红的功夫明星,他曾经与李小龙、成龙齐名,并被合称为"三小龙"。身为极少数能上擂台实战的武打演员,他曾获得三次香港搏击大赛冠军。据说有一次遇到了十几个持刀者的围攻,他凭一己之力把这些人打败了。因此其他版本的陈真可以借助拍摄手法等使得武打动作更快、更炫目,但视觉刺激性比不上82版电视剧《陈真》。尤其是剧中出现的一幕至今仍为人们津津乐道,即在全面落败的情况下,陈真仍凭借顽强意志力爆杀江户八忍之首——白发忍者。一招一式之间,烘托出高手对决的紧张气氛,同时从陈真反击的坚定姿势里,我们看到了誓死捍卫中国武术和民族尊严的决心。

82版电视剧《陈真》中陈真的对手戏演员之一的郑雷,则在此剧中饰演了大反派——佐藤霸川。作为虹口道场的馆主,他不仅武艺高强,而且为人阴险狡诈。最后他机关算尽,以为可以激怒陈真,却还是死在陈真的手上。就角色需要而言,同为武者的佐藤霸川应是身体素质过硬。而现实生活中

健美先生的头衔充分说明了郑雷的身体条件让他扮演这一角色是具有巨大优势的。身为张彻的第一代弟子，他和王羽、罗烈、解元、张翼亦被称为"邵氏五虎"。他在此剧中不仅演出了佐藤霸川的阴险劲，还成功地将这个角色塑造成陈真合格的对手。这里还必须提到一个特殊的日本人——柳生静云。他虽受日本武士道精神影响，但本质上是一个善良正直的人。相较东洋武士那种嗜杀成性，他的眼中流露出来更多的是一分安详和柔和。在这一点上，刘纬民相对秀气的扮相契合了柳生静云这一角色的性格特点。然而与陈真不同的是，面对自己的国家和个人感情时，柳生静云毅然选择了后者，什么名誉、地位都与他无关。这与他出于保护爱人徐燕如，选择与陈真对决的行为有着密切关系。显然，柳生静云的这种行为不能让他再成为传统武士的骄傲。相反，尽管柳生静云对佐藤霸川等的行事采取的是"置身事外"的态度，他还是沦为其他武者心目中不折不扣的叛徒。这也是导致他最后悲剧发生的重要原因。除此以外，余安安饰演的方家武馆的二小姐方志心和蔡琼慧饰演的徐燕如为这部阳刚戏增添了一些柔性。在20世纪70年代，余安安可说是邵氏第一花旦。她的灵动自是不用赘述，几次出场多少缓解了剧集的紧张氛围。剧中，她扮演的角色与陈真不打不相识，成了一对令人羡煞的恋人。而徐燕如美丽多情的亮相同样惊艳。她和柳生静云之间深沉的感情感染了观众，但最终因遭家人的反对，未能成为人生伴侣。

综合来看，82版电视剧《陈真》之所以成为经典，其最大的亮点就在于演员的阵容上。无论是主角，还是配角，都堪称实力派们在一起奉献了一场视听盛宴。在拍摄环境和手段相对落后的情况下，他们用演技撑起这么一部剧，成了一代人共同的记忆。

二、动作设计

优秀的武打片，首先要讲究动作设计。这么多年来，"中国功夫"一直被视作中国文化的一个重要输出点，成为国人生命力的一个象征。作为一种以格斗技术为本质特征的技击方式，以武术为基础的打斗场面自然会比戏曲做派的花拳绣腿更受欢迎。《陈真》一剧在真功夫的磨炼上也下足了力气，自觉担负起中国武术的传播责任。它留给人们最大的印象是片中人物真打实拍、讲究搏击的真功夫。它将中国的武术呈现在观众的眼前，这带给人们的不仅仅是视觉上的触动，更多的还是精神上的感动。从陈真出拳时的眼神，我们就可以看出他对中华武术的热爱和对自身功力的自信。比如他在虹口道场以一敌众的场面，每一拳都打出了中国的国威。而从打第一个人的那个"按头"开始，动作就非常有新意。这段武打尤其展现了陈真的腿上功夫，突出了"手是两扇门，全凭脚打人""手打三分，脚打七分"的技法特点。而中国武术并非依赖蛮力来取胜，这就需要习武之人有清醒的头脑和创新的意识。在众多的打斗戏份中，中国武术以小胜大的独特魅力便在不经意间流露出来。总之，想要以寡敌众，前提得是自身功力强。陈真在不断的实践中创造出许多联招手法，不断探索出极为真实凌厉的技巧。快、准、猛的行云流水般的动作充分体现了陈真的智慧，为他最终战胜对手打下坚实基础。

武术的灵魂，还在于武德。自古以来武德在人们心目中占有极其重要的地位，崇尚武德是中华武术几千年光荣的传统。而为人民、为祖国伸张正义，除暴安良，处事待人光明正大，这是中国人民固有的美德，也是武术界立身处世的根本道德。

《陈真》一剧不仅把武德作为一件大事，而且还把学习礼仪作为打斗的必修课程。以陈真为首的精武门坚决恪守"武以德显"的原则，不随意挑衅，但也不被人恶意侵犯。争斗而有礼让，有力而不粗

野,"德"与"艺"的统一,使武术在其本质特征之上又渗入了浓厚的理性因素。为师父报仇,为中华武术正名,陈真的一系列做法是其不屈不挠性格的体现,充分展示了中国的武学思想和民族精神。这部剧旨在告诉我们:武术,不只是武力,还是一门需要修炼的术业。

三、情感表达

其次,武打片不应只有惊心动魄的武打场面,还可以有对师徒之情和儿女情长的细腻描写。导演徐小明曾希望观众在看武打戏时,要注意人物的感情发展,不要一味地看武打。他说:"要是一味讲打,不如去看武术表演了。"这句话正是他对武打片和武术表演关系的深刻体会。于是,在这部男戏中,两条感情线贯穿始终。一条是陈真与方志心的感情线。方志心是方家武馆的二小姐,刚正不阿。她在车站与化名程雨佳的陈真交手过招,不打不相识,彼此佩服对方的武功。方志心看不惯日本人在天津的跋

图二 《陈真》剧照

扈,屡屡出手教训对方,被大哥方志雄埋怨。她和前清武状元皇甫一骠、神龙见首不见尾的程小娇多次帮助陈真与霍东觉。从天津到上海,她一直和陈真同甘苦共患难,后来的方志心和陈真属于将爱放在心底的一对。最后,方志心和霍元英、陆大安、刘振声等为救霍东觉,共同协助陈真,与佐藤霸川及江户八忍展开决一死战。不难看出,陈真与方志心都是心中有大义之人。二人见不惯侵略者们嚣张的样子,见不得普通百姓被欺负。他们是同样的疾恶如仇,同样的正义无畏,故而他们成为彼此的心上人。从刚开始见面后的吵闹,到惺惺相惜的珍视,势均力敌的感情让观众们备受感动。

与方志心相比,稍显柔弱些的徐燕如则经历前后期的性格转变。前期,面对柳生静云的示好,徐燕如还是有着大家闺秀的扭捏。尽管心里也有对柳生静云的情愫,她还是无法做出违背父亲的荒唐行为。她在衡量传统伦理对女子的规约,不能冲破这一层厚障壁。随着剧情发展,她对爱情的坚守和执着甚至超过柳生静云。她用实际行动证明了自己对爱情的态度,而这一切也让她背负了世俗异样的目光。和一个外族人相爱并且私奔,在大家的思维习惯里,是不能容忍的。但这一次,徐燕如没有退缩,为了守护爱情她甘愿牺牲自己的生命。一个外柔内刚,一个外刚内柔,徐燕如和柳生静云都为着护彼此周全而努力着。在剧集的最后,卧病在床的徐燕如躺在柳生静云的怀里,哭诉着自己做了一个可怕的梦。她梦见自己坐在了一艘船上,船上有很多颜色的花,船飘到很远的地方,且不知道到了具体的什么地方。混乱的梦境让她联想到自己的身体状况,不禁怀疑自己要和爱人分离了。可见,她对柳生超乎生命的深沉的爱恋。沉浸于他们缠绵的爱恋中,似乎可以忘记这是一个你争我夺的混世。武打片,也可以有柔情。

四、音乐渲染

最后,《陈真》浓浓中国情还体现在配曲上。为了更好地表现出主题思想,徐小明还将自己的歌

声献给了这部剧。由卢国沾作词、奥金宝谱曲的《大号是中华》，是何等铿锵豪迈，有力急促。以陈真教导霍东觉的口吻，曲中这样唱道："孩子，这是你的家，庭院高雅/古朴益显出风貌，大号是中华/孩子，这是你的家，红砖碧瓦/祖先鲜血干砖瓦上，汗滴用作栽花。"它告诫着后辈要誓死捍卫自己的家园，做一个勇敢的人。这首歌反映了不屈不挠的中国人在面对外敌入侵、国破家亡时所表现出的反抗侵略、保卫家园的血性。对于他唱的歌，人们评论说"总是很有中国味"，而他本人也被誉为"民族歌手"。歌词中饱含热血，书写家国历史，倾诉民族血泪，包含对下一代的期望。陈真一辈已然为了国家、民族拼尽全力，望后辈能够回望历史，继续开拓前进，振我中华。另外，为柳生静云和徐燕如量身打造的插曲《爱的寻觅》营造出一个哀婉沉痛的环境。正如歌中唱道："将爱心千里寻觅/不再追记创伤往昔/让一点爱心化光亮/温馨必会再觅。"对于爱情的追求，一直是这两个人物身上最大的印记。他们越是拼命想要获得爱，越是爱而不得。即便是好不容易在一起，好景也是不长。如此的爱情悲剧配上这样的歌词，总给人那么一丝无力感。歌曲中饱含的深意，哪里只是戏里的写照，这不也正是我们生命的一种状态吗？

【结语】

当我们谈论民初武打片，最为经典的莫过于徐小明导演或监制的"精武三部曲"。从1981年的《大侠霍元甲》掀起收视狂潮开始，再到1982年的《陈真》、1984年的《霍东觉》，无一例外都成为民初武打类型片经典。这其中《陈真》普遍认为是亚洲电视最后一套经典剧集。如今过去近40年了，再度回看这一经典老剧，心里仍是汹涌澎湃。对剧情的热衷不仅是由于戏本身的精彩，还取决于一个核心人物——陈真。他的原型，在身世上，取自于带艺拜师的霍元甲大弟子刘振声；在性格上，取自同盟会陈其美，敢想敢干，且有留日背景；在武艺上，则取自"精武四杰"中的陈公哲和陈铁生，故称之为武术大家也不为过。由此可以看出，陈真的身上融合了诸多历史上实有其人者的优点，并将精武精神汇于其一言一行中，这正好与精武总会"不争门户短长，熔各派武术于一炉"的宗旨相吻合。应该说，陈真这一人物早已被赋予多种意义，俨然成了集国家大义与个人高尚于一体的榜样。因而，在影视的呈现上，这一角色被不断修饰，其性格愈加鲜明。对于观众来说，这样挺拔的人物角色符合甚至超出心理期待和审美要求。虽说这版《陈真》之后，荧屏上轮番上演同题材的传奇作品，但大多不脱离此创作框架。黑白电视已然是过去的历史，却会成为现在永远的底板。从这个意义上来说，1982年版的电视剧《陈真》创造了它不可替代的价值。

武打片延续至今日，仍是大众喜闻乐见的影视类型。几乎所有影片都贯穿着一个同样的主题：抵御外侮，除暴安良，匡扶正义。这其中也渗透着对中华民族坚忍不拔、不畏强暴、敢于斗争的民族精神的表现。因此，武打片具有浓烈的正义感和爱国主义色彩。一张一弛，动静结合，更易于把情感传递给观众，这是其他一些类型的影视作品很难做到的。影片所展示的诸般武艺和各派功夫，五花八门，千姿百态，增加了影片的趣味性。然而，当今以"炫"武的姿态将功夫"神化"，很多时候电脑特技合成代替了真功夫的展示，使无与伦比的电脑特技在带给观众极度的虚拟视听享受的同时，也让人心生倦意。这个时候，人们就不得不怀念那些旧片子。回归真实的传统风格，把中国武术原汁原味地展现在镜头前，这才是功夫影视应该努力实现的目标。功夫影视在展现拳打脚踢之余，如何树立良好的武德，并张扬中国文化，振奋民族精神，既是发展趋势，又是美好的发展期许。

（撰写：蒋　昕）

《故园风雨后》(1981)

【剧目简介】

《故园风雨后》(又名《故地重游》)于1981年10月在英国ITV首播,是由迈克尔·林赛-霍格导演的11集英国短剧。电视剧改编自英国讽刺小说家伊夫林·沃(1903—1966)的小说《旧地重游》(1945年),全剧讲述了在"二战"前后,伦敦近郊布莱兹赫德庄园的兴衰历史及庄园中人物的命运变迁。全剧的故事情节由旁观者查尔斯·莱德进行叙述,描绘了他与庄园中人物的爱恨纠葛。故事感人至深,表达出主人公对于往昔岁月的追思与感慨,引发观众对于爱情、战争、命运、信仰的深刻思考。

1981年电视剧版本《故园风雨后》对于小说原著场景进行了高度还原,拍摄过程耗费巨资,演员阵容强大。扮演查尔斯父亲的约翰·吉尔古德和扮演塞巴斯蒂安父亲的劳伦斯·奥利弗都是授封爵士的著名演员。该剧于1982年获得艾美奖最佳迷你剧集、最佳男主角、最佳男女配角等多项提名,演员劳伦斯·奥利弗获得最佳男配角奖。

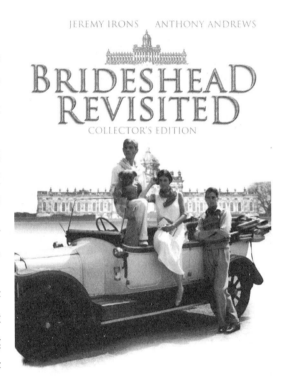

图一 《故园风雨后》电视剧海报

【剧情概述】

《故园风雨后》的剧情内容主要可以从查尔斯·莱德的角度分为上、下两部分——上半部分讲述青春时期的查尔斯和塞巴斯蒂安之间的友谊与爱恋,下半部分讲述中年查尔斯和朱莉娅的爱情与离别。整个故事包含着第二次世界大战、家族兴衰史及天主教信仰多重主题,内容丰富而深刻。

剧情起始于布莱兹赫德庄园繁盛之时的景象。1923年夏天,塞巴斯蒂安带查尔斯来到家中的布莱兹赫德庄园,查尔斯在这里与挚友塞巴斯蒂安共度假期。庄园中巴洛克式的建筑让查尔斯流连忘返,他在花厅中作画,开启了绘画艺术新世界的大门。查尔斯还在庄园中感受到塞巴斯蒂安一家浓厚的天主教氛围,但此时的他还是一位不可知论者,并不知道这一信仰会在之后深深影响他漫长的一生。

在家中养好脚伤的塞巴斯蒂安随后带查尔斯一同到威尼斯探访父亲老马奇梅因侯爵。二人在威尼斯受到热情的款待,度过了一段最无拘无束的幸福时光,但是这份纯洁美好的感情也开始酝酿着悲剧。新学期到来后,塞巴斯蒂安带查尔斯参加了他妹妹朱莉娅的情人雷克斯·莫特拉姆的慈善舞会,并且在朋友马尔卡斯特的建议下,从舞会溜到老一百号饮酒作乐,后来在夜晚由于酒后驾车被处以拘留。后来莫特拉姆出面为三位学生做担保人,并由牛津大学的桑格拉斯先生出庭作证,他们才免于牢狱之灾。此次的闯祸让塞巴斯蒂安的母亲、有强烈控制欲望的马奇梅因夫人加强了对儿子的监管,她来到学校会见查尔斯,并希望从他这里获得更多塞巴斯蒂安的消息。新学期到来后,塞巴斯蒂安和查尔斯被学校禁止外出,二人只能在学校中偷偷饮酒作乐。

图二 《故园风雨后》剧照(一)

随后查尔斯来到布莱兹赫德庄园,与塞巴斯蒂安一家度过第一个圣诞节。此时塞巴斯蒂安已经开始酗酒,他之前身上那种很深重的哀伤被一种愠怒代替了。1924年,查尔斯再次来到布莱兹赫德庄园过复活节,此时马奇梅因夫人更加强了对于儿子塞巴斯蒂安生活上的控制。最终,查尔斯与塞巴斯蒂安回到牛津,但是二人的关系再也回不到从前。在马奇梅因夫人的坚持下,二人被禁止居住在默顿大街的新住所,塞巴斯蒂安被迫跟随主教贝尔居住、生活,随后因为生活问题被牛津大学开除。查尔斯也在同年离开牛津,前往巴黎的艺术学校深造。查尔斯转学后,再一次受马奇梅因夫人邀请到家中过圣诞节,塞巴斯蒂安此时也与桑格拉斯先生旅行后回家。从旅行照片中,家人得知塞巴斯蒂安并没有安心旅行,而是出逃到酒吧玩乐。因此家人冻结了塞巴斯蒂安的银行账号,限制他的出行。在一次家族外出打猎中,塞巴斯蒂安向查尔斯借钱求助,再一次逃走。而查尔斯的举动也让马奇梅因夫人失望至极,查尔斯就此离开布莱兹赫德庄园。电视剧的上半部分告一段落。

《故园风雨后》下半部分讲述了查尔斯与朱莉娅再度相逢的爱情故事。剧情先是交代了1925年查尔斯回到巴黎生活、学习的故事,他在雷克斯那里得知塞巴斯蒂安偷钱逃离家庭,而马奇梅因夫人已经患重病卧床,布莱兹赫德家族的财政状况每况愈下。剧情随着查尔斯的回忆向前发展,曾经在庄园中时隐时现的神秘角色朱莉娅,也随着塞巴斯蒂安的迅速颓唐而愈加清晰和实在起来。查尔斯与朱莉娅相识在1923年的夏天,那时的朱莉娅正值18岁,在伦敦社交圈崭露头角,光彩夺目。但是受到天主教信仰的影响,她的择偶范围备受限制。后来,朱莉娅在弗拉角舅妈家附近认识了雷克斯,并迅速被这位大她很多的商人所吸引。二人的婚姻遭到了马奇梅因夫人的反对,但是雷克斯为了顺利娶到朱莉娅,很快同意加入天主教,并征求到老马奇梅因侯爵对女儿婚事的同意。但是布莱德随后调查出雷克斯已经结过一次婚,这对家族的传统信仰来说是巨大的禁忌,但朱莉娅不顾家人的反对,最终在一个新教的小教堂中与雷克斯结婚。

1926年春天,查尔斯因为英国发生大罢工而从法国回到伦敦,参加到战备勤务中,为国效力。在

一次聚会上,他从朋友安托万那里听到塞巴斯蒂安的近况,得知他后来在丹吉尔结识了一位德国朋友库尔特,并共同居住在法属摩洛哥,以酒度日。此时查尔斯也应朱莉娅的请求,再次回到布莱兹赫德庄园。查尔斯为完成马奇梅因夫人的遗愿而踏上寻找塞巴斯蒂安的旅途。在英国领事馆的帮助下,查尔斯顺利见到塞巴斯蒂安和他的朋友库尔特,却得知塞巴斯蒂安因重病无法立刻回国。在此期间,马奇梅因夫人离世,查尔斯只能独自离开。此时的布莱兹赫德庄园已经逐渐衰落并准备售卖,小教堂也被布莱德和主教关闭。而查尔斯应马奇梅因侯爵的邀请,开始绘画庄园内的建筑,于此完成了他一生中最为满意的油画作品。后来查尔斯为了寻找日渐消失的灵感,离开法国,游历拉丁美洲,在随后的两年中过着漂泊无定和与世隔绝的生活,并在此期间创作了大量的画作。

结束旅行后,查尔斯与妻子西莉娅在去纽约的轮船上相遇,并偶遇离家出走的朱莉娅。此时大西洋风暴骤起,西莉娅和许多人都因身体不适回房休息,朱莉娅和查尔斯则得以单独约见。朱莉娅在约会时对查尔斯诉说了十年来自己不幸的婚姻生活和家中的变故,查尔斯则诉说了在此期间遭受妻子出轨的事情,两人的感情都处在低谷之中。二人虽然多年未见,但他们惊奇地发现彼此的思想依然合拍,他们如同两个风暴中的孤儿,在大西洋上相互依偎。

下船时,查尔斯与朱莉娅约好在画展结束之后前往布莱兹赫德庄园见面,二人在其后的两年之中不断约会,重燃起爱火。但此时战争迫近,朱莉娅迫切想与查尔斯拥有安稳的生活,于是两人先后办理离婚手续,准备结婚。在此期间,布莱德结婚,老马奇梅因侯爵也回到庄园安享晚年。而马奇梅因侯爵的临终忏悔仪式让朱莉娅深受触动,她为了信仰上的悔改,最终取消了与查尔斯的婚约,从此独自生活。战后,查尔斯随军队再次回到布莱兹赫德庄园,此时的庄园已经物是人非,庄园建筑的一楼已经被部队征用,园中的喷泉也年久失修,只有当年他在花厅的绘画还依旧如故。此时,当年被关闭的小教堂又重新向部队开放,祭坛前的灯火重新燃起,历经风霜的查尔斯在教堂中感慨万千,深刻认识到了信仰的力量。

图三 《故园风雨后》剧照(三)

【要点评析】

一、塞巴斯蒂安的流浪——精神的漂泊

在电视剧中,演员安东尼·安德鲁斯将塞巴斯蒂安这一人物形象塑造得栩栩如生,展现出一位英国贵族青年的气质风度。塞巴斯蒂安从小受到家人的娇惯和宠溺,他依恋霍金斯妈妈,手中总是不离一只玩具熊,他的身上也因为童年的娇生惯养而染上一些阴柔和女性的气质。考上牛津大学之后,他便与查尔斯形影不离,将朋友的友谊看作是摆脱家庭束缚的真爱。同时,受到父亲基因的影响,塞巴斯蒂安身上具有一种桀骜不驯的酒神精神和拜伦式的气概,他渴望纯真的感情,厌恶家长式

的管教,在遭到家人抛弃后,他毅然决然地离家出走,再也没有回来,成为一名真正的异乡漂泊者。这样双重的人物性格使塞巴斯蒂安的形象变得丰富而鲜活。他与父亲马奇梅因侯爵、朋友库尔特一样,真诚、不羁、孤独、浪漫,他们都敢于为了自己追求的自由和幸福而反抗生活,燃烧自己的生命。

在信仰上,塞巴斯蒂安与朱莉娅一样,都算是半个"异教徒"。他不像马奇梅因夫人、布莱德和科迪莉娅那样严格遵守教义,但是他的内心是热爱和渴慕神的。在逃往摩洛哥后,塞巴斯蒂安受到了圣沙皮士医院修士格外的照顾,那里的修士认为他有耐性,很和气,还愿意帮助朋友,是一位真正的善人。虽然自己生活得食不果腹,但是塞巴斯蒂安依旧乐于帮助比自己还要困难的人,这无不体现出他本性中的善良。多年之后,妹妹科迪莉娅重返庄园,与查尔斯谈起塞巴斯蒂安和库尔特后来的状况。库尔特在与塞巴斯蒂安去希腊的途中,被德军抓捕,遣送回国,充当纳粹,此后他便不愿与塞巴斯蒂安来往。但当塞巴斯蒂安再次找到他时,他承认自己非常痛恨德国,不想做纳粹。在逃跑过程中,库尔特再次被德军抓住,最终在集中营自杀身亡。塞巴斯蒂安得知这一消息时,为时已晚,他便从欧洲回到北非,并被收留在突尼斯迦太基附近的一家修道院里。孤身一人的塞巴斯蒂安又开始酗酒,但是那里的人们都喜欢他,还对他的家庭这样撇下他表示不满。塞巴斯蒂安每个月都会失踪两三天,这时修道院的人就会点头微笑说:"老塞巴斯蒂安又狂欢了。"在家中找不到归属感的塞巴斯蒂安,却在贫困落后的地方得到了人们的关怀与喜爱。科迪莉娅认为像哥哥这样的人反而更接近上帝,也更爱上帝。他虽然半是出世,半是入世,既不能适应这个世界,也不能完全适应修道院的生活,失去了尊严,失去了意志力,但是就像耶稣基督那样,人若没有痛苦,就不能成圣。塞巴斯蒂安在年少时生活得安逸舒适,精神却是痛苦和漂泊的;他在后来离开繁华和喧闹的世界,历经磨难,却更加懂得关心疾苦,离上帝更近。剧中塞巴斯蒂安的生活或许在结束时仍旧处在"流泪谷"之中,但是他那充满魅力的气质与性格,已经深深影响了剧中的其他人物和电视机前的观众。

二、朱莉娅的离去——徘徊中的坚守

朱莉娅是弗莱特一家中与哥哥塞巴斯蒂安性格最为相像的一个,这也是查尔斯在后来与其重燃爱火的主要原因。她年轻时任性固执,魅力四射,在信仰上算是半个"异教徒"。在遇到混迹于政界和金融界的雷克斯后,她迅速与这位年长的男人坠入爱河,不顾家人的反对而结婚。但是在结婚后,朱莉娅逐渐认识到自己嫁给了一位"不完全的人",二人在秉性、信仰和生活方式的巨大差异给她带来了巨大的痛苦。在与查尔斯重逢后,她重新燃起对爱情的憧憬,并想结束现有的婚姻而与查尔斯结合。但是父亲马奇梅因侯爵临终前的忏悔仪式让朱莉娅幡然悔悟,她终于认识到自己在以前的婚姻中所做的错误决定和犯下的罪孽,决定忍痛放弃与查尔斯的爱情,从此皈依上帝独自生活。

朱莉娅是全剧最为重要的女性角色,她在剧情的后半段延续着塞巴斯蒂安身上的气质与性格,更在全剧的主题上起到至关重要的作用。她对自己曾经的姘居生活深恶痛绝:

> "妈妈是由于我那使她苦恼万分的罪恶而死的,这罪恶比她自己致命的病还要残酷。妈妈因罪孽而死,基督因罪孽而死,手和脚都钉在十字架上,高高吊起在人群和士兵头上,除了蘸满醋的海绵和一个强盗的宽心话以外,没有得到什么安慰。"

朱莉娅逐渐意识到,自己做的错事越多,她就越需要上帝,她不能拒绝上帝的恩惠。通过父亲的临终忏悔仪式,朱莉娅意识到自己即将背弃信仰而犯下不可饶恕的罪行,因此她及时悔改,不愿再让上帝失望,放弃了日思夜想的与查尔斯结婚的念头。朱莉娅信仰的一生是不断徘徊的,从年轻时的

放浪不羁,到中年时的包容忍耐,再到又一次不顾信仰的欲火焚身,最后到放弃爱情而选择坚持信仰……朱莉娅的故事也许并不传奇,她最终重新背负起自己的十字架,来到了慈爱的上帝面前。电视剧或许想告诉人们的是:人的悔改永远不晚,信仰正是在种种的痛苦和悔改中才得以坚守。

三、查尔斯重返故园——信仰的皈依

查尔斯是整部电视剧的叙述者,他在镜头外的独白就像是一条勾连记忆的线索,串联起他与布莱兹赫德庄园的故事,并将观众带入叙述者的视角之中。查尔斯在剧中有着英国绅士隐忍的性格,他的理性与塞巴斯蒂安的感性形成了强烈的对比和互补。他在牛津大学与塞巴斯蒂安初识,19岁时,他来到布莱兹赫德庄园,在那里度过了愉快的假期。此时的他还是一位"不可知论者",在塞巴斯蒂安的家人中充当着信仰的异类,但他深受庄园中人们的喜爱,并与塞巴斯蒂安建立了纯粹真挚的感情。随着塞巴斯蒂安酒驾闯祸事件的发生,查尔斯也越来越受到马奇梅因夫人的控制,被其利用以监管塞巴斯蒂安的生活。此时的塞巴斯蒂安因为朋友的远离和家人的阻拦而愈发酗酒与堕落,他与查尔斯的感情也因为母亲的插手而逐渐破裂。最终,查尔斯意识到在这样严苛管教的家庭中,自己对于朋友的一切帮助都是无济于事的,他就此离开庄园。他的离开既是决绝的,也是无奈的,正如他在回忆时描述的那样:

> "我永不再回来,我对自己说。一扇门关上了,那是我在牛津上学时寻找并找到的、开在墙上的一扇低矮的小门。如今打开它,我再也找不到那座迷人的花园,我仿佛意境浮在水面上,经过长时间被拘禁在没有阳光的珊瑚宫殿和波动起伏的海底森林里,我终于沐浴在平日白昼的阳光中。"

查尔斯虽然离去,但是塞巴斯蒂安一家人身上英国贵族的独特迷人魅力,已经深深烙印在查尔斯的心中,并影响了他的后半生。

多年之后,查尔斯在一艘游轮上与朱莉娅重逢,又一次陷入与弗莱特一家的爱恨纠葛中。他在朱莉娅身上重新看到了塞巴斯蒂安的影子,而他与朱莉娅的相爱也仿佛在寻找曾经失落的感情:"我没有忘记塞巴斯蒂安,他在朱莉娅身上每天都和我在一起。或者说我在他身上认识了朱莉娅,就在那段遥远的田园牧歌式的日子里。"中年的朱莉娅变得更加温柔,查尔斯则变得更加成熟和风趣,他们虽然多年未见,谈起话来却依旧投机,因此二人迅速坠入爱河。但是这场轰轰烈烈的爱情最终因为信仰问题无疾而终,查尔斯也尊重了爱人的选择,离开庄园。战争爆发后,查尔斯再一次以军人身份回到庄园,故园已经物是人非。剧情最后,他来到重新开放的小教堂中,终于明白了信仰的力量:"一个小小的红色火光,一盏有着凄凉图案的铜箔灯盏,在礼拜堂的铜箔大门前重新点燃。古老的骑士们从他们坟墓里看到点燃上又看见熄灭掉的火光,这火光又为另外的士兵们燃上。他们的心远离家庭,比亚克港、比耶路撒冷还要遥远,要不是为了建筑师们和悲剧演员们,这灯光不会重新点燃的。而今天早晨我找到了它,在古老的石块中间重新燃起。"镜头最后定格在风雨中的布莱兹赫德庄园。

【结语】

《故园风雨后》的取景镜头从"二战"前的布莱兹赫德庄园拍起,结束于战后饱经沧桑的庄园全景,全剧拍摄首尾呼应,情节跌宕起伏,故事扣人心弦。叙述者查尔斯也曾对自己的经历有过戏剧化的解读:

图四 《故园风雨后》剧照（三）

"这好像是一出戏剧的背景,地点:一个贵族家的庭院中,巴洛克式喷泉旁边。第一幕:日落。第二幕:月光。第三幕:拂晓。由于一种不太清楚的原因,剧中人物总是聚在喷泉旁边……"

风雨中屹立不变的布莱兹赫德庄园就像是戏剧的拍摄背景,而人物们总是聚集在其中,上演一出出爱恨情仇的故事。无论是弗莱特一家,还是作为旁观者的查尔斯,抑或是其他各式各样的人物,他们的故事总是与庄园的命运紧紧联系在一起。当查尔斯回首自己的过往时,发现塞巴斯蒂安一家人的气息早已蔓延在他的生命之中,而他们所坚守的信仰也熔铸在他日益坚定的盼望中。虽然在历史的长河中,每个人物的生命都是渺小的,但是他们因为各自独特的经历而让自己的生命变得绚丽和独一无二。或许正如该电视剧所寓意的,上帝最终会将所有人的罪孽与公义一一审视,并带领真正属于的孩子到更美的家乡。

(撰写:郝云飞)

故事的突围与可能性的追问（代后记）

臧振东　韩昀

电视剧无法摆脱成为"八点档"和"肥皂剧"的双重思想，一方面它企图实现向电影式瞬时感情的爆发看齐，另一方面却不得不成为或自觉成为被规训的平缓感情起伏迸现的产物；一方面它取消了时间对故事的限制转而奴役时间，另一方面又与时间达成妥协以维持某种自以为是的高调姿态。在电影、动漫等视听文本与文学文本的夹击中，试图摆脱这些双重思想的电视剧呈现了其追问的深度。

电视剧成为"好思想"的代表与它呈现的内容并没有显著的联系，它以追求"横站"的态度表示自己的立场，却不可避免地面向"横站"的两个方向寻求施舍：它既要满足规训情感和价值观的传达，又要不断加深创造扭曲的故事以获得观众的认可。电视剧对黑暗和不可见的现实的揭露仅仅再现了一个属于过去的时刻，一个在维多利亚时代的诗歌中展露的时刻，在这个时刻，恐怖、悬疑、伦理、情感皆符号化地显现为我们内心隐秘的角落，并在网络的世界中矛盾地壮大潜行。

多元只是一种方式，并不直接关涉反思和思想。在电视剧的题材走向多元的过程中，类型化建构着电视剧的叙事方式、情节惯性和情感模式。电视剧成为隐在情感发生的引导者和宣泄的场所，因为观众的情感既是自发的，也是被建构的。被建构的感情发挥着双重双向的作用，它在使内心的黑暗得以呈现的同时也实现了感情的自我宣泄，并进一步要求深入内心所在，在此深入内心隐秘的过程中，反思被排除在外，或者说，反思并未进入被建构的感情的视野之中。

被奴役的时间在观众之上以暧昧的方式向电视剧表达了抗议，时间迫使电视剧做出必要的妥协，处于二者之间的观众同样处于被胁迫的位置。逐渐加深的内在分裂，使电视剧表现出对自己的不满，电视剧或者通过隐喻的转折，或者通过对规训的反思，抑或通过对自我与世界的追问，以实现建构之下向自我的突围。电视剧不再追求现实中片刻的欢愉——尽管大部分电视剧仍不能免俗——它逐渐生成的自我怀疑正展现着其重新认识自身的深度。借用海德格尔的话来说，比现实性更高的是可能性。

主编特别致谢

这是我第五次与苏州大学出版社友好快乐地合作了。感谢苏州大学出版社领导和编辑们的大力支持与深情厚谊,感谢《中外电视剧赏析》首版的编辑许周鹣老师的指导和帮助,没有前一版赏析的出炉,也就不可能有现在的全新版。

特别感谢《中外电视剧赏析新编》责任编辑周建国先生的倾情帮助和辛勤劳作!还要特别感谢所有参加本书写作的孩子们!